新媒体传播理论与应用精品教材译丛

# 影视短片制作与编导

## （第5版）

# Producing and Directing
## the Short Film and Video(Fifth Edition)

[美] 彼得·W.雷
大卫·K.欧文 著

陈强 译

U0360487

清华大学出版社
北 京

Peter W. Rea, David K. Irving

Producing and Directing the Short Film and Video, Fifth Edition

EISBN: 978-0-415-73255-0

Copyright © 2015 by Taylor & Francis

北京市版权局著作权合同登记号　图字：01-2017-3867

本书封面贴有Taylor & Francis公司防伪标签，无标签者不得销售。

版权所有，侵权必究。举报：010-62782989，beiqinquan@tup.tsinghua.edu.cn。

**图书在版编目(CIP)数据**

影视短片制作与编导：第5版 / (美)彼得·W. 雷，(美)大卫·K. 欧文 著；陈强 译. —5版. —北京：清华大学出版社，2019(2024.8重印)

(新媒体传播理论与应用精品教材译丛)

书名原文：Producing and Directing the Short Film and Video, Fifth Edition

ISBN 978-7-302-53367-2

Ⅰ. ①影… Ⅱ. ①彼… ②大… ③陈… Ⅲ. ①电影制作②电视节目制作 Ⅳ. ①J9 ②G222.3

中国版本图书馆 CIP 数据核字 (2019) 第 168212 号

责任编辑：陈　莉　高　屾
封面设计：周晓亮
版式设计：方加青
责任校对：牛艳敏
责任印制：刘海龙

出版发行：清华大学出版社
　　　　　网　　　址：https://www.tup.com.cn，https://www.wqxuetang.com
　　　　　地　　　址：北京清华大学学研大厦A座　　　邮　　编：100084
　　　　　社 总 机：010-83470000　　　邮　　购：010-62786544
　　　　　投稿与读者服务：010-62776969，c-service@tup.tsinghua.edu.cn
　　　　　质 量 反 馈：010-62772015，zhiliang@tup.tsinghua.edu.cn
印 装 者：北京嘉实印刷有限公司
经　　销：全国新华书店
开　　本：185mm×260mm　　　印　　张：19.5　　　字　　数：499千字
版　　次：2019年10月第1版　　　印　　次：2024年8月第5次印刷
定　　价：68.00元

产品编号：068868-01

# 编 委 会

主任：林如鹏　暨南大学

主编：支庭荣　暨南大学

编委：

这是一个新兴媒体高歌猛进的时代。中国接入国际互联网二十多年，见证了网络社会的异军突起。"互联网+"计划和国家大数据战略的实施，进一步提升了新媒体的增长空间。截至2015年6月，全国的互联网普及率趋近50%，智能手机普及率超过七成。作为对比，北京地区电视机开机率保持在六成以上，从理论上说，如果电视机全部消失，对城市的影响已不太大，尽管还是会影响到相当一部分乡村地区的收视需求；同样，如果报纸全部消失，对大部分读报人口来说影响也不太大，尽管其阅读体验可能会下降不少。互联网和手机对于传统报纸和电视的替代性，越来越强。只要有手机在，没有报纸的日子并非难以忍受；只要有电脑、平板电脑和互联网，没有大屏幕彩电的日子也没那么难熬。人们对移动和社交的迷恋，甚至已逐渐成为一种"文化症候"。新媒体，正在成为人体的新延伸。

曾几何时，世界上最大的免费物品是空气和阳光，如今可能就要数互联网上的信息了。网络信息的市场均衡价格，近乎为零。免费带动付费，以至于数字经济蓬勃生长。专业机构和众包生产参差不一的内容，一起被投进了免费的染缸，难分彼此。在报纸的黄金时代，读者挑错的来电来函络绎不绝。在互联网时代，用户对低劣信息的容忍度却增加了，见猎心喜，愿意忍受免费、新奇而营养价值或许不高的内容。互联网和整个新媒体家族，作为巨大的分布式的数据生产、复制工厂和推送、分享空间，具有一种吞噬性的力量。几乎人类有史以来创造的所有内容，都可以用极低的成本迅速数字化。这样一种近乎"黑洞"般的传播能力，使得任何单体的模拟制式的传播者黯然失

色。新媒体以不可阻挡之势，席卷了内容、娱乐和各种各样的应用市场。

从产业结构层面来看，互联网和新媒体世界的控制力，掌握在技术取向的大型平台和超级运营商的手中，这些大型平台和超级运营商，如谷歌、苹果、百度、腾讯、阿里等，逐渐囊括了信息聚合、信息储存、信息搜索、社交娱乐、地理位置服务、数据挖掘、智能制造、电子商务等环信息经济圈。新闻，只是它们的副业之一。

技术相对于内容的霸权，在目前这一信息技术革命不断升级的阶段是相当明显的。但是，人类社会终究由人们的认知、心态、想法、观念所主导，而非技术的奴隶。移动终端不过是增加了一些优越感和幸福感而已。好的内容，优质的新闻产品，始终有它的独特价值，并且能够在技术标准逐渐成熟后，再一次恢复自己的崇高声望。因此，技术不可或缺，内容也依然重要。计算机科学技术不等于新媒体的全部，新媒体传播的理论和应用，仍有许多独特的规律等待人们去探求。

新传播技术正在并还将创造出很多种可能。看起来，新媒体传播与传统新闻工作有着一定的相似之处，它们都取决于一个个睿智头脑的即时生产，标准化作业即使有，也是有一定限度的。语言的隔阂、用户的地缘兴趣随着距离的增加而衰减，决定了行业的规模边界。但是，机器人对人工操作的取代，在财经、天气等领域已初显身手。智能化技术将会解决很大一部分初级信息的生产和传播问题。技术的含量，与内容、产品、营销等类目相比，如果不是更重要，至少需要得到同等程度的重视。

与此同时，新媒体传播的理论和应用，

也对深化和拓展传统新闻传播学的地盘提出了新的要求。从历史的角度看，是互联网的出现承接、替代了媒体的功能，而不是媒体创造了网络。媒体是网络时代的追随者，是数字革命的后知后觉者，媒体恐怕做不到掌控网络的命运。互联网为各种各样的企业提供底层平台，也推动了商业、教育、娱乐和新闻信息等应用平台的成长。具有强大商业能力、创新能力的企业，乃是网络时代的弄潮儿。当媒体汇入了互联网的洪流中，意味着新闻业的变革成为必然。实践呼唤着理论的回应，新媒体传播学科的进一步发展成为必需。

当然，人们不应忘记，往往渠道越发过剩，数据越发富集，信息越发泛滥，优秀的产品始终稀缺。这是新媒体传播的价值和命脉所在。

鉴于时代的新变化和人才培养的新需求，我们与清华大学出版社又一次携手合作，瞄准世界前沿，组织了一套"新媒体传播理论与应用精品教材译丛"，以飨国内的读者。前路漫漫而修远，求索正未有穷期。

支庭荣

自本书第4版出版以来，为初学者提供影片制作的指导类图书已成倍增加。高清技术不可阻挡地进入影视制作、发行和播映领域。以往需要在大型剪辑系统上才能运行的专业制作软件现在只在小小的笔记本电脑上就可以工作。因此，现在任何人都可以凭借一台数字摄像机和笔记本电脑制作出具有专业水准的影视作品。

同样值得一提的是，像YouTube、Myspace、Facebook、Vimeo和Twitter等社交网络也已改变我们的传统传播方式。宽带开始引领我们进入"媒介融合"时代。

虽然胶片仍在使用，但电影市场整体发展趋势是由数字替代胶片。可以说，胶片已日薄西山，而数字化影像正蒸蒸日上。Alexa和Red Epic摄影机的成功研发，让影视制作人员更加有理由相信专业数字影像前景广阔。

许多传统电影设备生产厂家已经将他们的业务纷纷转向全面为后期制作提供设备和服务，如后期剪辑、合成、设备租赁等。像Arriflex、Panavision和Aston这样的厂家，现在已经停止胶片摄影机的生产，而改为专门研发数字化摄影机，并且数字化投影系统也已基本覆盖北美院线。

但以上变化对本书内容而言影响并不大。用视觉方式讲述故事仍然是将一个画面接一个画面地组接起来，无论它是故事片、纪录片、动画片，还是先锋实验片，人们拍摄、剪辑或者放映影片的基本步骤同一百多年前电影诞生之时并没有多大区别。技术进步方便了影片制作，但它并不能减少任何环节。制片人和导演的职责仍然是用脑和心去制作影片。换言之，无论技术如何进步，艺术创作源泉都来自心灵。

尽管多媒体时代是一个"争夺眼球"的时代，我们仍要牢记"内容为王"才是根本。近年来，各种电影节如雨后春笋般兴起，你要保证你的影片能够从数以千计的作品中脱颖而出，重要的一条就是要有故事可讲，并且能用一种不过时的方法把它讲好。

为了满足读者的需求，本版增加了两部获奖短片的制作介绍。与本书相配套，我们还专门设计制作了一个网站来介绍前期准备、拍摄制作和发行等各个环节，希望它能成为你短片制作的有力帮助。

## 边做边学

实践操作无可替代。对初学者而言，最好的学习方法就是实际操作、亲自做片。书和学习手册只是起指导性作用。你也可以从其他影片中获取灵感。当然，和朋友讨论或评价影片也能起到启迪思想的作用。无论如何，失败和成功才是两个最好的老师。要想训练你的能力，必须亲身体验组建剧组、完善故事、掌握视觉叙事的技巧和原则等所有环节。

## 媒体的力量

你们制作出来的短片可能会产生广泛影响。这些年来，传播渠道越来越丰富，短片的影响力也随之扩张。我们所处的社会正面临着诸多问题，从人口过剩到种族歧视，从地球资源枯竭到人力资源管理，影视作品在这些问题的探讨上将大有作为。我们希望你们能用自己的聪明才智来表达对世界的看法和思考。

为什么要制作短片？因为可以端坐在黑暗的影院看到观众为你的影片所感动。这当然是最好的理由。以这种方式与观众进行交流并直接影响他们的思想情感，能由衷地获得一种满足感和艺术成就感。

大多数短片都给影片制作者提供了一个良好的自我表达的机会。他们可以在短片制作过程中展示优异的才能和娴熟的技巧。如果想进一步从事影视职业，短片也是一个很好的练习和进阶的机会。但最为关键的是，通过亲手制作一部短片，你可以了解影片制作的全过程。

如果做得不错的话，短片还可以传播到其他国家或者在各种国际电影节上放映。这对你今后的职业道路是很有帮助的。

以传统观点来看，短片市场非常有限。很少有短片能收回投资，更别提赚钱了。正是这个原因，短片创作大多出于爱好而非盈利。

然而，近年来短片发行和播映的机会在持续增加。一方面传统的发行渠道还存在，另一方面新的展映平台在不断涌现，这使初学者可以从中回收成本，甚至略有盈余。从iTunes到iPods再到网络剧，短片在21世纪的新技术变革中找到了一席之地。

## 互联网

互联网的一大优势是可以以全媒体形式传输各种讯息，这也使得影片制作者有了更大的成长空间。当你有了一个短片创意，可以通过网络来做宣传、筹集资金、招募演职人员以及开展推广等工作。可以说，互联网是一个无所不能的利器，它能以最大的可能性来帮助你。

## 工艺与艺术和合作

有人认为电影是20世纪最伟大的艺术形式，因为它综合了文学、美术、戏剧、摄影、舞蹈和音乐等元素，并形成了自己独特的艺术形式。但从初学者角度考虑，本书并不特别强调影片创作的艺术性，相反，我们更多地偏重于讲故事的技巧。我们认为要讲好一个故事并不容易，要在短片中讲好一个故事更难。

我们对影片制作是门艺术的说法很不以为然。奥逊·威尔斯在制作《公民凯恩》时并不认为他是在从事艺术创作，相反，令他殚精竭虑的是如何从独特的脚本中拍出一部好看的电影。没想到这部精心"制作"出来的影片在后来被认为是最优秀的影片，进而又被赞誉为"艺术"。其实，"艺术"的标签与影片制作者关系不大。我们的建议是尽你所能去拍出最好的短故事，而把评判它是不是"艺术"的工作交由观众来完成。

另外，我们不能因为《公民凯恩》的成功而把所有功劳都记在奥逊·威尔斯头上。影片制作是集体性行为，里面凝结了所有演职人员的聪明才智与辛勤汗水。任何环节出了问题都会影响影片最后的面目。奥逊·威尔斯也曾说过，"做电影就像是带领一支军队去画画。"

综上所述，要制作一部成功的短片，需要全体人员的积极参与。如果没有热情，影片就无法走得更远，也很难打动观众。

## 影片制作步骤

你打算如何制作一部成功的短片？画面拍摄是一项既复杂又有难度的工作，它需要有丰富的经验。脚本、工作人员、预算、演员、灯

光照明等都会不可避免地出现大量问题，而且每部影片要解决的问题也不尽相同。比如，有的影片在为拍摄场地而头痛，有的影片却在发愁找不到后续的资金。但不管怎样，在进入正式拍摄之前，你必须精通技术、善于管理、有广泛的社交能力，以及具备强烈的职业责任心。

影片制作，无论是一部90分钟的长片，还是5分钟的短片，可能要经历一年，甚至数年的反复锻造才行。在此过程中，你将发现它是一个线性的逻辑过程，有着既定的步骤。

- 形成脚本。在启动前期准备工作之前就要打造好脚本。
- 前期准备。影片制作必须要有高效的组织和精心的准备。
- 拍摄制作。任务是获取剪辑所需的素材。
- 后期制作。任务是对拍摄到的素材进行剪辑。
- 发行展映。一部没有观众的影片只能算是一份作业。

以上步骤仅仅是短片制作的一个粗线条式描述。它并没有解释每一个步骤的意义及操作方法。实际上把一个创意转化为一部影片需要经过数以千计的工序和漫长的时间。同时，任何成功的影片制作既要善于讲故事，又要精于管理，少一环都不行。

# 本书框架

本书框架是按照短片制作的一般逻辑来组织的。每一个步骤都配备了生动翔实的案例。我们的目的是让初学者对组织和拍摄一部短片需要做哪些工作有一个基础性了解。但要牢记的是，世界上没有完全相同的影片，影片制作亦没有严格的标准。本书只是提供指导性的参考，而非一成不变的公式。

此外，我们把每章内容都分为两个部分：一部分是"制片"，即影片制作管理；一部分是"导演"，即如何讲述故事。目的是让新手详细了解制片人与导演的工作职责，同时也是对这两个角色的充分尊重。

# 制片人和导演

不幸的是，学生和初学者会发现，在短片制作过程中，他往往既要当制片人又要当导演。要同时处理两种性质完全不同的任务将给新手带来不应该和不必要的压力。导致这种状况的最大原因是，导演要么找不到人愿意做制片人，要么不放心让别人来管理他的钱财，但身兼两职的结果可能导致哪边都照顾不全。因此，我们不鼓励这样做。

## 制片人

在影片制作过程中最容易被误解同时也是最神秘的角色就是制片人了。我们被问过无数次"制片人是干什么的"这样的问题。的确，对外行来说，制片人这一角色无疑很神秘，即便在影视工业中，制片人的职责也往往是隐形的和经常变化的。除此之外，在不同类型影片中经常有4~8种名称被冠以"制片"的头衔：

- 制作执行主管
- 执行制片人
- 制片人
- 联合制片人
- 制作总监
- 助理制片人
- 副制片人

首先，在本书中我们使用"制片人"一词，最主要的指代就是短片的策划者和驱动者，他在短片制作中的作用是"创造性的"。其次，我们也用"制片人"来指代管理各种制作业务、处理各种商业事务的那个人，这一角色有时也被称为"制片经理"。在第6章里我们对制片人会有更详细的介绍。

一部影片往往可以改编自短故事、脚本、朦胧的想法、真实事件，甚至一张简单的图画，只要它们具有一定的戏剧性和视觉改造潜力。不过在改编伊始，想象力和自信心非常重要，只有具备了这两个因素，你才可以启动影片制作程序。但很多人其实并不知道，这其中制片人起到了至关重要的作用，或者说他才是

一部影片的真正启动者：怀着创作激情为影片四处奔走并且自始至终贯穿于从制作到发行的每一环节。

可以这样说，没有制片人，就不会有影片。美国电影艺术与科学学院每年都会把"最佳影片"这个奖项授予制片人，这是对制片人在整个影片制作过程所发挥的作用的肯定和承认。

虽然能发起、推动一个摄制项目，但有些制片人却不一定能管理好它。其主要原因(如果不是最重要原因的话)还是"钱"。一个合格的制片人既要有筹集资金的能力，又要会精打细算，还要考虑对投资人的回报。从这个角度上说，制片人也可以称之为"制片经理""制作总监"，他的职责使他必须能统揽全局并擅长于协调。

## 导演

因为受几个当代明星级导演如斯派克·李、马丁·斯科塞斯、简·坎皮恩、斯蒂文·斯皮尔伯格等的个人魅力的影响，人们对导演这一角色也是充满了极其浪漫化的想象。仿佛只要导演喊一句"开拍"，影片制作便会自动完成，然后导演剩下要做的事就是和演员们交谈、享受大餐。

实际上，导演的工作根本不是这样。他每天都要殚精竭虑地思考如何把抽象的文字变成生动的画面，每天都要面临着无数问题，并最终作出正确的判断。从灯光的布置到色彩的处理、从场地的挑选到一声尖叫声要维持多长时间……他都要考虑周全。

虽然制片人要努力支持导演的工作，并且维护导演在拍摄现场导演的绝对权威，但导演同时也要向制片人负责。两者的关系应该是互补的。导演作出的决定如果会影响到预算或者拍摄进程，那么他首先要征询制片人的意见。有时候制片人与导演的职责会有重叠或者交叉，理想情况是他们能志同道合、相互理解、相互支持。毕竟影片制作需要团队合作，而不仅仅是一个人的事情。

导演做决策，但又不能独断专行。他应该善于观察身边的人和事，把每个人的工作积极性都调动起来。在指导演员时，他既是导演，也是观众，还要从演员的角度思考问题。除此之外，导演还必须具备耐心、方法、强有力的组织能力和清晰的表达能力等素质，在艺术方面也应有良好的修养。

而要执导一部成功的短片，导演需要同时具备6个方面的条件：好的脚本、优秀的演员、忠于职守的摄制人员、充足的资金、健康的身体，以及一点点运气。

## 六部短片

在本书各个章节里，我们一直都想阐释这样一个原则，即一部成功的影片必然与制作阶段的精细管理密切相关。为此，本书引用了6部我们认为很成功的短片作为实例：4部剧情片、一部动画片和一部纪录片。

作为教师，在讲述影片制作时我深感没有实例是不行的。因为很多基本概念与术语对于初学者还比较陌生，通过实例分析可以增进他们对这些概念与术语的理解。此外，我们还在每一章里都摘录了一些这6部影片制作者关于影片制作过程的讲述和心得。我们希望以此强化初学者对影片制作所涉及的环节、可能遭遇的问题有所了解。总体而言，短片制作的规律也同样适合于其他影片，不论它是故事片、纪录片、实验片，还是商业宣传片。

这6部短片分别是：

《公民》(*Citizen*)，11分钟彩色故事短片，剧作与导演都是詹姆斯·达林；

《疯狂的胶水》(*Crazy Glue*)，5分钟动画短片，由泰提亚·罗森塔尔兼任制片与导演；

《爱神》(*God of Love*)，18分钟黑白故事短片，由卢克·马西尼编剧和导演；

《记忆》(*Memory Lane*)，16分钟彩色故事短片，编剧和导演都是吉姆·泰勒；

《镜子镜子》(*Mirror Mirror*)，17分钟纪录片，制片与导演都是简·克劳维特兹；

《误餐》(*The Lunch Date*)，12分钟黑白故

事短片，亚当·戴维森兼任剧作与导演。

这些短片都是获奖作品。其中《爱神》和《误餐》赢得了学院奖。《误餐》最近还被美国国家电影保护局收藏。《爱神》《记忆》《疯狂的胶水》和《公民》都是纽约大学的学生作品。《误餐》是哥伦比亚大学学生作品。纪录片《镜子镜子》的制作者是斯坦福大学的老师。

为什么会选择这6部影片？首先，我们认为它们在制片管理与导演方面都做得很好。其次，它们都以短小精悍的方式讲述故事。虽然它们的长度差不多，但在题材、叙事风格和制作过程上却区别很大。《疯狂的胶水》虽是动画短片，却同样能够为我们提供电影制作必备的经验与技巧。《镜子镜子》之所以入选，是因为纪录片是一种重要的短片形态。很多年轻的影片制作者都希望通过纪录片来表达自我。虽然《镜子镜子》在风格与结构上与大多数传统纪录片都有所不同，但却为制作者简·克劳维特兹提供了观察外部世界的独特视角。

## 短 片 制 作 者 说

本书还从6位短片制作者数小时的采访素材中精选了一些有价值的内容穿插在各个章节之中。我们希望用个性化的表述来与大家一道分享他们的制作与导演经验。

除此之外，我们还摘录了《公民》的制片

人杰赛琳·哈费勒和《误餐》制片人加斯·斯坦恩的一些采访。

## 各 章 说 明

第1、2章介绍了前期准备阶段之前所需要做的工作。第1部分和第3部分的各章涵盖了前期准备阶段与发行阶段的内容，制片人在这两个阶段将起到主导性作用。第2部分的拍摄阶段与第3部分的后期制作阶段的主角则转移到了导演身上。导言后附的"短片摄制流程表"简要地概括了短片摄制过程中制片人与导演各自所需担当的职责。虽然要明确每一阶段的精确用时很困难，但以下内容可以成为你做决策时的参考：

- 摄制资金可能一下子就能筹集齐，也有可能要持续几年才行；
- 脚本灵感来源多种多样，有些可直接用于拍摄，有些却往往要历时很长才能打造成型；
- 前期准备阶段通常需要2～8周的时间；
- 有的短片拍摄只需一天，但大多数要在两周内完成；
- 后期制作通常需要2～10周的时间；
- 发行工作可能要持续数月。

本书相关教辅资料，可在本书网站http://www.routledgetextbooks.com/textbooks/9780415732550/中找到。

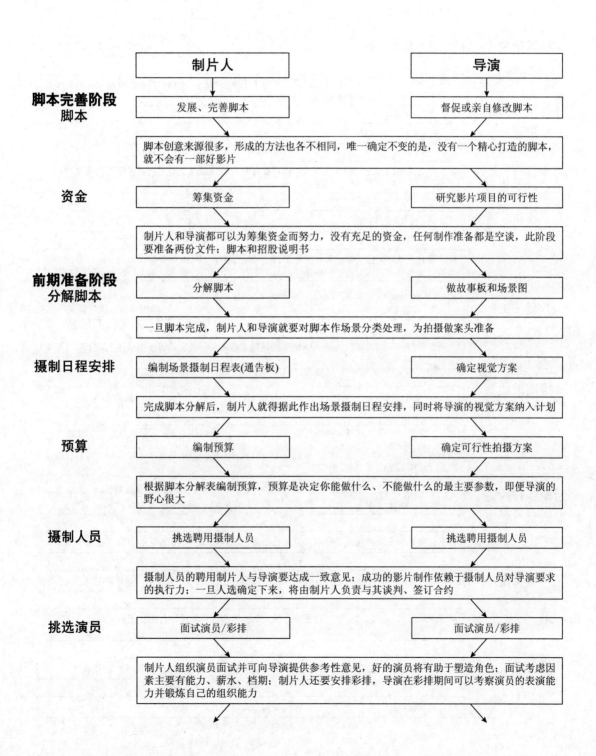

# 短片摄制流程表

|  | 制片人 | 导演 |
|---|---|---|
| **脚本完善阶段**<br>脚本 | 发展、完善脚本 | 督促或亲自修改脚本 |
| | 脚本创意来源很多，形成的方法也各不相同，唯一确定不变的是，没有一个精心打造的脚本，就不会有一部好影片 | |
| 资金 | 筹集资金 | 研究影片项目的可行性 |
| | 制片人和导演都可以为筹集资金而努力，没有充足的资金，任何制作准备都是空谈，此阶段要准备两份文件：脚本和招股说明书 | |
| **前期准备阶段**<br>分解脚本 | 分解脚本 | 做故事板和场景图 |
| | 一旦脚本完成，制片人和导演就要对脚本作场景分类处理，为拍摄做案头准备 | |
| 摄制日程安排 | 编制场景摄制日程表(通告板) | 确定视觉方案 |
| | 完成脚本分解后，制片人就得据此作出场景摄制日程安排，同时将导演的视觉方案纳入计划 | |
| 预算 | 编制预算 | 确定可行性拍摄方案 |
| | 根据脚本分解表编制预算，预算是决定你能做什么、不能做什么的最主要参数，即便导演的野心很大 | |
| 摄制人员 | 挑选聘用摄制人员 | 挑选聘用摄制人员 |
| | 摄制人员的聘用制片人与导演要达成一致意见；成功的影片制作依赖于摄制人员对导演要求的执行力；一旦人选确定下来，将由制片人负责与其谈判、签订合约 | |
| 挑选演员 | 面试演员/彩排 | 面试演员/彩排 |
| | 制片人组织演员面试并可向导演提供参考性意见，好的演员将有助于塑造角色；面试考虑因素主要有能力、薪水、档期；制片人还要安排彩排，导演在彩排期间可以考察演员的表演能力并锻炼自己的组织能力 | |

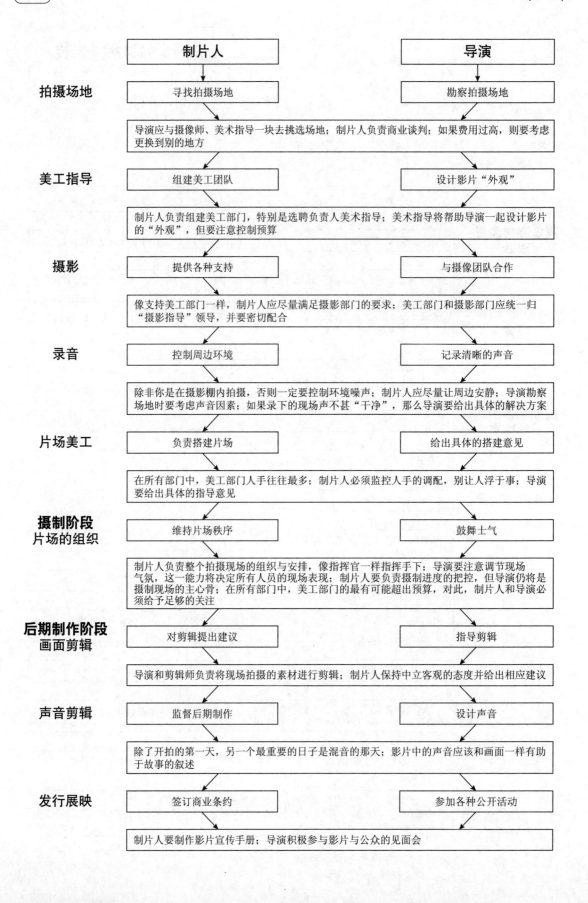

# 目 录

## 第 1 部分　前期准备阶段

学生制片人——导演的难题 …………… 1
拍摄日程安排 …………………………… 2
前期准备要高效 ………………………… 4
没有好脚本就不可能有好短片 ………… 4
前期摄制准备的管理原则 ……………… 4
网络联系 ………………………………… 5
前期准备阶段的时间表样本 …………… 5

## 第 1 章　脚本创作 ……………… 9

有创意的制片人 ………………………… 9
动画短片 ………………………………… 10
准备工作 ………………………………… 10
什么是脚本 ……………………………… 11
脚本创意头脑风暴 ……………………… 15
脚本创作要素 …………………………… 16
脚本改编 ………………………………… 22
真实故事和事件的改编 ………………… 26
合法性 …………………………………… 26
合作 ……………………………………… 28
脚本与预算的关系 ……………………… 28
导演 ……………………………………… 29
与编剧合作 ……………………………… 29
作为故事讲述者的导演 ………………… 29
网络共享 ………………………………… 32
本章要点 ………………………………… 32

## 第 2 章　筹措资金 ……………… 33

制片人 …………………………………… 33
筹款中的基本问题 ……………………… 33
资金来源 ………………………………… 34
招股说明书 ……………………………… 36
导演 ……………………………………… 42

电梯里的挑战 …………………………… 42
成功筹款之路 …………………………… 43
本章要点 ………………………………… 43

## 第 3 章　拆解脚本 ……………… 44

制片人 …………………………………… 44
摄制手册 ………………………………… 44
脚本格式 ………………………………… 45
拆解脚本 ………………………………… 45
制片人的数字化管理 …………………… 50
导演 ……………………………………… 50
导演的脚本明细表 ……………………… 51
最后提示 ………………………………… 59
本章要点 ………………………………… 59

## 第 4 章　安排摄制进度 …………… 60

制片人（制片经理） …………………… 60
总体原则 ………………………………… 60
开始安排摄制进度 ……………………… 66
如何安排摄制进度 ……………………… 66
摄制第一天 ……………………………… 67
确定每天的摄制量 ……………………… 67
在前期准备阶段就要做的一些拍摄 …… 69
确定最终的摄制进度表 ………………… 69
通告单 …………………………………… 70
纪录片的摄制进度安排 ………………… 70
学生短片摄制进度安排技巧 …………… 70
为短片项目制作专门网站 ……………… 72
导演 ……………………………………… 72
分镜头＝时间＝进度＝预算 …………… 72
因延期而带来的不可预见费用 ………… 73
及时调整 ………………………………… 73
本章要点 ………………………………… 73

## 第5章　编制预算 ················ **74**

**导演** ················ 74
**制片人** ················ 74
　　脚本与预算 ················ 74
　　谁来编制预算 ················ 75
　　预算表格 ················ 76
　　线上费用 ················ 79
　　线下费用 ················ 80
　　后期制作预算 ················ 86
　　开始编制预算 ················ 88
　　预算编制过程 ················ 88
　　信息的强大作用 ················ 89
　　边学边做 ················ 89
　　学生预算 ················ 90
**本章要点** ················ 91

## 第6章　摄制人员 ················ **92**

**导演** ················ 92
**制片人** ················ 92
　　谁来聘用摄制人员 ················ 92
　　什么时候开始聘用最好 ················ 93
　　摄制团队要多大才好 ················ 93
　　选聘摄制人员 ················ 93
　　关键的摄制人员 ················ 95
　　营造融洽的氛围 ················ 104
**本章要点** ················ 104

## 第7章　演员与排练 ················ **105**

　　挑选演员 ················ 105
**制片人** ················ 106
　　选角导演 ················ 106
　　选角的基本方法 ················ 106
　　发布招聘信息 ················ 107
　　选角的额外好处 ················ 110
**导演** ················ 111
　　面试种类 ················ 111
　　面试原则 ················ 112
　　纪录片受访者的挑选 ················ 116
**制片人** ················ 116
**导演** ················ 117
　　排练的目的 ················ 117

　　排练之前 ················ 117
　　结合实际情况 ················ 122
　　小演员的排练 ················ 122
　　相互沟通 ················ 122
　　纪录片的采访 ················ 123
**本章要点** ················ 123

## 第8章　摄制场地 ················ **124**

**导演** ················ 124
　　审美要求与实际限制 ················ 124
　　灵活变通 ················ 124
　　幻觉的力量 ················ 125
　　场地因素 ················ 126
　　走场 ················ 129
**制片人** ················ 129
　　去哪里寻找场地 ················ 130
　　勘查场地 ················ 130
　　签约场地 ················ 132
**本章要点** ················ 134

## 第9章　视觉设计和美工 ················ **135**

**导演视觉设计** ················ 135
　　相关历史 ················ 135
　　幻觉建造师 ················ 136
　　创造影片外观 ················ 137
　　如何定义"外观" ················ 137
　　画面空间 ················ 137
　　与摄影指导沟通 ················ 138
　　基本决定 ················ 138
　　分拆脚本，列出清单 ················ 138
　　试镜 ················ 139
**制片人** ················ 139
　　美工部门 ················ 139
　　能讲故事的画面 ················ 140
　　美工部门的职责分工 ················ 140
　　动画 ················ 148
　　最后检查 ················ 148
**本章要点** ················ 148

## 第10章　摄影摄像 ················ **149**

**导演** ················ 149
　　最新影视技术 ················ 149

做足准备工作 ······················· 150

风格 ······································· 150

风格要服从影片内容 ············· 150

纪录片的风格 ······················· 151

带着摄影机参与前期准备工作 ······· 151

与摄影指导协商 ··················· 151

摄影指导的职责 ··················· 151

胶片选择 ······························ 153

用摄影机讲述故事 ··············· 156

分镜头 = 镜头列表 ············· 158

拍摄方式（典型的分镜头） ······· 158

镜头 ····································· 162

摄影机运动 ························· 164

拍摄中的剪辑意识 ··············· 167

照明风格 ···························· 173

广播级画质 ························· 175

小窍门 ································· 175

摄录设备 ···························· 175

其他设备 ···························· 178

技术支持 ···························· 179

视频 ····································· 179

视频格式 ···························· 180

画幅和传感器的尺寸 ··········· 181

帧频 ····································· 181

乔治·卢卡斯和 24p ············ 181

视频格式的演变 ··················· 181

数字电影格式 ······················ 183

**制片人** ································· 183

支持 ····································· 183

胶片冲印 ···························· 183

设备租赁公司 ······················ 183

**本章要点** ···························· 184

# 第 11 章　录音 ················· 185

**导演** ···································· 185

好声音为什么重要 ··············· 185

声音制作团队 ······················ 186

录音设备 ···························· 188

前期准备阶段的声音方案 ······· 188

录音团队的职责 ··················· 189

录音方法 ···························· 192

影响话筒放置的因素 ··········· 194

注意事项 ···························· 195

视频摄像的录音 ··················· 196

网站资源 ···························· 197

**制片人** ································· 198

录音所需设备 ······················ 198

录音设备包的大小与人员的配备 ··· 198

**本章要点** ···························· 199

# 第 2 部分　正式摄制阶段

**制片人** ································· 200

**片场的安全** ························· 200

**安全员** ································· 201

**基本原则** ···························· 201

# 第 12 章　片场摄制 ············· 202

片场布景 ···························· 202

最后的巡视 ························· 202

工作流程 ···························· 202

**导演** ···································· 205

指导表演 ···························· 206

导演作为观众 ······················ 206

表演类型 ···························· 207

角色分类 ···························· 207

镜头前的表演 ······················ 210

数字助理 ···························· 212

每天审片 ···························· 213

导演小技巧 ························· 213

**制片人** ································· 215

指导方针 ···························· 215

密切关注美工部门 ··············· 217

替代性场地 ························· 218

保留场地 ···························· 218

有序组织 ···························· 218

片场规则 ···························· 218

工作流程 ···························· 219

典型的一天 ························· 220

运动镜头的拍摄 ··················· 223

脚本监制 / 场记 ··················· 224

前后一致性 ························· 225

打板 ····································· 226

开拍，停机 ························· 227

本章要点 ·················· 228
　美工 ··················· 228
　导演 ··················· 228

# 第3部分　后期制作阶段

制片人 ·················· 229
导演 ····················· 229
技术进步的影响 ············ 229
后期制作流程 ············· 230

## 第13章　画面后期制作 ········ 232

导演 ····················· 232
　导演作为剪辑师 ········· 232
　剪辑师 ················· 233
　回看每日所拍摄的素材 ····· 234
　塑造故事 ··············· 234
　审看影片的故事 ········· 236
　提炼故事 ··············· 237
　数字基础技术 ··········· 243
　数字压缩 ··············· 245
　非线性剪辑系统的基本工作流程 ···· 246
　剪辑连续的镜头 ········· 249
　特别的数字视频效果 ····· 251
　动画 ··················· 253
　胶转磁 ················· 254
制片人 ·················· 256

对设备的要求 ············· 256
剪辑室 ··················· 256
后期制作日程表 ············ 256
挑选剪辑师 ··············· 257
剪辑专家的建议 ············ 257
退一步，再向前看 ········· 258
本章要点 ·················· 259

## 第14章　声音后期制作 ········ 260

导演 ····················· 260
　音轨处理 ··············· 265
　让叙述更精炼 ··········· 269
　音效轨道 ··············· 269
　音乐的作用 ············· 272
制片人 ·················· 279
　发行 ··················· 280
　经验教训 ··············· 280
本章要点 ·················· 280

## 第15章　发行与展映 ········· 281

制片人 ·················· 281
　起初就应有规划 ········· 281
　网站呈现 ··············· 282
　市场 ··················· 282
　发行选择 ··············· 286
导演 ····················· 288
　奥斯卡奖 ··············· 291

# 前期准备阶段

我要做的第一件事就是制作镜头列表，计算出影片里大致有多少个镜头，以及需要拍摄的天数。此乃明智之举。

卢克·马西尼

你已经有了一个不错的脚本，正迫切希望进驻摄制场地进行拍摄。若此时拍摄资金也已到位的话，那么你就可以如愿以偿地进入"前期准备阶段"了。在此阶段，你要仔细准备每一个关键要素和环节，不得有丝毫懈怠。记住，此时作出的任何决定都将影响后续工作。制片人和导演要共同承担众多职责。接下来的11个章节将分别介绍他们各自要担当的职责。这些职责已在图I.1和图I.2中列出。

## 学生制片人——导演的难题

虽然制片人和导演要共同承担许多职责，但他们的关注点却不尽相同。在本书开头的"短片摄制流程表"里，我们对导演和制片人从脚本撰写到影片公映的整个工作流程都做了清晰交代。他们在做脚本创意决定时的职责是一致的，但具体到组织和管理职责时却各有分工。比如，他们都得参加摄制场地的挑选，但导演是为了察看场地是否符合拍摄要求，而制片人是为了去作商业谈判，因为制片人要想尽办法把影片拍摄控制在预算之内。

如果导演身兼制片人的话，那么他就要承担双倍的职责了，即他必须在理想和现实之间进行平衡。比如，他不但要为短片摄制挑选到合适的场地，还得花时间去跟房东谈判，甚至还得去办理拍摄许可证(如果必须的话)。受制片人或管理者的职责拖累，初学者不可避免地要缩减在导演方面本应花费的时间，从而导致拍摄计划一拖再拖。

我们也承认，"学生制片人"不能完全套用商业模式。通常，学生导演都是自己去寻找摄制资金。这也意味着，学生制片人的角色还是要比商业模式下的制片经理或制片人更复杂一些。不过，只要工作方法得当，他有其自身的优势，能够帮得上导演的忙。杰赛琳·哈弗勒是短片《公民》的学生制片人，对制片工作他是这样说的：

当詹姆斯把《公民》的初稿发给我并问我是否有兴趣当该片的制片人时，我高兴极了。这个脚本真的非常、非常棒(它一下子就俘获了我)。我一口气就把它读完了。我边读边想："我怎么可能推托掉这么棒的东西呢？"于是，我下定决心要把它制作成影片。

制作一部影片，特别是学生短片，确实有很多工作要做。如果你也想成为制片人的话，我可以给你们提供一些参考意见。

1. 大多数学生短片都是自己投资或者早已有现成的资金。这表示你不用再担负找钱的压力了。当然，更好的情况是，这不是你的钱，而是别人的钱。但不管怎样，你得计算好如何高效地使用这笔钱。经验源自实践就是这个道理。

2. 大多数学生短片(即便不是全部的话)都已经有了学校提供的制作商业险。这意味着你不用再动用你的预算去买制作商业险了。这真的很划算。

3. 你可以很容易找到团队成员，因为你可以在你的同学或以前的合作伙伴中找。

4. 你即便偶尔犯点小错误也能得到宽容对待，并且因为处于学习环境中，压力也不是那么大。你可以放手去干，磨砺你的能力，探索什么可行，什么不可行。

——杰赛琳·哈弗勒，《公民》制片人

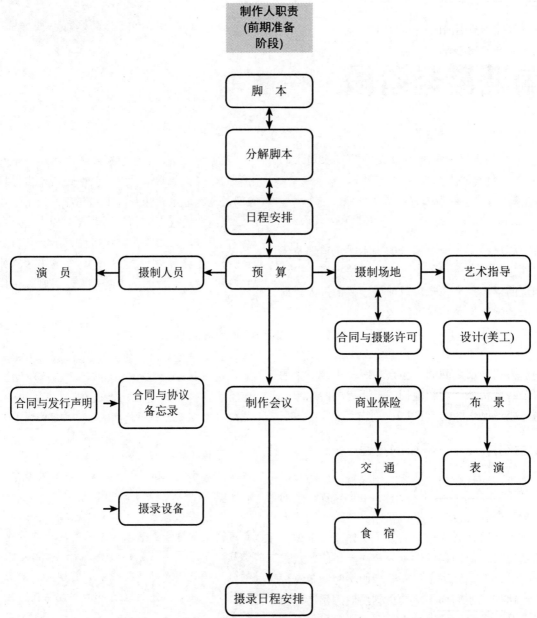

图I.1 制片人前期准备阶段的职责

## 拍摄日程安排

前期准备阶段是一个启动、完善创意、设计影片风格、磨合演职人员、考察摄制场地的阶段。此阶段计划得越周密，摄制过程就越顺畅。但一个悖论是：你不可能事事都计划周全。许多初学者对此可能理解或执行得不是很到位，他们往往在准备阶段就走错了路，因此从拍第一个镜头起就不得不经常沮丧地返工。

如果在开拍之前他们就能很好地组织起来的话，错误完全可以避免。但等他们意识到犯下错误之后，一切都悔之晚矣。像摄制日程表不切合实际、工作餐没及时送过来、失去摄制场地的使用权、没带足够的胶片在身边等，若遇到这些情况，谁也没法救你了。另外，很多临时费用也无法预料。

前期准备阶段还有一个主要目标，就是凡事要预估最坏的情况，因为拍摄时什么状况都有可

能发生。这样可以让你有时间对没能预料到的或超出你控制范围内的事情作出及时反应,譬如变幻的天气、天灾等。影片拍摄同样要受制于墨菲定律:如果事情有变坏的可能,不管这种可能性多小,它总会发生。因此在制订拍摄计划时,应该做好最坏的打算。

> 我给的最好建议是,电影制作过程中一定要保持幽默感。信奉墨菲定律吧,坏的事情该来就一定会来。但如果你对此有充分的心理准备,你就能用微笑而不是尖叫来迎接它们。
>
> ——杰赛琳·哈弗勒,《公民》制片人

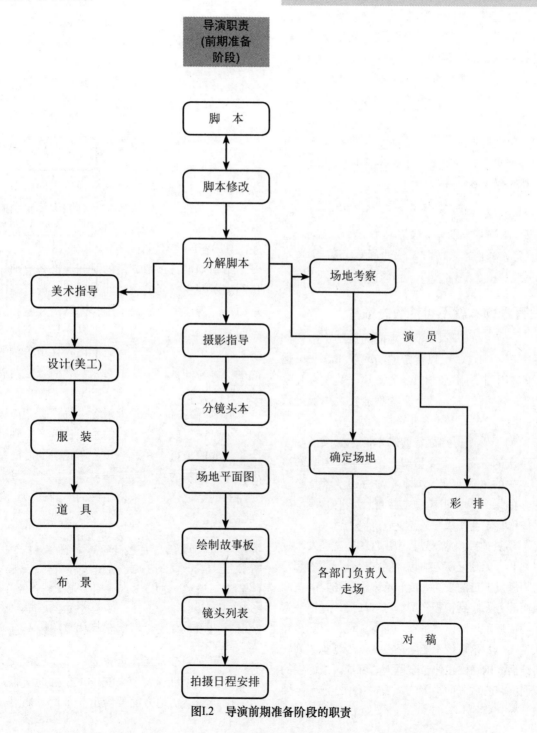

图I.2 导演前期准备阶段的职责

> 开拍两天之后，纽约遭遇了50年来最糟糕的暴风雪。
>
> ——詹姆斯·达林

## 前期准备要高效

在前期准备阶段，你有充裕的时间去考虑各种问题，但到了开拍后，你会发现时间远远不够用：要考虑一个场景的不同拍摄方法，要去挑选合适的演员，要解决外景拍摄场地，要对脚本再作精细的调整，等等。因此一定要高效地使用时间，你花在前期准备上的所有努力都将在摄制过程中得到回报。等你真正开拍后，节省时间就等于节省金钱。这就要求在前期准备阶段应该设置一个高效的拍摄计划，并做好各种应急对策。

> 我在中央车站花了几乎一整天的时间来观察这幢建筑物。正是在这种仔细的观察过程中，我注意到了灯光是如何划过窗户的。
>
> ——亚当·戴维森

## 没有好脚本就不可能有好短片

一个好的脚本，不一定能确保制作出一部好影片。不过，可以肯定的是，要想在一个糟糕的脚本上制作出一部好的影片，其概率几乎为零。空洞乏力的故事会让你抓狂，你所投入的时间、金钱、精力都将白白浪费。

为了确保得到最好的脚本，你必须做好重写多次的准备。不要指望在拍摄阶段才来解决脚本中的诸多问题。脚本重写对初学者是必修课。如果只根据粗糙脚本就盲目开拍的话，到时候你肯定会变成一只无头苍蝇到处乱飞。

不过拍摄和剪辑过程中出现的一些偶发事件也并非一无是处，它们也许能在提升导演的想象力、激发演员的表演才能和增强摄制场景的空间氛围等方面起到积极作用。尽管如此，你需注意不能依赖于这些偶发事件。脚本里边可以是多彩人生，但故事进程不能随意改变，否则脚本问题将给后面的剪辑工作带来巨大的麻烦。纸面上的东西终将变成画面，因此，正式开拍之前一定要做好充分准备。

## 前期摄制准备的管理原则

管理是无形的，但它与前期准备工作同等重要。接下来是一些关于前期准备的基本管理原则。

**保持积极态度。**初学者由于缺乏经验，他们往往很难管理好每天的工作进程。因为要考虑的因素太多(如演员、职员、场地等)，所以初学者会对在有限的摄制周期内能否完成所有的摄制任务疑虑重重。比如，有一些事情没人负责，录音混响师没到位，关键场景还没敲定，等等。这时最需要的是镇定，面对问题不能慌乱。

与不确定性打交道是短片制作的常态。有经验者知道问题、麻烦一定会来，而且还会一起涌来。因此，一定要保持积极乐观的心态。制片人必须要稳坐中军帐，并有能力让整个团队保持稳定。他必须自信能及时化解各种问题，且不管这些问题有多大。

**给前期准备预留充足的时间。**准备一部短片的脚本到底需要多长时间？回答此问题是困难的，因为这主要取决于创作团队的经验和脚本的复杂程度。一般而言，准备一场一个房间里只有两个角色的故事肯定要比有10个角色的故事要容易许多。不过，对初学者而言这两者的难度好像差不多。

除了要花时间去管理财务之外，你还应该列一个时间表以安排每天的拍摄进程，特别是一些重要的拍摄。在这一步上所花费的时间多少取决于脚本的复杂程度和导演的经验。最后要注意的是，你必须预留足够的时间去做这些准备工作。

> **学生** 学生短片不是很复杂，制作周期一般比较短，几个小时或几天就可以搞定。因此，花在前期准备的时间要比大制作影片少很多。尽管如此，学生仍需要认真安排拍摄日程并遵守制片管理基本原则。

**设置前期准备工作进程表。**工作进程表应该围绕"拍摄日程表"来安排。在挑选演职人员、确定拍摄场地方面要给出一个最后期限，

并在期限内完成相关任务。

**开例会**。制作例会要定期举行，不要临时召集。只有在出现意外时才开非正式会议。要与一些关键人员保持频繁接触。制作会议可以激发头脑风暴，但关键点在于坚守会议议程，不要跑偏。要与摄制人员保持紧密联系，尊重每个人的意见，但不要让所有人在某一细枝末节上花费太多时间，局部性问题可以在会后与专门负责的人商讨。有时候可以和各职能部门多召开一些小型会议来处理专门问题。

以下是一些额外建议：

- 每周尽量安排在同一时间、同一地点召开制作会议；
- 不要老生常谈，每次会议都要更新议题；
- 会议前要确保与会者人手一份脚本；
- 设定会议时长，不能过于冗长拖沓；
- 打印和分发本次会议议程安排；
- 态度要温和，注意力应集中在议题上；
- 一次只讨论一个问题；
- 会议结束时，对讨论的内容要做一个概括；
- 任务要落实到人；
- 确定下次会议的内容；
- 通过电子邮件的方式把会议纪要发给每个人。

电子邮件和短信是与演职人员进行沟通的高效方法。如果下次制片会议的时间、地点有变的话，一定要提前告诉他们。此外，像Google和Dropbox之类的云系统也可以用来和所有演职人员保持远距离联系。

**委派任务，明确分工**。工作任务要落实到人。制片人把任务分配下去以后还要及时跟进，以了解最新进展情况。

**不作无谓假定**。对任何事情都要随时质疑并再三检查。如果制片人想当然地认为场景经理已经检查了拍摄场地的电力供应而不再亲自过问一遍的话，出问题的风险可能会上升到50%了。你想冒这样的险吗？

**牢记任何事情都有可能出现变故**。前期准备工作是一个变化无常的过程。脚本、时间安排、预算等在没有最终确定下来之前都有可能发生变故，甚至直接影响拍摄日程。但要记

住，一旦拍摄开始，就不允许再变来变去了，你必须全神贯注于脚本、时间表、预算的执行而非其他。

**保持健康**。为制作一部短片而把所有人召集在一起确实让人兴奋，但同时压力也非常大，特别是第一次做这种事。每天的高压状态对身体的抗压力提出了较高的要求。在制作过程中，你必须自始至终地保持身体健康。这意味着你得时时刻刻关注自己以使体能充沛，不能因为你的一场感冒而使制作日程延缓或滞后。

## 网络联系

如果能为摄制项目搭建一个专门的网站的话，那么你就可以通过网络与演职人员进行交流了，如关于前期摄制的博客能使每个人与短片制作进程保持同步。你也可以使用网络来替代小型会议，不过我认为面对面的交流更有助于开展头脑风暴。

> **学生**　每周例会可以密切跟踪每个人的工作进程。一旦进入更庞大、更复杂的制作阶段，学生和初学者在完成指定任务方面往往会有一些问题。为了锻炼他们亲力亲为的能力，就需要给他们一个努力学习的过程。每周例会可以让每个人变得诚实和值得依赖，也能够帮助初学者获得更多的信任。这种信任对于制作更复杂的故事和提高专业水准是必需的。

## 前期准备阶段的时间表样本

为了使你对每周的工作流程有一个清晰的认识，这里我们将提供一个前期准备阶段的时间安排表样本。很难说你的项目就适合这个样本，因为每个项目都有各自的问题。有些项目可能要求用更多的时间、精力去解决演员、场地、工作人员等问题。比如，《记忆》的问题是要挑选一个10岁大的小孩去演主角，还要寻找到一片距离市区只有一小时车程的森林以作拍摄场地。《疯狂的胶水》则要求用几个月的时间去做泥偶人和场景。《误餐》制片人的问题是要获得在中央车站和餐馆拍摄的许可。

简·克劳维特兹则不得不去寻找合适的女性作为《镜子镜子》的采访对象以使主题更加鲜活。卢克·马西尼为寻找五花八门的拍摄场地而大费周章。而詹姆斯·达林则需要为《公民》找一段横穿美、加且带有栅栏的边界以使情节更逼真。

前期摄制准备阶段的时间表样本假定拍摄日程是6天，也就是两页纸一天，对学生和初学者来说，这样一个时间安排是合理的：一个星期的拍摄，每天拍摄一个主要场景。时间表还给出了6周的准备时间。当然，准备时间可以长

些或短些，这取决于你和你团队的经验，以及脚本的复杂程度。样本至少可以告诉你在开拍之前有什么必然会发生，你又该做哪些准备。根据摄制情况，每项任务的时间和顺序可以有所变化。

时间表样本的基本前提是：

- 有一个已完成的脚本；
- 确定了导演；
- 充裕的资金；
- 初步的预算；
- 排定了拍摄日程。

## 第一周

| 制片人 | 导演 |
| --- | --- |
| 布置办公场地和办公桌椅<br>购置办公必需品<br>安装电话/自动应答机<br>租借复印机<br>购买或租借电脑<br>创建文档系统以保存各种资料<br>为公司/团队命名<br>购买卡纸和办公文具<br>银行开户<br>演员招募广告<br>职员招募广告<br>填写脚本明细表<br>制作场景摄制通告板和时间<br>　　进度表<br>与保险公司就脚本问题签约<br>与会人员：<br>　　制片经理<br>　　场务经理<br>　　美术指导<br>　　演员指导<br>　　合伙制作人<br>第一次会议要点：<br>● 介绍所有成员<br>● 安排前期摄制时间表<br>● 为下次会议安排议题 | 完成分镜头本<br>察看拍摄场地<br>与美术指导讨论脚本 |

## 第二周

| 制片人 | 导演 |
| --- | --- |
| 审查预算<br>审查拍摄日程安排<br>征集各部门负责人关于<br>　　拍摄的意见和建议<br>签订演员合约<br>安排面试<br>审查保险计划<br>审查所有文件(场地使用<br>协议、发行格式、通告<br>单、小额现金信封等)<br>与会人员：<br>　　摄影指导<br>　　制片助理<br>第二次会议要点：<br>● 讨论艺术指导的计划<br>　和建议<br>● 讨论美工方面的预算<br>● 确定初步的时间表和<br>　预算 | 察看拍摄场地<br>美术指导阐述短片的风<br>格构想<br>讨论主要镜头的设置<br>分析脚本<br>与摄影指导讨论脚本 |

## 第三周

| 制片人 | 导演 |
|---|---|
| 安排面试<br>寻找/租借后期制作设备<br>剪辑师招募广告<br>解决保险问题<br>与厂商就设备总体方案进行协商<br>考察设备存放场地、自动售货机等<br>与会人员：<br>　　摄影指导(开始光线设计)<br>　　服装<br>　　道具<br>　　特效(如果需要)<br>第三次会议要点：<br>　● 通过美工部门的预算<br>　● 缩小拍摄场地挑选范围<br>　● 安排布景时间表(如何可行) | 思考场地设计草图<br>与摄影指导察看<br>　拍摄场地<br>参加面试 |

## 第四周

| 制片人 | 导演 |
|---|---|
| 安排进一步的面试<br>确定拍摄场地<br>确定摄制人员<br>审查拍摄时间表和预算<br>安排每天工作事项(整个项目时间表)<br>解决膳食问题<br>做好交通计划<br>租借货车、休息用车<br>联系胶片冲印室和录音工作室<br>与会人员：<br>　　助理导演<br>　　化妆师/发型师<br>　　交通协作<br>第四次会议要点：<br>　● 讨论演员阵容<br>　● 确定工作人员的需求<br>　● 决定交通方案 | 拿到人员名单及<br>　通信方式<br>确定拍摄场地<br>完善视觉方案<br>与美工部门一道<br>　检查服装、<br>　道具<br>与摄影指导检查光<br>　线方案 |

## 第五周

| 制片人 | 导演 |
|---|---|
| 决定演员阵容<br>签订演员合约<br>签订场地使用合约<br>确定摄制人员，签订合约<br>印发工作通讯录<br>获取停车许可<br>获取拍摄许可<br>做好安保安排<br>审批各部门的日常开销<br>租借全套设备(摄影机、电池、录音设备、轨道车、道具、发电机、对讲机等)<br>添置现场急救箱<br>暂定后期制作时间表<br>与会人员：<br>　　场务、混响师、第二助理导演<br>第五次会议要点：<br>　● 讨论有关服装、道具、发型、化妆等问题<br>　● 讨论预算注意事项<br>　● 为脚本拍摄排列时间 | 开始排练<br>确定拍摄镜头<br>　清单<br>审查脚本<br>与美工部门审<br>　查化妆、<br>　发型设计<br>与摄影指导确<br>　定光线<br>　方案 |

## 第六周

| 制片人 | 导演 |
|---|---|
| 关注天气状况<br>审核预算<br>分发工作通讯录<br>确定拍摄时间表<br>拍摄场地再次确认<br>检查摄制人员是否到位<br>把每天的拍摄安排分发给演职人员<br>将第一天的通告单分发给演职人员<br>分发拍摄场地地图<br>购买胶片<br>购买日常用品<br>取得场地、设备、车辆的保险证<br>与会人员：<br>　　电工、吊杆操作员、第二助理导演<br>第六次会议要点：<br>　● 和各部门负责人一道检查每天的拍摄时间表<br>　● 鼓舞士气 | 继续排练<br>审查脚本改动情况<br>察看布景<br>确定最后拍摄分镜头本<br>察看拍摄场地<br>与部门负责人巡视各部门工作进程 |

## 第七周

| 制片人 | 导演 |
| --- | --- |
| 设备到位<br>交通工具到位<br>为拍摄做最后的准备 | |

# 脚本创作

脚本是影片的根本所在。

——吉姆·泰勒

一切起源于创意。一个创意要想变为一部影片，就必须充实它，使之具体化，进而完善为脚本。脚本代表了影片制作者一种可视化想象，它还自始至终地指导着影片的制作。透过脚本，你可以了解到故事、人物、场景、大概预算、片长和目标观众等。有了脚本，你才能够为影片制作筹措经费，并组建有创造力的团队，把你的想法变为最终作品。团队的第一位成员应该是导演。他的工作是把个人想法变成文字材料，其要么自己独立撰写，要么与编剧合作，但不管如何，必须使脚本符合初衷，并以合适的样式呈现出来。

当然，本书只是提供脚本创作的一个范例，你也可以用其他方法来形成脚本。比如，导演、制片人可以与编剧一道来完善脚本创意，或者导演/编剧完善了脚本创意后再去说服制片人(学生作品常采用此种方式)。在后一种情形中，制片人的职责更多的是作为制作管理者而非创意人员。有时候脚本创作会陷入困境。例如，即使导演是一个好的编剧，也会有江郎才尽之时，特别是当制片人对脚本创意要求比较高的时候。脚本商讨过程可能会比较琐碎，但作为导演千万别过于自负而无视同伴的意见，一切应以尽善尽美地完成工作为重。

我们始终认为，只有经过反复磋商和协调才能形成富有成效的合作机制。在将素材变为影片的过程中，相互妥协不仅有益，而且必要。但无论采用何种方式，有一点不容置疑，那就是，没有一个好的脚本，你不可能制作出一部好的影片。

本章将向你介绍短片脚本撰写的一些指导性意见。不过，具体的写作技巧则不是本章的任务。如果有这方面的需求，我们建议你最好去查阅一些相关书籍。这些书籍的目录可在参考文献中找到。

另外，本章介绍的短片脚本撰写指导性意见也不是绝对的。如果你有更好的想法，也未尝不可。完成脚本创作可能会耗时很长，因此，保持热情非常重要。敬请牢记，短片是通过视觉影像来与观众进行交流的一种艺术形态。如果脚本本身视觉化不强，依据它而制作出来的短片自然就难以吸引观众。

## 有创意的制片人

短片制作的第一步是获得一个脚本。你可以有很多种途径：

- 自己独立写作；
- 与编剧或导演一道发展、补充、完善某一原始创意；
- 对剧本、故事或真人真事进行改编；
- 征集已经写好的脚本。

制片人的任务是监督、指导创意过程，当把导演确定下来以后，要把改写脚本和后续工作移交给他。一个简单的想法在付诸摄像机之前可以作无穷演化，但最终一定要完善为一个好的、可行的脚本。千万别指望在拍摄过程中能有什么神奇力量会自动弥补你故事中的缺陷。一条金科玉律是：好故事如果不能呈现在纸面上，也就不会出现在屏幕中。对原始创意，必须修改、再修改。

与虚构的故事相比，纪录片的脚本创作会有所不同。如何创作纪录片脚本，将会在本章的后半部做专门的讲解。实验性或前卫型短片同样如此。实验短片并不被认为是一种特别的类型，因为实际上它包含的范围很广——从抽象的影像到非传统的叙事无所不包。

无论什么影片类型，重要的是能够创作一个文字脚本以表达你的创意。写作一个短小精悍的脚本很不容易。初学者最常犯的错误是，总想去追求复杂或宏伟的创意，但这可能更适合于长片。他们总是抱怨片长只有10分钟，根本没有足够的时间去表达多个主题。但他们不明白，短片脚本创意需要集中而明确，有时候简单的就是最好的。本书所提供的6个脚本范例就很好，因为它们都只讲述简单的故事。

> 在我看过的所有电影中，印象最深的还是学生短片，它们的优缺点都非常鲜明。其中有两个明显缺点：一是过于追求故事化；二是过分强调技术而忽略了内容。
> ——亚当·戴维森

## 动画短片

实景真人影片的制作顺序通常为脚本、脚本分解、故事板。动画片则有所不同，它的前期程序通常为：大致构想、情节、详尽故事板。实景真人电影的故事板一般只要概略画出场景基本镜头，而动画片故事板则要展示更多的关键帧画面，特别是每当角色有大的情感和动作变化时，都要有相应的画面去呈现，并标注出注意事项。有时候动画片创作者只凭借故事板和草图就可以制作出动画样片。但动画样片不用做得很精致，它只是用以说明影片结构、排列情节顺序的一种手段而已。但在便笺上则要详细列出每场戏在后期制作时需要解决的问题，如镜头、细节、时长等。之所以要这样做，很重要的一个原因就是，用CG技术给人物建模要费很长时间。因此，前期阶段只需制作出一个能说明基本情况的样片就行，至于人物和场景的渲染，则可以放到下一步去做。

## 准备工作

着手短片制作之前，应尽量多地观摩别人的短片，以获取经验，特别是学习别人是如何在有限的时间框架内叙事的。短片的时长一般在2分钟至34分钟之间，因为不了解短片短小精悍的创作原则，初学者往往会花大力气往里面塞很多的故事。短片类似于特写，但与长篇小说却大不相同，它在故事性、戏剧性等方面非常有限。例如，在两个小时的时间里，人物角色可以经过一次恋爱和失恋的过程，可以找到人生的真谛或者征服一个国家。但在有限的10分钟里，他可能刚刚够鼓起勇气向某人提出约会的请求。

电视虽然不太播放短片作品，却会播出大量的情景喜剧、广告和音乐电视，因此初学者完全可以从中获取创意灵感。从表面上看，短片的自身形态好像限制了它的创造力和主题表现的可能性，但历经大量观摩研究之后，你会发现唯一束缚创意的其实是想象力的不足。本书所选用的短片制作案例都将触及这一问题。

现在寻找和观看短片已经变得相当容易。初学者可以在YouTube、Vimeo、iTunes、Facebook等平台上搜索到大量的短片作品。由于任何人都可以把视频上传到YouTube上，因此对初学者来说最大的挑战就是要学会大浪淘沙，辨别良莠。

> 我想我看的大部分影片都让我大倒胃口，以至于我再也没有看片的欲望。我曾好不容易找到一部有关露天盛会的漂亮影片，但漂亮的只是画面，与主题无关。我一直认为主题才是最重要的。我可不想制作一部虚有其表的影片。在经历海量搜索之后，我终于明白，带有独特见解的好影片真的很少。
> ——简·克劳维特兹

可以广泛接触不同类型的影片——喜剧、闹剧、戏剧、悲剧或者音乐剧——以此了解哪一类最适合于短片制作。比如，喜剧比起情节剧(悲剧、西部片、凶杀片、科幻片)可能会更适合于拍成短片，因为那些类型的影片要求有更

复杂的情节。

　　许多大牌电影制作人往往也会从已有的作品中找到创作灵感。奥逊·威尔斯在准备拍摄《公民凯恩》的时候就曾经反复观摩约翰·福特的著名西部片《关山飞渡》50多遍。

> 　　AMC影院经常会放映一些老片子，我因此能徜徉在经典电影当中，比如《瘦子》《费城故事》或者《礼拜五女孩》等。看这些电影就像沐浴在音乐里。
>
> ——卢克·马西尼

## 什么是脚本

　　脚本对于影片制作而言就如同造船用的蓝图或者交响乐演奏用的乐谱。造船蓝图能够准确地告诉造船工人该在什么地方放置桅杆；乐谱能让演奏者了解在什么时候什么地方用怎样的方式来演奏；同样，脚本将明确指示制作团队中的每一位成员该如何执行工作命令。

　　脚本要详细描述每一项工作的具体进程，并充分考虑观众的观看需求。跟小说或诗歌不同，脚本不是完整的作品，而仅是影片制作程序的一部分。除了作为影片制作的指导手册，脚本不具备任何文学价值。

### 脚本格式

　　脚本的格式源自行业惯例，目的是方便拍摄。美国编剧协会对脚本撰写格式设定了标准(要了解更多的脚本格式可参阅第3章)。现在也可以通过软件系统来撰写脚本，它可以使脚本撰写更简便和更标准。目前比较常用的脚本撰写软件有Final Draft、Movie Magic Screenwriter和Celtx Studio等(后面的两个还可以与日程和预算软件相链接)。只要你输入文字和影片类型，这些软件将自动生成相应的标准脚本。脚本撰写软件在市场上很容易买到。

　　然而，并不是每一个故事都需要用标准脚本格式呈现，特别是在刚开始寻找戏剧化感觉的时候。你可以先写一个故事大纲或故事梗概。故事大纲，就是按时间顺序或故事进程用一到两句话描述每一场景的情节和冲突。故事梗概，也就是故事的大致轮廓，应采用白描的写作手法直接呈现故事脉络，避免对单个场景做详细的描述(可参考第2章中的《误餐》故事梗概)。故事梗概读起来应该像小故事，非常直白。本章的后面也将安排案例展示。故事大纲也只需呈现故事的大致内容或场景的基本活动，比如谁对谁做了什么等，不要列出对白、细节、服饰或配角等细节信息。但不管采用故事大纲还是故事梗概的形式，有一点却是肯定的，即创意最终要落实到脚本上，并以标准的脚本格式呈现出来。

　　纪录片脚本格式通常分为两栏：一栏描述画面；另一栏描述声音。通过对这两种元素的想象，阅读者能够对短片内容有一个大致的了解。然而，不像虚构的故事脚本，纪录片脚本与实际拍摄的镜头之间可能会不一致。这是因为计划赶不上变化，纪录片创作者往往要根据实际情况来调整拍摄方案(脚本)。因此，在纪录片制作基本成型之后，你会发现故事已经发生了很大的改变，甚至与最初的拍摄大纲完全相反。

　　例如，在埃罗尔·莫里斯的奥斯卡获奖纪录片《蓝色警戒线》中，创作者最初的想法是采访被判死刑的嫌疑犯在得克萨斯的室友。然而在采访过程中，他遇到了另一名男子，这名男子后来变成了这部纪录片中唯一的主角。埃罗尔·莫里斯始终相信嫌疑犯是清白的，他把他的这种想法也带进了影片。影片播映之后，引起广泛关注，案件被重审，嫌疑犯最终被无罪释放。这个例子不但表明纪录片创作者在实际拍摄过程中应该随时调整拍摄计划，而且展示了电影是改变和影响世界的重要力量。

> 　　在做第一个主题采访时，我问了太多的问题。在拍摄了800英尺的胶片以后，我将问题的数量由8个减少到4个，结果是我的影片内容也得到了简化。之前的错误在于，我高估了400英尺胶片(相当于11分钟)所能呈现的信息量。
>
> ——简·克劳维特兹

## 脚本创意从哪来

脚本创意来自那些能够激发你表达和交流欲望的任何东西，当然，这种表达和交流的基础和前提应该是视觉化的和戏剧化的。以下情形都可作为脚本创意的源泉：

幻想、梦、影像、真实事件、故事人物、观念、记忆、历史事件、亲身经历、社会问题、新闻故事、杂志文章、短故事……

发生在公交车或火车上的偶然事件、两个人之间的交谈、父辈在你小时候给你讲述的故事、你喜爱的老师给你留下的深刻印象、邻里之间对社区的意见等，这些都有可能激发你的灵感，成为你脚本创作的第一手素材。请记住，最好的脚本一定是发自内心的。

短片《记忆》聚焦于对未知恐惧的征服，关乎成长。当片中男孩遭遇环境发生重大变化而表现出本能的畏惧时，绝大多数观众在那一刹那也感同身受，从而对一个人的成长有更深刻的理解(见图1.1)。

> 短片《记忆》是关于"如果……将会……"的例子。我一直在想，如果一个小孩子孤独地在森林里待上一个夜晚将会怎样？这肯定是一次冒险。我不断思考如何去充实这个故事，但有点黔驴技穷了。于是，我转换思绪，追问自己"这种情形下将会发生什么？""那种情形又将如何处置？"突然间，我有了灵感："如果小男孩发现一个保龄球将会怎样？"此前我并没有看到过类似的故事。于是，顺着这条线索我继续构想。我想为故事注入一种神话的感觉。
>
> ——吉姆·泰勒

短片《误餐》中的女主角同样能给人一定启发。她和无家可归男子共享了一段不寻常的时光后又逃回了郊区。这段时光对她生活带来的影响可能不会像《记忆》中的那位男孩那样大，因为她更年长更成熟。我们只有在见证了她的这段奇遇之后，才能真正理解她为什么要如此对待无家可归男子。两部短片中的男女主角性格都是在经历了一系列事件之后发生了一定变化。

> 我记得几年前我曾听过一个类似于我在这部影片中所讲述的故事。这个故事讲述的是一个漂亮的人误拿了别人的东西。我认为这个人犯了任何人都有可能犯的错误。顺着这个思路，我在影片中把这个故事发生的场景设定在纽约，并且让两个角色完全迥异却又阴差阳错地碰在一起。
>
> ——亚当·戴维森

短片《公民》向我们展示的是一个并不遥远的未来的一个年轻人的故事。故事中，年轻人总是想从他那充满冬天般的死寂的家乡逃脱出来(见图1.2)。年轻人在搜捕者的一路追逐之下穿越严酷的荒野来到加拿大边界，在这里他被医生的一次决定命运式的来访所羁绊，因此，他必须作出具有冒险性质的决择。

> 我读过一则关于一群美军逃兵逃到加拿大寻求庇护的故事。从我的家庭经历来看，我和我的父亲比较疏远，因为他参加过"越战"，这使我对反战运动有了充分的了解。以此为基础，我在影片中设计了一个可供人们逃避的社区。围绕这些创意，我一直在思考，如果战争趋势不改变，如果美国发动的战争不断升级，以及在不久的将来人们强烈呼吁裁军，那么，世界将会变成怎样？也许随着反战人数越来越多，力量越来越大，那时即便有人敢冒险发动战争，人民最终也不会为之而战。
>
> ——詹姆斯·达林

短片《爱神》讲述一个飞镖手疯狂爱上一个鼓手的故事。故事中飞镖手得到一个礼物——魔幻飞镖——此飞镖能让人坠入爱河并维持6小时的时长(见图1.3)。

> 曾经某个时候，我想创作一个有关丘比特的故事。更确切地说，是关于丘比特如何将箭射向人们的。这听起来好像是个暴力故事，与爱情无关。因此我想应该往里面加入一些喜剧成分。早先的版本和现在的很不一样。早先的想法是丘比特在影片开头就出现，并且已经滥用他的法力把箭射向了自己倾心的女人。

图1.1　《记忆》中的梦幻时刻

图1.2　《公民》中的一个场景

图1.3　《爱神》的两个角色

后来，一个朋友向我建议，"为什么不设计成一个男人变身为丘比特？"这真是一个有意思的想法。我按照他的建议做了，于是就有了男人最终变成丘比特这样一个既在情理之中又出乎意料之外的结局。我喜欢这个创意，酒吧歌手的工作枯燥乏味，他一边唱歌，一边无聊地掷飞镖，最终导致了后面不可思议的情节。歌手工作中的百无聊赖是剧情的关键，它跳出了人们对此类角色的长期刻板印象。正是在百无聊赖当中，他才作出了足以改变一生的行为，就如你们所看到的，片尾他变成了丘比特。

——卢克·马克西

短片《镜子镜子》关注的是女性如何看待她们的身体这样一个主题。影片制作者一直希望通过这样一个主题来开拓一种新的形式，以使女性能够表达她们内心深处最隐秘的想法(见图1.4)。

我相信在很多女性当中都有这样一种心态：一方面对自己的身体极度自我贬斥；另一方面却总想追求一种可望而不可即的身材。无论是在百货公司的更衣室，还是在女装专卖店，我们都能听得到女性对她们身体的抱怨。

——简·克劳维特兹

短片《疯狂的胶水》是一部活泼的粘土动画短片，它改编自以色列作家艾特加·克里特所写的一个故事。影片奇思妙想：试图用疯狂的胶水来拯救一桩破裂的婚姻。

无论是《记忆》《误餐》《爱神》《公民》，还是《镜子镜子》，它们的创意都非常新颖独特。《疯狂的胶水》虽然是改编的，但其原著作者艾特加·克里特本身就是以色列文学和电影的领袖人物之一。自20世纪90年代晚期，艾特加·克里特先后出版了三本短篇小说、两部喜剧和两个电影剧本，并参与了大量的电视剧制作。他的作品已经被翻译成15种语言。他的《怀念吻者》一书亦被列为50本最重要的希伯来语著作之一。

在我离开以色列之前，艾特加·克里特把他的短篇小说集作为临别礼物送给我。我在飞机上就迫不及待地把它读完。这本书收纳了50个小故事，我认为每一个小故事都能够改编成一部短片。实际上，在此之前，他已经有100多个小故事被改编成了短片。在纽约大学上课的时候，我让我的学生们将其中一些小故事改编为短片脚本，并作为他们的毕业之作，《疯狂的胶水》便是其中的佼佼者。我甚至认为它是我所看到的最好的小故事，它具有魔幻般的现实主义色彩，我

**图1.4**　《镜子镜子》中一位戴着面具的女性，她身边被人体模型环绕

想将它制作成短片再合适不过了。

————泰提亚·罗森塔尔

## 如何进一步完善脚本创意

你应该对有意思的创作素材保持高度敏感。仔细观察你身边的事物，随时记录你的点滴感想。为了方便起见，你可以在电脑上做一个数据库，并将不同类型的事件加以分类。灵感稍纵即逝，你以为你能够牢记当时的情景，但实际上等你晚上回家以后就会发现，那些曾经对你有所启发的、有意义的细节早已消失得无影无踪。

好记性不如烂笔头。随时记录真的很重要，它不但可以帮助你记得更牢，而且可以在记录过程中启迪你，激发出更多的灵感。脚本创作时建议你的笔记可以设置以下目录。

**人物：** 绝大多数短片都是以人物故事为基础的，因此有必要对故事中人物特征做详细记录和描述。一生当中我们总会遇到一些人，他们要么用这样的方式，要么用那样的方式给你留下深刻印象。这些人当中，你可能对他知根知底，非常了解；也有可能对他形同陌路，毫无了解。但不管怎样，他们身上总是有一些能激发你兴趣的东西。在火车、飞机或者在集会上我们也总能找得到这样的人，这时，你就应该赶快记录他们的外貌、服饰、独特的言行举止等。人物行为方式是戏剧表现的核心所在，因此，对脚本创作而言，人是创作中最重要的起始点。

**场景：** 环境创造氛围。要特别注意视觉空间的营造，因为某些人物的行为动作只有在特定的环境背景中才会发生，因此，它能为戏剧冲突提供有力的解释，使之合乎情理。换言之，场景是激发创意的重要因素。

**物件：** 能唤起兴趣和注意力的物件。物件可以是服装上的配饰，也可以是房间的摆设，或者在剧情中起重要线索作用的任何东西。电影中的物件能基于它所处的环境体现出特定的意义。

**环境：** 展示或描述具体的环境，它应该是你亲眼所见或来自你直接的经验。

**不寻常的行为动作：** 那些能反映出人物性格特征的行为动作很重要。

**新闻剪报：** 要注意将那些具有启迪作用的文献资料和故事用专门的文件夹保存好。老的报纸和杂志也能为你提供一些别人不曾用过的、非当下的素材。

**图片：** 可以试着从报纸、杂志和网络上收集一些具有戏剧性的图片。有关战争、犯罪或时尚类的图片可能会有意想不到的用处。人们常说"一图胜千言"，这些对于故事叙述者都有价值。

**梦境或幻想：** 日有所思，夜有所梦。白天百般苦思不得其解，到了梦中可能反而会豁然开朗。因此床头可以放置一支笔和几张纸，醒来后可以把你记得的东西马上记下来。有时候不着边际的幻想对启发思维也是有益的。

**主题：** 主题往往从"你是谁""你相信什么"之类的问题中生发出来。它是故事的心脏和灵魂。每看完一部电影或读完一本书之后，马上梳理一下你的主要感触，主题往往就在这样不经意之间形成了。

《卡萨布兰卡》深深地打动了我。影片结尾处不求回报的爱有点令人意外，对我的短片启发也很大。在这段三角恋情中，主人公最后牺牲自我而成全另外两人是因为他认为责任大于爱情。

————卢克·马西尼

## 脚本创意头脑风暴

将不同的人物特征、环境和场景进行重新匹配与混搭，寻找它们之间的关联，那么，你所搜集的材料就有可能转换为有用的情节。一条建设性的途径是将这些素材与志同道合者相互讨论。大声说出来的创意比起一个人的苦思冥想会更产生更多的思想火花。头脑风暴对于整个创作过程来说既是良好的黏合剂，也是富有成果的合作的开始。

　　脚本写作过程中有一段时间我偏离了轨道，甚至有点自我映射。我对这部三维动画中的主角——丈夫打算去哪里工作这一情节陷入困境。我试着安排他去做计算机工作——一项把什么东西都往计算机里搬的工作。尽管这创意相当有趣，但从技术上讲，要把它从脚本变成现实却存在着非常大的难度。最后我前功尽弃，又回到最初的原点。不过整个过程中留下的唯一值得参考的东西是，男主角与他的妻子之间正发生争吵。他的妻子正在一本烹饪书上涂鸦。这可是整个创意硕果仅存的东西了。

<div align="right">——泰提亚·罗森塔尔</div>

　　脚本创意讨论阶段，在找到既能反映你的想法同时也符合短片剧情的创意之前你应该多提交几个方案。这当然有一定难度，但却是必经途径。

　　脚本制作中我遇到的最大难题是刻画人物。我总是拘泥于套路。怎么办？最终，我决定不去想它，而是通过后面的讨论来激发创意。于是我总结出一条经验：当你越是一筹莫展的时候，就越是你离创意最接近的时刻。这也是我在纽约大学的剧本写作老师教我的。短片《黄昏地带》便是用这种方式写出来的。我认为它棒极了。

<div align="right">——詹姆斯·达林</div>

## 脚本创作要素

　　如何来评估脚本的好坏？尽管最终作品看似差不多，但一部短片在脚本创意阶段肯定要经历无数次尝试。绝大多数初学者并不了解好的短片应该具备什么样的质素，因此我们可以用批判的眼光来归纳一下短片的共性(当然不排除有个别例外)。

　　从《记忆》《镜子镜子》《误餐》《疯狂的胶水》《爱神》《公民》和一些经典的短片中我们可以发现它们之间的确存在一些共同之处。了解这些共同之处将使你对短片的戏剧性元素有更

多的了解。今后当你再观看和欣赏其他短片作品时可以考虑使用这些作为参考指南。

　　脚本创作是一个研讨、探索和结晶的过程。眼看着你的故事逐渐完善成形是一段让人兴奋的经历。最后对脚本的感觉应该是，每一场景都极其自然，恰到好处。

　　然而，说起来容易做起来难，要达到这种感觉必须付出耐心和艰辛。你很快就会理解这句老话：写作就是不停地推倒和重写。记住，满意来自努力。

## 长度

　　短片是否有一个理想的长度？美国电影艺术与科学学院对短片的要求是至少40分钟。我认为，最合适的长度应该是能满足你的故事叙述。如果你从市场发行的角度来考虑短片的理想长度的话，建议你多向几个发行人提交你的拍摄计划或脚本，听听他们的反馈意见。如果你已经为你的短片找到了销售市场，那么，理想的长度就是之前决定好了的。

　　我们也可以了解一下一些知名短片节的影片长度。平均时间是多少呢？一般地，10分钟以内的短片会更受青睐，短片节的主办方通常比较喜欢此种类型的短片。不过YouTube上的短片会更短一些。最后还是要重申一下，短片的长度不要过分强求，能把故事讲述好就行。

　　我认为短片的长度应定位在能很好地表现出人物的个性。想想是不是这么一回事。当你坐下来看长片时，你清楚地知道片长将会是90或100分钟。反之，当你看短片时，你就没法了解它到底有多长。因此，我认为你应该在短片一开始就向观众告示目的与意图，在此基础上再展开剧情，让观众了解故事的走向。为什么有些短片让人觉得很冗长，因为创作者不了解这一点。作为奥斯卡短片评委，我们看了太多的乏味冗长的短片。

<div align="right">——卢克·马西尼</div>

## 主题

主题就是故事讲述了什么。它是将故事串成整体的一种有效黏合剂。主题通常关注一些普世观念——爱、荣誉、身份认同、妥协、责任、野心、贪婪和犯罪等——这些观念在全世界范围内都是相通的。普世观念可以帮助观众加深对短片内容的理解而非仅停留在情节的好看与否上。没有统一的主题的话,作品也就缺乏目的和意义。

主题还可以讲述你为什么想拍摄这样一部短片:关于人类生存,你总想说些什么。在《记忆》一片中,主题是讲述如何克服恐惧。在《误餐》中,主题是讲述排除内心的偏见。《疯狂的胶水》的主题讲述的是一个孤独的妻子试图拉回她花心的丈夫的故事。《镜子镜子》的主题则关注女性如何通过社会这面镜子来观察自我。《爱神》探讨的是亘古以来人们为什么会坠入爱河。短片中所有情节故事都应服从于主题的需要。如果情节不能支持主题表现,要毫不犹豫地将它删减掉。

> 交流想法和讲述故事体现了人们一种自我表达的欲望。这几年随着网络的兴起、YouTube 的出现、大量传统媒体进军网络和业余爱好者的广泛参与,影片制作变成了一种新的写作方式。传统写作以前只能以小说形式经过出版发行以后才能与读者作交流,如今这种新的写作方式却可以每天在人们中间进行。换言之,影片制作现在已经无所不能、无处不在。因此,我和我的同伴们现在面临的最大的挑战是,如何鉴别短片的艺术性?如果人人都用短片来表达的话,由于人们的制作水平参差不齐,不可避免地会产生短片到底是一种艺术文化还是一种交流手段的问题。
>
> ——詹姆斯·达林

## 冲突

对任何短片而言,一个既基本又共同的元素就是必须具备强烈而特别的情节冲突。所谓冲突制造紧张,紧张影响观众情绪便是这个道理。一般而言,只有当冲突被解决之后,观众的紧张情绪才能得到放缓。

那么,冲突是什么?它又是如何被制造出来的?首先,它需要通过人物角色的行动才能为观众所感知。比如,某人想得到什么、不高兴或者心愿未能得到满足,之后必然会有所行动,这时,冲突便产生了。绝大数故事都会在一开始时便构建问题、麻烦,置人于困境之中。然后整个故事都是围绕如何解决这一问题而展开。解决问题的阻力越大,冲突就越激烈。

---

### 冲突法则

故事只有在冲突中才能不断向前发展。

只要冲突一直占据着我们的思想与情感,我们就会在不知不觉中度过好几个小时,然后才突然发现影片竟然结束了。

如果没有冲突,无论是视觉的还是听觉的刺激,对我们的吸引力都是短暂的。

但如果冲突时间持续过长的话,我们的注意力不可能一直那么集中,可能会走神。

——摘引自罗伯特·麦基的《故事:主题、结构、风格与原则》

---

### 基本冲突

无论虚构与否,在一个故事中有可能存在多种类型的冲突:内心冲突、人际冲突、个人与社会间的冲突(社会冲突)、个人与自然间的冲突(物理冲突)。

每一种冲突(单独的或综合的)都可以让我们把注意力投向角色的困境之中。换言之,正是困境中的角色成为观众与故事之间强有力的情感纽带。

短片《公民》中讲述了三个层面的冲突:个人对抗社会(国家)、个人对抗自然(物理环境)和个人对抗自我(内心失落)。片中的年轻人不但要克服峻岭、雪地、高墙和边界巡逻队的重重障碍,还得要面临永失父母的痛苦。

《误餐》的主角也要面对两种类型的冲突：内心的和人际的。她本来只想吃一顿午餐，但无家可归男子(人际冲突)和她的偏见(内心冲突)打断了她的美餐。这只是本故事冲突的基本面。更紧张的冲突是，面临这意外的情况，她必须在吃或不吃上作出艰难选择。故事的张力不断驱使我们往下看。我们迫切地想知道她到底作何选择：她能克服对这个男子的厌恶之情吗？最终结局却急转直下，极度愤怒变成了彼此间的尊重，剧情完成了华丽转身。

《疯狂的胶水》则展示了一个孤独的妻子试图用普通胶水以挽回花心的丈夫的故事。在这里，人际冲突带有普遍意义和深深的吸引力。

《镜子镜子》反映的则是个人与自然、社会和内心间的冲突。对于女性而言，与生俱来的外貌本来没有任何问题。当用扭曲的社会标准来衡量她们的美时，冲突便产生了。

《爱神》里的冲突也是内心的(雷蒙德对凯丽的爱慕)和人与人之间的(雷蒙德想方设法以讨得凯丽的芳心)。特别是当凯丽和雷蒙德的最好朋友、乐队吉他手霍兹产生了恋情后，雷蒙德夹在两人中间显得特别尴尬。无疑，凯丽和霍兹的恋情给雷蒙德的爱制造了巨大的障碍。

在以上几个故事中，影片制作者都通过建构冲突来设置悬念，让我们热切期盼主角能最终化解矛盾，解决冲突。只有当冲突被解决之后，我们才能获得内心的满足。相反，如果主角轻而易举地战胜困难，得到他所想要的东西，那么，这个故事也就不成为故事了。

有时候，基本冲突会被放置在故事的开端而不是故事的中间，但这并不意味着这种冲突就不重要。比如短片《记忆》中的男孩天生就胆小，《误餐》的贵妇人一出场就抱有社会偏见，《爱神》中雷蒙德也在剧情展开之前就早已倾心凯丽，等等。将已有的冲突具体放置在什么位置只是一种叙事技巧，它没有什么硬性规定。只不过由于短片篇幅较短，所以常常被设置在影片的开头。

## 故事的主干

每个故事都有开始、发展和结束。但是，正如简·卢克·戈达尔所说，它们并不需要遵循严格的先后次序。在《公民》《疯狂的胶水》《爱神》《记忆》和《误餐》这几部短片中，每位主角都被设定了一个明确的行动目标(生存、丈夫、色拉、命运抗争、边界等)，同时，每位主角又要面对一系列障碍(恐惧、丈夫的冷漠、无家可归男子、真爱、边界巡逻队等)。

大多数故事都可以简化为"行动目标—困难障碍—解决问题"的模式，并由此展开剧情：

- 开端(设置目标)；
- 中间(发展情节)；
- 结尾(解决问题)。

根据人物角色的变化我们也可以这样来设置剧情：

- 某人想得到什么；
- 采取行动；
- 遇到障碍(发生冲突)；
- 达到高潮；
- 得到最终解决。

以上模式便自然而然地形成了故事的主干。可以这样说，"问题导入—冲突发展—最后解决"是所有故事的结构模式。当问题解决之后，故事也就相应结束了。

有时候我们可以在人物和环境方面做一些变化处理或者增加一些情节以使故事变得更复杂些。以《误餐》为例，它就有几处意想不到的变化处理。首先，无家可归男子允许女主角分享色拉；其次，他给她点了杯咖啡；最后，女主角发现那根本不是她自己的色拉。《疯狂的胶水》则使用了一个关键的道具——胶水。胶水在第一场戏就被引入剧情，然后成为这对夫妻破镜重圆的有效黏合剂。而《公民》却不尽相同，它在时间设计上做了刻意的模糊，让观众始终不清楚年轻男子做体检是在出逃之前还是之后。在《爱神》中，我们的主角也有可能并没有和有情人终成眷属，但他却找到了人生更大的目标——成为他自己，更为博爱。

上面的几个情节处理都不是很符合故事设计中的期待原则，但却给故事带来了很强的独创性。另外，导演们在拍戏时可以不用严格按照脚本顺序拍摄，在对全片有总体性把握的前提下，导演可以跳着拍，比如，提前告诉演员第4场戏的内容可以让他了解第3场戏该用什么样的情绪来表演。如果演员在第3场戏中就很给力的话，那么第4场的情感高潮戏他就没办法演了。

大多数原则对纪录片创作也是适用的。纪录片在讲述一个真实故事时其实也少不了这样一个叙事的主干。

## 主要事件

短片应聚焦于单一事件的处置。《疯狂的胶水》聚焦于刺探妻子的隐私；《误餐》讲述的是分享色拉；《记忆》的重点是在路上扔保龄球的遭遇；《爱神》则用飞镖带入一段凤求凰的爱情故事。《公民》侧重于在体能测试和年轻人朝边境奔跑这两个事件之间建立起某种联系。从时间结构上看，该片导演还是挺有野心的。《镜子镜子》里的事件则是许多女性聚在一起表达她们对身体的看法。这些单一的事件是每部短片成功的重要因素。在一部不到30分钟的短片中，你很难再去开拓复杂的事件。

聚焦于单一事件，影片制作者有时间和精力去更加充分地挖掘故事内部的潜力。换言之，目标越简单，挖掘就越有深度。越有深度，观众的满足感也就越强。

但是，聚焦于单一事件并不意味着一部短片只能将故事限定于一个狭窄的时间期限之中。《小鸡》是克劳德·柏利创作和导演的一部只有15分钟的奥斯卡获奖短片，它的时间跨度就长达几天。在这部短片中，一个法国小男孩疯狂地喜欢上了他父母为周末晚餐而准备的一只小公鸡。于是，他骗他的父母说这只鸡是一只母鸡，并从冰箱里偷了一个蛋放在公鸡下面。但是几天后公鸡的打鸣声使这一花招被他的父母识破。担心父母会在周末杀了这只公鸡，小男孩为此终日祈祷。最后，他的父母被小男孩的诚心所感动，答应让他养下这只小公鸡以作为他的宠物。

这个故事聚焦于一个相对单一的冲突：小男孩想把公鸡作为宠物。但故事时间持续了一个星期而非几个小时。作为生活的一个小片断，影片强调了小男孩左右为难的困境，以及他试图解决问题的举措。

> 为了让观众猜不透剧情，我们还可以采用非线性的叙事结构。这种结构可以让我们在叙事时腾挪跳跃，自由无比。影片《黄昏区》那种跳跃性叙事所产生的神秘感对我影响很大。当我自己开始撰写脚本时，我一下子便想到应该采用非线性的结构模式。
>
> ——詹姆斯·达林

## 一个主角

《误餐》和《公民》的长度都只有11分钟左右。《疯狂的胶水》还不到6分钟。《记忆》和《爱神》稍长一些，分别是15分钟和18分钟。这些短片的时间长度决定了它们只能围绕一个主要人物而展开。《疯狂的胶水》中的妻子、《误餐》中的贵妇人、《公民》中的年轻人、《记忆》中的小男孩和《爱神》的雷蒙德等，他们都是各自故事中的重点人物，故事也主要围绕他们而展开。虽然短片还穿插有丈夫、无家可归男子、霍兹等其他角色，但他们的出场只是因为他们与主要角色之间具有某种直接的关联，或者是作为主要角色的对立面而存在。对主要角色而言，冲突要么因他们而起，要么因他们而加剧。每一部短片配角虽必不可少，但我们的情感关注点只会落在主角身上。换言之，我们对配角的关注度不可能比得上主角。

只有当短片的时长扩展到30分钟时，同时处理两个主要人物的故事才变得有可能。但前提是这两个主要人物在命运上必须具有很强的关联度。这里一个很好的例子是由艾伦·金斯伯格创作和导演的、名为《青少年》的一部获奖短片。

这部短片设置了两个主要角色:一个因为某科学项目而需要选修一门功课的女生和一个一心想加盟成年队的青少年棒球投掷手。故事将这两人的命运设法纠缠在一起:身为棒球迷的女孩设法让棒球投掷手相信,如果他能跟她学习一种投掷弧线球的技巧,那么他就有可能加盟成年棒球队打比赛。为此,女孩为棒球手专门制订了一个训练计划。在女生的帮助下,棒球手终于能掷出可怕的弧线球并如愿以偿地加入了成年队。然而,女孩却没有通过科目考核。于是,棒球手反过来帮助女孩总结她的投掷训练实验,使女孩最终完成她的科研项目。短片最后,女孩通过了科学项目考试,男孩也顺利加盟了著名的扬基队。

《青少年》虽然设置了两个主角,但两个主角的目标却是相互交融的。每个人努力的方向虽然不一致,但一个人的成功与否直接关系到另一个人的成功:棒球手是因为女孩的帮助才得以加盟成年棒球队的,而女孩能够完成她的科学项目也直接得益于男孩。

> 我从脚本中了解到故事的基本框架。对我而言,短片中最重要的事是那个贵妇人被撞、丢了钱包、错过火车和进到餐馆。到了餐馆后,她本来已经坐下,但为了拿叉子,她离开了一会儿,等她回来后却发现一个年轻人正坐在她的位子上。于是,他们不得不分享色拉,接下来就是年轻人起身、取咖啡、回来等。在短片中有一个细节我必须要展示出来,即贵妇人是如何搞错色拉的。这是全片的重点所在。顺着这条线,以后的动作和情节也就水到渠成了。
>
> ——亚当·戴维森

## 人物一致性

短片中的主角必须在行动或目标上始终保持前后一致,否则冲突无法持续。

《爱神》中的雷蒙德义无反顾地想追求凯丽,直到他发现凯丽和他最要好的朋友霍兹已经在谈恋爱;《公民》中的年轻人一直把穿越边境作为他贯穿全片的唯一行动目标;《记忆》中的小男孩的行动源是投球;《误餐》中的贵妇人同样不放弃对"色拉"的追求。早在2000多年前亚里士多德就在他的《诗学》中建构了"一致性"的戏剧原则。直到今天,这一原则仍呈现出旺盛的生命力。

与此类似,作为主角的对手也必须是一位"够级别"的对手,即在脚本创作中必须注意让对手的行为与目标也保持前后一致。虽然故事中主角肯定能最终战胜困难并获得生存,但如果对手比主角还强大,观众则会更加关心主角能否战胜对手。如果主角成功了,那么这种胜利感会让观众更加满意。在《公民》中,母亲和边境巡逻队始终作为有价值的对手而存在。

## 简化背景故事

背景是什么呢?通俗地讲,它就是有关主角过去的一些信息或经历。缺乏必要的背景,主角的行为动机往往会让人难于理解。但是在短片中背景的介绍必须快速而高效。这是因为长片可以有30～40分钟的时间篇幅来介绍主角的过去,而短片则只有短短的几分钟。

《误餐》中的主角——贵妇人的身份是通过她的服饰、手提包和举止而体现出来:她是一个有钱人,急着赶回她的郊区别墅去。她对中央车站的人群的不屑之情溢于言表,这为她后来对"偷"了她午餐的年轻人的反应打下了伏笔。而《记忆》中的小男孩在影片伊始便以害怕黑暗森林这一面目出现。我们并不需要了解他的过去,因为他的过去与剧情无关。《疯狂的胶水》里的孤独妻子一直在为挽救她的婚姻而苦苦挣扎,作为观众,我们仅需了解到这一点就已经足够了。短片《公民》也同样如此:年轻人不甘早已规划好的命运而宁愿用生命去冒险。《爱神》中,雷蒙德一出场就向观众宣告他想在上帝的帮助下赢得凯丽的芳心。总而言之,对这些主角的过多介绍并不能帮助我们加深对影片剩余部分的理解。

如果在故事开头确实需要让观众了解比

较多的有关主角的基本信息，否则就不足以理解全片的话，那么最聪明的做法就是干脆将背景整合到故事主体中去，使之成为故事的一部分。

## 内心活动与外在行为动作

要表现人物的内心活动，对短片摄制而言确实是个不小的挑战，因为短片是视觉的而非文字的。一个可行的办法就是通过人物的动作和对话使之外化，《疯狂的胶水》《误餐》等短片即是如此。比如，《疯狂的胶水》中的妻子用粘纸片的动作来表达她试图修复她那已经破碎的婚姻，《误餐》中的贵妇人的刻板偏见则通过她对来自一个衣着整洁的黑人的帮助的拒绝这一动作而展露无余。这些故事都是先将他们各自的主角置于某种意想不到的境地，然后用明显的外在动作告诉我们他们是谁。像《记忆》中的小男孩，自认为他很软弱，没有前途，但一旦有机会练习保龄球、得到信任，他立即向自己和观众展示了他的潜能。

## 避免过多的"口水"

如果短片里对白过多而动作过少的话，那就变成广播或话剧了。电影总是离不开动作，人物的内心也需要借助动作得以表现。对观众而言，一部好片子应该是去掉声音后还能基本明白故事的大概。行规里常说的一句话就是："要表演而不要讲述。"《疯狂的胶水》几乎没有对白；《误餐》只有几句意味深长的对白；《公民》中的年轻人几乎就没说过话——他用甘愿付出生命代价的冒险行为向观众深刻地表明了他对自由的向往和追求。

对白的存在在某种程度上可以支持动作、解释人物、促进我们对画面的理解欣赏。但如果是将话剧改编为脚本，我们可能就要对话剧动"大手术"了——要么重新设计动作与行为以替代大段的对白，要么另起炉灶，创造舞台上并不存在的视觉元素。纪录片也应该寻求视

觉上看得到的行动，而不要过分依赖一个接一个的采访。一句话，视觉应该是口头讲述的有力补充。

## 画面优于话语

用视觉讲故事，最重要的一条规律就是：能用画面表现的就尽量不要使用语言。许多初学者总是错误地认为必须用对白来推进故事，但作为导演，首先要明白，在银幕上演员的表情本身就是对白的一部分。一个处置得当的特写可能比一句话甚至一段话所起的作用还要大得多。换言之，画面发出的"声音"要大过任何言语。对白可以推动情节发展，但它绝不能替代情节发展。同理，使用言语可以促进但绝不能替代画面。

> 电影首先是展示，其次才是讲述。一部真正好的电影，即便它的对白用的全是外语，看完之后也应该让人明白个八九不离十。
>
> ——亚历山大·麦肯德里克，导演与编剧
> 代表作：《成功的滋味》《白衣男士》

编剧总觉得需要把所有的东西都加到脚本里，所以脚本总是一改再改、一拖再拖。但对导演而言，他的工作就是给脚本"减肥"，即删除掉一些不必要的对白和动作。在《误餐》一片的结局处，最初的脚本是这样的：贵妇人在经历了色拉事件之后赶往火车站，然而在去火车站的路上无家可归者继续对她搭讪。于是她忍不住对他说："去找份工作吧！"因为脚本是这样写的，所以这一场景也照样拍摄了。不过在影片剪辑过程中它被砍掉了。于是实际电影中便成了这样一种结局：虽然无家可归者对她说个不停，但她完全无视他的存在。为什么做这样的处理呢？或许对导演而言，举止上流露出来的蔑视态度要比直接说出"去找份工作吧"之类的话语要有说服力得多。因为对无家可归家者喋喋不休的话语的回应至少表明她还是注意到他的存在；而对其完全置之不理，则说明她完全没把他的存在当作一回事。在《爱神》中，最重要的

剧情转折处也没有使用一句对白。当雷蒙德看到他爱慕多年的女孩已成为他最好朋友霍兹的恋人时，雷蒙德一句话也没说，坦然接受了这样一种命运安排，因为他扮演的就是"爱神"。

## 脚本改编

短片制作者也可以从已有的文本中寻找脚本创意。短篇小说、人生亲历、新闻故事、历史事件、真实事件和杂志文章等都可以成为短片的创意来源。

从电影的发展史看，小说被改编为短片的数量最多。在20世纪30年代的电影制片公司繁荣时期，好莱坞每年要生产600多部电影。为了满足大量的制作需求，电影制片公司只能通过市场的方式来寻求创作题材，其中小说就是最主要的渠道。虽然现在美国的电影制片公司一年的产量没那么多了，但仍然有大约一半的电影改编自其他形式的媒介——通常是改编自小说或戏剧。

美国电影艺术与科学学院对改编一直给予极大的荣誉。除了最佳原创剧本之外，奥斯卡的一个重要奖项就是"最佳改编奖"。然而，现实情况是，市场上专门用来介绍脚本改编的书几乎没有。绝大多数创作指南关注的是原创性脚本写作。虽然脚本撰写的一些重要原则是相通的，但要将一个已写好的故事(或真实事件)改编成电影脚本仍需要专门的技巧。

### 为什么要改编

改编的一个显而易见的原因就是，你已经找到了一个好的故事，这个故事启迪和激励着你要将它拍成影片。通常小故事里面已经建构了人物、情节、环境和主题等。你可能为它们深深打动，那么，现在你想做的就是把这种感动转化为电影画面。

你所喜爱的小故事必须具有戏剧化和视觉化表现的潜力。它可能创作于几年前但一直无人知晓(相反，如果是经典名著的话，你可能对它反而不感兴趣了)。一些改编得好的脚本，其原创故事或书本身并不一定精彩，它们所能提供的或许只是一些引人入胜的情节。圈内奉行的一句格言是，好书总是容易改成烂片(当然它并不总是正确的)。这与人们对经典名著的改编有很高的期望值有关。我们经常听到这样的抱怨："电影没法跟原著相比。"当然，如果由一位知名作家来操刀改编经典名著的话，情况就大不一样了，影片投资者对他们往往趋之若鹜。

改编的另一个原因是，自己的想法不甚清晰。与在别人已经建构好的故事基础上进行改编相比，将一团乱麻发展为故事脚本无疑更具难度。但这绝不意味着改编已有文本是件容易的事。文学与短片相比是另一种完全不同的媒介，它有它自己的一套创作规律。改编最重要的就是要紧扣原著精神，而不是仅把它做一种媒介形态上的变化处理。在本节，我们将讨论一些策略以帮助你进行改编，如果你认为一个故事值得改编的话。

> 今天的影片制作鼓励集编剧、导演于一身的电影导演，但同时它又反对让同一个人既编又导，因为这样会让他失去想象的空间。我认为改编时需要在编剧与导演之间存在一定的想象空间。它的存在对短片制作无疑具有重要意义和价值。
>
> ——泰提亚·罗森塔尔

### 版权问题

如果你找到一个想要改编的故事、喜剧、杂志文章或视频游戏，第一步要做的就是看看能否取得版权。这一步非常重要，许多影片制作初学者并没有意识到这一点。只有在取得版权之后，你才能往下做后面的工作，否则你的一切努力都将白费(除非你只是用它做一次练习作业，而不是做成公开发行的作品)。

然而，我们建议你在与原著作者或作者代理联系之前还应该做另外一件事，即花时

间通篇仔细阅读以审查它改编成短片的可能性，以及考虑一下可做怎样的改编。这样，如果你有幸能与作者直接接触的话，你就可以将你的想法全盘托出以说服作者授权予你。如果没有足够的钱支付版权费，你也可以把你以前的作品放给他看。记住，你除了收获意见与建议之外什么也不会失去。当然，它还有一个好处，就是将更加坚定你将故事改编为脚本的信心。

## 什么故事适合改编

现在，或许你已经找到了一个喜欢的、并想改编它的小故事，或许你已经对改编它有了几个不错的想法，或许你已经了解短片摄制的方方面面，但故事是否适合缩编成短片仍需要认真审视。很多初学者会把一些长片的制作经验移植到短片的脚本改编之中。实践证明，这种方式并不可行。

因此，拿到原著之后，我们接下来还要学会将原著故事掰开、揉碎以寻找角色、情节和主题之间的关联性。我们首先得认真研读原著故事两三遍，把它印刻在脑海里，然后再问自己这些问题：

- 读了该故事之后你有什么感想？它为什么会打动你？
- 该故事讲述了人的怎样的境况？它是否与你想要的主题一致？
- 能否用一句话概括故事的主要内容？
- 这是关于谁的故事？主角在他的处境中主要的想法是什么？
- 故事中有多少内容是通过内心活动来表达的？
- 主角命运是否有起伏变化？如果有，那么这种起伏变化能否通过外在的行为动作展示出来？

## 发掘情节和角色

为了发掘出故事中的情节(即实际上发生了什么)，最好的方法是去除掉故事当中的对白与独白(即人物角色的内心想法与感觉)，这样就能很好地展示出故事的主线。一旦你将那些不能看、不能听的内容排除掉，那么整个故事还剩下什么呢？那些将事件组合为整体的一个个单一行为还在不在？人物角色还在用内心思考问题吗？还有没有冲突？还是不是有开端、发展和结局？

《记忆》讲述的是一个年轻人在幽暗森林里度过一天一夜而长大成人的故事，之前他的父亲一直认为他过于懦弱。在森林里，年轻人遇到了一位长者，长者在教他如何投球的同时也教他如何面对困难。长者告诉年轻人，在自己赢得一次重要比赛时，他的妻子却在意外中死亡，这让他一度丧失了生活的信心，但后来他挺了过来。年轻人第二天被他父亲开车接走了。再过了若干年，年轻人带着他自己的儿子又来到这片森林。年轻人希望他的儿子同样能在这里接受成人洗礼。

像《误餐》中的贵妇人、《疯狂的胶水》中的妻子、《公民》中的年轻人、《爱神》中的雷蒙德等人物个性都是通过他们的言行举止而得以展现的。他们的行为代表了他们的内心世界。

在《疯狂的胶水》中，备受挫折的妻子想重新恢复与丈夫的关系，而此时她丈夫正与另外一个女人打得火热。于是，她将自己粘到天花板上。正是这一行为为故事与主角做了很好的阐释。然而，原著与影片之间在结构上却存在着一点微妙的差异：原著是借丈夫的视角来讲述的，短片中泰提亚改变了视角，以妻子的视角来呈现。于是，影片便变成了关于妻子的故事。

# 疯狂的胶水

作者：艾特加·克里特

她说："别碰它。"

我问道："这是什么？"

她回答道："胶水，一种特别的胶水，最好的那种。"

"买它来干什么？"

"我需要，"她说，"这里很多东西都要用到胶水。"

"没东西要用胶水，"我说，"我倒想知道你为什么会买这东西。"

"和我嫁给你是同样的原因。"她喃喃地说，"我想用它帮我回到过去。"

我不想吵架，所以我没继续追问，她也没再说什么。

"这胶水好在哪里？"我问道。她把包装盒上的图片指给我看，图片上一个家伙倒挂在天花板上。

"胶水不可能真的能把人粘得那么牢。"我说，"他们只不过把图片倒置而已。如果能在地板上放一盏灯倒会更逼真些。"我从她手中拿过盒子并扫了一眼。"这，看看这扇窗，他们甚至连窗帘都懒得挂。他们只不过倒置了图片。如果这家伙真的站在天花板上的话，看。"我继续说，并指着窗户，但她看也没看。

"八点了。"我说，"我得走了。"我拿起公文包并亲了一下她的脸颊。"我可能会晚点回来，我得工作到……"

"整个晚上。"她说，"是的，我知道。"

我在办公室给艾比打了个电话。

"今天没办法了。"我说，"我得早点回家。"

"为什么？"艾比问道，"发生了什么事？"

"没……我的意思是，可能，我想她在怀疑什么。"

长时间的沉默。我能听到艾比在另一端的呼吸声。

"我不明白你为什么还跟她在一起。"艾比低泣道，"你们俩不用再做什么。你也不用再吵架了。我真是难以理解。"又是一阵沉默，然后她重复道："我希望我能明白。"说到这里的时候她哭了。

"对不起，对不起，艾比。听，好像有人进来了。"我撒了一个小谎，"我必须挂了。我明天再打电话给你。我保证，明天我将把所有情况都跟你说。"

我早早地回了家。一进门我说了一声"嗨"，但没人在家。每个房间我都找了一遍，但还是没发现她。在厨房的餐桌上我发现了一管胶水，里面空空如也。我想移一下椅子好坐下来，但它纹丝没动。我又试了一次，还是没动。哦，她把椅子粘到地板上了。天啊，冰箱也打不开。她居然把冰箱也粘住了。我不明白发生了什么，她怎么会做这等傻事？我不知道她现在在哪里。我打算到卧室给她妈妈打电话。但听筒也拿不起来，被她用胶水给粘住了。我狠狠地踢了一脚桌子，几乎把我脚趾给踢伤了，但桌子纹丝不动。

这时我突然听到她的笑声。笑声来自我头顶某个地方。哦，她在那，光着脚倒立在天花板上。

我惊讶地张开了嘴。我不由自主地问道："天呀……你疯了吗？"

她什么也没说，只是笑。她的笑声很狂野，特别是倒立的时候，她的嘴唇仿佛是声音的重力压迫它们张开。

"别急，我会把你弄下来的。"我一边说一边冲向书架，飞快地抓起几本最厚的书，然后把它们层叠起来，并爬到书顶上。

"可能会弄出点小伤。"我说道，并尽力保持平衡。她仍然不停地笑。我使劲地推她，但什么也没发生。我只好小心翼翼地又爬下来。

"别担心。"我说，"我去找邻居借一下工具。我就去隔壁家，找他们帮忙。"

"没事的。"她笑道，"我哪也不去。"

我也笑了。她是如此美丽却又如此不协调地倒挂在天花板上。她的长发飘散开来，我爬回"书梯"顶端，亲吻她。"书梯"在我脚下倒塌了，但我飘浮在半空中，悬挂在她的唇上。

(米里亚姆·谢列辛格翻译)

有时候你想改编的故事可能同时包含几个角色，但缺乏一个主要角色。在雷蒙德·卡夫的小说《真的很遥远吗》中，一位处于财务困境的男子终日闭门不出，而他的妻子正打算卖掉他们的汽车，孩子们也跟外公外婆走了。此时家里虽然没发生什么事，但男子却坐在家中不停地喝酒，脑海里混乱地回忆着他们家是如何陷入如今地步的。故事中卖车的行为和情节发生在别处，但通过电话他一直了解和掌握着整个卖车过程。然而，小说的大部分内容是男子一边等他的妻子回来，一边与自己的内心思想和感觉作交流。虽然从写作的角度看，这是一个关于丈夫的故事，因为整个世界是通过他的眼睛而观察的，但实际上妻子才是整个故事中唯一的主角。

## 内心思想的外化

卡夫的小说至少说明了一个问题，即文学与其他艺术形式相比，一个重要区别就在于文学能够充分挖掘人物的内心冲突和表现人的生存境遇。在《真的很遥远吗》中，当男子不断地思索过去的时候，是大量的文字描写揭示了他的内心思想。虽然实际上什么也没发生，但华美的词藻和独特的写作风格使我们深陷其中，不能自拔。然而，在电影中，我们的主要信息应该来自角色的行为而非他们的思考。如果我们将卡夫的小说拍成短片的话，我们将可能要花15分钟的时间观看一个消沉、不值得同情的男人坐在房间里喝酒、胡思乱想，与此同时，他的妻子正绝望地试图卖掉汽车以暂时缓解家庭财政危机。

写作这类需要寻求内心思想外化以适应短片视觉表现的故事的代表人物是欧·亨利——美国伟大的短篇小说作家。欧·亨利的短篇小说以机智和多彩的人物而著称，并且他的小说大多有一个意想不到的结尾。因此，当一部小说有一个意想不到的结尾时，人们都会用"欧·亨利式的结尾"这样的说法来赞誉。欧·亨利的许多小说故事背景都发生在纽约，并且大多以普通人为描写对象：职员、警察、服务生等。初学者可以选取他的一些短篇小说进行改编，或者借鉴故事片《锦绣人生》的

一些改编技巧，因为这部故事片正是改编自欧·亨利的5个小故事。以下是《锦绣人生》中两个小故事的故事梗概。

"麦琪的礼物"讲述了一对年轻夫妻生活拮据，但又不顾一切地想给对方买圣诞礼物的故事。在吉姆不知情的情况下，德拉卖掉了她最珍爱的东西——漂亮的长发——以给吉姆的金怀表配上一根铂金表链；与此同时，在没告诉德拉的情况下，吉姆也卖掉了他的珍爱——金怀表——以给德拉的长发送上一把珠宝梳子。

"红毛酋长的赎金"讲述了两个绑匪绑架了一个10岁小男孩以勒索赎金的故事。但故事中的小男孩是如此令人讨厌，以至于两个绝望的绑匪最终反而付给男孩父亲250美元以求他把男孩接回去。

## 戏剧性期望

人们质疑戏剧性期望。他们怀疑戏剧性期望是不是适合于短片形态。仅仅在6～30分钟的时间内，你就指望人们相信你的故事人物能作出一次人生重要抉择？《记忆》中的年轻人能一夜之间就长大成人？《误餐》中的贵妇人能放弃偏见吃下色拉？或者《公民》中的年轻人能最终穿越边境？雷蒙德能很快说服凯丽转而爱他？这些目标都相对比较简单，有12分钟的时间足以解决问题。但我们能指望在短短的12分钟时间内贵妇人就能完全改变她对无家可归者的态度吗？肯定行不通。实际上，当她离开餐馆时，她完全无视无家可归者乞讨零钱的请求。等她上了火车后，她才完全崩溃。这并不是说人生转变就一定不会发生，而是说，这种转变在短片中往往是比较细微的而非大刀阔斧式的。

> **学生**　　短片初学者总是热切地想让人们对他们的才华留下深刻印象。因此，他们倾向于在短片中塞入过多的东西，甚至想把一部长片的内容压缩进10分钟的短片中。应该拒绝这种诱惑。

## 进一步细化要改编的脚本

你可能已经仔细地分析了你的故事或脚

本。如果脚本符合我们在本章列出来的要求的话，那么寻找合适的导演就应该提上议事日程了。不过在这之前还是应该再确定一下：故事真的适合拍摄为短片吗？你所钟爱的故事可能文采极好，但它能不能满足改编为电影故事的戏剧性要求？

如果确定无误，那么现在就可以进入精细改编阶段了。你与编剧的创造力直接取决于故事本身。泰提亚·罗森塔尔改编故事的一个特点就是，除了变换故事的视角外，其他方面基本不动。在罗森塔尔的短片《疯狂的胶水》中，妻子是主角，她面临婚姻危机，于是决定采取行动以挽救婚姻。但如果直接使用卡夫的原著，不对它做任何改编的话，我怀疑拍摄的工作量将会大得多。以下将为初学者提供一些改编的基本原则以作参考。

### 改编的基本原则

电影和文学是两种不同的媒介，它们不可能相互取代。一方面，电影不可能在开拓人物内心世界方面超越文学；另一方面，电影却能提供文学所不具备的生动画面(以及具有创造性的声音)。"一图胜千言"，在一些情况下，摄像机同样有能力进入人物的精神世界，解读其真正的意图，并且伴随着人物对白，即便那些没有直接说出来的潜台词通常也比单纯的文字要有意义得多。改编过程中，以下基本原则可供参考：

- 寻找故事的主干脉络；
- 了解故事发生的季节、环境和人物行为，注意其可行性；
- 确保掌握了故事的本质或精神内涵；
- 要不要做大范围的改动；
- 简化情节；
- 变成你自己的故事。

短故事可以是对话式的，时间跨度可以是几十年，里面可能有许多人物，每个人的目标也不尽相同。但短片应更多地关注时间(尽可能地短)、关注地点(尽可能压缩外景拍摄场地)、关注情节(最好一根主线)。《误餐》的故事时间跨度顶多只有一个小时。《记忆》是一

整天。《疯狂的胶水》是两天多一点。在这些短片中，大多只有一个主角、一个目标和一两个场景。只有《公民》的时间框架涉及两个行为：一是体能测试，大概只有几分钟；二是主角穿越边境，大约耗费了一天一夜的时间。

可能改编最大的障碍就是你总想忠实于原著，尽可能地维持原著的结构，甚至连对白也不想做任何改变。这是正常的，但这样做将肯定不会是好的改编。

短片的目标是创造全新的影视作品，而不是照搬其他媒介的内容。换言之，你是要做最好的电影，改编过程中只要保持原著的精神内涵就可以了，至于形式，完全可以千变万化。因此，改编中最笨拙的做法就是原封不动地照搬原著。从中得到的教训就是：应该围绕主角去发掘素材。

### 真实故事和事件的改编

如果你有真实故事的改编权，或者你想将你、你的朋友、你的家人身上发生的事件改编为脚本，那么，改编的基本原则实际上与文学作品是一样的。

不要被所谓的"这是真实的事件"这一类概念所误导。马克·吐温曾说过："真实的就为什么不能比虚构的更奇特呢？虚构，毕竟还得考虑可能性。"而现实生活中的事情往往是随意的、独特的和不可预期的。将那些真实的事件做戏剧化加工正是艺术家们的工作。

我们可以以某一事件为跳板来塑造人物。就像吉姆·泰勒用幽暗森林的通宵经历这样一个可能发生在我们任何一个人身上的事件来探讨孩子们的内心恐惧。如果你想在影片中表达什么，就一定要能洞察事件的本质。或者说，你必须清楚这件事对你意味着什么？它对生活揭示的真实度有多少？若将事件上升到令人信服的真实层面，你又能做些什么？

### 合法性

#### 版权和改编权(已有故事)

短片为了从商业销售和租赁中获利，就必

须购买原著版权，即便在网络上播出也是如此。版权能使你拥有对短片的完全控制权。一个家喻户晓的故事对一位预算有限的制片人而言，购买版权的费用即便不是非常昂贵，也足够受的。

要使用别人的东西，甚至是拍摄人物传记，都必须获得许可，除非此人是公共领域中的公众人物(如麦当娜、汤姆·克鲁斯等)。如果你在新闻报道中读到某个不同寻常的人的事迹，同样要在征得当事人的同意后才能改编。如果这篇报道是独家新闻的话，你甚至还要征得文章作者的同意。

在找到你所中意的故事之后，为了能在短片中改编它，应该与故事作者就版权问题作法律上的协调。可以通过出版社与作者或作者的代理人、律师取得联系。如果作者已经死亡的话，仍会有代理人或律师来替他打理版权问题。当然，如果你与作者之间有私交的话，绕开出版社、代理人或律师而与作者直接协商版权也未尝不可。这种方法也可以在作者的代理人直接拒绝制片人的版权请求之后试着使用。

任何情况下都不要想当然。你以为拿不到故事的版权，但如果不向故事作者提出版权请求，你怎么会知道呢？没有尝试，就没有收获。这一哲理同样适用于影片制作。

如果作品是关于公共事件或者作者死亡了70年以后，那么就不存在版权问题，而可以免费使用了，比如伊索寓言、狄更斯小说或来自圣经的故事等。如果不能确定作品是不是关于公共事件的，还有一个方法就是可以直接写信向版权局查询。

> 我们非常注意版权问题。以《疯狂的胶水》为例，为了确保学生们有权改编他的小故事，作者艾特加·克里特与拥有他那些故事版权的出版商之间就曾进行过专门的磋商。因为涉及金钱问题，所以事情就有点复杂。好在我最终获得了作者的口头授权。如果让他给我签署一个书面授权，当然会更正规一些，但没关系，艾特加·克里特先生是一位非常值得信赖的人。
>
> ——泰提亚·罗森塔尔

### 非商业用途版权/短片节版权购买

完成制作后，学生和初学者可以试着先在短片节、巡展会上播映他们的作品。这可以作为他们今后通过职业道路的一个跳板。在短片节上获奖并不认为是商业行为，它反而能为你与原著作者的经理人商讨以获取非商业许可或参展许可带来一定的便利。这种许可要比商业的版权更容易得到，而且也更便宜——有时甚至是免费的。然而，尽管如此，我们还是建议你去争取完全的版权许可，并且在参展许可协议上专门列出版权费用。这样，如果有发行商对你的影片感兴趣的话，你就能够准确了解你的许可费用的预算应该是多少了。

### 原创脚本版权购买

与购买故事版权进行脚本改编相反的是直接为短片写作原创脚本。制片人如果已经找好了原创脚本而且你也确实觉得不错的话，你还是应该与原创脚本的作者商谈版权事宜，即便版权费用只需1块钱。书面协议必不可少，它能使整个制作取得合法资格。这样的协议能在今后的作品所有权和利润分成等问题上保护你免除麻烦。

### 脚本版权申请

版权法可以保护你的故事脚本创意免受侵权伤害。不过要注意版权保护都有一个时间期限。如果有人在你申请了版权之后提出同样的短片制作计划，你可以依此向他发出版权侵权的声明。但是版权法并不保护思想，它只保护"以某种有形的形态表达出来的创意"。这意味着方案、大纲、剧本是受保护的，但方案、大纲、剧本背后的想法则不受保护。你的脚本创意表达得越充分，受到的法律保护也越多。比如一个完整的脚本就比一个简要的方案要受到更多的版权保护。另外，除非脚本故事发生了根本性的变化，否则版权只能注册一次。

在申请版权的时候最好采用美国编剧协会的标准脚本格式。这样做的目的并不是用于保

护你的法律权利,而是为了帮助你方便地查找和追溯脚本的历史档案。封面一定要印上美国编剧协会颁发给脚本的注册号,并尽可能地标注一些重要信息,如姓名、地址、电话、电子邮箱和代理人(如果有的话)等。

任何人都可以向美国编剧协会申请脚本注册并且费用很低(大约30美元)。接到申请后,美国编剧协会将会给脚本颁发一个注册号。自此刻起,除非你自己,任何人都不能撤销这个脚本。网上就可以办理整个注册流程,美国编剧协会的网址是www.gwawregistry.com。

为了从国会图书馆取得版权许可,你可以从版权局的网站上下载申请表格,具体网址是www.copyrightgov/forms。表格的样式比较多,不同类型的作品应使用不同的表格。

纪录片制片人必须考虑和保护被拍摄对象的各种权利。有关历史人物和公众人物的选题或许不用理会这一要求,但如果是有关个人的选题,就必须与被采访对象签署一份发行许可文件。

# 合作

## 与编剧合作

一些制片人可以自己写脚本,但另一些可能不会。对那些不擅长写脚本的制片人而言,就必须去找个专门的编剧来帮你将想法落实到纸面上了。这时,你要么成为一个共同编剧,要么就得扮演一个脚本审查人的角色。除非真的对自己的写作能力非常有自信,否则,大多数制片人还是选择后者。两个有创意的人之间的对话能有效激发脚本创作的活力,讨论中达成的共识也将让脚本在总体上更加完满。

在此过程中,制片人将要与许多不同类型的创意人打交道。没有人完全一样。要想成为一个好制片人,就得学会如何将这些人的天才创意整合为一个最佳方案。编剧便是这些人中你必须首先接触的。

在与编剧共同完成脚本创意阶段,不论是来自编剧的还是你的创意,只要形成了统一的意见,就应该及时把它记录到备忘录上以免忘

记。一旦脚本送到了导演手里,制片人的职责便转换为对导演与编剧之间的合作的监控(如果导演不打算单独重写脚本的话)。

## 脚本重写

"写作就是一个不断推倒重来的过程",这句话对脚本写作真可谓至理名言。任何脚本故事都要经历这么一个不断重写的阶段。它们像智力拼图一样,必须不断拼凑直到最后每个部分互相适合构成整体。这一过程的最终目标是在各元素之间寻求恰当的平衡。每一稿方案都要能解决隐藏在前一稿中的问题。

有过脚本创作经验的人都知道,创作一个优秀脚本必须耗费时间,并要有足够的耐性和牺牲精神。但关键还在于你必须在着手拍摄之前将最合适的脚本确定下来。不要指望进入热火朝天的制作阶段后还能有时间去完善脚本。但在这之前,你还来得及,所以要赶快完成。

> 真的要不断对脚本修修补补。人们看到的只是已完成的脚本,但看不到我为此在背后所做的一切。比如,当我的主角将飞镖投向他的朋友时,人们可能会问,"他为什么要这样做?"如果结尾没有结束感的话,影片也就没有说服力了。因此,在片尾我用爱的飞镖来让配角坠入与凯丽的爱恋之中,它也符合了主角的矛盾性格。
>
> ——卢克·马西尼

## 脚本与预算的关系

募集资金的时候,制片人需要有一个能反映完成脚本摄制的精确预算。脚本如有变化,必然会影响整个摄制进程,也必然会影响预算。例如,编剧让两个角色在拥挤的餐厅交流,那么拍摄这一场景时就必须考虑到需要聘用大量的群众演员。制片人看着脚本不禁要问自己:"我要到哪去聘请这50位群众演员?是不是还要增加化妆师?这些人的服装要到哪里去弄?集合地点、餐饮怎么解决?由此要增加多少成本?"

只有了解了预算将制约着摄制进程,制

片人才会真正懂得高效管理和开源节流的重要性。还以上面的情形为例，如果不想在情节方面作出牺牲，制片人就得想办法用露天餐桌来替代原来拥挤的餐馆，因为这样规模变小了，费用也将大大降低。一言以蔽之，制片人应该在前期准备时就找好替代方案，而不是等到开拍了才手忙脚乱。

但有时候在某些原则性问题上却不能作出让步，因为它可能会直接影响影片效果。以《误餐》为例，尽管租用中央车站作为拍摄场景费用非常昂贵，但摄制组还是在这里安排了两天的拍摄日程。因为如果将拍摄场地改到斯坦福火车站的话，整个影片的效果将大打折扣。

# 导 演

### 指导或执行脚本改编

当脚本进入精细改编阶段，制片人就要考虑把导演引入创作团队了(除非导演已经身兼编剧)。制片人挑选的导演应该具备判别素材能否转化为戏剧潜力的直觉，还要能理解甚至补充制片人的想法。作为导演，这一阶段的主要职责就是引领脚本通过定稿这最后一关。这期间导演必须亲自指导脚本的修改，尽可能地完善脚本，使制片人能专心融资和做前期的准备工作。

导演拥有挑选演员、组建创作班底、确定拍摄场地和决定视觉风格等方面的绝对权力。正是通过作出种种创造性的决定，导演将在整个项目上烙下他个人的风格印记。导演还应该有能力将整个项目连为一体而不是各自为阵，一盘散沙。然而，在脚本撰写阶段导演工作的重中之重还是脚本。无论是创作还是修改亦或与编剧进行合作，导演都应在脚本中体现他自己的个人风格。只有这样，他才能确保最终定稿将在力所能及的范围内是最好的脚本。毕竟，只有值得讲的故事才值得去把它讲好。

## 与编剧合作

如果制片人和编剧已经完成了脚本初稿的

话，接下来就要作出几个重要决定了。首先是导演可以全面接替脚本完善的工作，或者将脚本完善工作交由另一位编剧来完成。其次是编剧在交付了脚本初稿并领取了相关报酬后，制片人有权终止与该编剧的合作关系，并有权引入导演对脚本进行修改。不过，如果脚本各方面都令人满意、不需要做任何改动的话，导演也可以与该编剧选择继续合作以完成接下来的工作。这种合作非常有意义和有必要。当然，这种合作还取决于剩余的工作量的多少，以及导演与编剧相处的关系如何。如果导演觉得跟编剧合不来，他也可以自己独立完成剩余工作或另找编剧合作。

总而言之，这一阶段编剧已经完成基本使命，项目的进程接下来将由导演主导。不过对制片人而言，仍有理由期望导演与编剧之间有良好的沟通与合作，因为只有这样，项目才能做得最好。

> **学生**
>
> 根据我们的经验，学生总想自己写脚本。他们总认为如果不是出自他们之手也就不是"他们的故事"。然而，许多学生项目的失败，最主要原因还在于脚本问题而非导演问题。一个项目中有编剧，有导演，也有同时身兼编剧和导演的，但不管担当何职，最重要的是要清醒地认识到你的天分到底在哪里。在电影行业，导演通常不自己写脚本，并且在一个项目里可能要同时和几个编剧合作。因此，作为学习短片制作的学生也要学会如何与编剧打交道。

## 作为故事讲述者的导演

导演必须评估故事讲述的方式是否得当，譬如它是不是能最恰当地表现出故事的主题和思想？如果不是，那么就必须与编剧一道或者单独地以他自己所熟悉的故事讲述方式来修改脚本。这种修改可以是一种小幅度的修改(对对白的润色)，也可以是一种大范围的修改(重新建构故事)。

除了故事内容和结构，任何细小因素的改动与变化都会影响最终的脚本。某个场景、演员表演，甚至彩排过程中的某件事都有可能引发导演对脚本的思考。比如在巡视外景拍摄场地时，导演完全有可能根据该地风貌特征而重写有关这一场景的内容，甚至是整个故事。导演还可以在听完演员的对白朗读之后决定重新塑造角色性格以迎合该演员的特质。有些导演总会在彩排时才最后确定人物的性格，也会在彩排时调整对白，以使每个角色的话语尽可能地自然，以符合他的身份。

## 朗读

当脚本越接近于完稿阶段，导演就越需要通过大声朗读来检验听觉内容。写在纸上是一回事，听人大声朗读或者在导演的指导下由演员来表演完全是另外一回事。导演和演员在这一过程中需要及时发现语言是否通顺，是否符合口语化表达，话语是多了还是少了，以及字里行间是否能传达出足够的潜台词以切中要害。

所谓"日久生怠心"，在参与摄制项目久了之后你会越来越受脚本的束缚，因为你对它太熟悉了。故事总是会不自觉地浮现在你的脑海里，这会使你误以为观众对角色的了解也和你一样多。而实际上导演可以从字里行间做细微的分辨但观众却不行。因此，你必须后撤一步以确定每一场景确实能告诉我们什么，而不是你希望它能告诉我们什么。

## 有关故事的一些问题

**谁是故事主角？** 对短片而言，主角最好不要超过一个人。

**他/她在想什么？** 角色的行动目标是否清晰？它是不是有形的和独特的？爱、尊重、荣誉都是值得挖掘的目标，但它们能在20分钟里得到充分展现？

**代价是什么？** 对人物角色而言，要得到他们想要的到底有多重要？它对他们到底意味什么？

**主角的目标能否在15～30分钟内达到或值得相信？**

**主角是不是在每个场戏里都积极追求他的目标？其他角色是积极的还是消极的？**

**冲突是什么？** 是什么在阻碍主角的追求？有没有设置一个对手？

**我们在片尾能最终相信主角可以达成他的心愿吗？** 有没有高潮以令人满足和信赖呢？

## 场景分析

每一场景是如何：

- 促进故事发展和强化我们对人物及冲突的了解的？
- 与前一场景相衔接的？
- 顺利地引出下一场景(重要的过渡)？
- 发展人物的性格——我们比之前多了解了什么？
- 赋予影片节奏感？
- 改变了人物之间的关系？
- 给出有关人物更多的信息？
- 提供给观众更多的信息？
- 解决主角的戏剧性的需求？

> 我对如何提高故事的黏合力感到很困惑。在我读电影学院的头几年里，我总是担心我的实景真人电影的拍摄能力，后来我又进入动画专业，目的是训练我在一个更加开放的环境中讲述故事的技巧。
>
> ——泰提亚·罗森塔尔

## 分镜头本

经过指导脚本修改或亲自完成脚本修改之后，导演这时应该着手进行分镜头本的创作。分镜头本是对短片内容的一种视觉化呈现。在此之前，最重要的是脚本，但它更多的是停留在强调结构、角色和对白上。美国编剧协会有专门的分镜头本写作格式。通过各种标记和序号，导演可以同制片人、摄像及其他部门人员交流视觉想法。

创作分镜头本的第一步是给每一场戏进行编号(见图4.2)，以此确保摄制组仅通过数字代码就能知道每一场戏的内容。这也意味着，脚本完成之后，前期准备工作才真正开始，它包括

编制场景摄制彩条表、预算和摄制日程等。

在此基础上，导演要对脚本作视觉化处理，也就是为每一场戏设计镜头。此时应注意镜头必须能"覆盖"场景。所谓"覆盖"，就是指镜头数量与类型能充分满足导演表现每一场戏的要求。镜头设计还要求导演对脚本进行分解、画面场景平面图和故事板(详情可参见第3章)。

然后导演要在脚本上标示出镜头的基本类型，比如"特写""远景""双人镜头""过肩镜头"等。

分镜头本可以为制片人制订精确的摄制时间表提供参考。摄制组的其他成员也能通过分镜头本了解整个摄制计划。

> 在制作每一部影片之前，我都要问我自己这样一个关键性问题：它是否能体现出足够的"电影性"？能否带来独特的画面和声音？能否呈现出与众不同的风格？
>
> ——简·克劳维特兹

## 短纪录片

纪录片(非虚构叙事)的策划和执行过程可能要耗费几个月，甚至几年，因此必须确保做你对该选题有足够的感觉和强烈的表达欲望。在做某个选题之前，你应该多做一些延伸性研究，以保证它最终能拍成纪录短片。比如，你可以看看相同或相类似题材的影片，了解报纸和杂志中的相关文章，或者做一些预先采访("全画面纪录电影节"是一个非常好的短纪录片作品集散中心)。

当发现某个选题值得尝试的时候，你还是应该思考以下一些基本问题：

- 此作品对我而言有什么样的意义？
- 它有什么不一般的或令人感兴趣的地方？
- 里面有没有引人注目的人物？
- 它视觉上的特别之处体现在哪里？
- 里面的人物或故事感人肺腑吗？
- 它在思想内涵上有没有足够的支撑点和说服力？
- 有故事吗？

- 我到底要展示什么呢？
- 为什么要选择这么一个选题？
- 为什么要拍摄它？

虽然是以真实的而非想象的人物或事件为拍摄对象，但纪录片在选题上同样应该具备内在的戏剧价值，就像讲故事一样去吸引观看者的兴趣。这就要求纪录片在叙事的时候同样要将个人或群体的命运放到逆境中去加以表现。不仅如此，它还要求尽可能地用视觉化方式去表现采访，用画面去弥补声音的不足。

> 我想我一直对"完美"这一概念很感兴趣。我也非常想知道在我们的文化中女性是如何被"一定存在某种完美的身材类型"这一信念所蛊惑的，而实际上这种身材对大多数女性而言是可望而不可即的。我的观点是，完美并没有一个统一标准，它完全因人而异。所谓"完美"只不过是一种奇思妙想。因此，我开始阅读近几十年来有关美丽的大量图书，目的是想找到一个"完美身材类型"的药方。一天我读到了这样一个故事：一个女孩整天忙着追赶潮流，十几年来她的三围不断在改变，原因是每年有关"完美身材"的概念在不断地变化。
>
> ——简·克劳维特兹

经验表明，拍摄纪录片前，要先制定一个简略大纲以作为脚本。根据大纲再对每次采访设置一系列有针对性的问题。出镜采访、纪实性拍摄都是纪录片作品的重要视觉构成。

有时候也可以将脚本完整地写出来，甚至可以将你所预期的提问回答也写上。通过写作脚本，你可以对提问做充分准备，这不但有助于主题与构思达成一致，还有助于给导演提供一个明确的采访目标与方向。采访过程中对问题的回答可能与你所期待的大相径庭，但只要主题明确，你大可随机应变，做全方位的挖掘。

> 许多纪录片制作者，特别是女纪录片制作者，在做了5年至10年的纪录片之后会改行拍故事片。他们会说："我已经厌倦了

坐等人们说出我想让他们说的话。"但我却乐此不疲，它也是我对纪录片坚守至今的重要原因——你永远不知道人们会在摄像机前说什么，而我恰恰就是喜欢这种不可预知性。

——简·克劳维特兹

根据选题的不同，你设计的问题可以简单，也可以富有刺激性。如果是常规性选题，那么问题可以是有诚意的探讨。如果是挑战性选题，那么问题不妨刺激一些。

我对我13个采访对象都追问了同样的4个大问题，只不过每个大问题中的小问题有所变化。其中一个问题是："请从头到脚地描述一下你的身体，尽可能地涉及不同部位。"有的女性会从她们的头发开始，然后不厌其烦地抱怨身体的各个部位；有的女性则从颈部开始，然后直接跳到膝盖。遇到这种情况，我不会再要求她们再去谈论她们的乳房、腰或臀。

无论是特意选择想谈的，还是故意忽略不想谈的，答案实际已经不言自喻，那就是，总有一些身体部位受到恭维，而另一些受到嘲讽。第二个问题是："如果有机会重新设计你的身体以满足你的完美追求，你希望它变成什么样？"在那时我并没有意识到这两个问题在本质上是相同的。因为让她们重新设计时，她们会说："我真的讨厌我的肩膀。"这个答案实际上是重复地回答了前面的问题。

——简·克劳维特兹

纪录片的脚本只有在后期制作的时候才能最终定稿。在掌握了大量的视觉和听觉素材的基础上，导演开始渐渐形成短片的剪辑思路。短片的声音部分包括出镜或不出镜采访的同期声、现场音响和可能的旁白。组合好各种声音元素，特别是旁白(如果需要的话)之后，最终的脚本才算真正完成。

## 网络共享

在完善你的短片创意过程中，你可以同时通过互联网来推进你的项目，比如募集资金，招聘演职人员，或者将其作为作品的发布渠道等。不管你在多大程度上利用它，互联网都是一个很实用的工具。

当你在完善创意的时候，你可以在网站上：

- 为网站注册域名；
- 告示你的摄制计划和网址；
- 征求不同的构思；
- 发布项目进程信息；
- 维护和更新社交媒介。

### 指定一名网络主管

网络主管负责项目的网站运营，以往这类人才大多来自广告和媒体行业，现在也可来自网络和软件行业。网络主管还要负责影片品牌的推广，让更多的人了解短片项目，因此他要有良好的客户沟通技能。

网络主管下面要配制几个助手，若预算有限，则最好还是让每个人都成为多面手。比如，图形设计、制作甚至编程都可以让一个人来完成。考虑到现在的大多数年轻人都掌握了网站设计和维护技术，它可能也就不成为问题了。网络主管的助手包括：

- 图形设计员，负责设计和制作交互图形；
- 内容管理员，负责网络内容的架构和运营；
- 视频管理员，负责对视频的再剪辑、压缩和格式转换；
- 程序员，为网站编写程序代码。

以上人员也要经常和摄制组保持密切沟通，了解项目进程，收集和发布项目信息。这些人员在短片制作中将越来越不可或缺。

## 本 章 要 点

- 充分了解短片的特点。如果长片是史诗，那么短片就是俳句。
- 没有好的脚本，也就没有好的作品。
- 好脚本不是写出来的，而是修改出来的。
- 恰当的脚本格式将有助于分镜头本的诞生。

# 筹措资金

## 制片人

如果传统上制片人必须扮演一个角色，那么这个角色就是筹款人。制片人要到处找钱拍电影。钱对影片就像血液对人一样重要。事实上，如果没有足够的钱，也就不会有电影。所谓"巧妇难为无米之炊"便是这个道理。

绝大多数初学者都是抱着浪漫的想法来拍片的，他们思考的重点往往是视觉创意，然而他们不久就会发现大量的时间与精力要用在资金的筹集上。独立影片制作人在筹钱阶段的工作主要是填写拨款申请表、给可能的投资人写信和组织募捐活动。泰提亚·罗森塔尔和简·克劳维特兹整日为资金而奔波；詹姆斯·达林用的是信托基金；卢克·马西尼依靠的是家人和同事的帮忙；亚当·戴维森和吉姆·泰勒走的是信用卡路线。特别是简，整个筹款过程花了几年时间。

> 这几年我填写了大量的拨款申请，最后终于在1987年春天得到了第一笔拨款。它来自保尔·罗比森影视基金。当我开拍时我只得到两笔拨款，到后期制作阶段又陆续得到三笔。我认为第一笔拨款最具意义，因为一旦你的影片有东西可以展示，后来的经费就相对容易多了。
>
> ——简·克劳维特兹

### 筹款中的基本问题

可以预料，在为短片筹款过程中你将要面对两个基本问题。第一是能为投资人带来多少回报，就这一点而言，短片市场是非常缺乏资金的。

第二是缺乏经验。你如何说服投资人把钱投给一个从没做过短片的制片人或者导演？特别是当他的影片计划还没完全成型时。换一个角度说，你会愿意出钱雇用一个从没建过房屋的工程承包人吗？

这是所有开始从事短片创作的新手都绕不过去的两道坎。然而比起有限的市场问题，缺乏经验更加现实或者更让人气馁。这看起来有点像"第22条军规"——"没有经验就找不到工作，但找不到工作也就难于积累经验"。不过天无绝人之路，人们总能找到相应的解决办法。每年，许多缺乏经验但却具有天赋和激情的年轻电影制作人总能说动投资人相信他们的天赋，放心地让他们管理自己的资金。

成功地筹集到资金并没有什么秘决。在募捐过程中，你常常会被人用异样的目光对待并遭遇无数次拒绝。许多潜在的投资人在说好(YES)之前肯定要说不(NO)。还有些人会在说了好(YES)之后又反悔。因此，唯有始终热爱你的影片和经年累月地不懈坚持，你才有可能获得成功。

> 我们拍《误餐》的费用比大多数学生短片都要少。刚开始我估算要1 000美元1分钟，但预算达不到这个要求。亚当也不是很有钱，并且他也不想花太多的钱。我最初认为他想把整个费用控制在5 500美元之内就差不多了。结果超出了预算，因为在后期制作方面用掉了不少钱。他本想聘用一个好的声音剪辑师，得到更好的音乐合成效果。虽然他可以选择不做或廉价地做，但最后他还是自己亲自做了声音的剪辑和合成。
>
> ——加斯·斯坦恩《误餐》制片人

### 到底需要多少钱

一部短片的摄制费用介于500美元到10 000美元之间。之所以有这么大的浮动，主要取决以下一些因素：影片本身的复杂程度、你能获得的各种资源(免费还是付费)、学校能提供的东西(设备、场地、人员、后期等)、是用胶片还是数字设备制作、你的工作流程，等等。如果摄制过程中有大量的非现金服务，就很难确切地了解到一部短片到底需要花多少钱。相比较而言，专业电影制作，特别是同时用到几个摄制组的影片的制作其费用通常会维持在一个比较高的水平线上。

用胶片拍摄肯定要比用数字设备拍摄更昂贵。因为购买、冲印胶片本身价格就不菲。但设备租赁公司还是会更希望你用胶片摄制，这样它们就可以出租超级16毫米和35毫米的摄像机，以及销售胶片。另外，用数字设备拍摄表面看来会比较便宜，但有一些费用是隐藏的，这一点要特别注意。

> 我不断给富士和柯达写信和打电话。无论是谁，只要能给我提供更多的胶片我就用谁的。最后柯达给我提供了8 000英尺35毫米胶片。
>
> ——詹姆斯·达林

尽管每部影片面对的问题都是独特的，本书仍愿意为你们提供一些评估和控制影片摄制费用的有用建议。不过最重要的还是一开始你就要有一个清晰的想法，看看自己有多少钱，然后再决定怎么做。

> 《镜子镜子》的摄制费用是12 000美元，但加上发行费用以后是14 300美元。其中胶片费、摄制费、场地租金和人员薪水占了大头。所有的后期制作费用大概在4 000～5 000美元之间。
>
> ——简·克劳维特兹

### 资金来源

学生和独立影片制作人都可以采用相似的筹款方法。但有些机会只针对学生，而不适用于独立影片制作人，反之亦然。例如，学生可以利用大学的免税身份而不用专门去成立一个非营利的实体组织。在像纽约、波士顿、洛杉矶这样的大都市，有许多艺术机构经常会主办各种募捐活动，学生可以得到一些免税的捐款。另外，学生所处的大学环境也能为影片摄制提供种种资源上的便利，比如免费的设备、热情很高的劳力等。不过，学生不太可能得到政府的专项拨款。

总之，筹款方式可以多种多样。下面将介绍几种主要的筹款资金渠道。

> 我想强调的是资金问题。我们在艺术孵化基金里建立了一个子项目，这样个人捐款就可以得到免税优惠。这个基金倾向于资助那些能提供明确信息的项目。它还主办了一个电影节。
>
> ——詹姆斯·达林

### 私人投资

私人投资者指任何对你影片项目感兴趣、愿意投资的个人。他们可以是你的朋友、家人，也可以是陌生人。有些人愿意投资是因为他们希望你的影片能成功而且不图任何回报；有些人是因为投资公益可以合法避税；还有些则是精明的商人，他们相信投资在你身上能得到长远的市场回报。

### 慈善捐助

影片制作者可以首先获取慈善捐助资格，这样就能接受个人的免税慈善捐款——免税对于捐赠者而言是他们最主要的一个目的。但如果捐赠者要想得到免税的证明，他们的钱必须捐向非营利机构。影片制作者可以选择自己成立一个非营利组织(但这要钱费时)，也可以依托于已经取得慈善捐助资格的机构。

接受慈善捐助的机构主要是非营利组织，像艺术中心、医院、学校或协会等都属于此类机构。它们可以为你的影片项目接受和管理来自社会的各种捐赠。然而，任何捐赠者并不能因此而操控影片的内容和制作过程。所有版权和利润均只属于影片制作者。

打个比喻，慈善机构只是替你的影片项目

接收支票，但支票底部的受益人签名处应该是你的影片项目而非其他。除了要交纳大约5%至10%的管理费之外，大部分捐赠资金都要返还给影片制作者。一些比较知名的、专为影片制作者接受慈善捐助的机构主要有：

- 港湾地区视频联盟和旧金山电影社区(旧金山)；
- 独立纪录片和纪录片教育中心(波士顿)；
- 芝加哥影片制作者联盟(芝加哥)；
- 国际纪录片协会(洛杉矶)；
- 纽约艺术基金(纽约)；
- 南方纪录片基金(北卡罗来纳州)。

为了帮助影片制作者找到更多的慈善捐助接收机构，旧金山研究中心创办了一份《慈善捐赠机构指南》，你可以按州、按服务分类或者按关键词的方式去搜寻相关信息。

你还可以借助基金中心的《面向个人的基金担保》这本书来寻找那些向个人和非营利组织提供慈善捐助的机构，还有一个可供搜寻的网络数据库。

大多数上述慈善组织都建有自己的网站，上面有更为详细的信息以供参考。

## 私人基金

美国有几百个私人基金，但支持影片摄制的却为数不多。寻找到一家对你项目感兴趣的私人基金可能要费不少气力。其中一家是图书馆基金中心。该中心会列出相关基金目录、它们所感兴趣的领域、申请程序，以及过去所提供的一些担保等。基金中心在美国许多城市都有分支机构。你可以打电话1-800-424-9836或者访问www.fdcenter.org。

> 我的启动资金来自一家信托基金，但银行误导了我们对它章程的理解。直到我们准备在2005年3月开拍的时候才知道这一点。我们当时预期是25页脚本能得到25 000美元的投资，也就是一页1 000美元。但后来才知道这家信托基金只能提供10 000美元。我只好半途而废，对脚本进行大刀阔斧的删减，并在5周内完成了拍摄。
>
> ——詹姆斯·达林

## 公共基金

一些由联邦政府、州政府和地方政府拨款的公共基金也能为影片制作者提供资金担保或者其他形式的资金支持。像国家艺术基金和美国电影学院便是例子。

> 一开始我只有5 000美元，但到了剪辑阶段我得到3笔公共基金的拨款，数目分别为3 000美元、2 000美元和2 000美元。这便是我的所有外部资金。
>
> ——简·克劳维特兹

比起全国性基金，向你所在的州、城市或者小镇申请基金资助会更容易一些。因为你的短片大多会关注当地的问题(特别是纪录片)，因此得到当地基金赞助的机会更大。

## 企业赞助

私人或公营企业有时也会赞助影片拍摄。比如，美孚和索尼都有资助公共电视节目的传统。这些企业大都设有公关人员，他们可以指导你如何进行申请。因此，可以多和大公司联系。为了避免浪费不必要的时间，可以事先研究每个公司以前资助的项目类型，从而做到有的放矢。

## 银行贷款

只要能提供足够的担保，银行将贷款给任何借贷人。可以把汽车、船或房屋抵押给银行。但银行的钱决不是恩赐或投资，到期之后一定要准时还给银行。最常见的是使用信用卡。其利息虽然有点高，但好处是没有中介费用。

> 短片总体费用是15 000美元，也就是大约1 000美元一分钟。刚开始我没太关注预算的事。只要有费用我就刷信用卡。学校为我提供了设备，并且除了演员指导外我不用付任何薪酬。
>
> ——吉姆·泰勒

## 个人存款

如果短片的摄制费用不是很高，你的个人

存款或许就已足够。动用自己的存款的好处就是不用到处费心求人。不过你的财务顾问可能会警告你说，存款是以备将来不时之需的，但话说回来，现在投资于自己其实也就是在投资你的将来。

> 我把我的存款贡献了出来，摩托车也卖了，还向父母借了一些钱，零零碎碎总算凑足了启动经费。
>
> ——亚当·戴维森

### 实物捐赠或义务帮忙

实物捐赠相当于现金。如果你的总摄制费用的70%是现金而其余的30%是实物或服务的话，你的全部预算就等于有了着落。比如当地某家餐馆愿意给剧组提供免费的食物，那么伙食费你就完全可以省下。

实物捐赠往往是出于良好意愿。最可能获得实物捐赠的方法是在你的家乡拍片。你可以通过当地报纸发布拍片的消息，那些对你影片感兴趣的人是愿意为你慷慨解囊的。

还有一种方式是"植入广告"。你可以说服商品生产商免费提供剧组所需的一些物品，作为回报可以在影片中出现它们产品的品牌。比如，福特汽车如果愿意为影片提供交通工具或者汽车道具，那么福特的品牌标志就可以出现在影片当中。类似的情况还有服装等。

对于独立影片制作者来说，以下实物捐赠也是可行的：

- 低价或者免费租用拍摄和后期制作的设备；
- 提供衣食住行等方面的资助；
- 提供会计、账务管理方面的支持；
- 免费的法律咨询。

#### 筹款小技巧

筹款可以分为两步走。第一步是筹集拍摄费用，这一阶段脚本很关键，你必须向潜在投资人推销你的脚本，用脚本去说服他们。当重要镜头拍摄完成之后，你需要进入后期制作。因此，第二步是筹集后期制作费用。这时你可以带着影片片断去找潜在投资人，向他们展示你拍的镜头是多么地好。不同于第一步，筹款的第二步因为有现实的影像为支撑，可以令你的陈述更具体实在，因此也更容易一些。

### 网上筹资

全世界的机构似乎都鼓励和支持短片摄制项目，但不是所有的机会都会青睐于你。可以定期到谷歌上输入"短片基金"的关键词，总会有所发现和收获的。如果你认为像你这样通过网络来为短片寻求资金支持的人有成千上万，那么你就更需要用专业的陈述以获得别人的注意。你的拍摄短片的理由不可能让所有投资者都满意，但千万不能就此放弃机会。

### 招股说明书

为了寻求私人或者机构的支持，制片人需要制作招股说明书。

招股说明书必须用专业的方式陈述你的短片计划，以吸引潜在投资者的兴趣。

它一般要包括以下要素：

- 筹款信；
- 封面；
- 一句话简介；
- 目录；
- 导演声明；
- 故事梗概；
- 短片缘起；
- 基本情况调查；
- 主要支出；
- 摄制进程安排；
- 演员名单；
- 摄制人员简介；
- 剪报；
- 短片市场前景描述；
- 推荐信；
- 财务声明；
- 致谢信；
- 银行账号或其他投资方式。

**筹款信**。可以用筹款信的方式向投资者介绍你的短片项目。它要么以所有潜在投资者为目标，要么专门为某个特定投资者而写，但一定要能清晰地表达你的所需，并给他们留下比较深刻的印象。

给特定的投资人/捐款人写信，遣词用句非常关键。因为短片市场有限，一个真正的投资人是很少看中这点回报的，所以投资者往往关心的是别的一些东西。那么投资者在想些什么？他真正关心的又是什么？

对投资人比较有吸引力的一个地方是免税。如果你的投资人属于纳税阶层，那么在捐赠能免税的前提下他是愿意把钱投向你的短片项目的。

以下是一封筹款信的样板，它主要针对那些既对你的项目感兴趣又想获得免税资格的投资者。

> **亲爱的投资人：**
>
> 我写这封信的目的是想向您推荐我的一部短片，它的名字是《每个人》。这部短片大约15分钟时长，准备用16毫米胶片拍摄，内容是关于一个流浪汉与一位公主之间的爱情故事。然而在经历了一系列喜剧化事件之后，故事情节突然发生了根本性转变——流浪汉曾经是一名王子，而公主却是冒牌货。在影片最后，爱情还是获得了胜利，有情人终成眷属。
>
> 《每个人》是我在市民大学的毕业作品，现在我正为它筹措拍摄资金。学校能为每个拍摄毕业作品的学生提供各种制作设备。我现在要解决的是拍摄资金问题，目前大约有12 000美元的资金缺口。
>
> 在这里，我谦卑地向您寻求支持，以便让影片能成功地制作出来。您所捐赠的每一分钱进入到我们大学的电影制作基金后都能享受到减税政策。您只需将支票打到我们学校的指定账户即可，这笔钱会自动地划拨到我的短片项目里。
>
> 我是一个对影片制作情有独钟的人。之前我已经做过4部剧情短片、一部纪录短片和一部用35毫米胶片拍摄的动画短片。正如您在我导师的推荐信上所看到的那样，我也将致力于这部影片的成功。
>
> 衷心地希望您能为我的影片成功助一臂之力。
>
> 谢谢！

**封面**。封面标题必须能准确传达短片的实质内容，且不能太长。短标题往往更有冲击力。可以给封面做一些艺术设计以吸引眼球，并在第一时间给人留下深刻的印象。艺术设计尽量做得专业些，否则会弄巧成拙。

**一句话简介**。用一句话简明扼要地介绍你的短片。

《爱神》：备受打击的爱。一个酒吧歌手兼飞镖冠军自他收到一盒神秘的飞镖后，发现他的每个愿望都得到了实现(见图2.1)。

《公民》：在一个并不遥远的未来，一个年轻人试图从他那充满死亡气息、冬天般的祖国出逃。就在他准备穿越严酷的野外到达边境时却遭到了士兵的追捕，他回想起他是怎样一步步逃亡的，而故事起点却源自于一名医生的到访(见图2.2)。

《镜子镜子》：一部纪录片，主要由女性讲述她们自己所期望的理想身体标准，并在其中穿插了一些媒体关于这方面评判的历史资料(见图2.3)。

《疯狂的胶水》：一部泥偶动画片，讲述了一个企图用疯狂的胶水来修补破裂婚姻的故事(见图2.4)。

《记忆》：一个年轻人被送往一片幽暗森林中度过一天一夜，因为他的父亲认为他过于软弱。之后，他成长了(见图2.5)。

《误餐》：一位贵妇人在等火车回家的时候与一名无家无归男子的不寻常遭遇(见图2.6)。

**目录**。如果招股说明书篇幅比较长，就需要一个目录以便人们比较快地查找相应的内容。

**导演声明**。学生制作者需要一份声明来介绍他们是谁，以及为什么要制作这部短片。其中，理想、激情元素等应该得到充分表达。

**故事梗概**。梗概通常比较难写，因为它既要抓取最吸引人的内容，又要从整体上介绍故事。然而，比起脚本来，梗概在销售故事方面更加有效。大多数人阅读脚本时往往会被一些烦琐的细节所困扰，而他们实际需要的只是一个简单的故事介绍。

我们可以参考一下《误餐》的故事梗概。

图2.1　《爱神》中的场景

图2.2　《公民》中的场景

图2.3　《镜子镜子》中的场景

图2.4　《疯狂的胶水》中的场景

图2.5　《记忆》中的场景

图2.6　《误餐》中的场景

《误餐》的故事梗概

　　一名衣着讲究、举止优雅的白人女性在纽约大购物之后来到中央车站。她急匆匆地穿过广场，却与一名黑人男子撞到了一块。她手上的东西撒了一地。贵妇人拒绝了男子的帮忙，快速地拾起地上的东西并接着赶路，但最终还是错过了火车。当她检查她的手提包时，却发现里面的钱包没了。她神情失落地流下了泪水。

　　在等下一趟火车的时候，她到附近的一家餐馆用剩下的零钱买了一份色拉。她把色拉和手提包放在餐馆的卡座上，然后返回到柜台取叉子。等她回来时，却发现一个男子(无家可归男子)正在吃她的色拉。她气愤无比地站在卡座边上，最终伸手去抢色拉，但他没让她得逞。贵妇人再次鼓起勇气，直接用叉子叉起了一块莴苣，并瞪着那男子。男子没作出反应，于是，她继续叉向色拉盘与他一块分享食物。男子站起来走开，贵妇人也准备离开。但男子端着两杯咖啡很快又回来了。他递给她一些糖。贵妇人微笑着喝起了咖啡。他们一块分享着"误餐"。

　　贵妇人听到火车鸣笛声后起身离开了餐馆。在去站台的路上她意识到手提包落在了餐馆。于是，她又匆忙赶回去，结果发现男子和她的手提包都不在了。她来回地寻找，最后却在隔壁的卡座上发现了手提包和一份原封未动的色拉。意识到事情的原委之后，贵妇人抓起手提包然后奔向火车，并与黑人乞丐擦肩而过。这次她终于赶上了火车。

**短片缘起**。可以在这里简要介绍一下短片的缘起，即你为什么想到要拍摄此片。这部分内容可以让招股说明书更具个性化色彩，也可以解答潜在投资人对短片主题的一些疑问。

**基本情况调查**。纪录短片必须要有前期的基本情况调查。潜在投资人需要了解你的故事是基于哪些材料而来——它是否是真人真事？以前有没有人做过？导演的观点是什么？有没有拍摄权？诸如此类。

**主要支出**。这部分内容侧重介绍主要支出项目有哪些，方法是宜粗不宜细。过细的话容易激起类似于这样的疑问：一个假发为什么要400美元？面对这样的问题你很难去做一一的解答，因为潜在投资者对此并不十分在行。经验

丰富的制片人能在审看脚本的基础上大致估算出整个短片的摄制费用是多少，特别是如果以前做过类似的短片，一下子就能说出个大概。

在招股说明书阶段，预算的编制只是一个估算，以后还要做不断的修正。

有时候实际制作费用可能会少于你的估算，但建议还是应该争取更多的资金。因为谁也说不清做一部短片到底该花多少钱。在这方面我们的行话是：你所需要的就是你已经得到的。

**摄制进程安排**。给出一个大致的开始和结束的日期会使筹款变得更具可行性。

**演员名单**。列出主要演员的名单并对他们的主要成就进行介绍。演员的资质和能力可以增加潜在投资者的信心，让他们认为投资于你的短片是明智的和有保障的。

**摄制人员简介**。简历写作是一门艺术。它可以是一小段，也可以是一大页，但最好是在两者之间寻找到平衡，即不要太详细但也别太简单。要清楚说明每个人的特长和相关经验。

**新闻报道剪报**。可以制作一张新闻报道剪报，内容既可以是短片本身的，也可以是关于摄制团队的，来源不限，来自本地的报纸报道也行。

**短片市场前景描述**。策划一个短片发行计划，里面应包括与观众见面的各种可行方案，特别要谈及短片可能会带来的利润。你可以列出你打算参加的电影节的目录，并介绍在这些电影节上一些成功短片的案例，这对潜在投资者说不一定很有吸引力。

**财务声明**。基于发行计划，在财务声明中你可以估算一下你的收入是多少，然后给出一个大致的分配方案。

**慈善机构的推荐信(如果有的话)**。投资者往往希望看到慈善机构的正式推荐信。信里应该强调慈善机构为什么决定资助该短片项目。如果投资人对该慈善机构不太了解的话，最好还能提供一些介绍该慈善机构的小册子或者推荐材料。

**支持者的推荐信**。支持者的推荐信实质是对你以前的所作所为的一种确认。写信的人可

以各不相同——如果是学生，你的专业老师或许是个不错的选择。

**捐款方式。** 在招股说明书的最后，你应该特别向投资者和他们的公司表示谢意，然后告诉他们应该打多少钱到你的账户。

**视觉化处理。** 招股说明书还可以准备一些图片为短片提供概念支撑，也能增加说明书的可视性。

**没有一定之规。** 虽然不是所有的潜在投资者都会注意到你的背景情况，但有时候一份电子简历可能会俘获他们的注意力。像以前做过野营辅导员、学生编辑等经历对你的成功都可能会有所帮助。

## 招股说明书的重要性

一份成功的招股说明书能给人留下非常专业的印象。在写招股说明书时应尽量用通俗的话语和规范的语法，多用简短的陈述句，语气要谦逊，思路要有逻辑性，避免过多的术语。

不要留给潜在投资者明显的藉口来毙掉你的方案。说"不"是最容易作出的决策，因为它不需要冒任何风险。实际上大多数人都会寻求说"不"的借口。假如换作你是桌子对面的决策者，你会批准一个粗糙的计划和缺乏论证的方案吗？你能把钱投给一个不值得信赖的人吗？以下是制作招股说明书的一些好处所在。

**可以迫使影片制作者把短片作为一个整体来思考。** 你必须绞尽脑汁地思索如何与一个完全陌生的、对短片没有任何兴趣的人进行有效交流。初学者认为只要有足够的热情就行，但情况远不止如此，你还必须详尽说明你的短片特质、你在这方面的天赋和费用结构等。

**可以凝聚共同的兴趣爱好。** 一些制片人很善于与人沟通。即使如此，你也应该用心地撰写一份书面计划，因为这样你就不必见到每个人都去重复解释你的方案。

**能训练你的逻辑思维能力。** 当你有机会与潜在投资者面对面交谈时，招股说明书能让你变得更有逻辑和条理。

**它是前期准备阶段的重要一环。** 有了它，就相当于有了你的第一份预算草案。

> 我就是从写招股说明书开始的。第一份是写给美国电影学院的，但遭到了拒绝。实际上三年来我不断地向它提出拨款申请，但因为我固执的想法而一直被拒。当我再次写招股说明书时，我重新提炼了我的想法，放弃了以前的思路。因为我觉得再按以前的思路很难把影片做好，它过于依赖固定的画面和空洞的说教。
>
> ——简·克劳维特兹

## 对钱的使用要负责

制片人有责任和义务管理好筹集来的资金。在整个摄制期间，你必须认真监管现金的支配情况，在必要时还可以成立专门的组织机构来执行预算的运营。

对钱的使用负责任也是商业与法律的必然要求。在整个摄制期间，制片人要自始至终地监控现金的流向，这也能确保他在所有制作完成之后向投资者递交出一份完整的资金使用报告。

## 网络招股说明书

你也可以把你的招股说明书重新组合和设计，然后放到网站上。网站往往有很大的阅读流量。你也可以随时更新一些基本数据和你的筹款进程，它花不了多少钱，却可以帮你节省下许多印刷、张贴的费用。

> 我创建了一个网络版的招股说明书，在里面我并没有全盘照抄纸版的内容。之所以这样做，是因为在筹款过程中我想了解人们对影片的意见，看看有多少人支持我却不满意影片本身。我上传了一些摄制场地的照片并链接到我以前的作品，其中有一些是我上高中时候的作品，因为高中时代的那些熟人正是我筹款的对象。
>
> ——詹姆斯·达林

## 筹款建议

### 积极且有耐心

筹款者在筹款过程中必须具有坚强的信心和良好的沟通技巧。人们之所以愿意投资，不仅是因为影片本身，还是因为你。因此，持之以恒的积极态度非常重要。凡事都想立竿见影，这项事业可能就不太适合于你。

> 我真的非常想拍这部影片，我想当然地认为筹钱应该不是件太难的事。但直到最后，我筹集到钱的也才刚刚够租摄像机和镜头。最糟糕的事莫过于很多筹钱的机会被我弄砸了。
> ——亚当·戴维森

### 做足准备工作

准备工作一定要做好。在寻找资金源的时候，首先要明确你到底需要取得哪些信息，它和你知道到哪去搜索，以及如何处理这些信息同等重要。因此，视野一定要开阔。可以到网上去查找。网络是你不可或缺的查找信息的有效工具。

要有狗一样的嗅觉。你必须认真审视问题的方方面面，解决办法也不只有一个。可以多做咨询，向那些有过成功筹款经历的专业或业余人士请教他们的做法。要勇于提问，千万别害羞。不管相信与否，人们总是乐于和初学者分享他们的成功经验。有了这些信息在手，你就可以对各式各样的潜在投资人进行评估。

凡事要想周全，可以多准备几套筹款方案。也别把希望全寄托在一个投资人身上，否则筹款很容易搁浅。学会正确面对拒绝，在你最后听到"好"（"YES"）之前，可能要接受100次的"不"（"NO"）。

### 表现出专业水准

专业主义在摄制过程中是我们一直强调的，即便面对潜在的投资人，专业主义也至关重要。如果在他们面前你准备充分，表现得高效和有条理，你就能获得足够的尊重。你可能

一直把自己视作艺术家，但筹款却是一门商业学问，在这个过程中，你要取得投资人的信任，使他们愿意把钱投向你的项目。如果你能给他们留下你很专业的印象，那你就离成功的门槛不远了。

筹款一定要有明确的计划，并预留充足的时间去实施，千万别指望一夜之间目标就能实现。如果你已经用了几个月的时间来筹划怎么拍摄，而还没开始着手筹款事宜，那你就只能指望中彩票了。

### 表达感激之情

不要小瞧了说声谢谢之类的话。表达感激之情并不需要付出什么，但往往能让你得到意想不到的回报。因此，即使筹款被拒，也应写信或发电子邮件向人们表达他们对影片关心的谢意。

### 学生筹款策略

筹款的方法可以多种各样。具有企业家头脑的学生可以通过销售他们作品的方式来积累财富。普通学生如果知道如何烧烤面包、打理花圃、做账、打字或者拍摄婚礼视频，每周也能攒下一定数目的钱。

最重要的还是要对你的短片有持久的兴趣和耐心。筹款的时候可以向人们播放你影片的一些片段，也可以在当地媒体上做一定的宣传。

不要老是指望有大笔的投资，向别人讨要上千甚至几千美元往往会令人产生畏退情绪。可以把你所认识的人列一份名单，然后分别向他们讨要小数额的钱(25美元起步)。他们刚开始可能会惊讶，但明白你的意图之后，他们应当乐意帮忙。

25个朋友每人捐赠25美元就等于募集到了625美元的资金。这625美元可以作为你的种子基金。把这些钱存入银行，然后再找其他投资人告诉他们你现在已经募集了多少钱。如果听说某某某也相信你的短片项目并捐了钱给你，那这些投资人也会对你的短片产生兴趣并愿意掏钱帮忙。

我们总共筹集到了大约 25 000 美元。其中妈妈就给了我 7 000 美元。我也在 Netflix 打工，从中赚了一点钱。另外我从银行贷了 10 000 多美元。这样终于凑到了 25 000 美元，补齐了预算。

——卢克·马西尼

### 学生所能利用的资源

学生在筹款过程中还可以利用以下资源。

**其他学生。**其他学生可以为你提供许多具体的信息和建议，他们的作用实在不可忽视。不幸的是，很多人并没有意识到这一点。因此，这方面的资源一定要好好开拓。

**短期实习。**如果你是在像纽约、洛杉矶、芝加哥这样的媒体发达城市里做影片，你就可以利用短期实习的机会去学习如何筹款，以及如何管理预算。

**免费设备和设施。**影视制作专业的学生有机会免费使用各种设备和设施，比如摄像机、剪辑房、摄制场地等。

**学习机会。**学生可以充分利用各种学习机会以完善自己。比如旁听客座讲座，学习商学课程，在班级活动中积极发言等。你的最终目标是学会如何与人交流，以及用什么话题与人交流。

作为一名刚毕业的女学生，我荣幸地从纽约大学康贝尔电影系申请到了 10 000 美元的"理查德·韦格"奖。获奖原因是我拍摄了《疯狂的胶水》。拿到奖金以后，我打算把这部短片重拍成一部长片。

——泰提亚·罗森塔尔

## 导演

与影片摄制紧密相连，导演也可以积极参与到资金筹集过程中，并发挥关键性作用。导演可以用他对影片的热爱来影响投资者。如果导演有过拍片经历或者有作品获过奖，投资者可能会对你的短片项目更感兴趣。正如我们在开始时所说，投资者对审看脚本并不在行，对摄制中的一些细节问题也没有多大兴趣。他们能看得出来的就是你的故事讲述能力，而导演恰恰有这方面的优势。在紧要关头，导演通过他的灵活表达往往能起到不可估量的作用。

无论喜欢与否，你现在已经进入了自我推销阶段。精明的投资人当然会有他自己的想法，但陈述者的表现也将极大地影响到他们。人们总是欣赏积极向上、专心做事的人。但要切记的是，灵巧表达与天花乱坠地吹牛还是有明确界线的。陈述过程中你要学会观察，留意每个潜在投资人的反应，判断哪个可以继续跟进，哪个应该果断放弃。没有什么事能像募捐一样锻炼人，它能帮助制片人和导演学会在尴尬的情形下举止得体，并且有助于你对短片计划做进一步梳理。

### 电梯里的挑战

假如你和潜在投资人一块进入电梯，你们俩都要到第20层。在这短短几分钟时间他不可能做其他事情，因此这也是你向他讲述你的短片计划的最好时机，否则你可能再也找不到同样的机会。这时你必须用你对短片的自信和热忱来俘获潜在投资人的注意，用足够的故事信息来吸引他。如果他被你的讲述激发出一定的兴趣，可以适时递上你制作的专业的招股说明书。像这样的机会随时随地都有可能发生，并且稍纵即逝，你是否为此做好了充分准备？

当听到很多人，不仅是学生，还有很多独立影片制作者，每天都在高谈阔论他们的创意的时候，我很是替他们担心，因为他们给人感觉好像已经筹集够了拍片资金。我认为这个阶段最重要的事是如何吸引潜在投资人的注意，而不是考虑如何拍摄，但这些人大都没有意识到这一点。

——简·克劳维特兹

## 成功筹款之路

无论是用语言还是用文字，陈述你的影片构思都必须以俘获投资人的注意为目的。可以多用主动语态和富有色彩的词语。当与同伴一道陈述时必须把握什么时候该沉默，什么时候该在旁边作补充。陈述时以下6个方面的问题(谁？什么事？什么地方？什么时间？为什么？怎么样？)必须考虑到。

**影片讲述的是关于谁的故事？** 这通常是大多数人想知道的第一个问题。谁是主角？他想干什么？

**影片的类型是什么？** 喜剧？悲剧？未来剧还是其他？不同影片类型给观众的故事期待各不相同。

**故事发生的时间与地点？** 必须把你的故事纳入一定的时间和空间范围内。它有助于把观众融入你的故事世界，并建构主角特征(《星球大战》："在很久很久以前的银河系……")。

**我们为什么要关注主角的命运？** 如果观众开始关注主角的命运，那就表明你的故事具有了强烈的吸引力。这一点在影片当中最重要。你的主角能否克服阻碍实现目标？他能找到幸福吗？

**故事是如何进展的？** 情节线可能要贯穿故事始终，但片头往往只是起点。为了吸引观众的注意，整部影片的节奏必须紧凑。一个基本技巧是：把握故事叙述的信息量，不要暴露过多不必要的细节。因此，一份翔实的故事大纲在讲述故事时就显得非常有必要了。

陈述时几个问题的顺序设置不要过于僵化，你可以根据不同的故事类型尝试不同的讲述顺序。比如，如果影片是喜剧的话，应该在一开始就让投资者知道。因为喜剧的基本原则是：它必须时刻让人发笑。你可以独自也可以与朋友一道演练故事的讲述，只要自己感觉舒服，怎么讲都行。投资者可能会提一些意料之外的问题，如果你准备充分的话，就能在任何情形下给予胸有成竹的回答。

## 本章要点

- 应该预留充足的时间去筹款。
- 用专业的方式去陈述你的故事。一定要使用招股说明书——类似于专业的商业计划书。
- 仔细研究你的筹款对象。了解得越多，研究得越透彻，他们对你的印象就越深。
- 必须有足够的热情与耐心。整个筹款过程可能要耗时1年，甚至2年。

# 拆解脚本

## 制片人

### 对脚本进行拆解、整合、归类

在制定摄制日程之前，制片人还要从实际操作的角度来审查脚本。到目前为止，我们还是把工作重心放在设计故事的结构与对白上。比如，在脚本中让角色们在风雨交加的漆黑夜晚、站在公园的桥上进行一场亲密交谈没有任何问题，但从实际和安全角度来看，要完成这样一次拍摄几乎不可能。制片人必须克服如下困难：获得在夜晚的公园里进行拍摄的许可、制造人工雨、夜晚拍摄安全、桥上的灯光布置、如何在雨声和车声的嘈杂背景声中去录制清晰的对白声等。

制片人应该对脚本所涉及的方方面面问题作出合理安排。以《误餐》为例，中央车站的这场戏必不可少，因为它有助于主题的表现，但在实际拍摄过程中操作难度很大，如实执行将会影响进程和预算，后来该片制片人灵活地将这场戏改在了另一座车站。

为了评估诸如此类场景的拍摄可行性，制片人首先要学会从脚本中提取所有与制作有关的信息并对它们进行整合和分类。电影工业中的术语"分类"是指把脚本中所要用到的种种元素(例如演员、服装、特效、道具、特技等)一一填进"脚本明细表"的一个过程。这样做的目的是便于制作团队不同部门之间的沟通，也可以作为制片文献保存下来。如果在拍摄的时候缺少了道具、交通工具、灯光、服装、摄影机等任何一样事物，整个摄制工作可能就无法进行下去。将每一场戏的明细做归总、整合、分类后可以让制片人对整个项目的实际情况做到胸有成竹，也有助于他规划摄制日程。

制片人并不是在项目一开始就去筹集拍摄资金，而是要等到对项目所需费用有一个大致了解之后才开始。而一个项目到底要花多少钱，制片人最初并不清楚，只有通过对摄制周期和租用设备的经费计算才能拿出准确数据。同样，制片人也不是在一开始就能制订出摄制日程安排，他只有在对脚本进行细致分解、整合、归类，了解了一些重要制作信息之后才能着手安排。

如果说制片人只有等脚本彻底完成之后才能着手前期摄制准备工作，那么真正的前期摄制准备工作应该始于对脚本的拆解、整合、归类，制作脚本明细表。此时导演也应该及时向制片人提供诸如摄制清单等一些基本信息。

> **学生**　如果制片人与导演是同一个人的话(也许是我们的极度偏见令人沮丧)，做出来的摄制预算通常华而不实。要明白，最终能筹集到手的经费的多少将直接决定你的野心到底应该有多大。

### 摄制手册

良好的组织是短片成功制作的关键。因此，制片人需要随时随地地收集、了解前期摄制准备的基本情况，并把它们及时地记录下来，做成手册样式(导演也应如此)。制作手册的一个简便的方法是买一个大的活页夹和一套可以贴标签的文件夹，这样每部分文件能很方便地组合起来。一般地，摄制手册的第一个文件是脚本。随着前期摄制准备阶段的工作进程不断向前，手册里的文件也随之增加，最终成为制片人手中的"圣经"。手册往往要包含以下内容：

● 脚本(每更新一次都要保存一份)；

- 勾画出脚本中的重要元素(以便整合、归类);
- 脚本明细表;
- 预算(当前的和今后的);
- 摄制日程表;
- 美工方面的明细表(道具、服装等);
- 演职人员目录(电话与电子邮箱);
- 演员时间排表与角色分派便条;
- 各种租赁文件;
- 交通与膳食安排;
- 拍摄场地明细表(地址、联系人、拍摄许可、合约);
- 保险文件;
- 带编号的各种费用明细表(包括各种发票、收据)。

## 脚本格式

在你开始对脚本进行拆解、整合、归类之前,首先要确保脚本的格式正确,即用恰当的方式来组织脚本。专业的脚本是以标准格式来写作的,它要确保制片人或执行制片人对每一页脚本的摄制价值作出正确评估,并能从中一眼看出摄制时间安排与预算。

正确的、格式化的脚本每一页大约等于一分钟屏幕时间内容。以此为参考,每一页脚本的信息容量应当保持一定,不能相差过大。如果你在一页脚本里注入过多的描述性文字或对白,那么一个有10页纸的脚本实际上就可能拍摄成15分钟的短片。反之,过于松散的脚本将导致短片实际时长达不到预期设想。时间就是金钱,因此对时间的精确评估非常必要,它能让你确切地了解一个项目的时间周期与预算。

当然,"一页等于一分钟"的法则也只是建立在一个大致评估的基础上。有时候一段5页纸的对白场景可能实际会拍成6~7分钟的时长;而5页纸的追逐系列动作场景又可能实际不到5分钟。这条法则只是在动作与对白两种因素之间取一个平均值。

脚本格式的大小与短片类型、对白空间、动作幅度和用纸的长度等因素直接相关。脚本的标准格式应包括以下信息。

- 左边距:$1\frac{1}{2}$英寸。
- 右边距:$1\frac{1}{2}$英寸。
- 左边对白边距:$2\frac{1}{2}$英寸。
- 右边对白边距:$2\frac{1}{2}$英寸。
- 说话者的姓名:$4\frac{1}{2}$英寸。

以下元素在脚本中应该使用大写标注:
- 所有的摄影指令;
- 所有的声音(包括音乐);
- 所有第一次出现的角色;
- 标题中的每个字;
- 讲话人的名字(放在每一行对白的上方)。

市场上有很多电脑软件程序可以将你的脚本自动生成标准脚本格式。Final Draft和Celtx是最常用的软件。

## 拆解脚本

接下来的三个步骤很重要,它们依次是制作、填写"脚本明细表""摄制日程表"和"预算表"。下面我们将详细论述。

> 读过脚本之后,我为与詹姆斯的第一次会面做了认真的准备。我先将脚本打印出来,并在上面做各种标注。我当然知道这不会是最终的脚本,但在上面做标注确实能为我提供大量信息,使我对接下来几天里需要注意的问题有一个清晰的思路。通过这种方式,我了解到詹姆斯想要用的外景拍摄场地——树林、学校、医生诊所、边境哨所,以及一条能行驶小型货车的羊肠小道。我也明白詹姆斯所设想的特殊效果,以及为了把他的故事变为现实的种种事物,如演员、道具、服装、雪等。
>
> ——杰赛琳·哈弗勒,《公民》制片人

### 步骤1:脚本明细表

**脚本明细表的基本样式**

凡是能影响到摄制进程和预算的制作因素

(演员、场地、道具、服装等)都必须从脚本中挑选出来，然后分门别类地填入脚本明细表(见图3.1)。每一场戏都要有自己的单独明细表，并把制作要求和可能费用一一列出。通过这样一张明细表，你能随时掌握预算的使用情况(见步骤3)。

一旦相关的制作信息从脚本中拆分出来，除非演员、拍摄场地、道具等有了变化，制片人一般就不再需要脚本了。对白相对独特一点，即便有一些改动，但只要没有明显影响到一场戏的长度，基本上可以忽略不计。这一点对学生和初学者可能难于理解，但对于一个即将进入制作阶段的脚本而言，这样拆分再正常不过了。

脚本明细表还应该用不同的颜色标识出白天/户外、夜晚/户外、白天/室内、夜晚/室内等拍摄场景。如果短片只在白天的户外进行拍摄，那么你只需要准备白天/户外的明细表格就行。色彩标识是一个很有用的提示摄制进程的工具。

## 脚本明细表上半段内容的填写

在填入重要信息之前，请先填写脚本明细表的上半部分的内容。

- 日期：日期很重要，特别是在拍摄计划有变动的时候。
- 脚本标题：包括明细表的页码。明细表页码一般要与脚本页码保持对应关系。
- 短片项目名称：应该统一短片项目的名称。它要在电话目录、信笺头和名片上随处可见，最重要的是，到银行开户时必须用上它。
- 场景序号。
- 场景名称。
- 室内或户外。
- 描述：尽可能用一行文字对场景内容做简洁明了的描述。
- 白天或夜晚：如果需要的话，你也可以标注白天或夜晚。

### 脚本明细表

明细表编号：_____
白天/户外：黄色
夜晚/户外：绿色
白天/室内：白色
夜晚/室内：蓝色

_____ (日期)

_____ _____ _____
(制作公司)　(标题/序号)　(明细表页码)

_____ _____ _____
(场景序号)　(场景名称)　(户外/室内)

_____ _____
(场景描述)　(白天/夜晚)

_____
(脚本页码)

| 演员(红色) | 特技表演(橙色) | 群众演员/环境(绿色) |
| | 临时演员/龙套(黄色) | |
| 特效(蓝色) | 道具(紫色) | 车辆/动物(粉红色) |
| 服装(圆圈) | 化妆/发型(星号) | 音效/音乐(棕色) |
| 特别设备(方框) | 制作备注 | |

图3.1　脚本明细表(可访问本书网站下载、打印此表格)

● 页码：正确的页码编号直接影响到摄制日程的安排。每一页可以分为8个部分，每一部分大约等于一英寸。如果一场戏的内容填不满一英寸的空格，我们仍把它视为1/8页。页码编序可以让人一目了然 (见图3.2)。

**脚本明细表下半段内容的填写**

填好脚本明细表的上半段内容之后，接下来就是填写表格的下半段内容了。正确的做法应该是：对表格中涉及的事项，先在脚本里用相应的彩笔标示出来，再对应填入。在此过程中你需要：

● 几支铅笔和一支钢笔；
● 透明的尺子；
● 彩色铅笔或蜡笔；
● 三眼钻孔器；
● 空白的脚本明细表(可采用图3.1的样本，或者设计你自己的表格)。

彩笔是用来给脚本"画线"的，这样可以让阅读者一眼就看到需要填写的事项。

我们可以从脚本的第一场戏开始，然后一场戏一场戏地依次画线或做标记，将表格里涉及的内容全部挑选出来，然后再填入表格。这时，原有的脚本顺序就被打乱了。

请用不同颜色的笔对下面事项做相应的标示。

演员(红色)：这里的演员是指在戏中至少要有一句台词。每个开口说话的角色的名字应该在他第一次出现时就要画上线，之后每次出现亦复如此。而且角色在脚本中第一次出现时，名字要使用大写字母。

如果脚本中出现18岁以下的未成年人，还要对此人做特别的标注并在备注中加以说明。这取决于此未成年人的年龄，有必要的话剧组还要为他配备一位老师或保姆。每个州都有自己的儿童劳动法。从法律上讲，儿童只能在某些专门的时段工作并且必须有特别的休息与娱乐时间。孩子越小，他们能工作的时间就越短。像《记忆》中的男孩就不到18岁。

临时演员与龙套(黄色)：龙套是指临时演员扮演且没有台词的角色，但他们的存在对剧情的发展有一定的影响。例如，《误餐》中那名无家可归者在中央车站四处游荡，时不时地出现在主角身边，不过自始至终他都没有一句专门的台词。在《公民》和《爱神》中也有很多这样没有台词的龙套。

| 6. 室内·中央车站·白天 | 6 |
|---|---|
| 贵妇人快速穿过车站，然后停下来。她将包落在餐馆了。她朝着餐馆往回走。 | 1/8 |
| **7. 室内·餐馆电话亭·白天** | **7** |
| 等她来到电话亭，发现包已经不见了，只有<u>两个空咖啡杯和一个空盘子</u>在那。她开始神经质地走动。<br>她走来走去。在隔壁电话亭里我们可以看到她的包正放在那。**她的色拉**也没动过。<br>贵妇人发现了她的包和色拉。她坐下并笑了起来。<br>突然意识到时间，她抓起包，一边笑，一边冲出餐馆。 | 2/8 |
| **8. 室内·中央车站·白天** | **8** |
| <u>贵妇人</u>快速穿过人群来到站台。她经过一个挂着拐杖的**黑人乞丐**。<br>　　　　　　乞丐："行行好，给点钱吧。我好饿。"<br>她对乞丐不屑一顾，继续穿过人群。 | 2/8 |
| **9. 室内·中央车站站台·白天** | **9** |
| 贵妇人走下站台直奔火车。 | 1/2 |
| **10. 室内·火车·白天** | **10** |
| <u>贵妇人</u>跑向火车。 | 1/8 |
| **11. 室内·火车·白天** | **11** |
| 火车沿着铁轨向前行驶并消失了黑暗之中。<br>**淡出。** | 1/8 |

图3.2 《误餐》中已经拆解好的一页脚本

群众演员与环境(绿色)：这里的群众演员主要是指为围绕中心事件而制造环境氛围的群众性角色。他们往往被用来扮演拥挤的人群、嘈杂的背景。在每一场景中选用恰当数量的群众演员对制造环境氛围至关重要。因此，要派专人负责群众演员的工作。持久供养群众演员的费用很高，如果可能的话，最好把所有有群众演员的戏份都集中起来，然后一次性地完成拍摄。像《爱神》的酒吧和《公民》中的征兵中心就用了大量的群众演员。

特技表演(橙色)：任何由角色来执行、有身体危险的动作(如格斗、跳跃等)都属于特技表演。这些动作应该由训练有素的专业团队来完成。

服装(圆圈)：脚本中，角色穿戴特殊的服饰要用圆圈把它标注出来。如果脚本说明服饰将要被食物或鲜血弄脏，那么还得多准备几套相同的服饰以作备用。

化妆与发型(星号)：在一个场景当中如果需要专门的化妆或发型，应该用星号把它们标注出来。比如假发、面部青肿、特殊年龄要求等。不同时代有不同的流行发式，这就要求准备工作要做足，不能过于马虎。像这些都应该在明细表中认真地加以记录。

道具(紫色)：脚本中提及的、由角色使用的任何物品都可视为道具，如小刀、枪、眼镜等。对那些一次性道具(如食物)，应多做几个备份。不要把道具(台灯、图画)与一些装饰品混淆。后者指的是角色在戏中不会去使用、但在固定场合要固定出现的一些物品。对武器的使用需要有相关资质并要获得特别许可。比如，《公民》里就用到了枪。《爱神》里的飞镖、乐器也属于道具。而《误餐》中的色拉则在剧情中扮演了非常重要的作用。

特效(蓝色)：特效既可以是爆炸、焰火，也可以是任何发生在屏幕上的身体的或机械的动作，比如特别的光线效果、血淋淋的场面、枪林弹雨的战争等。如果一场戏里要求有特效，应该安排充足的时间去准备和彩排，并由专业人员来负责此事。

特别设备(方框)：像移动式轨道摄影车、大摇臂、变焦镜头、斯坦尼康(摄影机稳定器)等在戏中需要用到的特别设备可以在脚本中用方框把它们框出来。对特别设备的使用需求有时会用专门的文字加以说明，但有时却只是通过比较含蓄的方式加以暗示(如《误餐》中"我们穿行在火车站"或者《爱神》中"雷蒙德和霍兹顺着街道向前走"都意味着要使用轨道车)

车辆(亮粉色)：这里的车辆既指演员拍戏时用的后勤保障车，也指戏中作为道具、出现在画面中的车。例如，《爱神》中雷蒙德开场和结尾处所骑的摩托。

动物(暗粉色)：指表演要用到的动物。因为做特技表演要花费较长的等待时间，以及为保障拍摄顺利，需要有专门的驯兽师训导这些动物。

音效及音乐(棕色)：音效与音乐既可以是那些提前录制好的，在拍摄的时候用于现场播放的声音，也可以是那些从演员嘴中唱出来的、与口型对位的歌声，还可以是像撞门声、枪声等帮助演员作出表演反应的声音。比如《爱神》中酒吧里的音乐。

摄制备注：这一栏主要用于对摄制过程中可能出现的各种问题提供额外的关注与解决之道，特别是安全问题，但不要重复之前条目中出现的问题。

当然，这一栏也可用于记录有多少夜晚的戏要拍摄。我们之前曾提到过，在夜晚拍摄，即使经验老到的工作人员都不一定能做得好，更别说会严重影响摄制进程了。脚本明细表在这里应该给导演列出一些如何应对此种情况的举措。作为制片人，你的工作就是要满足摄制的各项需求，按质按期按预算完成任务。

**为摄制通告板做准备**

做完标记、填好脚本明细表之后，接下来就该着手准备制作摄制通告板了。但你首先需要将之前从脚本中挑选出来的、与摄制相关的事项分门别类地填入对应颜色的条形卡——一种细细的、15英寸长的彩色卡片。条形卡的每种颜色代表脚本里的一个事项类别，其具体内

容如下：

- 脚本明细表页码；
- 白天或夜晚；
- 室内或户外；
- 外景或摄影棚；
- 场景编号；
- 页码；
- 事件发生地；
- 人物；
- 事件；
- 特效或特技；
- 临时演员/环境；
- 动物/车辆；
- 其他特别需求。

　　首先填写的应该是脚本明细表的中上半部分内容，它是条形卡的关键。脚本明细表的下半部分内容，如角色、临时演员、动物等都可以给它们编上一个数字代码，这样填写条形卡的时候就会更加方便快捷。

### 色彩和编码

　　给条形卡赋予不同色彩和编号，相同颜色和编号的镜头将被编成一组，拍摄时也将尽可能地一并完成，从而保证镜头风格统一。这样做既减轻了各摄制部门的工作负担，也大大降低了拍摄成本。

　　色彩和编码可以直接展示白天/夜晚、室内/户外、外景/影棚，以及一切特殊情况。一旦你看到条形卡中包含有由白天到夜晚、室内到户外、特技、特效等内容时，就要立刻意识到当天的工作量将会很大，若处置不当，将有可能完不成任务，进而影响整个摄制进程。

　　对条形卡的色彩可做如下安排：

- 所有白天户外场景使用深蓝色；
- 所有白天室内场景使用白色；
- 所有夜晚户外场景使用蓝色；
- 所有夜晚室内场景使用黄色；
- 所有有时间变换的场景使用紫色；
- 所有特技、特效使用红色。

### 步骤2：摄制日程安排

#### 将条形卡置入摄制通告板

　　摄制通告板对制片人而言就是他的工作备忘录或快速查阅表(见图3.3)。

| 拍摄日期 | 2/10/06 | 2/12/06 | 2/10/06 | 2/12/06 | 2/11/06 | 2/12/06 | 2/13/06 | 2/12/06 | 2/13/06 | 2/12/06 | 2/13/06 | 2/12/06 |
|---|---|---|---|---|---|---|---|---|---|---|---|---|
| 白天/夜晚 | 白天 | 白天 | 白天 | 白天 | 白天 | 白天 | 白天 | 白天 | 白天 | 白天 | 白天 | 白天 |
| 场景序号 | 1 | 2 | 3 | 4 | 5 | 6 | 7 | 8 | 9 | 10 | 11 | 12 |
| 室内/户外 | 室内 | 室内 | 户外 | 室内 | 户外 | 室内 | 户外 | 室内 | 户外 | 室内 | 户外 | 室内 |
|  | 小型货车：乔纳森坐在后面 | 医生诊室：开始体检 | 森林小路：乔纳森离家出走 | 医生诊室：乔纳森有过敏反应 | 森林：乔纳森看到墙的微光 | 诊室：谈论体检 | 森林：乔纳森跑向墙 | 医生诊室：谈论多重任务 | 森林：乔纳森打电话问路 | 诊室：谈论体重问题 | 森林：乔纳森注视着地上的洞 | 诊室：乔纳森全明白过来 |
| 第 页 | 1/8pp | 3/8pp | 6/8pp | 4/8pp | 4/8pp | 1/8pp | 3/8pp | 2/8pp | 3/8pp | 1/8pp | 2/8pp | 1/8pp |
|  |  |  |  |  |  |  |  |  |  |  |  |  |
| 1. 乔纳森 | X | X | X | X | X | X | X | X | X | X | X | X |
| 2. 医生 |  | X |  | X |  | X |  | X |  |  |  | X |
| 3. 母亲 | X |  | X |  |  |  |  |  |  |  |  |  |
| 4. 外公 |  |  | X |  |  |  |  |  |  |  |  |  |
| 5. 猎人1 |  |  |  |  |  |  |  |  |  |  |  |  |
| 6. 猎人2 |  |  |  |  |  |  |  |  |  |  |  |  |
|  |  |  |  |  |  |  |  |  |  |  |  |  |
|  |  |  |  |  |  |  |  |  |  |  |  |  |

图3.3 《公民》的摄制通告板

摄制通告板由若干张条形卡组成，里面的条形卡要能很方便地插入和取出。通过条形卡的编排，我们可以把脚本中同一场景但并不相连的戏的镜头集合在一起，然后统一安排拍摄。换言之，摄制通告板中的每张条形卡就是一个摄制进程模块。

摄制进程编排必须严格遵从于条形卡的排列，唯有如此，才能高效且低成本地完成镜头拍摄。许多变动因素都会影响摄制时间进度。下一章我们将详细讨论这些变动因素。

### 步骤3：预算

#### 费用

根据脚本明细表，制片人能得到各种关键信息，并计算出准确的财务预算。里面的每个条目具体花费也可以全部推算出来。像道具、服装、场地、特效、车辆和动物等费用都将涵盖在里面。

这时你完全可以不用再参考脚本，除非脚本发生了重大的改变。如果脚本真的有重大改变，那么所有的一切，如脚本明细表、摄制通告板里的条形卡、预算等都将不得不推倒重来。

### 制片人的数字化管理

本章教给了学生和初学者一些关于制片人如何做摄制进程安排的基本知识。虽然制片人仍需从脚本中抽取必要的信息来制作明细表，但传统的摄制通告板已经被电脑软件替代。尽管程序不能取代人的工作，但它们的确能更快速、更高效地组织各种信息。

制作管理应用程序能提供一种更易使用的软件来安排摄制进度、填写脚本明细表，从而帮助制片人、制片经理和导演助理等作出更为精细的管理。其中使用得最广泛的专业软件是EP Scheduling。它能将你脚本的信息进行细致的分类，然后填入预先确定的目录中(如道具、车辆、特效、声音、灯光、演员等)。你能够对它们进行分类排序，并根据需要作出不同的报告与列表，如脚本明细表、通讯录、演员表、服装道具表、制片总表等。你甚至可以把故事板的图画直接插入到脚本明细表中。

这几年电子数据表软件也已经被广泛应用到大大小小的制片预算中。这些软件允许用户对脚本进行细致分类、明确规划制作的每一个阶段及相关费用。因为制作过程的每一条款都可在预算表中得到体现，因此它就像备忘录一样能确保任何预算不被遗漏。EP Budgeting就是一款与EP Scheduling相配套的软件，能处理各种版本的预算，使用起来既灵活又方便，除此之外，它还能起到数据库的作用。

## 导演

#### 良好组织与灵活变通能力

为了设计可行的拍摄进程表和预算，制片人不仅需要对导演所挑选的演员与摄制场地有足够的了解，他还要知道导演将文字转化为画面的具体想法。同样，导演也要掌握一些脚本之外的信息，比如复杂的摄像机调度、特别的光线要求，以及群众演员的数量等。

诸如此类的重要决策都必须来自对各种摄制要素的熟悉与把控。理解、记忆、消化，甚至生活在脚本之中都是优秀导演的必需功课。让导演理解制片人对某个场景的拍摄想法与要求也十分必要。而且这是一个不间断的互动过程。随着越来越多的要素被确定下来(如演员与场地)，局面将会大为改观。

导演对脚本应该有丰富的想象力，并且能够把这种想象力用画面的形式将其固化。与此同时，导演又要具备很强的灵活性，能灵活变通。

为什么这么说呢？因为这是前期摄制组织工作的特性。在摄制工作进行到最紧张的时刻，变化、意外、妥协随时都可能发生。比如，一个事先谈定的摄制场地突然不能使用了，这时就要求摄制组能迅速转移到备用场地继续工作。再比如，一名演员突然离开剧组，或者阳光不配合拍摄，诸如此类的意外情况在摄制过程中并不少见。在这种情况下，导演唯

有具备很强的灵活变通能力，才能胜任工作。

灵活变通能力也意味着当某个演职人员对摄制有更好的想法时，导演能够虚心吸纳他的意见并及时调整拍摄计划。作为一名优秀导演，他应该海纳百川，博采众长。

## 导演的脚本明细表

此阶段导演也要对脚本中每个场景进行拆解、整合、归类，以此通盘掌握拍摄过程需要做哪些准备。

导演首先要对摄像机前的所有要素负责。他必须对每件事物、每个角色、每句对白和每个细节为什么要在影片中出现了然于胸。总体而言，每一个要素都应该在故事讲述中发挥应有的作用，并能给观众留下印象。另外，任何故事都是在一定时空中进行的，导演应该对故事时空进行明确的限定，使之具体。

导演还应该为一些重要场景内容的拍摄做精心准备。因为这些拍摄计划、拍摄内容将直接影响整个剧组的拍摄进程。

在这一阶段，导演又是如何将脚本转换为可视画面的呢？具体方法有二：一是画镜头草图，即对每一镜头内容都用非常详细的故事板加以展示(见图3.4)；二是画场景平面图，并辅之以概括性语言加以说明(见图3.5)。总而言之，这一过程一般被称为"前视觉化"。

> 我的行为总是有点与众不同。我常用免费软件在电脑上创建一条狭长的通道，然后在通道的一端放置摄影机，并尝试更换各种不同的镜头以观察画面效果。
>
> ——吉姆·泰勒

在将脚本转化为故事板之后，导演要与摄影指导、美术指导和制片经理一道商讨故事板是否可行。导演的每一项决定都将在一定程度上影响各个制作部门。比如，导演设计了一个移动式镜头，摄像师就必须依此而准备适当的装备与工作人员；而一个低角度拍摄则要求美术指导要提前准备好一个与剧情风格相配套的天花板。同样，在一场戏里临时增加一名关键演员可能会导致制片经理要重新审视拍摄时间表(雇用演职人员的详情可参见第6章)。

以下是导演做镜头拍摄方案的12个步骤：

- 熟悉脚本；
- 领会主题；
- 完善主角的背景；
- 了解每个角色在故事中想要什么；
- 将每一场戏进行拆分，制造戏剧化冲突；
- 确定故事的视觉风格；
- 研究摄制场地和设施；
- 排练演员；
- 安排摄像机前的走位与对白；
- 探讨镜头创意；
- 绘制场景图和故事板；
- 列出拍摄清单。

### 熟悉脚本

导演必须对脚本的里里外外都有通透的了解。导演的每项决定都应源自他对脚本的深刻理解和对主题的准确把握。理解、记忆、吸收，甚至生活在脚本之中是一个导演的应有职责。

在摄制过程中，导演必须能始终调动演职人员，将其注意力放在剧情冲突上，并且审视这种冲突是否与整体相符合。因为影片极少是连续拍摄的，因此对脚本有通透的了解对摄制至关重要。如果导演认为某场戏非常重要或者不怎么重要，那么他的这种想法也将影响整个剧组。导演总是梦想着能遇到好的脚本，因为好的脚本的剧情冲突、架构和节奏都比较明显，容易把握。而一个糟糕的剧本将使导演不得不陷入于各种问题之中。导演在分析每场戏时应该试图解决如下问题：

- 这场戏为什么要安排在这里？它对故事的讲述到底有怎样的影响？
- 如果把这场戏移走对故事又会有何影响？
- 为了能使故事立得起来，我们还需要对这场戏做些什么？

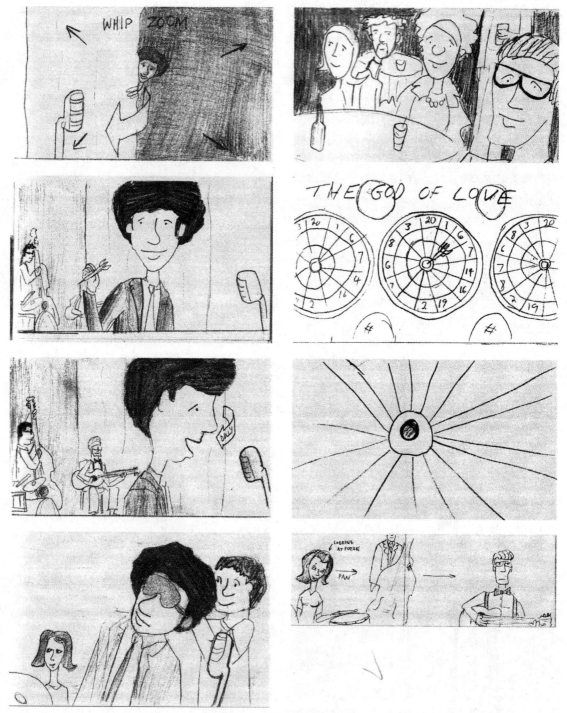

图3.4 《爱神》中的故事板

- 这场戏是如何推动角色变化的？我们现在对人物的了解是否比过去更多一些？
- 它是如何与上一场戏衔接的？
- 它又将如何与下一场戏衔接？

当你对脚本进行拆解、整合、归类时，这些问题应该着重加以考虑。如果你对每一场戏在脚本中的重要性与必要性还缺乏清晰的认识，表明你还没有准备好做导演。换言之，在

你开始准备镜头拍摄计划之前，你就应该清楚地知道脚本中每个事物和每场戏。

## 领会主题

导演只了解故事情节是远远不够的，他还必须理解短片的主题——故事到底是关于什么的。一般地，主题代表着你对人性的某些方面有着急切表达的欲望。它可能是把你吸引进故事的重要原因之一。

## 完善主要角色的背景

为了对每个角色的行动目的有更深的理解，导演不仅要知道他们在脚本中说了什么、做了什么，更要了解他们在此之前，甚至在此之后的所言所行。这通常被称为角色的"背景故事"。背景故事理应越详尽越好，因为它有助于演员更深入地理解他们所扮演的角色。同时，导演也可以用背景故事来帮助演员在排练和摄制时塑造角色。

例如，这个角色是不是一个行为古怪的人？脚本中哪些元素体现出这种古怪行为？是怎么体现的？导演能否用摄像机来展示这种行为特性？在短片《误餐》中，导演表现贵妇人性格特征的方法就是拍摄她强迫性地要求清洁她的餐桌和餐具。

在戏剧中，导演和演员有大量排练时间去拓展脚本和隐藏在故事中的人物性格。但在电影中，导演可能很少有时间，甚至根本没有时间去做这些事。为了让演员快速进入导演所理解的角色，导演需要有很强的语言沟通技巧，以将他的想法告知演员。

然而，我们还是鼓励初学者应该尽量多做排练。因为这样可以使他们有时间与演员沟通，用更好的方法来阐释脚本、润色对白、排除障碍，让演员快速进入角色。总而言之，排练是一个很好的时机，它让演员在没有压力的情况下充分发挥自己的才智，从而深入角色内心。

图3.5 《公民》的场景平面图

### 了解每个角色在故事中想要什么

在故事发展进程当中，导演需要深刻理解每个角色的行为目的到底是什么。就行为目的的本质而言，可分为有意识和无意识两种。《误餐》中的贵妇人的行为目的是想吃色拉，然后返回位于郊区的家，但无家可归男子的目的却不是很明确。他为什么不但允许贵妇人分享他的色拉，而且还给她买咖啡呢？作为对这起不甚平常事件的一种本能反应，男子决定以一种贵妇人再也不想遇到的方式来对待她。与贵妇人不同，无家可归男子的行为目的是随意的和无意识的。然而，对演员来讲，做"随意的"表演存在一定难度。他必须通过某种有意的行为动作来阐释这种"随意"，就如观众在影片中所看到的那样。

在《爱神》中，雷蒙德一开始只想追求凯丽，但在追求过程中他寻找到了人生更大的目标——成为一个博爱的人。

《记忆》中的年轻人只是想完成他父亲安排的、在幽暗森林中度过一天一夜的任务，但他父亲的目的却是想以此来锻炼他。

短片《公民》中，年轻人也有一个明晰的目标：离开这个国家。他之所以这样做，故事始终没有给出清晰的交代。

《疯狂的胶水》中妻子的行为目标也比较简单了明，就是想挽回她花心丈夫的感情。

### 确定故事节点

导演是通过镜头来左右观众的。他在用镜头讲故事的时候就必须了解和控制好故事的节点。所谓故事节点，从大方面讲指的是故事的转折点，从小的方面讲则是情节、片断间的细微变化。像"开始""发展"和"结尾"三个部分即为大节点。而介于这几者之间的是情节，为中节点。在情节之间的还有更小的节点，即片断与片断之间更微妙的变化。

节点由角色的行为目标所驱动。当某个行为或目标发生了改变，节点也将随之而变。就其功能而言，它们担当了影片的内部路标，指导着我们的情感沿着故事情节发展之路前进。

在分析与拆解脚本中的每一场戏的时候，导演必须作出如下决定：

- 有哪些节点？
- 它们在故事中是被如何建构的？
- 怎样上演它们？
- 每个节点的跨度有多大？
- 角色是怎样由一个节点进入到下一个节点？
- 所有节点又是如何构成情节的？

每场戏都会有一个通过角色而表现出来的主要行为目标。在下面来自《误餐》的戏中我们将看到：贵妇人的目的是吃色拉。她认为无家可归男子拿了她的色拉，但她又身无分文(钱包给弄丢了)，因此她没办法再要一份。对贵妇人而言，她想饱食一顿的行为被无家可归男子所阻碍。冲突因此而不可避免。在这里我们已经将此段戏细化为许多节点，并用图表的形式把角色的行动进程表达出来。

---

**室内·餐馆卡座·白天**

贵妇人越过卡座里的无家可归男子并坐了下来。

**贵妇人**
那是我的色拉。

**无家可归男子**
请离开这里。

**贵妇人**
那是我的色拉。

(以上是节点1的结尾。我们等待她的下一步行动。)

(贵妇人：通过言语来强调她的诉求。)

(她伸手去拿盘子。他则将盘子拉回去。)

**无家可归男子**
嗨！

(节点2：有一段短暂的僵持)

(贵妇人：全身上下打量他。)

贵妇人看着他咯吱咯吱地吃着生菜，而他则完全忽视她的存在。

时间一点一点地流逝。

(节点3：我们迫切想知道："她将采取什么行动？")

(贵妇人：喝了一口水。)

她没用刀叉，直接大口地吃盘子中的食物。她观察男子是否会反对，但他却继续地吃着。她

又吃了一大口，然后一口，又一口。

男子仍然没有任何反应。突然，他站了起来并走向过道。

（节点4：单独一人。她继续地吃。）

她卖力地吃着剩下的东西。他用托盘端了两杯咖啡回来。他将杯子放在桌上然后坐了下来。

（节点5：她停了下来。）

（男子：平和地把咖啡递给她。）

他将糖递给了她。

**贵妇人**

不，谢谢。

他又从他的外衣里取出一包糖精给她。她接了过来。

**贵妇人**

谢谢。

（节点6：故事情节到达高潮）

（贵妇人：接受他的好意。）

看了一下表，她拿起钱包，站起来，然后离开。他看着她离开，有一些失落。

（节点7：故事情节松缓了下来）

在上面这场戏中，每一个节点都有可能使故事的方向发生改变，比如，男子完全可以简单拒绝贵妇人而不让她分享他的色拉。这就是说，在每个节点中，每个角色可以重新评估形势以决定下一步的行动。然而，不是所有的节点都是同等重要的。男子离开座位这一节点在情节中属第4节点，但却最为重要。可以说，它是这个情节的一个关键转折点。凡是具有关键转折点性质的节点均可视作主要节点，因为它们可使情节的走向发生根本性的变化。还是在上面的这场戏中，如果男子不让贵妇人分享他的色拉，故事有可能就此结束。由此可认为，男子端来两杯咖啡并与贵妇人一起分享他们的"午餐时间"这一最具戏剧化的转折点实质就是故事的高潮。

另外，这场戏中的一些基本目标或行动看似不大，但其重要性却不容小视，因为通过一点一点的积累，它们完全可以改变角色的初衷。贵妇人最初的目的只是打算吃色拉，但面对男子的意外反应，她必须调整态度，并试着用不同的手段来达到她的目的。

贵妇人的第一次尝试是使用语言。遭到断然拒绝后，她便直接伸手去取色拉，同样没能得逞。以上便构成了节点1。在此节点中，她的行为是建立在言语之上的。在第2节点，僵持了片刻之后她重新思考了一下形势，并全身上下地打量男子。之后是第3节点，她的动作是喝了一口水，然后直接伸手去抓色拉。抓了色拉之后，她停了一会儿，等待男子的反应，但什么也没有发生。于是，她一块又一块地吃了起来。没有任何反应之后，男子突然站了起来，并且走开。接下来是第4节点，也是转折点。没说话，他肃静地允许贵妇人与他一道吃色拉。第5节点，当他为贵妇人取回咖啡时，他的动作与表演都比较平和、自然。第6节点是高潮，在此节点中，贵妇人接受了咖啡和糖。这意味着她也接受了男子的示好。两个人的关系由紧张变为友好。但第7节点却风云突变，贵妇人突然离去，男子用落寞的眼光注视着，脸上充满了失望的神色。

上述情节发展线索均为虚构，但总体而言比较符合角色的行为动作。当然，你也完全可以设计其他的发展脉络，或许并不会比现在的差。但底线是，它们是否有助于人性的揭示。在排练过程中，演员和导演可以不断探讨角色的性格以决定情节的走向。

故事中有关重要节点的另一个值得注意的问题就是主角的出场，即当我们第一次见到主角时他正在做什么。《记忆》中的男孩出场便是一个很好的例子。男孩从车上下来，并且他父亲驾车离去之后，影片用一个长镜头来表现男孩孤独地尖叫。总之，主角的行为和用镜头对这种行为加以表现的方式将极大地影响观众对主角的理解。因此，一定要好好利用主角出场的"黄金时刻"。

## 确定故事的视觉风格

现在已经理解了每场戏中重要片断或节点的含义，接下来要做的就是在影片中用恰当的方式把它们表现出来。导演必须探寻最合适的视觉画面以阐释脚本文字。一条捷径就是大量

观摩与你即将要拍的影片视觉风格相类似的图画、照片，甚至是杂志广告，以获得灵感(详情请参见第9章)。有时候整个影片视觉基调的确定只是来自某一个关键性画面所带来的灵感。你应该同摄像师交流你的视觉想法，这样才能形成良好的合作关系，并最终使画面达到理想的境界。在《误餐》一片的摄制准备过程中，导演将他对阿尔佛雷德·斯蒂格利茨摄影作品的喜爱与摄像师做了充分的交流，由此成为影片视觉风格的重要灵感来源。

> 一旦我完成了一稿脚本，我就要设想它相应的画面。在第一稿中，我设想这是一部"伪纪录片"，因此它应该用手持方式拍摄，镜头摇晃不定，光线也不甚清晰。但我看过电视剧《迷失》之后，我豁然开朗，完全改变了想法。我想我的短片就应该像《迷失》一样，成为最具电影风格的电视剧。我们选择了一个史诗般的外景地——夏威夷，虽然只是一个岛——但我们采用最高的摄制标准，即非常传统的电影制作方法，比如缓慢的推摄、漂亮得如史诗般的升降镜头等，但与此同时，这些镜头当中又穿插了大量手持摄影素材。在影片摄制过程中，我还受到克里斯托夫·诺兰的美学风格和斯坦利·库布里克影片风格的影响。
>
> ——詹姆斯·达林

当你对故事、角色和主题有了充分了解之后，你便可以着手思考视觉风格问题。你的脚本的性质与风格是什么？你是打算用传统方式来表现，还是打算有所突破？

一般而言，恐怖电影的风格与喜剧电影的风格截然不同。恐怖电影通常比较阴森，摄像机拍摄起来也摇晃不定。喜剧电影光线应该是明亮的，摄像必须稳定而流畅，不能干扰到演员的表演。如果不这样做的话，你就被认为是在有意突破固有的风格类型。

整部影片的视觉风格要求导演必须在摄像机的固定与移动、镜头的长与短之间作出选择。电影艺术的美感就在于导演能结合脚本的特质，然后用独特的风格去阐释文本。

> 从来不存在什么糟糕的主题，只有糟糕的电影制作者。即便将世界上最伟大的主题交由一个平庸的导演来拍摄，他也只能制作出乏味的、不像电影的电影。
>
> ——简·克劳维特兹

### 了解摄制场地和排练演员

一旦摄制场地确定了下来，导演就应该考虑空间的因素，想象如何使它能转变为故事里的世界，以及如何设计演员的形体动作。如果导演能在实际拍摄场地对演员进行排练，当然是再理想不过的了。否则的话，他就只能复制一些实际拍摄场地的参数来搭建排练空间了。

### 确定影片节奏与调子

影片节奏与调子驱使观众作出与情节要求一致的情感反应。确定影片的节奏是导演的基本职责之一。一个好的脚本已经内在地确定了其风格与节奏，这就是为什么常说获得好的脚本是导演成功的一半。如果原著作者已经将故事的时间和空间清晰地传递出来，那么导演的工作就轻松多了，他只需将文字转换成画面。

### 商讨拍摄方法

可以想象得到，对于一名初学者来说，要学会使影片变得有节奏、指导演员合理走位、安排适当的机位以捕捉戏剧性场景是一项多么大的挑战。排练是一个很好的实战演练机会。在排练过程中，导演可以做不同的尝试和调整以达到最佳效果。通过对排练过程的录像研究，导演可以找到每个场景的症结所在，并确定最佳机位的安置。

### 画场景平面图和故事板

在对脚本、角色和视觉风格有了全面的了解之后，导演应该开始把关注的重心转移到镜头的拍摄上来。此时导演必须制订一整套拍摄方案。它包括镜头的数量和类型。比如你到底是想用一系列快速运动的短镜头，还是单个、

经过精心设计的长镜头？为了方便起见，我们建议导演最好使用场景平面图和故事板。

> 我会综合使用故事板和场景平面图，但还是以故事板为主。根据故事板，我了解了这时需要三个特写镜头：一个表现她拿着票的手，一个表现一样东西从钱包里掉了出来，还有一个表现她站在入口处。我设计了几个机位分别进行拍摄。我们给每个镜头编了序号，然后列入镜头清单。
>
> ——亚当·戴维森

### 场景平面图

场景平面图是摄制场地的鸟瞰图(见图3.12)，它可以帮助你将摄制场地划分为若干区域，并告诉你从哪个角度拍摄镜头效果最好。除此之外，场景平面图还能清晰显示出演员的走位情况。

> 故事板和场景平面图非常有用，利用它我们可以计算出放置廉价的塑料栅栏的位置，这样既省钱，又可以使它们看起来像边界上真的金属墙。但是我们只能从塑料栅栏的一侧拍摄，因为另一侧是支撑架，并且真的要去买那么长的塑料栅栏的话，我们的钱是不够的。根据场景平面图和故事板，我们有意识地调整摄像机机位，让栅栏两侧看起来都是真的并且绵延不止。
>
> ——詹姆斯·达林

摄影机的机位一般用小写的"v"来标识，它的朝向(包括运动方向)可以让导演和摄影指导了解摄影机的具体放置位置。家具、墙、各种摆饰，以及对它们的挪动，也都必须在场景平面图上清晰地标识出来。

场景平面图还有助于你提前制订剪辑思路和做全面的布光设计。另外，美工部门也可以从场景平面图了解到哪些地方是在摄像机拍摄范围之内，哪些是在范围之外。剧务部门也能确切知道交通工具的停放位置，从而使之不被拍摄入画，成为穿帮镜头。

根据场景平面图，导演可以对镜头摄制清

单进行优先排序，将一些额外增加的镜头放在最后拍摄。如果时间不够，这种额外镜头即便去掉不拍，对整体效果也影响不大。

> 你可以把故事板放进 Final Cut 后期剪辑软件里，并且配上相应的音乐，从中可以找到影片的大致感觉。当然，只是找感觉而已，故事板毕竟只是静态的、非现实的画面，过于依赖它的话可能会被误导。
>
> ——卢克·马西尼

### 故事板

画故事板也是导演必备技能之一。故事板早期又叫作"分镜头本速写"，由沃特·迪士尼公司在1927年为制作动画电影而率先发明使用。这一技术由一系列速写组成，就像黑白漫画书一样演示每一个场景的基本情况和摄像机的设置。故事板的作用是在镜头被拍摄之前给导演和各部门负责人一个影片的初步视觉印象(见图3.4)。

> 纽约大学电影课程班学制是一年。头6个月我非常悠闲，只需要学画故事板，但这对我非常有用。给我上这门课的老师是约翰·克拉玛克。他极力提倡故事板。他认为这是做动画短片最重要的工具之一。
>
> ——泰提亚·罗森塔尔

通常，导演一个人就足以应付故事板中的人物空间关系的表现，但如果预算充足的话，也可以考虑聘请专职的故事板制作师。导演也可以借用电脑软件程序来画故事板。市场上有大量故事板绘制软件，像Power Production Software公司的Storyboard Quick、Storyboard Artist软件和Innovative Software公司的FrameForge 3D Studio软件等都比较常用。

另外一个有用的方法是"照片故事板"——用数码相机在排练的时候进行拍摄，然后输入电脑中进行整理，使之系列化。

但如果只是两个人在一个房间里做一连串对话，就不需要画故事板了，这时一张场景平面图就已足够。只有那些在二维平面中难于展

示的事物才需要用到故事板。比如对于表现一个动作系列或蒙太奇来说，故事板还是相当关键的。

> 我已经有了一个完整的镜头清单。当脚本越来越接近最终定稿时，我开始着手绘制故事板。故事板实际是镜头摄制清单的一面镜子，它能反映镜头的基本情况，镜头的任何细小变化都能被清晰地映射出来。这时你会意识到实际镜头并不像你想象的那么多。
>
> ——霍华德·麦凯恩

## 镜头清单

把要拍的镜头按一定标准使之系列化被称为"镜头清单"。镜头清单并不是机位清单。所谓"机位"指的是你放置摄像机的位置。只要摄影机发生了移动，就被认为是一个新的机位。但如果从同一机位进行拍摄，即便改变了镜头焦距，得到两个甚至更多的镜头，它们仍属于一个"机位"。

助理导演和制片经理需要准确知道每天计划拍摄的镜头数量，据此可以作出切实可行的摄制进程安排。故事板和场景平面图上标示出来的镜头应该首先给予考虑。一旦故事板、场景平面图和镜头摄制清单被获通过，导演就可以满怀信心地安排拍摄计划了。

> 镜头清单对我的摄影师帮助最大。休·维特渥斯以他严谨的工作方式为我们提供了一个行之有效的镜头清单。
>
> ——吉姆·泰勒

这里列出部分镜头清单供你在短片拍摄时参考。要想了解更多的镜头语法，请见第10章。

- ECU：大特写(只拍出眼睛和鼻子)。
- CU：特写(整个脸部)。
- MS：中景(上半身)。
- WS：全景(全身)。
- LS：远景(带一定背景的全身)。
- XLS：大远景(人在画面中比例极小)。

## 动画片

制作动画片的时候，以上的这些镜头可以直接在视频上进行修改和调适，因此你能精确地在电脑或动画特技台预见到影片的效果。

> 我拍摄《疯狂的胶水》时并没有用视频助理。今天人们往往用 Lunchbox 来监看动画的摄制进展，这样做好一帧后再接着做下一帧。但我们做动画时还没有出现 Lunchbox 设备，所以我们也用不上 Lunchbox。现在你们拍摄时 Lunchbox 已经是必用设备了。你可以用 Lunchbox 不断检测你的动画。不过在拍摄静态动作时 Lunchbox 可能用不上。今天所有动画问题都能用电脑来解决，但在没有电脑软件的时候，人们还是得完成同样的工作。Lunchbox 是一种悬挂在摄像机上的装置——里面有一个小硬驱能一次抓取一帧画面，通过电视监视器你能做实时监看。抓取一帧画面之后它又会瞄向你打算拍摄的下一帧画面(尽管你可能还没最终决定是否拍它)，并一直按你的排序要求进行画面抓取。这时你要做的只是判断画面的好坏以决定它是否最终入画。
>
> ——泰提亚·罗森塔尔

以下是《误餐》中某个场景一个比较简单的镜头拍摄顺序：斯科特是扮演贵妇人的女演员，伯纳德扮演一位黑人商人。

**星期一上午**

1. 斯科特赶火车
2. 火车开动，斯科特入画
3. 火车离站，空镜头
4. 特写：错过火车的斯科特
5. 中景：斯科特笔直地站立着

**星期一下午**

6. 现场全景
7. 过往火车大部分车身
8. 大范围移摄
9. 脸部，移摄
10. 钱包，移摄

11. 正反打镜头，紧张冲突

12. 伯纳德拾起斯科特落下的东西并递给她，斯科特跑开

13. 中景：伯纳德拾起动作

14. 特写：伯纳德拾起动作

15. 中景：拾起动作

16. 特写：拾起动作

## 星期二

1. 斯科特进来，移摄(带着包)

2. 斯科特再次进来，移摄(不带包)

3. 斯科特进来，最后一次，移摄(不同的速度)

4. 斯科特拿走票

5. 乞丐走过来

6. 乞丐交谈(正反打镜头)

7. 女厕所标记(拍摄但不一定用于影片)

8. 女厕所门(拍摄但不一定用于影片)

9. 斯科特决定不去上厕所(拍摄但不一定用于影片)

## 最后提示

把脚本变成故事板或场景平面图确实不容易。美学与现实是两个必须加以考虑的因素。导演要不断地自问："我要怎么做才能把场景拍好？""还有没有其他办法来改进我的视觉要求？"但美学与现实又是如此地密不可分，以至于导演经常要凭直觉作出决定。尽管如此，这个决定还必须由导演来做，因为这是他的本职工作。

## 本 章 要 点

● 摄制明细表是脚本与预算之间的桥梁。

● 镜头清单、故事板和场景图有助于摄制进程的安排。

● 导演要将脚本拆分为一个又一个片断。

● 熟悉视觉语言。

# 安排摄制进度

> 我在另一部学生影片中做过导演助理，主要负责镜头清单。我计算了一下影片的镜头数量，然后据此大致估算出需要多少天能拍完。实践表明，我的这一做法绝对是明智之举。
>
> ——卢克·马西尼

## 制片人（制片经理）

### 合理编排摄制通告板

制片人完成脚本的拆解和条形卡的填写之后，紧接着要做的就是安排摄制进程，即考虑如何合理地安排每天拍摄的镜头数量和镜头次序。摄制进程安排也可以给制片人提供一个影片实际制作费用的参考，因为摄制周期的长短会直接影响预算。我们将在下一章专门讲解预算编制问题，但是理解各个摄制环节之间的相互关系非常重要。这些环节包括：

1. 脚本；
2. 脚本明细表；
3. 摄制进程安排；
4. 预算。

本章将重点关注那些在安排摄制进度中需要考虑的变化性因素。一般地，影片拍摄几乎不可能会按照脚本的顺序来进行。为什么？原因就在于摄制过程中不可预测因素太多，像演员的档期、工作人员的到位情况、场地因素等，这些都使按脚本顺序拍摄变得极不可能。摄制进度表的作用就是将要拍的所有场景进行归类分组，然而集中拍摄，这样能最高效地利用时间、演职人员和各种资源。对于经费捉襟见肘的剧组而言，摄制效率更是至高无上。

如果你已经对脚本各个场景做了妥当的归类分组并且将关键信息填入摄制条形卡的话，那么你就可以着手安排摄制进度表了。条形卡在这里是一个很有用的工具，由条形卡组成的摄制通告板可以很灵活巧妙地调整要拍的场景的顺序，因此可以看成是摄制进度的一个概览。这套时间进度调试系统操作起来很方便，摄制通告板里面的卡片可以随意地放进拿出（可以手工操作，也可由电脑来完成）。调试完成以后扫一眼便可了解整个的摄制进度安排（见图4.1）。

第一次制作出来的摄制进度表绝不是最终的摄制进度表。在做第一稿的时候你可以把所能想到的东西都尽量列进去，但在前期摄制准备阶段，它可以不断地加以修正、调整。每个具体项目都会遭遇诸多独特的因素影响而破坏理想中的计划，并使拍摄日期不得不做相应的调整。

### 总体原则

安排摄制进度并不神秘。它只是一个逻辑的和常识的过程。例如，你可以将同一场景地的镜头、所有夜晚户外的镜头或者所有拥挤场面的镜头放在一起进行拍摄。还记得条形卡是带有彩色标识的吗？因此，摄制进度完全可以用色彩来进行展示和分组，这样各部门负责人均可一眼便纵览整个计划安排。条形卡可以不断地移来移去，直到你最后将摄制时间进度安排确定下来。

每部短片面对的情况、要解决的问题各不相同，因此都应量体裁衣而不必遵循统一模式。在开机之前没有任何摄制进度表是一成不变的，甚至开机了以后还可进行适当的调整。但当你在摄制通告板上调整条形卡时，必须遵循这么一个总体原则，即你排列的场景顺序就是拍摄顺序。

## 确定日期

在做摄制进度安排的时候，许多问题可能完全超出你的控制范围。比如某个演员在你开拍之前或之后还有另外的片约，或者某个外景地只能在有限的时间内使用。例如，《误餐》在中央车站人流高峰段是不被允许拍摄的，因此它一天的拍摄时间实际只有4个小时。

朝九晚五的僵化工作模式肯定行不通。正

---

**摄制进程安排**

**第一天：2006年2月10日星期五**

| | | |
|---|---|---|
| 2 | 室内·小型货车：乔纳森背靠而坐 | 4/8pp |
| 4 | 户外·森林路：乔纳森离开家里 | 6/8pp |
| 26 | 室内·运送囚犯：乔纳森被押进汽车 | 2/8pp |
| 27 | 户外·边境站：乔纳森开回美国 | 3/8pp |

***************************第一天拍摄结束，页数总计2页***************************

**第二天：2006年2月11日星期六**

| | | |
|---|---|---|
| 22 | 户外·森林：乔纳森吃三明治 | 2/8pp |
| 23 | 户外·森林：乔纳森奔跑 | 4/8pp |
| 24 | 户外·森林：追捕者抓到乔纳森 | 11/8pp |

*******************转换至附近拍摄*******************

| | | |
|---|---|---|
| 6 | 户外·森林：乔纳森看见墙上的微光 | 4/8pp |

****************************第二天拍摄结束，总页数：2　3/8****************************

**第三天：2006年2月12日星期天**

| | | |
|---|---|---|
| 3 | 室内·医生办公室：介绍医生 | 3/8pp |
| 5 | 室内·医生办公室：过敏症 | 4/8pp |
| 7 | 室内·医生办公室：训练 | 1/8pp |
| 9 | 室内·医生办公室："多项任务" | 2/8pp |
| 11 | 室内·医生办公室：称体重 | 1/8pp |
| 13 | 室内·医生办公室：全身脱光 | 1/8pp |
| 19 | 室内·医生办公室：测血压 | 1/8pp |
| 21 | 室内·医生办公室：片刻休息 | 1/8pp |
| 23 | 室内·医生办公室：血压表 | 4/8pp |
| 25 | 室内·公立学校走廊 | 3/8pp |

****************************第三天拍摄结束，总页数：2　5/8****************************

**第四天：2006年2月13日星期一**

| | | |
|---|---|---|
| 8 | 户外·森林：乔纳森冲向墙 | 3/8pp |
| 10 | 户外·森林：乔纳森打电话找出路 | 3/8pp |
| 12 | 户外·森林：乔纳森对着一个小洞苦思冥想 | 2/8pp |
| 14 | 户外·森林：乔纳森把衣服抛上墙 | 2/8pp |
| 16 | 户外·森林：乔纳森进入加拿大 | 2/8pp |
| 18 | 户外·森林：乔纳森用头撞墙 | 4/8pp |
| 20 | 户外·森林：乔纳森血迹斑斑地离开 | 2/8pp |

*******************全体转移*******************

| | | |
|---|---|---|
| 15 | 室内·地下通道：乔纳森爬行前进 | 5/8pp |
| 17 | 室内·地下通道：乔纳森的腿被抓 | 1/8pp |

****************************第四天拍摄结束，总页数：3****************************

图4.1　《公民》的摄制进度安排

常情况下，做摄制进度安排的时候应该让时间富有一定的弹性。但是，决定一旦作出，就必须严格执行。摄制通告板上的便条可以提醒每个人的工作时间和日期。

> 斯科特当时还有一部戏，她必须去参加排练，所以每天下午5点钟要准时离开我们剧组。在中央车站拍摄时这不是个问题，因为我们每天2点钟就得收工。最后一天在餐馆拍摄，为了让她同样准时离开，我临时把克莱贝特的戏撤了下来。我尽量坚持把每个镜头排得紧凑些，因为场地使用时间十分有限。
>
> 再以一个我前面提到的短片为例，当车站管理员在现场时我们只被允许在站台上拍摄。有一天我们趁管理员不在时跑到站台下面进行拍摄，但拍完后便被赶了出来。车站方面不想让我们离站台过近，因为电力机车比较危险。
>
> ——亚当·戴维森

## 摄制场地

首先要对你所有摄制场地进行分组归类。这样做的目的是在赶往下一个摄制场地之前就把这个摄制场地的戏全部拍完，从而使剧组不用来回奔波，省时省力。当然，在短片《疯狂的胶水》《记忆》和《镜子镜子》中则不存在这一问题，因为这几部电影的故事都只集中地发生在一个地方。然而，在短片《误餐》中，你就必须在去中央车站之前就拍完在餐馆里的戏，或者倒转过来也行。《公民》也是围绕场景地而对4天中每天的拍摄行程做了合理的安排(见图4.1)。《爱神》里的拍摄场地就比较多：酒吧、餐厅、礼堂、公寓、公园、溜冰场、街道等。因此，摄制组都是先把一个场景地的戏全部拍完，再赶往另一个场景地。

> 医生的戏是在同一个场景地拍摄的。当时在泽维尔高级中学走廊里，人们三三两两地前往联合广场。尽管冒着风雪，但对我们的群众演员来说，加入到拍摄还是比较容易的。假如换到另一个更偏远的地方拍这场戏，我们可能无法按时完成工作。

> 在长岛的国家公园里，我们有一个外景地可用作拍摄加拿大边境的戏和男孩与父母失散的戏。最大的事情是我们不得不跟场地方达成协议，把公园的旗帜换作加拿大的国旗。我不知道我的制片人(杰赛琳·哈弗勒)是怎么说服他们的，但他们最终还是同意了我们的要求。
>
> ——詹姆斯·达林

如果你的故事要求要有几个场景拍摄地(就像《公民》那样)，那么建议挑选场地时它们之间最好隔得近一些，这既可以节省时间，又可以就近搭建制作中心以便制作。

如果脚本要求到比较远的地方去取景，做摄制进度安排时就必须考虑路上的行程(详情请参考第8章)。

组织和指挥一只快速、高效的制作团队本身就是一门艺术。团队运作往往牵一发而动全身。大队人马要在一天内转移一到两次委实不容易，因此像这类转移在安排摄制进度表的时候必须留够充足的时间。例如，你要在一天内同时让两个摄制小组在不同景点之间拍摄，一个小组光搬运各种设备就可能要花费两个小时，更不用说布景还得耗费不少时间。两个小组的搬迁就需要4个小时，它已占去了一天可工作时间的1/3。

初学者往往会低估摄制组搬迁所需要耗费的时间，其实小摄制组在搬迁上并不比大摄制组所耗费的时间少。另外，有经验的剧务能够通过高效地组织为制作团队的转移节约不少时间。

## 演员排期

和场景地一样，演员也是影响摄制时间进度的主要因素之一。给演员排期时必须考虑到各种变化性因素。如果你使用的是"演员公会"的演员，你将不得不严格按照他们协会的章程来办事，比如演员一天工作的时间长度不能超过规定，旅行和伙食必须要有足够的保证等。演员通常一天工作10个小时。但工作人员要比他们早到和晚归。因此，当演员的时间表

被安排好后，工作人员的时间表也就相应地安排好了。

给演员排期最能考验智慧。演员的计酬方式可分为三种：按日、按周和按项目。如果一个演员的戏份不到10天，就可以跟他签订周约。换种情况，如果他只是拍了一天，然后过了4天以后又把召他回来拍戏，那么就得考虑将他的薪水改为按日计算了。你也可以先按日计薪，然后再升级为按周计薪，但反过来却不可行，因为如果超期使用某个演员，即使只是一天，也必须发足他一个星期的薪水。

项目制演员在整个摄制期间薪水是固定的，他每天都得来工作，一般不会影响摄制组排期。然而，如果你只是在第一天和最后一天要用到某个演员，情况就不一样了。最好的办法是将这个演员的戏份全部排到一起，用一天的时间把他"拍完"。这个办法对剧组肯定是有利的，有时宁愿加班加点，也别让他的戏份拖到第二天。当然，如果演员的薪水少于加班费，那就另当别论了。

> 我们知道每天对这些小孩子的使用是有严格时间限制的。我们向他们的父母承诺每天只从上午8点工作到下午6点，午间还有一个小时吃饭和休息。我们严格遵守时间限制，因此我们的工作人员也要按这个时间表工作。
>
> ——霍华德·麦凯恩

**学生**
> 无论是自由职业演员还是加入"演员公会"的演员，他们都有全职的或半职的工作，这就决定了他们不可能完全随叫随到。你的摄制进度安排有时不得不去迁就他们。如果实在没办法，你就得找人替代他们。此时，拥有庞大的演员后备队伍就显得很重要。

### 外景摄制

我们强烈建议你最好先拍摄户外的戏。这是无数前辈总结出来的一条业内经验，遵守它

自有它的道理。如果先把户外的镜头全部拍摄完了，剧组再进入摄影棚里拍摄，那么坏天气就不会再影响摄制进程了。如果反过来先拍了室内的戏再拍户外的戏，你就有可能受到天气的影响。

在这种情况下，可行的办法是至少保留一个室内摄制场地，这样即使遇到了坏天气，也可以移到室内继续拍摄。没有这样一个预留的室内摄制场地，天气变糟的话整个剧组将不得不停止运转。一天的耽搁不仅费用昂贵，还会直接打乱到你精心安排的摄制进程。

### 夜景拍摄

户外夜景拍摄不仅费用高，而且难度大，光照明问题就够你头痛了。因此，这类镜头越少，你就越容易完成你的戏。

每个外景夜戏最好集中到一块来拍摄(绝大多数室内夜戏可以在白天用遮挡窗户的方式进行拍摄)。对如何安排户外夜戏有两种不同的思路。一种是把整个拍摄时间都安排在晚上，即从下午6点一直拍摄到第二天早上6点。另一种是白天、晚上拍摄时间各占一半，即从中午一直拍摄到深夜，前半段时间拍摄有阳光的或户外白天的戏，后半段时间拍摄户外夜晚的镜头。从人的生理周期来说，你只能两者择其一。

当安排夜戏的时候，你要记住从前一次拍摄结束到下一次拍摄开始必须有12个小时的间隔以保障演员休息的权利。这段时间也被称为"轮转时间"。它意味着你不能在完成了一个白天的拍摄后又马上转入到夜晚的拍摄，反之亦然。你可以尽量利用周末来作为轮转的过渡，否则的话你就得牺牲掉一个工作日的时间。

**学生**
> 要知道，夜晚拍摄对身体是个极大的考验。不要指望工作人员晚上的工作效率和白天一样。这时你得减少你在一个小时内要拍多少个镜头的期望，在做摄制进度安排时这种因素必须考虑进去。

## 尽量按脚本顺序拍摄

虽然你不可能整部戏都按脚本镜头顺序来拍摄，但我们还是建议你尽可能地按此种方法来操作。因为这样可以让演员和导演对整部戏有一种整体的感觉。从情感因素讲，在第一天拍最后一场戏和在最后一天拍第一场戏有时会让人无所适从。

## 一次拍完一个场景地的戏

在室内拍摄时，每布置好一种光就应尽可能地把这一光型下的所有戏都拍完，这样才好换景和重新布光。这种做法可能会与按镜头顺序拍摄造成一定冲突，但这是标准摄制程序，也是常识。因为每拍一个镜头就换一次光型将无谓地浪费时间和精力。

## 儿童演员

对儿童演员的使用有严格的法律规定。一般地，他们的工作时间长度不可能像成年人一样。如果因为拍戏而耽误了上学，他们身边应该要有父母、老师或社会工作人员的照料。对于这方面的问题，要多了解当地的儿童劳动法。

儿童的注意力不够集中和精力有限是影响拍摄的一个重要因素。它可能会耗费更长的时间来拍一场戏，特别当小孩是非专业演员时更是如此。这些因素都必须在做摄制进度安排时考虑进去。

> 我给小演员买了一个特制的保龄球，比正常的要小一些。我还得安排时间跟他一起玩保龄球，因为剧情需要他非常熟悉这种游戏。
>
> ——吉姆·泰勒

## 一年内的时间长短变化

一年内的时间长短变化也是在制订外景地摄制计划时要考虑的重要因素。一个基本规律是夏长冬短，这意味着冬天，特别是北方的冬天，白天拍摄的时间会比较短。因此，冬天要抓紧时间进行户外拍摄，每天要早一点开始工作。

## 天气

外景摄制过程中最不可测的就是天气了。像酷热、严寒、雨雪、大风等极端天气对户外拍摄都会有直接影响，从而减慢正常的工作节奏。比如，严寒不仅会降低人的兴奋度，也会影响到摄像机的工作机制，降低电池的使用寿命，甚至给敏感的视频设备造成损害。你也可以在雨中拍摄，但能否按原有计划行事就另当别论了。

在做一年的摄制计划时必须搜集当地的天气信息(雨、雪、飓风等)。当地的气象部门会有历年天气状况的详细数据，农历也会令人惊奇地提供相对比较准确的天气预报。在接近拍摄日期的时候，还可上weather.com查阅10天内的天气预告。除此之外，还得了解一天当中白天时间的长短。

下面这三种天气状况，你应该做好充分的准备。

- 轻度状况：小雨、小雪、小雾等天气不太会对拍摄造成影响。小雨时断时续，如果灯光不是从后面直接照射过来，摄像机将拍不到下雨情形。小雪也会很快地融化。只要让设备和演员保持干燥就问题不大。
- 中度状况：很少会一整天下雨。下雨时只需在场景地耐心等待即可。
- 重度状况：在这种坏天气状况下是没办拍摄的，比如浓雾。最好的办法就是转移到室内去拍摄。

> 我准备了一个专门接收天气预报的收音机。我们要在户外拍一整天，所以我一直很担心光线是否充足。
>
> ——吉姆·泰勒

## 特效、特技和动物

只要脚本里要求要有特效、特技或动物，不管它们是多么简单，我们都要提前做好准备，并安排好时间。像点火的顺序、动物间的厮打、武器的控制、特技的表演等都应该由专家来指导。

任何要求演员像职业运动员那样打跳腾

挪，以及做其他各种具有危险性的动作都被认为是特技。做特技时，专业的特技师应该随时候命，对动作进行指导。

许多使用道具武器特技和对公共安全有一定危险性的戏必须提前知会当地市政部门和警察局。对于在电影中使用动物，美国人道主义协会也专门出版了一系列安全指南以确保动物的安全和舒适。

作为业内规律，在户外进行拍摄时要通常花三到四倍的准备时间。特效、特技和动物演出则在拍摄之前要有更长的排练时间。准备过程实际上也是给你机会去对这些戏做摄制时间安排。

## 群众戏的拍摄

建议你们最好把群众戏集中起来一块拍摄。因为把一大群群众演员组织起来，给他们化妆和提供后勤保障肯定是一项巨大的挑战，而且费用也很高。这时必须增加人手以帮助助理导演、服装师、化妆师和发型师。有时可能还得出动警察以维持交通。可以用口哨和对讲机来保持通信的畅通。总而言之，在拍摄群众戏时要花费的时间总会超过你的预期。

> 背景制片助理一职是指剧组中被专门指派用来指挥群众演员的人。拍摄过程中，背景制片助理向群众演员发出统一信号，要他们笑他们就要笑，要他们来回走动他们就得来回走动。当背景制片助理的经历对你而言应该是一笔无形的资产，因为你不得不大声叫喊、用自己的行动控制现场一大堆人。因为我们的演员阵容不大，因此希罗姆——我们的第一小组制片助理，他是个让人兴奋的人——除了做好现场指挥工作之外，还帮助我们做了不少事。这对演员来说也是一件好事，他们可以变得更悠闲一些，因为他们知道有人会跟着他们，让他们不致于耽误拍摄并能给他们解答各种问题。背景制片助理的工作便是让摄制处于掌控之中。
>
> ——杰赛琳·哈弗勒，《公民》的制片人

## 特别设备

有时候你可能要为一些特别的场景租借额外的摄制设备，比如斯坦尼康、移动轨道推车等。租借设备也应集中高效地使用以节约经费。

## 工作人员的轮休、轮班

在编排、调整摄制通告板时，像往返交通、灯光调试、服装制作、布景等因素就必须考虑进去。比如，如果制片部门在安排摄制时间时没能与布景协调一致，那么整个计划将会变得没办法执行。在这种情况下，美工部门应该事先告知制片经理大约需要多长时间来布景，然后通过轮休来协调步伐，跟上整个项目的进度。

有钱的话，当然很容易地可以通过聘请外面的工程人员来解决布景问题。但如果钱比较紧张的话，制片人就需要返回去调整摄制通告板，重新安排摄制时间表了。

如果剧组能担负得起多个电工小组以布置摄影棚内的灯光的话，就可以节省时间加快工作进度了。当第一班人员休息时，第二班人员可继续在摄影助理的指挥下进行灯光布置。然后，第一班人员在第二天赶回来上班时要做的事就非常少了，这样摄像机就马上可以运转了。

初学者往往对需要花多少时间来安装电力设施心里没底。在安排摄制计划之前可以多问问在这方面有经验的人。像摄影师、灯光师、摄影助理等都可以帮你出谋划策。

## 动画

动画制作有自己的一套摄制进度参数。前期准备阶段要考虑的问题包括写脚本、画故事板、配制音轨、建模和制作样片。制作过程中要解决的主要问题有对口型、上纹理材质和塑光等。后期制作则要着重解决渲染和合成问题。

编制动画片的摄制进度时可以考虑先给人物对白做一段试录音，这样配音演员就可以使他的对白配音与作品中的人物说话的嘴型之间相互匹配。一种自动对白装置(standard automatic

dialogue replacement，ADR)可以通过测试语速来执行对口型的任务。当动画完成以后，配音演员可以重放录音以确定自己的语速。

> 必须有专人负责故事板的绘制和声音的设计。如果要拍摄两个人之间的对话，应该让配音演员逐个朗读自己的台词，以便让每个音节都能精确地与画面上人物的口型对位。你可以把故事板制作成相应的视频，这样就能准确控制每句话的时间长短。你也可以看着相关静态照片，然后把它想象成故事板，以便找到拍摄的感觉。我很早就这么做了，并一直深信这种做法效果不错。习惯了以后你就可以突破一帧帧画面的束缚而准确知道每个镜头的具体长度，这样拍摄起来也会顺畅很多。因此，当拍摄《疯狂的胶水》的时候我基本上在拍摄的时候就完成了镜头长度上的剪辑了。《疯狂的胶水》里80%的镜头都是这样拍出来的。
>
> ——泰提亚·罗森塔尔

### 其他注意事项

检查脚本，看看有没有一些特别的拍摄环境要求会影响时间进程。每个脚本都会有自己独特的问题，因此要随时保持注意。

### 开始安排摄制进度

在安排摄制进度时有没有必要一次性地将所有因素都考虑进去？答案是否定的。每个脚本随时都会遇到自己独特的问题和挑战，因此正确的时间表应该是处于不断修正、调适之中。刚开始的草案只是考虑一些主要因素，之后可以逐步增加内容。不要指望一劳永逸。镜头摄制进度安排往往要到开拍前一周或前几天才能真正确定下来。

实际上，在一些重要镜头拍摄过程中不断修正拍摄时间并不少见。场景地用不了、演员病了或者预料不到的天气都有可能迫使剧组改变戏的顺序，甚至改变拍摄日期。初学者往往会过高地预估了他们一天所能拍摄的镜头数量，因此临时调整摄制进程便成了家常便饭。

> 虽然只是三天的摄制期，但我必须全力以赴。
>
> ——吉姆·泰勒

### 如何安排摄制进度

直到按照前面所述的指导原则对所有场景的戏做了合理的分组归类，你才可以着手安排确切的摄制日程与进度。换言之，在安排摄制进度时必须要有"大概念"。具体做时应优先考虑以下几个方面。

- 先安排一些能够确定下来的日程，然后再以这些日程为参照去组织其他日程；
- 对拍摄场景进行分组归类，但要尽量先安排户外场景；
- 考虑演员的排期；
- 如果可能，白天和晚上时间都要作出合理的安排(但要记得两天之间必须空出12个小时的休息时间，可利用周末来作为过渡)；
- 任何特别的调整(如特效、群众戏等)都应该与整个项目总体保持一致。

通过条形卡将脚本内容拆解到每一天可以得到一个大致的摄制进度表。你可以先从容易拍的部分着手再过渡到难拍的，比如不要让演员一开始就表演爱的高潮戏。

> 一切都进展得很顺利，我得到了我想要的镜头，直到餐馆那场戏。我不知道该怎么去拍她进门。我想用一个长镜头去表现，但长镜头却让人有一种"永远"的感觉，这不是我想要的。
>
> 这是当天拍摄的第一个镜头，我便陷入了迷茫之中。我感觉在这个镜头上花费的时间要"吃掉"我整个紧凑的日程安排。但我不想在它被解决之前再做其他镜头的拍摄。刚开始时，这个镜头长达两分钟，后来一点一点地砍，长镜头变成了多个短镜头：斯科特开始要色拉，取走色拉，和厨师交谈等。我的问题在于我只注意了银幕的实际时间(物理时间)，而忽视了电影时间(心理时间)，这使我走入了死胡同。同样，在一个镜头中，演员一次专注于一项表演可能没问题，但在移动长镜头面前往往会顾

此失彼。还有一次，移动轨道车与演员的行进配合得非常完美，但结果却发现焦点不清晰。为了这个镜头，我反复拍了8遍，镜头长度也由2分钟压缩为30秒。

——亚当·戴维森

## 摄制第一天

摄制第一天很重要，因为它会给整个摄制期定下基调。在第一天，导演要给所有演职人员"通电"，以此灌输信心，赢得尊重。导演可以以下面三种方法之一来确定第一天的拍摄。

- 比较轻松：一个相对轻松的开始可以给演职人员足够的时间以积累干劲，也能容纳一些不可避免的失误。
- 比较一般：怀着"每天都是重要的"信念，因此开拍的第一天要和平时一样，按时完成基本任务即可。
- 比较繁重：第一天故意安排比较繁重的摄制任务可以视作一次对团队"通电"的机会，使他们加速运转，适应以后就会变得"身轻如燕"。

## 确定每天的摄制量

"天"怎么定义？你又怎么知道摄制组每天能完成多少脚本页的拍摄？在电影行业，"摄制量"是一个术语，指的是剧组每天能按计划成功拍摄多少个镜头。开头几天对剧组很重要，做得好的话即意味着一个良好的开端，按此节奏往后才能跟得上时间进度。要记得刚开始时许多演职人员还互相不认识，因此会有一段磨合期。这时应当尽可能地把各种不利因素考虑周全，时不时地看看摄制进度安排是有好处的。总之，头几天的成功运作可以给剧组提供莫大的精神奖励，达到提升士气、增强自信之目的。

绝大多数长片一天平均下来能完成2～3页脚本的摄制量。许多低成本电影和电视剧平均每天的摄制量能达到5～10页。学生短片项目通常保持在一天2页。当然，这只是一个平均值。影视制作主要还是受制于资金。电视剧的预算一般比较低，因此它的摄制时间进度安排才会排得如此之紧。

如果你的预算允许的话，最好还是保持平均每天2页的摄制量。当然，这并不是说你每天就只能拍摄2页。如果遇到一些拍摄难度比较大的场景，你一天可能只拍摄2/8页(见图4.2)。相反，如果顺利的话，一天拍摄5～10页有时也不在话下。这种情况往往发生在对白场景的拍摄中——对白场景拍摄不需要做过多的灯光调试，因此花费的时间比较短，拍起来进度自然也就会快很多。

我们本来预计10天拍完，但现实情况是，一天2页的进度根本完不成。要知道去年我拍摄了一个电视剧，可是一天15页的进度啊。要给短片摄制留下充足的时间，话虽这样说，但实际上很难做得到。

——卢克·马西尼

## 一天工作不超过12小时

在一天平均两页的摄制量中，"一天"指的是工作时间不超过12小时——从早上把演职人员叫醒开始算起，到晚上全部收工结束。演职人员应该得到适当的轮休，因此在做摄制计划时记得一天工作时间一定不能超过12小时。一个心力憔悴的团队比起精力旺盛的团队工作效率肯定不高。长时间超负荷工作也会引起法律纠纷。

学生制作最好也别超过一天12小时的限制。虽然在摄制期间通常会因为经验不够而遇到各种麻烦，从而减慢拍摄进度，但最好的解决之道就是减少每天的摄制量。

下面的事是一个真实的故事，它反映了让演职人员超时间工作所带来的直接危险性。

1997年3月5日，电影《欢乐谷》的第二摄像助理布兰特·赫希曼早上六点半就开了一小时的车来到长滩的摄制点开始工作。他连续工作了19个小时。把摄像机收拾停当之后，他又提醒同伴一些要注意的事项，之后便驾车回家。谁料因为中途太累，发生了翻车事故。结果，他只留下了妻子和一个三岁半的女儿，便撒手而去。

(续上页)

　　　医生："之前有无性行为？"　　　　　　　　　　　　　3. 3B 3C

　　　乔纳森迟疑了一下，有点尴尬地回答："没有。"

4. 户外·森林—白天

　　乔纳森从高高的草丛中走出，暴露在森林中。他缓慢地穿过厚厚的灌木丛，脚底下发出　　*
　　嘎吱嘎吱的声音。　　　　　　　　　　　　　　　　　　　　　　　　　　　　　　　*

　　走了几步后，乔纳森停了下来并朝四周看，很明显，他迷失了方向。

4A　他伸进口袋掏出手机，并按下几个按键，手机屏幕上显现出GPS信号。他像举着指南针　　*
4B　一样举着手机。手机在寂静森林中发出嘟嘟声。　　　　　　　　　　　　　　　　　　*

　　顺着手机的指引，他转向了右边。远处的地平线上出现微光。　　　　　　　　　　4C

　　乔纳森快速关闭手机，放回口袋，并且全速奔跑起来。　　　　　　　　　　　　　*

5. 室内·医生的办公室—白天(闪回)

　　　医生："你经常锻炼吗？"　　　　　　　　　5A 5B 5C

　　　乔纳森："在学校经常有跑圈和越野跑。"

6. 户外·森林—白天

　　乔纳森的脚从地下带起了落叶和尘土。他的手臂有力地摆动着，脸上充满希望。　　*

　　嘎吱！嘎吱！嘎吱！……　　　　　　　　　　　　　　　　　　　　　　　　　6B
6A

　　乔纳森停了下来，他的眼睛往上看。

　　他正站在一堵巨大无比的金属墙边。　　　6C　　　　　　　　　　　　　　　　*

6D

(接下一页)

图4.2　《公民》的摄制脚本(部分)

这件事激起了整个电影界的一次关于工作条件的人道主义运动，超过10 000人签名呼吁限制一天的工作小时数。最后，所有的工会组织和表演者协会也加入进来。

## 在前期准备阶段就要做的一些拍摄

在前期准备期间有时候要做一些摄录工作。比如，如果某个演员需要在一场戏里出现在某个电视节目当中，那么关于这个电视节目的视频就必须提前制作。同样，如果你在拍摄某个场景时要用到一首原创歌曲，那么这首歌也得提前录制好以便在拍摄时"回放"。回放，也就是把音乐带入拍摄现场，以让演员或"音乐家"对口型、做模拟表演，而不是在现场进行演奏录音。如果是在现场做演奏录音的话，时不时出现的错误会降低摄制进度。而有了回放，导演就不用再多做操心了。

### 动画中的口型

对口型是一个使角色嘴巴的开合看起来好像在说话的过程。在CG技术中，动画制作者可以创作出同一角色的头随嘴巴做不同音位而移动的多个版本(音位是指嘴巴因发出不同声音而形成的不同形状，比如，发"oh"的音嘴形是圆的，发"em"的音嘴形是闭着的)。像快乐、难过等不同类型的表情也可以很容易地制作出来。除此之外，动画制作者还可以把声音装入3D软件中以使音位与声音保持同步。这套软件还有一大功能就是可以在两个音位之间实现嘴型的平滑过渡。

> 我在前期准备阶段就预先录制好了声音，这样我就可以专心画故事板了。预先录音还有一个好处就是在拍摄时让我对镜头的长短做到心中有数。
>
> ——泰提亚·罗森塔尔

### 确定最终的摄制进度表

在确定最终的摄制进度表之前，你应该逐一地咨询各个部门的负责人。随着正式拍摄日期的到来，制片人可以安排一次比较大型的会议，像导演、摄像师、场务经理、助理导演、美工师、混响师和制片经理都应该参加。会议的最终目的是向所有部门的人员明确摄制进度安排，特别是导演和摄像师，因为他们要对整个镜头画面负责。

助理导演每天都要到片场巡视，看看人员有没有到齐，以及各项准备工作是否妥当。你一天能拍摄多少场戏要受到导演和摄像师的工作速度的影响。如果一个导演一天能"干掉"30场戏，那你就得暗自庆幸了。因为灯光架设和机位调试要挤占掉大部分的准备时间，因此摄像师必须有足够自信以完成导演的安排。美工和场务也要确保能在最后期限之前把各项准备工作做好。这是最后一次对摄制进度提出修改意见的机会了。因此，每个人的意见在会议上都要兼顾到。

例如，如果某个部门负责人不能保证按时完成准备工作，那么制片人就必须及时介入，进行干预。如果导演临时要增加一次移动拍摄，而摄像师认为在当前的期限内无法做到，这时制片人就得面临选择：要么放宽期限，要么增加费用。在钱不是问题的前提下，制片人可以考虑同意此项建议；如果预算比较紧张，争辩便在所难免。折中的办法是，如果导演坚持这个地方移动轨道车必不可少，那就只能牺牲掉另外场景移动轨道车的使用。当然，如果摄像师还有更好的替代办法也未尝不可。

这只是制作过程中众多争吵中的一个小例子。作为导演，还是要在进取心与有限预算之间采取平衡。适度的争吵有时候能在不增加费用的情况下找到多种解决方案。制片人在此期间应该担当调解人的角色。他既得充分尊重导演，又得照顾到预算有限的现实。

如果各方对摄制进度安排没有异议，同时也能接纳现有的财政预算，那么最终决议便可确定下来，然后打印、分发给所有演职人员。

短片《公民》的制片人杰赛琳·哈弗勒为我们提供了一份对影响到摄制时间安排的问题清单，我们可以参考一下。

当詹姆斯·达林、乔恩·加德纳（助理导演）和我坐下来商讨摄制时间安排时，我们主要从以下几个方面做了认真考虑，并在具体拍摄日期上达成了一致。

1. 因为绝大多数设备出租公司只收周一到周五的租金，因此最经济的做法就是跨周租设备，即本周四的时候借设备，下周二再归还。我们为此节省了一笔可观的费用。

2. 我们了解到大多数群众演员要么是有固定工作的职员，要么是电影专业的学生，正常时间拍摄的话，他们都有课。但我们把拍摄安排在周末和周一（周一正好是"总统日"，学校放大假），因此我们得到了尽可能多的群众演员。

3. 因为周一是"总统日"，设备租赁公司也放大假，我们又节省了一天的租借费用。

4. （也是最主要的原因）我们在准备期间就期望拍摄时能下一场大雪，这样就有新雪覆盖在地面上。雪在剧情当中至关重要——追捕者正是通过雪地上的血迹而追踪到逃跑者的。我们虔诚地希望天气预报是正确的，这样的话我们就可以拍摄到不加任何装饰的雪地画面了。为了以防不下雪，詹姆斯还为追捕者发现逃跑者准备了另一套替代的方案。

## 通告单

通告单是摄制进度表的简化版。它只是单张的纸，上面列出第二天要拍的镜头，并在拍摄的前一天晚上分发给所有的演职人员。如果片子比较简单，只有几天的镜头摄制量，那么，一张通告单基本上就相当于一份完整的摄制进度表了。通告单上的信息一般包括：日期、场景地、演员上场的时间、特别设备、工作人员开工时间和镜头目录等。图4.3是《爱神》的通告单，它上至拍摄场地的信息下到吃饭的时间无所不包，是个不错的模板。

导演要为通告单提供镜头目录。而通告单上所有其他信息都应该能从摄制通告板或者脚本分解表里找到。镜头目录是指第二天要拍摄的镜头名称与数量。每次导演在打印、分发

通告单之前应该按照惯例再做最后一次检查，以防出现错误或遗漏。如果导演想改变场景或镜头的拍摄顺序，这也将是他最后一次机会。因为第二天到拍摄现场再做调整的话，演员、工作人员和设备不一定都能到位。

导演想在最后一刻改变镜头目录，可能出自以下几个原因：

- 前几天还留有一些戏没拍完；
- 某个演员在某个特定时间点有更好的发挥；
- 灯光或声音问题影响了原有的时间安排。

## 纪录片的摄制进度安排

与剧情片不同，纪录片的拍摄在时间安排上显得零碎了许多。它的摄制进度安排主要取决于事件本身。但在很多情况下，纪录片可以安排在周末进行拍摄或者做连续几天的不间断拍摄。

这种不间断的拍摄的优势就在于不会造成租金的浪费。如果你自己有设备的话(很多纪录片制作者确实有自己的)，那么在摄制进度安排上会更容易一些。与此相反，如果你用拍剧情片的方式去拍纪录片，什么都中规中矩的话，那么你就得与片子终日相伴了。这反而会要求你要有一个更为严格的摄制进度安排。

我不得不围绕我的采访对象转。他们平时工作都很忙，我只能在晚上和周末时间对他们进行拍摄采访。每天我安排的采访对象不超过三个。我通常会在每个采访对象身上花2个小时左右的时间。他们来了以后，我会向他们解释整个采访过程，在调试灯光的时候我也尽量让他们放松。我可不想让我的采访拍摄匆忙得像工厂的流水线一样。

——简·克劳维特兹

## 学生短片摄制进度安排技巧

**不要把拍摄进度安排得太紧凑**：作为第一次制作，周密安排摄制进度是明智之举。如果可能的话，不要每天都拍摄，而应该间隔几天再进行。如此安排的目的是确保你有足够的时间来审视你对计划执行得怎样。如果你对演员

| 导演：卢克·马西尼 |
| 制片人：吉吉·德门特 |
| 制片人：赖安·西贝尔 |
| 制片人：斯蒂芬妮·沃姆斯利 |
| 制片经理：米歇尔·沃尔逊 |

| 美术指导：尼克·奥德威 |

### 《爱神》
日期：2008.2.21，星期六

第1天(共10天)
叫醒时间：早上7：00
早餐时间：早上6：45

丘比特，收回你的弓
让你的箭射向我的心脏

天气状况
日出：6：41　　日落：5：38
温度：24~37华氏度
天气预报：有风
降水概率：10%

米歇尔·沃尔逊电话：347-768-4634

| 场地 | #1 | 雷蒙德的公寓(布鲁克林，谢弗街235号) |

| 场景号 | 描述 | 室内/户外 | 白天/夜晚 | 摄制日期 | 页码 | 演员 | 场地 |
|---|---|---|---|---|---|---|---|
| 10 | 雷蒙德的客厅 | 室内 | 白天 | 第2天 | 7/8 | 1,3,4,5 | 1 |
| 25，26，27 | 雷蒙德的卧室 | 室内 | 白天 | 第3天 | 1,7/8 | 1,7,8,9,10,11,12,13,14 | 1 |
| 28 | 雷蒙德的卧室 | 室内 | 夜晚 | 第3天 | 3/8 | 1 | 1 |
| 32 | 雷蒙德的卧室 | 室内 | 夜晚 | 第4天 | 1/8 | 1 | 1 |
| | | | | 总页数：3，2/8 | | | |

| 角色 | 演员 | 电话 | 到达时间 | 到达场地 | 注意事项 | 其他 |
|---|---|---|---|---|---|---|
| 1.雷蒙德 | 卢克·马西尼 | 773-837-2309 | 上午7：00 | 1 | | |
| 3.霍兹 | 克里斯·赫什 | 917-573-4785 | 上午7：00 | 1 | 上午10：15必须离开 | |
| 4.弗兰克 | 米格尔·罗萨莱斯 | 646-797-9818 | 上午7：00 | 1 | 下午4：30必须离开 | |
| 5.安吉拉 | 艾米丽·扬 | 917-576-6327 | 上午7：00 | 1 | | |
| 7.丽贝卡 | 安德里亚·穆斯泰因 | 312-927-2434 | 上午7：00 | 1 | | |
| 8.加布里埃尔 | 弗朗西斯卡·麦克劳林 | 415-786-4984 | 上午9：00 | 1 | | |
| 9.大流士 | 大卫·罗斯 | 917-208-2346 | 上午10：00 | 1 | | |
| 10.凯瑟琳 | 凯瑟琳·斯卡豪恩 | 206-226-6669 | 上午9：00 | 1 | | |
| 11.雅思明 | 普里亚·德万 | 617-852-9600 | 上午9：00 | 1 | | |
| 12.拉吉娜 | 拉吉娜·希尔 | 409-918-7469 | 上午11：00 | 1 | | |
| 13.伊丽莎白 | 伊丽莎白·奥琳 | 502-457-5899 | 上午9：00 | 1 | | |
| 14.卡丽娅 | 卡丽娅·波斯查克 | | 上午9：00 | 1 | 下午3：00必须离开 | |
| 15.李 | 李·康 | 917-399-6347 | 上午9：00 | 1 | | |
| 16.玛丽 | 玛丽·博伊斯 | 646-753-4493 | 上午9：00 | 1 | | |

| 特技/替身： | | 交通指导： |
|---|---|---|
| 现场要求： | | 乘坐"L"字头火车到威尔逊街车站下，出口位于莫法特街和威尔逊大道的交叉点；出来后沿威尔逊大道往西走，到谢弗街后往右拐，然后一直走到235号 |
| 电工： | 化妆： | |
| 道具： | 特效： | |
| 休息/餐饮区： | 1号场地 | 医疗处：　布鲁克戴尔医院，林登街1号<br>电话：　718-240-5938 |

### 摄制人员

| 摄影组 | 姓名 | 电话 | 电子邮件 | 备注 | 制片组 | 姓名 | 电话 | 电子邮件 | 备注 |
|---|---|---|---|---|---|---|---|---|---|
| 摄影指导 | 鲍比·韦伯斯特 | 347-866-1967 | bpwebstery@yahoo.co.uk | | 制片人 | 斯坦凡尼·沃姆斯利 | 917-582-9552 | Stefaniesayshi@gmail.com | |
| 第一助理摄影师 | 阿曼达·劳斯 | 360-870-7395 | Ae1295@nyu.edu | | 制片经理 | 米歇尔·沃尔森 | 347-768-4634 | Mwalson@gmail.com | |
| 第二助理摄影师 | 查德·杨 | 503-999-5083 | Chadmarshall.Young@gmail.com | | 助理导演 | 尼克·奥德威 | 917-623-7237 | Nickordway@gmail.com | |
| 电工组 | | | | | 脚本 | 利瓦伊·阿布里诺 | 814-883-7515 | Lma301@nyu.edu | |
| 灯光 | 莉迪亚·苏达尔 | 610-306-3662 | Lydia@ccil.org | | 制片助理 | 詹森·加里多 | 860-857-8134 | Jdarrido2@aol.com | |
| 场务 | 拉波·麦尔兹 | 646-226-0853 | Lmelzi@gmail.com | | 美工组 | | | | |
| 灯光助理 | 丹·席尔瓦 | 212-222-9298 | Silva9034@aol.com | | 美工师 | 凯西·史密斯 | 917-596-8831 | Caseysmity40@hotmail.com | |
| 道具员 | 汤姆·佩利 | 917-579-6519 | Tap222@mac.com | | 美工 | 杰西卡·普罗伊斯 | 917-912-9139 | Jessicapreuss@aol.com | |
| 录音组 | | | | | 美工 | 詹梅斯·韦斯特福 | 516-429-0933 | Jaymeswestfall@gmail.com | |
| 录音师 | 伊恩·哈尼斯 | 646-591-3113 | Iankh@nyu.edu | | 美工 | 弗雷德·加利尔 | 212-300-6682 | Fg466@nyu.edu | |
| 吊杆员 | 史蒂芬·博洛 | 646-647-4178 | Stephenbono@gmail.com | | 美工 | 阿尔玛·圣托 | 646-344-2660 | Almamiss@gmail.com | |
| 发型化妆组 | | | | | 服装组 | | | | |
| 化妆师 | 安德里亚·穆斯泰因 | 312-927-2434 | Andreamustain@gmail.com | | 服装师 | 贝琪·拉丝姬 | 347-248-9727 | Becky@beckylasky.com | |
| | | | | | 服装助理 | 伊丽莎白·奥恩 | 917-723-7726 | Emo205@nyu.edu | |

制作公司对个人财物的破损、丢失或被窃不承担责任

图4.3　《爱神》通告单

的表演或者镜头、声音不满意,那么在下一个拍摄周期及时作出调整也来得及。对初学者而言,它还可以帮助你防止工作人员在摄制期间犯同样的错误。

当然,这种安排方法也有可能会妨碍摄制团队的工作冲劲。不过等团队适应了这种工作节奏之后,就会逐渐进入状态。事实上,学生短片也没有其他更多的选择,因为演员是不计酬的,他们平时都有自己的工作,只有在周末的时候才能赶过来配合你的拍摄。

**提前安排重拍:**如果你对已经拍摄的某些镜头效果不满意,或者因为种种原因而在当时没能拍成某些镜头,那么你会安排重拍和补拍。重拍时要再三重申演职人员必须按时到位。同时重拍应该尽早完成,这样你才有时间去审看所有的素材,以便后期制作。

> 在我所制作的纪录片当中,我从不进行重拍,因为我的拍摄都是在现场完成的,而且我的采访对象遍布全国,没办法进行重拍。我已经习惯了这种拍摄方法。在纪录片里补拍对我毫无意义可言。除非只是一些文献类资料,否则我从不做补拍。
>
> ——简·克劳维特兹

**充分利用各种资源:**在摄制期间,你要尽量聘请制作顾问或有经验的专家帮你把脉。绝大多数学生和初学者刚开始时抱有不切实际的期望。他们野心过于庞大。这种野心必须经由现实、常识和经验来矫正。

**合并摄制场景地:**受制于经费和资源,你的摄制计划可能无法满足脚本对场地的要求,这就迫使你要对已有的场地资源充分挖掘利用。可以把几个分散的摄制场景合并起来在一个地方完成拍摄。你可以简化你的摄制要求,而不是牺牲掉一部分内容。

**把不用现场录音的拍摄放在一起:**短片并不是一直都需要录现场同期声。不录同期声可以加快你的拍摄进度。因为这时你完全可以不用等飞机飞过以后或者邻近的地方静下来以后才进行拍摄。别小看每个镜头只节省几分钟,积累下来的话也是个大数目了。因此,做摄制

时间安排时可以把这些不同现场录音的镜头放置在一起进行拍摄以提高效率。

**不要害怕推迟拍摄时期:**随着拍摄日期的临近,你会发现演员、摄制人员和场地等方面都有一定的麻烦。这是因为它是你的第一次制作,你会期盼各方面做得尽善尽美。没关系,如果觉得有问题就推迟拍摄吧。这样做有可能使你失去一些东西,但只要能保证你能顺畅地进行拍摄就行。

当然,在你决定推迟拍摄之前,你得确定你没有任何不可更改的特殊日程或者特别的内容,比如游行(很明显,不可能再做重新安排)。

## 为短片项目制作专门网站

如果你打算为短片项目制作一个专门的网站,那么它可以被用于工作人员之间的沟通协调、更新每天的摄制进度表,以及发出会议通知。

# 导演

### 决定拍摄计划

作为导演,他主要的责任是在脚本的基础上制作出最好的影片。其次,导演还得对每天的拍摄进度负责。他必须保证每天能按计划完成应有的镜头数量。

正因为如此,导演必须积极地参与摄制进度的安排。他应该是说"我能按照这个摄制进度安排来拍摄"的最后一个人。制片人在预算许可的情况下必须充分尊重导演的要求。

导演决定剧组的工作进度。如果导演慢了下来,那么拍摄进度也快不了。如果导演要调动演职人员的工作热情,他自己就必须保持旺盛的精力。因此,按计划来拍摄实际上很能展现一个人的工作能力。这时你要注意身体,保证足够的睡眠和食物营养。

## 分镜头=时间=进度=预算

导演决定一场戏应该如何站位和拍摄。分镜头是指拍摄同一个动作或情节时所使用的镜头数量和类型,它的决定权在导演。导演可以

同剧作者、美工师、摄影师、脚本板画家、剪辑师，以及任何对剧本有好的想法的人做广泛交流，以商讨怎么拍。但最后怎么拍还是要由导演自己作决定。

一场戏可以单机拍摄，也可以多机拍摄，像主机位、次机位、过肩镜头、特写镜头、移动镜头都有可能用得上。每个镜头都可以通过故事板、场景图、照片、画等形式和各部门负责人交流。虽然镜头方案早就在前期准备阶段确定好了，但一旦拍摄出来，它还是有自己独特的生命力的。

制片人可以假定一天能完成5页对话场景的拍摄。然而，如果导演计划实施几个复杂的移动拍摄的话，5页的任务量可能就完不成了。相反，如果镜头相对比较简单，一天拍7页脚本也问题不大。记住，复杂的移动拍摄很费时间。因此导演有必要向制片人说明什么地方是不同寻常的，需要用到移动轨道车、大摇臂或鸟瞰角度等，以便提前作出预算和安排。

如果一场戏里的镜头数量大大超过故事板所画的，特别是如果发生了重大麻烦(演员迟到、保险丝烧断)，这时重新考虑摄制时间安排的可能性会变大。但这并不意味着你的摄制清单得推倒重来。相反，它反而反映了这是一份操作性比较强的方案。

一个情节在纸上读起来好像很简单，但对导演的想象力而言它可能就变得完全不一样了。例如，有导演拍一场一个女人在雨中被刺杀的场面可能只需一个镜头。而对另一些导演比如阿尔夫雷德·希区柯克来说，就有可能会设计88个镜头并用三天时间去完成它。

> 我和助理导演、摄影指导开了好几次长达3小时的会议，主要探讨如何按照故事板所示进行镜头拍摄。在片场我们想了各种办法，不过还算不错，问题基本上得到妥善解决。拍片的想法主要是我提出来的，因此我必须做好各种预案。片场中人人都有可能提出不同的意见，但如果你早有准备的话，就能腾出时间做其他事情。
>
> ——卢克·马西尼

## 因延期而带来的不可预见费用

如果导演延误了一天的工期，那么接下来的拍摄就要不停地追赶。有时检查一遍已经拍过的镜头往往意味着要重新组织人马返回原来的场景地做一些补拍，这肯定会额外增加费用。

尽管导演是在拍摄一部电影而不是时间表，但要每天都跟上计划确实需要有一定的心理承受力。赶工期对导演而言既劳力又烦心。在这种情况下，他要么会压缩一些戏份，要么干脆就直接砍掉。

## 及时调整

在前期准备阶段和摄制阶段，原计划肯定要不断地调整。导演这时需要有足够的灵活变通能力。为了能及时作出调整，导演必须对脚本和原来的摄制安排了如指掌。

## 本章要点

- 摄制期间要高效使用时间。
- 只要胸中有摄制进度，即便作出一些调整也容易对付。
- 确定镜头数量与类型、决定孰先孰后将直接影响摄制进度。
- 如果可能应先拍户外镜头，因为天气会发生变化。
- 尽量把室内镜头集中起来迅速拍掉。如果要返工的话，成本也不是很高。

# 编制预算

不要让钱阻碍了你的进程。如果你手头上的钱不是太够，别让它成为你不拍摄的借口。你可以等筹到了足够的钱再开拍。如果你手头上有很多钱，我建议花钱的时候一定要谨慎一些。钱多并不意味着你可以拍出好片。

——亚当·戴维森

## 导演

### 把握大方向

导演通常不参与预算的编制工作，该工作主要由制片人完成。多数导演总是希望拍摄时设备、时间、人员越充裕越好，最好是一切都能随时听候他的差遣。但导演必须明白，这些最终都要纳入预算。行内有一句话是说，导演才是预算的最后签发人。这意味着预算出来后导演自己也要带头遵守。

编制预算时，一名有经验的导演可以成为新手制片人的受欢迎的顾问，他可以在一些关键领域比如人员、装备、演员的需求方面提出有用的意见和建议。

预算编制需要团队的共同努力，在这方面导演可以发挥很大的作用。如果处理得好，将有助于导演与制片人之间和谐关系的构建。

> 预算通常有一个"理想"版本和一个"底线"版本。导演虽然可以据理力争各种可得资源，但是和自己的理想作斗争也是他的责任之一。他的目标既有自由创作的一面，又有受限于预算的一面。
>
> ——亚当·戴维森

## 制片人

### 编制预算

预算应该涵盖脚本明细表中所列出来的、一切需要花钱的地方。哪些能完得成，哪些完不成，都将取决于预算有没有到位。因此，编制预算时应该将前期摄制准备、拍摄和后期制作三个阶段的所有费用都考虑进去。每个条目，无论是复印脚本，还是找寻摄制场地，都会产生费用。每项支出都应该详细列出并做细致归类，将它们计入成本。

当对影片的摄制周期和该花钱的地方有了比较清晰的了解之后，编制预算就相对容易多了。如果你老是担心资金不足而认为应该给短片项目设置一个经费底限，与其如此，倒不如先把这些担忧放到一边，全神贯注地编制一份现实可行的预算。预算出来以后，再跟你最初的估算做一个比较，你的担忧或许就不再是个问题了。

即便是世界上最有钱的人，你也别把所有的钱全都花在一个项目上。乱烧钱只会让你的财务管理更混乱，对你以后的职业道路也没有任何好处。钱应当用在该用的地方。

编制预算时许多制片人还喜欢"寅吃卯粮"，将本该用于后期的费用挪用到摄制阶段，但这很容易导致后期制作资金不足，而无法完成影片。这种错误切忌别犯。

## 脚本与预算

脚本和预算是影片摄制的两块基石：脚本是创作圣经，预算是财务圣经。并且脚本与预算又是紧密缠绕在一起的：脚本决策直接影响预算决策。

假如导演想临时增加一场汽车追逐戏，在做此决定之前，制片人就必须仔细计算拍这场戏所产生的各项费用，具体包括：车辆、特技司机、额外的摄影机与摄影师、消防人员、救护人员、警察、交通管理员和他们的食宿。这就是说，拍摄这场汽车追逐戏的艺术价值必须从成本角度进行权衡：

- 这场戏在艺术价值上是否物有所值？
- 目前的预算能否承担？
- 如果不能，制片人能否筹集到额外的钱？

在影片摄制过程中经费的管理非常重要，有时候的确会给"艺术创作自由"带来很大的约束。但不管迟早，每位影片制作者都会明白一个道理，即任何艺术创作自由都是有代价的——你必须为你的每一个决策、每一次选择支付费用。这是一个颠扑不破的真理。即便是一个人的剧组，你也必须解决吃喝住行等问题。

## 谁来编制预算

预算草案一般由制片人或者制片经理负责制定。如果你没钱聘用制片经理或者经验丰富的制片人，哪怕你再讨厌，也只能由你亲自来做这件事了。

然而，不管喜欢与否，完成这样一件看似烦琐的任务却能让你真正了解和掌握影片摄制的核心所在。这是一项颇能撩拨人们兴奋神经的挑战。通过实际操作，你可以学会在不打折的前提下如何使方方面面的事情都能兼顾到。

## 预算软件

如果你已经使用EP Scheduling软件为脚本进行分类和安排摄制日程，那么所有这些数据也能为EP Budgeting软件所共享。将这两套软件程序进行链接就能确保脚本的任何改变都能及时迅速地反映到摄制日程安排和预算安排上。EP Scheduling和EP Budgeting软件目前已被专业影视制作领域广泛使用。它们同样能为你的电影提供不可估量的帮助。这两套软件可以分别购买，但合在一起买的话价格会便宜一些，如果是学生的话，还会有特别的折扣。

## 制作精良度

制作精良度是指影片的质量或画面的精致程度，它和你的费用密切相关。换言之，你平均每天拍多少页脚本、每天的拍摄费用又是多少等都将影响制作精良度。一个可行的算法是，把总预算除以脚本总页数就等于你每天的摄制费用，也就是影片的制作精良度。

一部高成本影片由于置景精良、特效众多，所以费用非常高，这就要求每天要拍更多的镜头以缩短摄制周期；相反，一部低成本影片由于摄制要求比较低，因此可以慢慢地拍很长的时间。

钱当然可以解决很多摄制上的问题。然而，钱的总数总会有个上限，特别是低成本影片更经常捉襟见肘，因此精打细算很有必要。总之，不论预算有多少，一个总体原则就是有多少钱做多少事。

但也要注意，贫乏的创意是任何"制作精良度"都无法弥补的。

当担任《公民》的制片人的时候，我已经从纽约大学毕业并且在一部名叫《迈克·克莱顿》的长片里做制片助理。在专业影片中任职的经历让我学会了如何运作一部影片。我决定用专业电影的管理方法来管理詹姆斯的这部短片，甚至包括文书格式和演职人员合约都几乎与专业影片一模一样。我的逻辑是，即便这只是一部学生短片，只要我们认真对待，相信其他人也会和我们一样认真对待，从而避免犯学生短片中常犯的失误。我也希望通过这种严格的方式对各种文书格式有更全面的了解，它也必定有助于我今后的职业道路。

——杰赛琳·哈弗勒，《公民》制片人

**学生**

因为本书是为那些独立制片人（缺乏影片制作资源）和电影专业的学生所写，所以我们更多的是从对短片项目有所帮助的角度来讲述如何管理预算。虽然作为学生你可能不需要为劳力和设备支付报酬，但了解他们／它们的商业价

值一方面可以培育你对他们／它们的尊重，另一方面也能对你将来步入专业影片制作领域有所裨益。所以即便学校能给你提供胶片或相关设备，你也要为这些条目列出一个可以延迟支付的预算，这样你就能全盘了解制作一部短片到底要花费多少。

## 预算表格

标准化的预算表能简化对预算的处理，并能以提纲的方式列出潜在的支出。预算表可分为两部分。第一部分是"总目表"(见图5.1)。它相当于"预算一览表"，可以提供整个财务概览和相关摘要。其中，所有的费用又被包含在被称为"账目"的大的预算分类当中，并且每个预算分类都有一个序号以方便参考。

从总目表中我们可以收集到以下一些信息：

- 各个单项支出；
- 线上费用与线下费用；
- 意外开支；
- 总计。

从表中我们可以看到，影片预算被明显地分为两部分：线上费用与线下费用。线上费用主要是支付给制片人、导演、编剧和演员的；线下费用则是除线上费用之外的所有费用，包括摄制人员的报酬、各种设备的购买与租赁费

| 账目序号 | 分类 | 预算 | 实际费用 |
|---|---|---|---|
| | **短片预算总目表** | | |
| | 制作： 日期： | | |
| | 长度： 拍摄天数： | | |
| 001 | 脚本和版权费用 | | |
| 002 | 制片人员报酬 | | |
| 003 | 导演报酬 | | |
| 004 | 演员报酬 | | |
| | 线上费用总计：_____ | | |
| 005 | 制片人员薪酬 | | |
| 006 | 摄制人员薪酬 | | |
| 007 | 设备租赁费用 | | |
| 008 | 美工费用 | | |
| 009 | 场地租赁费用 | | |
| 010 | 胶片购置费用 | | |
| | 制作总计 | | |
| 011 | 剪辑费用 | | |
| 012 | 声音制作费用 | | |
| 013 | 胶片冲印费用 | | |
| | 后期总计 | | |
| 014 | 办公费用 | | |
| 015 | 保险费用 | | |
| 016 | 备用金 | | |
| | 日常支出总计 | | |
| | 线下费用总计：_____ | | |
| | 所有费用总计：_____ | | |

图5.1　短片预算总目表(可访问本书网站下载)

用，以及各种资源费用等，换言之，它是制作一部短片的实际费用。

预算表的第二部分被称为"明细预算"，是各个单项支出的明细表(见图5.2)。填表时应该先完成"明细预算"的填报，再将各单项支出汇总至总目表中。比如，总目表格中"设备"分项反映的应该是摄像机、录音机、灯具、轨道车和其他一些与影片摄制有关的设备的所有费用("明细预算"中的其他表格页可以在本书网站上下载)。

| 《公民》 | | | | | | |
|---|---|---|---|---|---|---|
| | | | | | | **最后的预算** |
| | | | | | | 2/2006 |
| 账目 | 分类 | 数量 | 单位 | 单价 | 次总价 | 总价 |
| 线下费用 | | | | | | |
| **13-00** | **摄影机** | | | | | |
| 13-03 | 摄影机成套设备 | | | | | |
| | ARRI胶片摄影机 | 3 天 | 1 | $542 | $1 625 | $1 625 |
| 13-04 | 额外的摄像设备 | | | | | |
| | 成套镜头 | 3 天 | 5 | $65 | $975 | $975 |
| 13-05 | 胶片(柯达5218) | 10盘 | 1 | $100 | $1 000 | $1 000 |
| 13-06 | 各种消耗品 | 1 | 1 | $250 | $250 | $250 |
| | | | | | 13-00总计： | $3 850 |
| **15-00** | **声音** | | | | | |
| 15-03 | 成套录音设备租赁 | 1周 | 1 | $0 | $0 | $0 |
| 15-04 | walkies租赁费 | 1周 | 20 | $10 | $195 | $195 |
| 15-05 | 各种消耗品 | 1 | 1 | $150 | $150 | $150 |
| | | | | | 15-00总计： | $345 |
| **16-00** | **电工与电路** | | | | | |
| 16-01 | 电路成套设备租赁 | 3 天 | 1 | $892 | $2 675 | $2 675 |
| 16-05 | 各种消耗品 | 一揽子 | 1 | $525 | $525 | $525 |
| | | | | | 16-00总计： | $3 200 |
| **18-00** | **道具** | | | | | |
| 18-03 | 道具武器租赁 | 2天 | 2 | $50 | $200 | $200 |
| 18-04 | 道具购置 | 一揽子 | 1 | $200 | $200 | $200 |
| | | | | | 18-00总计： | $400 |
| **19-00** | **场地布置** | | | | | |
| 19-03 | 各种物件购置 | 1 | 1 | $400 | $400 | $400 |
| 19-04 | 建墙 | 1 | 1 | $1000 | $1 000 | $1 000 |
| | | | | | 19-00总计： | $1 400 |
| **20-00** | **服装** | | | | | |
| 20-02 | 服装购置 | 一 揽子 | 1 | $200 | $200 | $200 |
| | | | | | 20-00总计： | $200 |
| **21-00** | **发型/化妆** | | | | | |
| 21-01 | 艺术化妆 | 5天 | 1 | $50 | $250 | $250 |
| 21-02 | 额外化妆 | 1天 | 1 | $40 | $40 | $40 |
| | | | | | 21-00总计： | $290 |

图5.2　《公民》的明细预算(1)

| | 分类 | 数量 | 单位 | 单价 | 次总价 | 总价 |
|---|---|---|---|---|---|---|
| | **《公民》** | | | | | 最后的预算 2/2006 |
| 22-00 | **伙食** | | | | | |
| 22-01 | 伙食 | 5天 | 20 | $10 | $1 000 | $1 000 |
| 22-01 | 小吃 | 5天 | 1 | $75 | $375 | $375 |
| | | | | | 22-00总计: | $1 375 |
| 23-00 | **场地** | | | | | |
| 23-02 | 场地租赁 | | | | | |
| | 公园 | 1天 | 1 | $500 | $500 | |
| | 庞德山 | 1天 | 1 | $250 | $250 | |
| | 夏维尔高地 | 1天 | 1 | $300 | $300 | $1 050 |
| | | | | | 23-00总计: | $1 050 |
| 24-00 | **交通** | | | | | |
| 24-01 | 客车 | 1周 | 1 | $632 | $632 | $632 |
| 24-02 | 卡车 | 1周 | 1 | $726 | $726 | $726 |
| 24-03 | 15座客车 | 1天 | 2 | $155 | $310 | $310 |
| 24-04 | 临时卡车 | 1天 | 1 | $164 | $164 | $164 |
| 24-05 | 过夜停车 | 一揽子 | 1 | $300 | $300 | $300 |
| 24-06 | 汽油 | 一揽子 | 1 | $400 | $400 | $400 |
| | | | | | 24-00总计: | $2 532 |
| 25-00 | **后期制作的胶片和冲印** | | | | | |
| 25-01 | 负片加工 | 5000英尺 | 1 | $0.13 | $650 | $650 |
| 25-02 | 胶转磁 | 5000英尺 | 1 | $0.14 | $700 | $700 |
| 25-03 | 声音同步 | 2小时 | 1 | $75 | $150 | $150 |
| 25-04 | 色彩校正 | 2小时 | 1 | $300 | $600 | $600 |
| 25-05 | 负片剪辑 | 一揽子 | 1 | $500 | $500 | $500 |
| 25-06 | 35毫米胶片冲印 | 一揽子 | 1 | $750 | $750 | $750 |
| | | | | | 25-00总计: | $3 350 |
| 26-00 | **剪辑** | | | | | |
| 26-01 | 剪辑师 | 6周 | 1 | $0 | $0 | $0 |
| 26-02 | 声音剪辑师 | 2周 | 1 | $200 | $ 200 | $200 |
| | | | | | 26-00总计: | $200 |
| 27-00 | **音乐** | | | | | |
| 27-01 | 作曲 | 3周 | 1 | $0 | $0 | $0 |
| 27-02 | 其他 | 一揽子 | 1 | $100 | $100 | $100 |
| | | | | | 27-00总计: | $100 |
| 29-00 | **额外开支** | 一揽子 | 1 | $1 000 | $1 000 | $1 000 |
| | | | | | 29-00总计: | $1 000 |
| | | | | | 线上费用总计: | $0 |
| | | | | | 线下费用总计: | $19 492 |
| | | | | | 所有费用总计: | $19 492 |

图5.2 《公民》的明细预算(2)

如果你是第一次编制预算表，那你需要对所有部门和他们的需求有一个总体了解。为每个类别计算出精确的数字必须建立在深入调查的基础之上。

## 线上费用

线上费用比较固定，它只要按事先谈好的合约支付就行。比如，导演的劳务费是2 000美元，编剧的写作费是1 000美元，某位演员的演出费是3 000美元等。这笔费用往往分期支付，而不是按日或按周支付。比如，可以在签合约的时候支付25%，第一天开拍支付25%，最后一天封镜支付25%，以及影片完成后再支付最后的25%。

### 001 脚本与版权费用

正如第2章所述，购买版权即意味着要跟作者、作者的经纪人、继承人或者出版商签订将故事改编为影片的许可合约。只要你选中的故事具有版权，这一步就必不可少。同样，如果你要从影片的发行与销售中获利，也必须拥有版权，只有以下三项是合法的例外。

1. **你是故事的作者。**如果你自己写了一个原创性故事，那么你就是这个故事的版权拥有者。但记得要去作版权注册。你可以登录www.copyright.gov/forms/去了解相关信息，以及下载各种表格。注册版权的费用大约是20美元。

2. **故事来源于公共领域。**当作者去世70年以后，他的作品便成为人类的公共财产。像"圣经"或者莎士比亚、狄更斯和马克·吐温的作品都可以无偿使用。但要注意的是，作者的后代可能会为作品延长版权期限，所以一定要聘请一名律师专门负责检查故事的版权问题。这些工作也可以在网上进行。

3. **你不想把作品拿到市场上去发行销售。**影片出于非商业目的可以不用考虑故事的版权问题。如果出现以下情形，将有可能面临法律诉讼：

- 影片被卖给发行商；
- 在互联网上销售影片的DVD；
- 把影片上传到网络上(YouTube等)；
- 把影片送去参加电影节。

无论你是否获利，只要你把影片上传到网络上就必须购买故事版权。电影节稍微有些不同，因为获奖的奖金不被认为是获利。但你最好还是应该获得使用故事的许可(不管你获奖与否)。当然，你还有另外一个选择：电影节参赛权。你可以为电影节的参赛权而单独签订一个协议，这个协议一般是免费的，即便要付费，其费用也要远低于商业版权费。

影片完成后可以考虑拿到市场上去发行，但为影片购买版权可能会很艰难、很昂贵，甚至不可能办成。版权法对影片中的音乐使用也同样适用。如果你正在制作一条商业广告，为了使客户对广告中的音乐有个大致概念，这时你可以使用任何音乐。一旦这条商业广告获得客户的认可，在它正式在电视台播出之前，你必须获得音乐的版权，或者用一首原创音乐来替代它。

### 002 制片人/003 导演

如果制片人或导演也要支付薪水，无论是事先支付还是推后支付，总数必须写入预算。如果不用给他们支付薪水，也应该记上"不用支付"或者"0"。

### 004 演员报酬

演员目录指的是所有的演员，包括主角、配角和群众演员。他们的报酬有的是无偿的，有的是工会工资，还有的是市场的。在挑选演员过程中，如果你发现最适合某个重要角色的演员是工会成员，这时你一定要考虑给他一份有保障性的薪水。无论你是否要为演员的演出支付报酬，你都必须熟悉工会成员的劳务费用大概是多少，因为工会在其成员的薪水支付上有明确的规定，这是不能违反的。在你的这部短片中你可能不用与演员公会(SAG，Screen Actors Guild)或广播电视艺术家联盟(AFTRA，American Federation of Television and Radio Artists)的演员打交道，但总有一天你会了解这些工会的力量有多大。

**演员公会。**当你聘用的是演员公会的人员时，你必须与公会签订合约。跟演员公会或者其他工会组织打交道其实很容易，你只需要

跟SAG打个电话或者直接告知公会代表即可。演员公会将会送来相应的表格，只要愿意遵守演员公会的各项条文，你就可以聘用它的会员演员。

但是你要仔细阅读这些条文，因为演员公会对其会员权利的保障非常细致，大到税率、小到超时加班等无所不包。如有任何违反，你将面临罚款。有时候演员会跟制片人说他们愿意不通知公会就超时工作，但他们可能也会反悔而反过来向公会投诉遭遇不公平对待。

**非工会演员**。避开工会的各项规定的唯一办法就是聘用非工会演员。对非工会演员的聘用没有任何约束。如果你要遵守演员公会的章程，你就只能聘用它的会员。如果某位演员在你的短片中是第一次出演角色，那他是没有资格申请加入演员公会的。《托夫塔—哈特雷法案》规定，只有在他的第二次职业演出之后才有资格提出加入工会的申请。

当然，演员公会之所以强势，也是有原因的。因为他们的成员对表演的困难性都有心理准备，在表演过程中也会表现得很职业、很敬业。他们能很熟练地进入角色，与别的演员做有效交流，能打动人心，可以很快地背下台词，等等；而非工会演员在这方面则要逊色不少。

> **学生**
>
> 一些电影学院会和工会就推迟薪水支付问题达成特别协议。如果影片销售出去之后，你必须首先支付演员的薪水，其次才是你自己的(演员薪水一般为一天700美元或者一周2 500美元)。如果影片没有卖出去，那么你可以不用给演员支付任何报酬。演员的薪水一般占预算的很大比重，因此在给演员做摄制排期的时候，一定注意节俭，没事就别让他们到片场干等，因为干等也是要付钱的。《托夫塔—哈特雷法案》允许演员在第二次职业演出之后就可以申请加入工会，但这一条款并不适用于学生短片。

## 线下费用

线下费用中人员的工资是以周或天来计算

的。在学生短片中，许多摄制人员不拿报酬或者拿延迟报酬(即短片赚了钱以后才领取报酬)。但除了线上费用之外，其他所有的支出都应纳入线下费用的目录之下。

**利润、胶片成本和延迟报酬**。**利润**是指剧组在扣除胶片成本以后的所有收入。**胶片成本**是指从拍摄到发行等环节所需要购买的胶片的费用。如果摄制人员同意只有等短片赚了钱以后才领取相应的报酬，这种方式被称为**延迟报酬**。延迟报酬不一定有确切保证，他们通常没有预付的薪水，而是从利润当中领取报酬。如果影片不能盈利的话，他们将拿不到一分钱。

胶片冲印室通常采用另外一种付款方式。其有时候会同意在不收取任何费用的情况下先给你冲印胶片。如果冲印室对你的短片项目有信心的话，你甚至可以等到短片盈利后再还款，但这种延迟只是一种简单的推迟账单的支付而已。

> 经过几次修改，我把脚本压缩到10页并筹集到10 000美元的资金，然后开始着手拍摄。但这10 000美元我并不是一次性全部投入，而是预留了一部分。在这里，我再三强调，你至少要为后期制作预留一半的资金，否则你将难以为继。
>
> ——詹姆斯·达林

### 基本决策

在准备接着往下编制预算之前，你必须为影片做几项基本决策。每项决策对财务都会产生直接的影响。而影响到决策的因素也是多种多样的。例如，你可能不得不压缩短片规模，以最终完成制作，或者你将不得不寻找更多的拍摄资金。不管怎样，你的最终预算必须能准确反映出你的资金承受能力。

**如何处理工作流程**？在正式摄制之前你首先要决定以下各个环节选用哪种模式(格式)。

- 购买/租赁模式；
- 剪辑模式；
- 拍摄格式；

- 传播路径；
- 发行格式。

16毫米、超级16毫米、35毫米、超级35毫米、HDV、DV、DVC Pro、XDCAM等，如此众多的摄像机和格式可供人们选择，简直称得上琳琅满目了。在这种情况下，我们建议可以从后往前倒着思考问题。首先应该考虑你将在哪里播放你的影片；其次据此思考你的后期制作，以及前期拍摄应采用哪种格式；最后思考你将购买或租赁哪种型号的设备。在此过程中，你可以向每一个环节的技术人员提出相同思路的问题：我到底应该选择哪种模式/格式？作出选择之后，它所需要的成本到底是多少？这种问询应该从你的第一镜头一直延续到最后的发行环节(在第16章我们提供了有关后期制作的参考样本)。

总之，你首先应该找出你的目标市场在哪：院线、非院线、有线、网络、电影节，还是YouTube。只有当你了解了你的目标是什么之后，你才能提前作出相应的格式选择。你可以仔细研究你打算参加的电影节对短片格式的具体要求或者与你的发行公司商讨。

> 除非能播映35毫米的胶片，否则我不会把《公民》送参任何电影节。我参加过许多小型电影节里，其往往用DVD格式播映影片，结果是画面比率根本不对，影像要么被压扁，要么被拉长，时光仿佛倒退回了100年。
>
> ——詹姆斯·达林

**你将用胶片还是视频拍摄？**这项决定将直接影响摄制费用、设备和人员的选择，以及影片的最终外观。柯达或富士的16毫米和35毫米胶片画质细腻、宽容度高，即使在低照度下也能拍出较好的画面。一般地，胶片的宽容度要远大于视频。这有利也有弊，用胶片拍摄的费用要远高于视频格式。

用胶片拍摄之所以昂贵，是因为购买胶片的费用和冲印胶片的费用要远高于购买录像带的费用。但是影片设备租赁公司还是愿意你使用胶片拍摄，因为它可以从中获取更多的利润。

> 我们本来想用胶片拍摄，但通过对比35mm胶片和RED摄影机的拍摄费用，我们发现用胶片还是挺贵的，所以我们最终选择了RED摄影机。
>
> ——卢克·马西尼

**如果你选择胶片格式，又应选用哪种型号？**有三种基本的胶片格式：16毫米、超级16毫米和35毫米。还有些人会用到超8格式，但目前超8的胶片很难冲印，相应的摄影机也很难在市面上租到。

对新手来说用，35毫米胶片拍摄并不可取。35毫米画质当然没得说，但拍10分钟的长度，其胶片消耗量却是16毫米的两倍还多(1 000英尺的35毫米胶片等于400英尺的16毫米胶片)，并且35毫米摄影机的租金也很贵。

如果发行要求要用35毫米胶片但你又负担不起怎么办？超级16毫米是一个不错的选择，因为它可以放大到35毫米(超级16毫米摄影机将在第10章当中讨论到)。另外超级16毫米的画幅比为1.66：1，与HDTV的1.77：1的画幅比相当接近，因此也被认为是比较合适的格式。

还有就是你是用彩色胶片还是黑白胶片？16毫米黑白胶片比彩色胶片更便宜一些，但相应的冲印店却比较少。

**如果你决定使用数字视频格式，在型号上又将作何选择？**视频市场的更新换代率非常快。本书在这里的推荐相信很快就会落伍。在高清无带格式方面，像RED Epic、ARRI Alexa、索尼的CineAlta系列(FS100、F3、F5)、松下的HVX100、AG-AF100A都不错。而像尼康D800和佳能EOS 5D MarkⅢ这样的单反相机也能拍摄视频。

**你打算如何剪辑短片？**Avid Media Composer、Final Cut Pro、Adobe Premiere和索尼的Vegas Pro是目前四种比较高端、专业的剪辑软件。

## 005　制片人员薪酬

一个好的制片经理和助理导演在剧组中的

作用不可估量,特别当导演是个新手的时候。是他们的努力才使整个摄制过程顺畅运转并控制在预算范围之内。剧组对有经验的制片人员既可以提前支付,也以延迟支付薪水,对没有什么经验的则可以不支付薪水,但他们的收获是增长了见识、积累了经验。

## 006　摄制人员薪酬

摄制人员的规模将在很大程度上决定你每天的支出,这些支出包括薪水、餐饮、交通、住宿等。因此,你必须精确地计算好大约需要多少人手(可参考第6章)。这里有几个影响人员数目的因素值得考虑。

**导演的风格**。导演对摄制人员的数量可能会有特别要求。一般地,他当然是希望每个人的工作越轻松越好。另外,周围有很多人也会让他更有安全感。纪录片的摄制人员普遍较少,但一些剧情片导演也不希望有冗余人员。

**摄制的繁杂程度**。从逻辑上说,拍摄一个小房间里的两个人对话镜头要比用一台摄像机拍一场篮球比赛要轻松得多。拍篮球赛你可能要用到两倍甚至三倍的人手,但这并不是说拍两个人的对话就一定"看似容易"。其实要想拍好每一个镜头,无论是在小房间内,还是在篮球馆中,都要付出繁杂的技术劳动。《误餐》的摄制人员是5个,《记忆》是10个,《疯狂的胶水》是1个到8个不等,其人员的变动取决于艺术上的要求。《镜子镜子》只有2个摄制人员,但《公民》的摄制人员竟高达25个。

在下一章里,我们将详细列出顺利完成一部影片所需的各个职位。每个职位都有一定职责。当然,不是所有的影片对摄制人员的要求都一模一样,但重要的职位一定不可或缺,他们是完成工作的基本保障。

**模拟与现场**。在一个模拟的场景中摄制还是在一个现实的场景中摄制将直接影响摄制人员的配制。如果是前者,你将不得不设计、搭建和装饰现场,这要用到很多人手,他们在后者的摄制中可能根本用不上(详情请参阅第9章)。

**视觉效果**。如果你打算使用合成效果、抠像绿幕或者动作捕捉等技术,就需要为这些技术人才提前做好计划和预算。

**动画制作人员**。对动画而言,制片人要记得的第一件也是最重要的一件事就是它非常费时间——大量的时间。动画制作可以美化画面,给你的影片带来无与伦比的视觉效果,但它制作上要求更精细,方法也与实拍影片完全不一样。

除了在讨论与建模阶段要耗费不少时间之外,一部短片的动画生成时间也大约需要几百个小时。如果你是按小时来支付动画制作者的报酬的话,任何改动都将是昂贵的。如果是按项目来支付的话,那这种大范围的改动就有可能会恶化你们之间的关系。但另一方面,一个经验丰富的动画制作者会在绘制故事板阶段就对动画制作的各种问题进行详细的思考和讨论,这时你一定要及时表达你的想法和顾虑。

> 从开始到结束我总共花了大约2 000美元。这还是在片比为1:1,没有一点浪费的情况下的费用。
>
> ——泰提亚·罗森塔尔

**纪录片摄制人员**。纪录片摄制人员数量少而机动。它要求摄像师和录音师必须快捷而高效地工作。因此,最好配备助手帮助布置灯光和录音设备,以及控制交通。

> 拍摄时我负责录音。包括《镜子镜子》在内,我们拍片时总是只用两个摄制人员,从没有超过两个人以上。
>
> ——简·克劳维特兹

**工会成员与非工会成员**。如果你聘用的是工会成员,一般来说是物有所值的。他们大多经验丰富、训练有素,能应对各种情况和问题。而非工会成员则良莠不齐,他们的报酬也往往随行就市,波动较大。

工会成员的最低报酬可以在《制片人指南》或《布鲁克斯标准工资参考》一书中查阅到。但他们大多数人的最低报酬仍远高于你的

想象。比如：

| | 日工资 | 周工资 |
|---|---|---|
| 摄像师 | $653 | $2787 |
| 摄像机操作员 | $509 | $2043 |
| 第一摄像助理 | $333 | $1348 |
| 第二摄像助理 | $263 | $1244 |
| 胶片安装员 | $220 | N/A |

还要记住的是，以上职位薪水虽然递减，但一个摄制团队中的任何人都只是工作半年。我们可以根据以下公式来计算他们的薪水：

**工作天数×最低工资 + 前期准备工作和后期收尾工作 = 报酬**

一般地，前期准备工作和后期收尾工作的报酬比正式摄制期间的工作报酬要低一些。不同的工种对前期准备与后期收尾工作的要求也各不相同(见第3章)。像摄像师，应该尽早进入剧组，而摄像机操作员则可以晚几天。

我们往往只能对每天、每周的平均工资做一个预测。"每天"在这里指的是大家公认的小时数(通常是12小时)。对非工会成员来说，他们的工作时长一般没有专门的规定，但如果真的要加班，最好给予一定的补偿。而很多摄像师或录音师是自带设备进剧组的，因此他们的报酬往往还要包含设备使用费这一块。

如果聘用的是工会成员，那么你一定要仔细研究工会的相关章程。像误餐费、加班费、双倍加班费等额外费用都有可能影响你的预算，但这些都是必须遵守的。

12小时工作制也应该严格遵守，否则可能会给剧组带来不必要的麻烦(见第4章)。因为超时工作而不给相应报酬的话，可视为剥削。除此之外，摄制人员过于劳累也必然会影响工作效率。

**资历与职位的提升。**如果你能找到一些急于想从现在职位做进一步提升的人员，当然最好，因为他们已经有相当丰富的工作经验，为了获得更高的职位和资历，他们有时会愿意免费为你工作。当然，反过来说，你的短片项目也给他们提供了极好的进阶机会。

**什么时候让人员到位？**在第3章的"制片人"部分，我们详细介绍了按周做前期准备工作的时间安排，这实际上交代了一些重要摄制人员开始就位工作的具体时间。时间安排不是绝对的，但可以作为一个基本的参考。摄像师和艺术监制是两个关键人物，所以越早开始工作越好。

## 007 设备租赁费

在去设备租赁公司之前，你需要想清楚到底要用到哪些设备，以下是一些参考性因素。

**导演的拍摄方案。**作为导演，对设备的要求当然多多益善，像移动轨道车、斯坦尼康、大摇臂等都是他考虑的对象。作为制片人，你可能无法一一满足这些要求。整体打包租赁是一个不错的方法，它比单个设备的租赁便宜很多，你可以尝试一下。一般地，斯坦尼康操作员会有自己的设备。

**特殊设备要求。**接下来应该清点一下要用到哪些特殊的设备，并提前做好预算。如果驾车的镜头比较多，可以考虑租一个专供拍摄开车用的车架和一个变焦镜头驱动马达。不过能调动想象力找到其他省钱的取代方案当然更好。

**室内照明灯具。**你的装备包里应该包括拍摄脚本所需的照明灯具。如果预算不足，可以酌情考虑削减灯具数量或者修改脚本以寻求预算平衡。

另外的一个替代性方法是使用感光度更高的胶片或更大口径的镜头，这样即便在低照度光线下也能拍出清晰的画面。

**有能力用少量的灯具进行拍摄。**只有当你雇用了某些摄像师之后，你才知道他是否有能力使用少量的灯具进行正常的拍摄。如果你能提前告知摄像师他将在什么样的条件下工作、当然最好。如果摄像师不介意灯具设备的简陋，即意味着你找对了人。

**学会讨价还价。**一旦你所需要的设备确定了下来，就要到设备租赁公司去谈价格问题了。如果你所有的设备都是从一家公司租赁，整体价格会便宜很多。除了租赁像摄像机、移

动轨道车、灯具等大型设备之外，你还得留一些钱给附属配件，比如反光板、滤色片、散光材料等。

谈判时自己可以预设三套价格方案：方案A是理想价格，方案C是实际价格，方案B是前两者的折中价格或者你所能承受的价格。

## 008　美工费用

美工部门由美术指导领导，负责影片的外观。像道具、服装、家具、发型、化妆、制景、布景等工种都归属于美工部门。而像动物、特效等不常用的工种有时候也可以归类于此。根据脚本的要求，一部小成本影片大概只能在美工方面聘用1～3个人。换言之，美工部门的工作既要考虑脚本的要求，又要结合你的实际资金承受能力，具体参考因素如下。

**美术指导**。一个经验丰富又能帮你精打细算的美术指导可以直接降低影片预算支出。比如布景时他可以选用不是那么昂贵的材料，购买物品时他货比三家。积少成多，这样省下来的钱还真是数目可观。

虽然美工部门的预算在开拍之前就已做好，但实际运行时往往要追加预算。因为有些东西是不可预料的，所以给美工部门做预算要冒很大的风险。

**脚本要求**。摄制明细表可以为你提供一份有关道具、服装、发型、化妆的详细清单，据此你可以推算出它们的费用大致是多少。《误餐》的脚本要求女主角穿戴一件貂皮披肩，除非你聘用的演员恰好幸运地拥有这么一件衣服，并愿意在影片中展示出来，否则你就只有去租或买了。

**场景搭建**。场景搭建——租一块拍摄场地，对它进行改造和装饰——花费巨大。它不但是一项劳动密集性的工作，而且要消耗掉诸如圆木、帆布、钉子、画框等大量的原材料。如果想节约的话，可以对现成场地做简单装饰，但这不好找。做预算时，制片人往往会低估场景搭建的费用。

**场景装饰**。脚本通常不会对场景的装饰做详细的介绍。它一般只是描述一个大概。在装饰场景时，你必须往里面不断地添加东西，以使它看起来就是故事角色生活的真实世界。你可以用各种方法来装饰场景，可以让演员参与进来，也可以因地制宜地加以改造。

## 009　场地租赁费

脚本明细表实际上已经提供了一份有关所有摄制场地要求的清单。有时候一块场地就能满足你的所有拍摄需求。比如一套公寓经改造和装饰之后，可以看起来像完全不一样的两套。虽然你希望能得到无偿使用的场地，但做预算时最好还是把租赁费用计算进去。即便数目很少，但只要你和出租方有了金钱上的交易，你们的关系实则已发生了改变。

**是远是近？** 脚本里描绘的场景地不一定在当地就能找得到，但制片人可以与当地的电影部门联系，让他们推荐一块符合你要求的场景地。一般地，如果场景地离你的摄制基地有50里以上的距离，你就有必要为演职人员提供交通、住宿和饮食。这虽然很费钱，但确实是必不可少的。

此时预算会直线上升，而且往往会来得没有任何征兆：邻居投诉你破坏了他的安静生活并要求金钱赔偿；汽车坏了；油钱上涨；下雨。这些对你无异于一场地震。

> **学生** 学生总想找些便宜的东西，但所谓便宜没好货，占便宜的结果会让你自讨苦吃。租车便是这样一个例子。如果某家汽车租赁公司的价格明显比竞争对手低很多，一定要保持高度警惕。否则你可能要坐在半路上等拖车来。这时你就会发现它为什么会这么便宜了。

**交通**。一个成功的剧组必须很好地解决交通问题。合适的车辆和负责的司机是两个重要的方面。另外，像油钱、停车费也应该纳入预算。

你的交通预算至少应该反映出以下三个方面的内容。

**各种设备的数量规模。** 设备的数量规模往往决定了汽车的数量与类型(小车、卡车、大篷货车等)。有时候，几辆货车就足以应付所有电力设备。

**演职人员的数量。** 如果是在离家不远的地方拍摄，你或许根本就用不着为演职人员提供交通工具。如果打算把剧组带到一个偏远的地方拍摄，你要准备好足够的大巴以作往返之用。

**摄制场地的要求。** 如果是在没有休息区的户外场地拍摄，你还要租用大型车辆以供演员更衣、化妆和休息，特别是当冷天拍摄时。

> 我们租用一辆厢式货车运载电影设备，一辆大客车运载人员。大客车看起来像囚车，但没办法，谁让它租金便宜呢。制片人必须用各种方法来省钱。
>
> ——詹姆斯·达林

**餐饮。** 演职人员只有在吃饱吃好的前提下才能干活。做餐饮预算时可以套用以下公式：

**天数×人数×人均费用=餐饮费用**

伙食管理员要认真计算好每个人每餐的用量。费用通常为午餐3.5美元/人，晚餐4.5美元/人。另外还可以要求每一餐在菜式上做一点变化。你可以让伙食管理员带一些菜式样品到你的办公室。

一般来说，剧组一天要提供早餐和午餐。如果晚上也开工的话，则要准备晚餐或宵夜。

**小吃。** 做预算时还应考虑在摄制现场附近放置一些水、果汁或水果，但一定要远离垃圾食品，像炸面圈、薯片、糖等最好别出现。

> **学生**
>
> 为演职人员提供餐饮很费钱。如果你总是到最后时刻才想到让人送比萨或者三明治过来，那么价格肯定便宜不了。你必须为摄制期间的每日餐饮提前作计划，确定从哪家预订，以及如何运送过来。炖菜和意大利面条用作午餐通常比较划算。还可以在片场安排一台煮咖啡的机器。现场磨制咖啡从长期角度来看比为每个人泡一小杯咖啡更省钱。最后，应该尽量批发购买以获取更低的折扣。

**住宿。** 在住宿方面你也要做好花大价钱的准备。让演职人员吃得饱睡得好非常重要。人们常犯的一个错误是，他们准备的食物虽然很好但却不准时。特别是对小孩而言，食物供应必须有规律，否则他们会哭闹。不管在哪里拍摄，剧组必须中午停工、吃饭，这是人的生理规律。

饭菜必须充足且富有营养。另外还要考虑买一些一次性餐具。这虽然是伙食管理员的事，但钱还得由你出。

旅店一般很愿意把房间租给剧组。他们宁愿每个房间都有人住，也不愿让它们空着，所以可以跟旅店谈个好价钱。旅店一般也会提供餐饮服务。

## 010　胶片购置费

如果你倾向于使用胶片来拍摄的话，冲印店在胶片的加工、冲印方面能给影片制作者一定的折扣。胶片冲印价格通常是按英尺来计算的，根据你拍摄的胶片长度可以很容易地计算出胶片冲印费用。但购买胶片的价格通常不会有折扣。另外，购买胶片时最好是选用同一品牌同一批次的，这样质量比较稳定。录像带也是如此。用无带格式进行拍摄将可以省下胶片购买和加工冲印的费用，而存储卡则可以重复使用。

买库存了很久的胶片虽然便宜，但却要冒很大的质量风险，所以不建议购买。录像带则一定要用新的。

如果你是采用胶片拍摄、数字化剪辑的制作模式，你要每天同步接到冲印室或剪辑师有关视频画面情况的报告。此时你要了解冲印室的工作是否符合技术要求，以及每一环节的隐性成本。通过对冲印室与剪辑师之间的报告对比，你就能发现这中间有多大的水分。

> **学生**
>
> 许多冲印室有专门的学生价。柯达公司在胶片上能为电影学院的学生提供比较低的折扣。
>
> 当导演和摄像师到位之后，你就能

> 确定所需胶片／录像带的数量了。拍片一般都有一个片比（素材时长：影片实际时长），如果你准备拍摄一部10分钟长的影片，片比为4：1，这就意味着你要买40分钟长的胶片／录像带（1卷16毫米胶片的时长大约为11分钟）。一些重要镜头的片比主要取决于摄像师的专业水准和导演的准备情况。对初学者来说，比较保险的片比是6：1或者10：1。做胶片／录像带的预算时别抠得太紧，应适度宽松一些。
>
> ——亚当·戴维森

**胶片的数量。**当导演和摄影指导加入团队后，你就可以大致知道拍摄所需的胶片数量。你最好先向他们询问一下"片比"情况，即如果你的短片是10分钟，片比是4：1，那么你至少得购买40分钟长的胶片。即便是专业电影制作，片比也是需要考虑的，导演必须在片比范围内节约着拍摄。不过对于初学者而言，4：1的片比不太现实，比较可行的是6：1或者10：1，因此做预算的时候要给出更大的片比空间，购买更多的胶片。

> 我们通常会低估所需胶片的数量。在摄制期间，特别是到最后几天，我们通常会发现胶片已经全部用完，以至于不得不再去购买。我问摄像师能否提供最后一点16毫米的胶片，但他也拿不出。他只给了我一些35毫米的胶片。最后我是用这些35毫米胶片跟人换了点16毫米的黑白胶片回来。
>
> ——詹姆斯·达林

## 后期制作预算

后期制作往往会压垮许多初学者。他们总愿意把太多的精力放在前期拍摄而忽略后期制作。后期制作中很多费用其实是不可见的，所以你很难精确算出它到底要花多少钱(详情可见第13、14章)。最重要的是，从一开始你就要清楚将以什么样的格式来完成影片。拍摄格式不一样，对后面的处理步骤也有所不同。比如有

人就喜欢拍摄时用胶片，剪辑时用数字信号，剪辑完成以后又把数字信号转换为胶片。

做后期时你会发现自己总是处于两难境地：是准备花更多的时间以尝试更多的艺术风格，还是在预算范围内尽快把影片做完？一般而言，后期制作费用应不少于前期拍摄费用。

## 011　剪辑费用

剪辑条目下主要的费用是剪辑师的报酬和剪辑室的租金，有时候还包括软件购置费。最终费用的大头取决于剪辑时间的长短，以及对声音的最后混合进度。

影响后期制作进度的因素主要有以下几个。

**谁来剪辑？**专业剪辑师工作速度一般比较快，他至少要能熟练地操作目前两套比较主流的剪辑系统：Final Cut Pro 和Avid。Premiere Pro虽然也不错，但总体运行速度不够快。如果要追求特殊画面效果或者色彩校正的话，After Effects软件是个不错的选择。

一个初学者几个月的工作量对专业剪辑师而言大概只需几周的时间就可以搞定。如果你是第一次做短片，刚开始剪辑时不妨把速度放慢一些。但一定要明白，一部15～30分钟的短片剪辑起来可不是你想象的那么简单。

> 非线性剪辑系统可以提高剪辑速度，但剪辑并不总是在跟时间赛跑。很多无形的感觉只能通过反复试验才会找得到，而这绝对需要投入大量的时间。如果剪辑费用不是按天计算的话，不妨慢慢去打磨，这样才能剪出好的影片。

**剪辑室的使用。**租用剪辑室要用掉一大笔预算。学生课程时间一般排得很满，每次去剪辑室只能做一些零星的剪辑工作，在这种零碎的工作时间段内进行剪辑你很难维系创作的冲动。

预算有限的独立制作人不得不租用低成本的剪辑设备，而且还不一定能租到。一些昂贵的设备只有在深夜的时候才能给租用者比较低的使用价格。

**片比。**即使对专业剪辑师而言，素材越

多，剪辑的时间就越长。纪录片的片比通常都很高，特别是用录像带或者硬盘格式拍摄。人们常说，纪录片只有在剪辑台上才能真正成型。因此，最好给后期制作安排充足的预算。

**租赁或者购买。**学生和初学者也可以在装有Final Cut Pro或者其他剪辑软件的苹果电脑上进行剪辑。

## 012　声音的后期制作费

声音的后期制作包括音效、拟音、后期配音、混音和灌音乐等。每个环节都相当烦琐而且费钱(可参考第14章内容)。

后期制作公司能为学生和初学者在声音设计、剪辑和配音方面提供一个比较优惠的价格。如果不是在匆忙时刻做声音的后期，你还可以跟对方讨价还价。

声音制作的复杂程度将决定你的最终价格。如果短片对声音有高标准的要求，费用将会不菲。在这方面，你最好做仔细的研究。你可以带上脚本多和几家公司谈判协商，不一定就要找那些大的制作公司。现在的电脑和数字化技术已经可以大大减少设备的体积和数量。很多声音设计师趋向于把他们的工作室做得比较小。

> **学生**　那些希望找到满意的声音设计师的学生不妨到学校布告栏前去看看贴出来的广告。

**音乐。**影片如果需要音乐，获取的渠道有两个：要么使用现成的音乐，要么请人专门为影片作词作曲。前者并不比后者便宜，特别是当下比较流行的音乐，更是价格不菲。一些电影作曲家在他们职业的早期出于积累经验和名望的目的会愿意以较低的价格出售他们的音乐作品。

在做预算阶段，你很难一下子就决定使用什么音乐。有时候一首符合脚本要求的音乐可以为故事角色、情感或情节添色不少。如果你选用的是已灌制好的音乐，在正式使用它之前一定要谈妥版权问题。一首比较好的歌曲，其版权使用费从几百到几千美元不等，主要取决于它发行的时间和歌手的流行度。

**混音。**混音就是把影片中的各种声音混合到一块。即便你是在数字音频工作站(DAW——digital audio workstation)上做的声音，仍需做最后的混音处理。如果是在剧院里播映的话，只有通过对声音的混合、调整才能使其达到均衡和完美(当然如果只是在YouTube或Vimeo上播放，则没这个必要)。若参加电影节，做混音处理则很重要。做混音处理也可以货比三家，学生在价格上都会有一定的优惠。

> **学生**　如果你的学院里有ADR或者混音设备，你最好充分利用它们。做一段10～15分钟的专业级的混音效果可能要"吃"掉你2 000美元的预算。使用学院设备的另一大好处就在于学习操作复杂的混音台不用花一分钱(在外面通常要150～250美元/小时)。如果你不满意学院设备制作出来的声音效果，而更倾向于使用外面的更专业的设备的话，在学院设备上练习的经历也能增加你的经验和信心，它足以弥补你在时间上的损失。

## 013　胶片冲印费

如果影片打算用胶片来拍摄、放映和发行，可以到冲印店取一份价目表，这样印制费用便可一目了然。一本15页长的脚本拍成影片大概是12分钟，换算成胶片则为425英尺的长度。将425乘以每英尺的费用便等于整部影片的印制费了。另外，你还要留一些钱用于校正光线、重印等。总之，在这方面，预算必须留有回旋的余地，因为在后期制作期间你完全有可能遭遇到意料不到的种种费用。

如果你是先用胶片拍摄，再转到非线性剪辑系统剪辑，剪辑完了以后又转回胶片，那情况就有点复杂，应该在做预算之前好好咨询一下冲印店和你的剪辑师。剪辑师是一个关键角色，你应该提前物色好这样的人物。

**动画与电脑图形。**要在一部实拍影片中加入动画或者CG图形，就必须在前期准备、拍摄与后期制作三个阶段考虑相关的技术因素。如果在摄制现场有一位经验丰富的CG专家或视觉

效果监制，当然是最理想不过的了。对整个制作流程的思考可以从后往前推。为角色建模花费的时间将取决于模型的复杂度、角色的动作数量和影片的时长。在一部CG长片中，为主要角色建模、铺纹理、装配可能需要3～4个月的时间。装配是为模型创造一个内部架构的过程，使角色的弯腰、变形、移动等动作能以一种符合人体生理结构的方式进行。而背景性角色的制作大概需要几天的工夫。为角色做设计必须提前做周密的安排，因为好的CG动画设计师在建模时只需要把重点放在那些需要做的部分。例如，如果角色只是一个临时角色而你不需要让它说话，那么动画师则不用做它嘴巴张开来的模型，更不用费神地帮它塑造牙齿。

角色建模的成本下降直接导致影片制作者付给CG动画师的费用随之下降，这无疑会降低影片的预算。为了在实拍影片中获得良好的CG效果，你还必须在光线、纹理、比例等方面作出相应的安排。一个CG角色必须像活生生的人一样运动、做动作。要达到真实效果，要求具有一系列技巧，相关的知识、安排和长时间的精雕细琢必不可少。因此，影片制作者一般只应该在真正需要的时候才使用它们。

## 014　办公费用

办公费用最好不超过整个摄制费用的5%。

## 015　保险费

保险不能忽略。很多保险公司是会给短片摄制提供保险服务的。设备与人员的保险购买是最基本的。除此之外，还可以购买一些额外的险种，比如特技、危险场地、底片(底片冲印保险)等。

> **学生** 一些电影和电视节目都会提供最基本的人员和设备保险。

## 016　备用金

备用金是预算与透支之间的一个缓冲，一般占摄制费用的10%左右。虽然看起来好像比较高，但能在关键时刻对摄制进程起到一定的保护作用。想一想，如果不预留一定的交通费、场地清扫费、服装清洁费、坏灯泡更换费，万一出现紧急状况，将会怎样？

## 小额现金

小额现金是指那些供各部门临时支配、应急的现金(不能是支票)。在拍摄期间，钱会像流水一样从制片人的口袋里流出。如果不对小额现金做有效的控制，可能会很快掏干你的预算。可以给各部门负责人每人分发一个信封，内置一定金额的现金，比如100美元，有各种临时需要，都可以从这里直接支付，但要收集凭据并注明用途，用完之后再拿给制片经理报销，然后再领取新的100美元。

> **学生** 别小瞧小额现金的作用。每天要随身携带不少于50美元的现金以应付不时之需。每天工作结束之后还要及时记录下它们的用途(保留收据或发票)。

## 开始编制预算

当手头上拥有一份摄制进度表和一套基本的假设预算方案之后，你就可以着手填入具体的数目了。因为有一些需要出钱的项目已从脚本中剥离出来，所以这时要填写的表格应该是"明细预算"页。它们能逐一告诉你哪项需要安排多少费用。比如，你一旦确定了摄制人员的数量，则只需将人数乘以人均费用再乘以摄制的天数即可得到总的劳务费。

具体操作方法是将各项经费数目填入对应的目录之中，然后加起来汇总。支出方面一般就高不就低。如果总数大大超出你的预期，要先审查大的支出项目，然后逐步削减费用。

## 预算编制过程

可以把第一次填写的预算仅仅当作是一份草案。真正的预算一定要经过很多次的修改，因为在此过程中，它要随脚本的变化而变化，并要不断地添加或删减掉一些项目和内容。只有摄制场地、设备和人员等几项大的基本费用都敲定了，它才具有现实可行性。

## 信息的强大作用

做重要决策时，你面临的选择越多，就越要做足准备工作。电话和网络是你重要的业务工具，尽量多使用它们以获取各种信息。当与汽车或设备租赁公司谈合约时，应有一份本地的影视制作公司指南或者电话簿，然后给它们逐个打电话。搜索引擎也能很快地帮你锁定那些公司。这里是几个关于打电话的小窍门。

**主动出击**。不要被动地等别人给你回电话。如果卖方在约定的时间内没回你的电话，你就主动地联系他。有些业务只有经过努力竞争才能获取。

**记下人名**。当有人在电话里给你某个报价时，应及时记下那个人的全名。在以后的谈判中，你可以引用他给你开出的价格。当他的同事否认时，你可以告诉他这是某某某当时给出的价格。

**做电话记录**。在电话中与人谈判时，要同时做记录，每次打完电话后要及时整理刚才得到的信息。若挂下电话后发现还有重要问题忘了问，要赶紧拨回去。

**对过低报价要小心**。如果某个报价明显比别人低很多，这时就要小心了。一个好的价格并不意味着你租的设备就一定要有缺陷。但对方的不诚实可能会给你带来灾难性后果。所以，对过低报价要再三求证。

**与对方面谈**。这一点在与设备租赁公司、后期制作公司和胶片冲印公司打交道时特别有用。你要立足于与他们建立长远关系。对方每天可能要接听几百个业务电话，直接过去跟他们面谈不但能给他留下更深刻的印象，说不定还可以得到更低的折扣。

**不要匆忙下单**。要舍得花时间和工夫去货比三家。除非所有的租赁公司都跑了一遍，否则不要急着签订合约。货比三家能帮你花更少的钱做更多的事。

**什么事都可谈**。谈判一开始应报一个最低价，当所有公司都说"不"的时候再将报价往上提一点。这就是谈判，以尽可能低的价格得到你想要的东西。

> 关于设备这一块，可以跟你感兴趣的租赁公司建立良好的关系。如果是学生短片，要明确地告诉他们，因为学生短片可以得到比较低的折扣。不要害怕讲价。要善于引用从别处来的价格或优惠条件。要先自己瞧得起自己，别人才会给予你同样的尊重。
>
> ——杰赛琳·哈弗勒，《公民》制片人

**白纸黑字**。所有约定都必须变成文字的东西。口头协议可能会被忘记。

**保持友善**。在业内，人际关系是所有业务的基础。人们总是愿意跟他们熟悉和信赖的人打交道。

## 边学边做

为了掌握各项费用的管理，你可以多参加一些制片工作。无论具体做什么，只要能参与进去就行。理想的入门级工作应该是制片助理，它包罗万象，什么事都要管，因此也最锻炼人的。但一定要放下架子，即便是给导演端咖啡、给制片人跑腿的活，也要愿意干。

片场就是最好实验场。应尽量全身心地浸泡在里面。要虚心向身边的每一个人学习，看人家是怎么做、怎么独立处理问题的。尽可能地结识每一个人并不耻下问，但要区分什么情况下可以多问，什么情况下应该保持安静。每一次摄制结束后要主动地与你认识的关键人物保持联系。

> 我曾经做过制片助理，并给人们打下手。有一次，一个镜头要求窗外的篱笆在风中摇曳，我就一直站在树后边来回地推拉着树枝。
>
> ——亚当·戴维森

片场是一个学习、锻炼的理想场所。然而在制片人办公室也同样可以得到锻炼。给制片经理帮忙，甚至只是做一些影印表格的工作都是积累经验、了解剧组日常运行的好机会。对任何工作都要抱有积极主动的心态去做，而不要不屑一顾。只有先做好基础性的工作，才能寻求到更高的进阶机会。

无论是在专业影片摄制中打下手，还是做自己的片子，都可以从中学到很多东西。每一次影片制作都会有它自己的独特问题，你要留心观察别人是如何处理的，这是一个重要的受教育的过程。有了这样的经验，下次你自己做片遇到类似的问题就知道怎样做了。

**市场/发行/网站**。为短片专门建一个网站、召开媒体见面会、寻求发行商或者参加电影节

都少不了用钱。因此，最好的方法是提前预留一些资金用到这些方面。

## 学生预算

在学生短片中，一个人可能既是编剧又是导演，既担当制片人又兼做剪辑师。如果能幸运地请到一位专门的制片人的话，那么很多工作就可以交由制片人来完成了。

以下是拍摄阶段的一些关键性预算，它们大多都是无法省略的硬性成本(见图5.3)。

| 《爱神》 | | | | 片长：15分钟 |
|---|---|---|---|---|
| | 数量 | 单位 | 估算费用 | 截止目前 |
| **I. 前期摄制准备阶段** | | | | |
| 挑选演员、广告 | | | | |
| **II. 前期摄制准备阶段** | | | | |
| **摄制人员** | | | | |
| 制作设计 | | | | 1 200 |
| 服装师 | | | | 1 000 |
| 摄影师 | 9 | 天 | 200 | 1 200 |
| 会议餐饮 | 20 | 次 | 20 | 400 |
| **设备租赁** | | | | |
| 镜头 | | | | 1 000 |
| 各种附件 | | | | 1 000 |
| **交通** | | | | |
| 货车 | 2 | 周 | 549 | 1 098 |
| 大巴 | 2 | 周 | 605 | 1 210 |
| 小车 | | 一揽子 | 800 | 800 |
| **场地费用** | | | | |
| 伙食费 | 260 | 餐 | 12 | 3 120 |
| 布景费 | | 一揽子 | 400 | 400 |
| 备用金 | | 一揽子 | 500 | 500 |
| 租赁费 | | 一揽子 | 1 000 | 1 000 |
| **美工部门** | | | | |
| 道具费 | | | | 1 000 |
| 服装费 | | | | 1 000 |
| 化妆费 | | 一揽子 | 200 | 200 |
| **III. 后期制作** | | | | |
| **胶片** | | | | |
| 完工派对 | 1 | 次 | 300 | 300 |
| **总计** | | | | 18 028 |

图5.3　另一种预算样本——《爱神》预算表

- 胶片(录像带、闪存卡、硬盘)购置费
- 胶片冲印费
- 食品(正餐和小吃)
- 场地租赁费
- 美工费用(道具、服装、布景、化妆等)
- 交通费(租车费)
- 消耗品(灯光过滤片、DAT磁带、电池等)
- 实物捐赠(食品、场地、胶片等)
- 小额现金(每天最少要50美元)
- 设备租赁费

　　学生通常要为一些特别的装备再花上一些钱，这些装备大多不包含在设备包里。例如35毫米摄影机、特别的镜头、移动轨道车和车架等。即便资金比较紧张，也一定要留有足够的冲印费(用视频拍摄则没有这个问题)。你还可以在后期制作期间再去筹措资金以完成整部影片。具体情况可以参考本书网站有关《公民》的实例。

## 本章要点

- 正确评估影片的规模。你真的需要大量的摄制人员、演员和多块场地吗？
- 审视你的资源和资金。不要指望小预算也能拍出史诗般的影片。
- 在脚本与预算之间作平衡其实是一场持久战。如果资金真的很紧缺，不妨修改脚本以重构平衡。
- 建立一套小额资金凭证制度，以跟踪现金流向。美工部门通常会突破预算。

# 摄制人员

> 有一个总是质疑你的人终归是件好事。他不会让你轻易得到你想要的东西。这并不是说他总是对的，而是说质疑声音的存在能让你集思广益。
>
> ——卢克·马西尼

## 导演

### 挑选摄制人员

导演应该从一开始就参与关键摄制人员的挑选。他必须寻找那些有创造力、同时善于沟通的人来一道工作。摄制过程漫长而艰难，导演只有在所有人的帮助和共同努力下才能保持坚定信心。

选聘摄制人员期间实际也是导演与制片人的一个很好的磨合期。在用人问题上他们应该相互弥补。当导演想把某些人招进剧组时，制片人可以从另一角度和思路出发给出善意的意见和建议。

当导演与制片人一块参与面试时，标准应该一致。但每次面试之后他们可以就某个人选的具体情况进行讨论。不同的观点很重要，它不但有助于挑选到合适的人才，而且有助于学习如何与异见者相处。虽然最终用人权在导演，但一个公开讨论的平台可以令其更加集思广益。

挑选摄制人员只是第一步，以后还要涉及演员、摄制场地、道具、服装、发妆、发型等诸多问题的决策。导演与制片人应该自始至终地保持高度一致。

## 制片人

### 聘用摄制人员

摄制人员是指剧组当中除演员之外的所有参与影片拍摄和制作的工作人员。正如摄像机前面需要有好的演员来演绎人物和故事一样，摄像机后面也需要有优秀的团队为影片摄制提供各种支持。团队中每一位成员都是影片制作大机器中的一个小小的螺丝钉，在导演的指挥下为影片的成功而共同努力。

即便是最好的计划，也需要由优秀的人才去执行。摄制过程往往漫长而艰辛，只有那些既有创造力又有耐力的人们才能在重压之下坚持不懈、勇于探索。他们的职业一点也不光鲜和浪漫，但少了他们，影片就不能取得成功。如果助理制片不能控制街头上的车流，导演可能就没法拍摄；如果助理摄像师没能正确地清洁快门，胶片可能就会擦伤；如果焦距没测准或者照明不够明亮，那么再好的表演也会变成模糊一片或者无法看清。

### 谁来聘用摄制人员

制片人的职责之一就是在剧组力所能及的情况下给导演配备最优秀的摄制团队。导演也需要积极参与到关键职位(摄像师、美术指导、录音师、助理导演等)的挑选，但最后与这些人谈判、签合约，甚至解聘合约的还是应该由制片人出面来做。这样分工安排的目的是确保导演与关键摄制人员之间只是一种纯粹的工作关系，那些商业上的讨价还价只会破坏这种关系的纯洁度，为摄制工作带来负面影响。关键职位上的人选确定之后，再由他们自己分别聘用各自的助手。

## 什么时候开始聘用最好

### "前期准备时间非常宝贵"

影片制作离不开摄制人员，但影片的一些拍摄准备工作也需要摄制人员提前介入，影片拍摄结束之后还需要人手清场。除非某个摄制人员另外有特别的任务，如专门负责假肢管理、爆炸效果操作或者执掌另外一台摄影机等，否则都要参与进来。

拍摄准备时间的长短取决于多种因素。对预算紧张的短片制作而言，不带薪水的关键摄制人员当然是越早到位越好。其中摄影指导与美术指导是两个最重要的人物，他们与导演共同构成稳定的铁三角关系，是剧组的主心骨。

(前期准备工作介绍中列出了一个摄制进度安排的样本，里面就某些摄制人员的理想到位时间做了说明。虽然每个短片项目的情况各不相同，但摄制进程安排却大同小异，可以作为操作的样板。)

## 摄制团队要多大才好

只有充分了解了脚本的技术要求和导演的拍摄思路之后，制片人才能确定摄制人员的规模。如果导演需要时常运用移动轨道车进行拍摄，就像《爱神》《误餐》和《公民》等短片所做的那样，那就需要有经验丰富的摄制人员在现场处理各种复杂的技术问题。泰提亚拍摄《疯狂的胶水》的时候，摄制人员人数飘忽不定，有时候只有两个人，有时候要用到8个人，它完全取决于艺术方面的需要。

熟悉影片摄制中的每个职位和它们的职责对制片人来说非常重要。因为摄制规模直接涉及预算问题。像就餐、交通、薪水等问题都需要认真对待，来不得半点马虎。

相对而言，纪录片的摄制团队则要精炼得多。他们必须灵活机动，所以总的人数不可能很多，否则经费上也无法负担。

## 3～30人的规模

短片制作的摄制人员一般控制在3～30人的规模。如果你的片子不需要同期录音、使用自然光线照明、场景变化不大，那么三个人就足够了，即：

- 编剧/导演/制片人；
- 摄影指导/助理摄影师；
- 美术指导/助理导演/场务。

如果同时有几个摄制场地，又要做同期声录音，还要用到移动轨道车等，你可能就要雇用15～20个人了。换言之，随着工作量的增加和工作难度的增大，摄制人员的数量也要有相应增长。但最终决定人员数量的还是预算。如果你雇用的人数少于实际需要的人数，就要保证这些人能够身兼数职。例如，脚本要求至少要30个人才能完成摄制任务，但你只负担得起10个人的费用，这时一个人就得承担原来3个人的工作(见图6.1)。在这种情况下，制片人可能要兼任助理导演，剪辑师可能要兼任脚本监制，等等。即便如此，每个人仍然要清晰了解他应负责哪些事项，否则很容易乱套。片场的运行必须像时钟一样精确。如果一套家具需要挪动，你不能同时让三批人去做这件事。

> **学生** 有些导演什么事都想插一手，部分原因是制作经费非常有限。但一名好的导演如果想要维护自己的权威，就最好别插手制片人的事务。制片人的事务应由制片人去做。

## 选聘摄制人员

你应该尽力选聘那些工作努力、经验丰富、充满热情的摄制人员。如果你不能向他们提供报酬或者报酬很低，那么你必须用好的脚本去打动他们，让他们了解这是人生不可多得的一次机遇与挑战。摄制人员的工作日期也要跟你的摄制日期合拍。因为你的摄制日期可能会有变动，这时就要确保他们的工作日程安排也能做相应的调整。优秀的人才总是很忙，基于这个原因，你必须有替补的人手。

摄制人员之间的个性是否相容也很重要。挑选摄制人员有点像挑选演员，他们要在重重压力下相互配合，因此合作意识必不可少。要

事先了解他们的个性是属于团队型的还是自以为是的。

可以跟他以前的同事聊一聊，在你决定雇用他之前，应尽量对他有更多的了解。如果这种途径行不通，就得凭你自己的经验和直觉去判断。如果一个有名气的摄影指导个性狂妄，难于与之相处，那么他再"伟大"，也没有必要去雇用他。初学者在这方面经常会犯错误，但随着经验的增长，你会逐渐增加对人性的判断。

如果你的选择是明智的，影片将会有一个好的开端。因为作为制片人或者导演，你必须依赖于精干的手下去执行你的想法。找到你能信赖的人，你的工作会变得相对轻松。如果这次合作愉快，以后的影片摄制将会有更多的合作机会。有时候，业务要建立在良好的信任与合作基础之上。

> 如果你的摄制成员不是很专业，没关系，人总是在学习中成长的，只要他肯努力。
> ——卢克·马西尼

## 吸引合适的人才

你如何向别人表述你的短片将对人才的聘用有直接的影响。所谓物以类聚、人以群分，如果你表现出你自己是一个有组织能力的和专业的人，那么你也将吸引更多与你类似的人。因此，在做人才招聘广告、与中介组织或者高校打交道的时候，你必须注重表现出你专业的一面。注意言辞，既要真诚，又要有良好的表达技巧。选人的时候，你必须以自己的水准作为标杆，不能随便降低对人才的要求。

**学生**　制作学生短片时，你可能会享受到一定的便利，因为你可以聘用你周边的同学。很多影片都是依托高校而制作出来的，因此你可以从中找到大量经验丰富而且愿意参与学生短片制作的人才。这些人之所以愿意参与进来，并不是为了赚钱，而是为优秀的脚本吸引。只要他们觉得脚本有价值，能激发他们的事业自豪感，投入一些时间和精力到你的项目中来是没有任何问题的。

**独立制片人**　你可以在学生中间广发招聘广告。学校里有很多学生愿意花大量时间参与一些半专业性的短片制作。因为这对他们来说也是有好处的，他们亲身体验了短片制作的全过程，对低成本项目的运作会积累更多的认识。

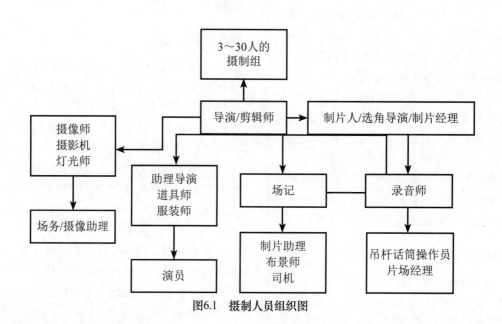

图6.1　摄制人员组织图

## 评估人才

你如何知道谁适合做什么事？聘用一群你不认识的或者未合作过的摄制人员风险极大。当然你可以审看他们以前参与制作的作品，向其他制片人、导演打听他们的情况，但这种帮助毕竟有限，也不是很靠谱。影片制作是团队行为，各个环节对最终的影片都会有或多或少的影响，但你很难找出究竟哪一个才是最短的那块短板。我们可以思考以下两个案例。

- 摄影指导好像看起来很有权威性，但他必须听从导演的指挥，充当导演的左膀右臂。同时他还要有优秀的灯光师与他配合，提供合适的照明。
- 影片后期制作很重要，如果剪辑师每天进展速度很慢，你的预算可能无法支撑他这种慢节奏的工作效率。

如果你能按部就班地完成每一天的工作，这足以说明你的影片制作已经进入正确的轨道。能制作出优秀的作品当然好，但那总是极少数，对绝大多数作品而言，其实都是处于一种既不好也不坏的状态。你将制作优秀作品的希望完全寄托于某几个摄制人员似乎不太现实。

你所能做的就是做好各项准备工作，尽可能避免发生严重失误。如果真的发生严重失误，那只好解聘主要负责人而另外寻找替代者。

## 聘用合约谈判

制片人要和每一个聘用的人员谈判酬金问题。酬金一般都是以天或者以星期来计算的，对加班加点的情况则要有专门的条款做另外的规定。给每位摄制人员做一份简洁的合约备忘录是一个不错的方法，里面对双方权利与义务应做明确的规范。合约备忘录还应该详细记录每个人以前的工作信用情况，或者至少提供某些线索给制片人，使制片人能依此了解所聘用的人选。

如果你打算和某个人签订按项目支付薪水的模式，那一定要先进行试用，看看是否合适，免得到时浪费双方的时间和精力。如果聘用的人采用的是按时或按天计酬制，也要特别注意他们的工作时间。例如，如果你需要临时用到一位发型师，可以在任务完成以后就辞退他，千万别没事也让他在剧组呆着，因为这是需要支付报酬的。

> 想要让摄制人员免费为你工作，关键在于必须让他们确信你所做的东西与众不同，这样他们才会带着自豪感全身心地投入。
>
> ——吉姆·泰勒

## 关键的摄制人员

组建摄制团队的第一步是确定关键人员，他们是整个影片制作的核心力量。关键摄制人员一旦确定，你可以再根据他们的推荐聘请相应的辅助人员，从而形成精干的摄制团队。

关键摄制人员一般包括：

- 制片经理；
- 摄影指导；
- 美术指导；
- 助理导演；
- 录音师。

> 我的影片摄制中很重要的一点就是我们的摄制人员都已从学校毕业。每个人都有一定的专业经验，都独立地干过。因此，我们像是涂了润滑剂的机器，平稳而有序地工作着。
>
> ——詹姆斯·达林

## 制片经理

如果制片人的预算比较充足，他可以聘用一位懂行的人做制片经理。制片经理的职责是对脚本进行拆解和归类、编制摄制进程和管理日常费用。影片预算一旦批复下来，制片经理还可以在制片人授予的权限内开始组织制作、聘用摄制人员，或者向制片人/导演推荐合适的人才。不幸的是，对绝大多数初次制作影片的人来说，制片经理是个奢侈品，根本没钱聘用。在低成本影片中，制片经理必须由制片人自己担任。

制片经理在整个影片制作过程中是核心角

色，他负责的任务通常包括：

- 参与前期摄制准备工作，提供各种便利；
- 制作脚本明细表，安排重要的摄制日程；
- 编排和控制预算；
- 与摄制人员签订劳动合约；
- 监管每天的现金支出；
- 参与场景地的挑选；
- 监督每天的工作进度；
- 调整摄制日程和进度；
- 处理非摄制现场的一些事务；
- 负责后勤，安排住宿、伙食与交通等事务；
- 购买必要的保险；
- 办理各种摄制许可；
- 寻找播出和发行渠道；
- 想别人之未想，主动承担各种杂务；
- 完成每天的经费使用报告。

总而言之，制片经理就像是一台发动机，不断地驱动着影片摄制向前行进。他的重要性再怎么强调也不为过。应该说这是一个光荣的职位，只有那些有良好组织能力的人才能够担任。从隶属关系上讲，制片经理直接向制片人负责。

### 辅助人员

制片经理的手下人员包括以下几种。

**制片协调员**。制片协调员是制片人与制片经理和演职人员之间的联络人，一般在制片办公室工作，其负责的事务主要有：

- 与各部门进行沟通联络；
- 向演职人员传递各种信息；
- 协调交通事宜；
- 充当文员，打印文件、演职员目录表、电话号码，等等。

制片协调员应该有很强的组织能力，并且脾气好，当其他人争吵不休的时候，他应该保持冷静客观。因此，他是制片人或制片经理的得力助手。

**片场经理**。片场经理是剧组的侦察兵，其主要职责是为剧组寻找摄制场地和充当剧组与片场的联络官。他还要代表剧组与场地出租方或者周边邻居谈判、协调因拍摄而带来的种种

不便，办理场地拍摄许可证，以及交涉各种事务等。

片场经理还要帮助布景，安排打扫场地卫生、安排停车等。

**伙食管理员**。每个人都要吃饭。拍电影是个体力活，要消耗更多的热量，因此需要更多的食物补充能量。必须有专人管理伙食，否则拍摄难以为继。可以在摄制场地边上摆张桌子，放上一些饼干之类的点心作全天候式的供应。中午还应该安排可口的午饭。

> **学生**　大多数学生聘用不起专门的伙食管理员，因此拍摄期间的餐饮工作就落到学生制片人肩上。要做好每天的饮食安排，需要精心设计和提前计划。不要让每天的伙食一模一样。点了比萨之后还要配以色拉。一句谚语说得好："天天吃比萨，你将收获一部比萨般的影片。"

> 我们剧组的伙食是由我妈妈和我弟弟负责的。让妈妈负责剧组的伙食工作非常棒，她关心每一个人，把每个人都喂得好好的。
>
> 我妈妈以前也是学艺术的，所以她了解我需要什么。在摄制中途改写脚本的时候，她还能给我提供一些意见和建议。我的家庭并不富有，但妈妈充满了爱心。这是我可以利用的重要资源。
>
> ——詹姆斯·达林

**交通协调员**。如果剧组需要用到很多车辆，就需要交通协调员来负责整个剧组的车辆管理与协调。高效地组织场景间的交通运输工作能节省不少的时间和费用。交通协调员要随时注意车有没有加满油，调度司机接送演员和装备等事项。这个职位通常由制片助理担负。

### 摄影指导

制片人和导演对摄影指导的聘用要给予特别重视。因为这是一个关键的职位。摄影指导的工作是执行导演的视觉拍摄方案和参与搭建摄影团队。在大多数低成本影片中，摄影指导亦亲自执掌摄像机。这就是说，你要找的摄影

指导与摄影师是同一个人。

摄影指导应该是多面手，还能根据现场的光线情况做一些简单的布光。如果你的影片像《镜子镜子》那样对摄影的技术要求并不是太高，摄影指导则可以用富余的时间去布置现场照明。

> 摄制团队中的关键成员通常是你的朋友。当我决定拍这部短片时，我打听到我的室友鲍比也有此打算。我们之间太熟悉了。于是，他很高兴地加入到我们剧组。
>
> ——卢克·马西尼

**学生**　在学生短片制作中，摄影指导往往身兼数职，比如摄影师、灯光师、勤杂工等。不要让他一个人做得太多，否则忙不过来。

### 对摄影指导的选聘

在几个摄影指导候选人之间进行选择，可以从以下几个因素进行考察。

**以前的作品。** 审看他们以前拍摄的影片。当然，这里并不是要你看影片的内容，而是要侧重看摄影指导对画面光线的设计和控制能力。一名优秀摄影指导应该灵活应变，能根据影片或导演的要求设计出不同的画面风格、使用不同的照明方式，而不能仅仅凭着过往经验墨守成规、不思进取。

这时你要思考以下问题：摄影指导的画面风格是否与你的影片相融？他的作品虽然很优秀但他的照明风格是否跟你的影片设想相差太大？你可以与之交谈，通过交谈，从而判别他到底是个墨守成规的人，还是个积极进取、勇于尝试不同风格的人。

> 第一个进入摄制团队的人是摄影指导。我以前跟他在一部影片摄制中有过合作，自那以后我们形成了良好的工作伙伴关系。
>
> ——詹姆斯·达林

**摄影指导以前拍摄的影片格式、用过的机型。** 明显地，摄影指导应该对你所提供的摄像机非常熟悉。现在市场上存在着众多的摄像机型号，它们的参数各不相同，对灯光照明的要求也相差很大，这就要求摄影指导必须有丰富的拍摄经历，能熟练操控不同型号的机器，根据它们的特性进行相应的布光。

如果你在寻找一位能用胶片拍摄的摄影指导，可以询问他有没有用过你所选择的胶片格式。如果摄影指导是第一次用35毫米或16毫米胶片拍摄，可以现场对他进行操作测试，以确保他能驾驭这种新的格式。

**工作速度。** 摄影指导需要多长时间来架设摄影机和布置灯光呢？他以前的作品可能看起来不错，但如果他拍摄每个镜头都慢条斯理的，可能就不一定适合于你了。除非你的时间特别充裕，否则你一定得催促他按摄制进度拍摄。

通常摄影指导只在上午拍摄，下午的光线过于刺眼而没办法在室外工作。如果你真的要赶进度的话，可以让摄影指导适当压缩片比，做到2∶1或者4∶1的片比即可，这样整个拍摄工作量就下来了。下午不拍摄的时候，则可以安排演员背台词、排练或者干脆休息。

> 摄影指导最重要的素质之一就是雷厉风行，即兴发挥。他要适应在各种环境下拍摄。因此我一定会找一个信得过的摄影指导为我工作。在拍摄现场，我很少有时间去监督每个镜头的拍摄情况，告诉摄影指导"这个镜头拍得好""那个镜头还得再收小一点景别"，等等。
>
> ——亚当·戴维森

**摄影指导是否自带设备。** 许多摄影指导拥有自己的摄影机，甚至灯具。这时他们的报价一般包括服务费和设备使用费。摄影指导自带设备当然更好，这不仅因为它简化了租赁事务，还因为设备出了故障摄影指导可以自行解决。有的摄影指导甚至会自己给设备购买保险。但千万别认为摄影指导拥有自己的设备就一定是一个优秀的摄影师。自带设备只是一个优先选项。

**与导演和美术指导的相处情况。** 导演、摄影指导和美术指导一起工作，分享彼此的观点和意见。他们三个人必须形成密切的工作团队关系。制片人则在力所能及的前提下尽可能地满足导演的摄制需求，提供财力保障。

**摄制进度。** 摄影指导能否跟上你的摄制进度？如果你的拍摄日期有所变化，他是否也能适应？最重要的是，摄影指导能否在期限内完成工作？

> 我的摄影指导是我在大二时候认识的。他是一个天才型摄影指导和导演，自己独立做过几部影片。他是在画第2版故事板的时候加入进来的，但不是每天都参与我们的拍摄方案讨论。做故事板方案时，他会就每个镜头的拍摄机位、角度和光线提出切实可行的意见和建议。
>
> ——泰提亚·罗森塔尔

### 拍摄中的问题

以下是一些危险的信号，如不加以留意可能会给的影片摄制带来负面影响。

- 一个没有经验的摄影指导可能会要求剧组提供各种高端设备，比如HMI灯具、轨道车、斯坦尼康、大摇臂等。他之所以这样做，是因为他没有信心，对拍摄中的具体需求没办法作出准确的评估。而对于一名经验丰富的摄影指导来说，只要他查看一遍摄制场地，和导演讨论一番视觉方案，就能拿出一份精确的设备需求方案。有时候可能你的预算比较充裕，但好钢要用在刀刃上，没必要大手大脚，省下的钱不如花在道具、服装的添置上。

- 若一群没有什么经验的人聘用一位经验丰富的摄影指导，那么这位摄影指导可能会颐指气使，凌驾于一切人之上。这种情形的最后结果是影片深受摄影指导的影响，却不是导演所预想的。在这种情况下，制片人应该直接面对摄影指导，指出他的错误所在。因为这是你的而不是他的影片。但如果导演实在太稚嫩的话，这种情形势不可免。

- 如果你聘用的是没有经验的摄影指导，那么一位经验丰富的灯光师或者摄像机操作员对剧组是很有帮助的。

### 摄影辅助人员

找到了摄影指导之后，接下来就得考虑招聘一些摄影辅助人员了，他们包括摄影师、电工、勤杂人员等。人员的规模取决于预算情况、脚本的要求和拍摄的难度等多种因素。

导演是不是要求画面必须特别稳定？要不要用到移动轨道车？或者两者都要？他想用高光照明还是低光照明？他是不是还考虑用斯坦尼康？当导演和摄像师定下总体拍摄方案后，制片人就必须考虑到底要聘用多少人来满足拍摄需求。

摄影指导通常想使用自己的团队，他们在一起工作过，配合比较默契。在绝大多数情况下摄影指导的拍摄进度取决于他的团队配合。摄影指导的助手多的时候可以高达10个，分别负责操作摄影机、照明和移动摄影机等工作。

#### 摄像机的操作

**摄影师。** 一般情况下，摄影指导就是摄影师。但如果摄影指导要更多地关注照明问题，那在预算许可的情况下，他可以聘用一位摄影师专门负责操控摄像机。这样做的另一大好处就是它相对减轻了摄影指导的工作负担，从而有更多的时间和导演商讨问题。

**助理摄影师。** 助理摄影师的职责包括更换镜头、测量焦距、对焦、架设和保护摄影机等。这一职位要求对摄影机比较了解。在学生影片中这是一个重要的职位。

**第二助理摄影师。** 第二助理摄影师也被称为"装片师"，主要负责胶片的装卸。除此之外，他还负责对拍摄的每个镜头进行记录，因此跟脚本监制有比较多的接触(脚本监制要负责给每个镜头编号)。另外，第二助理摄影师还要向剪辑师提交拍摄报告。

**照相员。** 照相员主要负责给一些关键场面拍摄定位照片(即每个演员应该站在什么位置，每件物品应该摆在什么位置)，特别是在彩排的

时候。定位照片必须拍得很精确，因为它要为下一个镜头中演员的站位和道具的摆放提供参考依据。

### 拍摄照明

**灯光师**，相当于摄影指导的左膀，主要负责片场的照明和电路的铺设。

**场务**，帮助电工铺设电路、提供照明。

**电工**，灯光师的助手，负责整理电线。

**第二电工**。如果摄像师在布光时需要更多的助手，第二电工量便是其中之一。

### 摄像机的运动

**首席场务**，相当于摄像师的右臂，主要负责摄像机的平稳运动。除此之外，其还应帮手摄像机、灯架、轨道等设备的安装。他是摄像师在片场中最值得信赖的助手，并且知道如何操控摄像机做各种运动。

**轨道车场务**，是首席场务的助理，主要负责架设轨道和推动轨道车运动。

摄影指导还可以推荐以前一起工作过的其他人选。所有的摄制人员都可以推荐他们熟悉的技术人员参加你的面试。

## 美术指导(制作设计)

美术指导是一个非常重要的职位，但初学者往往对它不是很重视。美术指导跟制作设计常常被混淆在一起，但制作设计主要是与导演、摄影指导一道决定影片的整体外观与感觉，而美术指导则负责执行这些决定。从另一角度看，制作设计关心的是影片的风格与创意，而美术指导则偏重于材料的选购、人员的聘用、片场的谈判与布置等日常性事务。

一个预算充实的剧组不但要分别配备制作设计和美术指导，有时还要为美术指导配备一个工作团队。但在低成本项目中，制作设计与美术指导往往要合二为一，即它既要提供艺术创意，又要负责具体的执行。短片《公民》的导演詹姆斯·达琳就分别聘请了一位制作设计和一位美术指导，但他们还要参与一些其他事务。出于行文方便，本书用笼统的美术指导指代这两个职位。

你可以到舞台设计师中间去挑选美术指导。但舞台设计与电影的制作设计还是有一定区别的。舞台设计要求对整个舞台都要进行设计和布置，而电影则只需对摄影机视野范围之内的场景进行设计和布置。一般地，在一部影片中，摄影机用于表现整个场景的全景镜头只有短短的几秒钟，其他时间大多是局部性镜头。

### 对美术指导的选聘

可用如下标准来选聘美术指导。

**过往的影视制作经验**。最佳人选应该是有过影视制作经验而不只是单纯做过舞台监制，他要了解摄影机是如何"看"的，以及懂得如何控制视觉效果。如果你的候选人在这方面经验不多但热情很高，建议他最好多花些时间去分析各种风格的电影、建筑和摄影作品等。

**能因地制宜地发挥才能**。美术指导应该用脑做事而不是只会用钱开路。这意味着他必须游荡于各种廉价商店与人讨价还价或者就地取材、因地制宜地让已有环境焕然一新。但另一方面导演和制片人必须意识到，美术指导并不能点石成金。虽然好电影与坏电影之间的区别美术指导要起很大的作用，但他毕竟只能是带着脚镣跳舞，在有限的预算下做事。

**与导演和摄像师的相处能力**。美术指导要能理解导演的视觉方案，也要能高效地与摄影指导配合。他们应该组成紧密的合作关系，从而使整个摄制过程平稳顺畅。

### 美术指导的辅助人员

美术指导要负责组建他的团队，其辅助人员主要包括：

- 美工部门协调人；
- 场景搭建协调人；
- 场景设计师；
- 布景师；
- 布景员；
- 物品主管。

这取决于影片的预算的状况，美术指导可能还会被要求负责服装、道具、家具等事务。

**美工部门协调人**。其职责是跟踪美工部

门的经费使用情况、协助美术指导、在其他人出去采购的时候掌管美工部门、监督片场的搭建，等等。他必须一直待在片场。

**场景搭建协调人**。其主要负责设计片场搭建方案、编制预算、监督工程进度。他要估算大概需要多少劳力、原材料和费用，决定哪块墙需要涂刷油漆或者粘贴墙纸，等等。

**场景设计师**。其主要负责片场的装饰和美化，比如在门上贴些画、给墙壁做旧一些或者放置一些重要的家具和道具等。其作用是把想像象诸现实。有时候他需要有化腐朽为神奇的能力。

**布景师**。其主要负责整个场景的布置：安装家具、铺设地毯、购买手工饰品等。如果场景需要绿化，他还得在现场添加一些植物或树，让影片看起来有夏天或秋天的感觉。当然，这项工程会比较浩大，费用也会直线上升。有时候布景师也可以把这些工作外包给专业的绿化公司。

**布景员**。其负责对片场进行外观包装，也包括搬运家具、安放地毯、更换灯架等体力活。片场的维护工作也要由布景员负责。

拍摄期间布景员必须随时待命以防片场要做新的布置和调整。他往往要提前于其他工作人员到场。如果可能的话，还要为第二天的拍摄作提前布置。

**物品主管**。其要能随时召集需要的人手，还要为影片安放各种道具，以及及时补充损耗。比如，影片要求演员在摄像机前表演吃饭，那么物品主管就得给玻璃杯中添加饮料，在餐盘里放上必要的食物。

一般地，物品主管必须始终在现场服务，有时候也被要求特别留意镜头之间、场景之间道具摆放的前后一致性。这也意味着物品主管要与导演和演员们和谐相处。

### 相关人员

以下职位并非隶属于美工部门，但他们需要密切配合美术指导的工作。

**服装设计师**。剧中演员穿戴的任何东西都出自于服装设计师之手。他的目标是通过服装设计来满足导演的视觉要求，并使剧中人物更具个性化色彩。服装设计师设计服装时一定要与导演、摄像师、美术指导、化妆师、发型师一块协商以确保影片整体风格的一致。

服装设计师既要拥有较强的艺术感觉，又要具备丰富的服装知识，除了要懂得织物的编织技巧、布料的裁剪技巧之外，他还要了解各种服饰的发展历史。有时候一些演员会自带演出服装，但自带的服饰必须与整个影片的服饰风格相吻合。

**服装主管**。片场必须要有专人帮助演员保管、穿戴和更换服饰，并且要一男一女分别对应男演员和女演员。这个职位通常被称为服装主管。如果有大量的群众演员，服装主管就有必要再添加人手以应付大场面。

**化妆师**。除了要设计演员的化妆风格类型，其还要亲自为演员化妆，拍摄过程中还得不时地为演员补妆。

**发型师**。其负责发型的设计和梳妆，有风的时候要不时地帮助演员整理被风吹乱的发型。

**故事板设计师**。其负责把导演的脚本视觉设计方案转换故事板，以表现每个镜头的具体内容。速写和透视图是两种比较常见的画法，但现在Flash、Photoshop等电脑技法大有后来居上之势，有时候还可以直接用数码相机，既快捷又直观。

分镜头设计师直接向导演而不是美术指导负责。一般而言，故事板在拍摄系列动作或极端机位角度的镜头时最见成效。

## 助理导演

助理导演应该与制片人或者制片经理密切合作协商摄制日程的安排。拍摄过程中他要负责监督摄制进度并及时提出调整意见，最重要的，还要听从导演指挥，与导演保持一致。

助理导演要与演职人员保持畅通的联系，及时发现和解决各种潜在的问题。打个比喻，他就是连队里的军士长、轮船上的领航员和要道上的交通警察。因此他的任务非常繁重，要确保每个人在正确的时间点上出现在正确的位

置上。不断的提醒是必不可少的，同时要注意方式与方法，不能伤及别人的自尊。为了确保拍摄进度，他要时刻盯着时钟，不断催促各个部门按时完成自己的工作。

> 我的助理导演乔纳森·加德纳仿佛有无尽的能量。他能让整个剧组像上了润滑剂一样平稳运行。对于学生影片来说，这个位置需要足够的机智，因为一方面他要追赶工期，另一方面还不能让人感到苦累不堪。总而言之，他是一个讨人喜欢的、体能充沛的、讲道理的人。
>
> ——詹姆斯·达林

### 助理导演的辅助人员

助理导演的辅助人员(如果没有聘用这些职责，则只能由助理导演一个人担当)包括以下人员。

**第二助理导演。** 其职责是编制通告单、提醒拍摄时间、让演职人员能够准时到达片场。除此之外，他还负责指挥一些背景性的表演。

**第三助理导演。** 其负责打电话通知演员第二天的拍摄。如果需要切断交通或人流，所有的助理导演都要参与进来以保证拍摄的安全。

**场记。** 场记要紧跟导演，告诉他哪些镜头已经拍过了，哪些镜头还没拍。他还要在脚本上做标记以说明这是哪一场戏里的哪一个镜头。除此之外，他必须对镜头、演员的动作与姿势、服装、化妆、台词等做详细的记录，以确保这些元素在下次拍摄时能够续接得上。剪辑时这些记录可以为剪辑师提供很好的参考。场记在摄制现场还应提醒演员在不同的镜头间动作要保持前后一致，否则剪辑就没办法做到镜头的协调和匹配。

### 数字助理

数字助理是近些年来出现的新职位。它的兴起主要是由于数字存储格式和能运行高端剪辑软件的电脑的普及。数字助理的首要职责是下载、管理、备份拍摄下来的原始素材。当使用像P2卡这样的无带格式拍摄时，数字助理的职位就显然必不可少了。当然，数字助理的作用不仅于此，不管采用何种拍摄格式，数字助理现在都是重要的工作人员之一。当使用胶片或录像带拍摄时，数字助理可以从导演的监视器上抓取数字图片、让视频快速地回放，以及进行现场剪辑。

只要使用得当，数字助理还可以成为导演、场记和美工部门的得力助手。比如他可以在拍摄现场帮助监看镜头的连贯性、备用镜头的拍摄等问题。实际上，一个系列动作或表演有很多种拍法，但有时它也是一柄双刃剑。比如一些演员坚持每拍完一个镜头就要回看一下素材，这无疑会对下一镜头的表演造成阻碍。当然，在低成本影片或学生短片摄制当中，聘用数字助理看起来似乎奢华了一些。

然而，如果你采用的是无带格式拍摄，你就得认真考量一下能否把唯一的素材放心地交由一位有大量其他事务的人来保管？除此之外，数字助理还可以将他的独特技术和经验应用于现场拍摄，特别是当他在剪辑方面有丰富的经验时，他可以从剪辑的角度直接提出镜头摄制意见或建议。如果需要，数字助理可以把他的这些意见与建议在后期制作时与剪辑师一道分享，这样就可以避免不必要的补拍。作为数字助理，要积极学习前、后期的各种业务，要懂得操作编辑软件，要知道如何将各种镜头组接起来。

### 录音师

区分学生影片与专业影片的一个重要领域是声音的制作。虽然声音制作技术这些年改进了不少，但对于学生影片来说，他们大多还在苦苦地与如何在现场录制"干净"，的对白声而斗争。

初学者往往会偏重于寻找一位优秀的摄影指导而非一位优秀的录音师。录制声音的好像没有拍摄画面的那样来得有荣耀。在摄制现场，摄影机通常也享有优先权。多花些时间在布光上面是正确的，但许多摄制人员却不愿意因为声音的问题而重拍镜头。这种情况直接导致的后果是画面很漂亮但声音很难听。

导致这种情况发生的部分原因是，现场录制全部的对白在技术上存在一定难度，与此同

时，有一些声音也可以在后期制作时完成，而不一定非得在现场完成。如果让演职人员重新聚集起来在原来的那块场地重新拍摄，代价是极其昂贵的。总体说来，学生影片需要解决如下问题：

- 追求优秀的声音录制团队(录音师和话筒吊杆员)；
- 追求能自始至终坚持于整个摄制期的优秀录音录制团队；
- 能妥善解决摄制现场的噪声问题。

　　毫无疑问，学生短片也需要聘用录音人员以完成声音的录制，并且不能少于两人。

　　要尽量在摄制现场录制清晰的对白声，特别是要注意抓取演员之间激情表演时的声音。对白虽然可以在后期使用ADR方式进行录制，但ADR声音制作方式既费时又费钱(见第14章)，再加上大多数演员都是业余的，他们不一定习惯于在摄制完成后再花上几个月的时间在又黑又暗的录音棚里录音，他们可能再也找不到现场对白时的那种感觉。

> 　　我们刚开始只有一个小伙子做录音工作。他既要操控录音机，又要举吊杆话筒，有点忙不过来。后来他向我们推荐了另一个无家可归的家伙来帮忙，结果却给我们带来巨大的灾难。
>
> ——亚当·戴维森

### 对录音师的选聘

　　评估录音师的一个天然性难题是你不知道演员的对白是现场录制的还是后期在录音棚录制的。如果是在录音棚录制的，那么到底是因为摄制场地确实过于嘈杂而无法现场录音，还是因为录音师的操作失误而只好在后期采取补救措施？如此看来，只有那些参与了该影片制作的制片人、导演或者剪辑师才能给出明确答案。

　　选聘录音师应遵循以下原则。

　　**录音设备的相关知识**。录音师不仅要了解各种录音设备的性能特点，还要能熟练地操作。更重要的是，他要对各种类型的话筒录音性能了如指掌，知道在什么场合下使用什么样的话筒。

　　**自己的设备**。在录音行当里，录音师一般都会有自己的录音设备。因为只有自己的设备，才使得习惯和值得信赖。制片人在与录音师谈判时要把他的录音设备的租金考虑进去。只聘用人而不租用其设备的情形比较少见。但是千万别因为录音师拥有自己的设备而决定聘用他，否则就是本末倒置了。

　　**经验**。录音师需要有在各种环境下录音的经验吗？在有隔音设施的空间里录"干净"的声音并不难，因此在面试时你可以专门问他如何在嘈杂的环境里不受干扰地录制清晰的对白声。

　　**性格脾气**。理想的录音师应该既坚定自信，又极好相处。当发现自己做错时，能及时改正，当别人不重视录音时，要敢于坚持己见。同时，他要敏锐关注演员的要求，小心而又准确地为演员配戴无线话筒、调节音量大小。总之，在大海般的噪声中他要保持独立和镇定。

> 　　我的录音师同时还帮影片设计各种声音元素。他总是有求必应，特别是把各种噪声从录音中剔除出去占用了他不少时间。实际上很少有录音师同时会帮你做声音设计。
>
> ——詹姆斯·达林

### 录音师的辅助人员

　　录音师的助手主要是吊杆话筒操作员，如有必要，还可以增加几名技术人员。吊杆话筒操作员职位非常重要，不是随便什么人都能担当的。如果话筒的指向不对，再好的录音师也没办法录制出好的声音。在你聘用录音师时，他往往会坚持使用自己所熟悉的吊杆话筒操作员。吊杆话筒操作员的主要任务是录制清晰的对白声，这要求在拍摄时必须根据机位和演员的站位妥善地处置好话筒与吊杆的方向与位置。

## 数字图形技术人员

　　数字视频技术在不断进步。像Red Epic、ARRI Alexa、索尼系列摄影机等都要求要有专门

人员在摄制现场来确保画面的色彩和对比度问题。而在专业剧组里，制片人还会被摄影师协会建议聘用一位被委派过来的、专门负责数字图形技术的人员。

数字图形技术员往往是拍摄阶段和后期制作阶段之间的桥梁。在摄制现场他要指导第一摄影助理如何使用数字摄影机，如曝光控制、感光度调节等，以使摄影机的功能可以被充分发挥出来。摄制完成后，他还要检查拍出来的镜头画面是否合乎要求，并拷送给剪辑师。

## 特殊人员

剧组在一些专业领域还需要用到特殊的人才，他们包括：特效、编舞、画师、斯坦尼康操作员、抠像员、训兽师、家教、特技人员，等等。

## 制片助理

制片助理就像是万金油，哪里需要就去哪里。最缺人手的部门应该首先得到制片助理的帮助。如果剧组缺一名司机、一个摄像助理、一位电工师或者一名服装管理员，制片人也可以临时充当制片助理以顶上空缺。

> 我们在动画世界网站上找到了12名志愿者。他们每周大约能过来帮忙一两天，主要工作是做开拍前的准备。他们当中大多数人跟着美术指导一道布置片场，做砍木头、扫灰尘、画画、植树等各种杂务。
>
> ——泰提亚·罗森塔尔

## 实习生

制片助理与实习生之间的差别就在于制片助理往往被安排专门的工作或帮助某个具体的部门；实习生则经常在多个部门间漂浮，当哪个地方需要人手的时候就要赶过去帮忙。

> 我在《镜子镜子》的拍摄中有许多头衔。我兼任制片经理，管理预算，负责采购，甚至到处寻觅布置在拍摄现场的塑料人体模特。
>
> ——简·克劳维特兹

## 纪录片的摄制人员

影响纪录片摄制人员选聘的最重要因素有哪些呢？一般而言，纪录片的拍摄强调机动性，因此人数不能太多，由导演/制片人、摄影指导和录音师/吊杆话筒操作员三个人组成一个摄制团队比较常见。摄制过程中他们不仅要专注于影片的质量，还要时刻留意预算问题。纪录片的摄制周期通常很长，所以每天的支出都必须精打细算。特别需要指出的是，纪录片采访不能对被访对象造成过多干扰，因此拍摄时摄制人员必须行动迅速并且谦逊低调。

纪录片对摄像师的要求不同于剧情片。剧情片的摄影指导更侧重于对灯光的设置与调节，纪录片的摄影指导则更多地专注于拍摄本身。在纪录片采访拍摄过程中，摄影指导一方面要认真倾听被访者的述说，另一方面要留心观察周边的情况，一有风吹草动，便要随机应变。可以说纪录片的摄影指导在拍摄期间始终处于高度的紧张和敏感状态之中。这一点在"直接电影"风格的纪录片中表现得更加明显。

纪录片的摄制人员往往要身兼数职。从影片的构思、完善到寻找投资再到摄制，他们需要全流程、全身心地参与，耗费几个月甚至几年的时间。

> 这是我的第六部纪录片了，每部纪录片我都只有两个摄制人员——我自己（导演兼录音师）外加一名摄像师。导演兼录音师带给我最大的好处就是我可以自始至终地戴着耳机监听录音质量。在《镜子镜子》的摄制过程中做到这一点并不是很难，因为我采访时不用手持话筒而是使用吊杆话筒。那些女性在采访时位置是固定不动的，因此每次采访前我就支好吊杆，检查音量大小，一切妥当后再站到摄像机的左侧开始提问。由于话筒离摄像机较远，所以我并不担心会录入摄像机的噪声。当抛出问题之后，我一边留意她们的反应，一边调节录音机的音量指针。
>
> ——简·克劳维特兹

## 动画师

动画制作极为耗时。它能为影片带来无与伦

比的画质，但其工作方式跟实景拍摄不一样，而且要更繁复一些。光是为角色建模就要费很长的时间，这还得看影片的复杂程度、动作的数量和影片的时长。在CG电影中，为主角建模、上材质大概要花3~4个月的时间。

大约15年前，制作CG动画无论是硬件还是软件都极其昂贵，因此很难找到独立的动画师。但这些年来性能强大的电脑及其配件的价格直线下降，软件的功能也越来越多、越来越便宜，界面也变得更为友好了。这直接导致市场上出现大量的两三个人的动画制作团队。

动画制作最常用的专业软件是Autodesk Maya，其他的还有3D Studio、Soft Image XSI、Lightwave和Cinema 4D等，除此之外，还有一些素材库，比如苹果公司的Shake、Adobe公司的After Effect等。你会发现几乎每种软件都有自己的市场和拥趸。随着软件的不断升级，其功能及受欢迎度都有一定的变化。因此动画师手头上使用的软件每年也会有所更新。

当你决定聘用某位动画师时，最好的办法就是去看看他的工作室。专业的动画工作室要有几台电脑、高速的网络、刻录光驱和正版的软件。你根本不用详细询问电脑的配置，只要看看工作站是否超过四年。如果超过四年，很多最新的软件和软件功能根本无法运用。虽然电脑的软硬件不能代替人脑，但它们的状况如何毕竟可以说明动画师有没有与时俱进，这一点很重要。

> **学生**
>
> 这里有一个问题是学生影片摄制过程中特别需要注意的，那就是要敢于放手让人们做他们份内的事。如果你对某项工作比较有经验，最好别指手画脚地告诉人们应该如何如何，只需说出你想要达到的效果。比如你想让现场的灯光有温暖的感觉，可直接告诉摄影指导你的要求，别指挥他该在哪个位置架设灯具。理解这一点可能需要时间和经验的慢慢积累。

### 营造融洽的氛围

前期准备阶段是一个能充分发现摄制人员之间潜在矛盾的时期。如果你能让他们较早就位，你就有时间去了解他们彼此相处得如何。如果发现有任何矛盾的苗头，你必须直面解决而不是刻意回避。千万别等到临近摄制的时候才决定更换人手。如果前期准备阶段就摩擦不断，相信到真正的摄制阶段将会矛盾重重，怨气越积越深。

如果你发现某个人有问题，可以公开、合理地指出来。如果问题不能得到妥善的解决，那么你就要考虑更换人了。这时制片人必须快刀斩乱麻。当然解聘的语气和方式还是要友好，因为这个人在你这里关系处理得不好并不意味着他在别处就一定也不行。所谓做人不要做绝也就是这个道理。

制片人必须随时做好两手准备，因为你聘用的人员可能因为时间冲突、健康原因、观点个性相左和其他种种意料不到的原因而来不了。这时你必须马上找到替代人选。因此一份备用人选名单很重要。当初那些面试时没有第一时间入选的人员可以成为你的后备军。不光是摄制人员，包括演员、摄制场地等也都应如此。一个有经验的制片人要能随时随地从口袋当中拿出一份登记有姓名和联系方式的落选者名单。只要当初你拒绝他们时理由正当、态度友好，重新录用他们应该不会有什么麻烦。如果他们有过摄制经历，对待这种情况也大多能泰然处之。

> **学生**
>
> 当摄制进行得热火朝天、又不得不解雇某个关键演员的时候，应该等找到替代者后再行解雇。

## 本章要点

- 各部门负责人负责挑选自己部门的人手。
- 确保你聘用的人能随叫随到。
- 如果某个人员不听指挥必须果断地辞退他。没有人是不可替代的。
- 摄制人员往往要身兼数职，要明确每个人的职责所在。
- 爱护身体，保持健康。拍片是一场持久战。
- 人们对拍短片积极性很高，因为这可以让他们积累经验。

# 演员与排练

前来面试的演员无法找到表演状态，以至于我开始怀疑这些人的表演能力。从中我得到的教训就是，一定要不停地挑选演员，直至满意为止。一个好的演员可以化解很多问题。

——卢克·马西尼

导演是连接演员的最重要纽带。他们之间的关系始于面试，发展和巩固于彩排。行内有一句话是这样说的："找对了演员就解决了80%的问题。"是的，合适的演员将赋予脚本生命和灵气。

彩排很重要，对于初学者更是如此。在此期间你不仅要与演员建立紧密的合作关系，更要将全体演员打造成一个同心协力的整体。为了挑选到合适的演员，新手导演必须学会观察演员能否完成从"扮演角色"到"成为角色"的嬗变。

总之，牢固的脚本、可行的视觉方案、合适的演员和恰当的彩排将极大地增益你的片场制作经验。

## 挑选演员

要确保影片能成功，很大程度上取决于挑选的演员是否适合你故事中的角色。演员是那些能帮你讲述故事的人。他们赋予角色生命，并以此而牵引着观众进入你的故事世界。如果观众不相信或者不在乎故事中的角色，摄影机运动得再流畅，场景布置得再漂亮，观众们也很难被打动。本书几个短片中的人物之所以能让人印象深刻，就在于他们的命运大多为我们所牵挂。

《误餐》中的贵妇人会不会站起来，伸手去拿她认为是属于自己的食物？《疯狂的胶水》中的那对夫妻能否破镜重圆？《记忆》中的男孩能否安然度过林中一夜？《镜子镜子》中的女人们会不会说出她们身体的秘密？《爱神》中的雷蒙德能否找到真爱？《公民》中的年轻人能不能最终穿越过界来到加拿大？这些无不让我们为之揪心。

在纪录片摄制中，找到合适的受访者同样重要。那些既愿意又善于表达的人的确不好找(可参考本章末尾简·克劳维特兹讲述挑选《镜子镜子》中女性受访者的摘录)。

在本书所选用的几个短片案例中，所有的角色的言行举止跟他们的身份与任务比较贴切。作为观众，我们希望看的是角色的行为而不是演员本身，即便泥偶片中的人物，也是如此(《疯狂的胶水》中的角色)。观众之所以会有这种感觉，一部分原因是他们在心理上与角色很接近，另一部分原因则是由于演员。如果演员的外形与声音跟观众所期望的角色之间相差很大，那么再怎么表演也难于克服观众的这种偏见。

但话又得说回来，找到合适的演员只是成功的开端。观众在最终作品里所获得的体验是多方面因素共同形成的，每一种因素都会影响观众对故事和角色的情感投射。

那么，观众如何才能进入到人物角色的世界里呢？以下几个方面必须注意：

- 完善脚本，使之更加精炼(优秀的脚本将吸引到优秀演员)；
- 拆解脚本，逐一分析故事中的人物角色；
- 挑选到主要演员(找对了演员将解决80%的问题)；
- 挑选到好的配角演员(产生化学反应)；
- 排练(探讨脚本的各种可能性)；
- 通过行动或动作来阐释人物、塑造角色；

- 赋予角色外貌特征(通过服装、化妆、道具等);
- 营造角色所处的环境(场地);
- 用恰当的镜头来呈现演员的表演;
- 通过剪辑将故事粘合为一个整体;
- 用音效和音乐烘托氛围。

# 制片人

### 组织演员面试

挑选到能赋予故事活力的演员对导演尤其是新手导演很重要。不管有多少人参与角色竞争,最终决定权还在于导演。导演选角时不仅要考虑演员的外形条件是否适合角色,还要考虑演员能否与大家和谐相处,形成良好的工作氛围。

问题是:如何准备面试演员?面试过程中会发生什么事?如何发挥选角导演的作用?什么是冷朗读、预备朗读、彩排朗读、单独朗读和对口朗读?如何决定录用哪个演员、录用该演员后接下来又该做什么?如何判断演员的可塑性和开拍时的真正表演能力?

制片人此时扮演的是重要的管理者角色,职责是组织面试、帮助导演找到以上问题的答案,以及在需要时提供参考意见。

演员表演没有正确与错误之分,导演在面试过程中应给予候选演员充分的尊重。

---

#### 尊重演员

一个简单但有效的信条是:对待演员要处处体现出礼貌与尊重。有些演员可能面试时表现不是很出色,但他努力了,制片人一定要让他们感觉到面试是愉快的和专业的。你可能料想不到,他们或许就是你下部影片的主角。为此,第一次见面给予对方足够的尊重能在你和演员之间建立起良好的关系,为以后的合作奠定基础。

---

## 选角导演

选角导演非常重要,他要能理解脚本,有丰富的业内经验,能提供可行的候选演员名单。在接受任务之后,选角导演要在大量的简历中进行筛选,从中挑出合适者再递交给导演审核。此时他不仅要对每个角色的要求了如指掌,还要对导演的意图有透澈的理解。

一个好的选角导演应该完成所有前期工作,而让导演或制片人只需做最后的决定。预算足够的话,一定要聘请一个好的选角导演。如果经费不足,导演或制片人也可以担当选角导演这一角色。以下是对选角导演的一些工作要求:

- 对演员表演进行有效评估;
- 建立候选演员人才库;
- 接触新人;
- 与演员经纪人建立良好的关系;
- 有能力说服演员签订拍片合约。

为了聘请到一名好的选角导演,也可以向其他拍摄过低成本影片的制片人和导演咨询。

---

我有一位不错的选角导演。她特别在行儿童演员的挑选。儿童演员很难找,有时候你不得不采用非常规渠道。我片中的这个男孩要求性格坚强,这就更难找了。好在我的选角导演给我牵了线。我们找到了一个和角色较为接近的小孩,但后来又被其他原因所淘汰。直到开拍前一天的晚上,我们来到安德·贾科沃斯基的家里,一见面我就知道他就是我要找的人。

——吉姆·泰勒

---

## 选角的基本方法

虽然每部影片挑选演员的具体操作方法各不相同,但以下一些方法对选角工作还是有一定参考价值:

- 发布招聘特定角色的广告信息;
- 走访当地的演出公司;
- 走访表演学校;
- 联系电影协会;
- 接收简历和照片;
- 安排面试;

- 安排对戏；
- 与入选演员谈判；
- 处理落选演员事宜。

## 发布招聘信息

通过广告的方式让演员和他们的经纪公司了解你的影片和你所需要的角色类型。一般在市中心发布这类广告最有效。广告中你需要做一个明细表，详细描述你的选角要求和应聘条件。一般地，它应该包括以下内容：

- 角色描述(年龄范围、性别、种族等)；
- 影片的简洁介绍；
- 影片的格式(16/35毫米胶片、视频、HD)；
- 拍摄时间与场地；
- 报酬或补偿(费用、饮食、交通)；
- 面试时间；
- 剧组联系方式；
- 注明这是一部学生短片(如果需要)。

以下是几个人物角色的描述样本。

- 阿诺德(16岁)。男主角。书生气很浓，喜欢尝试不同事物。爱开玩笑、聪明、讨人喜欢，热爱太空探险。
- 安吉(17岁)。女主角。啦啦队队长，想追求橄榄球英雄凯思。阿诺德正在给她补代数课。长相甜美，性格柔韧，但有不安全感。
- 凯思(17岁)。配角。和蔼友善，有魅力，但有点自恋。世界围绕着他旋转，每个人都爱他，即便他有时会犯点小脾气。
- 本尼(14岁)。配角。和阿诺德一样有点书生气。聪明且乐于助人。读书跳级，因而是最小的高中生。崇拜阿诺德并鼓励他约安吉出去。

以下是有关你的影片招聘广告的一些建议。

1. 对低成本影片而言，可以在一个名为"后台"的网站(它基本覆盖了纽约和洛杉矶的演艺市场，网址：www.backstage.com)上发布你的招聘信息。

2. 制作专业的广告传单或海报，把它们张贴在演艺学校、剧院、高校戏剧社团或者社区。

3. 把你的短片计划上传给"Breakdown Services"(www.breakdownexpress.com)。这是一家专门发布招聘演员信息的专业公司。它还可以帮你发布有关影片招聘演员的视频介绍。如果是演员经纪人在上面发布信息，每周都要交纳一定的费用，而学生短片的信息发布费则相对很少。所有的演员经纪人都看得到你的信息，因此你发布的信息必须客观准确。比如，短片是不是非演员公会作品？里面有没有暴力、裸体、色情演出？不诚实的信息对前来应聘的演员无疑会造成时间上的浪费，并且对你的名声也会带来伤害。

4. 你还可以设法取得《学院演员指南》的副本。这是一部由美国电影艺术与科学学院出版的有关演员情况介绍的书，里面有演员的表演照片，以及每个演员的经纪人和所属公会的情况介绍。图书馆一般都会有这本书。在书店或www.playerdirectory.com上也可购买到。这本指南最近也做成了电子书的形式。

当然，你还可以把你的演员招聘广告发布在以下一些网站：

- Mandy.com；
- Nycastings.com；
- Shootingpeople.org；
- Actingzone.com；
- Thebuzznyc.com；
- Nowcasting.com；
- Craigslist.org。

> 我的选角导演是戏剧系的一名学生，只比我小一岁。但他之前已经担当过几部影片的选角导演，对这行比较熟悉，因此工作起来风生水起。面对几百份应聘简历，你头都大了，他却能迅速地对其进行归类，处理得井井有条。
>
> ——詹姆斯·达林

### 利用网站

如果你的网站只是用作内部交流的平台，你可以在网上让相关的人员持续关注挑选演员的整个过程。当然，如果把面试安排贴在网

上，就不只是内部网了，其他参加面试的演员也可以利用这一平台进行查询。

一旦演员入选，他们的照片和简历也可以在网上向公众开放。这对吸引潜在的投资者有好处。抽象的故事变成了活生生的人物和角色，可以带给潜在投资人更强的信心。

## 走访当地演出公司

如果你是在像纽约、芝加哥、洛杉矶、波士顿这样的大都会拍片，那里会有很多演出公司，每天也会上演很多戏剧，对你和导演而言，走访这些演出公司和观看正在上演的戏剧说不定可以帮助你挖掘到你所需要的演员。除此之外，一些社区剧院也不要忽视，里面往往也是卧虎藏龙之地。

不过在走访演出公司之前你就得事先确定你需要哪种类型的演员。如果你对某位演员的表演印象深刻并认为他就是你正在寻找的，你可以在表演结束之后到后台找到他，并跟他聊聊你的影片，演员说不定会有受宠若惊的感觉。

> 我曾经在"蓝调男人帮"做过一段时间的摄像工作。其成员之一，安德烈·米勒有一副好嗓音。有一天我们交谈了一会儿，我马上意识到他不但有一副好嗓音，他的行为举止也很像《疯狂的胶水》里的丈夫。所以我邀请他为我的影片配音，没想到他爽快地答应了。
>
> ——泰提亚·罗森塔尔

## 走访演艺学校

大都会的演出公司当然是一个不错的选择，因为他们毕竟都有自己的专业演出团队。但有时候其效果可能还比不上直接跟演艺学校的老师联系。通过演艺学校的老师可以直接跟学生接上头，甚至可以跟学生一块上课。如果你住在大都会之外但附近有一所大学，不妨去看一看那里的学生社团演出。表演系的学生总是热切期盼有机会去拍片。

## 联系影视协会

每个州都有自己的影视协会，目标是促进当地的影视节目的发展。他们跟当地的演艺圈有比较紧密的联系，或许能为你推荐一些不错的人选。我们虽然对这些影视协会没有确切的统计，但这不失为一条好的选角渠道。在第8章中我们将继续探讨它们的作用。

## 接收简历和照片

当有兴趣的演员或他们的经纪人听到你正在招聘演员的消息后，他们大多会通过电子邮件递交简历和照片。从简历中你可以搜集到以下信息：经历、身高、体重、年龄、附属团体、联系方式等。根据角色类别，你可以对这些简历进行分类管理。

根据演员的照片，你可以挑选出你感兴趣的人参加面试。这时你对演员只有一个初步的印象，完全是凭他们的外表、履历和你的直觉来挑选。但要记住，照片对一个人往往有美化作用。当真人出现在你面前时，你可能会惊诧于他与照片上的那个人如此不同。

## 安排面试

要为面试专门找两间相邻的房间。一间是用来给面试者等候和做稿件朗读准备的，另一间则是用来面试的。面试的房间可以大一些，因为导演、制片人、摄影指导都要参加，面试者也要有足够的表演空间，挤在一块可不行。另外，因为面试要录像，所以房间的光照也必须充足。

选角导演应该制订一天或连续几天的面试时间表。制订面试时间表时要考虑每个人面试的时间大概有多长，导演一天下来能面试多少个人等。正常情况是每15分钟面试一个。算好时间，然后通知面试者或他们的经纪人大约几点钟赶到。如果联系不上某个演员，可以留下你的电话或电子邮箱。

挑选演员是件很劳神的事，特别对于初次当导演的人而言，因此刚开始时可以慢一些，等熟练了，进度自然会适当加快。

面试期间选角导演要做如下事情：

- 安排专人录像；
- 派一名制片助理在门口对面试者进行检录；
- 准备好充足的朗读稿件(面试者应该人手一份)；
- 安排人员跟面试者对台词(导演尽量不要参与，否则会影响客观性)；
- 给每名面试者准备纸杯喝水；
- 尽量让面试者在约定的时间内面试，让人等得太久既不礼貌也不专业；

(在本章的"导演"部分我们将详细介绍有关面试的事宜。)

## 搭台词

参加面试的演员到齐后，就可以让他们念台词了，这时你要安排专人与他们搭台词。导演、制片人或选角导演都不适宜做这项工作，即便他们可能是好演员。因为他们的职责是面试，如果和面试演员的关系过于密切的话，将影响面试工作的公平性。对演员来讲，"裁判"亲自下场参与比赛这种感觉也不是很好。理想的做法就是找一个专业演员来做这件事，这样每个面试演员也可以有良好的发挥。

## 安排对戏

对戏是面试过程中最重要的一环。其目标不仅是要挑选出最佳演员，而且要确定两个或多个角色之间是否合拍。特别是演爱情戏的时候，两个演员之间的合拍更为重要。因为两个相爱的人必须彼此吸引对方。为了确定两者是否合拍，最好的办法是让这两个人互相对戏。对戏的过程可以全程录像。

演员公会只允许它下属的演员参加三次无报酬的对戏面试。三次之后剧组如果还要继续考验演员，就必须支付一定的报酬。

> 我认为最重要的是要挑选到合适的人选。如果某人对所扮演的角色没有任何感觉，他是不可能创造出你所希望的人物的。因此，选角过程非常重要。那些底蕴深厚、一举一动都能传达出一定潜台词的演员绝对是你要找的人。
>
> ——泰提亚·罗森塔尔

## 与入选演员谈判

接下来就是与入选的演员或者他们的经纪人坐下来谈判签订演出协议。此时你大可不必惭愧于你那很少的影片预算，双方完全可以开诚布公地协商出演费用。

如果你根本没有预算来支付演员的报酬，那你唯一的希望就是用好脚本好角色来说服演员。有时候一张影片的DVD光碟作为演出报酬也许就足够了。

如果你的主要演员是一个兼职演员，他还要到处赶场拍片，那就必须跟他协调好你的拍片时间。他们通常是按日计酬的。

非演员公会的演员一般愿意以比较低的薪水甚至免费为初学者或学生短片出演角色。因此对他们的补偿主要有：

- 提升表演资历；
- 影片的DVD光碟；
- 报销往返片场的交通费；
- 拍摄期间的餐饮费；
- 演员自己服装的干洗、清洁费。

如果你必须给某位主角付演出报酬的话，那所有的主角都应享有同等待遇，否则演员之间将产生矛盾，甚至怨恨。

如果选中的是非工会演员，一份简单的演出合约备忘录或一份补偿声明就可以了。

如果聘用的是演员公会的成员，你就必须完全遵照演员公会的条款来签订合约，里面对每天或者每周的最低报酬做了严格的规定，甚至你还得为他交纳拍摄期间的退休金和社会福利金。另外，如果片中有一名演员公会的成员，那么所有其他演员的合约也必须参照演员公会的条款，只有某些特殊情况例外。具体事宜可咨询当地的演员公会代表。

> **学生** 在某些情形下，演员公会的演员的薪水可以推迟支付。美国的电影和电视节目跟演员公会之间早已达成一个协定，即演员的薪水可以等到影片发行后支付。当然，一旦影片发行，从得到的第一分钱开始就必须直接支付给演员，

> **学生**
>
> 付清演员的全部薪水之后，剩余的钱才能归剧组所有。这样造成的一个后果就是，如果影片发行情况不好，剧组可能就要亏本倒贴。但它的好处是，初次当导演的人可以得到和专业演员合作拍片机会。

## 合约或备忘录

即便演员愿意无偿出演，一个简单的合约或备忘录还是应该要签的。文件应该包含以下内容：

- 片酬的金额或比例，或者其他补偿性方案(如电影拷贝)；
- 演员出演的准确或大致日期；
- 其他特殊要求，如是否要裸体或者有无特技。

另外，每个演员签字"同意发表(播映)"也是必需的，这是一个重要文件。大多数情况下合约或备忘录可以作为"同意发表(播映)"的声明。有了它，即意味着你可以在影片中使用该演员的肖像和声音。如果在这方面处置不当，它有可能反过来影响影片的发行。

记住，你一天最多只能让演员工作12个小时，超出的话将会被处以罚款。同样，你也别让演员过于疲劳。一些脾气急的导演总想一口气拍完一场戏而不顾表演效果。一个负责的制片人应该帮助导演找到合理的解决之道。

只要你带头遵守合约或备忘录，演员通常也会遵守，否则就会产生一些问题。比如，你在没有事先经演员同意的情况下让她裸体出演，她完全有权拒绝。

做备忘录的时候应考虑以下问题：

- 拍摄档期是否和演员的个人时间安排有冲突？
- 演员是否自带服装？摄制完成后是否提供清洁费？
- 演员餐饮是否有特殊要求？

## 处理落选演员事宜

在处理落选演员事宜上，制片人的作用很重要。特别是对于一名参加了几次对手戏的面试的演员来说，突然接到落选的消息从感情上确实比较难于接受。演员的生活也不容易。他们频繁地应聘各种角色，却往往要失败而归；有些人只能靠业余时间打些短工来支撑生活；一有角色，又经常要面对十几个人甚至几十个人的竞争。

如果能接到一个表示感谢的电话，落选的演员心里或许能释然一些。剧组应该尽量与优秀演员建立起良好的关系。想一想假如你粗鲁地拒绝下一个可能的贾斯汀·霍夫曼，将会怎样？与此同时，如果你挑选的演员突然来不了，你也有足够的替补演员及时补上。演员也能理解选角过程就是一个不断筛选的过程。如果能得到足够的尊重，即便他们不是第一人选，通常也愿意接受你的角色邀请。

### 解聘演员

签订某位演员之后再解雇他，这听起来好像有点奇怪。的确，当拍摄开始以后，很少有演员被解雇。每个幕后成员都有可能会被解雇，但解雇演员意味着之前的拍摄要全部重新来过。这对预算控制和剧组士气都将带来灾难性影响。但是，如果这名演员能力确实不行，那还是解雇他吧。等到影片都要上剪辑台了再解雇他就彻底晚了。

## 选角的额外好处

除了能发现优秀演员之外，选角还有另外一些好处。其中之一就是制片人能就此了解导演的工作能力，看他是否能与演员和谐相处？是否能令演员处于放松状态？能迅速与演员打成一片应该说是导演的基本技能之一。

剧组还可以趁机利用选角的机会检验一下脚本的情况。听面试者读读台词可以感觉一下哪里通顺，哪里需要做进一步的修改。

此外，选角可以让导演和制片人有机会与演员相互了解，并建立良好的关系。如果彼此都感觉不错，说不定以后还会有更多的合作机会。

从私心的角度上讲，纪录片拍摄工作成为我接触各种人群的畅行无阻的通行证。比如，在我拍摄《棉花糖与大象》期间，我可以自由地出入马戏团，跟他们整整相处了一个月，否则我不可能有机会能跟他们有一个月的时间生活在一起。而在拍摄《小人国》期间，我深入地了解了侏儒们的内心世界。12年后的今天，我跟他们仍经常联系。

——简·克劳维特兹

# 导演

## 参加面试

导演与演员之间的关系是影片的关键所在。演员是导演对角色想象的外化。把同一脚本分发给5个不同的导演，他们肯定会带来5个不同的演员。制片人虽然也参加演员的挑选并最终由他来负责聘用演员，但却是导演—演员这对内在的关系赋予角色生命、推动故事向前发展。

演员有时候要完全凭个人感觉去表演。而帮助演员去挖掘角色内心的感情，既是一个令人兴奋，也是一个让人无比痛苦的过程。在挑选演员的时候，我们总是希望能找到那些既能深入角色内心又能把角色内心充分演示出来的演员。

为了更好地理解演员的表演过程，我们强烈建议新手导演参加表演培训课程。因为这样的培训课能让你亲身体验表演是如何进行的，以及难度在哪里。同时，这样的培训课还能让你掌握更多的专业术语，以便与演员进行交流，从而把他们的最佳表演状态激发出来。

导演和演员之间的关系在面试期间就开始形成。如果导演在一开始就挑错了人，那么整个影片制作都将受到影响。因此，面试期间宁可多花些时间。但要记住，面试不一定尽善尽美。有些演员在面试时表现得不错，这并不意味他一定比其他人好。面试不是真正的表演，它仅是一个开始，这期间你需要耐心、信任和悉心指导。导演想通过面试就一劳永逸

的做法将导致演员肤浅地应对。在这种情况下，你在面试中看到的也将是你在影片中即将看到的。

我在哥伦比亚大学读书的时候就参加过表演培训课程。虽然之前我们已经上过导演课，但那远远不够。所以我跟着斯特拉·阿德勒上了几堂表演课，从中我领悟到导演必须尊重演员和他们的表演。

——亚当·戴维森

## 面试种类

**朗读台词**。面试最常用的方法是让演员朗读一场戏里面的一段台词。演员第一次朗读台词被称为"冷朗读"。

冷朗读并没有多少价值，它只不过是让演员熟悉文本内容、揣摩台词的基本含义。有些演员的确比其他人更在行于冷朗读，但是，作为导演你此时更应该去了解的是该演员对台词的目的、意义和人物背景的理解。

即便对一些篇幅较小的脚本而言，也没有必要把整个脚本提前拿给面试者做完整的阅读。因为片断式的朗读更有助于考验面试者对故事的感觉，也能消除导演先入为主的观念。

**独白**。你也可以要求演员做一段独白表演。独白是影片中人物的一段演说，也是每个演员的基本功。导演借此可以考察他的表演能力。但是，对独白的考察作用也有不同看法。比如，它过于强调演员的想象力。如果演员想象的是一个与脚本不相符的情境，那么这种考察就等于失败了。

**即兴表演**。另一个考察演员的手段是让他做一段即兴表演。角色最好是脚本中他要扮演的人物。这是一种特别的表演形式，喜剧演员对此会比较在行，其他类型的演员却不一定能即兴发挥。但它仍然是一种有效的考察手段，特别是让孩子们在一个嬉戏开心的环境下进行。如果导演本身对表演有一定研究的话，他可能会更倾向于选择这种考察方式。

**面试现场架不架摄影机？** 面试时做现场录制当然最好。演员表演的任何细节都能够被详

细记录下来，其效果远强于你用脑子去记忆。但另一方面，摄影机的存在也可能会造成演员分心，对此要倍加小心。

## 面试原则

要想在面试中成功地发掘到最优秀的演员，我们应遵循以下原则。

### 面试之前

无论对演员，还是导演，面试实际都有一定的压力。只要是安静的地方，都可以进行面试，租一个排练大厅当然最好。空间至少要能排列三把椅子：一把给演员坐，一把给导演坐，还有一把给与面试者对台词的人坐。像制片人、选角导演、摄影指导等也可以出席面试。

前后两场面试应间隔5～15分钟，目的是让面试官互相交流。每段朗读的台词不要太长，这样可以在有限的时间内多做一些面试。面试者可能需要和剧组提供的专门搭台词的人一起进行表演。正如我们前面所述，担当这一任务的可以是另一位演员，但一定不能是导演、制片人或其他面试官。

### 开始面试

制片助理引导面试者进场。在面试者稍微熟悉一下环境之后，导演致欢迎辞，并一一介绍各位考官。接着导演可以询问面试者是否喜欢这种形式，是聊会儿天，还是直接开始朗读。面试时演员通常会比较紧张，这种方式可以创造一种开放、愉悦的环境，以使他更为轻松。

导演可以利用面试者的简历作为谈资以对他做进一步了解。比如，"你在简历上说你能讲法语，流利吗？""你喜欢马内特这个角色吗？"

根据面试者所朗读的是哪一部分脚本，导演可以对相应的故事做简要介绍，从而使面试者能够相对容易地进入脚本情境，这对表演是有帮助的。当演员感到自信时，才能以最好的状态进入表演。导演也可以借此作出选择。

### 朗读

搭台词的人一定要用眼神与演员交流，要让他的表演有对象感。因为面试的对象是演员而不是搭台词的人，所以搭台词者并不需要投入过多情感，只需单调应对即可，否则会对导演的判断造成干扰。

当演员开始朗读台词时，应允许他尽情发挥，甚至可以鼓励他来回走动(只要他愿意)。来回走动表达出来的是该演员已进入了表演状态。此时导演要做的就是留意观察演员的表演和他对角色的理解，看他能否赋予角色独特的个性，甚至有超出你想象的东西。另外一点就是把他与其他演员进行比较。

如果导演特别中意某位演员，可以在给他做一些简单的指导之后再让他朗读一遍。这在专业术语里被称作"**调整**"。导演此时要特别注意前后两遍之间的差别。这个时候演员能否又快又好地接受和消化你的建议将比他自己对角色的理解来得更重要。第二次朗读将是一个关键，它能直接显现演员的可塑性。

对每次朗读都应表现出足够的真诚。记住演员正在努力地表演，不管表演能力如何，他都在尽力，因此也值得尊重。

如果你对演员的表演不是很感兴趣，可以和他做一个短暂的交流，看看他是否有其他方面能引起你的注意。演员的第一次朗读通常不会很好，这种交流或许会展示出他能胜任此角色的另外一些质素。

如果你觉得某个演员根本没有可能入选，出于礼貌和尊重也应该在面试之后马上告诉他，没有理由让人家死等。面对拒绝是面试者人生经历不可或缺的一部分，他们是能接受的。有时候也许一句"非常感谢您的参与，但很遗憾这次我们不能录用您，希望我们以后有合作的机会"这样的话就已足够。

对每一位面试者，你都应该认真做笔记，写下相关评语。一天的面试结束后，它将能帮助你决定使用哪位演员或者安排哪位演员第二天再来对戏。当然，在面试评估表上记下该演员的档期也很重要(见图7.1)。

```
┌─────────────────────────────────┐
│          演员评估表              │
│                                  │
│  姓名：_____         │
│  住址：_____         │
│  电话：_____         │
│  电子邮箱：_____     │
│                                  │
│  扮演的角色：_____   │
│                                  │
│  档期：  全天候   部分时间  没时间│
│                                  │
│  备注：                          │
│                                  │
│  演员公会成员：    是       否    │
│                                  │
│  面试评估：                      │
│          优秀    一般    不行     │
│  外表情况：                      │
│  交谈情况：                      │
│  独白情况：                      │
│  朗读情况：                      │
│                                  │
│  总体评语：                      │
│                                  │
│  录用：  是      否              │
└─────────────────────────────────┘
```

**图7.1　演员面试评估表**

> 随手写点什么可以让胜算更大一些。只要可能，应尽量多作记录。
>
> ——卢克·马西尼

## 评估面试效果

**演员是否适合该角色？** 如果某位演员朗读得非常棒，可以先在笔记本上标注一下，但别马上应承下来这个角色就属于他了。因为你永远不知道接下来的面试者的情况怎样，说不定有更优秀者在后面呢？如果某位演员虽然不是特别理想但也还不错的话，也应该记录下来。毕竟，最理想的人选可能根本没来参加面试，你只能基于你手头的人选来选角。

**演员能否进入状态。** 所谓进入状态，指的是演员完全融入到角色的情境之中，真正成为角色本身。此外，我们还可以考察该演员能否从一种状态迅速地转换到另一种状态、能否与其他演员对戏、能否做无台词的表演，等等。

**演员是否具有可塑性？** 面试最主要的目的是发现演员是否具有可塑性。他能否理解你的意图并作出相应的表演。面试虽然是在挑选演员，但影片整个拍摄期间更是一个不断发掘他潜能的过程。

**坚持开放的思路。** 面试还是一个帮你探索、开拓更多表演可能性的最佳机会，因为每个演员对角色的理解、演绎各不相同。对此，导演应秉持一种积极、开放的心态。

有些导演经常会犯先入为主的错误。他们脑海里事先已经有了一个角色的想象。如果没有符合他的这种想象的演员出现，那面试仅就成为一种单纯的练习了。有时候，不妨作一下逆向思维。这个角色换成非裔人、亚裔人或者残疾人来扮演怎样？如果反派角色让一个外表英俊的人来扮演说不定会更有意思。因为他的存在可以在观众心中制造更大的悬疑，并同时增加情节的冲突感。

挑选演员一定要有想象力。如果你中意的演员是金色头发，而角色是一头红发，那么可以考虑给他戴假发或者染发，而不一定非得找一个红头发的人。导演必须了解其实有很多种方法来改造演员的外表。

> 你对角色人选应该要有一个清晰的想法，但在必要时你也要学会调整你的思路，毕竟"三个臭皮匠抵得上一个诸葛亮"，其他人的想法说不定更好呢？作为导演或制片人，你的更重要的职责是慧眼识人，能辨别谁好谁坏，知道他是否就是你心目中的人选。
>
> ——卢克·马西尼

**录像。** 录像是盘点整个面试情况的最好办法，它能让面试小组在稍后的时间里综合考察演员之间的细微差异。它也能让你观察演员的镜头感到底怎样。一些演员特别上镜，而另外一些却不怎么上镜。选择第一轮还是第二轮面试就录像，完全取决于导演。如果面试的人数众多，那么还是在第一轮录像更好，它可以帮

你想起某个演员的表现情况。

另外,面试时录像也最能考察那些从未上过电影电视的人。你可以根据他们的镜头表现来作出最终判断。用胶片拍摄面试当然更理想,但它的费用远高于视频拍摄。

> 我们为面试专门找了一个大房间,架起了摄像机。然后让所有女演员围在一起、抚摸着一个碗形物件并大声说"我爱你",这看起来是有点奇怪。结束之后我们回到家中观看录像带,考察每个人的镜头前表现。
>
> ——吉姆·泰勒

### 面试录像要领

若在面试时录像,最好不要干扰到表演者。摄像机可以架设在房间的角落,用长镜头吊着拍摄。

面试房间的光线必须充足。拍摄时应使用不同镜头。一开始可用广角镜头拍全景以表现演员的形体动作。如果演员走动范围较大,则要注意跟焦,然后可以推至中景和特写以观察演员的脸部和眼睛。

> 我选定的女演员按角色的设定必须会打鼓,但她不会。我借了一个鼓给她,因为她的舍友是个鼓手。她每天跟着音乐不断练习。开拍时她的鼓已经打得不错了。
>
> ——卢克·马西尼

### 第二轮面试

第一轮面试结束之后,制片人要着手安排第二轮面试。参加的人是那些经第一轮筛选后入围的、有可能成为影片角色扮演者的演员。

第二轮面试可以采用与第一轮面试相同的形式,但也可以做些修改。时间可以更长一些,比如给每位入选者15~30分钟的面试时间。它可以让导演做更为全面细致的考察。两个入围的演员可以分别扮演两个角色,然后共同表演脚本中的一段戏,目的是观察这两个演员之间是否搭配,能否产生"化学反应"。

如果主角已经敲定,导演还可以要求他/她再与影片中其他与之有对手戏的角色进行对戏。这样做的目的是考察全体演员之间的搭配情况。

如果这次你还没找到理想的演员,那就只能千方百计地扩大视野,到更广阔的范围内去发掘了。

> 我被硬拉着去扮演一个角色,充当主角最好的朋友,这可是一个有趣的尝试。其有趣性就在于,你明明知道他是一个演员,跟他并不熟悉,却不得不装成他的密友,这种感觉让人怪怪的。
>
> 但我还是努力跟对手搭戏,寻找化学反应。因为这部影片是关于他们之间爱的故事,是所有情感的根源。主演叫克里斯·哈什,正在跟我之前一部影片中的女演员谈恋爱,我们选中了他并安排面试。事实证明他表现不错,热爱表演,愿意投入时间和精力,并且还会弹吉他。
>
> ——卢克·马西尼

### 挑选小演员

挑选小演员更为艰难。比起成年演员,小演员的数量要少得多。即便受过专业训练,小演员们也不一定就符合你的要求。孩子们的表演训练和成年人的不尽相同,并且每个年龄段的孩子的课程内容与具体要求也各不相同。还有就是小孩子相貌不太稳定,前后几周内都可能会有大的变化。

有时候,没有受过专门培训的小孩反而会更有天赋(见图7.2)。在挑选小演员时,不但要看重他的表演能力,还得留意他的精力和注意力是否能够集中。

尽管挑选小演员有各种注意事项,但有一点特别值得注意,即他们的父母。有些父母爱在面试的时候站在边上观看,甚至时不时地插一两句嘴。这绝对不是什么好现象。最好的办法是让他们到隔壁房间呆着,而别出现在面试现场。

图7.2　短片《记忆》中主角的大头照

## 一波三折

选角之旅很少有一帆风顺的，一波三折倒是很正常。詹姆斯·达林找到一位演员扮演《公民》中的医生，并同时找了一位医学专家作为顾问以使影片中医生看病的情节更加真实可信。但拍了几天之后，这位医生扮演者却另攀高枝去了。最后詹姆斯·达林不得不临时找了一位四年级的医科学生作为替补(见图7.3)。以下这段话说明了导演在选角过程中坚持开放的思路是多么重要。

> 在排练期间我就一直希望有一名医学专家作为顾问参与进来，从而使影片中看病的情节更加准确、真实。恰好我们化妆师的男朋友就是一名四年级的医科学生，他非常熟悉军队体检的程序。他甚至还弄来一张真正的军队体检目录。
>
> 他一直为医生扮演者提供建议，甚至教他如何正确地使用听诊器。没想到开拍几天之后，这位医生扮演者另谋高就去了。我们只好临时安排了一场紧急面试。虽然面试中也有不错的演员，但我的助理导演却向我提议道："为什么不试试我们的那位医学顾问呢？"我们让他朗读了一段台词和做了几个表演。表现棒极了。不过他外表高大英俊，似乎与影片中的医生不符。但我最后还是使用了他。结果不错，每个人都对他印象深刻。这是我没有意料到的。
>
> ——詹姆斯·达林

图7.3　短片《公民》中的剧照

## 几个要点

**面试的好处**。对导演,特别是新手导演而言,选角面试也是一个不断学习的过程。台词该怎么朗读,角色该如何演绎,情节该怎么处理,这些都可以激发导演的热情和兴奋点,使他对影片有更多的思考和尝试。可以这么说,选角面试为影片的成功提供了可能。

**不面试**。如果你对某位知名的演员比较感兴趣,观看他以前影片中扮演的角色就足以让你下决定是否用他(见图7.4)。演员生而喜欢表演,特别是为好的脚本而表演。一部短片真正拍摄可能只需三至五天的时间,这对他们来说工作量并不大。

图7.4　凯·罗丝曼在《记忆》中扮演一位配角

## 纪录片受访者的挑选

大量事例表明,找对合适的受访者对纪录片的摄制有着决定性影响。其中导演与受访者之间良好的互信关系又是纪录片成功的基础。这种良好的互信关系必须小心翼翼地培养。导演应该花几天、几周甚至几个月的时间来了解你的采访对象,并使他们对你建立起足够的信任。以下是简·克劳维特兹讲述她是如何在纪录片《镜子镜子》中选择采访对象的过程。

为《镜子镜子》挑选采访对象是一个有意思的过程。我向外散发了一些调查问卷,并说我是一名电影制作者。但我并没有直接说我在影片中会直接采访她们,因为这样会使她们有畏惧情绪。我只是说我正在为一部影片做一项研究,内容是关于女人和她们的理想身材,形式是座谈,大家坐在一块分享彼此的经历和看法。调查问卷中她们要填写姓名、身高、体重、年龄和电话号码等。我收到了65个人的反馈信息。我给她们每个人都写了一封信,对她们的反馈表示感谢,并说我将继续跟她们保持联系。

我邀请了其中的60个人分别参加了几次小组讨论会。我这样做的意图是让她们彼此熟悉,到谈及理想身材问题时不会感到特别尴尬。我的另外一个目的是以此观察她们中每一个人的表达能力,以及身上是不是有丰富的故事。刚开始时,我并没有要求她们一定要接受影片采访,而是让她们参与我的非正式座谈。我让她们在给定的6个时间点中任意挑选一个时间。

有一次是两个人之间展开讨论,还有一次是8个人。她们当中没一个人互相认识,包括我在内。我决定讨论时并不录像,因为我想让讨论气氛更加自由、不受干扰。然而,一轮座谈之后我开始对每个人所讲的故事进行记录,并以此来挑选我的采访对象。做笔记时,我特别注意对她们的精神状态的记录。在所有非正式的预采访结束之后,我向她们当中的每个人都提问:是不是有兴趣接受电影采访。结果是没有一个人拒绝我的采访要求。这让我相当意外。

刚开始采访时,50岁左右的人居多,后来25～40岁的人在人数上占优势,并且她们绝大多数都是白人。然而由于我的目的是想让影片成为多元文化的和跨越种族框架的一种呈现,因此,我后来扩大了采访对象的范围。

——简·克劳维特兹

# 制片人

### 安排排练

制片人要负责排练的日程安排。只要演

员挑选得差不多，就可以列出一个基本名单，并着手安排排练时间。每次排练宁可时间短一些、频率高一些，也别拉得过长，否则会让人筋疲力尽，产生倦怠心理。另外，综合性的排练也尽量少安排，因为每次要把所有人都召集齐全难度很大。场地方面的要求是：一要安静；二要与摄制现场相类似；三要有休息的地方；四是现场不要有闲杂人员和设备；五是时间上应从容一些。

与此同时，制片人要最终完成与主要演员的合约签订，并密切关注排练的进程情况。正是排练过程，能展现演员表演能力的好坏。

# 导演

### 指导排练

无论对演员还是导演，排练时间都很珍贵，因为为了后面的摄制能顺利进行，所有人物的性格和行为都需要在此阶段完善和固定下来。

正式排练开始之后，导演一定要保持一种开放的心态，因为这是一段发现之旅。你可能对演员如何扮演角色有自己的想法，这没错，但同时你也应该在排练时作出不同的尝试。一场戏可以有很多种表演方式，要充分挖掘演员的创造力和团队的协作精神，以探索各种可能。

排练还可以充分暴露每个演员所面临的具体问题，比如他的表演方式、他与其他演员之间的配合等。如果实在不行，还可以决定马上更换掉一部分演员。如果没有排练，等这些问题到正式开拍的时候才暴露出来就为时太晚了。

排练时还应注意：第一，不要等到开拍之后才安排排练，否则导演的压力会很大，新手导演更是如此；第二，排练不可能让所有演员都参与进来，也不可能做从头到尾式的完整排练，你只能见缝插针式地找时间进行。全员性排练无论是从时间上还是从经费上都将得不偿失(演员每天是要拿报酬的)。当然，排练肯定会拉长摄制周期，但磨刀不误砍柴工的道理在这里依然成立。另外，闲杂人员在旁边也可能会干扰到排练，因此排练时最好清场，无关人员不得入内。

## 排练的目的

导演的首要职责之一是在脚本的基础上帮助演员发掘角色在特定情景下的内心思想与行为动作。因此，一旦演员阵容选定，便要着手进行排练。排练时主要做如下工作：

- 导演开始熟悉演员；
- 演员之间互相熟悉；
- 导演与演员取得彼此间的信任；
- 研究角色的内心与行为；
- 尝试不同的表演；
- 进入相关情境，寻找相应感觉；
- 设计演员的走位；
- 导演与演员之间在摄制现场要做有效交流。

## 排练之前

### 熟悉演员

在排练之前，导演可能只是在非正式场合偶尔遇见过演员，因此排练是一个彼此熟悉的最佳时机。两个人可以在没有压力的环境下就表演问题进行广泛探讨，导演可以提出如下一些问题：

- 你喜欢采用什么样的工作方式？
- 你以前有过什么样的表演训练？
- 你对这样扮演角色有何看法？
- 你觉得角色到底想要得到什么(短期的和长期的)？
- 你如何看待你扮演的角色与别的角色之间的关系，以及跟整个情节之间的关系？

你也可以和演员就如下话题展开讨论：

- 你的工作方式是怎样的？
- 你是如何看待剧情的？
- 你如何通过你的表演来阐释这个角色？
- 你理想中的拍摄风格是怎样的？
- 你认为表演当中的难点是什么？

了解和跟踪每个演员为表演角色而做了哪些准备工作,可以帮助导演有效评估排练效果。一些演员的表演是从外(对白、服装、化妆等)而内的,另一些演员更喜欢由内而外。但不管怎样,能殊途同归最好。

## 建立信任关系

跟演员一边喝咖啡一边探讨角色,可以在导演与演员之间建立起良好的信任关系。也只有建立起良好的信任关系,演员才能深入地进入角色内心,并扮演好角色。这种信任感要从排练一直持续到拍摄结束,否则彼此间的误解将会使拍摄无法进行下去。

> 排练时我都是和演员单独地进行,每次两到三小时。只有一次是几个人一块排练的。建立这种互信关系让我和演员收获颇丰。
>
> ——卢克·马西尼

## 探讨人物的性格与内心

演员一般要在导演的指导下来了解所扮演的角色。但许多演员也会一边研究脚本,一边自己揣摩有关角色的更多细节和背景。应该说,故事中人物的一切言行都可以从他的过去寻找到原因。因此,演员只有对角色的成长历程、他的朋友和家庭关系、他的人生起落有更多的了解,才能真正进入到角色的内心,也才能表演到位。

也有不少演员可以从脚本中寻找到灵感。所谓条条大道通罗马,我们对演员接近角色的各种手法都应给予足够的尊重,而不必只坚持华山一条道。有时候,你只需向演员讲解一些有关角色过去的情况,然后放手让演员自己去发挥。只有那些没有经验的演员,才离不开甚至完全依赖于你的指导。在这种情况下,你可以建议他多观察和研究相类似的角色。如果角色是基于真人真事改编,那么演员也可以去查阅相关书籍和音视频资料,而不是仅限于文学想象。一言以蔽之,你的职责是在充分尊重演员自己想法的同时去激发演员的想象力。

> 我们用了大量时间来研究脚本,逐页逐页地琢磨每个情节和细节——斯科特将会去哪里?角色此时在想什么?如此等等——以至于在拍摄现场我都会情不自禁地入戏:"此刻就是你丢了钱包,接下来就是你要做的。"同样,斯科特也能根据角色的内心作出精彩表演。正是有了前面的细致研究,我们甚至在开拍前都没有进行排练,但一切水到渠成。
>
> ——亚当·戴维森

## 人物的性格变化之弧

故事本身就包含了人物的性格变化之弧。在电影《大白鲨》中,亚哈船长最初的性格是理性而冷静;但在旅程中,随着大白鲨的不断侵扰,他开始变得失去了理智,并决定不惜任何代价猎杀大白鲨。亚哈船长的航程跨越整部影片,因此整部影片也是一个不断展示他性格变化的过程。

我们经常说性格变化必须要有事实为依据,虽然短片中人物性格的变化因为篇幅的关系要明显小于长片,但它还是一定要让人能够体察得到,像《记忆》《爱神》和《疯狂的胶水》便是如此。不过《误餐》中的贵妇人却属例外,她在性格上从始至终并没有发生多大的改变。离开餐馆之后,她匆忙穿过一个正在行乞的流浪汉,稍微犹豫了一下,她一头扎向火车,只留下一声轻微的叹息。这就是说在"误餐"的时候她无论经历了多大的内心变化,都只是短暂的。

更为重要的是,导演与演员在拍摄期间必须就人物性格变化始终保持一致。因为拍摄时很少是按镜头顺序进行的。如果必须把最后一个戏安排到第一个镜头拍摄,你必须了解此时此该角色的情感应该是怎么样的状态。换言之,只有了解了每场戏中每个角色的情感状态,你才能最终塑造出合理的人物和剧情。

## 第一次通读脚本

排练的第一步是组织全体演员通读脚本(在他们开始记台词之前)。这样做的好处之一就是

可以让演员对整个故事有一个全面的了解，并熟悉各自的角色。好处之二就是它还可以使你有机会发现各种潜在的问题，比如某一场戏是不是太长，某一个角色还有哪些缺陷、不足，等等。另外的一大好处就是你可以趁机了解演员们是如何阐释各自的角色，以及如何一起工作的。

演员在排练中随着台词而作出一些很自然的动作应该受到鼓励，只要他自己感到舒适就行。要充分相信演员的智力和创造力，过多地指导和干涉，效果反而不好，让演员觉得你对他们的表演不尊重。要知道你与演员之间是伙伴关系，你们应该共同去探讨故事情节的各种可能性。不仅如此，还应该鼓励演员们多在一块合练，寻找互相配戏的感觉。

## 完善主题

通读脚本也是一个讨论故事主题的最佳时机。当然讨论的目的不是为了批判，而是要使每个演员能全面体验素材，并进入到角色的内心世界。你可以要求每个演员就故事的表现意图发表看法，如此或许能开拓更广的拍摄思路。畅所欲言很重要，但作为导演或制片人还是要有自己的主见。

另外要注意的是，别让讨论演变成个人演说，要通过探讨不同的问题将演员的注意力始终集中于故事本身。如果你本身也是脚本的撰写者，你会发现讨论能激发你新的想法。所谓集思广益便是这个道理，让演员广泛参与讨论也能激发他们的聪明才智和创新精神。当大家都想到一块时，表明影片内容也会得到强化。但要记住，作为导演你将是最后决策者。

## 第二次通读脚本

经过集体讨论脚本之后，就可以正式进行排练了。排练可以让导演有机会了解演员是如何阐释他所扮演的角色，以及如何互相配合的。与此相对应，演员要做的则是发掘人物的内心世界，完善角色的背景故事，开拓特定情境下的行为合理性，如：我从哪来？我应该怎么做？

虽然这个阶段的重点是发掘台词背后的含义，但只要他自认为恰当，演员可以顺势做一些动作或走动，导演没必要去做过多的干预。

在劳伦·特拉德所著的《电影大师经典：世界著名导演私家课》一书中，导演西德尼·波拉克就曾谈论过他与演员一起排练时的经验：

> 我最感兴趣的是彼此之间的关系。比如我在拍《秃鹰的三天》一片中就特别注重对演员的信任。排练时我从不当着别的演员的面去教这个演员该如何去表演。我甚至非常排斥"表演"。我经常对他们说："别表演，更别扮演，只需念好台词。"这让演员们感觉很放松。换言之，我所要做的只不过是让演员们即兴而为，因为我相信他们做得到。不久之后，演员们就会在念台词的同时加入一些形体动作，从中你能感觉得出来他们要表达的深层含义。总之，演员只需要得到足够的信任，就能逐渐进入到想象中的情境，并把人物表演好。想象力对演员非常重要。
>
> ——西德尼·波拉克

## 记笔记

每次排练之后，要马上记下你的心得。早期的印象会被后面的印象所冲淡，甚至替代，因此，随身携带一本笔记本能让你随时记下一些偶发的感想，但要避免携带过于硕大的笔记本。

## 按情节顺序排练

在对故事脉络和主题有了整体的了解之后，你就可以着手安排每场戏的排练了。排练时最好按脚本的情节顺序来进行，这样可以使你对故事产生连续的整体感。不用担心台词的记忆问题(记台词将使演员裹足不前)，对演员来说，了解每场戏的意义比单纯记台词更重要。要大力挖掘情节冲突、角色内心冲突，最终完善台词的潜在意义。

刚开始排练时，别给演员太多的指导，除非你对如何完成表演有一套清晰的想法，即便如此，导演还是应该保持足够的宽容度，尽量做到集思广益。而对演员而言，顺着故事的进程和人物的性格演变也更容易探索出全新的表演方法。总之，既要引导演员进入你想要的表

演方向，又别阻碍他们的创造力。

如果想在一场戏中探索更深层次的含义，不经过多次排练是不可能达到的，但有些演员更愿意他的每个动作在摄像机前面都是新鲜的。作为导演，此时需要足够敏感，要能够在两者之间保持一定的平衡。如果演员在摄像机前的表演像接受过严格的训练，那这种表演肯定会缺乏感染力。在这种情况下，导演就应该减少排练次数，让演员尽可能地在摄像机前保持新鲜感。总之，你要找到一种适合自己的工作方式。

## 演员走位

演员走位指的是在一场戏中角色以合理的方式站位和走动。在戏剧表演中，由于舞台前面就是观众，演员只能在舞台的前端做表演，走位空间受到限制。但在电影中，摄影机可以架在任意位置，因此演员的走位就自由多了。

有经验的导演可以根据演员的走位情况来设计机位和角度。作为新手导演，为了忙中出错，也可以将两者分开来处理。不过电影导演较之于舞台剧导演的优势就在于，他能够有效地调度摄影机。总之，演员走位的作用主要体现在以下方面。

- 确保摄影机能拍摄到场景中的动作。例如："鲍勃回到家，发现地上躺着一具尸体。"
- 通过演员的行为举止，将人物的内心和潜台词加以外化。
- 能够暗示角色之间的相互关系。
- 能够通过演员的走动带领观众了解场景或发现暗藏的道具。
- 通过动作的强调来提示重要信息。

对于演员如何走位，不同的导演肯定有不同的做法。但要牢记的一点就是，尽量让演员的动作合理，符合情境。导演不应强行要求演员该怎么做；相反，应该让演员自然而有序地表演。刚开始时演员不要移动，甚至可以坐着，只有当脚本有要求或者演员自己觉得应该走动时才可以走动。

逐渐地，随着排练不断地重复，动作会变得越来越多，越来越复杂，最终一场戏中的具体情景也就被完整地塑造了出来。像在某个关键时刻点燃打火机或者为打破窒息的沉默而抖动一串钥匙便是这样的例子。

排练的理想状态是让每场戏都在真情实境下进行，这样可以使演员与周边环境做特定的互动。如果条件不允许，可以模拟表演环境。这样一旦演员真的进入实拍现场，他们就能很快地适应。

> 当栅栏建到一半的时候，我们就带着主要演员来到了拍摄现场。根据实际情况，他挖了一个洞并真的躲了进去。我们本来想让人替代他，但他坚持亲自尝试。看到他躲了进去，我感觉就像是我自己躲进洞里一样，真实感很强。
>
> ——詹姆斯·达林

## 排练时录像

一旦演员记住了台词并能自如地表演，在排练期间进行录像是有用的。录像应该采用不间断的拍摄方式，这样不会对情节造成不必要的干扰。如果需要，摄像师可以通过靠近演员或者推焦以便对演员的表情做细致的观察。另外，录像的好处还在于：

- 能让导演通过显示器观察表演过程，接近于实拍效果；
- 让演员在摄影机前习惯自如；
- 导演可以以此发现演员是否矫揉造作并加以纠正；
- 导演可以观察哪个机位最好，以及从哪个角色拍摄最好。

## 寻找动作节拍

正如导演要将场景分解为一个个镜头和角度，演员也必须将动作分解为一个个节拍。这样分解可以让演员更好地表现人物性格从一种状态向另一种状态的过渡和变化。从大的方面讲，每个角色在故事中都应该有他的行动目标。具体到小的方面，每个角色在每一场戏中也应该有行动目标。比如：

- 《误餐》中的贵妇人想要夺回她的色拉；
- 《公民》中的年轻人想逃离他的祖国；
- 《疯狂的胶水》中的妻子想挽回她丈夫的心；
- 《爱神》中的酒吧歌手想追求漂亮女孩；
- 《记忆》中的男孩想证明他的男子汉气概。

　　脚本赋演员于特定情境之中，演员的动作和对白必将受到特定情境的制约。情境一旦变动，演员的动作也肯定要随之变化。因此，导演和演员应该不断探索新的动作节拍，以适应每一个新的情境。

　　尽管在拆解脚本的时候就对每个动作做过细致的分析，但纸上的东西与实际情况往往会有较大出入。很多情况下，演员的动作完全可以取代对白，特别是不必要的华丽词藻。像《误餐》便是极好的例子。餐馆里的台词非常少，无声表情与动作却占了很大比重。总之，排练是一个给台词"减肥"的最佳时机。通过提炼对白，动作、表情、走位等就有了更大的发挥空间。

　　英国导演罗纳德·尼姆(代表作品：《奥德萨档案》《桥王之王》)在接受美国电影学院的采访时就讲了这样一个故事：

> 　　我是从阿内克·吉尼斯那里得到这一教训的。当时我对脚本做了细致的研究，并自认为胸有成竹。我说："阿内克，我认为这场戏你应该这样表演。"
>
> 　　他回答说："不，罗尼，我已经想过了，我更希望背躺在桌子底下演这场戏。"
>
> 　　我大吃一惊，说："什么？背躺在桌子底下表演？"
>
> 　　他肯定地说："是的。"
>
> 　　我怀疑道："你没搞错吧，阿内克，那你怎么表演呢？"
>
> 　　他说："给我一分钟吧，别不耐烦，只要一分钟就行。"
>
> 　　他另外交代了一些事情后就开始表演，结果是出奇地好。我们后来就完全按照他的思路进行拍摄。
>
> 　　所以我认为，如果演员能对你有所启发，并且想用他的方式进行表演，只要他能准确地把握角色性格，就应该得到鼓励。
>
> 　　　　　　　　　　　　　　——罗纳德·尼姆

## 潜台词

　　一个脚本由两部分元素组成：台词，即角色表面所说；潜台词，即角色真正所想。两者同等重要。台词告诉我们情节和内容，揭示人物的内心和情感状态。潜台词则是对白掩盖下的真实意图。

　　排练期间是探索脚本潜台词的最佳时机。为了能够凸显角色的真实意图，而不是其表面所说，导演可以更换台词，甚至表演。当然，潜台词也可能隐藏于对白、动作之间或者表演的静默之处，有时候不说话比大声说话的内涵更加丰富。

## 节奏与速率

　　所谓速率，就是故事的行进速度，也是影片将观众带向情感高潮所用的时间长度。速率的把控权掌握在导演手中。排练的时候，导演必须认真推敲每个片断、每个情节，乃至于整部影片的行进速度。然后在此基础上，要么顺从它，要么打破它。如果演员的情绪高潮出得过早或过晚，都将破坏整个故事的精妙平衡。

　　排练期间导演必须自始至终保持稳定的速率感，并将这种速率感传递给每一位演员。如果拍摄过程中速率感没把握好，唯一能挽救的策略就只能寄希望于剪辑台了。

　　排练或拍摄时调整速率的方向主要有4个：大声点、温柔点、快一些、慢一些。

　　然而，比起武断地指挥演员控制表演速率，还不如给他们多一些鼓励，比如让他们稍快一点或者稍悠闲一点可能容易跟故事人物保持速率的一致。

　　另外一种控制速率的有效手段是让演员做新的动作。比如一场戏看起来好像比较拖沓，导演此时可以告诉演员，你朋友家的房子着火了赶紧报火警去。这样一来，就等于给演员的表演注入了一剂强心针，迫使他不得不加快表演的速率。

## 即兴发挥

　　导演和演员可以通过即兴发挥来表达意

义、潜台词或戏剧化冲突。即兴发挥是一种自然的、无意识的或者脱离文本的表演。在即兴发挥状态下，演员、角色和情境可以完全融为一体。排练期间，了解哪位演员适合这种表演方式很重要。

例如，假定脚本中的一场戏是在公园的长椅上发生的。一名男子正试图与他的女友中断关系。导演可以要求演员尝试不同的发挥，以表现不同情形下的细微情感差别：

- 男子哽咽得无法说话；
- 公园四周空无一人；
- 公园周边热闹非凡。

另外，在即兴发挥过程中，导演还可以增加一些额外信息。比如：现在开始下雨了，女子难过得哭了起来，附近的歌手唱起了"他们的歌"，等等。此时导演还可以在一侧低声向演员进行指导。他可以告诉男演员"你突然意识到你仍然爱她"或者"想办法要回戒指"等。每一次这样的低声指导都必须让女演员在没有任何准备的情况下作出及时的反应。

另一种形式的即兴发挥则是在脚本之外再创造一个戏剧化情境。这一情境可以是发生在故事开始的前一个夜晚、前一周或者前一个月。例如，某故事讲述的是一段维系了很长时间的情感即将破裂，导演可以事先让两个演员即兴表演一段他们第一次约会的戏。约会的戏可以帮助演员之间建立相爱的感觉，到真的演分别戏的时候那种难于割舍的情怀也就能自然而然地流露出来了。

总之，即兴发挥可以令演员处于放松状态，也可以帮助导演发掘新的表现方式，从而达到脚本里所没有的意料之外的效果。

## 喜剧表演

喜剧表演必须建立在天赋、技巧和整体基础之上。很多喜剧演员尤其擅长于即兴发挥。但是喜剧通常是一个整体，因此演员需要花相当多的时间去琢磨每一个动作和表情，使它们能用夸张的方式表现出来。卓别林就是这样一个例子，他有时候为完成一个镜头而不惜重复

上百次。

喜剧特别依赖于表情，但排练时导演通常是现场唯一的观众，所以导演的判断很重要，只有他认为演员的表演合格了，才可以继续往下进行。

## 夸张式表演

无论故事是喜剧还是悲剧，表演当中保持适当的低调总比高调要好。演员很容易作夸张式表演。这是因为一方面，他们认为只有倾力演出，才能感觉良好；另一方面，他们常常忽略对白或动作所包含的潜台词。摄影机能如实记录演员的一举一动，一笑一颦。导演这时要特别注意那些曾经接受过舞台表演训练的演员，因为他们在舞台上演出时往往需要做夸张的表演，但电影中却不需要这样。

## 结合实际情况

作为导演，经常要面对演员们不同风格的表演。虽然面试的时候导演对他们各自的表演风格已有初步的了解，比如有的擅长于即兴表演，有的只能做按部就班式表演，但在排练期间导演要有能力将这些不同风格的表演揉合在一起，使其看起来天衣无缝。

## 小演员的排练

给小演员做排练应该尽可能地营造脚本里所描述的真实情境。不过小演员们由于年龄段各不相同，要对他们的排练做一个统一的论述的确很难。

有一些道理是相通的。首先，小孩子的注意力不会持续很久，因此排练时间不宜过长；其次，应尽可能地按脚本顺序来排练，这样他们的情绪才出得来；再次，很多小孩子并没有接受过专业训练，他们的表演更多地来自于天性，因此即兴发挥很重要。孩子们有着丰富的想象力，他们的反应通常也是纯真的和本能的，我们可以让他们在游戏嬉耍中尽情表演。

## 相互沟通

导演和演员在排练期间必须通过不断地打

磨动作节拍、重新结构对白、调整表情等手段来使故事情节更加凝练。每一次调整都将拉近他们之间的距离，使他们的沟通变得更容易。导演要在笔记本上随时记下排练期间他要注意的细节，以及与每一位演员私下交谈的内容。通过这种方式，他可以做到有的放矢，指出每一位演员的问题所在，并帮他进行纠正。正式拍摄时，时间是一个关键的因素，而这将无形之中提高实拍的效率。

## 纪录片的采访

纪录片更加注重即兴发挥。因为纪录片里不存在演员，所以也没有排练一说。通常，导演站在摄像机旁对拍摄现场进行观察，当发现有意思的人或事，要立即抢拍。当然，在拍摄之前，导演也可以告知被采访对象采访的主题和一些相关的问题，从而让被采访对象考虑是否接受采访，以及该如何回答问题。但最重要的是，采访者必须有充足的准备和预期，大致知道被采访者将会从哪个角度来回答问题。有时候，正式拍摄之前也可以做一次预采访。

在纪录短片《镜子镜子》中，导演向被采访对象提出了一系列她认为能够揭示理想女性身体标准的问题。从长达几个小时的采访素材中，导演挑选了一些具有代表性的回答，然后构成了这个故事。

在拍摄前的一个月里我拜访了这些女性。我没有提前告知她们我的问题，因为我认为如果让她们思考得太久，反而会破坏回答的即兴性。所以当她们来到拍摄现场，我对她们说："你们只需坐在那回答我两个问题，然后挪到这再回答我两个问题。"我还告诉她们，如果她们不想回答就提前跟我说，因为我知道有些人会对问题过于敏感。这样做我实际上是要她们明白她们具有一定的主动权。

——简·克劳维特兹

当然，有时候导演为了迎合脚本的需求，也可以故意提一些具有刺激性的问题，以激发被采访对象的回答欲望。

## 本 章 要 点

- 选演员时不要用固定模式。固定模式将极大地限制你的挑选范围。
- 要通过对戏的方式观察演员之间是否搭配。
- 了解一些演员的经历和他所拍过的影片。这让你可以不用面试就找到好演员。
- 每个角色都要准备替补演员以备不时之需。
- 排练的目标之一是控制表演的节奏。开拍之后将没有时间去考虑这些。
- 发现过程是全方位的。一旦你知道如何表演这场戏，你也就知道如何去拍摄它了。
- 通过排练和演员建立互信关系。要与他们保持密切沟通。
- 频繁排练与很少排练之间的差异是明显的。

# 摄制场地

> 可供选择的摄制场地很多。我甚至想把我的公寓作为摄制场地。我的制片人对我说："还是另外租一套公寓吧，每天完工后你还可以回家休息。"事实证明这样做是正确的。在劳累了一天之后，我只有好好休息，第二天才能精力充沛地投入工作。
>
> ——卢克·马西尼

## 导演

### 勘查场地

选择角色所生活的世界就像选择角色一样重要。故事的可信度往往要依赖于此。通过观察角色居住的地方和他们的生活方式，甚至在影片故事正式开始之前我们就能知道他们是什么人。

环境的质感类似于与人交流，它可以快速而有效地把我们带入故事情境。场景往往具有很强的象征意义：它能为故事提供哪些辅助性信息？它又是如何加强或者减弱脚本效果的？这个地点可以作为有趣的视觉背景吗？以上这些微小而细致的信息都必须被认真考量。可以说，我们对环境场景的任何选择都不能是随意的和武断的。

让观众相信在《误餐》中他们身在大都市的火车站，在《爱神》中他们身在夜店酒吧，在《记忆》中他们身在幽暗森林，这些对影片而言非常重要，而《镜子镜子》中用来作为背景的模特从视觉上代表了一种社会理想模式，《疯狂的胶水》中场地的所有细节都让我们感觉正身处一个真正的泥偶世界之中。

## 审美要求与实际限制

对导演来说，勘查场地是一件让人激动和鼓舞的事，其目标就是要寻找到纸上文字所描绘的地方。你必须在你的审美要求和实际限制之间找到一个平衡点。场地的美学要求要基于脚本的描写。"阴暗的酒吧"肯定不是指广场大饭店的牡蛎酒吧，"郊区的房子"也不能是一栋公寓建筑，而"小公园"也跟原始森林相差甚远。找到合适的场地，就意味着确保观众在荧幕上看到的正是脚本上所写的。

选择场地的现实考量主要是指场地的预算是可以负担的、同时在时间安排上是允许的。一个特别的场地可能会令导演兴奋，但同时也会给各摄制部门带来一系列需要解决的问题。比如，可能这里没有足够的灯光，可能附近非常吵闹，可能这里太小了或者太狭窄了。总之，决定最后的拍摄场地的关键因素是要在审美要求与实际情况之间取得平衡。图8.1展示了《公民》中的6个摄制场地。

## 灵活变通

要学会灵活变通。不要用固定不变的观念看待场地(包括演员)。导演有时候会发现，一个他从未考虑过的场地，其实用价值可能会远远超出原本的期望。外观上具有戏剧性的场地可能会带给导演灵感。在这种情况下，导演要么可以改写脚本，要么干脆构建一个全新的、适合于这个场地的故事。如果你确实很难找到相应的场地，可以更改脚本，以使脚本故事和可获得的场地相兼容。这听上去是一种妥协，但它的确可以消除拍摄中的不良影响。

图8.1 《公民》中的6个摄制场地

为爵士酒吧挑选摄制场地的过程很有意思。我们最终选择了一个很大的、带有一个吧台的黑色空房子。之前我们也看中了另一块看起来很酷的场地，我们甚至这样想："这块场地太棒了。"但是，现场看起来酷，在影片中不一定酷。实际上我们只是需要一个大的空间而已，酷不酷倒在其次。

——卢克·马西尼

## 幻觉的力量

在拍摄中你可以使用特效来创造脚本所需的幻觉。举个例子，你可以利用电影魔法把不那么让人兴奋的场地变成脚本所描述的那样极富魅力的迷人场景。美术部门可以奇迹般地把一个场地改造得像需要的那样。假如镜头视野不大，那么这种改造只需要装饰镜头能拍

摄到的部分。如果你能在镜头中避开电话线和车辆，就可以使本地的公园看上去像森林。同样，仔细选择你的拍摄角度和镜头，可以使一个大一点的阁楼看上去像一座小公寓。

另外，你不需要在一个地方找到所有理想中的场景。一个家可以通过不同房子里的许多房间拼接组合在一起。比如，一个演员从门里走出来而摄像机在走廊拍摄他。他直接走进电梯。我们和这位演员一起来到电梯里。他下到大楼的大厅，然后走出前门。我们从外面看到他走到人行道上。走廊、电梯、大厅和大楼外面这4个场景其实是在不同的地方分别拍摄的，但通过镜头的组接，可以让观众误以为它们是在同一栋建筑里。

《误餐》中的自助餐厅其实并不邻近中央车站(它们相隔了好几个街区)，但由于使用了"电影幻觉"，观众就把这两者联系在了一起。亚当·戴维森利用声音也做到了这一点。在车站和餐厅，我们都间歇地听到火车站广播员在广播中播报列车的车次和终点站。是广播员的声音把这两个场地结合在了一起。有趣的是，中央车站并没有这样的广播，是影片制作者跑到宾州车站专门录下了这些广播声音。所以说，在一个地方能满足所有拍摄要求当然好，但这不是必需的。

> 寻找餐馆的过程不容易。我用了几周时间在纽约的各个区转悠，为的是寻找一个带有卡座的餐馆。很偶然，当我巡游到43号街的时候，发现一个着过火的房子，隔壁是一个酒吧。透过被烟熏过的窗户，我看到这里曾经是一个老式餐厅。我进到酒吧，里面的伙计答应带我到隔壁看一看。房子里面乱糟糟的，阴冷，地上有水，天花板也塌了下来，但是房子里有一排卡座，并且风格正好符合脚本要求。我跟酒吧伙计说我还是个学生。他于是答应场地租用费是500美元一天，还包括电费在内。
>
> ——亚当·戴维森

詹姆斯·达林的美术指导设计并安放了一

个简单的"欢迎来到美国"的标志，让观众相信《公民》中的年轻人穿过边界回到了美国(见图8.2)。

许多对场地的关注，既适用于故事片，也适用于纪录片。不过，在拍摄纪录片时，你对拍摄场地的选择性不会很大，因为人物角色就在他们工作生活的地方工作和生活着。真正的挑战是如何在场地的限制下尽可能做到不引人注目地拍摄。

本书讲到的6个短片也可以用拍摄场地来进行定义。《误餐》是在纽约的中央车站拍摄的；《记忆》是在一片树林里拍摄的(见图8.3)；《疯狂的胶水》有两个拍摄地点，一个是办公室和一个是起居室；《镜子镜子》是在一个舞台上完成摄制的(见图8.4)；《爱神》的摄制地点是纽约市的一些内外景；《公民》是在一所高中和周围距离50英里内的几个外景地拍摄完成的。

## 场地因素

摄制场地可以分解成4个要素：内景还是外景、白天还是晚上、棚景还是实景、近还是远。当你勘查拍摄环境时，这些都是主要考虑的因素。

### 内景还是外景

你选定的摄制场地只能是两者之一：要么室内，要么室外。一般地，内景相对容易掌控，但外景受到的局限相对更少。内景常常是封闭式的，可以在一天中的任何时间进行拍摄，而外景的拍摄安排总是受到太阳和天气的影响。

### 白天还是晚上

脚本中一般会说明这个场景是白天的场景，还是晚上的场景(或者是黎明，还是黄昏)。白天的室外场景意味着光线来源就是太阳光，但要记住太阳是移动的，它也可能被云遮住后又跑出来，不过白天的阳光可以让你减少灯光照明的时间，从而节省不少电费。室内的夜晚场景可以放在白天拍摄，不过这时窗户一定要遮挡起来。

图8.2 《公民》中的标志牌：
"欢迎来到美国"

图8.3 《记忆》中的摄制场
地——树林

图8.4 《镜子镜子》中的采访
点——舞台

## 棚景还是实景

场景要么是在摄影棚内拍摄，要么是在实地拍摄。摄影棚是一种利于掌控灯光和音响的理想环境，但是租金昂贵。实地会更有真实感，但随之而来的是空间和场面控制的问题。

### 棚景

在决定你是否使用摄影棚拍摄时，有三个主要的关键因素需要考虑。

**费用**。摄影棚会非常昂贵。问询一下价格。剧组说不定可以用一个比较合适的价格租赁到一个废置已久的摄影棚。空置的仓库或者大楼内空的楼层都可以用作棚景，不过，它们不一定能隔音。

**场面控制**。摄影棚存在的唯一目标就是为导演提供一个隔音的、可控的拍摄环境。棚内往往有网格状支架来悬挂灯具，这解决了实际拍摄时的一个大问题。与实景相比，摄影棚内拍摄更加方便舒适，并能提供电能、暖气设备、空调、办公室、更衣室、停车位、电话、卫生间和其他便利设施。

你可以在摄影棚内自由地搭建场景和背墙(见图8.4)，并任意地放置灯具、摄影机和音响设备。这种不被打扰的自由可以令你专注于拍摄。实景拍摄则做不到这一点。比如，如果因为吵闹的邻居或是空间狭窄的问题，摄制组不得不总是停下来又再开始，这样会耗尽人们的时间和精力。

> 我从一开始就对在摄影棚内拍摄非常感兴趣。虽然过去我做过实景拍摄，但在《镜子镜子》的拍摄中我很想达到影棚的视觉效果，以便强化影片的主题。我觉得一名女性坐在她房间的书架前面或是餐桌前面谈论她的身体可能会成为一部无聊的影片。
>
> ——简·克劳维特兹

**布景**。如果需要布景，那就必须全部搭建。摄影棚是一个空架子，可以装配墙、房间、外立墙和背景墙。美术部门会租赁或是建造墙壁、天花板、家具、地毯、烟灰缸、灯具等相关的所有事物。把一个空旷的空间变成可以使用的场景需要花费时间。构造、装备、拆除这些布景都要花费额外费用。

### 实景

使用实景有两个好处。一是费用。如果你的预算非常紧张，那么使用摄影棚是几乎不可能的。实景可能会很贵，也可能是免费的。如果一个实景场地的费用很贵，那在摄影棚内复制一个这样的场景可能会更加昂贵。第二个好处是实景就是"原貌"。它能在摄像机前表现出强烈的真实性。而搭建一个看上去像真实场地的场景难度很大。

实景的一个主要不足之处就是"樊笼"般的感觉。墙不能移动，天花板不能升高，灯光可能会影响机位。当摄像机、灯光、话筒、演员和工作人员全部集合在一起，那个角落会又热又拥挤，非常受限制。为了空气流通，必须保持有好几台风扇在旁运转。在狭窄的地方，就连镜头的选择都受限于空间。实景的另外一个不足之处就是电源常常是有限的，可能需要租用发电设备。

## 近还是远

你所使用的场地，不管是实景还是棚景，不管是白天还是晚上，不管是室内还是室外，都会存在距离制作室远近的问题。运送摄制组和工作人员往返是预算主要关心的一个问题。如果你雇用了工会演员，那么"远"和"近"的定义是非常清楚的。在你拍摄的地区的地图上，以50英里为半径画一个圈(这个尺寸在每个城市的规定中有所不同，需要你自己去研究)，只要在圈内的地点就被视为是"近"，而在圈外的地点就被认为是"远"。对于较远的场地，如果演员花在路途上的时间是发生在工作日，那么这部分时间都需要被算入每小时工资。同样，近的场地则不要求剧组负责演员到片场的往返。

假如你的剧组是一个只有一台货车和几辆小汽车的小剧组，那么往返于片场的时间可能会耗光本该用在拍摄上的宝贵时间。如果能找到离制作室更近的合适场地，那么这些宝贵的时间就可以在拍摄日程表中节省下来。

如果场地实在太远，那么飞机票或火车票

就变得和饭店住宿一样重要了，你的预算必须考虑这些开支。雇用一个当地的联络员可以让事情办得更顺畅。在偏远地区拍摄也有一些特别的好处。比如剧组的工作人员会快速地团结在一起。大多数偏远地区的当地人会把拍电影看作新鲜事物，这可以转化为一种协作或者可能帮忙提供免费的商品和服务。

以下是制片人杰赛琳·哈弗勒关于短片《公民》场地勘查的讲述。

詹姆斯·达林、他的母亲还有他的兄弟约翰利用整个假期时间到长岛附近的一些州立公园去做初步的场地勘察，其中包括荷克苏公园。接着，他们开车北上，来到沃德庞德保护区。詹姆斯对这片森林地区非常熟悉，他曾在那里拍摄了另外一个纽约大学朋友的毕业作品。詹姆斯还和纽约大学一位名叫亚历克斯·纳什克的朋友保持着联系。亚历克斯的家族在沃德庞德拥有产业，其中就包括一条很长的穿过森林的鹿栅栏。詹姆斯觉得我们可以在栅栏的基础上建上一道围墙。于是他把场地勘察的照片发给了我、赖安（摄像师）和埃里克（制作设计），然后我们所有人聚在一起讨论。

假期过后，詹姆斯、赖安、埃里克、马特和我开车来到荷克苏州立公园做更细致、更周密的场地勘察。我们一边走，一边拍照。詹姆斯和赖安来到那些可能用来拍摄的场景处，并把他的制作设计构想告诉给赖安。当赖安和埃里克测量现场时，我也在进行自己的场地评估。当你打算在这个场地拍摄时，你必须了解它的各方面情况。我主要从以下方面进行考察：

- 最近的卫生间在哪里？（这是任何一个摄制组都需要知道的重要问题。）
- 是否有放置设备的地方？
- 在哪里停放卡车和汽车？
- 是否有区域可以设置成更衣室或供演员做发型和化妆的地方？
- 有没有能给演职人员提供休息的场所？
- 如何获取电能？是否有插座？最近的保险丝盒在什么位置？（假如在室外拍摄并且准备使用发电装备，能否把发电机移到远离拍摄现场的地方？）
- 拍摄场地是不是位于住宅区？邻居们会不会抱怨发电机带来的噪声和晚上外面明亮的灯光？
- 是否有地方可以用来放置餐桌？垃圾怎么处理？

随后，我们一起拜访了纳什克的产业。在这个场地，我们计划搭建一堵巨大的"墙"，并准备在森林里拍摄一些镜头。从房子往下一直通往森林的小路比我们想象的更加陡峭险峻。赖安开始担心怎样才能把沉重的拍摄设备拖到山顶，因为很有可能发生坠岩事件。我们注意到在我们站立的位置附近，有一条稍微平坦一点的小路直通往森林，不过它属于亚历克斯的一个阴沉的邻居。亚历克斯不能确定这位邻居会不会让我们使用，但我知道我们必须去问问。于是，我和詹姆斯一起来到她的住处，向她解释我们要做什么，并且说了最有魔力的话"我们一定会保证你财物的安全"。最后她同意我们拍摄，只要我们答应帮一个小忙：她的车库有一只死耗子，她希望我们弄走它。（我把这事儿交给了詹姆斯来处理。）

——杰赛琳·哈弗勒（《公民》制片人）

## 走场

一旦弄到了场地，你最好带着关键人员走一次场，包括摄影指导、美术指导、第一助理导演和录音师。在这样的临时会议上，可以讨论如何在特定场地上架设机位。摄影指导可以大致作出一个照明方案，这样在实际拍摄那天灯光师就知道在哪里放置灯具和如何布光。录音师可以鉴别录音环境。所有部门负责人在走场时都可以提出各种问题。实际上，这就是一次排练。

# 制片人

### 寻找场地

制片人承担着寻找拍摄场地的任务，他必须带着信任和信心去谈判。那些准许剧组使用自己

的住房、餐馆、设施、阁楼、办公室或建筑物的人必须相信剧组会好好使用它们(不造成破坏)。这意味着整个剧组离开场地时，场地必须完好如初(如果不能更好的话)。不管你为你的场地付的租金是多是少，这都是一个正确的专业行为。制片人希望在电影业界获得一个好的声誉，而剧组也很有可能要回到这个场地进行再次拍摄。

价钱、距离、时间安排——制片人选择所有场地都要考虑这三个基本要素。一旦核心创作组成员作出了决定，他就要对场地问题与出租方进行商谈或交涉。

如果导演需要一个特殊场地，而这个场地的价钱超出了预算范围，制片人就应该建议使用一个替代或后备的场地。假如导演坚持需要这样一个费用昂贵的场地，那么这两个人就不得不在一番争执后达成妥协。

我学会的一件事就是，如果需要什么，你就必须亲自开口去得到它。简单的开口请求并不会令你失去什么——最差的结果就是得到一个"不"字。在考虑场地问题时，这个道理尤其适用。如果有一个场地让你非常感兴趣，不要因为害怕而不敢询问。事先准备好你的提案，向场地的拥有者说明所有财物会得到妥善的保护(对他们来说这常常是一个大问题)，并且确保让他们相信你是一个有责任心、值得相信的人。遵守你对他们的承诺，如果你对他们说你只会在某段时间内使用这个场地，那么你必须严守时间安排。铺上纸板以防损坏了地板或是地毯。如果你不用付场地费，那就主动支付你拍摄当月的电费(尤其当你需要借用他们的电源插座和保险丝盒时)。让场地拥有者保持愉快对你的拍摄来说是必须的。

——杰赛琳·哈弗勒《公民》的制片人

**学生** 如果你在自己的家乡拍电影，大门就向你敞开了，因为家人和朋友常常乐意帮助有抱负的年轻电影制作人，像自助餐厅和办公场所一类费用昂贵的场地可能只需要很少的担保金，甚至免费就可获得。

## 去哪里寻找场地

下面这些建议会帮你找到场地：

- 看看你所在的城市是否有电影委员会；
- 看看你所在的州是否有州电影委员会；
- 在社区公告栏、学校和本地的传媒机构散发传单；
- 搜索出租公寓的报纸，咨询当地的地产中介；
- 在当地报纸上做广告。

有的时候，待售的房屋可以提供短时期的租赁。问问朋友、油漆工人和室内设计师也能寻找一些线索。当你去一个偏远的地方拍摄时，这些方法非常有帮助。

新人们常常会犹豫要不要联系城市或州电影委员会，因为他们认为自己不会得到认真严肃的对待。事实不是这样。电影委员会致力于培养那些年轻一代的电影人。这些委员会已经积累了成千上万的各种可供拍摄的场地的照片。这为电影制作者节省了跑腿时间，而且完全是免费的！

能找到离制作室尽可能近的拍摄场地当然最好了。当场地离制作室50英里甚至更远时，演员和工作人员的整个管理方式就要发生变化。同理，对预算有很大影响的后勤也是一样的。

把那些有趣的场地用数码相机拍下来，这样就可以提供这个场地的全景或是360度视角。勘查现场时手边也需要有一台摄影机(见图8.1中6张来自《公民》的场景照片)

## 勘查场地

虽然所有的核心工作人员都有责任关注、寻找最适合的场地，但场地勘查却是从场地经理(或场地勘查员)开始的。一旦圈定了几个候选场地，导演、摄影指导、美术指导和录音师(如果他当时已经被雇用了)，就可以做现场勘查。在作出最后决定之后，所有的核心成员可以在候选场地进行初排或试戏，这被称为"场地技术勘查"。同时，导演要和工作人员讨论各种拍摄方案。

评估一个场地是否合适，要考虑诸多因素和一些变量。你可以列出一个场地检查的清单，具体内容包括：光照、电源、声音、演员休息室、安全和保安、距离远近和后备场地等。当作出选择以后，还应马上制作好场景的精确平面图(电源插座、窗户、衣柜的位置等)。

> 我希望招聘中心设在一所学校里。于是我和制片人到电影委员会办公室查看照片，并和各所公共学校、私立学校的管理者们约定了见面时间。我所找寻的是我想象中的"高等学校"——有储物柜的长长的走廊。我希望它看上去像一所公共学校，但是我们最终在一所私立学校完成了拍摄，它拥有一个看上去非常像公共学校的走廊建筑。这些走廊看上去更像是牛津大学。里面布满了有趣的小工艺品，充满着智慧。接着我们又把一个锅炉房设计成医生或者护士的办公室样子。
>
> ——詹姆斯·达林

## 光线与照明

如果你计划在一个摄制场地拍摄一整天(不管是外景还是室内)，那么你需要有一个一天中场景光线变化的详细图表。

- 摄制场地的光线情况如何？
- 光源在哪里？
- 你所需要的光线应该从哪里照过来？
- 如果场地有窗户，那么获得阳光直接照射的时间有多长？
- 摄制场地是否有足够的空间用来放置灯具？
- 能否在拍摄的前一天粗略地估计出各种光照情况？
- 能否在不破坏墙壁的前提下把背景布从天花板上挂下来？
- 是否需要电风扇来降低室温？
- 外景拍摄时，太阳光能否提供足够的曝光，或者是否需要补充光照，是否需要利用遮光棚来降低光照度？

## 电源

关于电源，你需要明确以下信息。

- 电源箱在哪里？
- 电源的功率是否足够保障照明？
- 是否做过检查以确保每个插座都有电？灯光师应该计算这些电源是否能满足所有灯光设备的需要。如果电力不够，你需要租一台发电机。
- 如果你需要租一台发电机，你是否有足够的电缆线连接发电机和灯具？
- 使用发电机是否符合消防规范？

## 声音

摄制场地通常在聘用录音团队之前就已经选好了，而且在选定场地时人们通常不会去考虑噪声或音响环境的问题。和镜头拍摄不一样，拍摄镜头时可以把导演不想让观众看到的东西排除在画面框架之外，但麦克风不能选择哪些声音被录入，即录音师无法过滤掉不需要的声音，像背景声音(交通、空调、飞机等)完全可以旁若无人地进入到麦克风。

要杜绝背景噪声的干扰，制片人在勘察场地的时候就应该留意，不仅要找到适合展现故事的场地，还要让这些场地做到"声音友好"。勘察场地应该学会用耳朵。可以把眼睛闭上15分钟。15分钟时间已经足够用来聆听这个空间所发生的一切。勘察场地时以下因素也需要充分考虑到。

一个星期当中应该挑选与你正式拍摄的同一天去勘察场地。如果是勘察大都会里的公寓星期天去，并不意味星期一的情况也是如此，因为星期一的交通可能会更加繁忙。

- 摄制场地是否安静？
- 外面是否有很大的交通量？
- 能否利用消音毯来降低交通噪声？
- 外面的噪声在一整天的时间里都是这样吗？
- 邻居家是否有一条吵闹的狗或有一个吵闹的小孩？必须想办法使其安静。
- 冰箱和空调等这些现有的声音在拍摄过程中能不能消除？
- 做拍摄方案时能否让麦克风远离窗户？
- 拍摄期间附近建筑物是不是在施工？

当然，还要确保提前调查了任何可能举行的市民娱乐活动。

## 演员休息室和其他区域

- 演员休息室离摄制场地有多远？
- 是否有供摄制人员使用的卫生间？是否有地方可以让他们放松一下？
- 是否有一个远离摄影棚的安静场所来解决所有人一整天的吃饭问题？
- 在室外拍摄时，能否提供一个有遮荫的休憩场所(最好是室内，比如一间咖啡馆)？
- 有没有为演员准备的更衣室，是否需要间隔？
- 演员们在哪里化妆？
- 是否有一个区域用来存放设备？

## 安全和保安

- 如何将设备运进大楼？如果是在一座公寓大楼拍摄，要检查是否有货梯。如果没有货梯，则需要问公寓负责人可否使用客梯运送沉重的设备？
- 摄制场地需要保安吗？
- 如何保管贵重物品？
- 如果设备放在货车里而车子又停在停车场，那么这个停车场是否有安全保障或者能否提供相应的保险？
- 设备能否在摄制场地过夜？
- 需不需要当地警察帮助管理交通？
- 有没有需要额外安全防护措施的特技表演？
- 是否安排了人员去指挥交通或者预留停车位？
- 是否要拍摄火景？需不需要一台待命的消防车？
- 有特技表演的话，是否需要几个待命的护士或是一辆急救车？

## 距离

当你确定了好几个不同的拍摄地点，那就要记住整个剧组人员将不得不在这些地点来回穿梭。因此，除非你每次都拍摄较长的一段时间，否则应尽量选择那些相互间距离较近的地点，这样会节省很多不必要的花在路上的时间。

> 我特别关注栅栏，因为我想让摄制场地尽量靠近曼哈顿并且看起来像森林。但曼哈顿太吵闹了。我也找过一家童子军营地，但对方不外借。后来我找到新泽西公园，里面有一个湖，空间也足够。更重要的是，那里秋天的色彩很有一种怀旧感，适合表现记忆中的往事。
>
> ——吉姆·泰勒

## 后备场地

关于拍摄场地的最后一句话是：弄到一个后备场地，这样你就可以在选定的场地突然发生意外时握有一定的主动权。后备场地应该是随时可以用得上的，有时候下雨天你也可以用到它。

## 签约场地

既然已经找到了最合适的影片拍摄场地，这时你需要和场地拥有方联系。你必须清楚说明你为什么要使用这个场地，以及要使用多长时间。以下是一些相关步骤。

## 场地合约

- 是否签署了一份剧组和场地拥有者之间的合约？
- 在合约上签字的人是不是该场地的真正拥有者？
- 是否诚实地告知了你使用场地的时间(这里最好是预估最长使用时间)？
- 是否以书面形式保证归还时场地应处于"只能更好不能更糟"的状况？
- 能否在片尾字幕上感谢场地拥有者的慷慨出租？
- 是否得到了使用休息室的许可？
- 合约中是否写入了可以回到此地进行重拍的权利？

> 我必须知道我能不能在中央车站进行拍摄。我查到中央车站是北方铁路公司私有的。我找到那里的公关人员，她对我说："是的，我们愿意帮助学生。"我询问费用，她回答说只要我不用电就可以免费。如果要使用他们的电路，就必须支付每小时15

美元，并且必须有人坐在那儿看着插头。另外一个条件是，我的拍摄必须避开上下班高峰期，即只能在每天的上午10点到下午2点之间开工。

但接下来的拍摄并不顺利。每天早上，当我们到达中央车站开始从车上卸下设备时，车站管理人员就会跑过来赶我们走。由于官僚作风（如此拖沓），管理人员还没有收到我们被允许在这里拍摄的消息。于是我们只能跑去公关部门找到那位女士——再次请求拍摄许可！

——亚当·戴维森

## 场地费用

- 是否已经为场地的使用协商好一个合理的价格？
- 这笔费用是否包含电费？

> **学生** 虽然可能有人乐意免费提供场地，但还是建议多少给一些补偿金（不管数额有多小）。这种付出能使这场交换由单纯的帮助提升到商务关系。

## 许可

每个场地在获得拍摄许可方面有它自己的要求，必须仔细地进行研究。

- 拍摄的时间和地点是否都获得了相应的许可？
- 现场的许可证是否随时准备好以应付官方检查？
- 像特技、特效、武器的使用等方面你可能需要一些额外的许可，你是否已经获得了这些许可？

## 保险

- 是否已经为摄制场地购买了足够的保险？
- 保险是不是涵盖了所有种类的拍摄？
- 场地出租方有没有特别的保险要求？
- 是否为填写各种保险表格安排足够的时间？

## 沟通

- 再次确认所有的场地安排。是否已经提醒了其他租户剧组即将开进？

- 准备一份电话通讯录使得在有问题的时候可以联系到该联系的人。但这份电话通讯录只有少数人才能持有(第一助理导演，片场主管)。
- 确保你已经安排了哪些人负责看守入口，哪些人负责收拾现场？
- 是否为摄制组所有工作人员准备好了地图和方向指引？
- 市政部门是否知道你在拍片？
- 是否为工作人员租用了对讲机？片场有没有专门充电的地方。

## 交通

拍摄地点，不论远近，都要求所有的部门、设备和演员能够便利地往返。这就要事先安排好交通后勤，从而争取实际拍摄时间最大化。在影片拍摄过程中，交通队长要负责协调所有这些活动，而制片人或制片协调人也必须承担以下任务：

- 租赁货车、卡车和小汽车；
- 安排司机；
- 协调人员必须每天往返于每个片场之间；
- 计算每次路途需要的时间。为可能发生的意外预留额外的时间；
- 为远距离的场地制订旅途计划；
- 保护好所有需要拍摄进画面的车辆；
- 为所有车辆安排好停车场地；
- 为车上移动拍摄镜头租赁合适的汽车，雇用有经验的团队来负责架设摄影机，你可能需要为移动摄像车提供特殊的安全保障和承诺；
- 设立合适的标志指引全体演员和工作人员顺利到达场地；
- 准备好所有的应急计划，包括天气、汽油供应、灾祸和人事问题。

在拍摄期间，司机要不断地去接演员、特殊设备和后勤供应。接送时间虽然早已在通告单上安排好了，但你仍要为交通和加油等事务预留充分的时间。司机们必须对指派给自己的那辆车负责。

拍摄结束后，司机还要负责送演员、送胶片去冲印等。

## 停车

- 有没有提前安排好停车计划？
- 是否已经获得了停车许可？是否在车辆前面张贴了停车许可？
- 停车场的车辆会不会挡住镜头？
- 摄影车是否需要额外空间停放？
- 设备放在停泊的汽车、货车或卡车中是否安全？这个地区提供担保吗？
- 拍摄的前一天晚上是否有道路需要实行管制？

## 剧组转场

如果你的影片需要在好几个地点完成，那你可能需要在拍摄期间转移制作室。把一个摄制场地整理好，设备打包并运到另一个场地，然后架好机器放好设备，这些可能会占用一整天的时间。要尽量避免这种形式的搬移。如果这是不可避免的，那就需要把这部分时间排入日程表，并要牢记以下几点：

- 制订一个细致的日常运输计划；
- 假定每一次搬移所花的时间会比预期的长；
- 不能让设备在车上处于无人看管的状态；
- 时刻保证车辆处于满油状态；
- 路途花费的时间会占用实际拍摄时间。

## 伙食供应

就像军队那样，摄制人员也要解决吃饭问题。不过，供应食物并不需要花费很大一笔钱，做好计划，常常可以节省资金。

- 为整个摄制组制订一份饮食的计划表。
- 通过试吃来选定最终供应食物的餐馆。
- 检查确认剧组成员中是否有人有特殊的饮食要求。
- 应全天供应咖啡和健康的小点心(送餐服务)。
- 尽可能在中午提供热食。
- 安排一个地方可以让大家坐下来吃午餐和短暂休憩。
- 准备好另一顿食物的供应，也许拍摄工作会比预期所花的时间长。
- 收集片场周边的当地餐馆的清单。

## 本章要点

- 在拍摄前和剧组关键人员一起勘查场地。
- 尽量把拍摄地点集中在一起。
- 安排好场地并形成文字协议。
- 确保有备用场地。
- 如有可能，可以提前装饰好一个室内的场地并做简单的布光。

# 视觉设计和美工

*我的美术指导方方面面都行，包括服装。但是她最擅长的还是布置摄制场地。为了建保龄球道，我们只是挖了一条深坑，但是她用一些绿色植被在周边进行装饰，弄得跟真的一样。*

*——吉姆·泰勒*

## 导演视觉设计

### 相关历史

在展现美术设计在电影制作中的重要性方面，如果说有某个人比其他任何人都做得多，那他一定是威廉·卡梅隆·孟希斯(可以登录IMDb.com查询他的事迹)。制片人大卫·O.塞兹尼克在《飘》的筹备阶段聘请了孟希斯来主导整个影片的筹备工作并负责灯光、机位的设计和蒙太奇的处理。

孟希斯也导演了大约10%的《飘》，包括著名的亚特兰大燃烧的火灾戏，从而成为真正执导该片的四大导演之一(其他三位分别是乔治·库科、山姆·伍德和维克多·费莱明)。这是一部成功的电影，尽管它的导演众多，但其独特的视觉设计主要归功于孟希斯。

在完成这些工作过程中，孟希斯被赋予了"视觉设计"的头衔。与此同时，赖尔·惠勒由于负责相对传统的场地及服装设计也被称为"美术指导"。

令人讽刺的是，孟希斯并没有因此而获得奥斯卡奖提名资格，因为美国电影艺术与科学学院在当时并没有意识到视觉设计在影片中的作用。传统上，美工部门的负责人是美术指导，因此1939年的奥斯卡最佳美术指导奖颁给

了赖尔·惠勒。意识到没有孟希斯的残缺性，美国电影艺术与科学学院为孟希斯专门设立了一项特别奖——"杰出成就奖"，以表彰其在制作过程中应用色彩增强《飘》的戏剧感染所做的突出贡献。

视觉设计的重要性被了解之后，美工部门的每个人都上升了一个台阶：所有的美术指导称为视觉设计；美术指导助理亦被称为美术指导。然而，视觉设计的工作内容也在不断扩大。外景拍摄在20世纪五六十年代已很普遍，所以勘察挑选场地也成为视觉设计的重要工作之一，而美术指导在搭建场地时却很少需要考虑这些问题。

如今，视觉设计不但负责管理场景布置和道具部门，还要与导演和摄影指导紧密配合，共同设计、塑造电影的整体形象和感觉。视觉设计与美术指导也要保持紧密的合作关系。美术指导负责管理整个美术部门，具体职责包括设计、搭建制作设计所勾勒的场景，编制材料和劳动力预算，安排施工进度表，以及所有场景和场地的准备和复原。视觉设计虽高居艺术金字塔顶端(见图9.1美工部门架构图)，奥斯卡却只为"美术指导"颁奖，实际上，这个荣誉是奖励给视觉设计和场景布置者的，并不只是美术指导。

虽然"视觉设计"和"美术指导"的角色有区别，但我们还是用"美术指导"来泛指衔接在导演和摄影指导之间、负责视觉化设计的创作人员。因为他还可能要参与管理和实施这个设计，充当传统的美术指导角色。这在低成本的独立电影和大多数学生作品中是很常见的。

任何为该类型的电影充当"视觉设计"的

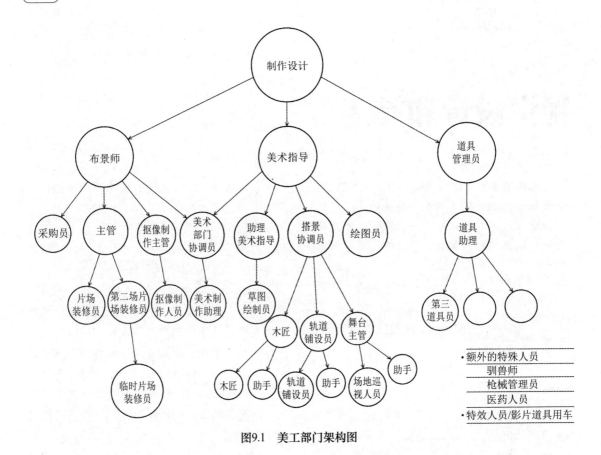

图9.1　美工部门架构图

人必须能同时兼任制作设计和美术指导这样两个角色。事实上，他甚至要处理一个完整美工部门的所有事务。

## 幻觉建造师

导演与制片人协商挑选演员、拍摄场地；请制片经理寻找片场；让摄影师为摄制场地照明取景。剩下的是美术指导的工作。

美术指导需要理解导演的想法，并负责把它转化成一个确实可行的视觉计划，即要与摄影、布景和其他部门一道合力打造出影片的"外观"。美术指导和他的团队还要负责检查每个场景的连贯性和一致性。

这是一个重要的职位，也是个经常被初学者误解、低估、不能被认同的职位。原因在于用美术创造视觉的能力就像玩魔术：人人都羡慕最终的结果，却没有人意识到这仅仅是个幻觉，并需要努力和特别的天分。

例如，把便宜的纸板漆得似光滑的大理石，哇！到了观众眼中就是一根石柱。幕后的小吹风机把白色泡沫吹向演员，他们假装寸步难行，"暴风雪"的景象就出来了。美术指导要把握材料对灯光的反射情况及其在影片中的效果，应尽量避免购买不必要的昂贵材料。优秀的美术指导知道人造雪纺和真丝雪纺在电影里看起来其实是一样的。

美术指导的职责根据影片的不同而有所变化。有些脚本可能需要设计场景，有些脚本只要对现有场地做一些简单的改动。编剧力求雕琢一个故事，里面的每个画面、每个人物都要呼应主题。美术指导的工作就是确保画面中每件物品都为剧情加分，使人物角色得到阐释，呼应主题，服务于导演的视觉想象。

美术指导还要管理创作团队(包括场景布置员、道具管理员和服装师，图9.1显示了美工部门的架构图)。他们设计、搭建、布置场景；为场地挑选和装饰提供帮助。任何能为观众提供故事信息的物品都是事先决定好的。每件服

装、每个发型、每件道具或画面里的小物品都为我们讲述故事里的人物和世界提供有力帮助。许多艺术细节都是故事点，如《误餐》里的沙拉、《疯狂的胶水》里的照片、《爱神》里的飞镖和《记忆》中森林里的保龄球道。

> 美术指导要对银幕上能看到的任何东西负责。
> ——斯坦利·弗莱舍(时代华纳艺术总监)

## 创造影片外观

任何影片的外观归根结底都源自脚本。编剧在脚本中所作的描写为影片确定了故事的环境、情绪和基调。编剧写出故事之后，导演通过阅读来感受字里行间的内涵。由于每个人的理解、感受不一样，对故事的诠释也各不相同。同一脚本给5位导演看，就有5种不同的诠释。

导演和摄影指导计划好如何拍摄后，美工部门就要负责用各种元素去填充画面使之成为现实。一旦与制作人确认好主要拍摄地点，如建筑、远景或舞台，导演就要与美术指导开始塑造场景和环境。

导演必须了解所有制作部门的能力，尤其是他的美工部门。了解该部门对预算的压缩能力有助于作出创作决策。当然，提出让美工部门在时间、人力和资金上负担过度的制作要求也是不合理的。

> 人体模型的租金成本太高，所以我只能多找出路，想想如何获得免费的。我的一个朋友认识在大型百货商场工作的人，他负责为模型装扮。我朋友认为：他可能会借一些坏了的模型给我。于是我就去了，向这家超大型的百货商场借5个人体模型——我猜他们事先并不知道。他从后屋拿出一堆损坏的模型，这样我就能用它们进行2周的拍摄，然后归还。
>
> ——简·克劳维特兹

## 如何定义"外观"

导演花几个星期，甚至数月来形成脑海里的图像，勾画故事是如何一个场景一个场景地展开的。她对故事主题也有着深刻的理解。优秀的美术指导能迅速领悟导演的想法，把它们转换成电影的视觉叙述或影片"外观"。影片"外观"的一个重要方面就是定下故事的统一色调。比如，在提姆·伯顿(1990)拍摄的《剪刀手爱德华》里面，有序的、色彩柔和的郊区与爱德华扭曲的、巴洛克式居住地就形成了鲜明的对比。

要做到这一点，导演和美术指导必须找到共同的艺术土壤。词语往往很难充分解释出情绪和风格。例如，同一种灯光风格，我们每个人都有自己的感觉；不同的人对"灯光氛围"的理解也可能不同。看看老一辈的艺术家和摄影师是如何通过沟通以弥补这种艺术隔阂的，如John Singer Sergeant、Winslow Homer、Rembrandt、Norman Rockwell、Caravaggio等。利用已有的艺术形式和图片有助于找到共同的词汇。

导演还可以收集实例来呈现他想要的"灯光氛围"。通过上网搜索、翻阅杂志、摄影和艺术书籍，以及相类似的电影画面，导演能寻找到他想要呈现的情绪、颜色和形象。

电影形象、视觉风格及其色调是一场发现之旅。然而，一旦美术指导领会了导演脑海中的影像，他们就能在摄影指导的配合下设计出贴合故事和主题的统一视觉照明计划。

## 画面空间

为进行充分的准备，导演要提供以下资料给美术指导：故事意图、戏剧情绪、每场戏里的视觉元素和拍摄方案。美术指导也应和导演一道仔细分析脚本，一场戏一场戏地分析，只有这样，才能形成画面空间共识。

镜头人物的生活环境是什么样的？需要被艺术"装饰"的空间有多大？哪些地方将要入画？是使用固定镜头还是移动拍摄？是打算使用广角镜头还是长焦镜头？这些想法可以通过草图、平面图、故事板，甚至口头表达来交流。

沟通是成功拍摄的关键。如果某个场景

是没有顶的，故事板上又注明需要低角度拍摄，就会拍到它的顶部，美术导演必须事先作出恰当的安排。如导演在拍摄当日临时决定采用低角度拍摄，搭建顶棚的费用可能就要突破预算。

## 与摄影指导沟通

在前期准备阶段，导演、美术指导和摄影指导之间的沟通非常有必要。议题主要集中在色彩、质感、形状、光源等。这时不仅要考虑画面效果，还要顾及拍摄的可行性。无论摄制场地在哪里、是怎样设计和搭建的，摄影指导必须对照明负责。没有做恰当布光的片场，只能算是半个片场。

业内的习惯是，在摄影指导进入剧组之前，美术指导也应兼任视觉设计。摄影指导杰弗雷·埃比对导演、美术指导和摄影指导三者的工作关系做了如下描述：

> 电影开拍前，我首先会同导演、美术指导一起讨论电影的风格和色调。我们仨首先要统一思想。导演对他的影片外观有一定的想法，但必须用专业术语或其他影片作为例子表达出来。当然，你肯定不会去抄袭别人的影片，我们只不过是以此作为参考。
>
> 我花了几个小时的时间研究视觉设计制作的方案，由于预算和制作周期有限，他的设计经常改动。比如，一个大的黑暗仓库的戏被改成了走廊。方案反反复复讨论，这次终于通过了。但开拍时又发现此方案很难实施，后来又大花周章地做了改动。漆黑的仓库场景可能因为经费而变成胡同里的场景。每次有改动时，我都希望能在现场，决定批准与否。在纸面上改动是容易的，如果是在拍摄期间进行改动，那将非常困难而且代价昂贵。
>
> 视觉设计是一个渐进的过程。影片开拍前一两个月还只是一个轮廓。随着时间推移，轮廓渐渐清晰起来。摄制场地、设备、演员、脚本的现实性和预算都是影响因素。我们只能定最高的目标，尽最大的努力。
>
> ——杰弗雷·埃比

## 基本决定

### 摄制场地/片场

在制片人选定摄制场地的同时，美术指导也要着手组建自己的团队。他和他的团队必须因地制宜，依据现有的条件开展工作，不能超出预算。如果摄制场地既有自然的外景，又有人工的布景，美术指导就需要考虑将两者布置得风格一致，不能一眼穿帮。

### 影片格式

美术指导需要知道影片是用胶片还是视频格式来拍摄。第10章讨论了多种拍摄格式。格式的选择将会直接影响美术指导的决定，因此在开始动手做准备之前，美术指导就必须提前知道。

### 黑白片与彩色片

优秀的美术指导肯定要全面考虑影片的色彩、色彩搭配及色彩的戏剧性效果。如计划拍黑白片，就像亚当·戴维森的《误餐》，那他将更多地考虑如何用灰色来构建故事世界。彩色片和黑白片都能巧妙地影响观众的视觉反应，但各自的方式并不相同。白色房间里的红球出现在彩色片中很鲜艳，但在黑白片中，球仅仅是个灰色物体。美术指导要根据黑白与彩色的特性来创建故事里的世界。

## 分拆脚本，列出清单

影片中的故事源于脚本和导演的视觉创意。深入分析脚本有助于美术指导理解故事、人物角色、主题和其他所有可以通过艺术呈现的东西。

与美术指导一起研究剧本，能给导演很多的启发。美术指导要掌握每个画面的细节。除非舞台描述非常详细，一般来说，是有很多问题要解决的。比如，房间是怎么样的？多混乱才是混乱？主角的外表是什么？

有时脚本的描述非常宽泛。聪明的做法是与美工部门一起仔细讨论每个画面细节，然后

做决定。如果脚本写的是外景—森林—白天(如《公民》里面所描述的那样)，那就要对导演心目中的森林做广泛而细致的讨论。这种讨论也发生在卢克·马西尼身上，他当时正在纽约周边四处寻找摄制场地。

下一个重要问题是：在某个假定时间里观众将看到的是什么样的景象？这就是制作视觉拍摄计划对故事是如此重要的原因。如果导演需要对房间进行全景拍摄，那么美术指导就要布置整个房间。

参看美术指导为《误餐》的一个场景的进行分解示例：

> **室内—快餐厅—下午**
>
> 女主人公走进车站餐厅。
>
> 这是个简陋的地方——一个烧烤架、一些座位和几排装满沙拉和三明治的保鲜柜。她走到一个保鲜柜前，拿了份沙拉。
>
> 一位厨师站在白色油布柜台后面，拨弄着他的白色厨师帽和白色围裙。

美术部把这个场景从《误餐》中分解出来，是为了列出清单，知道哪些要租、哪些要买、哪些要制作。

- **场地**。场景发生在餐馆里。场地要看起来像是在火车站附近。为了找到适合的场地，美术指导实地考察了一家真的车站餐厅。场地经理试图找到真的车站餐厅作为拍摄场地。如果找不到，美术指导就只能选择在摄影棚搭建场地，或重新布置现有场地，塑造正在营业的餐厅形象。导演决定为《误餐》的这个场景而重新布置一家废弃的小餐馆，让它看起来像是还在营业。
- **场景布置**。一旦决定使用这家废弃的餐馆，美术部就做好部署，让它恢复生机。这就要清洗、贴上标示和海报、补充细节，如烟灰缸、盐、胡椒瓶、纸巾和额外的沙拉。
- **道具**。这场戏的主要道具包括沙拉、银色餐具、女主人公的个人物品、她的手提袋、百货公司的袋子和零钱。
- **服装**。女主人公在该片段穿的衣服是相同的。另外，服装师还要为扮演厨师的演员备好厨师帽和围裙。
- **化妆和发型**。无特别要求。
- **效果**。无特别效果。

## 试镜

一般情况下，在演员化好妆、穿好戏服后，我们强烈建议为他们试镜。虽然这些试镜会增加额外的支出，但它能告诉你正式拍摄时的效果。试镜也有助于导演和制作人了解演员和剧组之间的动态关系。

> 我们做了很多次试镜，以找到最好的拍摄方案。
>
> ——吉姆·泰勒

# 制片人

### 组建团队

制片人主要从两个方面关注美工部门：为剧组聘请最好的美工人员并在预算许可范围内打造特别的"影片外表"。换言之，影片制作必须既遵守财务管理制度，又充分尊重脚本和导演的艺术要求。一位优秀的制作人应以筹备尽可能多的资金来成就影片的艺术目标为荣。但衡量的标准就是要在银幕上能"看到这些钱"。

制作人在美术指导中的工作包括以下五步：

1. 聘请美术指导(视觉设计)；
2. 保证团队能创建特别的视觉风格；
3. 审批预算和进度表；
4. 审批关键人员的聘用；
5. 监督前期准备/施工进度。

## 美工部门

美术指导是影片整体外观的最终负责人。他既要与导演和摄影指导配合无间，还要在预算内把工作完成得游刃有余。他负责建造影片里的世界，摄影指导负责为那个世界打光。他既要竭力实现导演脑海里的景象，又必须非常

节省。美术指导细阅剧本，和导演一起完成电影的视觉规划。无论规划如何，美术指导必须做一个全面的预算和进度表来完成这项任务。

大部分刚起步的影片制作新人只有比较低的预算，这就迫使他们必须寻找有经验的、能在有限资源里圆满完成工作的美术指导。聘请这个职位时，要注意比较候选人的灵活性、经验和薪资。记住，美术指导的薪资可能高于其他职位的薪资，但他可能更具创新性或是个更好的谈判能手，从而最终帮你节省费用。(第6章就聘请美术指导做了详细说明。)

很多时候，资金确实能让制片人的工作变得更容易。有充沛的资金，你可以雇请一个完整的美术部。如果支付得起，你还可以为整个拍摄聘请专门的造型师来保证演员妆容的一致性。当然钱不够的话，你也可以让演员自己完成自己的化妆和发型。

无论预算如何，必须有人监控所有人的支出。而制片人就是预算和进度表的监控人。他要审批剧组核心人员制订的预算和进度安排，并确保所有人都能不超支和按时完成工作。

> 我们有位视觉设计，她在纽约大学时做过很多片子，对低预算影片的制作有着丰富经验。她先是从专业的初级场景布置员做起，之后学会了从哪里找到诸如武器类的道具。在她工作过的类似电影中，《公民》的2000美元预算是最多的。
>
> 她在场景布置时结识了她的美术指导。这是一个优秀的人，最后还在影片中客串了一位被驱逐出境的角色。视觉设计负责全场事务，但做多做少取决于他们的判断力和场景布置能力。我的视觉设计和美术指导什么都要做，包括我也是这样。在美术部有两个这样的人是很奢侈的。不过他们的帮助真的很大。
>
> ——詹姆斯·达林

## 能讲故事的画面

作为制片人，既要支持创作团队，又要兼顾剧本的可行性。观众必须相信：演员是电影里的人物；他们生活工作的地方、穿的衣服在故事里的世界都是真的。任何画面里的事物都不能对你所竭力营造的景象造成破坏。

想想特拉维斯·比克尔在电影《的士司机》中住的破旧房间、《千年隼》的室内场景(汉·索罗在《星球大战三部曲》原著中驾驶的太空船)或《银翼杀手》里复杂的未来世界。这些场景都为观众传达了电影中角色人物的身份、特质，以及所生活的世界里的丰富信息。制片人的工作就是花最少的钱做到这些效果。

亚当·戴维森在《误餐》中使用了免费的中央车站场景。使用真实的地理场景大大提高了这个故事的可信性，可以免费使用也只能是他唯一的出路。吉姆·泰勒是用曼哈顿的北边森林来替代脚本里的卡特斯基尔山脉。卢克·马西尼在拍摄《爱神》时充分地利用了纽约这座城市。詹姆斯·达林为《公民》营造穿越边界的景象。简·克劳维特兹在《镜子镜子》中把戴面具的女人围在一排人体模型中。这个廉价却富有想象力的道具加深了主题。

> **学生**　美术指导本应该是影片创作中的关键人物，但许多学生仅把它视作一种可有可无、任何人都可以担当的角色。出现这种情况的主要原因是：很难找到对这项重要工作感兴趣的学生。

## 美工部门的职责分工

### 舞台和场地

前期准备阶段你就必须决定在哪里拍摄，是在舞台还是在实际场地抑或两者都需要。影响决定的原因可能是现实的、艺术的或是财务的。

如果你面临两难选择，不妨比较一下搭建布置一个舞台和一个现实场景之间的费用(见第8章)。

实景拍摄时，美术指导会受限于场地空间。因此，他应该参与实际场地空间的挑选，并按照导演对剧本的理解来做设计。他可以修

改或重新装饰场地，但只能在现有尺寸范围内工作并必须征得场主的同意。

舞台往往要从头搭建。它除了具备录音棚的功能之外，还要能提供照明电源、满足各种拍摄条件。舞台场景布置必须灵活性强、易于操作、拍摄角度好，不受实地场景的任何约束；有隔音效果，不受外界的干扰，确保所有录音"干净"清晰。

## 脚本的要求

脚本对场地的种类可能是非常具体的描绘，也可能只是个大概。"外景：操场—白天"没有说明是何种操场、有多大、有什么植物、什么年代等。"内景：办公室—白天"没有说明办公室的样子：是整洁的高科技现代化办公室，还是温馨凌乱的木板房？这些场景的大概描述给导演挑选场地时留下空间。

第8章详细介绍了寻找和获得场地的步骤。但还可能出现这样的情况：剧组为找到符合故事人物的实际场地而耗尽所有希望，最后却不得不从头搭建。无论什么情况，拍摄室内(部分或整个)舞台场景时，请参照以下基本步骤。

- 美术指导要参与分析、分解脚本。
- 影片在导演脑中只是一个概念，但导演又提出一些具体的拍摄要求时，美术指导需与导演讨论概念的类型及其可行性。
- 美术指导把从场景图和照片中获得的灵感告知导演。这些场景图后期可能仍需修改。预视觉化的过程也可以通过电脑软件完成。
- 一旦确认主要的设计，就可以起草、执行蓝图了。如有必要，可搭建模拟场景。
- 美术指导向制片人呈报预算和施工进度表，需包含搭建起止时间。为降低成本，可能要改动场景设计。部门负责人会最后决定。
- 依据已批准的设计，监督场景搭建。

场景搭建在时间上需配合摄制进度。如果需要搭建多个场景，每个场景的搭建进度必须准时，以备所需。

搭建舞台场景时，最需要考虑的是镜头的拍摄角度。场景的设计要求导演要有深思熟虑的视觉计划。美术指导必须保持这两者的平衡：(1)导演对画面的构想；(2)留有余地的预算。如果导演只需要拍房间角落里的那张床，那么美术指导就不用搭建四面有墙的房间。同样，导演不能安排搭建有四面墙的房间后，却只拍角落里的床。这就是说拍摄期间要尽量避免浪费(见图9.2)。

可是，在前期准备过程中，导演和摄像指导可能会临时决定加宽画格，拍摄比原计划更多的内容，美工部门要为这种偶然性做好准备。

> 我当时考虑粉刷壁画前的地板。我知道我要的是非常单调的那种。我的直觉是不希望场景出现过多的色彩。我当时的想法是要让这些女人从背景中脱离出来，所以背景不能张扬。我的车库里有一堆黑白相间的油毡瓦片。你知道，这个主意出现的多么有趣吗？我苦苦思考如何处理这个地板，突然想到了这堆瓦片，心想着如何用它们作出有趣的设计。于是我把它们带进影棚，铺在地板上，效果也不赖。后来观众提到地板——真的有人注意到女人脚下黑白相间的地板。
>
> ——简·克劳维特兹

## 场景布置

场景布置员负责按照导演的要求"装饰"现场。摄制场地和它的细节奠定了电影的基调。它们传达故事人物生活世界里的信息，帮助叙述故事。演员换好装后，成功的场景或场地布置能更多地融为演员的性格。

场景布置组是美术部最大的部门之一(见图9.1)。事实上，自1955年起人们就开始为美术指导和场景布置者授予单独的奥斯卡金像奖。

场景布置包括地毯、灯具、家具、壁画、窗户、吊灯、橱柜，以及其外部细节，如橱柜的板子、吊灯里的灯泡。场景布置并不包括一些小物件，像枪、拐杖、打火机或演员专门用的戒指都可被归类为道具。场景布置员和道具师的工作职责可能会有一些重叠，如果不保持频繁的沟通，肯定会带来尴尬或误会。

**墙壁**

| | |
|---|---|
| 94.3 | 聚乙烯，金属薄板 |
| 557.44 | 塑料，工具等 |
| 3.6 | 油漆样品 |
| 43.13 | 油漆 |
| 216 | 哑光漆 |
| 47.62 | 油漆 |
| 30 | 配送费 |
| 111.36 | 鸡尾酒、钉子、油布等 |
| 14.9 | 食物 |
| 15.65 | 食物 |
| 10.97 | 钻锯 |
| 79.8 | 树木 |

**1224.77**

**服装**

| | |
|---|---|
| 150 | 丽贝卡的服装 |
| 20.83 | 巡逻队肩章 |
| 53.21 | 军队肩章 |
| 27.9 | 巡逻队夹克 |
| 39.26 | 巡逻队制服 |
| 35.15 | 马甲背心 |
| 93.75 | 迷彩服 |

**420.1**

**坑道**

| | |
|---|---|
| 12.32 | 火炉 |
| 12.11 | 泡沫塑料 |
| 1.82 | 沙子 |
| 48.3 | 泡沫塑料 |
| 11.03 | 泡沫 |
| 4.47 | 喷漆 |
| 28.51 | 箱子 |
| 24.92 | 喷漆、灯、纸 |

**143.48**

**其他道具**

| | |
|---|---|
| 39.99 | 巡逻队监视器 |
| 190 | 枪支租赁费 |
| -190 | 詹姆斯垫付费用 |
| 22.65 | 营地食物和铁铲 |
| 8.43 | 电池 |
| 77.67 | 胶带 |

**207.08**

**差旅费**

| | |
|---|---|
| 31.5 | 交通费 |
| 12 | 交通费 |
| 14.5 | 火车票(1/7/06) |
| 7.25 | 火车票(1/16/06) |
| 29 | 火车票(1/24/06) |
| 12.92 | 燃油费(1/20/06) |
| 14 | 燃油费(1/27/06) |
| 59.97 | 燃油费(2/06/06) |

**181.14**

**其他**

| | |
|---|---|
| 53.68 | 墨盒 |
| 290 | 打印设备 |
| 51.66 | 涂料、纸张等 |
| 8.29 | 复合板 |

**403.63**

**总计**

1224.77
420.1
143.48
207.08
403.63
181.14
2580.2

领到2500美元
花费-2580.2美元
垫付80.2美元

图9.2　《公民》的美工费用

　　这场戏是故事的重点，我和扮演凯丽的演员早就联系好了。负责装饰的朋友已经将摄制场地布置为海洋主题式景观(见图9.3)，因为他喜欢海鲜。我想坏了，可能要重新布置了。但美术指导跟我说："装饰得不错，我之所以加入到剧组来，是因为我想超越以往。"最终影片的效果还真不错。

——卢克·马西尼

　　场景布置可以是简单地在公园长椅旁撒些落叶以让它看起来像是到了秋天，也可以是复杂到从头开始装饰整个场景。如果导演走进一间卧室，认为可供拍摄，那么这个房间可以保留原有摆设，否则整个房间要搬得只剩四堵大墙。

　　詹姆斯·达林需为《公民》搭建了一堵代表美国和加拿大交界的围墙。因没有资金搭建真的围墙，他只能做个仿真品，拍下画面，营造成比实际更蜿蜒的错觉(见图9.4)。

　　问题是这堵墙要多长？在前期准备时，我就与摄影指导和视觉设计讨论此问题。我和视觉设计一起去采购，查看不同的材料，最后我们采用一种表面非常光泽的涂层塑料。这是我们找到的最节省有效、最让人绞尽脑汁的办法。

　　还好，墙不是很长，我原本以为可能要用CG动画效果来延长它，但又担心费用。到了拍摄地试验了一下镜头后，我们想到一个更实际更节省的办法。我们把塑料墙搭在鹿围栏上，然后用镜头远远地拍摄，这样细细的鹿围栏和我们的塑料墙就没有区别了。

——詹姆斯·达林

## 备份用品

　　各部门都要负责制作、购买场景布置的备份用品。它们可能是用来毁坏的，也可能是

图9.3 《爱神》的海洋主题酒吧

图9.4 《公民》摄制场地中的墙

一些消耗品。如果有桌子被砸烂的画面，那它可能需要修好或再次更换。细小的或易碎的物品，比如说眼镜，它可能会在拍摄过程中丢失或意外受损，所以为它们准备备份也是非常有帮助的。

## 道具

道具管理员负责脚本里出现的所有道具。道具是演员使用的可移动物品，和故事内容密不可分。它包括珠宝、眼镜、书籍和武器。道具管理员根据剧本的需要对道具进行分类。这些道具可能是他租的、买的或做的。比如《爱神》中的飞镖和丘比特的弓、《记忆》中的保龄球等，它们的重要性程度并不比角色低。

从技术上说，道具的事情不属于美工部，但道具管理员必须把他的想法与美术指导和场景布置者做有效的沟通(见图9.5和图9.6)。

图9.5 《爱神》的关键道具——飞镖

图9.6 《记忆》中的道具——保龄球

道具管理员大多数自己有一套常用道具箱或组合。我们称之为道具箱或组合箱。制片

人不必从外面购买道具，可直接向道具管理员租借。他也可以使用演员所提供的私人物品，如服装和装饰品。道具管理员可咨询演员自己的偏好。如果没有或只有少量的时间做简单咨询，优秀的道具管理人会备好多份道具给演员挑选。

电影的魅力在于镜头前的东西并不一定要是真的。比如说人造珠宝，在镜头前看起来同真的珠宝没有区别。人欺骗不了相机，但东西可以。

## 备份道具

在拍摄过程中，有些道具要被消耗或损坏。道具管理员和导演需要确认备份数量。以防万一，道具管理员还要额外多备几份。如果涉及一次性道具，要预估一下需要多少、备份多少。宁可多准备一些道具，也不能太少。

## 武器

所有武器(枪支和刀具)都归于道具范畴。武器的使用和保管是一件严肃的事情。道具管理员负责这些道具的安全(见图9.7和图9.8)。许可证可去当地警局办理，子弹要预先卸除。道具从来都不需要现场发出声音(枪响效果可后期制作)。

枪支工作可是一件严肃的事情。纽约大学的保险条款不包含任何使用真枪的电影制作，所以我们必须租道具枪。我们的道具公司向保险公司出具一份证明，说明武器处于不能使用的状态。美工部门全权负责枪的使用，它只能出现在演员手中。尽管现场拍摄不能"射击"，但我仍力争在这场枪的游戏中表现出真实感。我请了一位经验丰富的射击手到现场彩排，教授演员正确的握枪姿势。我这才知道，正确的鸣枪警告是朝地射击，而不是像好莱坞电影那样朝天发射。电影里，如何做出真实的枪响效果在于音效设计。

——詹姆斯·达林

图9.7 《爱神》中的一套弓箭行头

图9.8 《公民》摄制现场——詹姆斯·达林正指导演员如何背枪

## 食物

道具管理员负责屏幕上出现的所有食物。如果有吃东西的画面，他的工作就是确保提前购买食物，存放在恰当的地方，拍摄时摆放上来。应尽可能大批采购，到会员店或折扣仓采购更划算。道具管理员还要特别注意保持前后镜头之间食物的连贯性。千万不能出现东西越吃越多的错误。

## 服装

服装师或服装设计师要与美术指导共同合作。服装部门对电影的贡献也受到奥斯卡奖项的承认。服装师与导演一起制定人物的着装形象。每位演员的衣着都为他所塑造的人物提供了大量的信息。我们知道不能以貌取人，但大多数人都是通过他人的衣着形成强烈的第一印象。

脚本通常会对人物的衣着作出具体提示，或者由导演决定：用鲜艳色彩装扮主要演员，灰色装扮次要演员。有时导演和服装师会根据他们对故事整体状态、人物和拍摄风格的感觉来挑选颜色或指定材质。

面具的想法（见图 9.9）从一开始就有，但我不记得因何而起。回顾我的第一份提案，我就发现它在那里。电影开拍的前两年，我就对脸的大众化研究非常感兴趣。这样做的目的是让观众把注意力从脸上转到身体上。在我们的文化里，人们看重身段，但也对女人的脸蛋进行评判。我希望观众把重点放在女人的身体上而不在她们的脸上。

——简·克劳维特兹

图9.9 《镜子镜子》中的每名受访女性都戴着面具

在《误餐》中，男女主人公一起用餐时衣着的鲜明对比说明了他们的生活状态(见图9.10)。女主人公身披毛皮大衣，头戴貂皮帽，珠光宝气。无家可归男子却戴着还没撕下商标的帽子。这种细微巧妙的安排告知了观众人物特点。如果服饰调转，你能想象那种画面吗？女子衣衫褴褛，无家可归男子却西装革履？《公民》中，边境警卫的肩章提示了他们的身份。这些肩章要自行设计，然后缝到衣服上(见图9.11)。

图9.10　《误餐》中衣着光鲜的贵妇人和无家可归男子

图9.11　《公民》中卫兵服装草图

千万不要让服装崭新得好像刚从衣架上拿下来(除非这是你本意)。衣服可能需要被弄旧、弄破或涂上油渍。获得这种效果的过程我们称之为服装的悲情处理。汽车修理工就要有汽车修理工的样子，他还没开口，观众就知道他是位修理工。

## 咨询演员

有谁比演员更能理解他即将要塑造的人物？征求演员对服装款式、颜色和特殊选择的意见能加强他对角色的投入。如果演员认为服装师所选的衣服不符合故事人物，就可能导致"创作分歧"。服装师最好与所有演员咨询，或者至少备好多个选择让演员和导演挑选。

利用演员自己的服装是个既省钱又合身的办法。如果演员主动提供自己的服装，那么请他多带几件以便挑选。剧组检查衣服有无损坏，并为穿过的衣服支付清洁费。旧货店是获得有趣又便宜服装的另外一个来源。记住服装可以是改动过的、重新染色了的或是借来的。

> 我和演员一起挑选服装。我已经排除了几件，我的美术指导克劳迪娅也恰好在场，于是就一起讨论：这件衣服可能比另一件看起来更好；钱包里要装些什么？所有意见必须得到统一。
>
> ——亚当·戴维森

## 特定的时代装束

一个时代的故事当然需要那个时代的服装。重视历史至关重要。每个时代的服装都必须认真研究，准确呈现。某些特征，如黑色电影或科幻片，需要在整个画面中保持一致的特别效果，才能呈现特定的风格。《爱神》的脚本暗示酒吧餐厅的装潢应该是海洋主题，演员应该穿夏威夷式衬衫，安吉拉应该穿得像美人鱼(见图9.3)。

> 我的同学伊丽莎白·奥恩是服装助理，一天她突发奇想地为贝斯手弗兰克制作了一套龙虾款式服装。
>
> ——卢克·马西尼

## 备用服装

如果有衣服损坏的场景，服装师要准备两至三件相同的衣服。举个例子，故事人物胸部被刺伤，衬衫后面的血袋就会渗出红色液体，营造人物受伤的错觉。导演要求重拍时，服装师就要准备新的衣服。

如果演员在画面中需要被弄湿或把番茄酱溅到衣服上，服装组要为演员准备好随时可换的衣服。特技演员是演员的替身，他的服装需与演员的相同。一些有特技演员的镜头还可能需要三套甚至更多的相同服装。

## 与摄影指导协商

摄影指导可以在服装和化妆方面提供恰当的建议。服装师也应咨询摄影指导对服装颜色及材质的意见。举例来说，大多数摄影指导不会允许演员穿很白的衣服。因为白色反光，使照明困难。摄影指导也应预览化妆风格，如确定某种特殊化妆效果，他会要求试镜预览拍摄效果，特别是胶片拍摄。

## 连贯性和脚本里的时间

服装师负责保持服装的连贯性。再举被刺伤的例子，有些牵及受害者流血的画面可能会先于刺伤场景的拍摄。在这种情况下，服装师就需要对备份服装做悲情处理，尽可能地呈现一模一样的刺伤。匹配两件衣服上的血渍是非常复杂的。幸运的是，导演助理会事先想好这个问题并安排拍摄。

脚本里的时间是剧情发展的逻辑顺序。服装组与剧本监制负责脚本里的时间顺序。如果剧情发展超过三天，那么每天的服装都应不同(大多数人每天换衣服)，服装组会做张表，显示每个画面要穿的衣服。如果剧本不用连贯拍摄，那么演员在整个拍摄中穿任何衣服都是可以的。

## 化妆

明亮、干净、无瑕的电影明星妆容是好莱坞的典型风采。过去，观众并不介意屏幕上的英雄被揍之后，看起来还像个百万富翁。如今，观众变得现实了，更喜欢有真实感。

男人比女人要少化些妆。有时，演员根本不用化妆或者导演要求不用化。尽管如此，他们通常还是会上粉底，一种跟肤色相近的化妆效果。化妆时一般通过粉饼把粉均匀地涂在脸上和手上。化妆师通过粉底帮助演员在整个画面中保持肤色一致。除了粉底，女人一般还要涂口红、画眼线、涂睫毛膏和上定妆粉。

还有专门化妆效果，如切伤、刀伤(新鲜的、还在渗血的或最近治愈了的)、脓包、擦伤等。如果还有比这些效果更加精细的化妆，就要由特殊化妆效果组来负责了。

## 特殊化妆效果

根据剧情的性质，特殊化妆效果组与化妆师相配合或自成独立单元。他们从事大型的特殊化妆效果作业，比如说需要假肢的怪物；也可能调去执行精细作业，比如让演员看起来更老或更年轻。大部分特殊化妆效果是用大块的乳胶来重塑演员的脸或身体的。特殊化妆有时也需试镜。请造型师为每个演员设计化妆效果，并要求演员维持和适应。

## 发型

发型师会经常用到假发、头套、胡须等。许多光头演员多年来一头秀发的形象就是通过假发做到的。有些女演员在表演时也喜欢戴头套，因为可以不用长时间坐在椅子上等发型师设计精心发型。需要时戴上，不需要时取下，不用担心破坏发型。无论什么假发，它的另一个优点是：可以维持固定的长度和颜色。而演员就需要经常修剪头发来保持一致。

男演员可以用胡子作出不同的造型。在拍摄前，做好山羊胡和络腮胡，并试下是否服贴，以确保有足够的时间修改。此外，因为胡子用过多次后容易脱落，所以要多做几份备用。

人物角色在故事中发生"外观变化"是一个常见问题。比如说，一位女主要从长发演到短发。最容易的办法就剪短或戴发套。如不用发套，拍摄时就要做好安排，在演员剪短头发前拍完所有长发镜头。

为了某个角色，演员可能需要改变他们的

发型、头发的颜色，甚至增加面部毛发。不断地尝试，才能完成特定的外观。

## 动画

在传统手动绘画和电脑动画(CGI)中，美术指导参与每幅画面的设计与制作。定下影片色调是把握动画美术方向的关键。真人动画、粘土动画或任何形式的定格动画，动画人物及其场景的设计是缩小比例制作的。其原则同拍摄真人表演相似，只不过在材质和具体尺寸上有所不同罢了。

> 我在纽约大学的教室用了一年的时间拍这部电影。前半年，我非常轻松。我只写了故事板，另外录了一些声音。这样就过了第一学期。一进入第二学期，我就变得忙碌了。我的美术指导也在大学城里。她是我儿时就认识的朋友，才华横溢，还获得工业设计学士学位。她知道如何使用电动工具。当你还是动画学徒时，你就期望自己包办所有。自己建场景，自己做木偶，自己写故事，整件事情都亲力亲为。我最大的决定就是把场景设计分给其他人做——就是我的这位朋友，也许正是这个决定使这部电影成为可能。她一来就为办公室和公寓两个场景做了漂亮的设计，就让我可以专注做木偶和动画。
> ——泰提亚·罗森塔尔

### 制作人的角色

**仔细审查预算。** 美工部门第一次提交上来的预算方案一般会高于你的预期。不要害怕挑战制作要求。所有电影都有一个来来回回讨价还价的惯例。导演能与他的创意团队和睦相处，但制作人不能。他的工作是与预算和睦相处。

**质疑所有请求(合理范围内)。** 导演和他的美术指导进行创作讨论时，制作人应在合理的情况下质疑每个请求。

创作过程中的讨论必不可少，你要评判各种想法。有时候，问题的解决方案可以从非常昂贵滑落到廉价。例如，如果你想让演员在空中飞，有几种方法可以做到这个特技，包括吊

钢丝、蓝幕摄影和富有想象力的取景。三种方案成本差异各有不同。导演在预算范围内权衡每种方法，提出符合拍摄技术要求的建议。当然，哪里有选择，哪里就需要制作人去寻找低成本的解决方案。

**密切关注每周开支。** 美工部门的资金流动非常快。不要一次性把所有的预算都拨给他们。要特别管理好现金流动。应要求部门每位成员出示购买或租用任何东西的发票(见第5章"小额现金"的部分)。

**密切关注施工进度。** 如果施工员承诺某个场景的具体完工日期，那么跟进他们的进度。做计划安排时，谨慎地为施工进度表留出额外时间。如果施工管理员承诺下个场景的完工时间是3天，进度表上就要写4天。

> 我原本打算让这些女人戴上不同的面具，我花了很多钱买不同的面具。在家试戴后，我意识到它们看起来很奇怪，并没有达到我要的效果。后来在一家服装店，我找到了一种便宜的白色歌舞伎面具。第一眼看到，我就知道是它。于是我买了6个，并在嘴唇部位做了个切口，这样就不会听不清声音。
> ——简·克劳维特兹

### 最后检查

强烈建议导演、摄影指导、美术指导或片场装饰员在开拍之前巡查一下摄制场地。看看有哪些地方还需要补充完善。现场每一个细小变动都要小心，要考虑到与整体环境相匹配。摄影指导必须全程参与其中，这样才能保证对照明的适当调整。

## 本章要点

- 为诸多物品买好、做好或租好备份，比如食品、衣服。
- 除非每个场景只拍一次，否则美术部每次都要匹配之前的物品，包括衣服、妆容和发型。
- 很多美术效果都是一种错觉。人造珠宝在镜头前看起来跟真的一样。

# 摄影摄像

我的摄影指导很擅长使用场景平面图。我只是画了几幅粗略的故事板，他就能利用场景平面图设计出穿越各种障碍和灌木丛的拍摄方案。后来我们的摄制场地更换了，以前的拍摄计划不得不全部重做。但由于有了这个厉害的摄影指导，我们不用再画故事板了。

——詹姆斯·达林

## 导演

### 协作

前期准备阶段所做的一切到了摄制阶段都要经由摄影机的拍摄才能变为最终作品。换言之，摄影机是导演实现脚本的工具。对这一工具的使用在很大程度上取决于他的想象力。

电影画面只是一个幻觉——一种小把戏。它以每秒24格的速度放映静态画面，然后造成一种画面在运动的错觉。电视视频的拍摄和播放速度是29.97帧/秒，当然也有一些高清摄像机能以24帧、25帧、30帧、29.97帧、23.98帧等多种帧频进行拍摄。

导演通过摄影机创造出来的幻觉是无穷尽的。几乎电影的每一个环节都能制造出画面小把戏，比如电脑视觉效果，微缩景观，或者用塑料来代替真正的珠宝，等等。

但是，导演不可能一个人完成这些任务。获得多大程度的成功将取决于大家的合作程度。其中最关键的一个人物就是摄影指导。

### 最新影视技术

影视技术发展得很快，也很复杂，而本书只侧重介绍制作流程，因为影片制作流程历经时间考验并且变化不是很大。但数字技术已经全方位地推动着摄影技术的发展，带给我们的是想象不到的变化。

要理解电子化摄影技术的新世界，我们必须通盘了解数字化工作流程和每种型号摄影机/每种拍摄格式在流程中的作用。可供我们选择的设备(见图10.1)越来越多，但电影生产链条仍然较为简单，只是三个步骤：拍摄、剪辑、合成。

图10.1　上：ARRI Alexa 摄影机
　　　　下：Red Epic Dragon 摄影机

市面上有许多专门介绍影视技术的书籍和网站，它们对前期与后期的数字化制作都有详尽的介绍。而专业的数字化摄影机生产厂家也都有自己的网站。本章的后面将会参考一些型

号的摄影机。

如果想要得到目前摄影机市场比较客观独立的评价，还可以在网络上找寻一些专家和老师的推荐。本书的网站(http://www.routledgetextbooks.com/textbooks/9780415732550/)上也列出了一些链接。

## 做足准备工作

成功的摄制取决于充分的准备。在前期准备阶段，导演必须以故事板或场景平面图的形式把摄制方案落实下来。他还要在镜头清单列表与摄制进程表之间作出有效的协调。只有避免大的疏漏，才有可能成功。

导演可以利用一些软件或拍摄一些视频来评估画面情况，比如：能否得到故事中的每一个动人时刻，能否通过视点和声音达到控制观众的目的，能否发挥画面的作用，等等，这些都将让导演对他的影片有一个全面的了解。

导演的功课还包括对相类似影片的视觉或用光风格进行研究。这些案例可以在和摄影指导沟通时作为参照系。

当然，导演的准备工作不仅仅是拍摄方面的，他还要与其他演职人员做有效交流，赢得所有人的尊重，成为团队的主心骨。

## 风格

什么是电影的风格？它其实就是电影创作者用独特的视听语言来讲述故事的方法。风格是导演个性和感性的外化，它通常用以下几个方面表现出来：

- 导演在影片中如何对情节动作加以选择和刻画；
- 他是愿意使用流畅的长镜头，还是愿意把场面分解为一个个短镜头；
- 他倾向于使用什么样的镜头(镜头决定世界呈现的方式)；
- 是喜欢运动拍摄，还是固定拍摄；
- 如何用灯光体现美学效果(高调光线或低调光线)。

导演在决定影片使用何种风格类型之前应该首先对电影的发展历史做足够的了解。他需

要知道前人已经创造了哪些风格类型，在此基础上他才能进行模仿或超越。电影语言是一种相对比较新的语言(只有100来年的历史)，但它在过去的100年里已积累了相当丰富的语法，同时它又在不断的探索之中。

个人风格必须建立在对电影语言知识和经验积累的基础之上。只有对电影语言了如指掌，导演才能对各种情况应付自如。为什么导演要作出一个决定、更换一个镜头或者调整一次表演？这既出自他的直觉，也在很大程度上基于他丰富的电影语言知识。在一些重要场景拍摄过程中，许多富有戏剧性的镜头都是即兴的、偶发的。导演应该对各种风格类型的电影有所了解，然后再慢慢地模仿他所喜欢的大师，最后形成自己的风格，即用他自己的方式看世界和表达自己的艺术情感。

## 风格要服从影片内容

在为你的影片确定某种视觉风格的时候，必须从影片内部来考虑它是否适合，而不要只求其表。不能因为你喜欢某种风格就硬把这种风格往你的影片里面套，而应根据影片内容来选择最适合表现的风格。一种不恰当的风格在影片当中会显得很突兀，并把观众注意力转向影片之外。如果能用固定拍摄的方式把你的想法很好地表达出来，就不要再强行采用移动拍摄的方式。

这就是说，只有内外一致才是真正的风格。让-路克·戈达尔曾说过："风格是内容的外化，而内容则内在地包含了风格。就如一个人的内在与外表，两者是紧密相联、不可分割的。"这句话对短片制作而言确实值得参考。

我在写脚本的时候也在考虑如何将其视觉化。在第一稿当中，我把它想象成一部伪纪录片风格的影片，手持拍摄、画面晃动不安。但有一天在观看电视剧《迷失》的时候我突然大受启发，决定模仿《迷失》的风格来拍摄我的短片。《迷失》是一部极具电影风格的电视剧，拍摄场景位于美丽的夏威夷，里面用到了大量的慢推、摇摄和手持拍摄方

式。每个镜头都棒极了，这正是我想要的。当然我也受克里斯托弗·诺兰和斯坦利·库布里克的美学风格启发，在短片中有意识地做了一些模仿。

——詹姆斯·达林

## 纪录片的风格

人们对纪录片的风格有时很难作出清晰界定。选题和导演的视角是一方面的原因，另一方面的原因是许多素材来源于不同的人和地方，比如人物讲话、采访、影视剧资料、文献记载、图形、照片等。总体来说，纪录片的风格范围大致有政论类、历史类、诗意类、自然类、教育类、探索类、解说类、真实电影和直接电影等。

发展出一种适合你选题的纪录片风格的关键要素之一就是采取一种灵活和开放的心态。所谓踏破铁鞋无觅处，得来全不费工夫。当你一头扎进你的选题，为确定它的风格而整日浸泡在各种经典而多样的纪录片世界的时候，一种恰当的风格类型或许已悄然形成。创意来源于知识和经验的积累。只有了解了各种可能性，你才会渐渐清晰你的想法到底应该是什么样的。

## 带着摄影机参与前期准备工作

强烈建议你在前期排练的时候带上摄影机，这样的话可以尝试用不同的方法拍摄每一场戏。摄影机既要拍场景，也要带入演员。画框所到之处应该就是有戏的地方，如何移动摄影机实际也就是在用画面做怎样的故事讲述。随身携带摄影机的好处有：

- 便携式摄影机不会影响演员的走位；
- 演员能很快适应摄影机，也就会更自然、无拘束地进入表演状态；
- 非刻意的拍摄有时能蹦出新颖的创意；
- 对同一场景可以尝试不同的拍摄方式；
- 导演可通过摄影机来观察银幕实际效果。

## 与摄影指导协商

成功的导演应该善于创造性地利用身边的

各种资源。摄影指导则是导演必须依赖的众多资源之一。导演与摄影指导之间良好的关系是成功摄制的关键。摄影指导的职责是率领摄像团队执行导演的创意，把创意变成可看可感的故事。摄影指导要和美术指导或视觉设计一道充分理解导演的意图。他们就像是婚姻关系，协调一致是必需的。

## 摄影指导的职责

以下是摄影指导的主要职能和作用。

### 前期准备阶段

在前期准备阶段，摄影指导需做以下工作：

- 分析研究脚本、角色和故事；
- 同导演、视觉设计、服装、化妆一道研究画面风格和拍摄方案；
- 对场景设计、化妆、发型等提出自己的意见；
- 与导演一道挑选场景地；
- 对使用胶片还是数字化摄影提出有益建议；
- 挑选摄制人员、胶片和设备；
- 列出设备清单(摄影机、电池、附件等)；
- 鉴别和订购胶片(如果用胶片拍摄)；
- 考虑数字存储设备的数量和容量(如果用数字化摄影机)；
- 向制片经理就摄制进程的制定提出意见和建议；
- 与导演一道查看场景地、设计拍摄方案；
- 指导演员排练；
- 试拍，以检验胶片、摄影机、镜头、特效和画面风格等；
- 参与视觉特效的设计；
- 按导演要求列出镜头清单；
- 和相关部门负责人一道设计照明方案和布置场景；
- 巡查整个场景地或舞台，讨论各种需求。

### 摄制阶段

在摄制阶段，摄影指导需做以下工作：

- 观看排练；

- 与导演一道确定镜头与机位；
- 设计符合影片内容和风格的光线；
- 确定故事的氛围和基调；
- 确定每个镜头所需的曝光参数；
- 考虑休息期间摄影棚内部照明所需的最小光线；
- 与摄影师、助理摄影师、轨道和摇臂操作员一道解决拍摄过程中的任何问题；
- 解决录音过程中遇到的问题；
- 指导具体拍摄；
- 每天和导演、制片人和剪辑师一道审查拍摄的素材。

## 后期制作阶段

在后期制作阶段，摄影指导需做以下工作：

- 如果需要，还得拍摄临时增加的镜头或重拍；
- 为画面调色；
- 监看胶片数字化或数字胶片化的过程。

在前期准备阶段，摄影指导还应该积极参与到故事板和场景图的制作过程。这样可以使他能充分了解导演的想法，并高效地落实到照明设计和镜头摄制当中。

但一般情况是，只有到影片开拍的时候，人们才能确切知道这些想法能不能得到正确的执行。如果是使用录像带或数字化存储设备进行拍摄的话，它的一个好处便是，不管拍得好坏与否，你都可以即时回看拍摄的效果。

**学生**

即便不能对所有的镜头有决定权，摄影指导至少也应该被允许对部分镜头有决定权。特别是当导演犹豫不决的时候，摄影指导可以充分表达他的想法以供导演参考。在这种情况下，摄影指导的主动性更强一些。相反，一个过于强势的导演可能只是把摄影指导当作一个纯粹的技术人员而独断专行，这时两者之间的关系就会比较紧张了。最好的情况就是导演与摄影指导之间要相互尊重，形成良好的默契关系。

## 摄影-照明团队

摄影指导应该准确了解摄影团队中每个人的岗位职责，并在有限的预算内工作。摄影指导下辖三个技术团队：摄影团队、灯光团队和轨道车团队。

## 基础性决定

早在前期准备阶段和编制预算阶段就已经确定了短片所使用的拍摄格式(是用胶片还是数字视频)。做这一决定时很大的参考因素是器材租赁公司给学生们的报价或者是短片项目早已指定要使用什么样的器材。当然，摄影指导的推荐和他以前成功的经历也很重要。

胶片这些年来虽然在基础技术上没有发生大的变化，便它仍带给我们与众不同的感觉，比如在色调上它就远远好于大多数数字摄影机。

从小的方面看，使用胶片要比数字摄影机贵很多，特别是当你把胶片购置费、冲印费、转换费加进去以后。但是，从大的方面看，你租一套胶片摄影机的费用远低于租高端数字摄影机，特别是在大城市，设置租赁公司会以更优惠的价格出租超级16毫米和35毫米胶片摄影机。

另外，胶片摄影机技术更为简单，不仅能在极端天气条件下良好工作，而且不易发热过多，电池损耗也少。虽然目前主要的摄影机生产厂家已基本停止生产这种较为原始的摄影机，但它的市场保有量却非常高。

不幸的是，在写本版书之际，胶片冲印室却变得越来越稀少。柯达现在只生产少量的胶片，而富士根本就停产了。同时，数字市场正蓬勃发展。

在决定使用哪种数字摄影机的时候，我们首先要考虑的是"格式"。它具体包括数字压缩的类型(编码解码)、压缩的比例、画面大小、帧率等。

无论你选择何种数字摄影机，压缩技术是关键因素。因为编码解码会直接影响计算机的运行速度。如果计算机配置不高，会直接拖慢整个计算机的运行。

选择数字摄影机还要考虑传感器的大小。

胶片摄影机是将光线通过镜头到达胶片，类似地，数字摄影机则是将光线作用在电子传感器上。胶片的尺寸或者传感器的大小将直接影响画质。比如，35毫米胶片就比16毫米胶片拥有更小颗粒和更丰富的层次。

在数字摄影领域，传感器大小和像素的多少也存在一定关系。在同样的分辨率下，传感器越小，能承载的像素也就越少。传感器的大小还会影响镜头与画面的关系。以50毫米镜头为例，传感器越大，镜头视野就越宽广。

数字摄影机在传感器大小上有很多选择，但大传感器摄影机能否发挥其优势还取决于你的最终目的(本章末尾我们将进一步讨论)。

此外，无论是选用胶片还是数字摄影机，以下因素应该考虑进去。

- 摄影指导能否驾驭你选定的格式？
- 如果只是在网络或iPod上播放，对画质的要求可以低一些。
- 你选择的格式是否适合在大屏幕上播放？大屏幕往往要求高画质。
- 预算能承担租赁什么样的摄影机？
- 摄影机是否要在低照度或高对比度条件下工作？
- 你选定的摄影机采用何种存储介质(闪存，硬盘)？
- 是不是寻求一种不使用胶片但又要让影片看起来像是胶片拍摄的方法？
- 是否希望影片画质要非常好？或者在后期制作时打算对色彩做更多的校正？
- 摄影机可否拆卸镜头？
- 景深在你的影片中是不是很重要？
- 摄像机的便携性是不是重要参考因素？你要拍摄很多追逐和枪战的镜头吗？
- 你打算做抠像吗？
- 场地对器材有何要求？你打算先拍室内还是户外，抑或同时进行？
- 你能承担何种照明设备？数字摄影机对照明的要求有时候并不比胶片摄影机低。
- 你是打算拍摄彩色影片还是黑白影片？

新颖的器材总是有吸引力的，但正如我们多次所强调，拍好一部影片不在于你使用什么

样的设备。相反，你可以把花在高端设备上的钱用于聘请好的演员、摄制人员和艺术指导，或者用于摄制场地的布置、改善伙食等。观众只会为精彩的故事和角色欢呼而不是其他。

## 胶片选择

每种胶片的色调都会有所不同。

胶片的表现还要受到胶片型号、曝光、冲印药液等诸多因素的影响。不同的冲印室冲出来的胶片在色彩、颗粒度和锐度上也会有明显差异。

不过，目前绝大多数用胶片拍摄的电影在后期制作和发行阶段都要转换成数字化格式，转换过程中我们可以趁机改变画面效果，达到你的理想目标。

没有曝光的胶片被称为"生片"。一旦你选择了胶片的尺寸(超8、16毫米或35毫米)，生片就基本决定了影片的画面效果。生片分为两种：负片和反转片。所谓负片，就是曝光后在胶片上得到的是景物的负像。负片是最原始的素材，如果要剪辑的话，负片还得再冲印一次。所谓反转片，就是曝光后呈现物体的正像，这种正像可以直接放映而不需要再冲印一次。

一般地，负片具有更大的宽容度，允许更多的曝光失误，在冲印过程中也比反转片更容易控制质量。所有的冲印室都能冲印负片，而不一定能冲印反转片，因此负片的市场要比反转片市场大很多。

"片速"是选择胶片的另一个重要参考因素。片速指的是胶片对光线的敏感程度。片速越高，所需要的光线就越少。"感光度"是片速的数字化指标。胶片厂家会给每种型号的胶片标识上感光度。感光度有两种形式，一种是ISO(国际化标准组织)或ASA(ISO和ASA两者完全一样，可以互换)；另一种是德国的DIN。柯达胶片上两种感光度形式都会标上。比如500/28即指ISO500和DIN28。

总体而言，片速越快，适用性越强。它不仅意味着在现有光线条件下更容易拍摄，而且意味着可以降低照明费用，因为在低照度情况下它仍然可以得到不错的画质。同时，高速胶片可以让摄影机用更小的光圈拍摄，从而得到

更大的景深。

最后,彩色胶片还可分为灯光型(平衡色温为3200K)和日光型(平衡色温为5400K)两种(作为比较,白炽灯光的色温为2700K,蜡烛的色温为1800K)。它们分别对应于灯光和日光照明下的拍摄。如果要在日光下用灯光型胶片拍摄或者在灯光下用日光型胶片拍摄,就必须使用相应的滤镜作色温平衡,否则将产生画面偏色现象。

绝大多数初学者经常纠结于要混合使用不同感光度和平衡色温的胶片。这时他们要特别注意画面风格上的一致性。此时摄影指导可以成为你选购胶片的顾问。如果实在决定不了,还可以通过不同胶片的试拍做选择。

由于目前彩色胶片占优势地位,因此冲印店要做高质量的黑白胶片冲印就很难了。做黑白胶片冲印时,尺寸对比度的控制很关键。对比度过低,黑不像黑,白不像白,画面显得很混浊暗淡。对比度过高,画面又会因为缺乏层次而显得过于刺眼。

## 有带/无带格式

曾经有一段时间便携式摄像机只有一种格式——录像带格式。现在,摄像机可以有很多种拍摄格式。但要记住,数字视频只有基于计算机数据文件存储的一种格式,无论它的存储介质是录像带、硬盘,还是固态记忆卡(SD/CF/SDHC/P2)。虽然数字视频文件要比一般的文档大很多,但其工作原理却完全一样。

起源于模拟时代的录像带在数字视频时代仍然是一种有用的记录中介。录像带便宜,装卸方便,便于长期保存。像一些高端数字摄影机(如索尼的CineAlta)仍以录像带为存储介质。但是,大多数新型摄影机普遍采用记忆卡、硬盘来存储文件。

无带存储的优势更多:摄影机不用使用纤细的录像带和精密的传动装置,不会产生机械故障,适应于各种拍摄环境,能在任何时间点上回放,不用记录时码,有着更高的数据容量和分辨率。

以文件方式进行存储也带来一个问题,即如何管理摄影机拍摄下来的素材数据。有带情况下,很少会有丢失胶片或录像带的情况发生,但无带拍摄时,由于每个镜头都是一个独立的计算机文件,并被高速地写入硬盘或闪存,这导致数据有可能丢失或者硬盘读取失败,甚至整个硬盘损坏。因此小心翼翼地管理好这些数据文件非常重要,做好备份,并应交由专人或者助理导演负责管理。

## 胶片或视频的动态范围

无论是数字视频还是胶片,其记录光线明暗范围的能力都远低于人的眼睛。这种记录光线明暗范围的能力被称为"动态范围"。因此,在拍摄时如果光线明暗相差太大的话,我们只能二选一:要么照顾暗部细节而舍去亮部,要么照顾亮部细节而舍去暗部。换言之,在大光比的情况下我们无法同时兼顾亮部和暗部。根据一些评测,人眼的动态范围大概是24级,柯达彩色负片的动态范围约为10级(其明暗比为1000:1)。

模拟视频摄影机的动态范围能力更小,大约为5级(即明暗比为40:1),但高端数字摄影机一般可达到10级,一些最新的型号如ARRI Alexa和索尼的F65据称能达到14级,Red公司说他们的Epic摄影机甚至能达到18级。

但说实话,评估动态范围必须从整体考量,必须将摄影机、记录格式、监视器或放映系统等因素考虑进去。

## 黑白还是彩色

选择拍摄彩色画面还是黑白画面,无论是对美学和还是对实操层面都有重要的影响。视觉创意必须和色彩保持和谐一致的关系。在拍摄时你可以有三种画面选择:黑白的,彩色的,或者既用黑白又用彩色。不管你做何选择,它对观众的情感都会带来相应的影响。同时,它还会影响场景的布置、道具和服装的选择,以及预算的编制。我们在第9章已经讨论过,拍摄黑白画面在布置场景、挑选服装道具方面跟拍摄彩色画面有很大的不同。

我们可以想象这样一个场景:天灰蒙蒙的,空旷的操场上一个小男孩在玩球。导演让他穿上红色衣服并且只让他成为画面中唯一在

运动的事物。如果这个场景采用黑白模式来拍摄的话，小男孩的衣服就不能再是红色的了，因为红色在黑白画面中看起来是灰色，会被整个灰色背景的吞没。因此，在黑白画面中为了突显小男孩的运动就必须让他改穿白色衣服。

上面的事例说明，在做摄制方案时，必须充分考虑色彩因素对画面的影响。当然，对色彩的运用没有严格的公式。红色并不总是意味着危险，它可能是在暗示一种情感或感觉。只要你在影片中一直按照你的主题设计去使用，红色可以代表你想要它代表的任何意义。这时你和你的摄制团队要做的就是为整部影片制订一套自己的色彩规则。

> 我知道爵士乐将会是影片中的重要情节。我真的很喜欢威廉·克拉克斯顿在20世纪50年代末和60年代初拍摄的关于爵士音乐人的影片，他当时是在向法国新浪潮电影致敬。但我认为远不止于此，黑白画面具有美学的意义。
>
> ——卢克·马西尼

### 黑白画面

用黑白画面来拍摄影片的想法应该早在脚本创作阶段就确定下来，只要你感觉你的故事适合用黑白画面来表现就行。如果应用得好，黑白画面会很漂亮。只要看一看好莱坞或欧洲的一些经典黑白片，你就会发现它的画面是多么地美。

短片《误餐》和《爱神》使用黑白画面拍摄，目的是要表达一种永恒的感觉(见图10.2)。这类电影的最重要特质就是它能为全世界人们所欣赏。

> 我一直想用黑白胶片进行拍摄，但一直不敢确定下来。后来我把这一想法跟摄影指导说了。结果证明我们的选择是对的。在照明不足的情况下，黑白胶片有更大的宽容度。
>
> ——亚当·戴维森

### 色彩搭配

色彩搭配，指的是在拍摄中对物体(场景、道具、服装等)的颜色进行精心的组合。经色彩搭配后的物体色彩与其本色之间不一定完全一致。设计一种色彩并使它能恰如其分地表现你的故事是一件很复杂的事。其中最主要原因在于交流过程中很难有一个统一的色彩概念。当你说你想在片中使用红色来表达你的创作意图时，摄影指导或艺术指导会问你到底需要哪种"红"？每个人对色彩都有自己的理解，即使像红、黄、蓝这三原色也很难有统一的定义。因此，当说某种"红"时，很多人会跑到颜料店去专门挑选他所指的"红"。

图10.2　《误餐》剧照通过场地光照情况来选择拍摄的时间点

多学一点色彩基础知识可以帮助你弥补这种沟隙。实际上用三个术语就可以描述任何一种色彩：色相、明度和饱和度。色相是物体的基本颜色，如红、橙、黄、绿、青、蓝、紫等。明度是某种色彩里面加入了多少"白"色。饱和度是指某一色相的纯洁度或浓度。饱和度越高，物体的颜色越鲜艳，它里面含的其他颜色的杂质也就越少。与饱和度相反的是"稀释"，当一种颜色加入了其他色彩之后，它就被"稀释"了，它的色彩也不再那么鲜艳了。

> 我们和摄影指导、美术指导就影片色彩问题专门开了几次会。我们想冬天所有的物体都呈现出冷色调，而医生的办公室则偏一点暖色调，并且两种色调要和周边环境相协调。我们需要在不同地方和不同时间布置这两种色调。
>
> ——詹姆斯·达林

## 如何控制色彩

控制色彩的最好办法就是用物体本身的色彩。你可以不断更换物品表面的颜色以使它们能最终满足你的影片需求。比如，如果你想让影片以红色为基调，就可以安排大量的红颜色纳入画框。经验丰富的艺术指导知道如何对物体做颜色上的合理搭配。然而，正如我们在第9章花大量篇幅所述，艺术指导的想法还必须与摄影指导达成一致。当然，在摄制过程中还有许多其他方法来控制影片的色彩。在做任何色彩搭配时都应先做测试，具体做法如下。

● **镜头滤镜**：在摄影机镜头前放置一块滤镜可以达到改变画面色彩的目的。例如，在镜头前加一块黄色滤镜可以使物体在画面中显得更黄。事实上，滤镜本身并不能增加黄色，它只是通过阻挡蓝色光线而使黄色看起来更突出显眼。摄制过程中有许多这样的滤镜可供选择和使用。

● **灯具膜片**：可以把带颜色的膜片放置在照明灯具前，这样投身到物体上的光线颜色就会发生改变。膜片的色温单位是K(Kelvin)，通过改变膜片的色温可以使灯光的颜色变暖或变冷。

● **时间和场地的影响**：一天当中的时间变化、场景地的主色调和特殊的天气状况都会影响画面的色彩。白天的色温随着太阳在天空中的移动而发生变化。早晨偏紫色，正午偏蓝色，黄昏偏红色。同样，天气状况也会对光线产生影响。在阴天，光线会比平常偏蓝一些，拍出来的画面色彩会很好看。

● **神奇时刻**。当太阳刚刚落到地平线以下的时候，这一短暂时段往往被人们称为"神奇时刻"，在这个时刻拍摄的话画面会被柔软的蓝色光所笼罩，十分漂亮。特伦斯·马里克的《天堂的日子》里面便有这样的画面。

● **光色**。光线的颜色也会影响场景地的主色调。比如，在森林中，来自天空的光线因为要透过树叶所以看起来会更绿一些。

## 试拍

为了得到特别的画面效果，人们可以对胶片型号、数字压缩格式、镜头类型、滤镜、照明等环节进行不断的选择和调适。如果导演想要的画面很复杂或者异乎寻常，那么最好在前期准备阶段就做各种试拍，以便早做决定。

我们建议应该在各种环境下进行试拍，如果有可能应该使用那些正式拍摄中要用到的设备。特别是当你决定选择哪种胶片时，更要如此。柯达或富士胶片可供选择的范围很广，只有在模拟你要拍摄的环境下进行试拍，才能真正鉴别出它们之间细微的区别。

## 用摄影机讲述故事

所有人只有在导演作出两个决定之后才能正式开始工作，这两个决定是：第一，摄影机要摆放在哪里；第二，演员在摄影机前要怎么走位。

作家用词语和句子表达思想。导演表达思想的工具是摄影机，而镜头则是他的视觉词汇。每一次架设机位的时候，导演和摄影指导都要不断地追问："机位架设在这能不能很好

地把故事表现出来？我们能否拍到我们想拍的东西？"

摄影机的其他操作，包括景别和构图等都要受制于机位设置这一基础判断。为了确定机位应该架设在哪里才好，你可以自问："戏能从这个角度去体验吗？谁会从这个角度来观看？"它到底是故事主角的视角，还是不知名的旁观者的视角，抑或全知全能的上帝视角？在一场戏里，视角可以从客观过渡到主观，但你必须明白这场戏以哪个角度去展示才是最好的。

导演决定戏以什么样的方式呈现给观众。他通过摄影机将观众的注意力引向他认为精彩的或者重要的地方。导演在拍摄时要做如下重要决定：

- 在哪里放置摄影机(镜头的目的)；
- 把什么安置在镜头前(如何设计人物动作)；
- 每个镜头里包含了多少动作和信息；
- 每个镜头展现的视野有多大(从广角到长焦)；
- 动作是用分镜头拍摄还是用长镜头拍摄；
- 是用固定机位拍摄还是运动拍摄；
- 镜头呈现的视角来自谁；
- 与下一个镜头如何衔接；

- 镜头间的速度与节奏怎样。

摄影机正常机位应该与人的眼睛平齐，这也是观众观看世界的位置高度(见图10.3)。但通过升高或降低机位而改变视角也可以明显影响观众的情绪反应。他们能从中本能地感觉到事物发生了变化。

降低摄像机机位使它向上仰拍，可以让被摄对象显得更加高大有力(见图10.4)。这种角度虽然能令人印象深刻，但不是说它就必定如此。像奥尔逊·威尔斯在拍摄《公民凯恩》时通片都用仰角，他的目的只不过是想从整体上形成一种视觉风格。

同样，通过升高摄像机机位使它向下俯拍，可以让被摄对象更软弱无力。希区柯克就经常出于各种目的而使用俯角拍摄。

导演经常会用仰角或俯角来表达戏剧性效果。如《爱神》中仰拍楼道上的雷(见图10.4)和俯拍躺在床上的雷(见图10.5)。有时候也会用仰角或俯角结合着拉镜头暗示故事即将结束。如《误餐》中的最后一个镜头(见图10.6)，导演将摄影机放在地面上拍摄火车缓缓驶出车站，让人回味无穷。

图10.3 《爱神》中的平拍

图10.4 《爱神》中的仰拍

图10.5 《爱神》中的俯拍

图10.6 《误餐》中的拉出镜头

导演要做的另一个重要决定是到底采用主观还是客观视角。远距离拍摄镜头显得比较客观、中立，它往往也是故事讲述者的视角。镜头离被摄对象越近就越主观。特写镜头是所有镜头中主观性最强的，它能带领观众深入角色的内心。从理论上讲，观众看到的就是角色正在看(听)的，因此主观镜头能加强观众对角色的认同感。短片《公民》的头几个镜头就有些摇晃不定，从中我们能体验到片中年轻人的视角，他正在尽力逃脱边境士兵的追赶。

角色相互交谈时使用过肩镜头也能创造一种主观的视角。这时机位架设的技巧是要放置在轴线或视线上。详情我们将在本章的后面讨论(可参考图10.32)。

机位架设的要点在于你的叙述方式决定了镜头的功能，并且单个镜头必须放置在上下镜头的衔接关系中才能体现出其意义所在。你确实可以用仰拍来表现一个人的力量感，也可以用俯拍表现他的软弱无力，但这些只有放置到全片的语法规则下才有意义。如果仅仅想让某个镜头看起来更"酷"一些，而置镜头语法规则于不顾，那肯定会干扰观众对故事的理解。

## 分镜头=镜头列表

在前期准备阶段，摄影指导要参与到将脚本转化为场景平面图、故事板和镜头列表的过程。这一过程也可称作"分镜头"。分解出来的镜头列表代表了一场戏，甚至整部影片的镜头数量。通常一分钟的戏需要20个左右的镜头，但有时一场5分钟的戏也可以只用一个镜头来表现。

分镜头的典型方法是对一个场景中的所有重要拍摄对象分别从不同角度进行拍摄。在后期制作阶段，导演可以根据控制节奏的需要而对这些角度进行选择。一个场景也可以同时做多机位拍摄，但在将这些不同角度的镜头组接在一起的时候要注意每个镜头应该砍掉10帧左右的画面，这样上下镜头的衔接才会顺畅。

每天拍摄时最好将当天要拍摄的镜头列在一张卡片上，对一些重要的镜头还可以用星号把它们标注出来。记得卡片要随身携带。每完成一个镜头便把它从卡片上划掉。等最后一天的拍摄结束后你可以再挨个地检查一下每张卡片，看有没有镜头被遗漏(见第3章中的镜头列表样本)。

> 列完镜头列表以后，我又把那些我们认为重要的镜头选了出来。每天收工的时候总是发现有那么几个镜头会成为漏网之鱼。
>
> ——亚当·戴维森

## 拍摄方式(典型的分镜头)

### 摄影机前的表演

指挥表演和走位是导演在摄制阶段的工作重心。走位主要是指通过演员的动作来展示故事情节和细节。导演既要安排摄影机的走位(架设机位和移动机位)，也要指挥演员在拍摄现场走位。在场的每个人都要清楚知道演员将会朝哪个方向走动，这样他们才能合理构图、准确拍摄。以下是导演对一些机位、镜头进行拍摄的具体方法。

**主镜头(全景)：** 一般地，主镜头也称为"建构性镜头"，它要将整个场景都摄入到画面当中。摄制开始时，第一个镜头便应该安排拍摄主镜头。它可以是演员们围绕摄像机做表演(固定拍摄)，也可以是摄像机围绕演员们而拍摄(移动拍摄)。

在导演开始进入第二阶段的分镜头拍摄之前，拍摄一个主镜头可以让演员们了解一场戏从头至尾在整体上是如何运行的。它在人们之间建立一种稳定的空间关系和行为关系，这样每次再作分镜头拍摄时人们可以重复他们的行为动作，而不至于产生场面上的混乱。对观众而言，让他们及早了解一个场景里面人们的这种空间和行为的相互关系也有助于他们对剧情的理解。

**次主镜头(中景)：** 在一个比较大的场景中，要用次主镜头或中景对它们进行切割式拍摄，也可以用移动式长镜头拍摄整个场景，不过此时最好采用广角以保持镜头的稳定(见图10.7)。

**四人镜头：** 一个画面同时摄入4个人物角色被称为"四人镜头"(见图10.8)。

**三人镜头**：一个画面同时摄入三个人物角色可称为"三人镜头"。

**两人镜头**：一个画面同时摄入两个人物角色即是"两人镜头"(见图10.9和图10.10)。

如果导演让两个角色都站着，那么两人镜头最好多留一些空间，而不要把画面挤得满满的。有时候如果两位演员之间高度相差比较大，可以考虑给矮个子演员脚底下垫一个箱子(见图12.4)。

**过肩镜头**：当两个人交谈时，拍摄前面的人的部分肩膀作为前景的镜头被称为过肩镜头(见图10.11)。这类镜头可以既可让观众更接近正面的角色，又可同时保留背面的角色在画框当中。

**单人镜头**：单人镜头只将一个人摄入画框。它既可采用特写和中景，也可采用全景。当用单机拍摄一个两人对话的场景时，为了形成两人互相对视的交流感，镜头需要在两人之间不断倒转，并且保持相同大小的景别。这种拍摄

模式又被称为180°轴线规律(见图10.32)。按轴线规律拍摄的镜头在后期剪辑时可以来回切换，而不会产生跳跃感和迟滞感。图10.12和图10.13展示的是《误餐》中两个人交谈时的单人镜头，其中贵妇人从左向右看，而流浪汉从右往左看，两个镜头之间实现了良好的交流感。

**特写镜头**：特写镜头只拍摄人或物的一部分，并且这部分填满了画框，基本不留什么空隙。在拍摄演员的特写时，如果他的脸正对着摄像机的话(见图10.14)，我们实际上是在角色与观众之间置入了一种更亲密的关系，这种关系要比侧面特写强得多。使用侧面特写画面往往会显得更中立和疏离。

> 当他们坐在桌边时，我用标准方式进行分镜头拍摄。我先用一个中景，把两个人都纳入画框，然后切换成特写，最后我插入了一些反打镜头。
>
> ——亚当·戴维森

图10.7　《爱神》中的一个次主镜头

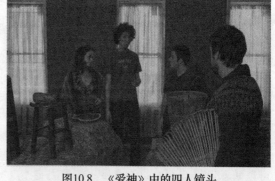

图10.8　《爱神》中的四人镜头

图10.9　《疯狂的胶水》中的独特的两人镜头

图10.10　《爱神》中较紧的两人镜头

图10.11　《误餐》中的过肩镜头

图10.12　《误餐》中的从左向右看的单人镜头

图10.13　《误餐》中的从右向左看的单人镜头

图10.14　《公民》中的特写镜头

## 画框

影片制作的一个基本决策就是画框的比例。它直接规范着观众的视线范围。画框不仅传达故事，而且涉及构图、韵律和透视。

摄影机的画框犹如一幅画的框架把整幅画都框起来。但两者的区别在于画家的画框大小可以随意设置，而你的画框参数却是固定不变的。摄影机画框都有固定的比例(见图10.15)。

然而，无论是画家还是影片制作者，他们都只能在二维空间里"作画"，他们都面临着如何将三维立体世界用二维平面空间来表现的难题。

电影画面可以利用透视的方法形成一种纵深感和立体感。电影画面还可以是空的、歪斜的、失去平衡的或者运动的。静态的倾斜画面可以用来制造一种紧张氛围。将人或物置入这样一种画框，可以达到或失去平衡的作用。一种紧张感的制造很大程度上取决于导演如何使用画框，包括画框里的前景和背景。

1.33：1(4：3)
学院标准、电视、35毫米、
16毫米和超8毫米胶片格式

1.85：1
美国宽屏格式

2.25：1
Vista Vision格式

2.36：1
70毫米全景格式

图10.15　画框比例

## 构图

出于戏剧的、画面的和故事叙述的角度考虑，导演要安排各种人或物进入画框。构图实际上是一种"视觉中介"，它将导演的构思

直接传递给观众。好的构图不仅能表现主题，而且能提高观看者的洞察力，刺激他们的想象力。每一次构图都要有助于故事的叙述、情景基调的表现或者人物关系的揭示。

构图是非常个性化的工作，它主要取决于导演看世界的方式(你可以一眼就认出斯坦利·库布里克的电影，原因就在于他总是以他自己的风格拍摄电影)。

但构图时，诸如场地、设备的限制、时间的充裕与否、排练的效果和摄制团队的工作能力等因素也应该考虑进去。

也许最常被说到的构图法是"三等分"法则。"三等分"构图法则是在假想层面上将画面做水平三等分和垂直三等分。被摄对象往往要放置在等分线上或者是它们之间的交叉点上，这样做的目的是让被摄对象更引人注目。如果被摄对象被置于画面的正中间，那反而是一个视觉盲点。但是，如果有规则是用来打破的话，那么构图法则是其中之一。不过我们要明白，要学会打破规则，首先要了解规则。

另外，一个镜头的好坏并不能简单地以它是否赏心悦目来判断。因为电影的镜头是一个接一个的，所以导演在构图时还得考虑镜头之间的衔接问题，除此之外，导演还得考虑整部影片的剪辑风格。

## 纵深感

虽然影视画面是两维的，但观众却能产生一种画面向纵深延伸的错觉。我们可以通过使用广角镜头来加强这种错觉。以《误餐》为例，贵妇人单独行走在巨大而空旷的站台里，经广角镜头的渲染后显得更加孤寂(见图10.16)。制造画面纵深感还可以采取以下方法：

- 使用广角镜头；
- 控制镜头光圈，光圈越小，景深越大；
- 在前景处放置物体，增加空间深度；
- 用摄影机的纵向移动来制造空间深度。

图10.16　　《误餐》中孤零零一个人的站台

## 引导观众的视线

画面能将观众的视线引向导演想让他们看的地方。声音也有异曲同工之巧。一个铁匠在画面右上方钉马掌，如果整个画面只能听到铁锤和马掌的清脆撞击声，那么观众也会寻着声音把注意力指向铁匠。如果导演有意在前景再安排一些障碍物，比如树枝等，那么它对观众视线的吸引力将会更强。因为观众在前景中看不到什么，注意力也就只能指向铁匠了。

## 扩展画面空间

导演还可以设计(和控制)画外空间。这种用画面之外的声音来激起观众想象力的方法被称为"扩展画面空间"。例如，一段漂亮、宁静的空镜头画面可以短暂地吸引观众的注意力。随后一阵牛叫的声音和清脆的铃声从画外传来，尽管看不到什么，但它们的出现还是引起了观众的极大兴趣。随意声音越来越近，最后一个人和一头牛映入人们的眼帘。这便是声音的妙用。

## 聚焦

采用聚焦的手段，导演可以象征性地告诉观众在某个场景之下什么是应该注意的。望远镜头能够得到很小的景深，并可以把角色从背景之中分离出来。如果前景中的脸是虚焦而背景的脸是实焦，导演实质上就是想让我们看背

景。图10.17是一个使用虚焦和实焦表达导演意图的很好例子。导演有意让贵妇人处于实焦之中，而代表迷惘的城市的无家可归男子则在画面中有点虚糊。

图10.17　《误餐》中由焦点创造的画面空间深度

**变动焦点**：变焦是一种通过变动焦点的方式来转移观众视线的手法。在短片《公民》中，这一手法被多次用到。其中值得一提的是，当年轻人在篱笆下挖出一条通道之后，镜头的焦点由背景中的木头转向前景中的篱笆下的倒钩。

# 镜头

## 光学镜头

导演需要对镜头的成像特性有通透的了解。了解了镜头的成像特性，就等于通晓了正确的语法。镜头的类型将决定有多少信息能被摄入到画面之中。拍摄当中选择什么样的镜头不仅直接体现导演对画面的构思，而且决定了观众在画面中所能看到的范围。

画面的构图也和你所选择的镜头类型有关。景别的大小由镜头类型和机位远近决定。不同类型的镜头将改变着我们对外部世界的感知。其中对镜头成像特性影响最大的镜头焦距的长短，决定了摄影机能拍多宽或多远。短焦距镜头能拍摄的范围更宽广，而长焦距镜头就像望远镜，视角很窄。换言之，长焦镜头压缩了空间，而广角镜头则拉伸了空间。

一个250毫米的长焦镜头能拍摄到100码以外的狮子的特写，而一个10毫米的广角镜头能在离白金汉宫台阶10码远的地方把整个英国王室家庭成员都拍下来(以上指的都是16毫米摄影机的镜头)。

镜头焦距长短也直接决定了画面信息的多少。如果一个场景看起来非常空，你可以使用长焦距的镜头或者让摄像机更加靠近被摄对象。相反，如果一个画面过于拥挤，则可以更换广角镜头或者让摄像机离被摄对象远一些。

使用不同焦距的镜头可以让我们贴近或者疏远故事中的角色。一个特写能将我们置入一种与角色更为密切的关系之中。相反，如果画面中角色离我们越远，他在我们的印象中也就越抽象。亚当·戴维森选用了一个10毫米的广角镜头来拍摄中央车站，整个车站显得非常宏大，而车站里的人群却显得很小，甚至微不足道。以这个画面为起点，导演为我们讲述了一个关于茫茫人海当中两个陌生人之间所发生的故事(见图10.18)。

图10.18　《误餐》中的广角镜头

镜头焦距长短的变化幅度很大，但我们仍可以对其做基本分类(以16毫米摄影机的镜头为例)。

- 广角镜头：焦距在5.9毫米至12毫米之间，具有更宽广的视野，其画面呈现出来的信息量非常丰富。通常光圈较大，适合弱光条件下拍摄，拥有更大的景深，防抖动性能也更好，但画面边缘部分会产生扭曲。
- 标准镜头：焦距在16毫米至75毫米之间。其画面效果接近于人眼所看，景深适中。

- 长焦/望远镜头：焦距在75毫米至250毫米之间，常用于远处景物的拍摄，通过压缩空间而使空间趋于平面化，往往能获得意料不到的戏剧性效果。
- 变焦镜头：镜头焦距可以在一定范围内做连续变化，可以在不失焦的前提下持续放大被摄物体，可谓集广角、标准和长焦三种镜头于一身。镜头推上去变为长焦，拉出来则又成为广角，是最为流行的镜头种类(所有的便携式摄影机都安装了变焦镜头)。摄影师可以通过推拉杆的控制方便地实现景别的调整。

> 因为不是课程作业，我无法大量使用哥伦比亚大学的设备，只能借用一些小器材。最后在拍摄中央车站时因为光线不是很好，我于是租用了一个大光圈镜头，这可比租用大量的照明器材经济多了。
>
> ——亚当·戴维森

## 景别

景别决定了画面中导演允许观众观看的范围(见图10.19)。摄影机前端的镜头可以根据拍摄需要而随时更换。上一个镜头用了250毫米的长焦，下一个镜头可能就会改为5.7毫米的广角。

脚本完成之后，导演还要在脚本中标注上应该使用什么样的景别，这样就由纯脚本变为镜头脚本了。绝大多数景别将以以下方式进行划分：

- ECU——大特写(眼睛和鼻子)；
- CU——特写(整个脸部)；
- MS——中景(躯干以上)；
- WS——全景(整个身体)；
- LS——远景(身体及部分背景)；
- XLS——大远景(人在背景中占很小比例)。

## 视点

一个镜头可以从不同角度进行拍摄。导演可以通过对机位的安排来告诉观众这是角色的主观视点、旁观者的视点，还是"上帝"的全知全能视点。

图10.19 景别的划分

## 主观视点

主观视点是一个重要的故事讲述工具。它是通过模仿剧中角色的视线来观看外部世界，或者说观众此时就是角色本人，因而具有很强的代入感和体验感。

此外，主观视点还可以让观众积极参与到角色做决定的过程当中，从而使观众深入角色的内心。这种手法在动作场景中特别管用。

例如，一男子被别人追逐，沿着小巷奔跑，突然他停了下来。我们这时听到了背景中有狗叫声。此刻该男子有两条路可供选择——他要么继续向前跑，要么转到另一条路上去。他驻足观望。我们看到镜头指向一条路(主观镜头)。然后他又转头看另外一条路(另一个主观镜头)。镜头再切回他的脸，一片迷茫神情。该往

哪条路跑？他回头朝狗叫的方向看。此刻我们正在观看一场关乎命运的选择。

## 揭示性镜头

揭示是一种很有表现力的电影语言，它通常要借助摄像机的运动来完成。在这种技巧中，镜头一开始往往是摇、移或变焦，然后在角色、道具或者与故事有关的场景中停下来。当落幅画面展现了起幅画面未曾展示的新内容时，揭示性镜头的揭示功能最能显现出来。

《误餐》曾两次使用了这一技巧。第一次是贵妇人拿着叉走回她的座位，摄影机跟拍到她前面，然后停了下来，她用一种愕然的表情往下看。接下来是一个主观镜头，画面是她的色拉。随着摄影机向上抬，结果展现的是一个无家可归男子在吃着色拉。

第二次是发生在吃完午餐之后，贵妇人突然想起她的包还没拿，她急忙赶了回去却发现无家可归男子及她的包都不见了。镜头反复在狂乱的贵妇人身上摇来摇去，并同时向观众揭示她的包和色拉正一直放在隔壁的座位上。贵妇人突然停了下来，并注意到了什么。这时导演连续给了她4个镜头。一声短促的笑，贵妇人抓起包然后迅速离开。

《爱神》的导演也用了一个横摇，将画面由包围着雷蒙德的众多女性摇向旁边的一个也被飞镖射中的男人(见图10.20、图10.21、图10.22)。

> 在拍餐馆里的一场戏时，我知道本应该用几个移动镜头来拍摄贵妇人穿越过道，带

> 出无家可归男子的出现。但经过考虑，我还是采用了一个横摇镜头来表现她坐错了座位。
>
> ——亚当·戴维森

## "第四堵墙"

在剧院里，舞台上通常只对三堵墙进行布景(即两边的墙和作为背景的墙)，沿台口的墙通常由帘幕遮挡和充当，这堵墙在戏剧行业通常被称为"第四堵墙"。"第四堵墙"实质是一扇无形的窗户，(当帘幕升起以后)透过它观众可以观赏舞台上的表演。

在电影中，摄像机扮演了第四堵墙的角色。如果角色直接对着观众讲话——也就是直接对着摄像机讲话——他等于是"捅破"了这"第四堵墙"(见图10.23)。这样做的直接后果是对观众的观看造成了一定的干扰。通常只有为了戏剧性或者喜剧性效果才会使用该手法。当然，如果角色只是看镜头的上下左右而不是直接冲着镜头看，那也不算"捅破"第四堵墙。

## 摄影机运动

在确定影片拍摄风格的时候，你应该思考是用固定的方式还是运动的方式进行拍摄，以及这样做的原因是什么。

画面的运动可以是摄影机做运动，也可以是被摄对象自身的运动，或者两者同时运动。当摄影机不动而被摄对象运动时，就必须事先设计好演员的走位。比如演员面向摄影机走来可得到特写镜头，演员背向摄影机走去可得到

图10.20　《爱神》中的一个横摇

图10.21　从诸多女性开始

图10.22 摇向一名男子

图10.23 《公民》中角色直接看着镜头，打破了"第四堵墙"

全景镜头等。

在经典好莱坞影片中，摄影机的运动必须有明确的目的性。例如，导演通常用演员的走动来带动摄影机的移动，从而带领观众进入情境之中。

然而，当代的摄影风格大量借鉴和糅和了纪录片中"真实电影"流派的拍摄手法，在运动方面变得非常大胆、灵活和自由。现在的许多电影、音乐电视、商业广告和真人秀节目中都可以看到运动风格的摄影在广泛应用。如果比较电影《谍影重重——伯恩的身份》和它的两部续集你就会发现，前者侧重于使用固定拍摄手法，而后者在运动拍摄方面有了更多的尝试。

我们认为从故事叙述的角度还是需要对摄影机的运动做理论上的阐述。为运动而运动或者说不是作为故事讲述的辅助手段而使用的运动将会严重干扰观众对剧情的关注，特别是这种运动和整部影片风格不一致的时候，观众会觉得莫名其妙。

像《误餐》《公民》《爱神》和《记忆》等短片都只是用了少量的运动镜头，并且这些运动镜头主要用作"揭示"，因是有助于故事的叙述和剧情的表现。《公民》使用跟摄和摇摄来表现年轻人在追求自由过程中所进行的艰辛跋涉。可以说，是运动镜头强化了这部影片的动感。横摇被广泛地用于《爱神》中，其目的是强化影片的节奏感。

为了使画面更有活力或者更加有趣，导演可以在拍摄时有意地让摄影机做一些推拉摇移和变焦运动。假设两个人在餐馆吃饭，服务生从厨房端来他们点的饭菜放在桌上。你完全可以让摄影机跟随服务生一块运动至餐桌旁。

而两个人交谈的场景可以通过摄影机做缓慢而平稳的摇摄，这样做不是因为他们之间有什么动作，而是为了使画面更具紧张感和神秘感。以下是一些可以让摄像机运动起来的理由：

- 为了跟上角色的移动或者在比较单调沉闷的对话场景中；
- 为了展示风景或者建构场面整体印象；
- 为了强化观众与角色或者物体之间的关系；
- 从某人或某物上面拉出以便更加客观地观察他(它)；
- 为了揭示重要的信息；
- 为了容纳新加进来的角色；
- 为了某些戏剧性的目的(大摇臂)。

摄像机的运动可以令单调沉闷的谈话场景变得活跃起来。在拍摄时可以有意让演员做自然的走动(排练时就可设计)。有一些问题你可以自问：在这种情形下，人们难道只有一动不动地站着交谈吗？他们是不是可以走动一下、坐下来、开开窗等？如果行的话，摄影机也应该允许做些小幅的运动。

但要注意的是，摄影机的运动虽然可以活跃场面，但无论是演练，还是正式拍摄，都可能耗费不少时间。对缺少经验的摄制人员来说，还是应该多演练几次。

### 在故事与运动之间寻求平衡

过多的摄影机运动会干扰观众的注意力。

导演应该为摄影机的运动找到合理的理由，并尽量使运动幅度不要过大。换言之，导演应该在故事讲述和摄影机运动之间寻求平衡。同时，导演不能让摄影机的运动破坏业已建立起来的拍摄风格，它应该配合场面的需要，而不是其他。另外，拍摄时像全景镜头、过肩镜头、特写镜头等各种类型的镜头都要兼顾到。

## 长镜头

在单个的镜头当中去精心设计机位、光线和演员表演的拍摄手法被称为"长镜头"或者"流动的主镜头"。这是一种能使场景充满活力的理想手段。

长镜头可以让演员的表演一气呵成。对长镜头的拍摄必须具有高超的摄影技巧。拍摄一个长镜头很费时。它不但要求演员的表演一气呵成，同时要求摄影师的拍摄一气呵成，因此，反复演练是少不了的。当发现某个长镜头拍摄难度过大时，你就应该启动备用方案，把长镜头分解成众多的分镜头进行拍摄。

除非能带来特别的节奏或韵律，一般地，单个动作或场景不要轻易使用长镜头。有时为了使长镜头看起来不是那么枯燥，你还要考虑拍一些插入性镜头。剪辑时通常的做法是，先用某个长镜头的开头一段画面，然后插入一些相关的镜头，再接回长镜头画面。这样镜头数量多了，画面也就丰富了。

## 摄影机运动方式

除了较为简单的推、拉、摇，摄影机还可以通过移动的方式做运动拍摄。移动拍摄又可以采用手持方式，也可以借用像轨道车这样的特别设备以保证获得稳固的画面。以下是几种常见的摄影机运动拍摄方式：

- 左、右摇摄；
- 上、下摇摄；
- 上下左右综合摇摄；
- 变焦；
- 移摄；
- 跟摄；
- 手持拍摄；

- 大摇臂拍摄；
- 借助斯坦尼康减震系统拍摄；
- 在汽车、直升机、船上拍摄。

这些运动拍摄方式还可以做不同的组合，从而形成综合拍摄。

**摇摄：**是指摄影机在固定支点上做水平方向的左右摇或者做垂直方向的上下摇。摇摄的功能十分强大，操作起来也最为容易，但在视觉效果方面比不上跟拍或手持拍摄。摇摄通常用于：

- 跟随动作运动；
- 在两个或多个兴趣点之间建立联系；
- 在两个物体之间建立联系或暗示；
- 展示更广阔的空间。

在画故事板的时候，为了表明某个镜头要用摇摄，你应该多画几幅画，并用箭头标示出摇摄的方向。难度最大的摇摄是要越过一大片空间或者固定物体，因为任何抖动在画面中都会变得很明显。除非你想故意制造不稳定感，否则摇摄一定要保持稳定和匀速。

**变焦：**是通过改变镜头焦距的长度而达到改变景别大小的作用。它的优势是不用移动摄影机。将变焦杆往前推便是长焦镜头，往后拉便成为广角镜头。在某种程度上，它被看作"穷人的轨道车"。

**移动变焦拍摄：**摄影机一边朝着被摄对象靠近或远离，一边做推拉变焦处理，而被摄主体在画面中景别始终保持相对不变。它既可以在轨道车上进行(见图10.24)，也可以不用轨道车。图10.25至图10.27展示的是《公民》的一段移动变焦拍摄的画面。它让主角一直以同样大小的景别保持在画面当中。

> 我们有一个捕鱼用的手推车，那只是一个玩具一样的东西，但我们买过来的目的是想借助于它做各种运动拍摄。我和摄影指导列了一个镜头清单，因为他知道我们现有的设备，以及如何使用它们。我告诉他我想让摄影机这样运动，他却说做不了，不过可以换个方法试试。不错，最后结果正是我想要的。
>
> ——詹姆斯·达林

图10.24 A和B是两个对称机位，C机位架在轨道车上从左向右移动

跟摄：指的是摄影机跟随被摄对象一道运动，通常和被摄对象保持平行(见图10.24)。

手持拍摄：手持拍摄能给场景带来特别的活力。摄影机任何一个轻微的抖动，特别是模拟角色的主观视点时，都能给影片带来一定程度的紧张感和现实感。

然而，一个忠告是，手持拍摄抖动幅度过大，会让观众感觉难受。这时配合着使用广角镜头会更好一些，因为广角镜头的画面更稳定。像纪录片、现实主义题材或者"真实电影"风格的影片都可以考虑使用手持拍摄。同样，手持拍摄来可以用来替代轨道车，因为它用起来省时省力。

大摇臂拍摄：使用大摇臂可以高出地面很多，因此拍摄范围更广，动感也更强。

斯坦尼康和行进中拍摄(汽车、直升机、船)：本章稍后将详细介绍这种拍摄方式(见图10.28、图10.29)。

## 拍摄中的剪辑意识

镜头拍摄不是用于"耍酷"，而是要用于剪辑。在设计分镜头特别是运动镜头时，导演要从剪辑师的角度提前考虑后期制作时画面的剪接问题。你可以问自己一些这样的问题：

● 这个镜头跟上一个镜头怎么衔接？

● 这个镜头跟下一个镜头又怎么衔接？

图10.25 《公民》中的移动变焦拍摄方式(1)

图10.26 《公民》中的移动变焦拍摄方式(2)

图10.27　《公民》中的移动变焦拍摄方式(3)

图10.28　《公民》拍摄现场铺设的轨道车

图10.29　汽车行驶方向应该保持一致，如果要改变方向，可插入一个跨在轴线上的汽车镜头

在对问题思考的过程中，你或许会找到恰当的衔接方法，这种衔接方法可以是节奏上的，也可以是情节内容上的。但不管做怎样的衔接，你考虑的重点应该落在镜头的开头(起幅)和结束上面(落幅)。你是不是可以考虑使用一些特技手法作为过渡，比如淡入淡出、溶、划等？如果每个镜头的开始或者结尾都是主角的特写，影片的效果将会怎样？

一般地，除非你想要得到某种戏剧性效果，特技手法要尽量少用，因为它可能会喧宾夺主，影响到画面的流畅性(图10.30和10.31分别是一个反应镜头和一个插入镜头，它们之间的剪辑有很好的视觉流畅感)。

好的导演通常会有很多年的剪辑经验。经验丰富的剪辑师都有比较强的画面感，他一眼就能看出两个画面适不适合衔接在一起。这种画面感对摄影指导、脚本监制而言也很重要。

图10.30　《误餐》中的中景反应镜头

图10.31　《误餐》中的插入镜头

学生

许多学生总是想每天多拍一些镜头。但经验会告诉你，一天到底能拍多少。一条定律是，每天宁愿拍5个好的镜头，也别拍10个草率的镜头。要有将几个镜头砍成一个镜头的心理准备。

## 画面连贯性

连贯性意味着我们在剪接镜头时要注意动作的连续和流畅。当然，这种连续流畅只是一种视觉错觉。制造这种连续流畅的视觉错觉要求拍摄时遵循与画面方向相匹配、与角色间视线相吻合、符合机位的轴线规律，以及保持演员动作的前后一致。脚本监制(或者数字助理)要随时提醒导演注意动作连贯性的问题。

## 动作重叠

演员在表演时要求动作从任何角度看都要一致。用多个镜头分解一个动作可以在剪辑时产生视觉连贯感。假设要用两个镜头表现这样一个动作：第一个镜头是全景，演员正要坐下来；第二个镜头换成中景，他已经坐在椅子上了。虽然只是一个动作，但由于是用两个镜头从不同角度来表现，所以演员的这一动作必须重复做两遍，甚至两遍以上才行。换言之，同一动作需要用多个镜头从不同角度重复拍摄，这样剪辑师在后期制作时才有更多的选择以确保镜头间动作的连贯性。

## 180度轴线规律

导演在用摄影机讲述故事时一个重要职责就是让观众对角色的朝向问题保持连贯性。做分镜头拍摄时要特别注意180度轴线规律。只有了解和坚持这条规律，导演才能保证各个角色在银幕方向上的统一。

180度轴线规律指的是两个人(或其他元素)在同一场景内必须始终保持左右方向上的一致。进一步说，就是当两人相向而立的时候，他们之间就形成了一条假想的轴线(见图10.32)。这时只要摄影机架设在轴线的同一侧而不穿越轴线，那么坐在左侧的人在画面中将始终朝右

看，坐在右侧的人在画面中则始终朝左看。更为重要的是，这样安排可以使他们俩一直保持着一种面对面交流的状态。

如果摄影机架到轴线的另一侧，那么图10.32中左侧的人将会变成朝左看而右侧的人变成朝右看，无法形成面对面的交流感。当然，如果两个人同时在画面中，那么无论在轴线的哪一侧拍摄都不会令观众产生方向上的错乱。

图10.12和图10.13中的两个特写镜头是图10.32示例的具体应用。

当拍摄一段对话场景时，摄影机需要不断地调转方向时，有时导演和脚本监督也容易搞糊涂演员应该往哪看，到底是朝左还是朝右？(如果是用视频模式拍摄也许就不存在这个问题了，因为你可以随时回放你刚才拍的内容。)在这种情况下，宁愿多拍几个演员朝不同的方向看的镜头，然后后期剪辑时任由剪辑师去挑选合适的。

如果是过肩镜头(见图10.11)的拍摄，那么摄影机就要越过角色A的右肩或者角色B的左肩。只有这样，才能让他们保持视线上的接触。

180度轴线的另一个重要方面是，摄影机越靠近轴线，观众的视角越接近角色的视角，从而在心理感觉上也越接近角色。用这种手法可以制造观众对角色的认同感。

图10.32 180度轴线规律示例

## 越轴

轴线可以通过用运动拍摄的模式或者插入空镜头的方式实现跨越。空镜头并不涉及动作的连贯性，但用它可以将观众的注意力从上一个镜头中转移开来。插入一个空镜头之后再切回至原来动作，这时可以趁机建立一条新的轴线。

移动越轴是通过移动摄影机机位，使其做

从轴线一侧过渡到另一侧的不间断拍摄(见图10.24)。观众看到了新轴线的整个构建过程,也就不会产生方向性的混乱了。

### 运动过程中的画面方向

假设有连续的三个镜头,某角色在镜头1中是从画面右边走向画面左边,如果要在下一个镜头中还让他继续保持同一方向前进,那么在镜头2中该角色还是应该从画右走向画左。如果另一个角色在镜头3中是从画左向画右行走,那么观众就会认为两个角色是相向而行并最终可能碰面。

同样,假设一辆汽车从画左向画右行驶,就应该一直让它保持同样的方向。如果导演想刻意改变汽车的方向,就应该先接一个让汽车朝向或者背向摄像机行驶的镜头,然后再接反方向行驶的镜头(见图10.29)。

### 蒙太奇

蒙太奇是一种剪辑技巧,它是将若干个短镜头按一定目的或要求组合起来,以此增加时空密度和信息含量。例如在《爱神》中,雷蒙德和凯丽约会,我们看到一系列"约会"的场景——木板小路、溜冰场、公园、餐厅、音乐会等。这些场景的快速剪辑最终创造出"约会蒙太奇"(见图10.33)。

### 纪录片中的采访拍摄

在某些纪录片当中,你可能需要用到采访者的切入或者反打镜头。这些镜头在后期剪辑中是必不可少的,因为它们可以使被采访者的片断式讲话更加流畅。除了在实拍当中不断积累经验,另一种学习的途径就是仔细分析其他优秀纪录片是怎样做的,特别是要计算镜头的数量,以及观察每个镜头之间的角度变化,看剪辑点是掐在哪句话或者哪个动作点上才是最好的。

### 明确关系与方位

如果观众搞不明白谁在跟谁说话或者这个角色与另一个角色在空间位置上到底是一个什么样的关系的话,那么他们就有可能失去观看的耐心了。别把这不当回事,其实这种情况

经常发生,比如一个场景全部是特写而没有其他景别。因此,除非是导演有意要制造这种混乱,否则观众需要有类似于全景镜头这样的能在整体上进行说明的事物。

### 第二摄制组

只拍摄画面、不记录现场声音的拍摄方式(MOS),成本会低很多。执行这类拍摄任务的摄制组通常被称为"第二摄制组"。第二摄制组人员相对较少(通常只执行额外的任务),工作起来更为机动和高效。由于不用录音,所以他们对拍摄环境要求也更低,而不用像其他摄制组那样必须等到所有噪声都消停了之后才开始拍摄。

第二摄制组有时也担负拍摄一些没有主角的动作镜头或者这样一些镜头:

- 建构性镜头;
- 过渡镜头;
- 空镜头;
- 插入镜头;
- 车载镜头。

### 特别镜头

要拍摄一些特殊镜头,比如升降格镜头、手动快门镜头、日夜转换镜头、无反光镜头、微距镜头、裂像镜头、抠像镜头、水下镜头、多机拍摄等,你必须与摄影指导进行协商。图10.34显示的《误餐》中的这个镜头,为了俯拍到贵妇人,摄像师不得不站到梯子上并借用扶手。

### 绿幕抠像

为了让演员的表演和虚拟环境组合起来,摄影指导需要让演员站在一个单色的背景之中。这种单色的背景可以是蓝幕,也可以是绿幕(见图10.35和图10.36)。之所以采用蓝幕或绿幕,是因为它们的光谱与人体的肤色的光谱隔得最远,因此也最容易"抠"掉。

做绿幕抠像拍摄并不简单。首先绿幕本身需要充足而统一的照明。其次演员要至少离绿幕10~15英尺远并且要单独用暖色调光线进行照明。隔10~15英尺的距离是为了不让背景色渗入演员身上。明亮而均匀的背景照明是为

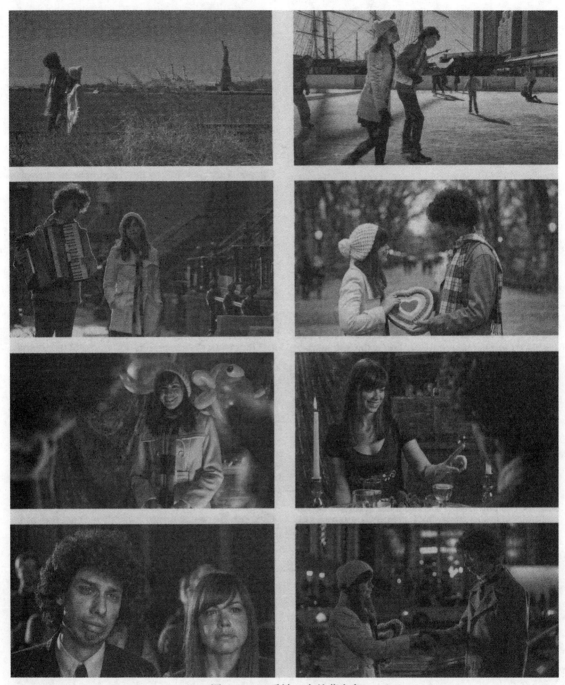

图10.33　《爱神》中的蒙太奇

了减少被抠掉的色彩。关于抠像和动画制作(CGI)，我们会在第13章做更多的介绍。

### 动画合成

　　在动画片中加入真人表演对于拍摄来说确实是一个难题。最简便可行的办法是小心设计

镜头以免让演员、木偶或其他数字元素重叠在一块，组合的时候再一一将它们放置在相应的位置。如果真人演员与数字元素在镜头中处于同一位置，也应该把演员的表演单独拎出来做抠像拍摄，再在后期的时候进行合成。在这种情况下，保持画面的干净很重要。干净的画面

图10.34 《误餐》中的俯拍
镜头

图10.35 绿幕的灯光控制台

图10.36 绿幕的演播室和数
字摄影机

同样有利于CG灯光的制作。

专业摄影棚通常会用一套叫作"高动态范围"的影像系统。这套系统能更精确地计算环境对照射在虚拟物体上的光线的影响。

但在木偶动画片中所有的被摄对象都可以同时放在一块拍摄。

> 拍摄木偶片时,你要将声音"贴"到画面上,这时就必须特别注意每个镜头的准确长度。我想《疯狂的胶水》在拍摄的时候就差不多完成了剪辑工作。我只是举起16毫米的摄影机一个一个镜头地往下拍就行。
>
> ——泰提亚·罗森塔尔

## 照明风格

摄影被称为"用光线作画",因此光线也直接影响到画面的构图。影片里,光线照明不仅能把我们的注意引向画面中的重要内容,它还影响着影片风格和人物形象。

脚本应该指明你故事的情绪和基调。一个深夜的追逐场面需要充满神秘色彩——昏暗的光线,浓厚的阴影。与此相反,一个喜剧性场景则需要明亮的照明。导演和摄像指导应该根据脚本来决定整部影片的表演、摄影和照明风格。以下是一些必须要做的决策:

- 你的影片想传达什么样的情绪?
- 你是想用高调布光还是低调布光?
- 你想采用高光比还是低光比?
- 如何通过灯光来展示情感或潜台词

照明可以是自然主义式的,也可是个性化的,或者两者兼而有之。不过一旦照明风格被确定下来,就应在影片中一以贯之。本书所引用的六部短片便是很好的例证。《镜子镜子》体现出演播室式的照明风格;《误餐》受阿尔弗雷德·施蒂格利兹的黑白摄影启发而一直坚持他的那种照明风格(见图10.2)。《爱神》除了使用高光照明以保持喜剧风格之外,还用黑白影调来模仿20世纪50年代的爵士风。《记忆》是彩色片,但其色彩中夹有朦胧的薄雾以表现乡愁或"记忆"。

> 我想赋予影片一种淡淡的乡愁以强化故事中的记忆感。我们试用了不同的滤镜,最后选择了一片薄雾镜。滤镜降低了对比,让画面像铺上一层淡淡的牛奶一样。
>
> ——吉姆·泰勒

## 照明基础

为了便于导演和摄影指导就照明问题进行沟通,以下有关光线的属性和作用必须熟知。

- **硬光**。硬光往往由单一的点光源构成,一般能投射到比较远的距离,其对比度与阴影都比较强烈,像蜡烛、电灯泡和太阳都属于硬光。
- **软光**。与硬光正好相反,它由比较宽泛、扩散的光源构成,照明距离比较近,对比度和阴影亦不够明显强烈。
- **高调**。光线非常明亮充足,几乎不产生阴影。
- **低调**。光照昏暗且有大面积阴影产生。
- **反射光**。光线从墙壁、天花板或白色/浅色调反光板表面反射出来。
- **现场光**。摄制现场早已存在的光线,不论是自然光还是人工光。
- **装饰光**。根据剧情需要而实际出现的光线,如台灯、落地灯、烛光、窗户光、壁炉火光等,这些光线在影片中有可见的光源。
- **主光**。起主导作用的或提供主要照明的光线。
- **辅光**。与主光相配合,对主体的阴影面进行补充以降低画面光比的光线。
- **轮廓光**。光线从主体的后上方照向主体,用以强化主体的轮廓并将主体和背景分离开来。有时也可称之为发型光或肩膀光。
- **侧光**。来自演员某一侧的光线,明暗对比明显,常被用于强化戏剧性效果。

在布置光线的时候,我们通常要从经典的三灯照明法开始着手进行布光。所谓"三灯",指的是主光、辅光和轮廓光。三灯照明法既可以模仿自然光效,也可以形成个性化照明,它主要取决于三盏灯的角度、距离和强度之间的相互关系。

如果采用的是均匀布光法,摄影指导应该

考虑以下问题：

- 光线强度够不够？
- 使用何种光质？
- 光线向哪个方向投射？
- 是模仿自然的风格，还是采用人工的风格？
- 采用何种光源？
- 是想表现一天当中的什么时间的光线效果？
- 阴影强度如何？
- 主光是采用高光照明，还是低光照明或者平光照明？
- 是采用顺光还是逆光？投射的区域是宽还是窄？
- 场景里要不要出现真实的灯具？如果出现，又该怎么用？
- 真实灯具能不能用其他方式替代？
- 每个镜头之间的光线效果能不能保持统一？

## 户外照明

在户外拍摄，如果以阳光作为光源的话，就得保持一定的机警性了。太阳在天空中的位置将直接影响光线和阴影的方向，光线强度也会不断发生变化。有时候阳光还会被云层遮挡，这时你是要等它从云层背后出来再拍摄，还是有其他方案？一个技巧是你可以透过墨镜来观察天空。云层背后的阳光会呈现光栅现象，这时你也可以考虑拍摄。

有几种方法可以克服由于阳光变化而带来的影响。其中之一便是搭建一大片半透明的顶棚以过滤阳光。顶棚之下可以得到比较柔软但却稳定的太阳光线。

如果阳光躲进云层之中，还可以用大型的碘钨灯替代阳光来照射顶棚。在顶棚下，只能拍摄中近景或特写，拍摄全景或远景顶棚将会穿帮。因此，你只能趁太阳光线还在比较适合的时候拍摄全景或远景。不过使用碘钨灯需要强大的电力支持，并且它与阳光的色温有一定的差异。

用反光板也可以保持与阳光的色温一致。反光板一般是当作辅助光源来使用。通常的做法是架设好机位以后再用反光板将阳光反射至演员的脸部。有时候，反光板也可作为轮廓光以将演员从背景中分离出来。

总之，在户外拍摄你得祈求阳光和天气的怜悯。"看天吃饭"是常事。你只能等太阳出来以后才能拍摄，因为昏暗的光线无法保证场面的亮度。

> 我特别想让镜头富有特色，但有时候又不得不干巴巴地等待合适的阳光。这时我就会播放罗勒·赖纳的影片《和我在一起》。这部影片的大部分镜头是在户外拍摄的，我一个镜头一个镜头地看，然后边看边说"这个镜头不符合我的要求""那个也不符合"，直到找到一个合适的。"我非常喜欢这部影片。"但我从未考虑过光线的一致性问题。我想我不在乎它。
>
> ——吉姆·泰勒

## 室内照明

室内照明也得面临一系列问题。虽然白天室内也可以使用阳光进行照明，但你不可能完全依赖于它，因为阳光在一天当中是不断变化的。但你可以在窗户口放置人工光源来模仿阳光从而得到稳定的照明。不过这时一定要研究拍摄场地，灯具放置在什么地方才合适？

室内照明最重要的法则是：关闭所有的灯光，然后观看整个空间的自然光效。阳光能不能反射在白墙上从而得到比较明亮的天空光照明效果？一天当中太阳能不能穿过楼道，从而给楼梯以比较有趣的光线照明？如果答案是肯定的，那么就等到那一时刻再拍摄吧。其实有时候只要你有足够的耐心和观察力，你完全可以不用费很多时间和精力去做室内灯光布置，而能得到自然的光效。

室内照明最大的障碍来自空间。在实景拍摄地，各种灯具、布景、摄制人员和演员全部挤在一起会使空间变得狭小异常，从而影响光效。这时你可使用灯具排架来节约空间。

## 纪录片的照明

纪录片摄制团队通常携带比较少的摄录设备。几盏灯和一块反光板对采访来说基本就已够用。户外要补光的话用新闻灯即可。新闻灯不需

要另接电源，只用自带的电池就行。这给纪录片的拍摄带来比较大的自由度，特别是采用"真实电影"风格时，这种自由度是必需的。

> 作为一种美学风格，我倾向于在户外作现场采访。在我制作的一部关于露天剧院和流动马戏团的纪录片里，我便采用了这种制作方式，它令我有更大的发挥空间。采访时我只使用反光板而尽量避免使用灯具。我知道这可能看起来不太正规，因为绝大多数纪录片的采访都是在室内进行，以便有效地控制光线。户外现场采访最大的一个问题就是声音。巨大的噪声总让人以为采访是在机场边上进行的。
>
> ——简·克劳维特兹

### 高清视频照明

胶片(指负片而非反转片)和高清视频在拍摄上有所不同。拍摄高清视频时宁可曝光不足也不要曝光过度，而拍摄胶片则正好相反。这是因为高清视频在曝光不足时能保留更多的画面细节，在后期制作时这些细节都可以调得出来，但最好的做法还是尽量准确地曝光。

以下是高清视频照明注意事项。

- 不要过曝。过曝将无挽回余地。
- 尽量准确曝光。如果无法做到准确曝光，宁可欠曝也不要过曝。
- 控制高光。高清摄像机对高光部分表现力不足。
- 尽量不要使用增益。增益将影响画质。
- 一般用23.98的帧频拍摄，拍运动时可用29.97的帧频(注意不是24帧和30帧)。
- 高清摄像机的景深通常比较大(但全画幅摄像机的景深和35毫米摄影机的景深一致)。
- 因为画质较好，所以在化妆、服装和布景方面要做得更细致一些。

### 广播级画质

参照数字视频信号，电视台有更多的要求。但广播级画质并不如人们所想的那样有着更高的画质或更高的分辨率。换言之，广播级画质只是对视频信号的要求，而非对画质的要

求。对非线性用户来讲，广播级视频信号只是对数字视频信号的一种客观性描述，仅此而已。

### 小窍门

在制作影片的过程中，你可能需要针对各种问题而找到独特的解决之道。这些解决之道或许将成为你重要的个人经验。不过以下一些小窍门可能在某一天也用得上。

### 穷人的小窍门

在夜晚的车上拍摄几个角色的对话场景可能既费时又费钱。因为晚上的车后窗黑漆漆的，什么也看不见，因此我们实际拍摄时可以让车处于静止状态，然后加上以下三个元素：

- 让两名工作人员坐在车的后保险杠上，然后让车一上一下地起伏以模仿车在开动；
- 用灯光间歇地照射车后窗以模仿有车经过；
- 后期制作时加上汽车发动机的声音。

### 简单的遮挡

可制作一个硬纸框来遮挡住画面中上半部的天空而只拍摄下半部的人物活动，然后将胶片倒转回起点处并用硬纸框遮挡画面的下半部，对刚才的天空位置做第二次曝光。这一技术与冲印室的特技制作相比要低廉得多。

### 在夜晚拍摄白天的效果

有时候白天拍摄时间不够用，就只好在晚上来补拍白天的戏。在这种情况下，需要使用HMI灯光来模仿阳光。这一技巧只是在迫不得已的情况下才使用，并且不要企图一天到晚到这样做，因为这涉及曝光的问题。

### 摄录设备

作为一名导演，你或许不用从纯技术角度对摄影机或其他设备做全面了解，但至少要熟知它们的特性和具体用法。例如，如果你想让摄影机做运动拍摄，你首先要清楚你想做什么样的运动，如何去完成这一运动，以及这一运动对故事叙述是否有帮助。

特别是镜头，导演必须对其特性了如指掌。只有充分了解了每个镜头的特性，你才能从整体上去控制观众、操纵内容、营造氛围。

## 摄影机

摄影机是一个将胶片装在暗盒里并由机械驱动的装置。摄影机主要包括以下组件：

- 镜头(汇聚光线以使胶片感光)；
- 透镜及透镜片组(位于镜头内部)；
- 寻像器(方便摄影师观察和构图)；
- 胶片暗盒(许多摄影机使用外置式暗盒)；
- 马达(驱动胶片运动)；
- 片爪(保持胶片稳定地运动)；
- 快门(控制胶片的曝光时间)。

## 胶片格式

### 超8

将16毫米胶片一分为二便形成了8毫米摄影机。它诞生于1932年。1965年柯达公司正式发布超8摄影机，虽然胶片还是8毫米，但它的齿孔更小，画面也只有常规8毫米摄影机的一半。自从有了超8，常规的8毫米摄像机便被淘汰。

超8摄影机价格不算贵，并且便携性很好，用起来非常方便。只要将胶片装入一个口袋型的暗盒就行。许多超8摄影机也可以同时录音，不过相应的胶片在市场上却不常见。它曾经是家庭影院的首先格式，但自从更小的视频摄像机出现之后，超8便被取代了。

最近超8又有复活的趋势，因为在音乐电视、商业广告甚至剧情节等领域，它被重新发现仍有一席用武之地(奥利弗·斯通和他的摄影指导罗伯特·里查德逊喜欢使用超8设备)。不过在剪辑和发行影片的时候，人们还是倾向于把超8的格式转换为视频或者放大为16毫米、35毫米的胶片。

超8的便携性可以媲美小格式的视频摄像机，画面却比后者清晰许多。出于个人风格的原因，影片制作者有时候会故意用超8摄影机来制造粗糙、大颗粒的画面效果或者老片的效果。而16毫米或者35毫米胶片要达到同样的效果，就相对更难一些。

### 16毫米

自从20世纪20年代被作为业余爱好者使用的一种格式被发明以后，16毫米摄像机已经历经了巨大的变化。它的便携性使它成为广大新闻记者和纪录片创作者的首选设备。在20世纪七八十年代，16毫米摄影机性能又有了很大的提高，并被广泛用于纪录片、低成本剧情片、动画片和先锋实验电影的拍摄。但在20世纪90年代中期，16毫米摄影机逐渐为视频摄像机所取代，与此同时作为一种发行格式，16毫米格式也消失了。

尽管如此，现在仍有一些新型的、更细腻的16毫米胶片被用于高质量画面的拍摄，其画质可以比肩35毫米胶片。像一些高预算的纪录片、音乐电视、电影电视、商业广告和一些低成本剧情片仍在用16毫米格式。

### 超级16毫米

超级16毫米胶片发明于20世纪70年代。它是通过将原来16毫米胶片上的音轨扩展为画面而得到的。超级16毫米胶片比常规16毫米胶片的画面要大40%左右。最初它并不是作为一种独立胶片格式而发明的，而是为了适应将16毫米胶片放大为35毫米胶片而设计的。因为超级16毫米有更大更宽的画面，因此只需做少量放大和修剪便可改成35毫米的宽幅格式。只要拍摄得当，超级16毫米胶片的效果可以和35毫米胶片的效果相媲美(电影《逃离拉斯维加斯》便是例证)。现在超级16毫米被越来越多地用于电视节目制作，原因是它可以以宽幅格式发行，以及可以转换为高清电视格式。

现在一些摄影机可以在16毫米和超级16毫米两种格式之间转换。但在放映的时候，人们还是必须将超级16毫米格式转换为视频或者放大为35毫米格式。

### 35毫米

只要不是使用视频拍摄，那么故事片、商业广告和电视电影的标准格式都是采用35毫米胶片制作。老的35毫米摄影机机身笨重且价格

昂贵。新一代的35毫米摄影机则比较轻便,可手持拍摄,也可安装在斯坦尼康上,具备更强的机动性。它还有一个优点,就是16毫米的技术也可以用在它上面(见图10.37)。

图10.37 35毫米摄影机

## 画幅比例

电影的格式既指胶片本身的大小,也指画面的形状和大小。16毫米和超级16毫米在胶片大小上虽然完全一样,但它们的画幅比例却不相同。画幅比例主要是指画面宽度与高度之比(见图10.15)。像8毫米、超8、16毫米和传统电视的画幅比例为4:3,或者也可换算为1.33:1,因此人们一般将其简称为133。

35毫米全画幅有声胶片也有一种画幅比例大约为1.33:1,它被称为"学院规格",是由电影艺术与科学学院命名和规定的。虽然"学院规格"曾经是影院和电视的标准规格,但对于当代观众而言它被认为过窄了。

现在在美国电影大多采用的1.85:1的画幅比例,这是一种宽幅画面。欧洲电影的画幅比例是1.66:1,跟美国电影相比,高度相同但宽

度更小一些。放映时,大多数宽幅银幕可以兼容学院规格的画面,只不过宽度还有些多余。

宽幅数字视频的画幅比例是16:9,所有高清格式的画幅比例都是16:9(也可预算为1.78:1)。

## 摄影术语

**胶片盒:** 如果胶片是大盘的(400～1000英尺长),就需要放置在专门的胶卷盒里并外挂在摄影机上。胶片盒的一边是供片盘。当胶片经过镜头得到曝光之后,将被输送到胶片盒的另一边存片盘。

**电池:** 胶片摄影机通常使用分立的、可充电式电池。要经常检查电池。电池在寒冷天气下的电量会迅速下降。

**光圈:** 介于镜头与胶片之间的是光圈,它由多块金属叶片组成,中间有一个正多边形光孔,光孔大小可调。通过调节光孔大小,可以控制光线的通过量。

**快门:** 一旦片爪带动一格画面经过光圈,快门将开启,以使胶片感光。

**曝光:** 让胶片感光被称为曝光。我们可以通过调节光圈大小和快门速度来控制胶片的曝光量。曝光量的多少会影响景深的大小。此外,我们还可以通过改变片速和环境亮度来控制曝光量。

**镜头:** 我们可以根据拍摄需要而更换相应的镜头。上一个镜头是长焦(250毫米),下一个镜头就有可能换成广角了(5.7毫米)。还有一种高速镜头(大光圈,对光线更为敏感),适合在光线较暗的环境下拍摄。

**滤镜:** 可直接放在镜头前以平衡色彩或取得有趣的画面效果。它还能用于减少镜头光通过量或作为偏振镜去除光斑。一些常用滤镜如下:

- 中灰滤镜;
- 渐变滤镜;
- 偏振滤镜;
- 扩散滤镜;
- 雾镜;
- 色彩补偿滤镜。

**取景目镜(寻像器)**：其作用是方便导演或摄像师观看镜头拍摄效果的准确性。它里面有几条细细的黑线用以显示画框的取景范围，这对观察录音话筒是否进入画面(穿帮)特别管用。

如果选用不同的画幅比例，这些黑线也可以帮助摄像师进行构图选择。电视的画幅通常要比电影的画幅小，如果表演是在黑线范围之内，那就表明它在电视中的播放也是"安全的"。

**测光表**：是一个用以精确测量场景光线强度的小仪器，我们根据它测量出来的读数去调节光圈，进行准确的曝光，而光圈大小的变化将直接影响镜头的光通过量。

测光表有不同的规格，入射式测光表测量的是光源的强度，反射式测光表测量的则是被摄对象表面反射出来的光线强度。两种测光表测出来的数值会有一定差距。假如在一个昏暗的房间里有一面白墙和一面黑墙，照射在这两面墙上的光线强度相等，由于白墙的反射率比黑墙高，这时如果用反射式测光表测量两面墙，得出的读数肯定不同，因此实际拍摄时摄影师要对读数做一定的调整。

## 灯光设备

灯光设备包括各种灯具、附件和超长的电缆线等。在电影工业，特别是好莱坞当中，灯光设备已经形成了庞大的专业性市场。

不过有些专业灯具可以选择低价的替代品来替代。像能提供软光照明、使演员看起来更迷人的中国灯笼就可以在宜家家居或其他商店买到。即便是在一些专业的电影制作中，也经常会用到这些廉价的替代品。一台嵌合式灯具要几百美元，但如果你自己动手做的话，则不超过25美元。

另一个在照明方面省钱的方法就是充分利用现场光源，比如天花板下的吊灯、桌上的台灯(电影《教父》便是如此)等。这些灯不仅可作为道具，也可以用作拍摄时的照明灯具。如果这些灯具本身带有功率调节器，当然更好。

聚光灯也是一个划算的选择。这种相对便宜的灯具却能提供充足的照明。当需要对建筑物、背景进行照明或者在夜晚的户外拍摄时，它非常有用。

当然，最廉价的灯具是太阳。它能够提供上亿瓦的功率供你使用。租借4至5块4×4英尺的反光板远比租一车的灯具或者发电机要便宜得多(一台发电机每小时需要耗费300美元)。你可以用反光板将阳光反射至你需要的任何角落，但它却不会要你一分钱。

> 在拍摄现场如果你不想干扰采访，你就要充分信任摄影师。有一次，我在一个镜头里发现噪声竟然是由我发出的。如果你在某人的起居室做采访并让他坐在长沙发上，采访对象肯定会不适应，因为突然之间他们熟悉的环境一下子就变成了采访场所，里面布置了大量灯具和缆线。因此，我宁愿选择在户外做自然式的采访。
>
> ——简·克劳维特兹

## 其他设备

### 移动拍摄设备

移动拍摄设备通常包括三脚架、云台、推车、轨道等。复杂一点的还包括绳索、螺丝钳、垫脚箱等。垫脚箱可以用来增加物体、演员或者摄像机的高度。

**云台**：为了使摄像机运动更加流畅，摄影机应该放置在云台上。做左右或者上下摇摄时不会产生不必要的震动。云台也可以安置在推车或摇臂上。

**三脚架**：为了拍摄固定画面和摇摄，云台一般会安置在三脚架或者单脚架上面。三脚架下面则要放置一些沙袋以作固定之用。

**推车**：相当于是移动的三脚架，通常带有座椅供摄影师和导演坐在上面。如果希望推车以平稳状态移动，则还需要专门为推车铺设轨道。轨道一般是铺设在凹凸不平的地面上。推车种类很多，如Western、Panther、Colortran、Crab和Spyder

等。轮子越多，推车的功能越齐全。

　　为了使摄影机越过推车做超远距离拍摄，还可以增加悬臂，而云台则放置在悬臂的末端。

 **带有座椅的推车非常豪华。**

　　**大摇臂：**大摇臂也是一种推车，只不过增加了一个可以移动、伸缩的长臂。摄影机挂在长臂末端，既可以用作与地面平行的移动，也可以用作升降式运动。大摇臂虽然比较笨重且租赁费用昂贵，却能带给整个场景独特的视觉效果，特别是当从特写拉开到全景或者从全景推至特写的时候。

　　**汽车、直升机、船：**如果想获得真正的动态效果，摄影机最好还是架设在快速行驶的汽车、直升机或船上。如果你打算在车上拍摄，可以考虑拍摄一些由车胎带起的灰尘以增加速度感。

　　**斯坦尼康：**斯坦尼康的作用是为运动拍摄提供稳定的画面。它内部装有陀螺仪稳定器，能使摄影师在轨道推车无法使用的地方做便携式的拍摄，比如在拥挤的人群中拍摄等。

## 技术支持

### 电力

　　照明需要耗费大量电力。开拍之前必须了解摄制现场是否能够提供充足电力，否则短路或保险丝熔断将导致工作停顿。最理想的情况是，摄影指导或电气工程师应该在前期准备阶段查看场景的时候就有意识地收集这些信息。

　　如果使用墙上的插座的话，你还得另备保险丝。当然如果你确切地知道每台设备的功率和插座的最大负荷的话，保险丝就不一定用得上了。

　　如果拍摄需要很大的耗电量而当地又不能提供相应的电力支持，这时你就要准备一台发电机了。发电机噪声很大，因此你要拉很长的线才能把发电机放在尽可能远的地方。

### 沙袋

　　照明器材要有专门的支架。支架要能够上下升降，最好在它的底座上压一些沙袋以保持稳定。

　　有时为了制造特别效果，还可以在灯光前有意放置一些旗帜、树枝。同时，这些物件也可以防止光线直接照向摄像机，避免光斑。

### 隔音袋

　　尽管16或35毫米胶片摄像机工作起来很安静，但还是会产生一定的噪声。特别是在一个相对比较狭小的室内空间拍摄时，这种噪声更加明显。此时可以选择使用隔音袋将摄像机包裹起来以降低噪声。

### 风扇

　　狭小的场地在灯光的照射下温度会很快地升高。这时可以准备风扇或者只有在需要时才开灯。

> 　　拍摄现场热得要命。由于布置了很多灯光，并且演员又戴着面具，整个拍摄过程相当难受。
>
> 　　　　　　　　　　　　——简·克劳维特兹

## 视频

### 视频摄像机

　　如同胶片摄影机，视频摄像机也是用镜头来拍摄画面的。不同的是，它的影像不是记录在胶片上，而是汇聚于一种叫作CCD或CMOS的光敏元件上。CCD/CMOS表面呈网格状，上面布满了密密麻麻的感光点，每一个感光点称为一个像素。当光线到达感光点之后，感光点会产生带电电荷并将其存储起来。CCD/CMOS在一秒时间内会反复检测感光点里的电压许多次，然后将接收到的信息进行加工并转换为电信号。随之，电信号要么被记录下来，要么直接显示在监视器(电视荧屏)上。

　　视频摄像机对色彩的渲染比较特别，它是将通过镜头的光线分解为红、绿、蓝三种基本

色光(三种光信号)，然后将每一路光信号传输给对应的CCD/CMOS。在视频信号中，色彩的强度差被称为色差。

## 摄录一体机

早期的电视只能作直播，如果想把图像保存下来，必须用16毫米的摄影机对着电视机屏幕拍摄。1956年录像机和录像带被发明出来以后，这一情形才为之改观，但当时摄像机和录像机是分离式的。直到20世纪70年代，摄录一体机才将摄像机和录像机(VTR——video tape recorder)集成在一块。不过在演播室里通常不使用摄录一体机，而是几台摄像机共用一台或者分用几台录像机。

当前，能拍摄和记录影像的视频设备大为普及，从专业用的摄像机到业余爱好者使用的手机，从平板电脑到单反相机，随处可见。单反相机本来是用于拍摄单张、静态的图片的，但随着技术发展，其现在也可拍摄动态的视频。目前，绝大多数摄像机都是将视频记录在闪存卡或硬盘上。

各种摄像机之间会有一些细微区别，但所有的摄录一体机器大都采用以下技术。

- 镜头：用于成像、聚焦和控制进光量，大多数镜头为变焦镜头。
- 光敏元件：CCD或CMOS负责将光信号转化为电信号。
- 数字信号处理器：对来自CCD/CMOS的信号进行处理，使之成为数字信号，同时对影像进行各种加工和校正。
- 寻像器：是一个小型监视器，通过取景目镜你可以用它取景及回放。
- 存储系统：将视频信号存储在录像带、闪存卡或硬盘上。
- 音频：大多数摄录一体机都有内置话筒，也可外接话筒。专业摄像机对音频的输入和输出可全手动调节。
- 电力供应：摄像机可以用充电电池供电，也可以用交流电直接供电。
- 时间码：大多数摄像机都能产生时间码，这

在后期制作时非常重要，其格式通常为"小时：分钟：秒：帧"。

许多摄录一体机，特别是家用型的摄录一体机，自动化程度非常高，使用者拿起来就能拍。有些机器甚至根本没有任何手动功能，但这对于专业拍摄者来说反而不适用，因为很多拍摄操作是自动功能根本没法完成的。

在正式开拍之前，你应该对摄像机的一些参数进行合理设置。有一些设置(如影像的格式、画幅等)必须符合你的影片制作需求，而且一旦完成设置，就必须始终保持一致，不能变来变去。另外，一些设置(如曝光、对焦等)必须每拍一个镜头做一次调整。

## 视频格式

数字视频影像是由像素构成的，这些像素被整齐排列成矩形网格状。每一个像素点都记录了相应部位影像的亮度、色彩等信息。一幅画面是所有能看到的像素点的集合。不过这些像素点是以隔行扫描的方式显现的。视频格式之间的区别就在于像素和扫描行数的不同(见图10.38)。

画面　　　　　奇数行　　　　偶数行

图10.38　视频扫描线

**标清电视(SDTV)**：是像素最少的一种广播级格式。在NTSC制式电视中，其像素标准是720×480。PAL制式电视中，其像素标准是720×576。

**高清电视(HDTV)**：画面的像素量更多。其有两种格式，一种是更大一点的全画幅式，像素是1920×1080，即200万像素；另一种是更小一点的，常被称为720P，其像素是1280×720，即100万左右的像素。

为什么像素数量很重要呢？因为像素量越多，能记录的细节就越丰富，分辨率就越高，画面也就越清晰锐丽。如果只是在小屏幕上播放，SDTV和HDTV在清晰度上的差别好像不

大，但换作大屏幕的话，高低立分。

## 画幅和传感器的尺寸

数字视频摄像机传感器尺寸的变化幅度比较大。小的如一些消费级和专业级摄像机的传感器，尺寸约为1/3或1/4英寸；大一点的一般为1/2或者2/3英寸；数字单反相机和数字摄影机则更大，可达3/4英寸，甚至全画幅(接近于35毫米胶片尺寸)。

传感器大小直接和像素多少有关。在分辨率相同的情况下，尺寸越小，所能承载的像素点就越少。我们还可以把每个像素想象为一个用以收集光线的小桶，传感器尺寸越大，桶也就越大。大像素点有三个方面的好处：对光线更敏感(拍摄所需的光线可以更少)，更大的动态范围(从黑到亮的处理能力更强)，更少的噪点(画质更细腻)。

传感器的大小还将影响到镜头与画面之间的关系。在镜头焦距相同的情况下，大尺寸传感器将获得更大的视角。换言之，为了得到同样的视角，大传感器摄像机要求镜头焦距更长一些，而镜头焦距越长，其画面景深就越小。

## 帧频

摄像机每秒钟拍摄的画面数量被称为帧频。帧频的多少直接影响屏幕上的动感表现。现代数字摄像机的帧频可以调节，但在模拟时代，帧频是固定的。北美和日本的NTSC制电视的帧频是30帧，由于是错行扫描(每次只显现一半画面)，因此实际上是每秒60帧画面(与这些国家的电源插座的60Hz电流相匹配)。除了NTSC制式，其他国家大多采用PAL制，其名义是每秒25帧画面，实际上错行扫描是每秒50帧画面(与这些国家的50Hz插座电流相匹配)。

## 乔治·卢卡斯和24p

卢卡斯想让用视频摄像机拍出来的画面有电影的感觉。电影在表现运动物体时会产生轻微的模糊，也就是通常所说的"动态模糊"。这种动态模糊导致了一种明显的运动感——也就是所谓的"电影感"。动态模糊产生的原因

是因为电影每秒的画面只有24格，而视频由于每秒拍摄或播放的画面数量比这高，因此运动模糊就不那么明显了。

NTSC制式电视每秒30帧画面，但由于是错行扫描，因此实际上是每秒60帧画面，这比电影每秒的画面数量高多了，就直接导致了它的画面过于流畅而模糊动感不强。

为解决视频摄像机动态模糊不强的问题，人们在技术上取得了重大突破，发明了一种名为"逐行扫描"的新技术，即每帧画面不再是错行扫描，而变成逐行扫描。这实际是对胶片摄影机的画面记录方式的一种模仿。更低的帧频数，将带来更强的动态模糊感。采用逐行扫描技术的视频摄像机有两种帧频：24帧/秒和30帧/秒，其中以24帧/秒作逐行扫描的被称为24p。

逐行扫描还有一个好处，就是它大大提高了分辨率。这是因为逐行扫描能降低行间闪烁。

## 视频格式的演变

就像电脑，买过来几个月之后就可能落伍了，数字摄像机也是如此：当一种新的、更好的视频格式出来以后，老一代的便会被迅速地淘汰。数字摄像机发展整体趋势是越来越小，越来越便宜，而功能却越来越大。

曾几何时，格式选择余地很小，摄像机大多集中于选择什么型号的录像带。对胶片格式而言，其型号的大小与画质的高低之间存在一定的关联性。但视频格式却没有这样的关联关系。你不能想当然地以为1英寸录像带的画质就一定比1/2英寸录像带的画质好。

今天，单纯的一台摄像机就可以提供很多种格式选择，或者同一格式下也有不同的偏好选择。但人们对"格式"这个词往往会很迷惑，因为在不同语境下它的意义会有所不同。下面我们对视频格式的演化做一个简要介绍。

### 标清模拟格式

#### VHS

VHS是家庭视频系统(video home system)的

英文缩写，其使用1/2英寸宽的录像带。多年以来，人们一提到家庭视频指的就是VHS。其图像分辨率只有210线。

### 超级VHS(S-VHS)

超级VHS由JVC公司于1987年为配合3/4英寸的U-VCR系统而推出，录像带宽度仍为1/2英寸，其图像的复合信号得以提高但组合信号不变，分辨率可达400线。

### 8毫米和超8

8毫米是在标准VHS基础上的一个改进。摄像机和录像带体积更小，但画质更好。超8是8毫米的提升版，主要用于家庭或者在大型摄像机不便时使用，分辨率为400线。

### Betacam

Betacam于1981年由索尼公司出品，它的推出迎合了当时人们日益增长的对设备小型化、轻便化、高性能的需求。Betacam推出的时候，它是唯一的一种使用1/2英寸录像带却能拍摄广播级画质的摄录一体机。索尼公司后来又推出Betacam SP，它不仅能兼容Betacam，还能提供四通道的音轨。20世纪90年代，模拟的Betacam摄录一体机成为广播级和专业级的标准设备。同时，Beta编辑系统也引领了后期制作的一个新纪元。

## 标清数字格式

### DV、DVCAM和DVCPRO

DV(数字视频)能在很小的盒带上记录优质的数字组合信号。特别是mini-DV将市场目标瞄准专业级消费者，用能够负担的价格向他们提供数字化图像。因此在20世纪90年代刚刚推出来的几年时间里，mini-DV就彻底颠覆了独立制作和多媒体制作市场，就如当年Betacam推出不久即颠覆广播级市场一样。目前，DV的分辨率能达到500线左右。

与此同时，索尼和松下又分别推出了DVCAM和DVCPRO。两者都是专业级数字设备，只不过在录像带格式上有所差别(DVCPRO能使用mini-DV录像带，加装一个适配盒之后也能兼容DVCAM格式录像带，但DVCAM不能

兼容DVCPRO)。比起mini-DV来，DVCAM和DVCPRO的价格虽然贵一些，但它们却有更好的性能和画质。

### 数字Betacam

数字Betacam(也称为D-Betacam)无论是在前期拍摄还是在后期制作，都能提供优异的组合数字信号。但其价格昂贵，体积也偏大，所以一般只在专业制作领域使用。不过体积大也有一个好处，就是拍摄时扛得更稳，不容易产生抖动。

## 高清数字格式

### HDV

20世纪90年代发明了DV格式之后，与之配套的MiniDV录像带也相应推出，它可以记录经过压缩的标准视频信号。十多年以后，HDV被发明了出来，虽然使用MiniDV录像带，但它开始采用MPEG2的压缩格式，而非DV压缩格式。

MPEG2在信号处理上要比DV更复杂，但更适合于电脑制作，观看时只要解压就行，而DV只能保持原有的压缩状态。

HDV的画幅比为16∶9，分辨率为1280×720，在帧频上支持60i、50i、30Pp、25p等多种格式。

HDV拥有更好的图像质量，但它的压缩比为19Mbps和25Mbps，而目前的趋势是用更高效的AVCHD编码技术取代之。

### 数字单反和高清数字单反

数字单镜头反光式照相机也能拍摄视频，全画幅单反的分辨率一般有1920×1080、1280×720、640×480。

在拍摄静态照片时，它可以选用未经压缩的RAW格式或者JPEG压缩格式进行记录。但RAW格式的文件太大，对视频进行加工和存储时仍要采用一种名叫AVCHD的压缩方式。

目前主流数字单反相机包括：佳能5D MarkIII、6D、7D，松下GH4，尼康D800。

### AVC和AVCHD

AVC是高级视频编码(advanced video coding)的英文缩写，这是一种家庭编码格式，使用H.264/MPEG-4 AVC压缩技术。索尼的NXCAM一体式摄像机可以提供1920×1080和1280×720

的分辨率选择，数据最大压缩比可达28Mbps。

## 数字电影格式

广播电视已经从20世纪的模拟标清时代进入了今天的数字高清时代。如今，新一代数字摄影机已经全面超越了高清技术，拥有更高的分辨率、更多的画幅选择、更大的动态范围和更优秀的色彩表现。

数字摄影机画质往往可以达到2K或4K，也就是相当于35毫米胶片的画质，代表性的机型有索尼F35、F65，松下的Genesis和ARRI Alexa等。由于它们的传感器尺寸和35毫米胶片一样大，因此这些机器也可以使用35毫米摄影机的镜头。

数字摄影机影像格式通常为RAW或RGB4：4：4。这两种影像格式并不能直接"被看到"，相反，它们类似于"数字负片"，为后期制作影像调整提供了极大的可能。

# 制片人

## 支持

在拍摄阶段，制片人的目标是以最小化的个人干预来确保整个过程的顺畅。重大决定应交由导演负责，制片人只有在需要的时候才出手给予支持。他应该对自己所挑选的导演有信心，应该放手让导演干。

制片人还得熟悉影视制作基本技术，这样既能帮助导演作出适当的选择，又能将费用控制在预算范围之内。

## 胶片冲印

制片人应该指定胶片冲印房中的某个人作为前期拍摄与后期制作之间的联络人。他的职责是每天向摄影指导汇报冲印出来的胶片效果。

> 谈到设备问题，应想方设法与设备出租方保持良好关系。如果是学生短片，有必要向他们作出说明，因为学生短片租赁设备可以有很大的折扣。不要不好意思去讨价还价。

> 你可以多找几家设备租赁公司，然后在它们之间进行比较。如果你是认真的，设备租赁公司也会同样认真。
>
> ——杰赛琳·哈弗勒，《公民》制片人

## 设备租赁公司

和影视设备租赁公司打交道是制片人的重要工作。打交道时，你可能会感觉不怎么好，但软磨硬泡还是能起作用的。对初学者而言，这也是一个极好的锻炼机会。

不要把设备租赁公司只当作是一个挑选设备的地方。在决定要什么之前，就应该把所有有关设备的问题准备好。凡事不能稀里糊涂，这一点很重要。

应该和设备租赁公司讨价还价。设备租赁公司有很多昂贵的设备，正因为昂贵，所以他们才不会让这些设备一直束之高阁。因此用比较低的价格就可以租借到很好的设备。这也意味着你可以多到几家设备租赁公司去货比三家，提高租赁的性价比。

制片人要和摄影指导一道确定灯光、摄像机等设备。可以走访设备租赁公司并让他们演示各种设备性能。个人间的良好关系有助于租赁谈判。走访租赁公司也可以让你了解他们是否值得打交道。

按日租赁设备费用最贵，如果改为按周租赁的话，费用只是按日租赁的一半。必须问清楚如果租的时间比较长是不是有更高的折扣。如果你以前与设备租赁公司有业务来往的话，你的信用度会有所提高。

以下是获取更高折扣的一些方法。

- 周末只算一天的价格。如果你是在星期五去租设备，然后下星期一早上归还的话，你只需付一天的租金。
- 节假日通常无须付费。
- 用现金支付会更受欢迎。这样做通常会有更低的折扣。

设备租赁公司会对一些附件收费，因此最好做一个完整的租赁清单，确保所有的费用都包括在内。

　　设备租赁公司还可能需要你出示保险单。没有买保险的话，他们可以不会将设备租借给你。如果你的项目中没有这笔经费或者你是个人制作、无力负担的话，你的租借费用可能会大幅上涨。

学生和独立制作人

　　作为学生或者独立制作人，预算肯定是很少的，但这不是大问题。你可以直接告诉设备租赁公司，你没有多少钱，所以希望以最优惠的价格租借到设备，或许你会获得同情，从而达到目的。

## 本章要点

● 用镜头语言去建构画面。镜头语言包括灯光、机位和镜头等。

● 拍摄为后期剪辑提供素材，因此镜头一定要全面而丰富。

● 拍摄时就要考虑镜头与镜头之间、场景与场景之间的过渡。每个镜头里的动作要有一定的重复。

● 场面调度就是你要合理指挥摄影机或者演员的走动。

# 录音

录音的时候我们站得远远的，声音因此很干净。每次都这样，决不制造任何干扰性噪声。

——吉姆·泰勒

## 导演

### 录制干净的声音

过去40年里，影视中的声音有了脱胎换骨式的改变。今天，像THX、Dolby、DTS/SDDS和环绕立体声等音响系统大大地提升了人们观影时的听觉体验，特别是数字化声音带给观众的是一种迥异的感觉。然而，即使我们能够在后期制作时对声音进行复杂的加工，使其日臻完美，但在声音处理的诸多环节中最重要的一环实际上还是第一环：拍摄时就记录下优质、干净的声音，特别是对白声。可以这么说，拍摄时录下的声音是基础性的。

影视制作者有很多种录音方法可供选择。其中一种名为"Nagra"（"纳格拉"，波兰语，其基本语义是"能够录音"）的录音系统在长时间里都占据着主导地位。这是一种便携式磁带录音系统，1951年由波兰人斯蒂芬·库德尔斯基发明。这一发明完全改变了户外录音的方式。它小巧、轻便、独立，音质也非常好。这套录音系统推出以后极大地影响了纪录片的制作方式，并直接促成了"真实电影"和"直接电影"运动的发生。

"纳格拉"后来也向数字化领域进军并仍被认为是录音界的"黄金标准"。然而，许多公司也开始生产数字录音机，它们大多以硬盘或闪存作为存储介质。

当你用视频拍摄时，声音也会被记录在录像带、P2卡、闪存卡或硬盘上。不同的视频格式对声音的记录能力也各不相同。有一些记录的是数字声音信号，有一些记录的是模拟声音信号，还有一些两者兼具。但大多数专业制作是以"双轨系统"来记录声音的(声音与图像信号相分离)。

虽然录音设备在不断进化，但录音的过程基本没变。任何新式的录音设备也不具备魔法功能。如果麦克风在对话场景中位置放置不正确，那么再好的录音系统也无法清晰记录演员的声音。

## 好声音为什么重要

总体说来，观众对他们所听的比他们所看的更为敏感。我们接收的信息大约90%来自眼睛，因此人们对视觉有更大的忍耐度。当声音良好时，人们可以接受糟糕的画面。与此相反，观众对糟糕的声音的容忍度却极其有限，因为它会直接影响对内容的欣赏。

### 声音制作

声音制作包括同期声、现场音响和后期制作时加上去的音效。负责声音录制的人被称为混音师或录音师。另外一个重要的人物是吊杆话筒操作员，他要确保同期声的纯度和清晰度。虽然任何声音包括同期声都能够在后期制作时再配制，但从经济的和艺术的角度考虑还是应该尽量在拍摄时作现场录制。

观众想听演员亲口所说，而现场录音通常是最好的呈现方式。考虑到声音对一部影片的重要性，长期以来人们还是更多地采用后期配音的方式来制作声音，作为录音师有时不免会为此而感到悲哀。人们经常会为拍摄一个好镜头而牺牲一切，但录音师却无法享受此种待

遇。初学者、学生和低成本制作者对这一点需要特别注意。

　　一些录音师可能不会花很多时间用在现场录音上，因为他们在后期制作时可以用一套叫作"自动对白替换"的程序(ADR, automated dialogue replacement)来替换演员的现场对白。使用ADR时，演员需要在拍摄完成后数月之内回到录音棚重新录制对白。ADR可能既费时又费钱，对初学者而言还会问题频出，但与重新聚集所有摄制人员重返拍摄现场进行重新摄录相比，它的代价肯定要小很多(ADR在第14章中会进行详细讨论)。

　　聚集人马在枯燥的录音棚重新录音是对前面所付出的努力的一种挑战。马丁·斯科塞斯就以憎恶ADR而著称。在他看来，这样做无异于将影片重新导演一回。当然，对他而言，这只关乎艺术，而不涉及经费问题。

　　然而，诸如汽车或飞机之类的噪声不可避免地会对记录"干净"的对白造成影响，因此使用ADR也有它的合理之处。当飞机飞过头顶时，人们要么接着拍，要么干脆停机等飞机过后再拍。停机当然费时，但不停机也同样费时。只不过一个是前期拍摄费时，一个是后期制作费时。

　　但在某些情况下，"不可避免的噪声"实则可以避免，比如在查看场地时不光考察视觉因素，也要将听觉因素考虑进去。你可以提前聘请录音师花几天时间去考察摄制场地以判断现场的声音是否"友好"。制片人如果对声音问题比较敏感，他就能节约下使用ADR的制作费用。总体而言，单独请一名录音师的费用比使用ADR制作方式的费用要低很多。

　　《爱神》大部分戏都是在纽约繁华的市区拍摄的，这对录制"干净的声音"是一个很大的挑战。因此，卢克·马西尼最后不得不采用ADR方式来制作声音。

　　　摄制现场的声音环境太糟糕了，我们不得不采用 ADR 方式。但后来我们发现这种声音制作方式还是挺有趣的，因为你需要不断地听各种声音，特别是对白，这对理解故

事很有帮助。我由此得到的收获是，如果人们听不明白，那他们也将很难理解故事。反之，当人们听懂了故事里发生了什么，那么他们也就理解了。

　　　　　　　　　　　　——卢克·马西尼

　　如果使用数字视频方式制作短片，声音问题同样值得关注。一般地，电影拍摄画面和声音是两套彼此独立的系统。那些只用数字视频而没有尝试过胶片拍摄的人可能不知道电影的这种制作方式。即便数字视频摄像机带有机头话筒，但专业的做法还是应该使用外置的话筒进行拾音。这种方法灵活性和操控性强，适合正确地摆放话筒。

　　在纪录片创作中选择声音"友好"的环境作为拍摄场地也很重要。由于纪录片不能摆拍，因此你往往只有一次机会进行采访和拍摄。唯一的选择就是首先要找到一个安静的采访拍摄环境。

　　从长远角度看，声音制作团队可以用他们的专业录音水准替制片人节约大量的时间和费用。花一点小钱在购置话筒或排除噪声上可以为你的后期制作节省几百甚至几千块钱。

　　本章将着重介绍声音制作团队、他们的设备，以及他们是如何工作的。在动画片制作中，对白录制应该先于画面制作。

## 声音制作团队

### 录音师

　　录音是一项复杂的工艺，因为它要在拍摄的同时对对白、现场音响、音效等诸多声音要素进行处理。录音师(也可称作混响师)因此往往也是整个声音制作部门的负责人。除了召集必要人手之外，他还要负责录音设备的挑选。与此同时，录音师还应该熟悉摄影、照明等工作流程，因为这些与他的工作密切相关。他必须游余在有限的镜头选择、机位的运动和灯光的布置之间把声音效果做到最佳。

　　录音师还应该对声音的后期处理有通透的了解。只有了解了后期制作所能达到的声音效

果，录音师才能决定他在其中能做些什么，也才能对他前期录制的声音作出正确的评估。

每部影片各不相同，每部影片都有独特的声音要求，录音师在后期制作时要经常征询制片人和导演对声音的处理意见。以下是录音师需要了解的问题：

- 影片的拍摄是在开放的现场还是在封闭的摄影棚内进行，或者两者兼而有之？
- 如果是在现场拍摄，可以预见的天气将会怎样，是冷、热，还是潮湿？
- 是不是多角色的戏？

录音师还得提交声音效果报告，做好记录以提示画面和声音剪辑师现场录了些什么，以及在哪里可以找得到这些录音。除此之外，录音师职责还包括：

- 提前做好影片的录音准备；
- 仔细了解每场戏的内容；
- 适时向导演提出建议；
- 到各个拍摄场地踩点，设计话筒拾音方案；
- 向导演提供声音样片以作为制作的标准；
- 与脚本监制一道做野外的音效录制；
- 测试房间音色和环境气氛状况。

## 吊杆话筒操作员

吊杆话筒操作员在全体工作人员中是最容易被低估的一个。有人会认为吊杆话筒操作员的工作只需高高托起一根绑着话筒的吊杆就行，除了要长得又高又壮之外，不需要其他技能。

实际上，吊杆话筒操作员和录音师是一对平等的搭档。除了强壮之外，他还必须敏捷、注意力集中和富有观察力。想想每周5天，每天12个小时都要将一根15英尺长的吊杆小心翼翼地举过头顶，还不得发出任何声响，是一件多么不容易的事。如果吊杆话筒操作员举的话筒位置不正确，再好的录音师也难以得到清晰的对白录音。

吊杆话筒操作员必须具备以下素质：

- 全面了解各种话筒的性能和拾音方式；
- 娴熟地操作吊杆；
- 话筒一方面要尽量靠近演员，另一方面又不能进入画面；

- 知道如何操控微型话筒与无线话筒；
- 如有必要，可临时充当录音师。

为了能使话筒以最好的角度拾音，吊杆话筒操作员还需要了解每场戏中演员的对白与走位。执杆的基本原则是，让话筒正对着声源，并保持适当距离，拾取直接声。

最后，吊杆话筒操作员必须和录音师保持默契，少用语言或手势作交流，做到现场反应一致。正因为录音师和吊杆话筒操作员的关系是如此重要，一些录音师总喜欢挑选熟悉的吊杆话筒操作员一道搭档。

> **学生**
>
> 对学生短片而言，找一个好的录音师很难，找一个好的吊杆话筒操作员同样很难。吊杆话筒操作员通常由导演助理或导演助理的朋友兼任。问题在于，这样一个重要的岗位却又缺乏一个适当的评价标准。如果聘请一名新手担当操作员，录音师应该对他做岗前培训，教他一些操作的基本技巧。千万不要让他匆忙上岗。

## 多面手的声音技师

如果有必要，还可以聘请一名声音技师作为录音团队的第三人。在过去，这个位置被称为"缆线员"。早期的好莱坞话筒技术不像今天这么先进，摄影机与录音机之间必须牵一条又长又重的缆线，所以需要有专门的缆线员用力拉拽缆线以使话筒能自由走动进行录音。

今天像便携式录音机、无线或电容式话筒的出现已经不需要缆线员这一工种。但声音技师有时还是需要的，前提是要看短片的复杂程度和预算是否许可。声音技师往往被当作"千斤顶"，在任何需要的时候能够及时顶上去，并且要能顶得住。具体而言，声音技师要做如下事情：

- 托举另外一个吊杆话筒；
- 帮吊杆话筒操作员整理缆线；
- 装配、测试无线话筒；
- 进行音频、视频播放操作；
- 临时顶替录音师或第一吊杆话筒操作员；

- 担当第二组录音人员。

最后，如果音频、视频播放比较频繁或者复杂，这时还得有一名"播放操作员"专门负责音频和视频的现场播放。播放操作员必须对音乐有一定的理解，并能够与作曲和编舞有良好的沟通。

## 录音设备

录音师应该负责录音设备的选择和准备。良好的声音制作要求要有良好的录音设备。录音师要与导演和摄影指导一道查看拍摄场地、参加排练，以此确定话筒的类型和话筒的安放位置。

一般地，录音师要连同录音设备一同进入剧组。如果做不到的话，那他得负责到设备租赁公司去挑选和测试设备。录音师所挑选的录音设备要经得起考验，要让人相信它们既经济又实惠。在本章的末尾，专门列出了必需的录音设备清单。

## 话筒原理

话筒是一种精密设备，能将声波转化为电信号(可参考本书网址链接资源，了解更多有关话筒的详情)。录音师必须对话筒有全面的了解，知道在何种情况下选择何种话筒高效地拾音。话筒目前仍处于模拟时代。不管录的音是以什么格式存储，拾音和放音都是一样的设备。来自话筒的声音信号经模拟-数字转换器转换之后就变成了数字信号。回放时，数字信号经数字-模拟转换器转换之后又变成了声音信号，然后通过耳机或音箱可以被听到。

## 前期准备阶段的声音方案

录音师应该从声音的角度对脚本进行分析。初读脚本之后，你可以从中发现诸多问题。通常，许多情节或笑话必须依赖于声音才能得到表现，或者至少要有一定的声音作为表现的线索。在后期制作时，这些声音会加入画面之中，比如枪声、门铃声或者尖锐的刹车声等。通过阅读脚本，录音师还可以了解到：

- 对白是不是特别多；
- 在某一场景中会出现多少个角色；

- 摄制场地的环境状况(室内，户外，或者两者兼而有之)；
- 天气问题(冷，热，还是潮湿)；
- 要不要录制额外的声音；
- 需不需要现场回放。

对以上问题的回答实际上决定了录音团队的人数规模和设备的类型。

## 查看摄制场地

录音师最好在开拍之前查看摄制场地。预先查看摄制场地可以发现一些隐藏的问题。当然，室内摄影棚一般不存在声音的问题，因为它们有良好的隔音装置。摄影棚里唯一的噪声可能来自演员。以下是录音师必须注意的一些声音问题。

- 摄制场地的空间有多大？(空间大小直接影响缆线和话筒的设置。)
- 摄制场地的音响效果如何？(硬建筑材质会反射声音。)
- 铺盖上隔音毯能否解决噪声问题？
- 嘈杂的冰箱或空调能不能关掉？
- 隔壁邻居能不能保持安静？
- 主要的窗户能不能隔离街上的交通噪声？

只有在开拍前了解到可能面临的问题，录音师才能准备好适当的设备。其中，录音师最大的敌人是摄制场地材质问题，如果是硬材质的话，声音会毫无规律地反射。

在有可能的情形下(通常也是如此)，录音师应该在开拍的第一天到达拍摄现场，并对现场的声音情况进行考察，即便导演之前已经考察过多次，录音师也要勇于提出自己的意见。

> **学生** 不说其他困难，学生短片首先要面对的可能就是摄制场地的声音问题。因为摄制场地的声音效果都不怎么好，因此学生们一方面要照顾拍摄，另一方面还得照顾录音，这中间就有一个怎样平衡的问题。关键是，学生们在挑选摄制场地时就应该有意识地找那些声音效果好的场地。

## 录音团队的职责

以下是录音团队的职责。其中一些是必需的，另一些要取决于脚本的需求或短片的预算情况：

- 录制"干净"的对白；
- 录音方位要与摄影机机位相互配合；
- 录下场景地空无一人时的声音状况，使声音的剪切更流畅(保持声音的前后稳定性)；
- 录制室内音色；
- 录制现场的声音；
- 录制额外的声音；
- 在现场做声音的播放；
- 摄制过程中与其他人员交流声音问题；
- 做准确的录音笔记。

## 对白

录音师的首要职责是"干净"地录制所有的对白，使其不受摄制场地其他声音的任何干扰。就如摄影指导要负责聚焦与曝光一样，录音师也要努力使对白声保持在一个稳定的水平，这样回放时会更清晰一些。录音师要花很多精力来对付"戏剧化"时刻。因为戏剧化时刻所产生的声音在后期很难模仿制作，录音师应该在摄制现场就准确地把它录制下来。

如果实在没办法录制干净的对白声，那嘈杂的声音比如带有飞机、汽车或冲浪的背景声也得录制下来。尽管这些声音最后不可能在片中使用，但至少它们可以作为ADR制作方式的参考。

## 声音的透视

录制对白时话筒要在不入画的前提下尽可能靠近画框，并且主音轨上要避免做混响处理。声音的透视一般是放在最后的混响阶段来完成的。如果在摄制现场就做混响处理的话，后期制作阶段所能做的就非常少了。

从根本上讲，录制对白声应该与机位保持一致，或者说应从镜头角度向前录音。如果摄影机从远处拍摄房间里的某场戏，那么声音也应该让人感觉是在远处。而在一个特写镜头里，声音应该让人感觉很私密并且是压倒性的。理想状态是，观众听到的声音要与他们看到的画面完全一致。当然，有时候也需要牺牲声音的透视，特别是如果使用声音的透视，即意味着观众无法听清对白的时候。

有时候摄影机从很远的地方拍摄，表演者只能把无线话筒藏在衣服里进行录音。比如一对情侣在海滩边漫步而用远景拍摄。观众远远地看到这对情侣，但却能清晰地听到他们的对话。为了帮助纠正这种"不自然"的声音透视，可以在后期制作时加入海浪、海鸟和海风等效果声。

## 声音录制的稳定性

除了录制"干净"的声音之外，录音师的另一个工作目标是保持每个镜头之间声音的稳定性。观众在观影时总是期望声音能够前后一致，具有稳定的连续性，而不管声音是来自哪个角度的哪台摄影机，以及拍摄的时间跨度有多大。为了做到这一点，这就要求整个录音团队必须从现场的对白声的录制开始，注重每个环节和每个细节。特别是录音师，他必须关注：

- 每个镜头内部声音的稳定性；
- 每个场景内部声音的稳定性；
- 场景之间声音的稳定性。

在镜头内部，不同演员之间和不同环境氛围之间的声音应该维持在相对稳定的状态。不要指望每个演员的声音大小都能符合录音标准。变化才是正常的。一般地，每个演员每次开口说话的音量应该在总体上保持稳定，但这并不能就此保证他的音量不会有突然的变化，除非你能根据戏剧表现的意图作出事先的判断。

除了要注意演员的声音，录音师还得特别介意背景噪声。有时光注意调节演员音量的平衡可能会导致背景噪声飘忽不定，时大时小。要避免此类情况的发生，正确的办法是利用话筒的声学特征来调整话筒的位置和角度，从而获到良好的拾音效果，而不能盲目地调节录音

机的增益或混响仪表板。这也正是吊杆话筒操作员之所以重要，以及他必须佩戴一副好耳机的根本原因。同样，录音师与吊杆话筒操作员应该一同参加现场排练以熟悉演员的走位、对白的音量和可能重叠交叉的对白。

当摄影机调整了拍摄角度以后，录音师要特别注意新角度与旧角度镜头之间音量的一致性。这样做的目的是使后期制作时两个镜头可以直接剪接在一起而不必做声音上的调整。

从一个特写摇至或者切至两个人站着谈话的全景可以不用考虑声音的透视问题。也就是说，他们说话的音量和背景声的大小可以维持不变。然而，当由全景切换到特写并且后面连续几个镜头都是特写时，录音师就要调高音量以使演员的说话声与后面的情节保持一致。

录音时，某个角色音量的大小在片中应该始终保持相对的恒定，即便镜头由全景变换为中景，甚至特写。如果你闭上眼睛，镜头之间的音量变化听起来不要过于不自然或出乎意料。为了在编辑阶段少做音量的调整，录音师在录音时可选用枪式话筒或垂吊式话筒进行远距离的拾音。户外镜头里的声音通常不是很稳定(比如背景中的交通声)，为了使它们在后期剪接时保持一致的氛围，这就要求声音剪辑师要有高超的技巧，能娴熟地在镜头之间做平稳的声音过渡。

声音不但要在一个镜头内部和镜头与镜头之间保持前后稳定，即便在场景与场景、段落与段落之间也应如此。因此在整个摄制期间，录音师要尽力使每个角色的说话声维持在一个相对稳定的水平线上。当然，也允许某些特殊的情况存在。影片制作的一大特性就是：我们不可能让一切都在掌握之中，总有一些意料之外的事物发生，并对制作产生影响，比如环境氛围等。尽管如此，我们还是要说，录音时最好能将音量的变化控制在最小范围之内。

> 录音师试着录下一切声音，我认为他已经尽职尽责了。
>
> ——亚当·戴维森

## 环境音色

录音师经常被要求为每个摄制场地录制一段30～60秒的环境声。后期制作时这些环境声可以复制，然后用于填补声音之间的空白或者与对白声相混合使其听起来更自然。录音时，灯光必须全部打开，演职人员也必须到场，但不能发出声音，所使用的话筒应该和录对白的话筒为同一支，音量大小也在同一水平线上。环境声的录制一般可放在正式开拍之前进行。每个人都要到位，这样环境音色才会和实际的一样。如果放在摄制结束之后再进行，人们可能要急着收工回家，而没有耐心让你安静地录音了。

录音师还应该在现场单独录制电冰箱、荧光灯或其他设备所发出的嗡嗡声，这样可以方便声音剪辑师在后期制作时自由地制作他所希望的环境氛围。

## 音效

脚步声、衣服发出的沙沙声、道具的移动声等音效在理想状态下应该与环境声分离开来，单独录制。但单独录制的成本很高，为节约成本，录音师有时候也可以与环境声一道进行现场录制。只不过现场录制的音效反而会显得比较生硬，后期制作时要做适当的混音处理。

比如，酒吧里的一场戏，在主要镜头拍摄完成之后，或者所有群众演员解散之前，录音师可以要求助理导演特意为音效的录制而召开一个短会，开会时人们可以互相交谈、碰杯、喝酒、唱歌等，仿佛就像真的是在酒吧里一样。时间不用太长，2分钟或许就已足够。但这2分钟足以给剪辑师提供充足的声音素材来营造酒吧的气氛了。因为在录主要对白声时，群众演员处于安静状态，所以剪辑师可以让对白声和背景声分别安排在两条音轨上，然后进行混合，使两者和谐地融在一起。

总而言之，录音师的首要任务是录制清晰且分离的对白声。如果时间允许或者觉得音效不够用，可考虑为后期录制一些额外的声音。

## 额外的声音

录音师还可以录制一些额外的音效交给声音剪辑师。特别是当摄制组在比较偏远的地方拍摄时，可能会遇到一些独特的声音(比如当地特有的昆虫、小鸟的叫声)，将这些独特的声音录制下来说不定可以展示当地特有的环境面貌。这样做比专程跑过去录制肯定省钱省时。

再比如，在拍摄期间，如果录音师知道场景地附近有一所学校，他可以跑到学校操场录一些小孩玩耍的声音。这些声音可以用作烘托背景氛围，当然也有可能用不上。不管怎样，这些声音可以给声音剪辑师提供更多的选择或者在后期制作时启迪更有创意的想法。

> 我们想让影片的声音听起来像来自野外，因此环境氛围声和逼真的脚步声很重要。我的录音师也是影片的声音设计师，他在摄制现场花了大量时间来营造影片的音效。山谷有很大的回响，当摄制现场布置好以后，他就会跟演员一道来录制靴子踩在雪地上的嚓嚓声。
>
> ——詹姆斯·达林

## 播放/音乐或视频

在阅读脚本时，录音师要特别注意那些可能需要无线话筒、播放机等特殊设备的情节。当演员需要在戏中唱歌或者跳舞的话，用播放机作现场音乐播放是必不可少的。因此，人们还要考虑事先录制相关的音乐。因为这些音乐不论是在拍摄还是在后期制作时都要用到，因此录制时必须带有导频信号或者SMPTE时码，以便与画面保持同步。

> 第一件事是录制歌声。我和作曲一道听了一大堆爵士音乐，然后开始着手准备。整首歌都是我唱的，拍摄时也用上了。
>
> ——卢克·马西尼

如果你制作的是音乐电视，你得事先拿到相关音乐的磁带、CD或者MP3。在拍摄视频画面时，乐队或歌手只需对口型而不必真演奏或真唱。而此时录音师则负责在现场播放音乐。

用视频摄像机拍摄音乐电视相对简单一些。只要现场播放的音乐是稳定的、歌手的嘴型对得上画面，那么后期制作再配上同样的音乐就没有任何问题。但有些视频摄像机在拍摄速度上会有轻微的漂移，这时时码或者同步发生器就可以派上用场，用来保持回放与拍摄同步。有时即便不能保持同步，问题也不大，只要镜头足够短，这种速度漂移也看不大出来。

用胶片拍摄，然后在NTSC制式的电视上播放就要稍微复杂一些。如果摄影机仍以每秒24格的速度拍摄，那么剪辑时画面将与音乐无法保持同步。原因在于，胶转磁的过程将会产生0.1%的速度差异(胶片速度为24格/秒，而NTSC制式电视的速度为29.97帧/秒)。这就是说，视频里歌唱者的嘴型将比音乐声慢0.1%。为解决此问题，通常的做法是仍以24格/秒的速度拍摄，但现场播放的音乐要有0.1%的提前量。有几款模拟的和数字的播放机都有加快0.1%的播放速度的功能。

在开拍之前，你最好征询一下胶片冲印室的专家的意见。如果是用视频拍摄，则没有此声画不同步的问题。如果是用胶片拍摄，则一定要将播放机设置为30帧/秒、60Hz的状态。此时一秒的声音将完全等于一秒的画面。在做录音笔记的时候，一定要记下你的声音速度和时码速度。

## 拍摄现场的通信

录音部门经常被要求为摄制现场提供通信保障。导演、制片人、脚本监制等人也会要求从混响器或录音机里监听声音。最简单的办法是多配备一副耳机，让他们可以随时使用。如果不止一个人需要监听声音情况，录音师则要使用耳机分配盒。还有一种更高效的方法，就是使用无线通信方式。使用微型发射装置已经成为业内通常做法。任何需要监听声音的人都可装配一个带有耳机的无线接受器。对导演来说，他可以一边监听演员的对白，一边很自由地在现场巡回走动。

对讲机也是不错的现场通信工具。现在比较常用的是摩托罗拉对讲机。它是专业级对讲

系统，有5瓦特的输出接口和众多频率，可以保证4～6个小组同时通信。

## 声音报告

录音师要对自己所做的录音做全面而清晰的记录。他还要向脚本监制或者助理摄影师提供场景编号和导演的评价。该记录也可称为"声音报告"(见图11.1)，它是剪辑师或音效剪辑师工作的一份重要参考，也是录音师与脚本监制进行交流的重要依据。近年来声音报告所用的纸张越来越大，目的是让录音师有更多的空间做详细的声音记录。

声音报告还应该是录音团队付出辛勤劳动的一份详细记录。通过报告，人们可以了解录制了哪些声音，以及在哪里可以找得到这些录音。报告越详细、越全面，就越有价值。声音剪辑师需要通过报告了解录制对白时出了什么状况，发生了哪些干扰性因素，比如飞机掠过时的噪声、画面之外的交谈声等。

对野外的自然声响做详细的记录同样重要。它能给声音剪辑师在做声响效果时提供有价值的参考。没有同期声的镜头(MOS，mit out sound或minus optical sound的缩写)也需要在报告上做特别的注明。

除此之外，包括所使用的话筒类型和覆盖范围等额外信息也应该写入报告。这类信息对电视电影和助理剪辑师非常重要。

> 尽管很累，但每天晚上我都会在摄制现场听一听我录的音，并做详细的记录。通过这种方法，我可以熟悉所有的录音内容，并顺便对它们进行整理归类。
>
> ——简·克劳维特兹

## 录音方法

录制清晰而干脆的对白声和音效不是件容易的事。关键在于录音方法要正确。但是总有一些事情会出乎意料，录音师因此需要做好充分的准备。比如明明说好是在室内拍摄，但导演临时通知说改为户外拍摄。这时录音师就得快速准备好户外用的枪式话筒和防风罩等附件。

图11.1　拍摄现场声音报告单

以下是几种基本的话筒：

- 吊杆话筒；
- 隐藏式话筒；
- 别针式话筒；
- 无线话筒。

## 吊杆话筒

在大多数情况下录制对白声的最好方法是使用吊杆话筒。吊杆是一个通用术语，指的是能将麦克风附着于其末端以便拾音的专门杆子。其中有一种叫做"渔夫杆"的吊杆结构相对复杂，能通过滑轮进行伸缩。

吊杆通常可以在12～18英尺之间伸缩，全部拉开之后杆身不能有弯曲(吊杆弯曲的话容易入画)。安置话筒的一端应伸向表演区以拾取演员之间的对白声。一般情况是谁在说话，吊杆话筒就指向谁。如果演员在走动，吊杆话筒操作员也应在安全范围内跟着走动，使话筒能始终靠近说话的人以拾取清晰的声音。

因为吊杆和话筒可能会造成阴影，所以操作员要观察灯光的方向，然后找到干扰最少的位置来操控吊杆。如果现场同时有几只吊杆，操作员之间还得有明确的拾音分工，并且留意不要造成吊杆之间的碰撞。

> 我的录音师以前做过纪录片的录音，所以他习惯于同时操控录音机和吊杆。我以前还真没想到可以这样操作，真是让人大开眼界。"我们早应该聘请这家伙，因为我就是打算用打游击的方式来拍片。"
>
> ——亚当·戴维森

## 过顶举杆法

执掌吊杆最适宜的方式是过顶举杆法。这种执杆法可以最大限度地自然拾音。它还有其他一些好处：

- 两三个人甚至一小群人的说话都可以只用一支话筒来录音；
- 可以很好地拾取现场音响，比如脚步声、手抓道具的摩擦声等；
- 演员可以不受约束地做大幅度动作；
- 可以维护声音透视。

如果觉得过顶举杆法太累，有一种底部托杆法也不错。采取这种方法吊杆可以放在腰间位置或者坐下来架在膝盖上。这种方法录出来的声音略显低沉，不过仍在可接受范围之内。

低沉的原因在于话筒更多地拾取了胸腔所发出来的声音。

在户外拍摄时，需要在话筒上加一个厚厚的防风罩以减少风带来的噪声。有时即便在室内拍摄也得罩上一个海绵式防风罩，因为有些话筒甚至对空气的微弱流动都十分敏感。

吊杆话筒操作员应该随时戴着耳机以监听录音情况。录音师也可以通过耳机对操作员进行指导。但要记住，此时录音师说话声不能太大。

如果摄影机要做移动拍摄的话(见图11.2)，还得准备一名缆线员。缆线员的职责是在吊杆话筒操作员全神贯注地拾音的时候保证话筒线的整齐，不至于让话筒线干扰到摄影机或轨道车的移动。另外，整理话筒线时要特别小心，因为动作过大的话，缆线会产生噪声。

纪录片的拍摄会简单一些，它可能不会配备单独的吊杆话筒操作员，而是由录音师身兼此职。录音师不用离被摄对象过远，他要能够很方便地同时兼顾音量的调节和话筒位置与方向的调整。

图11.2　录音师必须在摄制现场快速操作(照片源自《误餐》)

## 隐藏式话筒

隐藏式话筒通常是固定的。它们被藏匿在摄制场地中的某个固定位置。例如,隐藏式话筒往往被用来拾取那些远离吊杆话筒的演员的声音。话筒必须放置在摄影机拍不到的地方,比如门边、床头、画后、椅下、花中,等等。吊杆式或强指向性话筒可以用作隐藏式话筒,但隐藏式话筒更多地使用全方位式或心型话筒,这类话筒拾音范围要更宽泛一些。

## 别针式话筒

别针式话筒是一种小巧、轻便、全方位式拾音的话筒。它通常别在演员的衣服里。别话筒的时候要特别小心,应该避免录到演员衣服发出的窸窣声。别好后还要时不时地做检查,看看有没有脱落或沾上汗水。

拍摄时如果演员保持相对静止状态,那么别针式话筒录音效果特别好。如果演员要来回走动的话,拖着一根长长的话筒线就会让人很尴尬。在这种情况下,就需要使用无线话筒了。有人曾说过,给演员别上一个别针式话筒几乎是一门艺术。的确,它需要录音师既通晓技术,又懂得人情世故,只有有经验的录音师才能胜任。

然而,别针式话筒会消除声音透视,即便是有经验的录音师,也没有办法解决这一问题。用别针式话筒录下的声音听起来仿佛总是靠近摄像机,但实际上演员在画面中又是全景。对白也因为不带自然音效或环境氛围而让人感觉是干巴巴的。但这一问题在纪录片拍摄中就不算是大问题了,所以纪录片采访往往使用别针式话筒。

## 无线话筒

无线话筒实质也是别针式话筒,只不过去除了缆线,增加了一个无线发射装置。无线话筒通常被用于覆盖那些难以到达的区域,比如远景中一对情侣在海滩喃喃低语,吊杆话筒、隐藏式话筒和别针式话筒都鞭长莫及,这时无线话筒成为唯一选择。我们只是在别无他法的

情况下才推荐使用无线话筒,因为无线话筒本身有不少问题。其中之一便是它很容易受到干扰,比如警车、出租车、飞机、对讲机等无线频率的干扰。除此之外,它还存在其他一些问题:

- 租借成本较高;
- 要花不少钱买电池;
- 在关键时刻总会出故障;
- 作为别针式话筒有一些天然的缺陷;
- 性能远达不到你的期望值或厂家所宣称的那样,因为你的工作环境不可能处在完全的理想状态。

### 影响话筒放置的因素

不同话筒的放置和使用取决于摄制场地的诸多因素。录音师和吊杆话筒操作员必须观看演员的实景排练。只有了解了演员的站位和行进路线,他们才能作出正确的决定。除此之外,他们还得观察摄影机的取景范围,这样才能避免话筒入画。观看、评估了场景地之后,以下一些问题还需要考虑。

**导演的视角:** 导演想在镜头里听到谁的声音,以及什么样的声音?这是录音师作出任何决定的基本前提。

**演员的站位和调度:** 演员在镜头里移动的幅度有多大?一个镜头里既有人在走动又有人坐着不动,这时就需要有多支话筒分别去录音。

**摄影机的机位:** 摄影机离表演区有多远?这决定了你的话筒能在多大程度上靠近演员。如果强指向型话筒也不管用,那就最好在表演区内安置一个隐藏式话筒。

**镜头景别:** 镜头取景范围有多大?它对以下一系列问题都有直接影响:第一,吊杆话筒既能尽量靠近演员,又不会被摄入画面;第二,吊杆话筒操作员与摄影指导之间必须动作协调一致(景别变了,话筒的距离也要跟着改变)。

**照明:** 如果吊杆高高举起所产生的影子会被摄入画面,这就表明照明方案存在一定问题。其实在调适灯光的时候只要稍加注意,吊

杆的影子是可以消除的。

**运动镜头**：如果拍摄时用到了轨道车，吊杆话筒操作员就应该围着轨道车多演练几次。这时最好配备一个制片助理或者缆线员帮助清理缆线，避免阻挡轨道车的移动。录音师也得注意不要拾入轨道车发出的噪声。

**场景地噪声**：录音师要注意让话筒远离噪声源。常见的噪声源主要有电冰箱、空调、荧光灯、窗外的汽车声和室内的回声等。隔音毯此时或许能派得上用场。

隔音毯是一种厚厚的可以移动的毛毯，边上装有索环，可以悬挂在墙上、窗户上或者盖在空调、冰箱上以降低噪声。

**摄影机噪声**：虽然16毫米或35毫米摄影机工作起来比较安静，但还是会发出一些噪声。这种噪声在室内有限的空间内显得更明显。隔音罩或者隔音箱可以减少这类噪声。你可以自己制作一个简易的隔音罩罩在摄影机上，像变形包、海绵胶甚至外套、棉衣都可用作隔音罩。

还有一个有效的降低摄影机噪声的方法就是拍摄时尽量让话筒远离摄影机。微弱的摄影机噪声完全有可能被现场其他声音所遮盖，比如对白、音乐等。

**录音机的位置**：录音机最好放置于摄制现场的边上，靠近录音师，但要远离灯具和轨道车等物件。要特别注意话筒缆线，交流电的嗡嗡声有可能会通过缆线进入到话筒里边。但有一种60Hz的过滤器可以消除这种嗡嗡声。

录音师和吊杆话筒操作员共同决定要使用多少支话筒、哪种类型的话筒，以及话筒的摆放位置。一旦话筒位置确定下来，还要再做最后一次演练，以使录音师将录音调适到合适的状态。演员在排练时说话的音量也应与正式表演时的音量一致。在正式开录之前，录音师还得实时地预录一次，没问题后才能真正进入工作状态。

录音时经常会碰到"两极音"的情况。例如，一场对话中一个人说话轻言细语，而另一个人咆哮如雷。这意味着录音师必须在多个演员的声音之间寻找到平衡。

在这两极之间作出平衡是门艺术。类似的情况是在同一场戏的不同镜头之间保持音量的稳定。如果你已经拍摄了一个安静的全景镜头，而准备再拍一个特写时正好一架飞机飞过，这时特写镜头就必须重拍以便与全景镜头的背景声相吻合。录音师有义务在出现此种问题时提醒导演并把它们记录下来。像台词声受到道具的干扰而听不太清时也应该作记录。

## 注意事项

声音与电影画面的一个区别在于，你能直接在摄制现场监听录音回放(如果是视频画面，也有这样的优势)，电影画面则只能等胶片冲印出来后才看得到。如果声音有任何质量问题，导演可以立刻决定是否只要重新录音，还是连画面都要重新拍摄。

每个镜头拍摄完成之后导演都应该了解一下画面情况如何、声音情况如何。画面总是首要关注对象，因为很多声音问题在后期制作的时候是可以进行修补的，而画面出了问题则只能重新拍摄。

### 补录补拍

如果噪声只是给整个录音带来小部分的破坏，那么没必要全部重拍一遍。你只需补拍被损坏的那一部分内容。必要时，可以单独录音，然后在后期的时候再贴在相应的画面上。

如果声音问题比较多，可以在摄制完成之后再找一个安静的房间使用ADR方式作为事后弥补的权宜之计，这可以节省不少的钱。再不行的话，干脆在演员们卸完妆后立即在一个安静的地方做声音重录。具体办法是先让演员戴上耳机听听他们自己的声音，然后看着画面重说一遍，但口型一定要对得上。在大景别中，口型问题比较容易蒙混过去，但在小景别里要想让口型对得非常精确就有一定难度了。

### 保持声音"分离"

如果一个演员在另一个演员话没说完之际就开口说话，这被称作"话语重叠"。如果这两个演员话语重叠的声音被录在同一个音轨上，那它们就真的无法分开处理，只能永远地

叠在一起了。所以录制对白时各部分声音最好是"分离的",这样后期就能够分别加以处理。具体做法是,在同一镜头中,如果画面之外的演员想说话,那么他就应该等画面内部的演员说完之后停顿一会儿再开口说话。分开录音或者每次说话之间有个短暂停顿可以在剪辑室里处理为"话语重叠"的模式,反之则不行。

如果导演想通过"话语重叠"制造戏剧性效果,那么摄影机之外的说话声应该专门用一支话筒去做单独的录音。如果是大景别的戏,"话语重叠"则只能随现场表演了。

### 参考性声音

录音师不可能在嘈杂的场合录到清晰的声音。如果录音师一定要等摄制场地周围安静下来,却会发现拍摄光线不行或者时间不够。在这种情况下,导演可能还得使用ADR录音方式。然而,即便使用ADR录音方式,在现场录制对白仍然很重要。这时录制的对白虽然不能直接使用,却可以为后期声音剪辑时提供声音参考,即演员可以一边听现场录音,一边对口型重新配音。另外,现场环境音响(背景声)也应该单独录下来,其目的是与后期配的对白声相互混合,以营造当时的现场气氛。

### 群众场景

为了在人群涌动的酒吧里录制清晰的对白声,助理导演应该指挥作为背景的群众演员模仿说话和碰杯。这意味着在正式拍摄的时候,群众演员张开嘴唇却不说话,举起酒杯子却不发出碰杯声。他们以事先确定的某种节奏跳舞,但现场却不播放音乐。所有的背景声都将在后期制作的时候再加上去。

通过这种方法录制的对白声将非常干净、清晰,不会受到背景声的任何干扰。为了维持这种幻觉,真正说话的演员必须装着大声说话以抵抗嘈杂的人群和音乐。后期制作时,再将三路音轨(对白声、音乐声和嘈杂的背景声)混合在一块,形成热闹非凡的感觉(注意:三路音轨中对白声应该是最清晰的)。

### 视频摄像的录音

大多数非专业视频录音都是采用单音轨系统,把声音录制在录像带的右边(只有少部分情况除外)。而大多数摄录一体机也都带有机头话筒,用起来既简单又方便,但有可能因为离声源较远而无法录制到最佳声音。相反,摄像机周围的噪声反倒会出乎意料地被录进去。

不同型号的录像带记录音轨的方式各不相同,但大都可以做立体声录制(左右两个音轨)。有些还可以同时记录四路音轨,这可以给你的制作带来高度的灵活性,比如你可以将来自不同话筒的声音录制在不同的音轨上。视频摄制的一个优势是你能很容易地将影片从一种视频格式转换为另一种视频格式。例如,你可以用超8摄像机拍摄,然后在剪辑时转换为带有四路音轨的录像带上,而播放时又可转换为具有六路音轨的DVD格式。

专业级的声音只有通过独立的话筒分别靠近声源才能录到。至于是采用有线还是无线方式、是传输到摄像机还是录像机,它们的差别并不大。如果录音师站在人群之中,那么声音最后传输给录音师,因为这样可以方便他监听声量情况,以及在多路声音之间做平衡调节。

大多数视频制作都是采用双系统制,即声音与画面的录制是分离开来的,只有在做画面剪辑时才把两者混合在一起。这样做的原因主要包括以下几点。

- 声音剪辑师更喜欢采用分离的制作模式。这是因为在后期制作阶段,声音技术人员经常会将完整的声音复制下来作单独的剪辑。这取决于他们所用的声音剪辑软件,他们可以将这些声音重新数字化,并且在一个具有更高比特率和更好的声音码的环境下剪辑。除此之外,他们还可以将剪辑师不需要的镜头从录像带中剔除出来。这可以使声音剪辑师更加自由地发挥他们的才能,以及减少ADR的工作量。

- DV摄像机用久了的话会出现轻微的声画不同步的情况。这种情况虽然很少出现,但确实存在。索尼公司已经通过采用DVCam技术

来纠正这一问题。其方法是，DVCam使用更宽的录像带(6.35毫米)以记录更多的声音信息到音轨当中。而其原理是，更宽的录像带与录像机磁头之间在重放过程中会产生更小的摩擦力，这也意味着摄像机有更长的使用寿命、更高的准确度、更持久的耐用性和性能的全方位提升。

- 对录制的声音做一份安全备份是不错的做法。用视频摄像机拍摄的一大好处就是你可以从数字录音机中直接输一路声音信号进入摄像机。这样你就在录像带和数字录音机里有同样的两套声音了。

- 视频录音团队的人员根据制作的复杂程度而有所不同(比如一场戏里有多少角色要开口讲话)。是在现场拍摄还是在摄影棚里拍摄，也会影响工作人员的数量。单机拍摄可能只需要一个人就可以搞定所有的录音工作。而拥有很多角色的戏，则可能需要吊杆话筒操作员和录音师去同时处理2～12路声音信号，而演播室里多机拍摄的声音信号多则可以达到18路音轨。

当用视频摄像机拍摄时，摄像机型号主要取决于画面的需求。一旦选择了某种型号的摄像机，将会对录音产生直接的影响。在选择摄像机型号时，你需要考虑以下问题：

- 你需要多少路音轨；
- 摄录一体是否能手动调节声音；
- 是否需要用到外置话筒；
- 是否有专业的话筒接口或者相应的适配器；
- 是否需要混音控制台。

当使用Hi-8、S-VHS、Mini DV等小型摄像机进行拍摄时对以上问题的考虑将显得更为重要。大多数专业级摄录一体机对音量的调节可在手动档和自动档之间切换。但许多消费级摄像机则只有自动档功能。这虽然很方便，但也只能使用机头话筒而接不了外置话筒。一般建议挑选那些能提供手动控制功能的摄像机。当然，消费级摄像机的机头话筒有时也能录制出好的声音，但外接一个专业级话筒之后，反而会产生嗡嗡的噪声。这是因为其前置放大器与专业话筒之间不匹配而造成的。因此拍摄前一定要调适好你的录音系统，这样你才能录出高质量的声音。

## 纪录片

声音对纪录片创作也很重要。不像叙事短片里的演员，录音师不能要求被采访对象做反复练习，大多数情况下他必须一次就录音成功。因为纪录片创作团队人数通常较少，所以录音师和吊杆话筒操作员往往由一个人担当，要同时做几件事。另外，在叙事短片中，人们有充裕的时间去勘察摄制场地，但纪录片的创作人员往往是一到现场即开始工作。

一个有经验的录音师应该学会与摄像机"共舞"。他要既跟得上摄像师的镜头移动，又能将话筒始终置于画面之外，并且能以最佳角度拾音。录音师要对将话筒置于合适的位置有着一种本能的感觉。在某些抢拍式纪录片拍摄过程中，录音师应始终处于戒备状态，随时准备录音。一旦开拍，他要迅速站好位，并能准确调节好音量大小。

每到一个新的采访环境，就录制一些环境音或者"房间音色"。有时候环境音看起来稀疏平常，但它们对丰富视觉、塑造人物声音形象非常管用。

> 拍摄的时候我总是戴着耳机，因为我认为如果只是简单地相信仪表盘上的指针，以为有了它的指示你就能录到优质的声音，那你真的就有麻烦了。仪表盘上的指针只是告诉你它在录音，至于声音质量到底怎么样，则难于保证。而我的目的是要录制清晰、干净的声音而不是噪声。因此，现在我正戴着耳机监听声音状况呢！
>
> ——简·克劳维特兹

## 网站资源

本书的网站(http://www.routledgetextbooks.com/textbooks/9780415732550/)将对以下内容提供更为详细的介绍：

- 话筒参数(灵敏度与工作方式)；
- 话筒类型(动圈式、电容式)；

- 拾音方式(全方位式、强指向式、枪式等);
- 减震、防风处理。

# 制片人

### 监控环境

因为制片人主要任务之一是管理好预算,因此任何能节省时间与金钱的事物都应该是制片人的关注对象。在录音领域,聘请熟练的录音师和吊杆话筒操作员只是第一步。制片人必须确保录音师了解他的工作重点是录制清晰的同期声。

聪明的制片人应该在前期准备阶段就让录音师参与进来,和导演及摄影师一道工作,这样就能提前发现声音的问题。负责解决潜在的声音问题的应该是片场经理,他是制作团队与外界交涉的中间人。片场经理要处理来自邻居的噪声、狗吠的声音、空调或电扇的干扰声等。此时制片人应该更多地关注:

- 确保设备到位;
- 尽量压低设备租金;
- 确保所有摄制场地声音环境"友好";
- 要求录音师每到一个场地都要录制一些环境声和有趣的音效;
- 确保设备使用方法正确和安全。

## 录音所需设备

一旦录音师了解了脚本的要求和摄制场地的状况,他就应该列出一个准确的设备需求清单:

- 装录音设备的小推车;
- 光盘、光驱和Nagra录音机;
- 便携式调音台;
- 话筒;
- 无线发射与接收装置;
- 枪式话筒;
- 别针式话筒及话筒夹;
- 高质量的电容式话筒;
- 两到三副耳机;
- 话筒缆线;
- 连接话筒与调音台的缆线和连接摄像机与调

音台的缆线;
- 磁带(如果需要);
- 减震器;
- 防风罩;
- 遮音毯;
- 挡风玻璃;
- 带有减震装置的话筒吊杆;
- 充电电池;
- 减震夹;
- 干电池。

## 录音设备包的大小与人员的配备

根据预算和工作人员的数量多少从低到高有五种选择,其技术的复杂度也依次升高。录音就是录音,如果低于某个基准线录音工作将无法完成。

- 只有一台带机头话筒的DV机(摄像师兼任录音师),这一配置非常有限,只能录一些勉强可用的声音。
- 一台DV机加一台录音机、调音器、吊杆话筒和若干支别针式话筒(两个人:录音师和吊杆操作员)。
- HDcam,加上立体声录音机、调音台、吊杆话筒、别针式话筒、无线话筒(两个人:录音师和吊杆操作员)。
- HD或胶片摄像机,加上多音轨录音机、调音台、吊杆话筒、别针式话筒、无线话筒、通信系统(三个人:录音师、吊杆操作员、助手)。
- 同上(增加一名现场放音师)。

数字录音机已经成为行业标准。它们音质好且小巧、轻便,对短片制作影响巨大。目前有许多种用于现场制作的数字录音机。在本书第三版的时候还流行的DAT数字录音机目前已被硬盘或闪存式数字录音机所替代。

值得一提的是,Sound Devices公司发布了一款带有时码功能的702T型便携式数字录音机。它具有两路通道,在录制数字声音方面能力非常突出,可以通过便利的、可移动的压缩闪存卡来记录和播放声音,使声音的现场录制变得

简单快捷。它可以以16或者24比特的速率进行读写，频率分别为32kHz和192kHz，同时支持MP3功能(见图11.3)。

图11.3 702T便携式数字录音设备

这款设备因为是一个整体，所以显得结实耐用，即便在潮湿、高温的环境下也能正常工作。

## 本章要点

● 录音师应该了解后期制作能对声音做哪些处理。

● 查看摄制现场。

● 排练时要预先安排好话筒或吊杆的摆放位置。吊杆操作员应该避免吊杆及其影子进入画框。

● 录制环境、音色及音效。

● 用视频拍摄，要提前计划好设备。有许多种视频格式，每种都会导致声音参数的不同。

# 正式摄制阶段

建造好船只，水手各就各位，只待船长下令起锚，轮船便可启航直奔大海。与此类似，当一切准备妥当的时候，导演也须带领所有演职人员进入短片的正式拍摄阶段。

在正式摄制阶段，你需要时不时地回顾之前所做的准备、计划和安排，并对前一阶段把大量时间用在反复修改摄制进程、寻找拍摄场地、建立良好工作关系上心存感激之情。换言之，前期准备工作做得越细致，摄制工作进展得就越顺利。

正式摄制阶段也被称为"主要拍摄阶段"。它是指第一摄制组或者主要摄制组完成拍摄任务的时间段(专业制作有时候会组建第二摄制组来拍摄一些没有主角、不用录同期声和现场音响的戏)。

正式摄制阶段是一个高强度的工作阶段。你必须与相同的人每天工作数小时，连续不断地工作数天甚至数周，这非常考验人的勇气与耐力。拍摄期间你必须亲自而敏锐地发现哪些演职人员工作能力强、值得信赖。如果在拍摄的第一天就了解到某人有问题，你要马上决定是给他时间以改正，还是另找其他人替换他。

在前期准备与后期制作阶段，解决此类问题的时间非常宽裕，而在正式摄制阶段时间弥足珍贵，来不得半点浪费。各摄制单位既要有足够的灵活性，又要能迅速而坚决地执行导演的决策。妥协虽然是必不可少的，但决不能以牺牲影片品质为代价。

保持灵活性的最佳途径是各成员间能充分地交流与配合。如果在前期准备阶段就能将各种可能出现的问题考虑周全，那么这些问题即使在正式摄制阶段真的发生，也用不着过分担心，解决起来也会相对容易一些。

为了达到充分交流与配合的水准，作为新手导演必须虚心学习，积极了解所有拍摄程序(见图Ⅱ.1)。本书第2部分内容便是按照拍摄阶段可能出现的问题而做有针对性的组织和结构，从而确保你的纸上创意成功地转换为影片的画面与声音。

一部影片由各种要素构成，但它们要作为一个整体而存在，或者说，好的影片应该是总体大于各要素之和。

## 制片人

制片人此阶段的主要任务是确保影片开拍之后所有演职人员都明白他们的职责所在，知道该在什么时间什么地点做什么样的事情。

要完成此任务制片人就必须：

- 理清剧组组织关系(见图Ⅱ.1)和指令链条；
- 编制出确实可行的预算；
- 制订每日工作安排；
- 制作每日的通告表；
- 保证工作人手充足；
- 注意安全并确保片场安全；
- 饮食服务；
- 交通安排。

## 片场的安全

拍摄期间制片人必须确保片场内外的安全，防止有人受伤、小偷偷窃财物和损坏设备与场地(各种设备和个人贵重物品的安全都可以享受保险，但剧组自己也要承担一部分赔偿责任)。

除此之外制片人还需注意：

- 用正确的方法保管服装和道具,防止磨损与污渍；
- 不能遗漏设备；

- 确保灯光使用安全，不要接近易燃品；
- 灯具脚架必须用沙袋压牢以保持稳定；
- 注意不要将电线和话筒缆线弄混，并要保持干燥。

# 安全员

　　为了确保片场的安全，制作人可以任命一名安全员来负责此事。如果需要，一名安全方面的专家也可以考虑，如特技助手、消防员、武器专家等，但最合适的人选还是助理导演。他可以负责全面的安全工作，每天检查人员及设备情况。

# 基本原则

- **厘清演职人员的指令链条**。确保每个人都知道其上司是谁。如果片场出现问题，每个人都要明白应该向谁报告情况，以及接受谁的指令。
- **分派任务**。不要什么事都由你亲自处理。一个人管得越多，失误也将越多。

- **合理安排人手**。让两个制片助理同时去寻找同一道具是低效的和浪费的。
- **对一些特殊情况的处理要留下充裕的时间**。像爆炸、撞车、抠像、水下拍摄、儿童拍摄、动物拍摄等特技、特效通常需要花费更多的时间，因此准备工作一定要做充足。
- **不要想当然**。每项任务都必须落实到具体的人。
- **避免推卸责任**。如果有人犯了错，也别浪费时间去一味怪罪，不如留点精力去积极纠正错误。每个人都会犯错，专业人士也不除外。
- **时刻留意演员的需求**。演员的需求总是第一位要考虑的。
- **牢记"墨菲法则"**。错误总是不可避免，但要以积极心态去应对。
- **保持健康和充足精力**。良好的饮食与睡眠是必需的。
- **保持演职人员的健康**。干净卫生、富有营养的食物应该充足地供应。
- **尽量让所有人都能心情愉快地工作。**

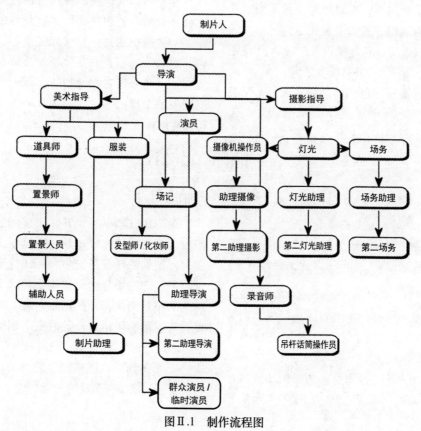

图Ⅱ.1　制作流程图

# 片场摄制

他们告诉我："别担心，一切都很好。每个人在现场并知道该怎么做。"所以当演员各就各位之后，我们启动了摄像机和录音机。我喊开始，然后开拍。一切都进行得很顺利。这时我身边突然出现一阵骚动。我转眼望去，原来是录音机里的磁带出了故障，卷了出来。演流浪汉的演员正举着双手在一旁尽力帮忙。录音师处理完故障，我们迅速重新开始。

——亚当·戴维森

前期准备阶段工作做得越充分，摄制阶段将会进展得越顺利。在这一阶段，时间非常宝贵。但天有不测风云，有时候你不得不面对乌云遮日、大雨磅礴、疾病来袭、迟到早退、设备损坏、场地毁约、意外噪声等问题。关键是，你要了解"墨菲法则"并有应变之道。

每部影片都有它自己的片场需求。本章将致力于影片制作的一些共通问题，如美工、表演、拍摄指导、导演、制片人、美术指导各自的职责等。

## 片场布景

我认为只要有可能，你就应该在开拍之前多视察几遍摄制场地。

——简·克劳维特兹

影片制作过程中，视觉设计/美术指导、布景师就像是魔术师，能点石成金、化腐朽为神奇，在平地里"建造"出影片所需的场景来。

当第一次造访已经布好景的摄制场地时，人们或许会有恍如隔世之感。但这实际是导演、制片人、美工部门和摄影指导等人经过大量想象、周密计划和几周甚至是几个月不懈努力的结晶。正是通过布景，故事中的角色才能从纸面上最终落脚于现实之中。

## 最后的巡视

我们强烈建议导演、摄影指导、美术指导和布景师一定要在正式开拍之前对摄制场地做一次全面的巡视。这样的巡视可以让导演检验他的想法，看现场的布置是否达到他的理想要求。

影片制作的一条恒定条律是：任何片场布置都要做再次调整。特别是经过排练之后一定会有一些新的想法，比如家具要做重新的安排，一些细小的物件要进行更换等。摄影指导也要随着现场布置的变化而积极调整原来的照明方案。总而言之，开拍之前做一次全面的巡视能使各个部门有时间再去弥补缺陷，防止拍摄过程出现意外。

## 工作流程

### 开拍之日

最先进驻摄制场地开始工作的应该是美工部门。美工部门完成布景之后接下来便是电力部门，他们的任务是安装和调适灯光。与此同时，美工部门要分出一些人手转战于其他摄制场地的布景工作。开拍以后，美工部门一定要有人在现场听候调遣，随时准备调整现场的布景、服装、道具等以满足拍摄需求。

下面我们以《误餐》中的一场戏为例来说明美工部门是如何布景的。

> **室内·餐馆——下午**
>
> 贵妇人走进车站的餐馆。里面的陈设比较简单：一个烤炉，几个卡座，一排冰柜里塞满了色拉和三明治。她点了一份小吃又取了一份色拉。
>
> 一名厨师站在白色油漆的柜台后面，头戴一顶白色的纸帽，身着一条白色围裙。
>
> **贵妇人**
>
> 色拉多少钱？
>
> **厨师**
>
> 两块钱。
>
> 贵妇人把色拉放在柜台上，然后急冲冲地翻开钱包。
>
> **贵妇人**
>
> 哦，我可能没带够钱。
>
> 她清空钱包，结果只有一块钱和一些硬币。
>
> **贵妇人**
>
> 这里是……一块钱
>
> 厨师一个一个地清点着硬币
>
> **厨师**
>
> 一块五……两块。行了，女士。
>
> 贵妇人拿起色拉盘快速地离开柜台。
>
> **贵妇人**
>
> 纸巾？
>
> 厨师递给她一张纸巾。她朝座位走去。

针对以上情景，美工部门需要做如下事情。

**场地**：在前期准备阶段，场地就已经定下来了。如果定的场地临时落空，美工部门就必须启动应急方案，挑选别的摄制场地。

**餐馆布置**：在开拍之前，布景师、美工师要根据脚本里的描写来"装扮"餐馆。影片拍摄过程中，他们又要随时对一些摆设进行调整以满足拍摄需要。餐馆的戏拍完后，美工部门又要转移到另一个摄制场地做提前的布景。

**道具**：道具也应该在开拍之前就准备好。道具师要事先将食物用玻璃盘盛好，然后放在柜台后面。他还要在贵妇人的钱包里放进适当的零钱。当演员进场之后，道具师再将钱包和手提袋交给她。另外，他还要为厨师准备一些纸巾。

**服装**：当演员到达拍摄场地之后，他们首先应该去换装。服装师也要按照脚本的要求来打扮这场戏里的两个角色。他要叮嘱厨师扮演者注意保持围裙、纸帽的干净整洁，以便下一场戏还要用。戏演完了以后，服装师要帮助演员脱下演出服，然后收拾整齐。如果演出服脏了，他还要拿去清洗。

**化妆与发型**：演员换好服装以后接下来就要做化妆和发型了。化妆和发型必须与以前的戏保持前后一致。化完妆、做完发型以后，化妆师与发型师也不要离开，而是在摄制现场随时准备给演员补妆，以及帮助他们卸妆。

## 布景

布景师要按照美术指导的要求对摄制现场布景。他们还得负责租借、购买或者制作各种物件：从地板上的小块地毯到冰箱上的磁条贴片等事无巨细、无所不包。一句话，就是要让角色"生活"在他们应该生活的环境之中。

在布景过程中，美术指导还必须与灯光、摄影等部门相互协调、相互帮助。比如灯泡功率过小导致现场看起来有些昏暗，这时就要让电工师更换一个更大功率的灯泡。

布景师有时候也要反过来帮别人的忙。如果地板上的地毯阻碍了摄影机的移动，那布景师就得帮助重新摆放地毯。有时候美术指导还要派人手帮忙去制造"风""雨""雪"等。

不是所有的物件都能被很容易地找到。如果导演对某个物件有特殊的要求而到处找也找不到，那么美术指导与布景师就必须按照要求亲手去制作了。

### 前后一致性

布景师要注意维持摄制现场的原貌，保持镜头的前后一致性。比如，拍摄一场打斗的戏，打斗过程中很多东西都被损坏了，那么所有损坏的东西在打斗完之后要重新恢复原样。一般地，脚本监制在布置场景时要用照相机拍下各种物件的摆放位置。

### 复制品

布景师在做一些重要的家具和饰品时要多准备几件复制品以备不时之需。有些复制品可以不用做得太结实，比如打斗用的椅子只需

用胶水粘紧就行。表演"坐"的时候演员可以坐在一张真椅子上，而打斗时则换成那张复制的假椅子，演员抄起假椅子砸向另一个演员，椅子应声散架，整个表演看起来也会显得非常逼真。

## 道具

### 武器

道具师负责武器的制作与管理。他通常只在开拍之前才把武器交付给演员。在室内拍摄时，要注意道具武器的使用安全。在户外拍摄则一定要让周围的人，特别是警察，知道这只是在拍戏，否则别人会真的以为发生了枪战。

### 前后一致性

拍摄过程中负责道具使用前后一致性的是道具师。比如拍摄吃饭戏的时候他要根据脚本要求提前为角色准备好相应的食物和一些备份，而具体拍摄时他要随时维持玻璃杯中的水在高度上不变或者桌上餐具的位置正确。

食物在拍摄过程中会不断消耗，因此必须准备足够的备份。如果脚本要求角色要吃色拉(就如《误餐》里的情节一样)，那么在每个镜头拍摄的时候就应该准备好几份完整的色拉。片场还应该有一整套储存系统用以放置新鲜的或者吃了一半的食物。

> 到底需要多少色拉我们心里也没有底。但一天的拍摄结束后，色拉必须看起来是没动过的一样。
>
> ——亚当·戴维森

### 复制品

如果戏里要求将一只表砸得粉碎，那么在实际拍摄过程中因为动作重复的缘故，这只表将不得不被砸很多次。道具师这时就要准备足够多的备份表让导演拍到满意为止。如果戏里要求角色戴上一只比较特别的表，制作同样的复制品就有一定难度了。导演这时其实可以考虑一下影片里是不是一定要用那只特别的表。

## 个人物件

拍摄期间，财物管理员要负责看管好演员的个人物件。演员也应该把自己的贵重物品交付给管理员保管，拍完戏后再取回来。

> **学生**　如果某场戏要求角色喝酒，实际表演中任何类型的酒其实都是不允许的。表演者只能"扮醉"而不能真喝。因为演员的职业就是表演。放开豪饮反而会妨碍演员表演能力的发挥。

### 就地取材

如果拍摄过程中牛奶用光了而周围商店又关了门该怎么办？如果摄制场地在荒无人烟的地方又该怎么办？导演总是一遍一遍地重复拍摄，以求获得最佳镜头，因此道具必须能随时接济得上。即便导演有时会告诉道具管理员他将要拍摄的镜头的准确数量，道具管理员明智的做法还是应该再多准备一些道具，因为意外情况经常会出现。

美工部门在不得已的情况下一方面要提醒演员注意节约，一方面也可以就地取材，即兴制作部分道具。比如，可以用冰激凌混合一些水变成牛奶，只要在色泽上跟真的牛奶没差别就可以了。道具师还要学会一些小的窍门，比如用冰茶来模仿身上的伤痕、用不含烟草的香烟提供给不抽烟的演员、制作松散的椅子用以打斗、制作糖玻璃用以表现玻璃碎裂的场景、用汤来替代呕吐物等。

## 服装

剧组到外景地拍摄必须携带演出服装、备用服装和群众演员的服装。因此，服装师必须始终在摄制现场随时提供服务。

比如，拍一场户外冬天的戏，镜头里的人物必须穿着厚重的大衣以暗示天气的寒冷。虽然实际拍摄现场正处于酷热之中，但服装师仍然得准备大量的冬装，因为观众只能通过演员的穿戴来判断天气和温度情况。

### 特殊设备

有时候像无线话筒、急拉背心(当角色被子

弹击中时，他要作出突然栽倒的动作，这一动作必须通过拉拽隐藏在他演出服里面的绳索来完成)等特殊的设备要缝合到演出服装中去。服装师要与相关技术部门进行协商，尽量使这些设备能藏在衣服里面而不被观众发现。

服装师可以使用一些技巧。例如在一个镜头中快速地换装有时候可以借助像维可牢(一粘上去便能固定)之类的东西。

## 化妆

### 前后一致性

给演员化完妆之后，化妆师也必须坚守在摄制现场以便随时给演员补妆。在炙热的灯光下，演员会不停地出汗，为了不使脸部看起来油腻腻的，就必须不断地给他们补粉或用纸巾擦汗。

### 主动援手

化妆师往往是演员开始表演前所接触的最后一个人。演员未能及时出场在大多数情况下也是由于妆还没化完。因此，除了化妆师之外，还必须有人主动帮助导演处理演员化妆的事宜。化妆师也应该天性乐观开朗，这样演员出场表演之前才会有一个良好的心态。

### 特别效果

化妆是件非常费时的事情，特别是化一些特别效果的妆就更加费时。化妆时不论是化妆师还是演员，都要比其他人员早几个小时就起床准备。

> 美术指导帮助我制作偶像。在《疯狂的胶水》中偶像大约10英寸高，因此片场大小应该在 6×6 英尺的规模。
> ——泰提亚·罗森塔尔

## 发型

发型师的工作紧接在化妆师之后。演员的发型与化妆必须在整体上相互协调。

### 前后一致性

保持演员发型的前后一致性也很重要。发型师对每个人的头发造型都要用数码相机拍下来，为下次做发型提供参考和依据(当然，这一

方法也可推广至其他各个部门)。

拍摄过程中演员的发型很容易搞乱，特别是在风很大的地方拍摄。维护发型的稳定需要占用大量的时间。如果某位女演员以整理发型会影响她的精力为由而拒绝发型师，那么你会发现后期剪辑时前后镜头间的发型将不匹配。在这种情况下，发型师将不得不更小心一些。如果镜头与镜头之间发型变化不大，发型师可以不做声，一旦发型影响镜头的前后一致性，发型师要马上通知脚本监制、摄像师或者导演。一般情况下，这由导演来决定是否要重新整理一下发型。

## 辅助人员

根据拍摄的复杂程度不同，美工部门可能还需要聘用画师、特效团队等人手。但对于短片制作而言，则往往只能一人多职了。

# 导演

### 激励作用

演职人员的等级就像是金字塔，而导演则位于塔的顶端。短片制作虽然需要整个团队的努力，但在摄制现场导演却是最高权威。一个准备充分且有自信的导演将以其不容置疑的语气和态度对整个团队施加影响，带领他们解决各种问题与挑战。相反，一个既准备不充分又没有自信的导演将会挫伤团队的士气，增加摩擦激化矛盾。有人把导演恰当地比喻为船长，他应该发号施令让船员们听从指挥。如果他犹豫不决，船员将群龙无首，各自为政。

导演有时候要凭直觉行事。他的决策可能是对的，也可能会出错，但决策只能由导演来做，别人无法越权。导演做决策时可以咨询他人的意见，也可以及时更正他原来的计划。最重要的是，作品的样式要深深扎根于他的脑海之中，他要能够三言两语就把他的想法告知给每一位演职人员。然而，演职人员的素质同样重要。如果演职人员在大多数时间内不能正确执行导演的命令，那么再好的计划也将偏离原来的方向。

导演在摄制阶段的职责是在规定的时间内按脚本要求进行拍摄，离开时应该带走讲述故事所需的充足镜头。一个准备充分的导演遇到意外情况时要能够果断决策，及时调整计划，因为他已经对脚本了如指掌，烂熟于胸。

> 我们最后一天的拍摄是在餐馆里进行的。那天早上做的第一件事就是安装各种设备。这时斯科特走了进来。她四处走了走，看到了手推车和天花板上悬挂的各种东西，可谓一片狼藉。她找到我，说："亚当，我有话跟你讲。"其关切之情溢于言表。我说："斯科特，怎么了？"她说："我会努力去尝试，但我实在不明白我扮演的角色怎么会在这么一个乱糟糟的地方吃饭？"我说："不用担心，在镜头里你会看到你吃饭的地方其实是很整洁的。"
>
> ——亚当·戴维森

## 指导表演

演员是导演讲述故事最重要的支点。一个优秀演员将赋角色予生命。在正式摄制阶段，帮助和指导演员进行表演是导演的主要工作。

导演的首要任务是创造良好的工作环境，以使演员能够在轻松、友好合作的氛围下专注于表演。如果片场总是发生争吵或充满噪声，演员的注意力将很难集中。

> 导演应该懂得如何去激发演员。换句话说，他必须知道如何使演员的表演看起来不像是在"表演"。要尽量让演员心态放松，这样他/她才能释放他/她的才能。
>
> ——伊利亚·喀山

拍摄期间肯定会发生各种各样的事情：紧张、忘词、技术故障，等等。忘词最不可原谅，但确实又会经常发生。如果演员尝试用自己的方式进行表演但跟你的预想完全不一样，又将怎么处理？(只要有时间，可以让他们作出不同的尝试。)

导演应该给予演员充分信任。面试和排练两个环节已经让导演对演员的表演能力有了基本了解，但最终一切还是要等开拍之后才能定夺。随着导演的一声"开拍"，许多无形的东西才能显现出来。这些无形的东西包括演员说话的情感色彩、语音语调、节奏、反应和角色本身的性格特征等。当进入到实拍状态，某些演员可能会因为拘谨而迟迟入不了戏。此时导演必须设法去消除演员的这种紧张感。

> 我们花了一整天在录音棚里。我们朗读了好几遍。因为台词已经打印出来了，演员们不需要记词。真正表演的时候有些困难，我不得不给他们做大量的指导。好在整个过程还算顺利。
>
> ——泰提亚·罗森塔尔

## 导演作为观众

在剧院，演员与观众是一种互动的关系，观众反应越热烈，就越能激励演员超水平发挥。而在电影拍摄过程中，演员只为导演表演。演员的表演是零碎的、片断式的，只有经过后期剪辑以后他的表演才能成为一个整体。在这种情境下，导演必须时刻牢记演员的表演是需要得到反馈，要让他们能及时听到你的意见和评价。

现场摄制时，导演的注意力要同时兼顾演员和摄制人员两大群体。这也很好理解，每个镜头完成之后，演员总是在一旁等待导演的反馈意见，而此时他却被摄影指导、录音师、化妆师等人团团围住脱不开身。

此时要让演员感觉到他们是属于优先考虑的人，即让演员在每个镜头之后能即刻听到你的反馈意见。以下是一些基本建议。

- 身边有其他人员时，要克制对演员表演的指正。可以把他带到一旁轻声指点，不要让别人听到，不要让人难堪。演员对于自己的表演很敏感，他更愿意在无压环境下服从你的指点。

- 一次只给出一个指导性意见，不要把所有建议全盘托出，否则演员会不知所措或无法集中注意力。

- 给出指正意见里不要说"你应该如何如何"，

而是可以抛出像这样的问题："接下来会发生什么情况""试试另一种方法怎样""角色此时的感觉是怎样的",等等。这些问题属于探讨性而非命令式的。

● 如果演员的某次表演做得很棒,可以让全体人员都知道,这相当于是掌声鼓励了。但对这种表扬要有所克制,否则易陷入"表扬膨胀症"。

> **学生** 每个镜头完成之后应马上和演员交谈,在尝试变化之前应给予鼓励。很多学生导演总是把演员撂在一边,而只顾和摄影指导讨论。

## 表演类型

演员的表演来自于不同培训机构的训练,它们的类型也各不相同——由内而外式、由外而内式、夸张式、古典式、即兴式,等等。由剧作家大卫·马梅特提出的实践美学理论是对当时美国戏剧、电影、电视等行业的主流表演模式的一种反动。它要求导演熟悉不同类型的表演,并知道演员应该如何表演。

康斯坦丁·斯坦尼斯拉夫斯基的表演理论对演员接近他们所扮演的角色很有帮助。其中之一便是"如果"。即,演员被要求对自己和他所扮演的角色进行提问。通过提问和思考,演员能够深入了解剧情,进入人物内心,从而获得令人满意的表演。而最常问的总是便是:"当我和我所扮演的角色处于相同境地,我将会怎么做?"

而由内而外式的表演方式同斯坦尼斯拉夫斯基的理论有所不同。由内而外的表演方式最早由李·斯特拉斯伯格提出,它主张探讨角色过去的经历而衍生出现在的情感。也就是说,一个人当前的所作所为很大程度上是来自于他的过去、他的经历。

弗谢沃洛德·梅耶赫德和贝尔托特·布莱希特则推动了夸张式表演的发展。这种表演的目的是让观众记住他们正在看的是一场表演。就如《纸牌屋》中的凯文·史派西,他经常打破"第四堵墙"而直接和观众对话。

如果在同一场戏中一个演员用的是由内而外式的表演而另一个是直白的喜剧式表演,你怎么办?喜剧演员可能在第一次拍摄时就能进入状态,做很好的即兴发挥。但如果为了照顾由内而外式表演的演员而重拍几次,那么喜剧演员就不可能一直保持那种情绪状态了。作为导演,此时应该在两种不同类型的表演中寻找到共振时刻,使两者在同一镜头中都有良好表现。

## 喜剧

喜剧表演往往要集天赋、技巧和时间点把控于一体。即兴发挥是必需的,将包袱自然而然地抖出来也需要很高的技巧,但最为关键的是对时间点的把控,它需要花费很多时间来设计一场戏中笑点的位置。卓别林就以此而闻名,他曾经成千上百次地拍一场出旋转门的戏,只为反复提炼笑点,让观众爆发出笑声。

喜剧表演需要认真对待。让摄制现场的人员笑并不意味着剧院里的观众也会笑。但不管怎样,导演是片场中唯一的决策者,如果他认为某场戏笑料十足,就可以拍摄。

> 喜剧表演是最艰难的一项工作,因为它要么好笑要么不好笑,而不存在"有那么一点好笑"。在某种程度上,这对喜剧表演很残酷,除了搞笑你别无选择。
>
> ——卢克·马西尼

### 有所保留地表演

无论是悲剧还是喜剧,演员表演应该要有所保留而不能用力过猛,因为即便是最细微的表情,摄影机也能捕捉到并加以放大。导演要特别留意那些有舞台表演经历的演员,舞台上他们直接面对大量观众,表演上必须张力十足。但对电影表演而言,信奉的是"少即多"原则。

### 角色分类

导演必须特别关注的故事角色有三类,他们分别是主角、配角和背景演员。

## 主角

主角是影片当中的主要人物，他们的命运、境遇直接推动着情节的发展，观众的情感也主要寄托在他们身上。尽管不同故事中的主角风格各不相同，但导演的主要任务是要通过情节和动作的设置使他们的行为变得令人信服。

如果短片演员阵容强大并经过良好的排练，拍摄时导演可以不用做过多的现场指导。如果演员缺乏表演天赋或者经验，导演将在拍摄之前不得不做大量的排练，直到满意为止。

> 在拍摄现场，我对主角扮演者斯科特说："这场戏是拍摄你丢了钱包后的感觉和心情。"斯科特很快地领会了角色此时的情感状态，但她用另外一种表演方式进行了处理，结果更为精彩。有一次，在我审看她因丢了钱包而哭泣的素材的时候，我对她说："你是怎么想到哭泣的？你又是如何一下子就进入到哭泣状态的？"她回答说："因为当时片场的氛围就是这样，所以我一下子就哭出来了。"这就是说，她并不用回忆她童年不幸经历就能哭出来。她是一个不错的演员，能由她出演这个角色我很幸运。
>
> ——亚当•戴维森

新手导演往往会给演员太多的表演指令，而且是"结果式"指令，如要求作出愤怒的、怜悯的或者讽刺的表情。这种"结果式"表演虽然可以为观众所感觉，但在片场如何指引演员做到却不是好办法。

如果演员迟迟无法入戏，不妨跟他聊聊"角色此时是怎样想的"这样的启发性话题，这远比命令他该做什么样的表情来得有效。有时候导演也可以提示演员这场戏的目的或最紧要的是什么。记住，鼓励能激发灵感，演员永远是你富有创造力的伙伴。

在本书第3章当中，我们对《误餐》的一场戏进行了分解，把它拆成了愤怒、受挫、难过等几个阶段性情绪。正是这几个阶段性情绪的变化营造出了整场戏的氛围。

## 配角

配角指的是那些在影片中只有一场戏或者几场戏、一两句台词，甚至只有一个反应镜头的角色。不像背景式角色只由助理导演简单地交代几句就行，配角也应该由导演做专门的指导。

> **室内•酒吧—夜晚**
>
> 乔走进酒吧。他看到他的挚爱，爱米，正坐在过道的桌边。酒吧里烟雾缭绕。乔推开拥挤的人群来到爱米的桌边。
>
> 乔经过一个牛仔工人，他一边挥手，一边窃窃私语，这让乔笑了起来。桌边的另一个人，山姆，将乔推开。
>
> **山姆**
>
> 山姆挑衅地看着爱米。爱米看起来相当气愤。

在这场戏里，牛仔工人和山姆并不是群众演员，而是配角。在《误餐》中，餐馆里的那场戏，厨师也是配角之一(见图12.1)。《爱神》里的酒保也是，同属配角的还有那些被雷蒙德爱的飞镖吸引过来的所有女性。《公民》中的边境警卫和《记忆》中的保龄球馆主的太太(见图12.2)也是配角。

图12.1　《误餐》中的厨师是配角之一

图12.2　《记忆》中的保龄球馆主的太太

拍群众演员戏的那天是个大日子。我们请了大约20个群众演员。因为安排得很合理，所以场面看起来还不错。那天正好下大雪，我很庆幸他们全都到齐了。有一半人是我的好朋友，他们知道他们该怎么做。还有一部分人是制片人请来的内衣模特，身材健壮高挑。尽管我的主演不矮，但在他们面前仍显得个头不高。制片人后来告诉我说，和这些半裸的男人呆上一整天真是有趣，这可能是她职业生涯最有意思的一天了。

——詹姆斯·达林

## 背景演员

背景演员，也就是通常所说的群众演员，他们主要是用来填充画面、营造氛围、说明故事的时代背景，但跟主角之间并没有多大的直接关系。

想象一下，如果《误餐》的中央车站没有涌动的人潮，餐馆没有一个食客，《爱神》的酒吧里空无一人，将会是一个怎样的情景？

我们还可以对以下酒吧里的情景进行想象。

### 室内·酒吧—夜晚

乔走进酒吧。他看到他的挚爱，爱米，正坐在过道的桌边。酒吧里烟雾缭绕。乔推开拥挤的人群来到爱米的桌边。

可以这么说，酒吧里如果没有拥挤的人群，这场戏就很难演下去，或者即便演下去也将变为一场超现实主义的戏，剧中人物接下来要进行的对白也将大大地不同于原来的脚本。

从酒吧里人群的装束与举止，观众可以得到很多信息：故事是发生在大都市里，还是在中西部的一个小镇上？酒吧里的顾客是属于上流社会，中产阶级，还是下层大众？他们是年富力强，还是步入暮年？是吵闹的，还是安静的？以上因素在挑选演员、布置场景、设计动作时都是非常重要的考量因素。

背景演员的表演主要由助理导演负责。为了使场面看起来更逼真，助理导演必须设计一个个具有特定目的的"小情节"，比如"侍者走过来帮顾客点餐""有人站起来上洗手间""两个人起身结账"，等等。每名背景演员都应该了解自己要做的事，并且要在镜头之间保持动作的连贯性和一致性。在上面的案例中，如果爱米举起手中的餐具向乔打招呼，这时正好一对舞伴结束跳舞回到桌边，那么他们在接下来不同角度的分镜头里都应重复做这个动作。助理导演在拍摄现场经常要喊："录音机启动……摄像机启动……背景演员准备！"当导演喊"开始"之后，助理导演与脚本监制就要密切注意背景演员们的表演，确保他们的动作在片中能保持前后一致。

最重要的是，背景演员在表演里必须保持"静默"。他们应该像演哑剧一样演热闹的场景：他们鼓掌但不发出掌声，祝酒干杯时并不真的让酒杯发生碰撞，仰天大笑时并不发出任何笑声。这就是说，背景演员不能干扰到前景表演中的对白。在后期制作时，声音剪辑师将会配上掌声、碰杯声和笑声。

如果戏里要求背景演员跳舞，混响师可以在开拍之前放上一段该舞曲的音乐，导演喊开拍之后音乐必须马上停掉，然后背景演员必须根据刚才播放的音乐节奏继续跳舞。

影片中的医生是一位非专业演员，他原本的职业就是一名医生。拍摄过程中我几乎不用对他做任何指导，只要求他做本色表演。他扮演的军医很冷漠，而他本人确实也比较冷漠。

——詹姆斯·达林

未经训练过的业余演员可能会带给你惊喜，也可能让你沮丧。他的表演更多的是自然的流露，而非技巧性表达，像挖掘角色内心、维持某种状态、镜头的前后连贯性等很多专业方面的东西对他而言都显得过于神秘(见图12.3)。

图12.3　《误餐》中的一个场景，在中央车站想控制
人流几乎不可能

　　在这种情形下，导演必须要有足够的耐心。他必须对每个步骤都详尽解释，引导演员表演。对业余演员而言，拍摄过程中跟着导演一句一句地念台词是允许的，但必须要求他在念台词之前仔细思考一下应采用什么样的情绪或语调。

——亚当·戴维森

## 特殊情形

### 小孩与动物

　　如果你的脚本里有小孩、宠物或者野生动物的戏，那么你将面临一些独特的挑战。动物拍摄过程中专业的驯兽师必须始终在场，不能有片刻离开。必须给这些机智但又狡猾的动物表演者以足够的时间适应片场环境，镜头也不能过于复杂。一条不合作的狗可能随时会跑开。狗的喘息声、吠叫声也会干扰到演员的表演。总而言之，有动物的戏份就必须做精心的排练。

　　拍小孩戏的时候，你的成功很大程度上取决于这个小孩有没有相关的表演经验。有些小孩很小的时候就参加过演出，因此他们熟悉摄影机，也能听懂导演的指导。对那些没有拍摄经验的小孩而言，就需要给予特别的指导了。小孩在表演方面有没有天分实际在排练的时候就能看得出来，比如他能否很快领会导演的意图，能否在摄影机前面收放自如，等等。

　　然而，对小孩一天的工作时间在法律上有严格的限制。比如，婴儿每次不能超过10分钟。因此有些剧组会使用双胞胎轮流拍摄。每个州在这方面的法律会有些差别，每到一地之后一定要仔细研究当地的法律条款，必要时可以咨询当地的演员协会。另外，18岁以下的小演员在拍摄时一定要配备一名教师或者社工。

### 特技与裸体

　　演员可以照你的吩咐做任何表演，但有特技或裸体场面时情况就不大一样了。如果影片确实需要裸体演出，在挑选演员和面试时一定要跟演员做事先的说明。在拍摄现场，演员对演裸体戏或者做爱戏会变得很敏感，这时一定要将无关人员清除出片场。

　　虽然有些演员可以亲自出演特技戏，但在一些危险镜头拍摄时最好还是聘请专业的特技演员。因为如果主要演员演出时受了伤，那整个摄制都将停下来。而对特技演员而言，除了要演好特技之外，他还应该告诉摄影指导哪个拍摄角度会是最好的。

## 镜头前的表演

　　导演可以利用摄影机、灯光、剪辑等手段来配合表演。摄影机可以用特写镜头来"放大"演员的表演，也可以通过远景画面来达到间离的效果。不像舞台，摄影机前的表演很少用到追光灯，也不主张使用过分夸张式的表演。在某些表演难度比较大的戏里，如果导演不满意演员对角色的阐释，即便故事板里设定的镜头应该是特写，他也可以将其改为远景。

　　导演也应该多拍一些不同角度的镜头以便在后期剪辑时有更多的选择。只要导演在后期制作时有足够多的镜头选择，他就总有办法让故事成型。

　　灯光也可以用于掩饰不太好的表演。比如，一个演员躲在阴暗角落里这样一场戏，演员本身的表演并不足以提供很多的信息，但观众会自动调动大脑去做一定的想象，从而填充缺失的信息，达到意想不到的效果。导演也可以有意识地

让影片中的倾听者而非述说者处于最好的光位之下，通过这种方法可以使观众的注意力更加集中于角色对话语内容的反应而不是其他。

导演的灯光和机位设置绝大部分在前期摄制准备阶段通过故事板或场景平面图的形式就已完成(见第10章)。但是那只是在纸面上，现在则必须用镜头来实现。新的问题会不断冒出来，导演此时就应该随机应变了。

## 眼神

提到眼神，最重要的一点就是摄影机必须聚焦于演员的眼睛。虽然只是画面中很小的一部分(近景或特写会大一些)，但炯炯有神的眼睛却最能吸引观众的注意力。如果演员头顶上的照明灯具过高或者他的眼窝过深而无法让眼神发光，此时就有必要提醒摄影指导调整照明角度。

## 演员表演的技术要求

对演员表演的技术要求很大部分来自于镜头前的动作。演员在镜头前不但要展示他的表情，还要留意他的脸部应该朝向灯光。他举起来的手不能遮挡背景里的配角。他的目光要朝角色应该看的地方看。话剧演员和非专业演员可能不太熟悉电影上的这些技术要求，这会给导演带来比较大的麻烦。如果发现某位演员在这方面比较有天分，那当然是最好不过了。如果他既没有天分又屡教不改，恐怕无法按导演的摄制时间表进行拍摄。

## 镜头

一般地，演员要特别留意镜头的类型，以及同时有多少台摄影机在拍摄。表演的普遍原则是，景别越小，演员的动作幅度就要越小，也越要注重内心情感的表现。例如，当你告诉演员下一个镜头是特写，那么他就应该知道接下来的表演要控制动作幅度，否则很容易让身体出画。相反，在大景别镜头中，如果演员做摇头的动作，则应该更用力一些，因为动作幅度小了可能看不大出来。

视线是另一大技术问题。演员必须注意他与镜头之间的关系。为了让观众产生角色正在跟某人说话的错觉，演员应该有意地将视线朝向镜头的左边或者右边。如果演员不知道该把视线朝向哪个方向，摄影指导此时可以在摄影机边上放一盒录像带以引导他朝正确的方向看。

导演应该了解干扰演员视线的因素有哪些。如果在一定距离内演员的视线与观众直接对视，那会导致观众注意力分散。在这种情况下，助理导演应该及时纠正演员的视线方向。

在拍摄她丢失钱包的那场戏的时候，我们用了几个不同的拍摄角度。其中我想要的一个镜头是用移摄穿越中央车站。我们没有铺设轨道，而是在一辆带有轮子的推车上进行拍摄。当斯科特看了一眼人群，并开始往前走的时候，摄像机也跟着行进。这时伯纳德·约翰逊应该突然闯进了画面，然后摄像机要紧紧跟随着伯纳德。

因为我想拍得随意一些，以便让斯科特看起来是真的丢了钱包，所以我不得不在镜头中重点表现斯科特在某个地方丢了钱包，却丝毫没有发觉。我们从一个小景别开始，斯科特拿出钱包然后向上看，当她开始行走的时候，摄像机也跟着移动。行进过程中斯科特以人们不易察觉的方式丢失了钱包。

人们经常说纽约人冷漠，但实际拍摄时，每次钱包掉到地上后总有人会提醒道："女士，你的钱包掉了。"其中有一个路人甚至跑到斯科特的跟前冲她大声警告，当看到斯科特没有任何反应时，他干脆直接抓住她的肩膀，而此时摄像机正在拍摄之中。

最后我的助理导演不得不在拍摄现场大声告示："这是在拍电影。戏中这位女士要遗落钱包，大家别再提醒她了。"

——亚当·戴维森

用小景别拍摄演员的视线的时候还有一点特别重要，就是摄像机要直接对着演员的眼睛拍摄，这样可以让演员的目光看起来更炯炯有神。如果演员采用的是顶光照明或者演员的眉额比较高导致眼窝深陷，这时可以让摄像师给演员打一束眼神光。

## 走位标记

除了表演之外，演员走位时还要注意走位标记。如果演员越过标记点，要么会导致身体出画，要么会引起虚焦。场记有时候会在标记点位置放上小沙袋，当演员走到沙袋上时他可以不用低头往下看就知道不能再往前走了。

> 在韦斯切斯特的栅栏摄制场地，我们的时间安排非常紧凑，只能拍一个角色朝栅栏跑的镜头。演员了解到这是一个大景别镜头，因此他的表演动作幅度必须大一些，否则观众很难辨别得出来。但我们同时告诉演员，当他跑近摄影机的时候景别会变小，因此他必须压缩他的动作幅度以适应小景别画面。
>
> 拍摄过程中我们非常幸运。当演员不留神越过了走位标记点时我们的摄影指导发现情况不妙，马上喊停，接着补拍了一个中景镜头。这个中景镜头后来就成了我的剪辑点。在最后的影片中，我以全景画面开始，当角色跑出画框之后我马上将镜头切换到摄影指导补拍的中景。这个剪接看起来一点破绽也没有。
>
> ——詹姆斯·达林

## 垫脚箱

如果某位演员比他的搭档矮很多，在拍摄双人镜头或者过肩镜头时就需要用到垫脚箱来提升他的高度(见图12.4)。垫脚箱一般由木箱做成，高度可以自由调节。

图12.4　除了可以增加演员的高度，垫脚箱还可以有
很多用途

## 视频监看

许多导演在拍摄现场喜欢使用一种名为"视频助手"的摄像机来监看拍摄效果。这种视频摄像机一般附着在胶片摄影机上面，它摄取的画面可以直接输入电脑或硬盘，从而确保每个镜头都能得到及时的回放(可以参考下面的"数字助理")。你甚至可以在胶片冲印出来之前就利用它来做一些初步的剪辑。当拍摄复杂的场景时，它在观察镜头是否连贯方面特别有用。另外，在做斯坦尼康、大摇臂或者汽车上的运动拍摄时，"视频助手"也很重要，因为此时摄影师无法通过胶片摄影机的寻像器来观看画面情况。

导演在拍摄现场有时很难保持一种客观冷静的态度。因此每个镜头完成之后，导演可以通过视频回放来判断要重拍，还是继续往下拍摄。

当然，"视频助手"也有潜在的问题，那就是导演每拍完一个镜头便回看拍摄效果肯定会减缓拍摄进度。再者就是视频助手的画面质量比不上胶片，如果没有看到胶片的实际拍摄效果而仅根据视频助手，有时候无法发现潜在的问题。

最终，经常看视频回放会导致人们过于苛刻。因此在拍摄现场一般只有导演才有回看视频效果的权利。

> 就我个人而言，我是不喜欢"视频助手"的。不过制片人可以利用它来查看你每天的工作进展情况。
>
> ——亚当·戴维森

## 数字助理

当使用无带格式拍摄时，数字助理就显得特别重要了，他的主要职责是保管、处理你的镜头素材。当然，有时候数字助理还可以派上其他用途。比如，他可以在导演的监视器上抓取一些数字图片，在非线性剪辑系统上快速回放或者进行现场剪辑。用得好的话，数字助理将是导演、脚本监制和美术指导的得力助手。

就数字助理的素质而言，他必须能够在拍摄现场快速地用创造性方法把镜头简单地组接起来。但有时他的存在也会干扰到其他演职人员的正常工作。因此数字助理在片场必须遵守一定原则，比如当演员经常要求回看拍摄效果时，他必须学会拒绝，因为演员的这种行为会直接影响后面的表演。当然，我们也不要把数字助理与数字影像技师(DIT，digital imaging technician)相混淆。DIT是使用HD摄像机拍摄时的一个很重要的技术职位。

## 每天审片

如果是用视频模式拍摄，每天拍摄结束后就可以马上进行审片。参加审片的人必须包括导演、制片人、剪辑师、摄影指导和各部门负责人，因为审片过程中一些重要决定需要当场拍板。比如演员的发型需不需要更换？灯光符不符合要求？服装是不是足够地好？

如果你是采用胶片拍摄模式而无法了解到每天准确的画面情况，摄影指导就必须要求胶片冲印室每天冲印出一部分胶片以作抽样检查。完整的胶片则可能需要一周以后才拿得到。

审片时导演可以把自己对镜头的想法直接告诉剪辑师。比如，他可以建议剪辑师在剪辑镜头时使用这个镜头的前半部分、另一镜头的后半部分，或者从小景别开始再依次过渡到全景，或者因为表演的原因而使用某个特别的镜头，等等。

## 导演小技巧

- 新手导演和演员初次在一起工作可能会不适应，他们之间在语言或工作思路上肯定会不协调。此时导演应该坦诚地面对演员，千万不要不懂装懂，简单一点、直接一点，反而更好。
- 充分尊重演员，不论他们饰演的是什么角色。当每个镜头结束后喊"CUT"（停）时，不要置他们于不顾或者对他们大发牢骚。
- 不要期望每个镜头都拍得完美。电影是由一系列镜头组合而成，是一个整体，镜头与镜头之间的组合比单个镜头是否漂亮更重要。每个镜头拍完后再回看，其目的是为了校验这些镜头能否组合成一个整体，而不是仅为考察单个镜头。
- 只要你认为需要，一场戏可以多次重拍。如果这样拍不行，不妨换个角度、景别或者改变演员走位，再不行的话干脆停机吃饭，下午再开工。
- 有些演员能第一镜便入戏，另外一些演员可能要慢热场。协调他们之间的步调，让他们能在同一镜头中都有最好的发挥。
- 如果某位演员的表演看起来太做作，要跟他耐心说戏以激发灵感。
- 带装排练过程可以拍下来。最好的表演往往是第一次，因为对演员而言此时是无意识的，有新鲜感。
- 挑选对了演员相当于成功了一半。

## 纪录片中的采访

在纪录片中，被采访对象的行为主要源于与影片主题相关的生活或者对导演提问的反应。纪录片的采访是一门艺术。以下是有关纪录片采访的一些建议：

- 营造良好的采访氛围，使被采访者处于一种放松状态；
- 围绕主题采访，可以以一个开放性问题作为采访的开始，被采访者的回答在后期可以进行剪辑；
- 问题不要太空泛，应该围绕被采访者的个人经历来设置；
- 应该有序地安排问题，由浅而深使被采访者能充分展示自己内心；
- 不要越俎代庖，把自己的想法强加在被采访者身上；
- 要有耐心。

如果你对你的影片主题有通透的了解，你可以在采访的时候根据当时的情况随时调整你的问题，从而得到满意的回答。

在刚开始的集体见面会上我让几个被采访的女性非正式地谈了谈她们的想法并认真地做了笔记。在正式拍摄采访的时候,你就可以抛出有针对性的问题以刺激她们讲出内心的故事与情感。在短片《少数人群》中,我们重新采访了一年前我们采访过的一些人。在提问环节我们会说:"去年这个时候我们也在这采访过你,我记得你说过你父母对你一出生就是侏儒一事而感到愧疚,现在你能再谈谈对此事的看法吗?"一般地,他们会重新讨论我们一年前听到过的那些事,但我们得到的答案跟一年前相比会有所不同,会显得更成熟和丰富一些。

——简·克劳维特兹

## 采访提问

短片《镜子镜子》总共采访了13位女性。影片制作者简·克劳维特兹对每位女性都提了4个问题,每次提问所使用的镜头场景也各不相同。有两个问题是在单一的摄影棚里完成的。在其中一个场景中,每位被采访者都坐在一排剧院的椅子中,周围有意地摆放了一些裸体的塑料人体模特。简提了两个问题。两个问题中一个使用中近景,一个使用全景。另外一个场景是要求被采访者站在墙边来讲述"理想的女性身体比例"。简的问题如下。

1. 坐在塑料人体模特前,全景:"你人生当中第一次开始意识到'身体想象'是什么时候?是不是有什么特别的事情刺激到你,从而使你有了这种想法?"

2. 坐在塑料人体模特前,中近景:"你对别人对你身体的评价是怎么看的?有没有人专门就你身体的某一个部位做过一些假设?"

3. 站在墙前,全景:"请从头到脚地描述一下你自己的身体,并对那些你引以为傲的或者深以为耻的部位做一个评价。"

4. 站在墙前,中景:"如果你能重塑你的身体,你希望是怎样的?"

问题1和问题2得到了预期的回答,因此这部分内容被分割成两个不同的系列,剪辑时使用了跳接,即环境与背景都保持不变,变换的只是前景中的被采访对象。

在对问题3和问题4进行剪辑时,简意识到可以使用动作重复的剪辑法。她最终构建了一个单一的墙边采访系列,镜头在这两个问题之间做来回的切换,由同一个被采访者一次性地讲述两个问题。

《镜子镜子》跟以前的采访有所不同,因为我在片中设置了4个不同的问题。每个问题都不是要得到刻板的回答,允许每个人根据自己的经历选择回答的重点。我认为这一点很重要。只在做到了这一点,你的影片才能真正有所收获。

采访时你要认真倾听每个人的诉说,再根据具体情况加以适当引导。千万不能坐在那担心下一个问题怎么办或者摄影机里还有多少胶片。认真倾听可以使你抓住瞬间的信息进行追问,这种追问比你按部就班式的提问效果要好很多。

——简·克劳维特兹

## 导演生病

影片摄制过程中有一种现象叫做"导演生病",其表征为皮疹、感冒、头痛等,其病因为导演的内心压力。

我躺在房间里,影片是如此漂亮,我都不敢相信。这些天的辛苦工作算是值了。拍摄《疯狂的胶水》时我病得不轻,主要是因为太紧张以至于眼睛充血。如果时光能倒流,我愿意回到那三个星期的紧张工作中去。

——泰提亚·罗森塔尔

在拍摄《美女与野兽》时,简·科克托身上长了疖子,每晚都得去医院。奇怪的是,当影片拍完了,疖子也随之消失了。总体而言,身体健康是完成摄制任务的关键。

我们准备星期一开拍,那天正好是马丁·路德·金的纪念日。但就在周末的时候,

我的体温一下子降到 102 华氏度，整个身心一下子失调了。我甚至不知道能否坚持到星期一开拍。但一旦工作起来，什么都顾不了了。
——亚当·戴维森

以下几点建议对新手导演会有一定帮助。

**确定谁是掌控者。** 片场必须有一个领导和决策者。导演必须知道他想要什么并且能把他的需求告知其他人。做足准备工作很重要，在到片场之前就应准备好一切。

**尊重所有演职人员。** 大多数情况下，演职人员是低薪或者义务工作。他们为了共同目标而组成团队，每个成员都同等重要。

**了解每个人的职责。** 如果了解每个职位的价值所在，你将能对影片制作作出准确评估。

**说明工作要求。** 如果有人身兼数职，要确保任务不能发生冲突，责任要落实到人。千万不要想当然。你最不想听到的话就是：“我想他应该负责这件事。”能干的员工总是能够及时完成布置下来的任务。

# 制片人

在摄制阶段，制片人每天既要监督预算的执行，又要审看拍摄好的素材。这就要求他必须总揽全局。具体来说，他必须做以下事情：

- 确保每天费用不超过上限；
- 保证摄制场地的合理布置，做好交通和膳食方案；
- 应付意料不到的变故；
- 完成每天的制片人报告。

不过，除非制片人兼做助理导演之类的工作，否则片场一般没有他的位置。助理导演主要负责片场的指挥与协调。如果制片人兼任助理导演的话，他才有机会去处理摄制过程中出现的种种问题。如果单是作为制片人，他只能在以下一些特殊情况中才能介入片场进行管理：

- 作为一个解决麻烦问题的能手；
- 剧组工作落后于原计划；
- 在导演与摄影指导之间作为调停者；

- 消除演员的顾虑。

## 灵活协调

只要工作进展顺利、演员感觉良好，制片人就没必要参与到现场摄制指导当中去。如果出现问题，制片人则要作为协调者及时出现。

## 参与社交

导演与摄制人员要一天到晚忙于摄制工作，因此制片人要积极与演职人员进行交流，解决问题，提升士气，使他们能全身心地投入演出。

# 指导方针

每个镜头的拍摄都会面临一定的困难和挑战。制片人必须随时充当救火员的角色去解决这些问题。以下的一些指导方针可以帮助新手了解制片人应该优先考虑哪些事，它对任何影片的制作都适用。

## 作为协调人

在一些重要镜头的拍摄期间，制片人必须一再确认片场的布置、交通与膳食的安排(千万不要想当然)，每天应先于剧组就做好各项计划，使之未雨绸缪。在摄制阶段，制片人还要考虑后期制作的事情，比如剪辑室的场地问题。

如果本周有户外拍摄，应该留意天气预报。要是有雨的话，就应该提前做好防水工作，准备足够的雨伞、防水服和设备防水罩。演员也需要有干燥舒适的地方休息。

## 作为导演和剧组的有力支持者

为导演和剧组提供舒适的工作环境和良好的膳食就是对他们的最好支持。剧组工作时往往面临身体与心理的双重压力。这时如果工作人员有好的表现，一定要表达出你的感激之情，而不要认为一切是理所当然的。短片制作成功与否很大程度上取决于他们的工作。所谓投之以桃报之以李，如果你对演职人员全心全意，他们工作起来肯定也会尽心尽力。

## 监督预算

预算的多少将决定导演能做什么。摄制期间，制片人必须清楚地知道每天的费用是多少，有没有超过预算。为了达到这一目的，制片人必须审批和计算所有的费用，跟踪每天的现金流，专门做一份支出清单。

## 鼓舞士气

作为制片人必须带头鼓舞大家的士气。即便是在最恶劣的情形下，也应该保持积极乐观向上的态度。

## 应急高手

制片人需要想方设法地解决各种问题，特别是在预算不宽裕的情况下。用脑而不是用钱去解决问题更能体现你的能力与价值。以下是可能会出问题的一些地方。

**部门负责人**：各部门负责人之间需要和谐相处。如果他们关系比较紧张，就有可能直接影响手下的人。导演对剧组的工作氛围有着更重要的影响。如果他不高兴、不满意，甚至愤怒，他的情绪极容易传染给他周边的人。在这种氛围下要想进入良好的工作状态，似乎有点不太可能。

如果导演与各部门负责人之间有任何矛盾，制片人此时应当充当调停人的角色(如果导演与制片人之间有争议，他们应该到片场之外进行协商而不是当着众人的争个面红耳赤)。作为制片人与不同个性的人相处时，有时候要容忍，有时候则要针锋相对，果敢决策。比如，一个有经验的、个性很强的摄影指导可能会凌驾于没有什么经验的导演之上，而实际掌控着整个片场的秩序，制片人对此可以不用过多地加以干涉。相反，如果一个摄影指导做事慢吞吞，拍摄的画面也很糟糕，这时你就需要考虑找人替代他。如果找到合适的人选，你可以将他直接解雇。总而言之，制片人必须通过自己的判断迅速作出决策、解决各种问题。

**摄制团队**：从进驻片场、开始工作的第一天起，制片人就能清晰地了解到你所雇用的这些人员在数量上是否合适。勤快的人迅速脱颖而出，偷懒的人也能很快地被显现出来。裁减冗员是保证摄制进度的先决条件。如果制片人有一份备选名单的话，更换掉不合适的人员应该不会很难。

**时间进度表**：能否按时完成每天的摄制计划，关键是要看第一个镜头的进展情况。各部门负责人事先已经制订好了每天的工作进程。因此如果摄制团队完不成当天应有的工作量，将不可避免地影响第二天的工作，并最终影响整个工期。因为他们的补救方法无非有二：一是加班加点，但弄得全体人员筋疲力尽；二是把今天没能完成的任务拖延到明天来做，以此类推形成恶性循环。

这里有几个办法让摄制组能返回到正常的时间进度轨道上，使他们不至于因为某一天的滞后而影响到整个摄制工期：

- 砍掉某些场景的戏；
- 砍掉某些镜头；
- 把几个镜头合并为一个。

但以上几种办法必须经过制片人、导演、助理导演、摄影指导等人的集体讨论才行，并且这种讨论必须避开演员在私底下进行。制片人在讨论过程中应该充当稳定军心的作用。妥协虽然让人很不情愿，但却是摄制进程中不可或缺的一部分。当然，对原计划作出调整并不意味着要全部推倒重来。

在与摄制人员第一天打交道的过程中，制片人可以大致了解他们的工作节奏，在此基础上他可以对原来的摄制进程做一定的调整。如果摄制人员的步速能跟得上原来的安排，当然是最好不过的了。

**摄制场地**：失去一个计划中的摄制场地即意味着先前的投入打了水漂，进而影响整个拍摄进程。如果你事先有备用的场地，这种损失或许还只是暂时的。不过，在启用备用场地之前，导演、美工、录音师等人还是应该提前查看一番，确定是否需要调整原计划以适应新场地。

**交通**：从一个摄制场地转移到另一个摄制场地的时候，你要给予特别的注意。即便是搬迁到街道对面，恐怕也要浪费不少时间。因此，执行起来最好要快速、高效。

## 未雨绸缪

制片人一定要未雨绸缪。不要等问题积累到影响摄制进程的时候才给予重视。应尽量使麻烦远离演职人员。

## 维护摄制场地的原貌

拍摄完成以后，一定要维护好摄制场地的清洁和原貌。这实质是一种专业操守的体现。减少清洁工作量的一个行之有效的方法是给每个人发放纸袋以放置垃圾。如果为了拍摄而不得不搬动家具、墙画、灯具等物体，可以事先用笔记本记录下它们原来的具体位置，拍完后再搬回原处。用数码相机将原来的空间格局拍下来也是一个不错的方法。

要时刻牢记你的剧组可能需要重返摄制场地。即便是永远不会与房东再见面，你也应该把摄制场地看成是你的家。要指派人专门负责摄制期间的场地管理。场地管理人员应该留意以下事情。

- 灯光照明设备的放置。使用这些设备一般要求把墙上的画取下来。取画的时候一定要小心。
- 高温灯具下的易损物体。这些易损物体包括油画、织物、窗帘等。把这些物体放在高温灯具边容易引起火灾。
- 防止擦刮到地板、装饰品和家具。不要将摄录设备直接放置在家具或地板上，而是要隔着一层塑料防水布、毛毯或纸板，否则你会发现这些东西真的很不经刮蹭的。
- 垃圾处理。剧组一天产生的垃圾数量非常可观。要确保它们能够得当妥善处理。
- 清洁场地。离开摄制场地时一定要打扫卫生。如有必要，甚至可以重新油漆一道。

当然，你也可以指派专人做最后的场地检查，以此确保场地能恢复原貌，以及没有落下任何设备。

如果你制作的是学生短片，你的工作人员可能都是不计报酬的。他们不欠你任何东西。相反，他们之所以能帮你，纯粹是因为他们喜爱短片，因此工作热情很高。

请一定牢记要对每一个人表示你的感激之情。要感谢演员，感谢房东，以及每一个帮助过你的人。当影片拍完之后，我总会给每个人送上一份充满感激话语的便条，而不论他的职位高低。谦恭的态度能让你行之更远。没有一伙愿意献身于艺术的人跟着你，做好一部电影几乎不可能。因此，一定要让他们感受到你的感激之情。

——杰赛琳·哈弗勒，《公民》的制片人

## 密切关注美工部门

美术指导和美工部门负责对片场的搭建与布景。美术指导应该拥有的最大技能之一就是能精确评估总体费用，不造成大的浪费。同时，他还必须准确计算出完成整个工作所需的人手(工时)。对美术指导而言，他的工作步骤如下：

- 给助理美术指导足够的时间去完善和细化部门负责人联席会议上定下来的片场建造方案；
- 指挥建筑工人按施工图搭建片场；
- 指挥舞台设计人员对舞台进行装饰。

布景师一般从地板开始对片场进行布置，除非剧情需要，地板面料一般使用地毯、瓷片或油漆，而不宜选择木板或大理石材质。因为木板或大理石踩在脚下容易发出噪声，从而干扰录音。之后依次配置家具、灯具、墙画、窗帘、电话、电源开关等物件，目的是使摄制现场看起来更自然和真实。

制片人此时的任务是监控美工部门的工作进度和预算。他要密切跟踪费用的多少和费用的使用情况。布景逾期、费用超出预算都是常见的事。在设计和建造过程中以下一些东西需要给予特别的关注：

- 可以移动的墙体；
- 结实的门(关门时不会产生晃动)；

- 天花板；
- 窗外景物的真实性。

如果工作方法对头，时间肯定够用，预算也应该在可控范围之内。然而，如果某些方面真的超出了预算的话，就有必要控制成本、压缩开支，否则就只能挤占其他部门的经费了。

当摄制进程进行得热火朝天的时候，肯定会有一些意料不到的支出，比如临时增加的工作人员、餐饮供应、突发状况等。

只有对美工各个环节都非常熟悉的制片人，才最有资格决定哪些需求是合理的。如果因为费用问题而需要压缩成本，制片人也能据此与美术指导或导演进行有理有节的谈判。

> 我想让影片达到类似于古希腊时代的感觉，要实现这一目标就必须完全依赖于人工置景。而我以前从未做过这方面的尝试，因此整个过程进行得很艰难。但我认为这种美学风格对影片的表现是有益的。在同一个摄影棚我搭建了两种风格不同的景并分别进行试验，最后确定了我所需要的那一种。
>
> ——简·克劳维特兹

## 替代性场地

除非整个影片的拍摄都是在室内进行，否则天气将扮演一个关键性角色。要避免天气的影响，最安全的摄制行程安排应该是先户外后室内。如果情况要求你只能先拍摄室内的戏，那么当你转移到户外以后，也应该先拍那些易受天气影响的戏。

另外一种免受天气影响的方法是使用替代性场地，即将摄影棚内部布置成户外的景象，这样外边即使下暴雨，也可以继续拍摄。

## 保留场地

当一个场景地的戏全部拍完后，美工部门并不急于马上就把布景拆卸掉，而是要再等上个一到两天。这是因为它要听候后期制作部门的通知。如果剪辑师认为还有一些镜头不过关，需要重拍，那么这些场景还可以继续使用；如果剪辑师说镜头质量没有任何问题，那

么美工部门就可以动手拆卸场景了。

这样做的目的主要是出于财政考虑。大制作影片预算充裕，它们有钱在整个后期制作阶段将所有场景完整地保留下来以备重拍或补拍。但对于小成本制作来说，要想这样做却并不现实。但不管怎样，将一些重要的道具和场景保留几周或几个月还是应该的。

> 我们一拍完就要拆卸掉布景，将塑料人体模特还给别人，摄影指导也要立即飞往波士顿。因此，对我们而言根本不存在任何重拍的机会。整个拍摄期间我们一直小心翼翼，不敢有半点差池。
>
> ——简·克劳维特兹

## 有序组织

演职人员进驻摄制场地以后，又要和设备一道分流到各个岗位。这时即便是最专业的团队，也不免会出现一定混乱。为了完成每天的工作进度，片场必须像军队一样组织起来。每个人都要有明确而具体的工作任务。导演发号施令，摄影指导、美术指导、录音师领受任务之后再向各自手下进行分工。助理导演每天报告各部门的工作进度，这样导演才能集中精力向演员讲述脚本故事。

每个成员都必须服从部门负责人的分配以及执行导演临时指派的一些任务。这意味着每个人都要各司其职，各尽其责。临时拼凑起来的团队在完成共同目标上会有更大的难度。本章列出的第3~30条规则(参考第6章)对每个成员及其任务都做了明确的规定。不过，在下派这些任务之前应该考虑仔细，并做充分交流，以免使任务重复。

## 片场规则

人们之间互相尊重是成功摄制的基本前提。进入片场，每个人就应该放弃你的自负。不管是什么职位，剧组中每个人都平等。如果胶片盒没有安装好，不是一个人而是所有人的工作都等于白费了。除此之外还应该注意：

- 每个成员都必须恪尽职守，不要干涉自己专

业领域之外的事物；

- 除了导演，其他人都不得指挥演员该怎么做；
- 每个人都必须准时，你的迟到将耽误别人的时间并失去尊重。

> **学生**
>
> 　　第6章列出的第3～30条规则将有助于短片导演和制片人管理剧组。但在短片项目中，导演经常还要去筹措拍摄资金，做本该由制片人做的事。
>
> 　　导演如果过多地卷入资金筹措事务，将会使他与制片人没有区别。他做的杂事越多，他在导演方面所投入的精力就越少。而制片人除了用专业和合理的方式去筹措资金之外，他还应该主动为导演分忧，扮演制片经理的角色监控剧组的日常运行。
>
> 　　所以每个人恪尽职守非常重要，只有每个人都恪尽职守，不越俎代庖，整个团队才会平顺运转。而这些都要建立在有明确的规章制度之上。

## 工作流程

　　短片摄制过程中有一整套工作流程。导演也需要遵守这套工作流程，以便让片场的每个人都了解在什么时候该怎么做。在这套流程之下，每个导演可以用自己的方法或风格和演员打交道。但不管怎样，最后的目的是在镜头前获得逼真的表演，使每句台词听起来自然而不像是经过排练的。还有，就是导演必须自己思路清晰，并能把这种清晰的思路准确地传达给演员。

　　在执导过程中，精力非常重要。如果你看起来疲惫不堪，演员也会变得提不起精神。相反，如果你精力充沛，演员的积极性也能迅速调动起来。导演的精力不仅影响到演员，对摄制人员也会产生一定影响。

## 通告

　　演员应该在通告规定的时间内到达片场并向助理导演报到。如果助理导演的时间安排是恰当的，那么演员将不需要等待很长时间就可以上台表演。注意，一定要在场景布置好了以后才可以通知演员过来。但反过来说，演员也不应该让摄制人员等待太久。

　　演员到场之后第一件事就是向他简要地介绍当天的镜头拍摄要点。导演和演员可以趁此机会就表演和其他一些问题进行讨论。当场景布置大致达到导演和摄影指导的要求之后，演员就可以去化妆、更换服装，以及静候表演了。

　　如果演员们是第一次在片场聚集，导演应该再非正式地组织一次排练以作热场，因为演员对片场的环境还有一个逐渐适应的过程。通过热场演员的正式表演会变得更轻松一些。

## 演员安置

　　在演员出场表演之前，剧组必须考虑的一个重要细节问题是如何安置他们。虽然这首先是助理导演的份内事，但剧组其他部门也有责任了解演员的出场时间和表演环境。

　　对演员而言，一天当中的情感变化就像是滑雪橇，时而平淡，时而紧张刺激。他在摄制人员做准备工作的时候不得不在无聊中等待，而一旦摄影机开拍，他又必须马上入戏，到达情感高潮。为了使演员保持最佳的表演状态，剧组必须提供充足的食物、舒适的房间让他休息好，保持旺盛的精力。

　　我们可以想象一下这样的情景：剧组在冰天雪地户外拍摄。演员穿着单薄的演出服也跟着在露天的地方站着。他又饥又累，筋疲力尽。这种情形下，即便最有职业操守的演员也很难在摄像机前"兴奋"起来。结果是他的糟糕表演也反映在影片中。

## 站位替身

　　摄影机、灯光等设备的调适工作费时费力，为了让演员能集中精力进行表演，这时可以找一名与该演员身材相差不大的站位替身站在表演区作为摄影机、灯光的调适目标。

## 化妆与发型

　　导演应该了解发妆与发型团队中每位成员的个性。化妆与发型师们应该比演员更早赶到

片场。在高效工作的同时，他们应该避免给演员造成干扰。有经验的发妆与发型师必须兼具亲和力与敏感性，她要能细心而及时地了解演员在摄制期间的个人空间需求。

## 最后走台

摄制人员完成了耗时的设备调适工作以后，导演可以再组织一次最后的走台排练，并做一些技术上的调整。演员们此时应该站在早已标识好的位置点上，并按规定的线路走位，因为摄影机开拍之后他们将要严格重复他们的动作。

然而在真正拍摄过程中，演员们会发现表演有时候会偏离排练的内容。道具、装饰品或者墙上的一幅画都有可能激发演员的灵感，促使他们有更好的表现。如果拍摄中间需要再做技术上的调整，演员可以乘机，甚至被鼓励回到休息区休息。

趁演员休息空档，灯光师和美工师要抓紧时间对灯光和布景进行微调。导演觉得满意了，拍摄可以重新开始。助理导演这时要主动帮助片场的准备工作，并随时掌握导演的摄制时间安排。

> 我的两个主演（斯科特和克雷伯特）直到开拍的那天才第一次见面。在实际表演中，像她去取色拉、坐下，他站起来、去拿胡椒粉并放在桌上等两人间的互动镜头只有5分钟左右。我和他们俩坐在一起商量走位线路并很快有了结果。
>
> ——亚当·戴维森

## 典型的一天

以下是影片摄制阶段中的典型一天。

**导演要先于演职人员到达片场。**绕场走一走、看一看、找一找拍片的感觉是个不错的选择。特别是第一次查看经过全面装饰的摄制现场时更要如此(导演助理、摄影指导、美术指导、录音师在可能的情况下也应该这样做)。

**制片人或制片经理要特别留意在表演区工作的工作人员。**确保所有环节(摄影机、灯光、录音、道具、化妆、服饰等)都已准备就序。

**演职人员到达片场。**助理导演要做好每天的拍摄通告。通过拍摄通告准确地告诉每个人每天应该在什么时间起床、什么时间开始工作(见图12.5)。如果某个特殊部门需要提前就位，拍摄通告也要作出相应的安排。比如，如果某个演员不得不花很长时间去化妆，那么片场经理、化妆师和这个演员就应该比其他人要早一点到达片场。

**导演应该在演员开始做发型、化妆之前跟他们见个面。**因为演员可能有一些有关表演的问题要问导演，这个时候是解决问题的最佳时机。即便演员没有问题，导演也可以趁此机会跟演员们建立起积极的联系，深入地了解演员的想法。

**摄影机前的走位。**一旦演员到达片场，导演就应该与摄影指导、录音师、吊杆话筒操作员、第一助理导演和脚本监制一道协调指挥演员进行当天第一场戏的彩排与走位。此时美工部门也要有人在场，随时准备道具、布景的调整。当演员开始排练以后，摄影师和录音师应该详细记录下他们的具体位置与行进线路。在彩排的基础上，导演也可以根据现场的灵感对以前的拍摄方案作出一定的调整。

如果导演对演员的走位比较满意，他应该重温一下镜头清单、故事板、场景图和彩排过程中收集的信息，在此基础上确定机位与镜头类型。如果要用到移动拍摄，还应该探讨镜头的起幅与落幅之间的逻辑关系。

讨论结果应该通知摄影指导和他的团队。对录音团队而言，事先了解演员的站位与走位是获得良好录音效果的关键因素(如何放置话筒请见第11章)。为了适应灯光与轨道车移动的需要，布景师同样应该精心设计家具的安放。

**演员的着装与化妆。**演员应该化好妆、穿好演出服饰后再进入片场。如果有必要，还可以再在片场彩排一次。

**第一场戏的拍摄安排。**每个人都要清楚第一场戏的内容，助理导演要和摄影指导、录音师和美术指导一道商量第一场戏的准备时间。如果是室内拍摄，摄影指导还要向助理导演说

## 《公民》

| | | |
|---|---|---|
| 导演：詹姆斯·达林<br>制片人：杰赛琳·哈芙勒<br>第一助理导演：乔恩·加德勒<br>第二助理导演：亚伦·杰克逊<br>看电影是性感的，拍电影是感性的<br>乔恩的电话：978-985-0794<br>片场电话：267-254-4489 | 星期六，2006.2.11<br>摄制人员通告：<br>上午8：00<br>灯光师/电工<br>拍摄通告：<br>上午9：00 | 拍摄天数：<br>4天中的2天<br>日出/日落时间：<br>早上6：55 / 下午5：25<br>天气：<br>26～40华氏度<br>上午下雪概率：40% |

注意：拍摄期间闲杂人员不得入内；拍摄期间非紧急情况不得接电话

| 场景 | 场地 | 白天/夜晚 | 演员 | 页码 | 位置 |
|---|---|---|---|---|---|
| | 所有摄制人员早上6：30准时在联合广场搭乘大巴<br>（有早餐服务） | | | | |
| 6 | 户外·森林<br>乔纳森看到闪烁的墙 | 第一天 | 1 | 4/8 | 纽约庞德山·拉什克私人禁地 |
| 22 | 户外·森林<br>乔纳森吃三明治 | 第一天 | 1 | 2/8 | |
| 23 | 户外·森林<br>乔纳森奔跑 | 第一天 | 1，3 | 11/8 | |
| 24 | 户外·森林<br>追捕者抓到乔纳森 | 第一天 | 1，3，4 | 4/8 | |

| 角色 | 演员 | 报到时间 | 化妆/发型 | 出场时间 | 备注 |
|---|---|---|---|---|---|
| 1、乔纳森·爱沃曼 | 贾斯汀·菲尔 | 上午8：00 | 上午8：15 | 上午9：00 | 自己出发 |
| 2、医生 | 约翰·格雷迪 | | | | |
| 3、老猎人 | 强斯·姆雷克 | 上午8：00 | 上午8：30 | 上午9：00 | 联合广场乘大巴 |
| 4、年轻猎人 | 蒂姆·梅耶 | 上午8：00 | 上午8：45 | 上午9：00 | |
| 9、士兵 | 肖恩·希姆斯 | | | | |

| 环境，替身，其他 | 特别物件 |
|---|---|
| | 道具：枪<br>片场布景：辛姆 |
| 设备运输车：庞德山<br>餐饮：第1号餐饮车，13：30~14：00 | 医院：霍·温迪斯医院<br>　　　纽约35街750号公路边<br>　　　电话：914-763-8151 |

### 主要摄制人员

| | |
|---|---|
| 摄像师：赖安·韦伯<br>灯光师：杰明逊·格雷拉<br>场务：凯斯·迈克尼古拉斯<br>场务助理：TJ·阿尔斯顿<br>电工师：马克·贝蒂<br>录音师：柯立·乔伊<br>剧务：凯尔·摩娜诺<br>餐饮：内贝卡·达林 | 制作设计：艾立克·特雷斯<br>化妆师：艾米·斯彼格尔<br>美术指导：马特·汉得逊<br>第1助理摄像：奥利华·关<br>第2助理摄像：安德烈·怀特<br>吊杆话筒操作员：尼克·费特尔<br>服装师：内贝卡·米娅<br>交通：琼·达林 |

### 制作助理

| | |
|---|---|
| 马卡斯 | 对讲机助理 |
| 希隆 | 第一摄制助理 |
| 强尼 | 早餐助理 |
| 大卫 | 部门协调助理 |
| 贾斯汀 | 色键操控助理 |
| 雅各布 | 片场助理 |

| | |
|---|---|
| 第一助理导演：乔恩·加德勒 | 第二助理导演：亚伦·杰克逊 |

图12.5 《公民》的通告单

明灯光照明的大致时间范围。如果需要移动拍摄，还应事先准备好轨道车。

**助理导演要认真记录每个部门的工作进度。** 能不能贯彻执行好每天的摄制安排很大程度上取决于第一场戏的拍摄情况。摄影指导可以根据镜头的复杂程度、场地的基本状况而大致估算出一天里所能拍摄的镜头数量。如果摄影指导前期准备工作做得很充分，那么他的估算与实际进度应该相差不大。如果照明要落后于实际进度，就必须及时调整镜头摄制清单。调整越及时，效果将越好。

> 我画了一张咖啡馆的场景俯瞰图，在上面标出了摄像机的机位和演员走动的路线。对中央车站的场景我也画了一张故事板。但以上都只是一种纸面上的想象，在真正拍摄的时候你还是要对机位做一些调整，从而获得真实的画面。
>
> ——亚当·戴维森

**场景照明。** 摄影指导在片场要亲自指挥灯具的安装和机位的架设。当灯光被安置、调适好了之后，摄影指导还要用测光表测量场景各个区域的光线亮度。如果认为灯光效果合适，一名工作人员应该站在演员表演的位置让摄影指导对其进行对焦和取景。在彩排的时候，灯具要尽量保持在画面之外，演员走位也别碰到摄影机镜头。

**现场录音准备。** 录音师和吊杆话筒操作员要根据现场的情况挑选合适的站位和话筒类型。在观看灯光师调适灯光的时候，要特别留意吊杆会在什么位置上产生影子。如果摄影机在进行拍摄练习，也要协调吊杆和摄影机之间的关系。

**全面预演。** 当拍摄中的所有技术环节都准备妥当之后，演员可以入场进行带妆彩排。在这个过程当中，导演可以通过摄影机寻像器、监视器或录像带观看镜头、画面、构图和演员的表演。

**聚焦。** 助理摄影师对演员的每一次走动或者机位的每一次移动，都要调整镜头上的聚焦环做重新的聚焦，维持焦点的清晰。

**在地板上标出演员或摄影机移动的线路。** 如果演员或者机位的调度十分复杂，助理摄影师应该在地板上标识出他们的具体位置和移动线路。特别是摄影机，一定要保证移动非常平顺，不能受到任何干扰。

> 摄影机被架设在移动推车上，因此我们能够在地板上精确地标出摄影机的位置和移动线路。之所以强调一定要精确，是为了确保两段采访之间的跳接更加完美。我们的机位在两个被采访对象之间只做细微的移动。如果你靠近看的话，你会发现这种移动几乎不让人察觉，这也正是我们的目的。
>
> ——简·克劳维特兹

**调整拍摄方案。** 在灯光调适和彩排期间，导演可以做一些技术上调整，也可以根据新想法临时加入一些场面调度。当然，此时录音团队也要相应地调整他们的录音方案。

**替身排练。** 如果需要加入一些不用演员在场的排练，导演可以用替身在现场站位，而演员可以带到另外的房间休息。

**现场拍摄。** 导演一切准备妥当之后，他要站在摄影机镜头边上(不要只坐在监视器后面)，然后向助理导演发出指令。助理导演在确保演员各就各位之后再向摄影和录音团队发出信号，启动设备。当导演喊"开拍"之后，拍摄就正式开始了。

每个镜头拍完之后，导演要做的第一件是让演员站在原地别解散，然后再回头跟摄影指导或录音师讨论该镜头是不是存在技术问题。如果表演很精彩，却因为技术原因而需要重拍，那么演员就可以迅速进入工作状态，而不会浪费时间。

导演对一场戏都要拍摄到他认为足够多的镜头。如果他对某个镜头里的表演特别满意，还应该向摄影指导和录音师再确认一遍技术上是否也同样让人满意。导演还要与脚本监制一道审看画面，确定没有什么衔接上的问题之后，才可以进入到另一场戏的拍摄。

**因为某些原因而需要重拍。** 理论上，拍摄一场戏无论是在技术上还是表演上都最好能准

确地按原计划来执行。但实际上，即便是经验丰富的老手，也很难完全做得到。以下是一些镜头需要重拍的原因：

- 导演或演员想调整表演模式；
- 摄影机或灯光上的技术性问题；
- 演员忘记或者说错台词；
- 演员的焦点不清晰；
- 移动车没按预先的路线行走；
- 话筒入画；
- 吊杆影子入画；
- 拍摄时灯泡炸裂或者有飞机掠过而产生噪声。

即便导演对第一次拍摄的镜头很满意，但为安全起见，让每个镜头至少拍摄两次仍不失为明智之举。因为你总是会在某些镜头里遇到一些无法预料的瑕疵。这样做实际上是让后期制作有了双重保险。使用视频而不是胶片的模式拍摄的好处就在于，导演能在现场直接监看到画面效果，如果发现问题，可以立刻作出重拍的决定。

如果一场戏的拍摄过程中多次出现意外失误，原来的摄制安排可能会被全盘打乱，剧组将不得不重新调整每天实际拍摄的镜头数量。出现这种情形也非常能考验剧组的应变能力。为了避免不安定的气氛蔓延，导演、摄影指导、助理导演和制片人应该尽量避开其他演职人员而闭门磋商。

**镜头补拍。**当镜头出现技术性问题、表演方面的问题时，通常要进行补拍。但补拍并不是将整个镜头全部重新拍摄一遍，只需弥补上失误的部分。这样既可以节省胶片，又可以保存演员们的精力。

**声音补录。**如果某一场戏的声音有明显问题，应在拍完这场戏以后马上带领演员和录音师到一个安静的室内补录声音。让演员戴上耳机听他们说过的台词，再让他们对着话筒和录音机重说一遍。这样做可以省略再启用ADR录音模式，并且此时演员的新鲜感也还在，重说一遍的效果肯定不会差。重说的台词与画面不一定同步，但这些在后期都可以很容易地处理好。

**摄影机为下一场戏的拍摄作调整。**当导演对某场戏的所有镜头都很满意时，就要移动、调整机位为下一场戏的拍摄做准备了。灯光也要重新布置。此时演员可以趁机放松、休息一下。

不过导演却要抓紧时间赶快熟悉下一场戏的脚本。一天的拍摄完成之后，导演最需要了解的事就是查看镜头数量是否足够，否则剪辑时将巧妇难为无米之炊(脚本监制要密切关注这方面的问题，如果剧组有数字助理的话，他也可以在片场做一个简单的剪辑)。

> 我对已经拍摄好的素材总是不太满意。我总想："天啊，有些镜头我又没拍到。"这时我总有一股想回去再拍的冲动。但这并不现实，因为费用太高了。
>
> ——亚当·戴维森

**学生** 如果镜头不够制作，公司是不可能让你回去重拍的。所以在拍摄现场就应该把你所需要的镜头全部拍好。

## 运动镜头的拍摄

运动镜头的拍摄经常会降低整个摄制进程。每次只要决定做运动拍摄甚至只是一个小小的摇摄，你都得花费不少时间去演练机器、指挥演员走位等，因为每个细微环节都可能直接影响镜头的运动表现。

摄影指导在拍摄运动镜头时要特别注意布光是否合理、对焦是否准确，以及机器运动是否精确到位。吊杆话筒操作员这时要与摄影指导相互协调，以避免话筒或者吊杆的影子进入画面。演员说台词也要注意与运动相吻合。以下情形将会增加运动镜头拍摄失误的概率：

- 拍摄时既要考虑摄影机的调度，又要考虑声音的录制；
- 地板上演员走位的复杂标记；
- 地板上摄影机移动线路的复杂标记；
- 地板上摄影机对焦点的复杂标记；
- 演员、摄影机、话筒等诸多元素都处于综合运动之中；
- 对演员、摄影机和声音要作出一定的调整；

● 正在排演另一场戏。

如果因为技术问题而导致拍摄中断，脚本监制要及时在中断处做上标记。一般地，10次拍摄只能成功2次。

从另一方面讲，固定镜头更容易拍一些，所需的排练时间也较少。因此，我们建议可以做一套使用分镜头拍摄的备用方案，万一运动镜头没法完成，就启用分镜头拍摄。

> 我们打算用一个运动幅度非常大的移动镜头跟拍演员在大厅里行走的画面。这个镜头是在拍摄医生那场戏的时候就作出的安排。当群众演员陆陆续续到达时，赖恩还在拍摄室内的体检。随着移动拍摄一切准备安当，我们立即开机进行拍摄，当时群众演员的表演比较放松，所以效果不错。
>
> ——詹姆斯·达林

**学生**　可以尝试一些复杂的运动拍摄，但如果面临的技术障碍过多，还是应该要有一个替代的方案。比如，如果摄影机运动的线路过长，可以考虑把这场戏分解为几个单独的固定镜头。记住，你的拍摄目的是进入剪辑房后有素材可让你剪。

## 脚本监制/场记

脚本监制要在脚本上记下每一次打板的时间和基本内容。除此之外，脚本监制还要负责所有交到剪辑室的素材能够被顺畅剪接，确保动作之间、镜头之间的匹配。例如，一个演员来到椅子边，坐下，架起二郎腿。他是把左腿架到右腿上，还是相反？为了不让观众产生迷惑，这个架腿的动作无论从哪个角度拍摄和观看都必须保持完全一致，否则观众会产生质疑：明明上一个镜头里看到的是左腿架到右腿上，怎么下一个镜头里就变成右腿架到左腿上去了？

像玻璃杯中的水有多少、香烟还剩多少长度、视线的朝向、手放置的位置等，都是脚本监制应该时刻关注的。

脚本监制的工具主要包括一个数字摄像机(观看动作是否连贯)、一只秒表(计算每个镜头

的长度)、一个笔记本和一份画了各种线的脚本(见图12.6)。他要记录的内容包括：

● 简要描述镜头内容和拍摄过程；
● 在某场戏的某一个关键点上演员的表演或表现；
● 每个镜头的长度；
● 所使用的镜头类型；
● 导演的意见；
● 摄影指导的意见。

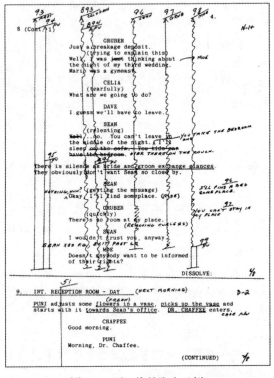

**图12.6　画了线的脚本示例**

当一场戏拍摄完了之后，脚本监制要把他记录在笔记本上的内容填挪到画线脚本上去。画线脚本上画有许多直线，脚本的每部分内容是哪个镜头以什么角度拍摄的都可以标注在上面。当拍摄完成以后，如果有某部分脚本内容没有标注任何东西，那可能意味着这部分内容还没有拍摄。对于剪辑师而言，画线脚本上的精确记录也是非常重要的镜头索引。助理剪辑师可以根据画线脚本上的提示逐一鉴别所有素材，达到事半功倍的效果。

如果工作人员人数较少，那么脚本监制的职责实际上可以落在任何有空闲的人的身上。

不过如此安排会有一定风险：拍到火热时非专职脚本监制往往会顾不上动作的连贯性。如果有大量的动作连贯不上，那么麻烦真是大了。因此有经验的导演在挑选脚本监制的时候，一定要考虑到这份职责的重要性，不要随便拉一个人就让他做脚本监制。

当导演坐到剪辑室与剪辑师一道进行镜头剪辑时，那些在现场被忽视的摄制问题这时就凸显出来了。因此，有些导演只好不断地在镜头中间插画面或者使用大量过渡特技以弥补动作不连贯的问题，但这样一来，整部片子会显得非常零碎，缺乏整体感。

在一个大景别镜头里，一名演员坐到椅子上，右手端着一杯水，左腿架在右腿上。而在接下来的这名演员的小景别镜头里，他却用左手端杯喝水并把右腿架在左腿之上。如果把这两个镜头剪接在一起，动作一定会产生跳跃感，进而干扰观众的注意力。但如果导演在这两个镜头中间再插入一个手伸向水杯并将水杯举出画面的镜头，那么观众就很少会再去注意演员左、右手端杯，以及左、右腿叠架顺序的问题了。

在观影过程中，如果影片让观众产生任何类似于"他到底是用左手还是右手端杯"的疑问，那么这就意味着你让他们走神，甚至失去往下看的耐心了。作为一名导演，你的职责是用故事的内在驱动力去吸引观众，而不要让动作的不连贯性干扰到他们。这也正是剪辑师强调"无缝剪辑"的意义所在。

但在某些场合动作的不连贯性是可以接受的。有时它还可以被故意用来中断表演、节奏或情感的连续性，使剧情转换到另一种情境或节奏中去。当然，到底是顺接还是跳接，导演和剪辑师此时要有明确的选择和判断。

脚本监制看起来好像比较轻闲，但除了在摄制现场执行他的本职工作之外，脚本监制还要做大量的观察，这也是这个职位对导演和摄影指导很重要的另外一个原因。每天开始拍摄时或者每次完成场面调度与照明布置之后，导演都会和摄影指导、脚本监制一道开个小会以商讨分镜头的拍摄。脚本监制不仅要做记录、提建议，他还得帮导演组织分镜头、展示影片风格，以及留意动作的连贯性。正因为如此，导演每次拍完一个镜头之后，都会转过头去问脚本监制："这个镜头跟上一个镜头衔接得上吗？下一个镜头该怎么衔接？"

以下是脚本监制剪辑提示的例子。

- **动作的重叠**：当用两个分镜头来分解某一连贯的动作时，两个镜头之间一定要使该动作有部分重叠。比如，一个人走向座椅并坐下来这一动作，如果第一个镜头用大景别拍摄他走向座椅，并开始往下坐，那么第二个小景别的镜头则应该拍摄他坐下来的完整过程。前后两个镜头包含有"坐"的重叠。动作的重叠可以在剪辑时使画面看起来更流畅。

- **出画**。当演员或角色走出画面之后，正常的做法应该是让空画面再保持一段时间。这样做能使剪接下一个镜头时有更多的选择空间。

- **小景别插入镜头应该低角度拍摄，动作也要适当减慢**。当用小景别拍摄一个插入镜头时，比如手伸向桌上的玻璃杯的镜头，应该从稍低一点的角度往向拍，并要求演员伸手的动作要适当放慢一些。这是因为大景别里的动作看起来更慢。为了跟大景别里的动作在方向与速度上相匹配，小景别里的动作便应该放缓一些。另外还应注意，手进入画面的动作在前后两个镜头中应该有一定的重叠。

- **反打镜头的景别匹配**。在拍摄过肩镜头、反应镜头或者主观视点镜头等反打镜头时，应该使它们与主镜头在景别上大致相同。

## 前后一致性

拍摄时另一个重要的问题是要保持一致性。所谓一致性，是指一个事件的前后顺序不被打乱。在银幕上，角色是以镜头A、镜头B、镜头C的顺序出场。然而真正拍摄时并不一定就是按照这个次序，它完全有可能是按镜头B、镜头A、镜头景C的镜头顺序来拍摄。

在镜头A中，女演员穿的是蓝衬衫；镜头B中，她换上了一条黄裙子；而在镜头C中她仍穿着黄裙子。这一顺序是脚本的顺序。但在实际拍

摄过程中可能需要你先拍镜头B，即穿着黄裙子的镜头。如果接下来要拍镜头A，为了保持前后的一致性，你就得让女演员换上蓝衬衫。服装师要特别关注演员服装的前后一致。有时拍摄的镜头多了，就一定要借助笔记本、分镜头表或者数码相机来记录演员在不同场景中的穿着。

> 我总想遵循一致性的原则来按顺序拍摄镜头，但像场地等因素总使我不总能如愿以尝。例如，我在前面提到过，当车站监管人在时，我们只被允许在中央车站的月台上取景拍摄。有一天，拍到一半时监管人走开了，我们马上改变原计划的镜头顺序，加拍了一个月台下的取景镜头。
>
> ——亚当·戴维森

除了服饰之外，一致性的另一个重要方面是动作。比如在一个镜头里演员坐在椅子上架起了二郎腿。几天后，导演再用大景别拍摄这个动作前面一点的动作，即演员走进房间，坐到椅子上，架腿。那么架腿的时候他应该架哪条腿？前后两个镜头能否匹配得上？这就值得注意了。

## 动作重复

只要有可能，导演应该对动作镜头给予特别的关注。因为在动作行进过程当中作镜头切换，动作的动势可以吸引观众的注意力，从而使镜头间的切换看起来更加平滑、顺畅和自然。而从一个静态镜头切换到另一个静态镜头，由于没有了动势的牵引，观众会明显感觉到镜头转换所带来的变化和迟滞感，从而分散了注意力。一个拍摄实例是：假定前一个镜头是中景，演员已经坐在椅子上。拍完该镜头之后接下来就应该移动机位再拍摄一个近景镜头，即演员"坐进"椅子的近景动作，这样在后期剪辑时剪辑师就可以在"坐进"与"坐下"两个动作之间实现平滑的转换。

## 打板

用胶片拍摄时，有必要使用打板以对每一场戏进行区分。即便是不录现场音，也必须使用打板。打板上要标注与这场戏相关的一些信息以方便后期制作(见图12.7)。这些信息包括：片名、导演、摄影师、场景与镜头编号、摄影机与录音带编号、日期等。打板上还应带有小块的灰卡，其作用是帮助校色。

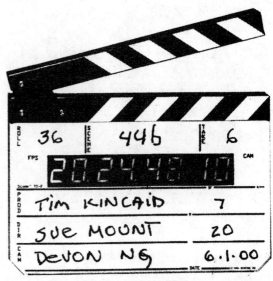

**图12.7　打板上的信息**

当胶片冲印好送到剪辑房后，助理剪辑师可以根据音轨上的打板声找到相应的画面。另外，打板还可以确保音画之间的绝对同步。剪辑师也应该根据打板上的内容来核对脚本监制的记录。

## 打板程序

如果你使用的是传统的打板，其步骤如下：助理导演或摄影指导一喊"打板"，助理摄影师便要将板打开并举在镜头前面，然后助理导演命令摄影机和录音机开始启动。

得到肯定的答复之后，助理摄影师便大声读出板上的信息："第49场戏，第2个镜头。"

当助理摄影师读完打板的信息之后，他要用力地合上打板，使打板发出清脆的响声(见图12.7)。之后要快速躲闪到摄影机边上，静静地蹲着等待镜头拍完。

拍摄打板的最终目的是要让人们在剪辑的时候能清晰地读取它上面的信息。因此打板必须照明充足、举板稳定、离镜头足够地近。如果现场照明较暗，助理摄影师要用闪光灯对打

板进行补光。如果镜头第一次没有拍好，在重拍的时候助理摄影师要记得大声说"第二次拍摄"，以提醒剪辑师。

### 电子打板

剪辑的时候，时码非常有用，它能够确保声画同步(关于时码请见第13章)。有一种电子打板同时也能提供时码功能。它在外观和使用方面跟标准打板没有什么区别，只是多了一个时码显示屏。当打板打下去之后，时码显示屏会显示出相应的时间码。时码既可以用眼睛看到，也能被电脑识读。

使用胶片拍摄时，电子打板上的时码也可以根据帧频情况进行相应的调节和设置。因此拍摄之前一定要事先向胶片冲印室了解你的帧频参数。开拍之前最好对电子打板做一个简单的测试，以检查它是否工作正常。

### 打板照明

另一个打板设备是"打板照明"，它与录像机之间有一个联动开关，当推上去之后，会发出闪光并伴有嗡嗡声。纪录片的摄制经常会用到它。

### 镜头内部打板

还有一种更精致、更复杂的方法来记录时码，它就是利用摄影机内部的时码功能。拍摄时这种时码将被记录在胶片的边缘，这样声音与画面的时码将完全一致。后期制作时剪辑系统将能识读时码并自动地与声音时码保持同步。

### 非正式的打板

如果没有标准的打板，你还是应该寻找一个相应的替代物。你甚至可以在手掌上写上镜头信息，然后用击掌的方法来产生声音标记。你也可以将话筒举到镜头前，然后轻拍话筒。第几个镜头便轻拍几下。

> 我先打开录音机，然后根据镜头编号来拍手，再回到座位前开始采访。因为拍摄时没有第三人在场，我只能用这种方法来提示镜头内容。
>
> ——简·克劳维特兹

### 镜尾打板

有时候，在镜头开拍前打板不太方便，就可以考虑在镜头结束的时候再打板。比如，镜头是由大特写拉开到全景，而大特写又没办法将打板上的信息全部显现出来，这时只能选择在镜尾打板。在这种情况下，当导演喊"停机"之后，摄影机、录音机并不能真的停机，而是要等打完板之后再关机。另外，在拍摄感情戏的时候使用镜尾打板也比较合适。在纪录片摄制过程中，为了不干扰被采访对象，通常也采用镜尾打板的方式。做镜尾打板时，板往往是自上而下进入画面，打板员要大声喊"镜尾打板"。

### 视频拍摄打板

用视频摄像机拍摄时只有在特殊情况下才需要打板(比如只对声音做单独录制时为了让声音与画面同步而必须打板)。一般情况下，是不需要打板的，因为视频拍摄时声音与画面同时被记录到录像带上。每拍完一个镜头，最好做好相应的场记。

## 开拍，停机

打完板之后，导演如果觉得一切准备妥当便可以喊"开拍"。于是，演员开始表演，直到导演喊"停机"。对同一镜头，导演可能会要求多拍几次，以便从中挑选出最满意的那一次。每次重拍时，演员可以尝试不同的表演，摄制人员也可以对镜头的表现方式做一些调整，但化妆、发型、场景布置等必须保持原样。

在摄制现场，除了导演，任何人都不得擅自喊"停机"。同时，除非导演喊"停机"，任何人都不得擅自停下他的本职工作。有时候导演会在演员表演结束之后再延拍几秒钟的情绪画面，如果这时摄影指导认为表演已经结束而擅自关机的话，最好的情绪意蕴可能就此丧失。在实际拍摄中，导演应该养成一种习惯，即每一次表演完成之后再延续几秒的静态画面，然后再喊"停机"。这额外增加的几秒钟

画面在后期剪辑的时候非常有用，能作为很好的剪辑点使用。

## 现场拍摄口令

- **全场安静！**(助理导演)这意味着暴风雨来临前的安静。
- **录音机启动！**(助理导演)开启录音机。
- **摄影机启动！**(助理导演)开启摄影机。
- **开始打板！**(摄影师)打板放置在镜头前以显示镜头信息。
- **开拍！**(导演)演员开始表演。
- **停机！**(导演)表演和摄录工作全部停下。
- **检查镜头！**(导演或摄影指导)确保镜头干净，没有灰尘或发丝进入镜头。
- **回到前面！**(助理导演)做镜头的重拍。
- **调整机位！**(助理导演)前一个镜头拍好之后，再将摄像机挪到另一处拍摄下一个镜头。
- **马提尼镜头！**(助理导演)一天当中的最后一个镜头。
- **撤场！**(导演或助理导演)一天的拍摄全部结束。

## 本 章 要 点

### 美工

- 道具要有足够多的复制品以供反复拍摄。
- 在选择道具、服装，甚至对场景进行布置时，可以多与演员协商。
- 为免受天气干扰，在可能的情况下应该在室内搭建一个替代性的外景拍摄地。
- 要有充裕时间去布景，拍完以后也不要马上就拆景。

### 导演

- 导演是片场的主导者。
- 安全第一。
- 确保不用重拍时再移动摄影机到另一个位置。
- 给美工部门足够的时间来布置片场。
- 尊重演员。
- 准备充分后再让演员进场。
- 一场戏或一个镜头拍摄得不顺畅，可以再进行排练。
- 每完成一个镜头都应向演员致谢。

# 后期制作阶段

此部分内容主要是对后期剪辑进行介绍。它同样是以导演—制片人的关系为主线，与本书其他章节没有任何区别。但介绍过程中我们遵循的是专业后期制作流程，这跟多数独自包揽所有后期剪辑工作的短片制作爱好者相比还是有些出入的。因此，初学者在阅读本书时到底是偏重于编剧、导演、制片人，还是剪辑师，其实完全可以根据自己的实际情况而各取所需。

影片素材的拍摄已经基本完成，接下来的工作便是对声画素材进行"组装"和"打磨"。后期制作其实就是将声画素材组装成完整的影片故事的一个过程。它也可以被认为是脚本的"最终定稿"。

## 制 片 人

观众在银幕上观看到的很多东西其实是在后期制作阶段完成的。后期制作的过程是将前一阶段拍摄的原始素材进行加工，然后转化为影视作品。这里面制作人员要做大量的判断与决定，包含着无数个细节和复杂的技术步骤。幸运的是，后期制作不像正式拍摄那样需要大量的人手，但是详细的计划与安排仍是必需的。

制片人在此阶段仍然需要有整体制作观念。他必须对每个制作决策保持资金上的敏感，跟踪各项支出，寻找融资渠道。时间就是金钱。虽然这一阶段每天的支出不再那么大，但它持续时间长，总让人似乎看不到尽头。如果说摄制阶段是百米冲刺，那么后期制作阶段则更像是一场马拉松长跑。由于每个环节都存在无数变数，所以你很难确切地说出它需要花多长时间才能做好。制片人的主要目标仍是带领创作团队配合导演的工作。

给画面配上合适的音效与音乐是这一阶段不容忽视的工作。由于身处以视觉为主的环境，新手导演往往会偏重于视觉效果，而忽略声音效果。但实际上除了画面和对白之外，音效与音乐也能承载大量的信息和情感。可以这样说，画面仅是故事的一半，音效与音乐可以给予观众全新的体验。

## 导 演

在前期准备阶段，导演对脚本进行总体规划，将其转换为故事板和分镜头本。在正式拍摄阶段，导演将分镜头本落实为一个个镜头。现在，所有的镜头素材都被转移至剪辑室以进行重新组合。

后期制作不像前期拍摄那样有明显的时间压力，导演与剪辑师一个镜头一个镜头地剪辑素材，如一次兴奋之旅，总会不断地有新的发现和收获。

不过最终的影片质量不仅取决于剪辑室的工作，也严重依赖于前期的镜头拍摄，比如精确的聚焦、良好的曝光和构图等。在导演的视觉计划指引下，剪辑师的主要工作是使每个镜头衔接流畅，并尝试各种组接的可能性。

如果说后期制作还有一定之规的话，那么最重要的就是在镜头选择和决定上必须果敢甚至冷血。导演对每个镜头都恋恋不舍，为影片的需要而忍痛割爱是必需的。

## 技 术 进 步 的 影 响

技术的进步不但压缩了后期制作的进程，

而且高度集成了制作设备，使制作设备变得越来越小型、轻便和低廉，这对学生和独立制片人无疑是有利的，以前难以企及的各种昂贵设备如今也可轻易地进入"寻常人家"。像预装了Avid Media Composer和Final Cut等软件的后期制作系统几年前还卖到100 000美元左右。沃特·默奇(《教父》《现代启示录》的剪辑师)在剪辑《冷山》时所用的剪辑设备现在只需1000美元就能买到。

从后期制作的角度看，在家里即可进行各种剪辑与制作，不但省去了租用设备和场地的费用，而且使导演和剪辑师的工作时间变得更加机动和灵活。但技术进步也并非有百利而无一害，其最大的不足在于，影片制作者往往集编剧、导演、剪辑于一身，很容易在影片制作过程中丧失客观中立的态度。一个人每天花十多个小时待在一间小房间里盯着小屏幕审看大段大段的素材不免让人作呕。作为制片人，此时要主动给些作为旁观者的意见。

# 后 期 制 作 流 程

在过去的一百多年时间里，成千上万部影片都是在没有电脑帮助的情况下完成后期制作的。这是一个不容置疑的事实。专业制作领域采用现代电脑制作技术的时间并不长。我们可以简单回顾一下影片剪辑的历史进程。

- 剪辑：1900年。
- 有声电影：1928年(声音与画面剪辑采用同步技术)。
- 模拟录音带剪辑：1945年。
- 录像带剪辑：1956年。
- 带时间码的录像带剪辑：1970年。
- 数字光盘声音剪辑：1985年。
- 数字光盘画面剪辑：1989年。

这里我们并不想讨论技术上孰优孰劣的问题，只是想说明影视工业永远是新技术的追逐者。现在大学的影视专业普遍采用基于电脑技术的非线性剪辑系统来训练学生。这对从未接触过传统后期制作方式的新手来说学习起来反而会更容易上手。但对已经有过传统制作经历的老手而言，要完成向非线性剪辑的转变就有点难度了。

目前，在影视制作上有几种方式可供选择：

- 用胶片拍摄，在电脑上剪辑，最后又转换成胶片；
- 用视频拍摄，在电脑上剪辑，最后转换成胶片；
- 用视频拍摄，在电脑上剪辑，最后以视频输出/播放；
- 用视频拍摄，在电脑上剪辑，最后制作成DVD；
- 用胶片拍摄，在电脑上剪辑，最后以视频输出/播放；
- 用胶片或视频拍摄，在电脑上剪辑，制作成数字格式(YouTube/DVD/新媒体)；
- 用HD或闪存卡拍摄，在电脑上剪辑，制作成数字格式(YouTube/DVD/新媒体)(见图III.1)。

应该说目前短片制作者可供选择的制作方式很多。传统的影片制作者不仅要接受全新的剪辑设备，还要对视频技术有基本的了解。比如说时码技术，它就相当于胶水，能把胶片、声音和视频全部粘在一起。时码技术是在20世纪70年代出现的，发明它是为了使视频画面的剪辑做得非常精准(见第13章)。而现在，时码技术也是用胶片拍摄、在电脑上剪辑、最后又转换成胶片这一制作模式必不可少的组成部分。因为胶片和视频每秒钟的画面数量并不一致，所以转换过程有些复杂(每秒24格相当于每秒29.97帧)。

有更多的选择当然也有积极的一面，其中有一些制作模式成本比较低，就特别适合于初学者。比如用视频拍摄价格就很便宜，然后在非线性系统上进行剪辑又能充分发挥电脑的优势，因此此种模式对初学者就特别有吸引力。如果你想让短片有电影般的感觉，那么你所面临的选择就相对少一些。比如在这种情况下，你就只能选择24p摄像机或者HD摄像机了。

当然你也可以采用录像带——用胶片拍摄——制作模式，但这种模式价格不菲。除非你在美学风格上有特别的要求，一般不建议采

用此种制作模式。

我们应该可以看到，影片后期制作的步骤并没有发生根本性改变，技术只是提高了制作速度和效率；在本书的前4版中，我们对传统的胶片剪辑和线性对编系统都做了全面的介绍。对初学者而言，了解这两种制作方式非常重要，因为现在的非线性剪辑是建立在前两者的基础之上的。有兴趣的读者可以在本书的网站(http://www.routledgetextbooks.com/textbooks/9780415732550/)阅读有关传统剪辑技术的介绍。

总之，技术永远只是工具，而不是神奇的魔杖。学生和初学者必须知道，万变不离其宗，只要掌握了其原理和方法，就能为我所用，制作出有创意、有思想的短片。

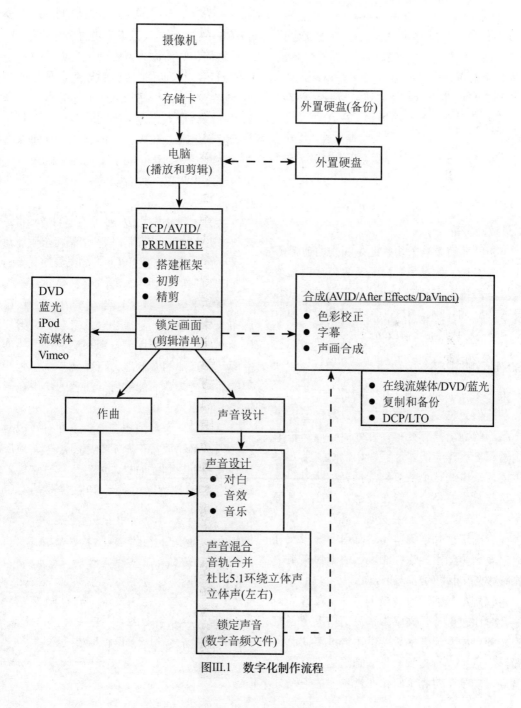

图III.1　数字化制作流程

# 画面后期制作

> 我认为影片制作就是一个不断寻找故事的过程。你先把故事写在纸上，再修改它。然后拍摄，得到了很多镜头。接着又是剪辑，剪着剪着你发现故事怎么不见了？因此，你不得不重新开启寻找故事之旅。剪辑总是在细微之处改变着故事的外貌。
>
> ——亚当·戴维森

## 导演

### 最后的定稿

不管是导演亲自剪辑，还是和别的剪辑师合作剪辑影片，他对于素材的理解和意见必须让剪辑室的每个人知道。成功常常得益于10%的灵感和90%的汗水。只有拥有超凡的毅力和耐心，才能使影片最后获得成功。

### 导演作为剪辑师

大多数导演刚开始的时候都是自己剪辑影片，他们想忠实于脚本，也想要亲自塑造最终产品。的确，只有在身体力行地参加到整个摄制过程之后，导演才能够知道他的视觉方案是否适合来讲述这个故事？是否有足够多的镜头？这些镜头能不能剪辑在一起？通过思考每一个场景在多大程度上用视觉化语言来表现，导演能够确切地知道哪些场景有用，哪些没有用，以及个中缘由。这样在以后的影片摄制中他就能够吸取相关的经验和教训。

对编剧型导演而言，最重要的是在影片初剪成片时比较影片与文字脚本在结构上是否相一致。他可能发现某些段落讲述得过多，而有些段落一点也没有提到。见证想法能否在影片中得到落实是学习脚本写作非常重要的一个方面。有的导演可能不喜欢亲自剪辑，但至少亲自剪辑一部影片是一段很重要的学习经历。

然而，导演作为剪辑师也会暴露出一些内在的问题。特别是很多新手导演容易犯结构上的错误，剪辑时往往只见树木不见森林。毫无疑问，这会给影片带来不利的影响。因此，在开始剪辑之前，导演可以休息几周时间以冷静一下头脑。等到真正动手剪辑的时候，他才能集中注意力，以一种客观的心态对待所有的影片素材。

换言之，对影片素材难于割舍的情感将是导演剪辑影片的最大障碍。这种情感将阻碍他对影片素材的客观和全面的判断。如果导演又参与了文本撰写的话，这种情感倾向会变得更加恶化。

事实上，即便是想在影片当中打上自己的烙印，导演也不一定需要总是亲自剪辑影片。他完全可以通过指挥剪辑师来实现自己的创作意图。剪辑师的专业能力可以使导演得到一定程度的解放，从而能够将其注意力集中在影片美学方面。

总之，一个导演想在剪辑方面有所成就，就必须拿得起放得下，不能患得患失。他应该认真"倾听"画面的"讲述"。只有这样，剪辑才能成为一次兴奋之旅、发现之旅。

> 我自己动手剪辑影片的好处是能了解到剪辑的全过程。但其不利之处是容易迷失自我，不能对影片做全盘观照……因为我只在意于每一个具体画面的裁剪，而不关注整部影片。你一会儿在这摆弄一帧画面，一会儿在那摆弄一帧画面，每个镜头剪接可能很精致，但跟整部影片相比却意义不大。
>
> ——亚当·戴维森

## 剪辑师

剪辑师既是工匠、技师，也是艺术家。他要兼具耐心和创造力，能够将数以千计的画面有序地规整在一起。新手导演能够从一个经验丰富的剪辑师那里学到很多剪辑技巧。剪辑师对于声音和画面的操控只能建立在已有素材之上，只有对已有素材进行有创意的发挥，才能使一部影片获得成功。可以这样说，脚本是在现场拍摄的，影片却只能在剪辑室完成。

对于许多导演来说，掌握剪辑技巧是行之有效的进阶基石。罗伯特·怀斯在执导《出卖皮肉的人》《西城故事》和《音乐之声》之前曾做过《公民凯恩》的剪辑师。《阿拉伯的劳伦斯》和《印度之路》的导演大卫·里恩在他与诺埃尔·科沃德一起执导《效忠祖国》一片之前是英国首席剪辑师。哈尔·阿什比在获得一个机会执导一部小片《地主》之前曾经是好莱坞知名的剪辑师，之后他才接连执导了《哈罗德和穆德》《回家》《富贵逼人来》等影片。罗杰·斯波蒂伍德在导演《第六日》《战火下》《杀无赦》之前曾为沃尔特·希尔剪辑了《艰难时刻》，为萨姆·佩金法剪辑了《比利小子》《稻草狗》。乔治·卢卡斯作为一位天才级导演，多年来一直坚持参与影片的后期制作。

这些杰出的电影制作人正是花费了多年时间参与到故事讲述与画面剪辑的实践之中，才学会了如何控制影片的韵律和节奏——而这是一名合格导演必须掌握的技巧之一。

电影导演亚历山大·麦肯德里奇(代表作有《白色男子》《女性杀手》《成功的滋味》等)在这里指出了剪辑期间导演的角色变化。

> 在拍摄和剪辑之间会产生一些重大的变化。一旦主要镜头摄制完成，你就不再是导演了，就像安了一个转换开关一样，你完全变成了另外一个人——置身于你拍摄的素材之外，用一种全新的视点来看待它们——不仅要看到这些素材存在的问题、困难、缺陷，更要有新的思路和好的方法去重新塑造它们。
>
> ——亚历山大·麦肯德里奇

### 剪辑师的建议

在本章的制片人部分，剪辑师卡米拉·托尼奥罗从专业的角度给出了21条关于剪辑的建议。他之前也是一名影视专业的学生，曾剪辑过《开麦拉狂想曲》《吸血鬼巴菲》《声名狼藉》等19部影片。

### 纪录片剪辑师

纪录片中的剪辑师有点像第二导演，他必须在理解所有素材基础上作出创造性判断。剪辑师没有一个现行的脚本作为指引，因此纪录片更加依赖于剪辑室里的工作。面对几个小时的访谈素材、众多的影像资料等，剪辑师必须具备更强的技巧、耐心和毅力。

本章所述的剪辑步骤同样适用于纪录片制作，因为纪录片同样需要提炼故事。

> 不要将影片硬塞入一个框架之中，而要遵从影片自身的规律。有时候，文字脚本并没有用。
>
> ——简·克劳维特兹

### 剪辑流程

#### 剪辑的关键步骤

后期制作和前期拍摄的一个主要区别在于它缺乏明确的结构。前期拍摄有剧本、预算、拍摄周期等结构作为工作的指引；后期制作却缺乏类似的依据。有些制作步骤虽然必不可少，但却不会按着设定的次序进行。有时候，你认为影片该结束了，那它也就可以结束了。影片剪辑也许花费一个星期、一个月，甚至一年的时间。它的时间长短主要由经费的多少决定。只要制片人能够筹集到更多的钱，你就可以慢悠悠地进行剪辑。对于那些在学校或者家里进行剪辑的初学者来说，时间和金钱都不是问题。

我们希望能够从多年的传统胶片和视频剪辑中总结出一条可行的剪辑路径，但它决不是刻板的和一成不变的。每部影片都需要精心制作，每部影片面临的挑战各不相同。这里所提

供的剪辑步骤只是一个基本参考:
- 每日同步素材;
- 搭建框架;
- 粗剪;
- 精剪;
- 锁定画面。

## 什么是剪辑

### 完成"最后的创作"

"脚本创作就是不断重写",这条公理同样适用于影片的剪辑工作。事实上,你在用实实在在的画面和声音"写作"你的影片。还记得你做了多少遍草案才得到最后的脚本?剪辑过程中你必须不停地修改、修改,直到与观众见面为止。

许多人相信剪辑就是把不好的部分去掉。这是一个错误的概念。你所做的不仅仅是删除那些不需要的部分,还是在创作一件艺术作品。

## 回看每日所拍摄的素材

在主要拍摄结束的次日,导演要和剪辑师一起回放前一天的拍摄内容,并选择要保留的素材。处理和冲洗胶片一般需要花费一天的时间,如果冲印室在别的地方,那么可能会需要更多的时间。不过如果是用视频格式来拍摄,因为不需要化学洗印这一环节,时间会更短一些。

及时的回放可以让导演对素材信息作出快速的反馈。哪些镜头是有用的,哪些镜头是不需要的,导演都应该及时地记录下来。导演的笔记将是剪辑师的工作指南。他要把导演的意见贯彻到影片的初剪当中。以下是一些对剪辑工作有所帮助的建议。

在你有第一印象之处做好记录,这是你唯一一次可以从观众的角度来审看素材的机会。这些记录包括精湛的表演、到位的机位移动和令人印象深刻的画面,同时要记录下此时此刻你的主观感受。这些记录已完全超越了文字脚本,而成为你的最终指南,成为你的故事的结构。

另外,也要记录画面中存在的一些技术问题,如灰尘、划痕、曝光和聚焦等,并让制片方知晓是否该重拍这些片段。

> 我从不给剪辑师太多的建议。一般是他干他的,我做我的。我想看看他会给影片注入什么样的创意,而我也想完成一个独立的版本。在这之后,我们会将两个版本搁在一起互相观看和评价,然后再将好的方面合并起来。他有很多好的创意,而我也希望我的一些想法能保留在最终的版本里。
> ——詹姆斯·达林

## 塑造故事

### 搭建框架——组合

要按照脚本的顺序搭建影片的框架。这种搭建有时候只是将主要镜头一个接一个地排列组合起来。这样做的目的是给导演、剪辑师和制片人提供感受故事是否流畅的机会,并以此获得指导影片制作的灵感。有些剪辑师喜欢把主要的表演情景串编起来,以便快速判断镜头的好坏。有些导演选择跳过这一环节而直接进入粗剪。

### 粗剪

粗剪是一种用剪辑技术将镜头画面作为一个完整的整体来观察的尝试。具体而言,粗剪的内容包括将分解的镜头重新组合成场景,用近景或特写进行强调,插入一定的镜头以使画面看起来更协调,等等。粗剪出来的样片欣赏起来会比较困难,因为它缺乏相应的音乐、音效和对白。换言之,在粗剪阶段,声音是缺席的,观众很难流畅地欣赏故事,并形成深刻的印象。(当然,在这一阶段,有些剪辑师也会添加一些临时的音效和音乐以达到某种效果。)

粗剪也应当严格地按照脚本的顺序展开。这是一条需要遵守的重要法则。即使有时候可能需要作出明显的改动,也不能偏离原始脚本太远。粗剪的一个主要目的就是评估检测脚本的结构是否合理。当你决定了所有场景的结构

时，才可以真正开始剪辑制作。更重要的是，后面的剪辑效果都要受到粗剪的影响。

> 我认为人物在一个陌生的情境下会表现出一定的焦虑情绪，因此我就拍摄了一个这样的镜头。我设计了女演员斯科特进入纽约中央车站洗手间的一幕场景。我不知道你们是什么样的感觉，但我认为它不是很好。斯科特走进去几秒钟后又走出来，当我把它编入影片时，发现这一幕实在没有必要。
>
> ——亚当·戴维森

### 粗剪的指导原则

**快速剪辑。**剪辑一段情节就是运用声音和画面来制造节奏，使故事讲述得更加流畅。每个镜头都是一个小单元，把它们按一定规律衔接起来，从而形成整部影片的节奏。这一剪辑过程要求剪辑师要有一定的剪辑节奏感。你剪辑的速度与你对于场景节奏的感知能力有着直接的联系。这是一种本能的反应。只有通过亲自实践，你才会真正懂得剪辑是如何进行的。

有疑惑的时候，不要停留，而是应该接着往下进行。你剪辑的越快，你就能够越顺畅地进入到下一个段落。千万不要耽搁于某一个镜头的不流畅。对它有过多的想法反而会适得其反，降低剪辑速度。总之，提高工作效率，并且相信自己的判断，在这一阶段显得特别重要，而精雕细刻对于粗剪来说并不重要。

> **学生**
>
> 对于那些正在剪辑自己影片的学生和初学者来说，在剪辑的过程中陷入泥潭是一件再平常也不过的事情了，因为他们往往沉迷于细节而忽略了整体。因此，审看素材的时候，抛除情感的包袱非常重要。剪辑师不应该纠缠于单个的镜头，也不需要过多地考虑某个镜头的时间长短。导演此时也应像剪辑师一样地思考和工作。

### 粗剪小技巧

- 去掉音轨中多余的声音，如导演的"开拍""停机"的指令声。

- 对白剪辑应采用硬切方式，而不需要采用层叠方式。

- 不要插入在其他地方录制的声音。

- 除非影响到整体，否则不要浪费时间去微调那些场景镜头。在调整每一个场景之前你必须对作品有完整的节奏感和速度感。

> 每一步都能挖掘出有新意的故事。当你筛选演员的时候，当你挑选摄制场地的时候，当你开始进入拍摄的时候，故事一直在不停地变化着。进入剪辑阶段后，故事同样处在变化之中。我最初的想法是，电影就应该像它本来的那样。我希望你能接受它，当然，我的真正意思是你并不需要接受最后的结果，而是需要接受影片创作的过程。我认为这是一个很有趣的过程。如果你用开放的态度对待它，就会有很多有趣的发现。
>
> ——亚当·戴维森

## 粗剪效果分析

你和制片人刚刚审看了经过粗剪的样片，期间会产生很多不同的心情：有点沮丧或者兴奋，亦或介于两者之间，有时也会感到吃惊并且准备就此放弃。为何？因为审看不是简单地欣赏，而是带着问题去观看的：

- 有没有故事？故事是否生动？
- 如果有故事，故事的结构是否流畅？
- 如果故事没有进展，你应该怎么办？
- 需不需要拍摄更多的素材来使故事完整？
- 影片的结构需不需要再作调整？
- 需不需要一个新的结构？

如果影片中的基本结构没什么问题，你就可以轻松一些，也可以开始着手精剪这部影片了。如果不是，那么就要集中精力考虑一个新的结构了。无论哪种方式，你都可以收起文字脚本了。影片已经有了自己的意义。除非你能够拍摄更多的镜头，你所能做的就是利用好手头的素材。

> 完成粗剪后我也是那种感觉，感觉对影片完全失去了信心。人们经常说，粗剪的效

果如同坑坑洼洼的路面，只要你不断去完善它，路面将越来越平整。

——吉姆·泰勒

## 审看影片的故事

如果你不知道下一步该如何进行，那么最好的办法就是把自己关在放映室或者小剧院里审看不同版本的样片。当然你也可以邀请熟悉你影片的合作伙伴或者那些从未看过你影片的人一道审看。能请到有经验的人作为咨询顾问非常有用。他们极其敏感，能够从不同角度发现一些你根本觉察不到的问题，比如叙述不准确的问题，人物动机不清晰的问题，等等。因为连续几个月你的生活重心都在影片上，因此反而会陷入"当局者迷"的境地。

听听这些第一次看片的人会说些什么，并且做好记录，所谓从谏如流便是如此。他们可能并不在意你的制作经费是多少，但是他们的意见应该会对你有所启迪。要特别注意这些观众提出的问题，尤其是当几个人都有相同的意见时。当然，有时候意见归意见，是否改动的决定权还在于你自己，因为有些东西是无法改变的。

> 最关键的事情是把影片放映给尽可能多的人看，确保人们能够理解影片的内容。观映后他们多多少少都会有一定的感受和体验。我的影片通常是用尽可能少的语言告诉观众尽可能多的内容。但有些东西只有制作者心里很清楚，而观众却不一定能看得明白。
>
> ——詹姆斯·达林

## 审看影片的节奏

在大房间里放映你的影片将会有助于你评估影片真实的节奏和速度。一部影片在一台小小的监视器上观看和在大银幕上观看有明显的不同。银幕大小将直接影响我们对影像的感知，也会间接影响我们对故事流畅性的欣赏。这些年来和成百上千的学习影视制作的学生一起共事，我们经常听到他们对在大屏幕上放映

自己的作品的一些反应。他们通常会说道："有些拖沓。"当然，如果你想在电影节上放映你的影片，那么在一开始就应当努力争取在和你想要放映的电影银幕那么大的屏幕上预看剪辑效果。

## 网站信息反馈

你可以采用电子技术手段来传播作品，收集各种反馈意见，它往往更经济、更有效。如果你已经为自己的项目建立了一个网站，那么可以在网站上建立一个视频链接文件，把你的作品网址直接发送给特定观众。最后，你可以像詹姆斯·达林一样，把自己的影片放在YouTube的私人空间上与他人共享。

> 通过把粗编的影片放在网络上，我们也收到了很多的反馈，这是互联网给剪辑工作带来的具体帮助。我们把影片放在一个私人空间，这样能够将链接发给周围的人们。如此一来，我们能够和世界上任何角落的任何人发生联系。
>
> ——詹姆斯·达林

## 纸上"剪辑"

为了审看不同场景顺序所带来的影片效果，最好的办法就是将这些场景写在纸片上，然后进行不同的排列组合。每一场景的基本内容只需用一行字进行描述概括即可。记下每一版本中各个场景的次序。你可以把索引卡片直接贴在墙上进行观察，这样在纸面上就可以进行各种"虚拟"剪辑了。

正是通过这种手写的方式，整个制作团队在进行实际剪接之前就能够探讨各种不同版本的可能。当你的影片有结构性问题时，纸上剪辑可以随时随地地使用。

> 我使用了纸上剪辑的方法。我将手写卡片分解成若干部分，并挑选出我认为很重要的片段。我一张张地排列这些重要的片段，然后记录下来，这样我就有了一份剪辑母版。然后我挑出一些有代表性的台词，并将它们

填入相应的流程图。我把这些都挂在墙上，不断地调整次序，并大声地读出其中的内容。从"我真的厌恶我的臀部"到"我的臀部像切片面包那样厚"。我之所以要大声读出来，就是想看看这些台词听起来是不是真实的。

——简·克劳维特兹

## 审看第二遍的剪辑效果

放映一遍重新结构过的样片。如果新的版本看起来还是不行，你应该在尝试进行下一步行动之前检讨问题、汲取教训。到底要花多长的时间才能得到一部剪辑良好的影片将取决于下面这样一组变量：

- 剪辑师在此项目上投入的时间和精力；
- 是否因为经费有限或者剪辑师能力有限；
- 在经过放映和讨论后，你是不是迅速采取了有针对性的调整行动。

就像在第一次剪接中那样，你要对第二次剪辑效果做好受打击的心理准备。不要过分迷恋于你的镜头，不要担心那些细枝末节的画面流畅性问题。如果故事能顺利地展开，很少有人会注意这些问题。比如，如果画面中出现一个小的摄影机吊臂的影子怎么办？其实只有专业人员才会注意到它的存在。此时绝大多数观众可能正沉醉于故事情节中。总之，粗剪的重点在于整体而非细节。

沃尔特·默奇曾在《美国风情画》《教父》《现代启示录》《英国病人》等影片中担任过剪辑师、音响师和录音合成师。在其著作《眨眼之间：透视电影剪辑》一书中，他根据重要性原则依次列出了几条剪辑法则，其中前三条最值得我们重视：

- 情感；
- 故事；
- 节奏；
- 画面内部的兴趣点；
- 银幕的二维平面空间；
- 动作的三维立体空间。

他解释道：

实际上，我把三维空间动作的连贯性放在剪辑一个好片子的六条法则的最后一条，而把情感放在首位，你们很多人可能都会不以为然。毕竟，情感问题是看不见摸不着的，你很难去界定和处理。但你想让观众产生怎样感觉？如果他们能够按照你的预期去感受影片，那么你的目的也就达到了。他们最后记得的不是剪辑，不是镜头，不是表演，甚至也不是故事，只是他们的感觉。

对于我来说，一个理想的剪辑肯定是同时满足了上述六条法则……但名单的首位——情感——是你应该不惜代价去实现的。

——沃尔特·默奇

## 提炼故事

### 剪辑技巧

有一些剪辑技巧你可以在消除粗糙接点、实现画面流畅过渡时使用。当某一场景衔接不顺畅时，使用这些技巧也可能有神奇的效果。剪辑技巧包含的范围很广。电影本身就是一种幻觉。为了让这种梦幻更加完美，你也可以使用一点烟雾和各种滤镜。

当影片的结构发生改变之后，你在之前所做的各种记录就有可能再也用不上了。有时你原本用于这段地方的镜头也可能调换到另一处去了。因此，剪辑时一定要保持一种开放的心态，可以努力去做各种尝试，说不定因此会产生意想不到的效果。

使用这些剪辑技巧的最终目的是尽可能地把故事讲好。不要想当然地把镜头硬塞入你的框架，你应该充分利用现有素材因地制宜地进行剪辑。剪辑的经验越丰富，对于自己的直觉就越有信心。在解决了一个个问题并最终将影片合成一个整体之后，你将收获极大的喜悦和满足感。

> 有两个情节我感到特别满意，而这两个情节都与色拉有关。当我开始拍摄和剪辑这两个色拉情节时，我感到里面有一些东西在那儿，虽然我不知道它们具体是什么，但是这些东西一定在发生作用。
>
> ——亚当·戴维森

以下是我们总结的几条需要牢记的剪辑与过渡的法则，它将有助于你提炼故事。

**对话重叠。**当人们相互交谈时，将他们的话语与画面交错开来并形成一定的重叠是一个很常用的技巧。这一技巧常常要求使用反应镜头——即当发言者讲话时，画面显示的是听者的反应镜头，而不是讲话人的讲话镜头。换言之，我们听到的是讲话人的声音，看到的却是听者的反应表情。

**动作点剪切。**在某个动作行进期间进行切换往往能获得平稳过渡的效果。例如，在角色刚刚作出往下坐的这样一个动作中间马上切入另一个镜头，那么即使这两个镜头之间没有逻辑的联系(或者没有空间和时间的一致性)，看起来也会比较顺畅。另外，利用动作之间的相似性进行搭配也能实现平稳剪切。比如，刀片从人的眼前划过和云彩从月亮前面飘过这样的镜头搭配就不错。

**匹配剪切。**一个反应镜头可以用来掩盖动作的不连贯或者压缩动作时间。插入镜头也能够起到同样的作用。图13.1、13.2是影片《误餐》中的两个这样的例子。

图13.1 《误餐》中的一个反应镜头

图13.2 《误餐》中的另一个反应镜头

**前后一致性。**要重视镜头之间的前后一致性，但又不能完全拘泥于此。如果在一个连续场景中难以找到一个合适的反应镜头的话，不妨考虑"借用"其他场景中的类似镜头。虽然两者完全不是同一回事，但有时却很管用。不过"借用"的镜头一定要注意其光线和场景等能与上一个镜头保持一定的相似性，两者之间不能有太大的悬殊。

**画面叠化。**画面叠化是两个镜头剪切时画面有一定的重叠，其中前一个逐渐消失，后一种逐渐显现。这种技巧可以用来表现戏剧和情绪化的效果。8到16帧画面的叠化可称作"软切换"，24、32、48、64或96帧画格的叠化称作"慢转换"。"慢转换"能产生一种时间和情绪延续的效果。

**淡入(出)。**淡入(出)是一种画面逐渐变暗或者变亮的剪辑形式。淡入(出)使得一个场景过渡到另一场景时能制造一种时间过渡的错觉。具有一个段落即将谢幕，另一段落准备开始的特殊效果。

**画外对白。**对于画面之外的对白，必须在台词朗读方面做特别的设计，比如要有声音的透视感，并且背景声必须前后一致。为了剪辑的方便，你也可以完全不使用环境声。

**新增台词。**有时候脚本没能在情节上交代得特别清楚，此时就可以考虑用增加台词的方法进行补救。台词往往只能增加在一段话的开始或者结束处，并且必须等到演员调头的时候或者不在画面的时候增加。例如：假设演

员说："在我一生之中，还从未铸过什么大错。"这时导演可以让演员在这句话后面再加上这么一句"……除了我爱上你"。如果这句话是由同一个演员背着镜头所说，那么影片的意义将发生根本性改变。

**画外音。**任何画外音都必须在脚本中特别标注出来，剪辑期间应该对其做专门的录制和修改，修改的目的是使其能与相应的画面保持声画对位或者声画同步。

另外，剪辑时还需要记住以下几点。

- 问问自己，如此剪辑是否有效？有时候用些小花招也问题不大。
- 专心钻研剪辑。剪辑不会自动生成。只有当你亲自去做各种尝试时，你才可能了解到确切的效果。
- 尽可能地使剪辑紧凑些，没有理由使镜头松散。去掉的镜头，常常也可以再拿回来使用。越早意识到镜头的潜在意义，就能做得越好。

> 你花了数天的时间剪辑了一段画面，发现最终要把它放弃掉确实难以割舍。但是如果这段画面在影片中起不了什么作用，那么该放弃的还是要放弃。放弃并不意味你的工作就此贬值。无论镜头在不在影片之中，它都属于故事的一部分。
>
> ——詹姆斯·达林

## 剪辑不是以速度取胜

速度很重要，非线性剪辑系统工作起来就像单击鼠标一样简单而快速。然而剪辑不是单纯的速度竞赛，它还需要距离和想法。当你只见树木不见森林的时候，当你面临某些剪辑上的难题而无法及时解决的时候，冷静下来，休息一段时间或者尝试一下别的想法未尝不是一件好事。

## 临时性音乐

为了保证故事有一个流畅的节奏，让观众看起来更舒服，可以考虑给粗剪的样片铺上一段临时性音乐。因为在无声的状态下，即使经验丰富的影片制作者也会感到难以入戏。

临时性音乐为你提供了一个极佳的试验机会，你可以尝试为画面配上不同主题和节奏的音乐。当你和作曲者一起工作，预听可以使你了解自己到底需要什么样的音乐。如果打算使用现成的音乐，千万注意别使用流行歌曲，因为它的版权使用费会很高。如果你的目标是走商业发行的道路，还要保证有使用音乐的授权。即使使用一小段著名的乐曲，也许会在成本上增加上千元的开支。

### 声音剪辑注意事项

每种环境都有其特有的声音和声场。屏幕外的声音和屏幕上的画面一样重要。如果某种声音效果能够反映某个独特的环境空间，那么剪辑时不妨使用这种声音。

例如，在两人进行紧张对话的一个场景中，交谈期间电话铃意外地响了起来。而最初的脚本并没有设计电话铃声。那么在后期剪辑时，即便角色没有接电话，甚至根本没有理会电话铃声，你也应该保留这一音效。像这类音效有可能转变场景，甚至赋予整个影片不同的意义。如果剪辑师处理得当，对这意外的电话铃声进行强化，那么观众就有可能一边看一边反问：为什么故事里的角色没有去接听电话？

### 重拍和影像资料

剪辑过程中许多东西都会发生变化。在主要拍摄阶段，你本来想要的镜头在当时没有拍摄的话，那么也许以后就真的再也不需要了。当你准备投资重拍或者购买影像资料时(这通常很费钱)，最好冷静一段时间，利用现有素材重新结构一下你的影片，然后再做决定需不需要重拍或者购买。

除了插入一些影像资料素材之外，剪辑过程中还要考虑使用一些额外的过渡镜头以使故事讲述流畅。有时候一场戏中插入一个过渡镜头所产生的效果可能与没有插入这个过渡镜头完全不同。以下的情况就常常要用到"过渡镜头"：

- 场景之间转换；
- 用人物特写去强化某个重要时刻；
- 为使故事视点更加清晰而插入一个客观镜头。

一旦你重新结构了你的影片，那么包括重拍镜头和影像资料在内的一切素材都可以加以利用。

我们在几个月以后补拍了几场戏。这几场戏在脚本中原本是有的，但当时是冬天，没办法拍。补拍时大部分戏已经剪辑好了，并且看起来还不错。但我们还是认为将补拍的戏分别置于影片开头和结尾片增加了故事的黏性。

——卢克·马西尼

现在有许多为影片制作者提供影片素材的公司。素材内容广泛，包括新闻、体育、自然、历史、人物传记等。你几乎可以找到影片中所需要的任何人、任何地方、任何事件的大部分影像资料。这些资料都是以16mm或者35mm胶片的形式按照英尺为单位出售。短片《镜子镜子》就非常有效地使用了大量影视素材，这些素材有的来自20世纪20年代选美的新闻镜头，有的来自20世纪30年代女性在健身器材上做身体锻炼的画面(见图13.3)。

要从国会图书馆获取影像资料比较困难，因为里面的资料素材太多了，你不一定能找得到。但是国家档案馆有一座独立建筑物来分门别类地保存这些影像素材。像尼克松总统的资料里面都找得到。国家档案馆设有专门的影片与录音管理部门，所有涉及公众领域的政府资料都非常齐全。除此之外还有些不公开的影像资料。

——简·克劳维特兹

图13.3　《镜子镜子》影视素材串编唤起过去记忆的一个片段

## 剪辑中的随机应变

演员表演期间出现说错话、口吃、说话不连贯等情况都可以通过对白剪辑进行补救。在剪辑过程中导演也可以有意识地利用人物的小缺点来帮助观众更好地理解角色。说到底，演员表演的是剧中角色，所以剧中人物出现说话错误是可以接受的。

在影片摄制过程中，导演必须对所有有可能对影片造成影响的因素保持一种开放的心态，甚至包括各种失误和意外等。要牢记拍摄期间发生的各种意外(不管是好还是坏)——语调、心情、重音变化、新的想法——都可以成为影片内容的一部分。

在短片《误餐》中，无家可归的人们是故事中不可或缺的主线，然而，拍摄过程中你很难让真正的在中央车站游荡的无家可归者不看镜头。而他们一看镜头就打破了"第四面墙"，对镜头造成破坏。

影片拍摄前我每晚都要到中央车站来了解情况。当我们拍摄的时候我会让一些无家可归者在镜头前做一些表演。前天晚上我看到威利，他有一张大脸，并吹着口琴。所以我也想让他表演。不过我认为他可能不会听我的。但没办法我们已经安排了拍摄日程。当我们拍摄斯科特再次走进中央车站的镜头时，我四处寻找威利。我们想拍摄几个他四处张望找人的镜头，以及几个他非常沮丧地走进车站的镜头。

我越过人群，一下就看到了威利！我走到他跟前说："威利，我希望我一示意你就开始吹口琴。"他说："啊！好啊！"当时我跟斯科特说接下来我也不知道将会发生什么，一切随机应变吧。你只要记住你的基本目的，作出很难过的表情就可以了。我开动摄像机拍摄完斯科特的镜头，又接着拍摄威利的镜头。他走进画面，吹着口琴，直勾勾地看着摄影机，然后又走了出去。我大喊了一声"停机"。同伴看着我，好像我疯了一样，我想这个镜头肯定不行。但此时威利已经到了别处，我也没办法再叫他回来。接下来我

又拍摄了斯科特几个不同角度的镜头。

但是在剪辑的时候，我发现这个镜头并非一无是处。当他看着镜头时，我知道有一点点危险，但是这反而表现出一定的真实感，所以我最后还是把它剪入到影片当中。

——亚当·戴维森

《误餐》的导演最后运用了这些镜头，使观众获得了一种类似纪录片的真实感受，他们身临其境，好像与故事里的主角一样来到中央车站(见图13.4)。

图13.4　在拍摄现场看起来有点问题的镜头在剪辑室被点石成金了(《误餐》剧照)

## 影片基调上的转变

轮船建造师将设计蓝图画在平面的纸张上而不是用石头雕塑成三维的立体图形。但是当轮船建造好了以后，却是三维的、立体的。影片制作也是如此，脚本是二维的，最终的作品却是立体的。作品打造是一个创造性的过程，它需要精心呵护，期间又要不断地变换其外形，甚至改变其性质。影片制作者要对各种素材有敏锐的反应，并且不要害怕作出各种尝试。有时，只要随意改动一下场景的次序，解决的方法就出来了。

短片《公民》就改变了脚本的叙事结构。比较一下影片和脚本，你就会发现两者其实有很大的不同。这说明当初写脚本的构想与剪片过程中的实际感觉之间可以有所差异。

《公民》脚本最初的名字叫"同胞"，开场是一个年轻人驾车驶向加拿大边境。故事围绕着他一路走向边境而展开。在边境线上，年轻人被加拿大守卫抓获并遣返回美国。在这些情节当中又不断地用闪回的手法穿插了年轻人接受军训的场景。

剪辑过程中，我们发现通过控制事件的先后顺序能够使影片的意义不那么简单直白。我认为这比现实生活更真实。生活本身并没有如此多的因果关系，但我们设计一个故事的时候可以考虑得更复杂一些。我们完全是根据自己的经验和想象而作出此种决定。

——詹姆斯·达林

在剪辑过程中，詹姆斯和他的剪辑师打乱了场景顺序。最终的影片以几个快速切换的主观镜头为开场，镜头内容是森林，然后是一个年轻人的过肩镜头，背景是一名站立的卫兵，再接着是这名年轻人举手的正面镜头，隐黑，出片名。然后画面渐亮，年轻人在医生的办公室。影片将片尾的内容放到了开头，这就是说，詹姆斯想以此设置一个悬念来吸引观众的注意力，并将问题抛出，然后全片为解决此问题而展开。

在短片《误餐》中，亚当·戴维森是如此描述最终剪辑所做的一些改变：

当女人发现自己坐错了地方，便拿着包走回了车站。影片以她坐上火车结束。我想要表达的是，人们没有发生改变，她当然也没有改变。在拍摄的时候，我原本想让女人呵斥乞讨者——"去找份工作"或者"哪儿凉快到哪儿呆着去"或者"别烦我"。这样我认为会更真实一些。不过剪辑的时候我认为这样做太过严厉了，毕竟餐馆里发生的事对她还是有些影响的。后来我改为她告诉乞讨者应该去找一份工作，这让人感觉起来就完全不同了。我也相信这是大多数观众所希望的。

——亚当·戴维森

亚当在这里清楚地看到了将脚本里预先写好的台词硬塞入影片效果反而不好，因此他果断地修改了脚本，从而改变了影片的基调。的确，导演必须学会"倾听"影片。特别在审看

的样片时，导演必须像观众一样保持一种客观的心态。

　　另一个转变影片基调的一个好例子是纪录片的剪辑。纪录片在前期拍摄阶段很难有严格的脚本，它的最终样式只能在剪辑过程中获得。导演在调查和运作项目时只是有一个朦胧想法。然而，一路拍摄下来，这种想法大多数会发生改变。拍着拍着你会发现以前的想法根本缺少兴奋点，而之前没想到的一些东西反而令你倍感兴趣。

> 我认为纪录片制作有一半是剪辑。大多数的主题和结构都是在剪辑阶段形成的。
>
> ——简·克劳维特兹

## 节奏

　　电影叙事过程中，节奏的把控很重要。但节奏看不见摸不着，把控起来很难，大多数情况下要凭感觉。比如，两个镜头之间如果用淡入淡出的特效过渡可能会过慢，用硬切又会让观众觉得突兀，但如果给上一个镜头增加30帧，画面节奏可能就要好得多了。

　　喜剧也是如此，抖笑料包袱时必须计算好时间，掌控好火候，否则笑料就成为烂梗了。每个故事都有自己独特的节奏，导演作为影片的作者，必须学会控制节奏。

> 影片的生和死都操控在节奏上。如果你想带给观众他们所要的，就应干脆利落，别拖泥带水。
>
> ——卢克·马西尼

## 要学会忍痛割爱

　　沃特·默奇曾经说过："电影比电影制作者更聪明。"这也意味着，导演应该仔细"倾听"他自己的影片。这种"倾听"开始于脚本撰写、镜头拍摄，但在剪辑阶段显得尤为重要。毕竟脚本撰写只是纸上谈兵，并非真正的电影。同样，无论镜头拍得多么华丽、多么令人心动，它也只是一个镜头，镜头也不是电影。

　　所有在片场付出辛勤汗水而得到的镜头，不一定有助于故事的讲述。"亲手杀掉你的小孩"听起来似乎很残忍，但为了故事，有时候导演必须牺牲掉好不容易得到的镜头，甚至一整场戏。这也是为什么剪辑师通常不在片场观看镜头拍摄的原因。

　　剪辑阶段最重要的就是每个镜头、每场戏都要服务于影片的整体，服从于故事的讲述。导演要和剪辑师一道作出判断，并在镜头、情节甚至段落之间作出取舍。

> 有一场戏是所有的女性都围在一起准备帮我。其中之一就有凯丽，戏中我正打算跟她约会。这时有一个身穿奇怪长袍的女性，嘴里说着咒语，看起来搞笑极了。事后有人跟我说，那是影片中最有意思的一场戏。但实际上不是，它的存在降低了影片的节奏，我最后把它砍掉了。
>
> ——卢克·马西尼

## 锁定画面

　　经过挑选、粗剪、整理之后的影片终于大致完成了。接下来要做的就是进入"锁定"环节，这一环节也被称为"精剪"。"锁定"意味着每段情节的时长大致固定下来，画面也不再做大的改动。与此同时，你可以开始对声音进行处理。它可以由剪辑师来做，也可以由声音设计师或音效师来做。作曲家在这时也应该加入进来。

> 有时候你很难把握你所做的一切。我想很多人都会有同感。写脚本时你可以重写某个情节，把台词改得更好一些；拍摄时你可以有很多种想法和尝试。但剪辑时，你却只能修补、修补、再修补。
>
> ——亚当·戴维森

## 交付给声音设计师或音效剪辑师

　　剪辑技术的进步使对声音的处理日益专业化。除非画面编辑也是声音剪辑师，否则他不能对声音的效果做最后的决定。如果剧组有专门声音剪辑师的话，必须将原始的、未经处理

的声音文件提供给他。

画面剪辑师需要了解声音剪辑师的需求，它一般包括：

- 粗剪好了的数据文件(通常是一个Quicktime电影文件)；
- 一套OMF文件(OMF详见第14章)；
- 包含所有音频详情的文件夹。

## 数字基础技术

### 关键术语

在这里我们只是列出非线性数字剪辑系统中一些最基本的术语。对那些复杂的技术应用问题，本书不可能详尽展开。我们希望只是给初学者做一个概括性的介绍。

### 时码

在20世纪70年代早期，视频剪辑就引入了时码的概念，并由此给整个行业带来了巨大的影响。其具体功能就是赋予每一帧画面或声音以一个数值，类似于身份证，从而使它们彼此区别开来。如果要使用某一帧画面，只需通过快速搜寻，找到其对应的数值/时码。这让剪辑工作变得省时省力。

时码采用24小时制，其计数单位依次为小时、分钟、秒、帧。最高数值为23：59：59：29。超过这个最高数值一帧则又回到了00：00：00：00。注意每秒为30帧，所以帧的最高数值只能为29。

时码的使用加快了剪辑进程，每帧画面定位也较早前更加精准。它类似于胶片边沿的数字，计算机能够通过它快速搜寻到你所需要的画面。

### 丢帧时码与非丢帧时码

时码有两类：丢帧时码和非降帧时码。丢帧(DF——Drop Frame)时码更准确，一小时的时码等于录像带上的一小时。非丢帧(ND，Nondrop Frame)时码时间不准，一小时非丢帧时码相当于一小时零3.6秒的录像带播放时间。换言之：

- 一小时实际时间就是一小时；
- 一小时丢帧时码等于一小时；
- 一小时非丢帧时码等于1小时零3.6秒。

NTSC格式彩色电视信号是29.97帧/秒，黑白电视的信号是30帧/秒。我们用肉眼看不出其中的区别。但是就是这0.1%的差异影响到了时码的计数方式。到了一小时以后，0.03帧/秒的差异累积起来就有3.6秒，这是因为录像带走得更慢一些。如果你的影片不是在电视台播出就不用考虑这一问题。

然而电视台需要知道影片的准确长度，丢帧时码因此产生。它的原理是在计数过程中每分钟有意识地丢掉两帧画面，积累下来一小时要丢掉108帧画面，也就相当于3.6秒的时间。如此处理，就保持了时间的准确性。

通过非丢帧时码转换为丢帧时码，画面并没有任何变化或者减少，唯一的改变的就是时码的计数方式。

广播电视的节目使用的是丢帧时码，许多编辑设备同时具有丢帧和非丢帧功能。而以非丢降帧时码方式拍摄节目的也可以转为丢帧方式。在同一个节目中，两种时码的混用会带来一些麻烦。后来人们在两者表达格式上做了区分，丢帧的表达格式被规定为使用分号(01；13；26；15)。在欧洲和其他一些国家使用的PAL制式，画面为25帧/秒，和真实时间是一致的，所以不需要丢帧。

### 模拟与数字

直到20世纪80年代，音视频制作使用的都是模拟磁带的方式。在模拟系统下，音视频信号通过电子波来表现，而电子波又是随着声音或者画面的变化而变化的。比如，如果用麦克风和磁带录音机来录音，人说话声音越大，从麦克风传到磁带录音机的电流信号也就越大。这意味着电平信号在模仿声音的大小。

现在有许多高质量的模拟音视频记录设备，但模拟音视频设备有几个致命的缺陷。首先，它们很容易产生背景噪声。录音的时候，即便是安静的场合，也会有很明显嘶嘶的声

音。其次，在视频信号中也会产生颗粒和雪花点。如果对模拟信号进行复制，噪声或噪点将会明显增大，并会产生其他破坏性效果。如果多复制几代，这种问题将变得更为严重。

数字记录的原理是间或测量电平信号，并用离散数字记录这些测量到的信号。参照这些离散数值，原始信号被制作出来。数字记录的工作过程是以固定间隔对音视频信号进行抽样，每一个抽样就是那一时刻的电压的数值。电压数值然后转化为能在磁带和碟片记录的数字。在数字设备中，数字是二维进制的，用一系列1和0记录，二维码中的每一个数字就是比特(101是一个3比特的数字)。8个比特构成一个字节。原始的电平信号转换为数字，我们称之为数字化或分层。每一个样本使用的比特越多，色彩或亮度的层次就越丰富。

胶片摄影机每秒拍摄24格静态画面，你也可以把24格静态画面作为一个样本。一个1/24秒的取样率即便对于记录最快速的动作也绰绰有余。虽然摄影机的快门每1/24秒关闭一次，但期间并没有任何能够用肉眼察觉到的信息丢失。例如，一个快速奔跑的人在快门关闭的刹那并跑不了多远。但如果取样率降低到1帧/秒的话，那么奔跑的人位移速度就比较快，画面看起来也粗糙得多。如果取样率降低到1帧/分钟的话，那画面就很难追得上奔跑的人了。

音视频信号由模拟向数字转变的过程就叫数字化。它由模拟-数字转换器完成。模拟-数字转换器现在是数字化摄像机或录音机的重要组成部分。而为播放这些数字信号，我们又需要使用数字-模拟转换器将其还原成模拟的音视频信号。

## 取样率

音视频取样的频率将直接影响记录的精度。我们可以以龟兔赛跑做比喻：兔子一蹦一跳，取样频率低，因此记录精确度也更低；乌龟一步一挪，取样的频率高，因此记录的精确度也更高。

在音视频记录中，信号的速度变化与其频率相关联。频率越高，变化越快。频率的计量

单位是赫兹(Hz)。为了得到高质量的信号，就需要做高频率的记录。如果录音频率不高，就可能产生沉闷和凝滞；如果录像频率不高，图像的精美细节可能消失，看起来就不会太清晰。几年前，人们决定把取样率设定在频率二倍以上。比如人能听到的声音大约是20 000Hz，所以数字录音机的取样率至少要以40 000Hz/秒来记录。一般地，CD音质最低是44 100Hz，而DV的画质最低则是48 000Hz。

数字视频的取样过程比音频要复杂得多。对声音的取样只需测量它在某一个时间点上的频率与振幅。但对运动画面的取样除了有时间上的测量之外，还有空间上的测量。时间上的测量是指摄影机以每秒24格的速度拍摄静态画面；空间上的测量则是指抓取每个画面的过程。对电影胶片而言，乳化剂遇到光线后会产生化学反应。对视频录像而言，则产生相应的光点。数字化的影像看起来更像电视画面，每个画面被划分为许多用肉眼分辨不出来的小块。这些小块被称为"像素"。如果靠近电视屏幕，你就能看得到它们。

像素有两种类型：色彩与亮度。色彩指信号的彩色部分，包括色度和饱和度；明度则指信号从黑到白依次呈现出来的明亮程度。像素直径越小，图像将越清晰。

## 数字的优势

多年来，音响发烧友和工程师们一直在争论数字音频和高端模拟音频设备孰优孰劣。现在有许多音响发烧友仍喜爱模拟设备。但从数量上来看，数字音频似乎要胜出。不过了解数字音频和模拟音频的差别还是很有用的，因为很多音频设备都包含数字和模拟两种模式。

数字音频的优点如下：更宽的动态范围，更强的抗噪比，更易于复制，方便纠错，对汗渍水渍更容易清理等，特别是数字信号之间的复制不会有任何损失。而模拟音频每次复制都会损失信息，并产生噪声。即使是最好的模拟设备，也会损失3dB的声音信号，几次复制之后，声音质量就明显减弱，而数字音频可以无限复制，只有录

制时磁头沾有灰尘才会产生明显的噪声。

数字设备最终将应用于从拍摄到剪辑、播放、接收等整个视频制作产业链，并且数字画面可以通过FireWire直接输入计算机，不再需要采集卡和数字加工。

FireWire也可称作IEE1394，是苹果电脑开发并在其专业和业余设备中进行高速连接的标准化方式。一个小型的DV录像机只要拍摄分辨率达到500线就能够直接采集到计算机。现在不同的业余设备也能够通过FireWire与计算机进行连接和控制。本书出版时，FireWire400和FireWire800端口已经出世了。影片制作者必须确保使用与FireWire相兼容的驱动器，并且驱动器速度非常重要。每分钟转数应为7200转而非5400转。许多转数为5400转的小USB驱动器只能用于备份和传输文件，但是不能作为剪辑驱动使用。

## 广播质量

相比于视频信号，用于电视台播出的节目信号在质量上有更高的要求。多年前SMDTE(美国电影和电视工程师协会)就已制定了广播信号标准，并为美国联邦通讯委员会所采纳。这就是说，你的作品能否在电视上播出的先决条件是图像和声音要达到SMDTE的标准。这是一个客观而基本的要求。不过随着摄像机和录像带质量的日益提高，现在再强调这一要求已经意义不大了。虽然广播人更关心要把广播级的视频信号记录在录像带上，但网站却更注重画面的实际质量。每个网站都有自己的画质标准，但随着时间的推移，对画质的限制越来越低。因此，"广播级画质"并不是指影像实际上看起来怎样，而是指视频信号的标准。这一点对使用非线性系统的用户来说就很重要了："广播级画质"只是一个关于视频信号的客观性原则。只要影像看起来还不错，人们就没有必要去在乎所谓的"广播级画质"。

## 分辨率

分辨率指的是视频摄像机捕捉精美细节的能力。它在图像清晰程度方面扮演着极其重要的角色。当精美细节表现得更加清楚时，图像就看起来更清晰。决定分辨率的因素有几个方面：清晰度、对比度和观看距离。总之，高分辨率的画面更清晰、更锐利。不过，有时候影片制作者会故意使用滤镜来减弱画面清晰度以制造特殊效果。

分辨率也可以指每个画面所承载的信息量或每一秒钟所储存的信息量。对信息量的检测可以有很多种方法。使用数字记录方式我们可以精确计算每一帧画面的数字比特是多少。一般来说，分辨率越高，画面的细节就越精致，信息就越多，就越需要更大的存储空间，例如：35mm的胶片比16mm胶片分辨率高，其画质是后者的4倍。

## 数字压缩

数字摄录设备能够记录高清和高保真的图像和声音，但它需要的存储空间往往非常大。为了降低成本，以及更高效地使用这些设备，我们不得不找出一些办法来减少存储量。其中的一个办法就是压缩画面、降低画质和帧频，也就是所谓的音视频压缩技术。

音视频压缩在尽可能保持画质和音质的同时，可以以更小的空间将画面的数字信息进行保存。如果要收听或观看的话，则需要通过解压技术将其还原。数字压缩设备有时又可称作编码解码器。压缩的容量取决于存储空间的大小、原始素材大小和图像的复杂程度。图像和声音经压缩后只需要占据磁带或磁盘的空间很小一部分。这样我们就可以使用更小、更便宜的摄录设备，在剪辑系统中装入更多的素材，在磁盘上载入更多的影片以便回家观看和工作。

另外，数字压缩技术对音视频素材的传输也非常有用。例如，图像被压缩后可以通过窄窄的电话线路进行传输。目前许多家庭仍在使用老式的电话线，与光纤电缆相比，其传输的速度非常有限。

## 压缩方法

压缩的方法有很多种，因为技术在不断进步，因此我们主要集中关注一些基本概念和两

种用的最为广泛的方法。音视频数据经压缩过被挤进一个更狭小的空间。观看时，数据又需要进行解压。无损压缩就是文件解压后没有任何数据损失，并且再次压缩后仍完全如初；有损压缩即有些信息永久地丢失了，再也找不回来了。

视频压缩的一种方法是删除单个帧的信息，被称为"帧内编码"。帧内编码一次只压缩一帧画面，而不会与其他的帧产生对比。有几种数字摄像机采用了此种技术。例如，数字Betcame以2:1的比例压缩，DV则以5:1的比例压缩。摄录一体机在压缩过程中降低了每秒录制的信号数量，这样一盘录像带可以录制更长的时间，但它会带来一些低噪信号。通过帧内编码，每一帧的原始信号都被存储在磁带和碟片上，这样我们就可以以帧为单位进行编辑。人们把这种压缩格式称为JPEG或者Motion-JPEG。它是在20世纪80年代末期由Joint Photographic Experts Group作为一种静止画面压缩的方法而发明的。目前，大多数非线编辑系统都是使用JPEG格式。

另一种压缩的方法被称为MPEG。它由Moving Picture Experts Group在20世纪90年代早期发明，主要用于处理运动的图像。MPEG不只看单个的帧，它还考察毗邻的帧以对比哪些像素发生了变化，哪些像素没有变化。这又被叫作"帧间编码"。比如，一张脸出现在屏幕上并开始说话的时候，可能只有嘴的部位有明显的变化，而其他部位基本保持原样。由于仅需要专注于帧间编码，MPEG因此大大地减少了数据的处理量，这明显要强于JPEG格式。MPEG的另一个特点是可以做声画同步处理，而JPEG只能处理画面。

JPEG和MPEG都不是具体的产品，只是一种技术标准。在建立这种技术标准之前各大影视设备制作公司都各自为阵，互不兼容。而建立标准之后，这一技术被广泛接受和使用。比如，JPEG主要被用作解决与静态图像相关的方案，像桌面排版系统、电子图片加工、数字扫描和彩色激光印刷目前都离不开它，可以说是一种便宜、简单的解决方法。

同一块JPEG芯片既可以用作压缩，也可以用作解压，这被称为"对称技术"。而MPEG则是一种"非对称技术"，即压缩和解压分别要由两种芯片或软件来完成。目前MPEG在剪辑过程中还会出现声音与画面不同步的现象，这是值得初学者特别注意的。

当前MPEG压缩格式有三个版本：MPEG-1是专门针对VHS级别的画质(352×240，30fps)；MPEG-2是为全画幅、高画质影像设计(然而MPEG-1在某个压缩比的时候比MPEG-2画质更高)的。MPEG-2在60fps时可以有720×480和1280×720两种分辨率，这能够满足大部分的电视标准，包括NTSC，甚至HDTV。DVD-ROM用的也是MPEG-2。

MPEG-3可以以1080P的分辨率处理HDTV信号，也就是在一秒钟之内可以处理20～40M的数据。MPEG-3主要满足HDTV的需要。但是很快人们发现，MPEG-2在高数据率的时候也能够容纳HDTV。因此在1992年MPEG-3被并入MPEG-2。

MPEG-4是基于MPEG-2、MPEG-3和苹果公司的Quick-Time技术上的图形和视频压缩标准。其标准形成于1998年。MPEG-4文件比JPEG与Quick-Time文件都要小，因此被用在更窄的带宽里传输视频。它还能将视频与文本、图形、2D、3D动画混合在一起。

把音视频素材进行数字化处理，然后输入剪辑系统，你可以选择文件的压缩程度。压缩得越大，就可以在同一磁盘上存储更多的素材，但画质会有所降低。

## 非线性剪辑系统的基本工作流程

本节提供一个非线性剪辑的简易流程图。每个非线性剪辑系统(如AVID或者Final-Cut)对这些步骤的称呼可能有所差异。

- 用视频拍摄(Mini DV、DVCam、HDV、HD)或者将胶片转换为录像带；
- 用两盒时码完全一致的录像带完整地复制你的素材；

- 将复制下来的素材再输入存储盘;
- 组织素材,剪辑师把素材放置在一个叫"bin"的文件夹里;
- 剪辑短片;
- 将制作好的短片输出到DV、Quick-Time、DVD,等等。

大多数初学者和学生最容易忘记的一个重要步骤是复制原始素材。母带应当复制并保存在一个安全的地方。电影负片也是如此。它一般由冲印室保管。然而采用无磁带格式拍摄时,保存原始素材可能会更独特一些。如果使用P2卡拍摄,应该在片场就把素材下载到电脑上,然后清空P2卡,并把它放回摄像机,这样原始素材就在电脑硬盘里了。剪辑师或数字助理必须将这些原始数据备份到两个不同的硬盘里。

## 非线性系统的基本界面

非线性剪辑系统是一套安装在电脑里的基础性软件。此电脑还要安装许多其他软件和外接一些必要设备。电脑的运行速度将直接影响整个系统的剪辑、渲染和其他特效的速度。

## 基本术语

Project(项目):在一些非线系统中,所有文件都将被存放在"项目"目录之下(在Final-Cut Pro和Avid中,"项目"仅仅指的是磁盘上的素材文件)。项目窗口是进行工作的地方,它包含了当前项目的所有工作信息,包括所有文件夹和文件的目录。

Bin(文件夹):是项目中放置素材片断和序列的容器。借助非线性剪辑系统,你可以在另外一个层次的组织架构中把不同的文件夹(bin)存放在更大的文件袋(FOLDER)之中。bin(文件夹)是类似于实体容器的数字虚拟容器。在其中存放影片,以便于在剪辑时进行检索、抽出。镜头以数字化的形式储存在bin里。

Clip(文件):每一个clip(文件)都指向一段实际的音视频素材,但它本身并不包含实际的画面和声音数据。你可以把媒体文件看作是实际的影片,那么clip(文件)就类似于电子指针指向

对应的媒体文件,这样我们就能理解其基本含义了。当播放一个clip(文件),系统会自动搜索包含该音视频内容的媒体文件。

sequence(序列):相当于你的"母带",只不过是虚拟的而已,对其进行创建和修改很方便。通过把不同的文件(clip)剪辑到一起就可以生产一个sequence(序列),然后可以把若干个sequence(序列)储存在bin(文件夹)里。当你播放sequence(序列)时,系统就会自动搜索到相应的clip(文件)。

## 存储

拥有足够的存储是非线系统与其他剪辑模式的不同之处。数字化音视频文件(clip)被存储在电脑硬盘上。硬盘驱动可以快速地搜索、移动硬盘上的素材(数据)。有些驱动能够组合在一起从而提高运行速度,比如磁碟冗余陈列(RAID)。

现在,FireWire驱动是一种可以负担得起的处理存储问题的方式,你只需要一个带有足够容量的高速硬盘(7200rpm)即可。计算机硬盘驱动的容量通常以MB或者GB为单位。1GB=1000MB。一句流行语是,"分辨率就是钱"。但是硬盘储存现在相对便宜,学生可以开始使用以TB为单位的硬盘(1TB=1000GB)。

## 监看窗

剪辑系统的监看窗可以让你通过图形界面来进行操作。大多数的非线系统包含了一个母带素材监看窗和一个录像监看窗。给系统外接一个电视机监视器很重要,因为计算机本身的监视器在对剪辑后的视频可能无法正常显示。

## 采集和组织文件

在开始剪辑前,须将音视频载入非线系统之中。有些非性系统允许以不同质量水平或清晰度来将视频做数字化处理(但Avid Media Computer非线系统只有一种选择)。清晰度越高,画质越好,但是占据的空间容量也越大,同时还会增加生成、渲染的时间。如果硬盘驱动上有足够的空间,就可以以最大的清晰度来

数字化。如果硬盘存储空间不够，那么你可以做如下几种选择。

- 以较低清晰度数字化。这一方法压缩、减少了更多的数据，从而降低了画质。
- 每次只数字化该项目所需要的素材。
- 开始以低画质的方式数字化影片，当完成粗剪后，可以删除无用的素材，重新数字化影片。
- 删除不需要的媒体文件。
- 只有在必要时才生成。如果经常生成，将花费数倍时间在生成上，且浪费磁盘空间。每一次生成系统就会产生一个媒体文件，并占据一定的硬盘空间。
- 找到画质和存储的最佳结合点。

一般地，如果采用视频制作模式的话，为剪辑而做的压缩在画质上要低于最后合成的压缩。

## 数字化

将一段音视频素材做数字化处理之后时，它就自动生成为一个计算机文件并被写进电脑硬盘。该文件被称作媒体文件(或者源文件、源媒体文件)。比如说你将某人割草的镜头采集进电脑，然后又将他在吊床上休息的镜头也采集进非线性系统，那么这两个镜头都是独立的媒体文件(实际上，每一个镜头的媒体文件又分别由视频和音频两个部分组成)。

剪辑时，若你决定把割草的镜头放置在吊床镜头之前，那么你并不需要将媒体文件搬来搬去，相反只需挪动一下或者重新排列一下相应的文件就行了。这些文件相当于一个个"指针"，能有效指挥非线系统读取或者播放相应的媒体文件。对于任意的媒体文件，你都可以将其放置在不同的文件之中。例如，你可以在影片的开头处将男子开动割草机的片断镜头放置在一个文件中，稍后如果要用到他在后院割草的长镜头，则可以将这段视频放置在另一个文件里。不同的文件能够反复使用相同的源媒体数据。文件能够存储在电脑的内存里，因为它并不占用太多的空间。媒体文件则要占用很

大的存储空间，因此需要保存在独立的、大容量的外置硬盘上。

数字化或者采集一段连续的视频到电脑硬盘上被称为"digitizing a clip"。被采集的素材则生成为一个媒体文件。当一个文件包含有剪辑一部影片所需的所有媒体文件时，这个文件夹被称为主文件(master clip)，而只包含一部分时，这个文件夹被称为次文件(subclip)。

非线性系统允许给每一个文件命名并记录一些相关信息。文件还可以在运行过程中做数字化处理，即当它载入非线性系统时可以重新命名或者标注。有些人倾向于在进行数字化之前审看素材，这样就能够一边审看，一边挑选并将所需要的素材按自己的思路来命名。如果你一时手头上没有非线性剪辑系统，这一过程也可以通过使用一台磁带录像机和一台装有采集软件(如MediaLog)的个人电脑来完成。此时你可以用每段素材的时码起始点来命名每一个文件，注明哪些段落需要做数字化处理，然后进行批量采集。

大量的素材信息登记工作可以通过非线性剪辑软件来实现，这可以为你节省不少时间和金钱。你甚至可以挑选出部分中意的镜头并标注出它们的出点和入点，在做数字化采集之前即进行一个大致的粗编。在此阶段完成的工作越多，录入的信息越详尽，其后的剪辑就将越平顺。

## 颜色和声音的设置

当载入音视频素材时，需要做不同的调整和设置。音量应当调节到合适的水平，在数字化采集过程中还要进行监听。许多非线性系统可以为你提供不同的数字化音频取样率：在16bit下，44.1Hz相当于CD音质，44.8Hz相当于DAR音质(比CD的音质更好)。如果声音本身就是取自数字音源，那就应当使用与数字音源相同的频率。如果采集的是用胶片拍摄的镜头，音频素材则需要降低速率，因为它们之间有24fps和30fps的区别。有些非线性系统的音频控制面板有下拉菜单设置，你可以通过选择下拉

菜单的选项让系统自动完成这一工作。还有些非线性剪辑系统能以24fps的速度精确运行，这可以确保你的数字化声音与胶片中的声音完全同步，这也意味着在采集时不需要做速度上的转换。

在数字化采集时做实时标注很重要：当录像机播放源素材时，非线系统同时也以同等的速度将素材采集到电脑，即20分钟的磁材需要20分钟来数字化(但新型的DV和Beatcam SX系统能以4倍的速度进行播放和采集)。当剪辑师进行数字化采集时，可以利用这段时间来熟悉素材并做一些粗编处理。

最后，在数字化采集之前还应该决定数字影片的画质，画质由源素材的分辨率和采集过程中的压缩比共同决定。

## 整理文件

剪辑时做记录和整理工作十分重要。当同时要用到多个文件时，我们可以很方便地对它们实行编组处理。正如电影剪辑师使用不同的文件柜来存放不同的音视频素材一样，非线性剪辑系统亦可用不同的文件和文件夹来存入不同的素材和片段。文件能够以文本的形式查看，也可以用场景中的某个单帧图像查看。

文件目录中包含每个文件的具体信息，如名称、开始和结束的时码、母带编号等。有时候像键码编号、摄像机或录音机的时码、盘带编号等信息也可以记录下来。许多非线性剪辑系统都有成熟的数据管理程序，可以快速筛选出你所需要的文件目录。

剪辑师也可以以自己的方式来整理文件夹，这样能使文件更容易管理。所谓磨刀不误砍柴功，剪辑师在动手剪辑之前做好素材的组织、整理工作能大量压缩剪辑过程，为你节约时间和金钱。

## 剪辑连续的镜头

### 剪辑界面和时间线

像文字处理软件一样，不同的非线性剪辑系统在某些细节上会有些不同，但是其基本理念还是相通的。比如它们都要通过剪辑界面来指挥系统进行实际的剪辑操作。剪辑界面通常分为几个区域，并且大多包含两个视频窗口：一个相当于对编系统中的源监视器，作用是监看未经剪辑的素材，以及对需要使用的画面打出点和入点(见图13.5)；另一个是记录或节目监视器，它播放的是你剪辑好的镜头系列。当

图13.5　剪辑界面

然，除了这两个窗口，可能还会有其他的窗口，如字幕或者特效工具窗口等。文件夹窗口显示的是该文件夹里可用的文件。

大多数非线性剪辑系统都是通过时间线来直观地显示有多少个文件被剪辑在一起的(见图13.5)。彩色的条形框代表不同的音频和视频文件。时间线从左向右播放并显示每个画面的相应时码。文件在时间线上的长度与它的实际长度是相对应的关系。

音频文件用另外一套轨迹系统来表示，它既可以作独立的剪辑，也可以与视频锁定，从而保持声画同步。大多数非线性剪辑系统都使用一个横穿所有轨道的长条柱形指针来显示音视频播放的具体位置，以及是处于播放模式还是剪辑模式。

## 仅是虚拟

认识到时间线上的文件只是一个索引很重要。换言之，时间线上的文件夹实际上是存储在硬盘的其他地方。你可以在时间线上移动、删除、修改或者拷贝任何文件，但不会影响其源文件。像许多文字处理软件一样，在出现一个错误的操作时可以用"撤销"指令进行恢复。

然而，众所周知，电脑使用过程中各种奇怪的事情都有可能发生。文件有时候会丢失或者损坏，或者整个系统出人意料地崩溃。所以要确保每天工作结束时对你的剪辑做一个备份(理想情况是时常做备份)。但媒体文件通常太大了，备份起来有一定的难度。

## 标记和组合文件

进行剪辑之前必须再确认一下你所要使用的文件。在大多数非线性剪辑系统中，你只需要将鼠标移动到文件夹中的文件，然后双击它就可以在源监视器中播放。如果看中了其中一部分素材，则在相应位置打上一个入点和出点。打好出入点的文件可以随时进行播放。

而某些非线系统则支持用鼠标拖拽文件，直接将其从源文件拖拽到时间线上。此时你只需将多个镜头串接起来，而不必打出点。大多数非线系统可以提供几种不同的方式来执行操作任务：鼠标、键盘或者二者组合使用。总之，总有一种最适合自己。

## 添加文件

剪辑实际是将镜头按照一定序列进行排列。当要在镜头序列中添加一段新的视频时，则需要在时间线上标示出插入新视频的位置点。在非线系统中，你有两种方法来处理新的视频：拼接或者替代。非线的拼接和胶片的拼接相似，拼接时，你可将从源监视器中选定的素材直接插入已有镜头序列的某个位置点上，这个位置点之后的镜头将往后顺延，整个序列也就变长了。

替代相当于对编系统中的插入编辑，仅需单击一下替代键，序列中的原有镜头将由新的镜头替代，但长度并不发生改变。

## 从序列中移除文件

移除一个镜头有两种方法。一种是从镜头序列中直接抽出一个镜头，非线系统将自动将抽出后所造成的空缺衔接上。抽出和拼接一样，都会改变镜头序列的长度。

第二种移除是将序列中的素材提升到更上一层的轨道上，这时原轨道将在移除位置留下黑屏或者静音。这种方法不会改变序列的长度。

## 修剪文件

素材添加到时间线上后往往需要调整其长度。而修整和剪辑则可能是非线系统中最强大的操作功能。因此，大多数非线系统都有修剪模式。

在剪辑术语中，修剪的意思是调整剪辑点，拉伸或缩短镜头的长度。修剪操作可以让你以一种循环的方式预看剪辑好的视频片段，并可以加上不同的过渡特效。修剪有多种类型，不同系统的命名也不尽相同，如单卷修剪、波纹修剪、末端修剪、双卷修剪，等等。对比电影或对编系统剪辑，在非线系统中做修剪是一件轻而易举的事情。

## 声音的基本编辑

在非线系统中做声音剪辑很方便：像切割、粘贴、拷贝等操作可以随心所欲地进行。你可以选择单独剪辑声音，也可以选择将画面和音频做同步剪辑。当声音与画面轨道同步锁定在一起时，单独的一个操作就可以同时完成声音和画面的剪辑。当声音和画面同时采集到非线系统当中时，系统会提示音频和视频轨道是否要同步。剪辑时如果疏漏了声画的同步系统，会提示你声音与画面有多少帧的错位。

音频文件在时间线上以色块的方式显示。许多非线系统也可以通过波形图来显示、跟踪实际音频信号。人们可以通过波形图来准确判断话语和其他声音的开始和结束的位置点。

所有非线系统都能对不同声音文件做音量上的控制调节。有些还能提供平稳连接，使不同大小的声音听起来不会相差太大。借助非线系统，你最多可以使用99路音轨，并能够同时播放2、4、8路或者更多的音轨。如果还想播放更多的音轨，系统可以将众多的音轨混合为一路音轨，这样你就可以听到所有的声音。混合音的效果是数字保真的。播放时声音虽然是混合一块，但是它们仍保留各自的音轨。

值得注意的是，如果画面剪辑师为了画面效果而更换声音，那么他一定要确保在时间线上置入的是原始的、未经处理的声音素材。剪辑时可以保持使其处于静音状态或者放在附加的轨道上。

## 特别的数字视频效果

非线性剪辑系统的一个重要差别就在于其特效能力。高档的系统可以做一些实时的、复杂特效。低档的系统必须先渲染生成，然后才能观看其整体效果。取决于系统的档次，有些可以生成2D效果、数字视频效果(DVEs)或者3D效果，每种效果的生成时间和实时能力各不相同。

### 不同种类的特效

大多数非线系统均能提供众多的特效，有一些特效还可以运用到整个镜头序列或者文件当中，还有一些甚至可以在不同序列之间做特效过渡。

### 过渡特效

过渡特效通常运用于两个镜头之间。你也可以通过批量化处理方式将其运用于整个镜头序列之中。过渡特效一般包括融入融出、划像、旋转、翻页和淡入淡出等。

### 片段特效

片段特效是应用于所有镜头或者段落中的一种特效。一旦使用了某种片段特效，你可以像过渡特效一样做批量化处理。马赛克特效可以用以遮盖画面的某个区域；色彩特效能将某种色彩施加到整个画面上。你可以调整色彩特效的参数，如透明度、色调、饱和度、对比度、亮度等，通过这种方式对影片色彩做一定的校正，把画面弄成黑白色调或棕褐色调等。倒转特效可以反转摄像机的拍摄角度；翻转特效能改变画面的上下关系；调整大小特效则可以修改画面的大小，将其放置在背景色上。

### 多层特效

多层特效可以同时合并或者播放二个或多个视频层。你也可以用它来制作画中画(PIP, picture-in-picture)效果。画中画一般有叠加画面和分割屏幕两种形式。

### 键控特效

键控是将两层画面叠加在一起，其中一个画层类似于锁孔，透过它可以看到另一个画层。在色度键控特效中，锁孔可以由画面中任何一种色彩构成。一个很熟悉的例子是天气预报节目中，天气预报员在一块蓝色的墙面前演示。色度键可以把所有蓝色的区域去除掉然后用天气图进行替代。

亮度键控特效则是在某个亮度层级上开一个锁孔。当某个重要的图形亮度范围不大时，这一特效就非常有用了。像简单的字幕、图形物体、突出某个精彩画面都可以通过亮度键控特效来完成。

遮片键控特效将一个模板应用于所有镜头序列当中，它会在背景镜头中生成一个孔，并

用前景画面进行填充。这一特效常用在画面和
过渡特效之间，以制造不同寻常的混合效果。

**动作特效**

动作特效可以让你定格画面或者使画面
作加速或减速运动，它还能生成频闪的动作效
果。另外，用这种特效可以让视频看起来像
胶片。

## 制作字幕

剪辑系统还有一个字幕工具能制作文本和
图形，并能把文本或图形叠加在某一色彩背景
上或者其他画面上(见图13.6)。你可以控制字
体的大小、风格、色彩、透明度、钩边、阴影
等，也可以用它来制作拉滚或者游走字幕。

## 实时效果与生成效果

实时效果是指画面施加了某种特效之后可
以马上得到执行。生成效果则需要电脑花一定
时间进行计算，然后作为一个独立媒体文件存
储在硬盘里。因此，生成效果需要考虑生成的
时间和硬盘的储存容量。以下是影响实时效果

或生成效果的两个因素。

- 系统的配置：如果系统有实时效果组件，那么
很多效果就可以实时播放而无须做生成处理。
- 特效的性质：溶解特效和叠化特效就是实时
的，嵌套特效(多种特效叠加到单一段落的视
频中)则需要生成。

## 与第三方图形应用工作

像Adobe Photoshop和After Effect之类的软件
包可以让你以某种预先设定好的方式来处理画
面。这些软件相对容易学习和使用，价格也比
较便宜，并能够在任何系统中运行。

非线性系统和第三方图形软件的兼容可以
产生大量新的功能，这能为你的剪辑工作助上
一臂之力。

## 转回胶片

如果你用胶片进行拍摄，并且剪辑完成后
又打算转回胶片模式，这时就要特别注意视频特
效。你要事先调查、了解哪家胶片冲印室或视觉效
果工作室在这方面做得比较好，以及价格如何？

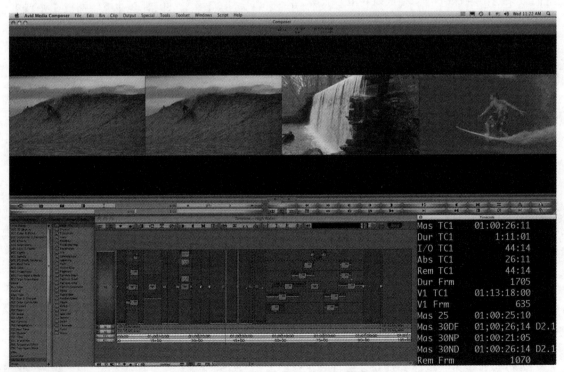

图13.6 Avid Media Composer的剪辑界面

## 每个工作阶段的结尾处

每完成一个阶段的剪辑工作，应当在CD-ROM或者另一个FireWire驱动里备份两套项目文件。这样，如果电脑崩溃，遗失了某些媒体文件，你也能够找回以前的工作数据，而不至于要从头做起。

# 动画

动画已经成为影片制作中非常重要的环节。随着数字媒体时代的到来，动画应用已经延伸到大多数视觉特效和广告制作等诸多领域。

## 计算机生成影像(CGI)

CGI或者CG已经成为影视制作当中最为常见的动画、视觉效果形式。通常，CG概念指的是3D计算机动画和建模。3D是指由计算机制作的所有文字与模型都是三维立体的。CGI已经证明是一种高效的动画制作模式，只要能想象到的东西，它都能助你完成。好莱坞电影像《超人总动员》《黑客帝国》三部曲等是依赖于CG技术，从而达到让观众惊奇的效果。没有CG技术，人们将无法制作出这样的动画效果。随着CG制作费用的急剧下降，独立影片制作人也开始为CG技术所吸引，在一些预算相对较低的影片中加以运用。而在真人电影中，CG的效果也非常棒。由它制作出来的画面非常真实，从灯光、肌肤纹理到比例和刻度都可以达到以假乱真的效果。一个CG的角色必须具备令人信服的动作和行为，并能够和镜头实拍的内容实现无缝对接。虚拟效果需要大量的技巧、知识、计划和长时间艰辛的努力才能完成，所以一个影片制作人只有在确实需要而且有合适的资源时才能使用。

### 强大的工具

在20世纪90年代中期，制作CG所需的软硬件价格都很高，所以很少有专门从事CG动画设计制作的独立艺术家。但随着功能强大的计算机和配件价格的急剧下降，软件功能越来越丰富，价格越来越便宜，而且使用也越来越方便，这导致了许多只有一至两人组成的动画事务所的勃兴。学习CG的人越来越多。

最常用的专业动画软件是Maya，此外还有其他很多功能强大的软件包。像3D Studio Max、Soft Image XSI、Lightware和Cinema 4D等都有自己的市场和拥趸。数字组合和特效软件包变得更加普及和便宜。最常用的是Apple in Shake、Adobe After Effects、Avid的系列组合产品、Apple Final Cut Pro和Combustion等。每个软件都有一定的市场和忠实的用户。例如3D Studio Max由于其强大的建模能力、插件和软件套件开发能力，备受游戏产品设计师的喜欢。许多电视制作人员喜欢使用带After Effects软件包的Cinema 4D，因为它可以直接在Mac平台上使用。Maya和Shake受故事片制作者的喜欢，因为它有很好的扩展性和强大的合成功能。随着软件升级，它们的性能和流行度每年也在不停地变化，因此CG技术也是一年不同于一年。

### 数字设备及扩展

使用CG最划算和最直接的方法也许就是借助于数字设备以及对数字设备进行功能扩展。一套数字设备的组成很复杂，它往往要受镜头长度、设备的可获得性和设备本身的复杂程度的影响。

CG最简单的用法就是制作静态的图像。CG设计师必须将虚拟摄像机镜头的距离、位置与真实的摄像机相匹配，然后建构CG主体或建筑物，并配上相应的灯光和角度。这一过程相对来说比较简单，因为设计师可用Photoshop来进行最后修饰以保证无缝对接。如果镜头被短时间定格，为使其看起来有动态的感觉，只要再添加一点循环动画即可。循环动画能够不断地重复，第一帧画面能够一直重复到最后，它可以是烟囱冒出的烟、闪烁的灯光、雨点、水波纹、飘动的树叶等。

在一个实拍的运动镜头中加入数字扩展技术需要做更加缜密的思考。取决于镜头运动的复杂性，特别是如果要用到多个不同角度的镜头，CG设计师最好选择使用与动作相配套的软

件。动作配套软件工作的原理是，首先确定画面中的某个点，然后通过对同一画面的其他点的计算来确定摄像机的位置，这样软件会生成一个虚拟摄像机来与原来真实摄像机的移动相匹配。通过附加真实的数据，如镜头型号、特定物体的高度和位置能够增加匹配的准确性。

### 关键帧

当大多数人说到电脑动画时，他们首先想到的可能就是关键帧。的确，动画设计师要为动画人物设置一系列动作姿态。动画软件则会在每个动作姿态之间加入运动。因此人物动作姿态就是所谓的关键帧。当然，实际上这一技术和过程会比上述情况更加复杂。导演通常要花费数月时间来准备动画模型。很多看起来简单的事情如头发、衣服，眼神，甚至呼吸都是要考虑到的，如果想制作一个令人相信的角色的话。因此，对于一部短片而言，有限制地使用CG将是节约的和可取的。一般是让人物短时间出现，远距离表现，动作应简单一些，这样整个制作过程就不需要耗费很多时间了。

## 胶转磁

从电影胶片到电视录像的转换要面临很大的技术挑战。有些电影制作人希望用胶片拍摄、数字剪辑、胶片冲洗。

### 胶—磁转换机

胶—磁转换机是一种将胶片转换为视频的设备。它有一个转换器，能将电影胶片用扫描的方式转换成电视信号。广播级的胶—磁转换器能够从容处理各种格式的胶片(35mm、16mm、超16mm、超8mm等)，可以以不同的速度进行扫描，适用于正片和负片，而且不会刮伤胶片。其中最常见的是一款名为Cintel的飞点扫描仪。另外，CCD扫描器也可以做胶—磁转换。胶—磁转换器还能和色彩校正器或者不同型号的录音设备共同工作。

在欧洲和其他一些使用PAL和SECAM作为电视制式标准的国家，胶转磁相对来说更为简单。因为胶片是25格/秒速度拍摄，而视频也是25帧/秒的速率。这就是说，胶片的每一格画面以1：1的比例转换成视频的每一帧画面。但在北美和其他NSTC电视制式的国家，情况就有点复杂了，因为NSTC电视以30fps运转。如果只是简单的一格胶片对一帧视频，当我们播放磁带的时候动作，速率就会加快。这是因为胶片的一分钟只相当于视频的48秒，这就造成了动作速率加快，而且声音不同步。因此，需要有一种使胶片与视频速率能保持一致的解决办法。

为了使两者速率相同，胶—磁转换过程中胶片的画格需要转换为更多的视频帧。一种名为2/3Pulldown(折叠)或3/2 Pulldown(折叠)的标准序列能够把4格胶片转换成5帧视频。这样每秒就多出6帧画面，从而实现了从24格/秒到30帧秒的转换。

由于声音没有画格的概念，因此它也不存在以24格/秒的速率运行之说，只要能保持稳定的速率播放即可。

## 复杂的29.97

如以前所提到的，NTSC制式的电视实际播放的速度是29.97帧/秒(由于加载了色彩信号)，这就产生了0.1%的误差。尽管3/2Pulldown序列成功解决了24fps胶片和30fps电视之间的转换关系，然而，因为电视实际播放速率要慢0.1%(即29.97fps)，因此在胶转磁的过程中我们也要降低胶片的播放速度至23.97fps。人的肉眼是看不出这种速率的降低的，但它意味着真实时间被打乱了。因此，要想让声音与画面保持同步，在做胶转磁的时候，声音速率也必须降低0.1%。

在影片制作过程中，这种折叠序列或许是最让人困惑的概念。如果采用的是视频拍摄模式，这一问题也就根本不存在了，但如果只是用非线系统或者对编系统进行剪辑的话，就需要对这一问题加以考虑了。

## 视频工作日志(报告)

胶片冲印房每天将胶片转换为视频后要做好日志记录工作。转换技术员必须按照冲印房的要求做，这一点很重要。此时，剪辑师可以在一旁做指导。

### 胶片/视频日志(报告)

要确定日志的格式。做胶片日志时你可以像看电影一样把胶片投映在大银幕上以确保看得真切。然而，如果每天都要同时做胶片和视频两份日志，预算可能不允许。如果不做胶片日志，那么必须记住你所看到的素材并不全面。应当知道，仅在视频上观看和剪辑镜头与最后冲印出来的影片两者之间有着巨大的区别。因此，你要提前想到做出来的影片如果使用胶片放映将会是什么样的效果，并且电视小屏幕会影响你对细节的观察。有些在电视上不太显眼的细节，如光线、演员瞟镜头的动作等在电影大银幕上会被放大，成为大的瑕疵。

### 声画同步日志(报告)

胶片冲印室每天要给出一个声画同步的报告。将磁带作为剪辑母带最大的好处就是它能通过时码来检测音频和视频是否同步。冲印室做声画同步报告时要确保镜头场记都是正确的。不要指望冲印室的技术人员会花费额外的时间来费力审读这些场记单。因此，场记单的尺寸可以大一些，记录也应该尽量清晰、明确、直观。如果你选择放弃每天的声画同步报告，则只能收到冲印室的视频日志，这样声音和画面的时码是分离的，到时你还是需要考虑它们之间的同步问题。

### 画框信息日志(报告)

电视和电影的画幅比是不一样的。因此，有必要让冲印室每天做一份有关画面情况的报告，这样就不会漏掉画面边缘的信息。一般地，电影画框要小于电视画框，当把电影画面转换为电视画面时，往往要在电影画框外部加上黑色背景进行填充，否则电影画面边缘的一些重要内容可能会被裁剪掉。

### 刻录视觉时码(VTC)

一些重要的信息需要被刻录到视频图像当中，这些信息通常包括时码和键码。通过这些信息直接了解到每一帧画面的时码与键码的对应关系。其他的信息，如声音时码和录像带卷号也能被刻录进来。你应当和剪辑师一道商讨需要刻录的信息，确保这些信息是他想要的。

### 胶转磁日志(报告)

胶转磁日志主要记录的是视频时码与胶片键码之间的对应关系。它往往以固定的格式存储在磁盘里。通过导入这些数据，你对原始胶片素材就有一个基本参考。其后，当你在非线系统上剪辑完了再倒回胶片时，所有的时码又能够转换成键码。

### 色彩的校正

一般地，视频日志主要记录的是摄像机的原始数据，在色彩校正方面不需要花多大工夫。色彩校正师可以一段一段地、也可以整盘整盘地来校正色彩，相对而言后者更经济实惠一些。

### 视频格式

很多胶—磁转换工作室都能提供多种视频记录格式供你选择。对于最终将以胶片格式发行的影片或者剪辑完成后还要继续转换为另一种格式的影片，可以考虑选择低成本的视频格式，只要它与剪辑系统相兼容即可。如果要使音频在胶—磁转换过程中同步，则要考虑使用具有高质量音频的视频格式，如Dvcam、Digibeta或者HDcam。

### 日记

视频日志，不管是只有画面的还是声画同步的，都应当做详细的记录。如果声音是单独录制的，即便稍后再做同步处理，这一基本情况也应当记录下来。日志过去常要用特殊的软件来进行处理，然后倒入剪辑系统中。现在则可以直接在非线性系统中进行记录。

把所有的素材载入剪辑系统，工作站应该配备相应的输入设备(DVCam、Digibeta、

HDcam或者闪存卡)和监视器。载入时你可以创造一个文件夹(bin)，并且按照自己的方式详细记录所有的文件(clip)。如果声音与画面不同步，那么就要分别做音视频的记录。记录时还需要载入开始和结束的时码、长度、所选用的轨道、磁带编号和其他任何有助于辨别影片内容的信息。当日志完成后，要记得将其保存到磁盘上。

# 制片人

### 建议

制片人的重要责任之一就是提前一步考虑可能发生事情。在前期准备阶段，他要组建一个运作良好的团队，允许每个成员都能够发挥其最佳能力。一旦进入拍摄阶段，他要让剧组按部就班地工作并且开始着手准备后期制作事宜。在后期制作阶段，制片人要从制作经理的身份向后期制作管理人的身份转换。

后期制作是一个比较独立的时期，要面临着诸多的问题和挑战。很不幸，许多影片制作初学者都难以适应这一过程。他们大多会对样片产生失望之情。那些影片素材经剪辑之后根本达不到他们的期望。每次样片审看都会唤起恶梦般的记忆。但这种负面的情绪必须放弃，你必须带着兴奋和期望之情坐下来，然后解决掉所有的问题。

制片人在帮助导演克服心理障碍，回到正轨方面要起到应有的作用。即便剪辑期间遇到挫折，也应把它当作一次令人兴奋的经历。也许你不用再面对糟糕的天气和暴躁的演员，但你仍需做好充分的心理准备以应对各种问题。

## 对设备的要求

非线性剪辑设备在功能上各不相同。有些能提高画质，而有些处理后的画质就非常低。有些能够进行复杂的声音剪辑，还有的则只有基本的声音处理能力。现在的问题是，你还需要什么样的软件来与之匹配，以及匹配的效果怎样。例如，Adobe Premiere的套装就包括了Premiere Pro、Photoshop、After Effects、Sound Booth等软件。所有这些软件都可以在同一时间线上工作，是一个完整的软件包。

另一个问题是你要制作什么样的视频？如果是广播级的，其标准就应比仅用于网络交流的多媒体视频高出许多。如果打算发行你的影片，你还得事先联系发行商，听听他们的建议。

另外，声音的复杂程度如何？是只需要一个同期声音轨和一个旁白音轨，还是需要建立一个多层音轨以处理音乐和音效？是希望在一个机器上完成声音剪辑，还是打算输出到数字音频工作站上？

尽管每种剪辑设备看起来各不相同，但它们亦有不少共性，一旦掌握了其中一种的使用方法，再操作其他的也就相对简单了。

## 市场上有哪些软件

许多非线性剪辑软件都可以在市场上找得到，下面是一些知名度比较高的：

- Avid Media Composer；
- Final Cut Pro；
- Adobe Premiere Suite；
- Sony Vegas Movie Studio。

如果有兴趣，你可以在网上搜寻到有关这些软件的一些评价。

## 剪辑室

制片人的另一个工作是找到配置合理的剪辑室，并为整个后期制作预留下足够的预算。这期间，他要与设备提供商签订商业合同并且确保有良好的放映设施。

## 后期制作日程表

根据本章所列出来的制作步骤，你可以预算出最后的合成日期，在此基础上再制作一个工作日程表。毫无疑问，日程表肯定要做多次改变。但究竟要多长时间才能完成最后剪辑，不仅取决于影片结构的调整情况，也取决于每

完成一次修改所花费的时间。对于学生和独立制作人而言，能否租借到剪辑设备也直接影响到后期制作的进程。专业人员精剪完一个10分钟的影片也许只要几个星期的时间，但是一个初学者却可能需要几个月才能完成。

## 挑选剪辑师

　　好的素材对剪辑师来说是具有吸引力的。如果制作的是一部有意思的短片，那么每个人都希望参与其中。付给他们报酬的多少取决于制片人的谈判能力。你必须假设预算费用十分有限。

**独立制作人**　　可以在当地媒体或剪辑师协会刊登人才招聘广告。最好找那些在长片或纪录片制作中当过专业剪辑助理的人士，因为他们也在寻找机会积累阅历、向专业剪辑师职位前进。短片正好给他们一个展示其创意和能力的机会。

**学生**　　你可以向周围的人咨询或者散发广告宣传单。广告宣传单要做得专业一些。一定要聘请那些既有天赋又热衷于剪辑工作的学生，他们也正在四处寻找能获得积累职业经验的机会。

## 评估剪辑师

　　评估一个剪辑师的能力，不仅要审看他以前剪过的作品，还要与他以前的同事做交谈才能了解他对一部影片的剪辑到底贡献了多大。交谈的内容包括：剪辑师在影片节奏方面的把控能力如何？导演在剪辑过程中担任什么样的角色？是在一旁不断提建议，还是放手让剪辑师去干？是否还有另外的剪辑师参与？导演对最后的作品是否满意？等等。除此之外还应了解以下信息。

● **速度**：剪辑师做粗剪用了多长时间？粗剪的样片和最终的成片相差大不大？整个剪辑过程是多长？

● **素材**：影片素材有哪些？素材是否精彩？影片是否很容易剪辑？亦或素材很难归整在一起，最后不得不靠剪辑师发挥神奇的力量将其挽救？

● **能力范围**：剪辑师是否也能同时胜任音频编辑的工作？如果是，那么就能够节约大量的时间和金钱。

● **影片格式和设备**：剪辑师有没有用过高规格设备做过高规格的影片(电影为35mm、16mm，电视为DV、HDV、HD、RED)？有没有操作过不同类型的非线性设备？

● **管理**：剪辑室里，媒体管理是成功的关键。

● **对素材负责**：导演是不愿与一个将影片制作仅当成混饭吃的人共事的。剪辑师应该热衷于剪辑工作，能从素材中激发灵感，愿意花费数周或数月的时间全身心地投入影片之中。

● **性情**：剪辑过程肯定少不了犯错，但犯错之后能否忍受导演的抱怨？

● **与同事的关系**：如果预算允许，为剪辑师配备一个助理非常有好处，但剪辑师要知道如何发挥助理的作用。

● **与导演和谐共处**：剪辑师和导演的关系非常重要，因为他们将来可能要每天花费数小时在漆黑的看片室里讨论剪辑方案。如果不能和谐相处，就很难保证工作顺利地进行。剪辑师最好能敏锐地感觉到导演的想法和意图，反之亦然。

## 剪辑专家的建议

　　专业剪辑师卡米拉·托尼奥罗给初学者提出了21条建议。托尼奥罗以前也是电影专业的学生，后来她剪辑了19部影片，代表作有《生活在遗忘中》《吸血鬼巴菲》《声名狼藉》和《游戏6》等。

## 剪辑过程中21个关键问题

剪辑师：卡米拉·托尼奥罗

1. 认真阅读数遍脚本，理解影片的基调；脚本通常是干巴巴的，这也正是为什么要多看几遍的原因。虽然剪辑过程有时候要凭直觉，并要不断解决各种问题，但这并不意味着就可以忽视最初的创意。

2. 如果有条件，至少应在拍摄现场呆上一天，几个小时也行。参与拍摄，观察导演和演员是怎样工作的。了解场景布局和现场基调对剪辑是有帮助的。

3. 在安静、平和的环境中不受干扰地审看素材。记录你的感想与心得。不要来回颠倒地审看。第一遍的感觉很重要。

4. 根据笔记将素材按照场景顺序归类。除非你对开头有特别设计，否则一定把主要事件放在前面。当事件发展到高潮时再切换。

5. 最初应从稍微保守的观点来看待和剪辑影片。在此基础上再探讨其他方法和风格。只使用选好的镜头，不要轻易删减台词。不要深陷某个精彩场景里而不能自拔。

6. 剪辑要有理由，不要为剪辑而剪辑。剪辑必须服务于故事讲述。最好的剪辑应该是水到渠成、理应如此，不会让人觉得突兀。

7. 避免混乱，对主要事件要做必要的交代。

8. 避免在开头和结尾处让观众陷入沉闷，不要在交代、铺垫上浪费过多的时间。

9. 不要把演员等待表演的画面切入镜头，尽可能地在动作转换过程中切换镜头。

10. 剪第一遍的时候，应给每个镜头保留得宽松一点，别卡得太紧，因为删减比增加更容易一些。

11. 如果被卡在某个场景中无计可施，不如暂时把它搁到一边，过几天再尝试其他的解决方法，说不定会发现它根本不是一个问题。

12. 以开放的姿态尝试任何可能。老话说得好："唯一的规则就是没有规则。"这句话对影片剪辑同样适用。在这里，我并不是提倡混乱和无秩序，而是想说，凡事皆有可能。

13. 不要从一个移动的镜头切入到一个静止的画面，反之亦然。

14. 不要对同一人物做同景别、同角度的镜头切换，否则会产生跳跃感。

15. 组合好情节与段落后，要一次性把它看完，这样才能清楚效果到底怎样。要边看边做笔记，如需修改应马上动手。

16. 当所有的情节与段落组合好了以后，完整地放映一遍影片。

17. 剪辑需要遵循以下规则：整部影片为重，场景次之，片段第三。

18. 对话音轨一定要清晰。画面之外可适当加入一些音效，但最好找得到声源，如钟声、开门声、汽车声等。可以为初剪的样片配上临时的音乐。

19. 在细节上多花点工夫，但更要注意影片的整体平衡。许多经典影片在某些方面也有瑕疵，但这并不影响它成为经典。

20. 接下将是剪辑中非常关键的一步，因为你即将完成影片的最后版本，并准备把它交给其他人以完成一些后续工作。他们并不知道你的剪辑历程，也不知道第83场戏原本是第1场戏或者第1场戏已被调换到了结尾处。所以在你结束之前，你就应该让他们参加进来，让他们对你的工作有所了解。否则，如果对对白、音效、音乐造成破坏，将前功尽弃。

21. 让你的伙伴们坐下来，把影片放映给他们看，以客观的态度修饰画面，使你的影片更具魅力。

## 退一步，再向前看

在整个剪辑过程中，负最主要责任的当然是导演。此时此刻，制片人应该让位于导演，以便他集中精力塑造想象中的影片。而导演也许希望制片人能够在此过程中避退三舍，这样观看粗剪样片时就能保持一个比较客观、中立的态度。

伴随着剪辑一步一步前进，制片人也要不断往前看，并把目光着眼在后期制作的最后环节上。一个会组织的制片人应该提前和冲印室就影片冲印工作达成协议。而后期制作团队要对以下工作担负责任：

- 音效设计；
- 配音/拟音；
- 配乐；
- 混录；
- 光轨(如果是用胶片格式)；

- 字幕/特效；
- 负片剪辑(如果要转为胶片)；
- 时码/色彩校正；
- 冲印(如果要转为胶片)；
- 视频在线剪辑。

　　要寻找到合适的设备和合适的人来完成后期制作。对此了解得越多，准备得就越充分，也就越能减少风险，顺利地将影片制作出来。

| 学生 | 　　许多学校有自己的混录、配音、拟音设备和工作室。一些大的城市，如纽约、芝加哥、洛杉矶、旧金山都有后期制作公司为学生和独立制作人提供帮助。在纽约，后期制作公司还可以允许学生在晚上进行混录，从而节省不少经费。当然，我们还是建议学生应人尽其才、物尽其用。 |
| --- | --- |

## 本章要点

- 按照本章所描述的步骤顺序工作。
- 在剪辑室里保持绝对的客观。
- 围绕素材来剪辑影片，最后的结果也许会出乎所料。
- 不要指望技术能够替代辛勤的工作。影片制作需要时间和耐心。

# 声音后期制作

整个声音元素——包括音乐和音效——让我对整部影片有了全新的认识。我的最初想法是用静默的画面来讲述故事。因此在初剪的时候没有使用声音，我想看看情形如何。之后我加入了声音元素——我突然发现故事变得鲜活起来：火车站人声鼎沸、铁轨咔嚓声、吃色拉的咯吱咯吱声等无不在叙述着什么。

——亚当·戴维森

## 导演

### 声音设计

电影中的声音比画面要晚很多年才出现(大约在1928年才出现)。虽然1895年法国的卢米埃尔兄弟即在巴黎做了第一次电影的公开放映，但人们将声音与画面进行"联姻"的努力却一直不太成功。那些不断探索电影新技术的先驱们从来不认为在无声的状态下看电影是自然的和完美的。相反，他们认为无声电影只讲述了一半故事。

在从默片向同声电影过渡期间，电影工业跟着也发生了翻天覆地的变化。从拍摄到后期制作再到发行，所有的设备全部被更新，人们不得不在影院加上隔音装置，添置放映机和音箱等器材。

更为重要的是，声音的加入给电影叙事带来了根本性的改变。使用声音和对白可以让导演把故事讲述得更经济、更省力。画面和声音的共生关系让剪辑师的表达手段也更加丰富了，并由此而诞生了一个新的职业——声音剪辑师。

20世纪三四十年代大多数电影开始依赖于声音——所有对白和音效都直接在摄制现场录制。因此拍摄现场要求绝对安静，以确保声音

的"干净"。但是有些声音无法在现场录制。像战争片、西部片、警匪片、恐怖片等都需要有模拟的枪声、爆炸声、打斗声和电闪雷鸣声以增强画面视觉效果。

为了带给影片更多的声音，每一家好莱坞公司都成立了自己的声音制作部门。无论制作什么类型的电影，声音制作部门都会进行大量研究以加入声音创意，并将制作出来的声音储存起来以便重复使用。雷电华公司的声音制作部就以电影《金刚》(1933年)的音效而取得了里程碑式的成就。华纳公司则在枪炮声的制作上独具特色，像《英烈传》(1936年)的枪战音效就做得非常棒。这些声音制作方式持续使用了几十年都不过时。

20世纪五六十年代人们在《星球大战》(1950年)《时间机器》(1960年)《禁止的星球》(1956年)《地球停转之日》(1951年)等一系列科幻片的摄制中创造了我们今天所熟悉的"声音设计师"一职，而当时现代的数字音频技术还没有出现。当观众为史诗电影《宾虚》(1959年)中音效的冲击力和真实感所震撼的时候，其实他们并不知道无论是战马的呼啸声，还是战车的碰撞声，都是单独设计、录制的，然后经过混合最终创造出天衣无缝般的声画组合。所有这些声音没有一项是在现场录制的。试想如果没有如此惊人的音效，《宾虚》的震撼力还能残存多少？其实这种情况的出现一点也不偶然，像《时间机器》和《宾虚》的音效剪辑师都是同一个人——凡·艾伦·詹姆斯。

在20世纪70年代，乔治·卢卡斯将电影声音的价值又提升到了一个新高度。而像沃特·默奇、本·伯特等一大批声音剪辑师的涌现也使声音设计成为一门艺术。今天，随着数

字音频技术的进步，观众对电影中的音效有了更高的期望。

对于初学者而言，当画面剪辑完了以后，好似一切也可以结束了。其实不然，你的影片才只完成了一半。你和你的制作团队还必须为声音的剪辑加工处理继续努力。

音效和音乐应该分别进行创作设计，然后再将它们混合在一起。想一想在画面基础上再增添一个令人兴奋的声音维度将令整个影片熠熠生辉，这是一件多么快乐的事！

## 什么是声音设计

有人把声音设计比喻为视觉上的场面调度，每一画面里的每一细节都应仔细思考和计划。作为观众，不仅想"看"影片中的故事，还渴望"听"里边的声音。

对那些只用视频拍摄的人而言，声音伴随着画面被认为是理所当然的。但对那些常用胶片拍摄的人来说，由于声音是独立录制的，所以他们很容易理解声音与画面的制作是两套完全不同的程序。因此，影片中每一种声音都应和其他方面一样，要小心翼翼地设计和制作。

## 重视声音

我们对外部世界信息的接收大多数是通过视觉来完成的。与此同时，任何一个环境却也存在一个丰富而多元的声音世界。只不过我们很少会下意识地去注意这些声音。如果你希望鉴别这些声音，可以做一个简单的实验。戴上眼罩，然后让一个信得过的同伴牵着你来到大街上。由于大脑只能接收来自于听觉的信息，因此你的耳朵变得非常敏感，你能听到周围的各种声音。这时你对事物的了解也是听觉的而非视觉的。汽车从身边经过，你完全可以根据声音的物理特性来判别它们的方位和远近。同样是一个静谧的中午，对你而言可能完全不同，它有可能变得热闹嘈杂，让你心神不宁。这个实验将从听觉方面提醒你：你所听到的声音是有选择性的。

但在设计制作声音的时候，并不是某个环境的所有声音全部都要叠加进音轨。一个音轨里同时录有过多的声音反而会混浊不清。这就是说你必须对录进音轨的声音有所选择。这种选择会给观众对故事人物的本质理解带来深刻的影响。

## 相对于画面，我们是如何感知声音的

绝大多数初学者(甚至许多专业人士)并不太了解声音的表现方式。一般地，电影画面要求观众必须保持持续的、单方向性的注意力，因此看电影的时候我们一次只能"看"一个镜头(即便画面被分割为几个部分)。

但对声音却不是这样。人的耳朵对同时来自于不同方向的声音都十分敏感。当一种新的声音进入我们的听觉范围时，它并不会取代其他的声音(画面却会)，相反它会成为我们所能听到的"总声音"的一个部分。这就是说，声音是无所不在的和相互叠加的。

我们可以想象一下，假如一部电影的开头是一个夏天的农场，分别由几个谷仓和田野的镜头组成。声音包含很多层次：不同的鸟叫声、蟋蟀声、蜜蜂声；小河流水的哗哗声；微风吹过树木和田野的沙沙声；各种动物的叫声。所有的声音全都叠加在一起，从而构建了一个有关环境的听觉世界。

## 声音等于空间

声音可以给虚幻的画面带来真实感，因此有助于丰富观众的观映体验。通常我们一边看画面，一边需要听到与之相匹配的声音：大街上的车辆声、花园里的鸟鸣声、海浪拍打沙滩的声音，等等。这些自然元素带领我们进入故事情境，因为它们使我们相信这是真的。换言之，我们对外部世界的判断底线往往是"耳听为实"。譬如，如果我们看到演员敲门，却没有听到相应的敲门声，那给我们的感觉就是演员并没有真正敲门。

● 声音能将本来没有内在关联的物体相互联系起来。不同的城市街景镜头可以通过教堂塔顶的钟声链接为一个整体。如果我们在听到

钟声的同时又看到不同的街景镜头，我们便很容易相信这些街景属于同一城市。

- 声音能够微妙地影响我们的情感状态。想象一对情侣深夜来到树林中并辅之以蟋蟀的声音作为背景。过一会儿，你再加入狼嚎的声音，这时观众会产生一种完全不同的感觉。狼嚎的声音让人害怕，而蟋蟀声让人觉得安静而浪漫。

- 声音能调动视觉参与。在《误餐》中我们先听到无家可归者的口琴声，再随着口琴声看到他入画。

### 声音扩展空间

声音还能暗示画面之外的世界——一个观众看不到但却能感觉到的世界。比如：一对情侣正准备在家里享用一顿安静的晚餐，但这时隔壁却响起了摇滚乐的演奏声或者另一对夫妻吵架声。我们只需听到这些声音就能想象得到隔壁的人在做什么。这就是说，画面之外的声音能够扩展画面内部空间。

《误餐》中的餐馆看起来好像是中央车站的一部分，但其实不是，只不过因为背景中出现了火车汽笛声而使我们有了这样的错觉。《爱神》中雷蒙德最好的朋友正打算吃午饭，我们听到了山羊的叫声(实际上并没看到山羊)，由此假定房间里有一只山羊。

如果要研究画外声音的应用，法国导演罗伯特·布列松的《一个男人的逃亡》(1956年)是一部极好的影片。这部电影讲述了第二次世界大战期间一所法国监狱里的故事。它的绝大多数情节都是在一间牢房里展开的。与牢房的单调封闭相对的是一墙之隔的来自外部世界的丰富声音。鸟儿的欢叫声、手推车的吱呀声、小孩们的嬉闹声、火车呼啸的汽笛声等无时无刻不提醒着牢房里的犯人们自由离他们是如此之近，但偏偏这种自由却只能耳听而不能眼见。

### 声音能节省费用

声音的设计和制作不仅是富有创意的和令人兴奋的，它还能帮你节省不少成本。一段构思巧妙的声音可以使画面更具真实感，但比起画面来其制作费用有时候却可以低到忽略不计。比如你不用真的拍摄摇滚乐队，却可以让观众感觉到他们的存在。观众并不需要亲眼看到他们。像警车、消防车或者游行队伍从故事角色的窗外经过也是如此，只需配上相关的声音就行。

### 音轨是什么

音轨由对白、音乐和音效构成。已完成的音轨是这些元素混合而成的复合体。对白通常是其中的主体。音乐与音效往往被用来辅助对白、强化影片的戏剧性效果。但要注意，三者之间不应该各自为政，而是为一个整体，共同为故事的表现而服务。这是声音设计的一个基本原则。

本章将对音轨的专业制作进行详细介绍，包括对白、音乐、音效等元素的设计、制作、混合的基本步骤。因为这些工作在一些小成本短片中通常只由少数几个人来完成，所以了解这些基本步骤很重要。

声音的制作是一个渐进的过程。考虑影片的声音效果应该从脚本阶段开始。比如，歌曲或音乐应该作为故事或情节的升华而出现。

我们可以一边剪辑画面，一边思考如何使用音乐或音效。这样的思考在有些影片中要从开头持续到结束。当影片差不多成型的时候，声音的形态和作用可能会发生很大的变化。

在脚本阶段，你虽然已经将歌曲或音乐的风格记在脑海里，但当影片剪辑完成后，它们将有了自己的生命，之前的歌曲或音乐或许已经不再适合了。因此声音设计制作的一个经验是：与故事情节的需要保持同步。

### 声音的设计与制作

以下是与声音设计和制作有关的人员：

- 声音监制；

- 声音设计师；

- 对白剪辑师；

- 拟音师；

- 拟音工程师；
- 拟音混录/剪辑；
- 音效剪辑师；
- 自动对白替换(ADR)监制；
- 自动对白替换(ADR)录音师；
- 录音合成。

在低成本影片当中，一至两人就可以兼任以上职位。特别是剪辑师，更应该成为多面手。下面让我们看看各个职位的具体工作。

**声音监制：** 指导和协调后期制作中的所有声音制作人员，并负责与导演直接沟通和汇报。根据预算和制作规模，声音监制的职责也富有弹性，有可能要亲自操刀，或只是负责监督指导，但最主要的还是确保影片声音的流畅。

**声音设计师：** "声音设计师"这个称谓，最早出现于1979年，当时是为了表彰沃特·默奇在《现代启示录》中对声音制作的特殊贡献而设置的一个奥斯卡奖项。声音设计师的职责是负责影片的所有声音设计。他既要全程参与影片的制作，又要监督声音剪辑师的工作。这个相对较新的职位是应影片的综合需要而生的。然而，很多声音设计师却名不副实，聘用这类人时要特别加以注意。

**对白剪辑师：** 主要负责对白的剪辑和合成，如果有需要，也负责ADR的录制和混音。

**拟音师：** 使用各种工具、道具，甚至身体部位来制作影片所需的音效。音效必须与画面上的动作精确地同步。

**拟音工程师：** 监督拟音过程，记录拟音师创造出来的音效。

**拟音混录/剪辑师：** 负责标识和录制所有在录音棚里制作出来的音效。他要能快速找到影片所需的音效，并监督拟音师拟音。如果是小制作影片，拟音混录/剪辑师应该是声音团队的带头人。

**音效剪辑师：** 音效剪辑师要满足影片的所有音效需求，从鸟叫到撞车声再到关门的声等。这些音效要么是在录音棚里模拟而成的，要么是做实地的录音。

**ADR监制：** 负责对每一句需要用ADR来替换的台词进行计划、安排，同时监察ADR录音过程。

**ADR录音师：** 负责操作ADR设备，以及话筒的正确摆放。

**录音合成：** 负责影片的最后音轨合成。

> 我要表扬我的声音设计师的一个原因是他让我从烦琐的画面剪辑中脱离出来，我们重新讨论了故事的走向。由此我基本变成了他的助手。我再次来到中央车站了解了它周边的气氛，也录下了很多环境声。我从学校借了一台 Nagra 录音机，并跑到宾夕法尼亚车站录制了站台的播音声。此外，我还做了各种拟音效果，如吃色拉的喳喳声等。最后，我们把这些声音混合到一块。不得不说，这是一个令人兴奋的过程。
>
> ——亚当·戴维森

## 是否需要声音设计师

无论是做一部3分钟的短片，还是一部30分钟的短片，声音上的需求完全取决于影片的构思。一部5至10分钟的短片可能从头至尾都铺满了对白、音效和音乐。对于一名初学者或者导演兼任剪辑师而言，要同时处理5至10路音轨非常正常。但如果对声音有更高的要求的话，那就得考虑是不是该聘用声音设计师了。在能负担得起的前提下，声音设计师的确能为你提供有价值的经验和帮助。

和声音设计师一道工作的好处之一就是你可以参与到影片的声音设计全过程。这是一个难得的学习机会，你可以说出你的想法，表达出你的声音构想，与此同时，你也要留给声音设计师足够的创作空间。有了声音创作设计经历之后，你就可以看得懂声音报告，甚至可以自己直接写声音报告。要知道，准确的声音报告对声音剪辑师非常重要。

从另外一个角度看，能在一部短片中担任声音剪辑师对一名新手也是不可多得的锻炼机会。因此，在薪水方面其会比老手低一些也很

正常。

以下是数字声音设计师的一些必备工具:

- 数字音频工作站(DAW——Digital Audio Workstation);
- 自动对白替换(ADR——Automatic dialogue replacement)/ 拟音台;
- 提示单;
- 音效工作室。

---

要想清晰地解释影片的声音,声音设计师到底要做哪些事真的很难。人们普遍认为声音设计师就是编织梦幻音效的人。但对本·伯特和沃特·默奇在《星球大战》和《现代启示录》中所做的工作而言,这种说法是不准确的。在这两部影片中,导演要求他们不能只是单纯地把声音效果直接贴在已剪辑好的毛片上。通过不断的声音实验,持续地参与前期拍摄与后期制作整个流程,他们在用声音塑造画面方面做的和用画面塑造声音同样成功。这跟我们以前所认为的完全不一样。最终这两部影片成了传奇。他们对声音处理的方式也重新诠释了我们对影片声音的理解。

——兰迪·托姆,声音设计师

---

人们按照故事板的要求进行拍摄,然后加入声音使整个故事感觉更真实。剪辑的时候,你特别要注意演员发音时每个音节的确切位置。

——泰提亚·罗森塔尔

## 声音后期制作的流程选择

采用何种方式剪辑音轨、完成声音制作取决于你的设备、预算和播映方式,比如,你是打算在网络上播出,还是打算参加电影节?

## 用视频拍摄、播放

**最基本的非线性模式。**画面与声音的剪辑都在非线性剪辑系统上进行。这种模式特别适合于那些简单、低成本、一开始就只打算在网络上播映的短片。

**用非线作声音剪辑,然后再做混合处理的模式。**用非线性剪辑系统剪辑完声音后,再将音轨以OMF(Open Media Framework Interchange)文件格式输入Pro Toos软件中进行混合处理,但混合后的声音质量只能达到一般水准。

**在非线上剪辑,在DAW上设计声音,最后合成的模式。**画面和基本的声音剪辑都在非线系统上完成。之后再锁定画面,将声音文件以OMF格式输出到数字音频工作间(DAW),再用Pro Tools做声音的处理,最后进行合成。

## 用胶片拍摄、放映

**胶转磁,然后在非线系统上剪辑的模式。**在胶片被转换成数字格式的同时,声音也被转换为数字格式。此时,你可以在非线系统上做各种剪辑。至于声音,则可按上面的三种模式之一进行处理。

然而,剪辑完成后,你打算把影片又转回为胶片,这时就要特别注意光学特技的转换。

---

我们希望影片听起来像是在野外。环境和脚步声是关键。因为我的录音师也是声音设计师,因此他有时间来做各种声音实验。当片场布置好了以后,他可以跟演员待在一块,并录下靴子在雪地里发出的嘎吱声。再有就是追捕的戏。开枪声完全是制作出来的,在剧情中起了关键性作用。追逐的镜头并没有达到我所希望的那么多,但我们只是在剪辑时才了解到这一点。别无他法,我们只好依靠声音来丰富剧情了。如果观众们发现这一场戏很有意思,那我认为音效和音乐功不可没。

——詹姆斯·达林

## 数字音频工作站(DAW)

数字音频工作站(digital audio workstation,DAW)现在已经成为声音后期制作必不可少的设备。今天绝大多数影片的声音都是通过数字音频工作站来完成的。通过采用数字存储技术和与之配套的电脑软硬件,音频工作者能够用DAW完成大多数声音的后期制作。例如,乐师可以直接在硬盘上录制、剪辑48路虚拟音轨,

创造音乐效果，制作无数个版本的音乐，乃至环绕立体声。

现在DAW主要被用来转录已经剪辑好的母带音轨、从硬盘里直接调出音效和音乐，以做精确的剪辑，特别是重叠的对白和拟音的精确剪辑。DAW还可以用于将制作好的声音合成为单声道或者立体声。

数字音频工作站兼容各种声音文件，可以对各种原始声音进行加工，还能虚拟出无数路音轨。除此之外，DAW还可以与其他音频、视频和各种MIDI设备组合形成更加庞大的工作站。

## 音轨处理

### 工作流程

在对声音进行设计之前，应该对影片的整个听觉计划有一个全面了解，其目的是让声画关系密切配合，共同促进情节发展。例如，在某场戏中，除了画面还需要加入什么样的声音(对白除外)？音乐在这里能起到作用吗？等等。以下是一些需要加以考虑的重要事项。

- 你打算如何让故事被"听"(声音在影片中扮演何种角色)？
- 你要用到多少音乐？
- 哪种音乐类型？是已有的，还是要找人作曲？
- 影片采用何种声音效果，现实的，还是超现实的？
- 音效与音乐之间如何有效平衡？
- 什么情况下使用主观性声音？

对以上问题的回答将有助于声音制作团队通盘了解影片的听觉计划。大多数音效剪辑师接到项目时必须假定影片还没有选定音乐，并且能给导演提供尽可能多的音效选择。音效能像音乐一样直接搅动观众的心绪。但是此时导演对每场戏中需要多少音效心里必须要有底，过多的音效会干扰对白、情节的表现。

### 打出入点

若画面剪辑完成得差不多了，声音剪辑就要大规模进行。导演应该和声音制作团队一块决定什么地方需要加入音效，这一过程亦被称作打出点和入点，即导演、音效师和剪辑师精确地寻找到相应画面，以确定音效的具体位置。

在这一过程中，音效剪辑师不用太理会音乐的事，只需专心致志地处理音效就行。在加入音效过程中，导演与声音团队需要考虑以下要素。

- 对白。打出入点期间也是一个重新审视对白的机会，哪些对白可以过关，哪些对白必须通过ADR方式进行替换在此期间可以确定下来。
- 画面内部声音。这是一种"硬声音"，它的声源能够直接在画面中看得到，比如脚步声和敲门声。
- 环境声。声音来自自然的环境空间，如鸟叫声、风声、汽车声。
- 画外声。声音来自画面之外，比如邻居的吵架声或隔壁房间的电视声。
- 强化声音。例如狮吼声可以用以体现海浪的强大冲击力。
- 不寻常的声音。声音既不来自画面之内，也不来自画面之外。如果导演计划让声音具有某种风格化的特征，他可以特别加工制作出超现实主义的声音效果。像《星球大战》中光剑发出的电流般的嗡嗡声很具有未来感；《愤怒的公牛》中拳击决战高潮的声音也不再是正常的拳击声，而是演化成风的呼啸声和动物的咆哮声。

音效切入和切出的时间与位置只能在画面剪辑完成之后再进行。一旦画面作出调整(哪怕是一帧的调整)，也应立即通知音效师以便他能及时地对照画面对声音作出相应的精确调整。很多影片制作人特别是初学者对此并不是很清楚。

不管这种调整是多么小，只要有调整，都将是耗时的、费力的和不经济的，这一点一定要牢记。

### 对白音轨

除非是影片没有一句对白，否则你的第一要义就是确保观众能听清演员的每一句话。对

白分为三种：画内对白、画外对白和旁白。你可以用ADR(自动对白替代软件)来分析哪一句是可以接受的，哪一句又是必须更换掉的。

　　混音阶段虽然有一些方法可以提高对白的清晰度，以及过滤掉一些不恰当的声音，如摄影机的噪声或挪东西时与地板发出的摩擦声。但问题是你对背景噪声容的忍度是多少。你不能指望观众费尽全力地去倾听对白。另外，当混合后的声音再转换为数字的或者光学的形态时，背景噪声会变得更明显。这时你将被迫用ADR替换掉部分，甚至全部的"脏对白"。

　　剪辑师应该将众多的对白分解或者分离到不同的音轨上面，这样混音师就能比较容易地融合和均衡对白(见图14.1)。以下是需要将对白音轨进行分离的一些情形。

- **控制音量**。如果某一场景中的一段对白要求保持自己独特的音量水平，那它就得与其他的对白声分离开来，而单独使用一条音轨，因为混音师在同一音轨上很难同时兼顾两种不同音量对白的平衡。

- **背景变化**。环境背景的差异会直接影响摄影机的架设。例如，两个人站在街角谈话，其中一个人面朝繁忙的交通要道(噪声很大)，而另一个面朝行人稀少的人行道(相对安静)，那么拍摄两人的对话时摄影机在声音控制上肯定要有所不同，因此最好使用不同的音轨。

- **景别透视**。对同一场戏分别使用不同的景别进行拍摄，在音量方面也要随着景别的变化而变化，从而体现出声音上的景别透视，即不同景别的对白声要分别使用不同的音轨进行记录。

- **重叠对白**。如果某角色正面朝摄影机说话，突然被背朝摄影机的人打断，其对话应该是重叠的关系。在现实生活当中，这种情况比较常见。用不同的音轨分别记录这两个人的说话声一方面有助于剪辑师模仿现实的对话情境，另一方面也有助于混音师和谐地将这两种声音融合在一块。

- **电话交谈**。电话交谈也应该使用两条音轨录

制。这样剪辑时，一条音轨可以处理得清晰一些，而另一条则可以含糊些(声音经过电线的过滤)。不仅是电话交谈，任何像从扬声器里传出的声音或者躲在门后面发出的声音都应该这样处理。

- **不同对白的混合**。想象一个角色走进一个喧嚣的派对场景。当他经过一群人走到另一群人当中时，一定能听到不同的交谈声。这时每一组交谈声都应独立地放置在一个音轨上，以确保混音师能够随着主角的移动而调整声音的"景别"。

图14.1 将音轨进行分离

## 对白的剪辑

　　对白剪辑师所做的工作在很大程度上并没有得到广泛承认，这不是因为他们做得不好，相反，恰恰是他们做得太好，才不会引起人们的特别注意。只有当你听到了原始的声音素材之后，你才能真正了解对白剪辑师的工作是多么重要。

　　很多对白是录制在同一条音轨上，但环境不一样、空间背景不一样，会使这些对白听起来有很大的差异。剪辑师做的一项重要工作便是将这些差异很大的声音进行相应的处理，使其听起来更为融洽。常见的做法是给前一段的末尾句与后一段的开头句都加上一条环境音轨(拍摄现场录制的安静的环境声)，这样两种对白声就能有机地融合在一起，观众也听不出来有巨大的差异。

　　对白剪辑师还要擅长从录音清晰的镜头中截取一段对白以替换掉录音不清晰的镜头中的对白。这一技能不仅能保留最好的表演镜头，也可以不动用ADR设备，从而可以节省不少制作经费。

## 自动对白替换(ADR)

　　如果声音没录好将会怎样？如果在拍摄的时

候头顶上出现直升机怎么办？如果在海边拍摄的海浪声与镜头剪辑节奏不匹配，又该如何处理？

在这种情况下，唯一的办法就是通过使用ADR方式替换掉"不干净"的对白声。具体操作过程是让演员进入录音棚，前面摆放一台电视机，然后戴上耳机。将要替换台词的画面在电视机里播放，演员一边看，一边听，并不断练习以迎合画面中说话时的嘴型。

当一切准备妥当之后，演员只需等待导演的手势或口语信号就可以开始对着话筒重新讲一遍要替换的台词了(见图14.2)。他有时候可以讲一遍就过，有时候要重复很多次才行。因为有些台词比较长，演员可以一句一句，甚至一个字一个字地朗读。

有些演员很适应这种配音方式，但另外一些却并不如此。他们对在一个幽黑、单调的房间里反复说同样的话很不适应。

剪辑师可以将重新录制的台词放到一个新的音轨上。如果演员的重录做得很好，剪辑师的工作也相对简单；但大多数情况下，剪辑师不得不东加一句，西删一句，以使对白与表演同步。

ADR剪辑师的作用主要体现在如下几个方面：

- 为重新替换台词进行安排；
- 寻找要替换的台词的准确位置；
- 填写ADR索引表格；
- 帮助演员口型对上画面；
- 剪辑台词。

有时候用ADR来替换一整句话要比只替换几个单词要容易。在安静的录音棚里做替换时一定要注意台词声要与拍摄现场的环境音响相吻合。这时声音剪辑师可以故意加入一些背景环境声或者其他一些声音来"弄脏"干净的台词声。混音师也可以采用办法使这两种声音混合在一起。但要提醒各位的是，即便你的合成技术再高，两者之间还是能听得出细微的差别。

从另一个角度说，用ADR录制一句完整的话语更容易创造出一致的环境音响效果。观众之所以能接受ADR和环境音响两者的混合音，是因为他们并不知道这些声音是后期混合而成的。

## 用ADR来增加或更改台词

有一些导演使用ADR不是因为声音的质量问题，而是想提高或者改进表演，比如说他在剪辑过程中发现需要增加脚本原本没有的画外音或者旁白。

第1页

| 人物/台词 | 时码 | 要被替换或增加的台词 | 镜头号<br>(选中〇，替换△) |
|---|---|---|---|
| 乔伊101 | 01:01:56:22 | "你是如何来完成它的。"<br>原因：现场拍摄时有噪声 | 1 2 ③ 4 ⑤ |
| 乔伊102 | 01:02:35:14 | "我真的喜欢它，它太棒了。"<br>原因：新增一句台词 | 1 ② ③ |
| 乔伊103 | 01:02:46:03 | "你是否愿意出去走走？"<br>原因：话语中断之后有部分重叠 | 1 2 3 4 ⑤ 6 ⑦ |

第2页

| 人物/台词 | 时码 | 要被替换或增加的台词 | 镜头号<br>(选中〇，替换△) |
|---|---|---|---|
| 斯泰西101 | 01:01:59:27 | "我只想把它粘在木板上。"<br>原因：现场拍摄时有噪声 | 1 2 3 ④ 5 ⑥ |
| 斯泰西102 | 01:02:39:03 | "谢谢，非常高兴你所做的一切。"<br>原因：新增台词 | 1 2 ③ ④ |
| 斯泰西103 | 01:02:47:19 | "嗨，我有一个主意——"<br>原因：话语部分重叠 | ① ② 3 |

图14.2 ADR表格样本

像《误餐》中隔壁卡座里一对情侣争吵的声音、贵妇人走过中央车站时大量的人群交谈声等都是后来用ADR技术增加的。

替换掉面对镜头所说的台词也可以做得到。例如，如果角色在说某句台词的中间转了一下头，这时导演可以趁机更换上另一句新的台词。这是因为转头会干扰到观众对嘴型的注意力，因此台词可以不用对得非常精确。如果演员没有转头却又要替换原有的台词怎么办？这虽然有点难度，但也并非完全不可能。一般地，说话人的嘴唇离镜头越远(景别越大)，就越容易蒙混过关。假如导演想让演员说一句"我想去迈阿密"来替换掉原来的"我需要一双新鞋子"这样一句话，他可以采用三种方式：

- 在角色转头或做动作时更换上新的台词；
- 在插入听话人的反应镜头时更换上新台词；
- 切入说话人的大景别镜头，然后再配上新台词(观众看不清大景别镜头里说话人的嘴型)。

别小瞧这些简单的加工，它们会给影片带来预料不到效果。一句台词的更换足以改变整个故事情节的走向。因此后期制作中的ADR技术可谓是导演促进和完善影片的另一套利器。虽然这些手法看起来有点像欺骗，但要记住，影视本身就是一种幻觉。

此外还有一些简易的ADR使用方法。比如你可以把自己的房间直接改造成为一个隔音棚，也可以通过一台便携式录音设备让演员重复接听某句台词，然后再进行录制，直至你满意。一般来讲，每句台词都别弄得太长，可以在呼吸处进行断句。

**导演**

如果在拍摄期间发现需要对嘴型，可以马上把演员和录音师带到片场边上的一间安静房间里，然后让演员一边戴上耳机听台词，一边重新录音。采用这种做法可以不用再去ADR录音棚。同时，演员对情节还保有新鲜感，能用刚才的语音语调再来一遍，以达到更好的对话效果。这时的台词不一定与画面精确同步，但一名优秀的ADR剪辑师应该有能力处理好这个问题。

## 背景话语声的录制

背景话语声是一种特殊的对话形态，一种不在摄制现场录制的大众说话声。它们往往作为背景声存在，为酒吧、酒店或者集会营造要么人声鼎沸、要么窃窃私语的氛围。

一些业内专家在这方面特别在行，他们能随时找到这样的场景并即兴发挥地录制各种背景话语声。

这种声音通常是作为画外音使用，不太需要对口型。如果某位演员因为太忙而没有时间参加ADR录音，你可以雇用一位声音与他相近的人来替代他。

## 画外音和旁白

画外音是一种叠加在画面之上的独立的声音。它的说话人可以是出现在画面中的某个具体的人，也可以是画面当中看不到的叙述者。其作用是代表主角叙述、评论故事或者表达他的内心思想与感受。

从结构上讲，大多数画外音叙事要放置在影片的开头。但也有直到影片结束时才进行画外音叙事的。不过在这种情况下，导演需要找到其存在的必要性与合理性，即必须有助于强化观众与故事主角或叙述者的心理联系，有助于故事叙述风格的统一。

画外音叙事从电影诞生之初便存在并且成为一些大师级作品中不可或缺的部分，从《伟大的安倍逊家族》到《双重保险》《朱尔与吉姆》，再到《的士司机》，无不如此。它几乎涵盖了所有国家的、所有类型的电影。自20世纪30年代起，它也成为纪录片叙事的标准手法。

一些欧洲导演，像罗伯特·布列松、弗朗索瓦·特吕弗、阿伦·雷奈、让-卢克·戈达尔和英格玛·伯格曼等，都大量地使用过画外音的叙事手法。而斯坦利·库布里克更是在他的《洛丽塔》《发条橙》和《巴里·林登》等影片中严重地依赖于画外音。

在过去的几十年里，一些独立电影制作者也尝试使用画外音来表达个人观点和后现代感觉，像《无影无踪》《美国丽人》《搏击俱乐部》

和《天使爱美丽》等影片便是如此。

一般来讲，使用画外音有三种基本方法：

- 第一人称，影片的主角用他自己的声音讲述故事，像《的士司机》《发条橙》《美国丽人》等影片便是其中典型代表；
- 第三人称，故事由影片的第二主角来讲述，代表作有《荒芜之地》《天堂的日子》等；
- 全知视角，故事讲述者并非影片中的角色，此类影片主要有《巴里·林登》《纯真年代》《特伦鲍姆一家》等。

### 作用

画外音可以使影片拥有一个统一的视点。通过这个视点观众可以很容易地进入故事情境之中。具体来说，画外音的作用包括：

- 通过个性化表述以强化主角的视点，使观众在情感上更贴近主角；
- 交待影片中未能清晰交待的背景、情节或细节；
- 从另一个角度带给观众不同的故事体验。

除此之外，画外音还可以用以表达零散断裂的意识流和诗意般的情感。弗朗西斯·福特·科波拉在他的影片《现代启示录》中曾引用迈克·黑尔的诗句"每个人都得到了他所想，而我只得到了原罪"作为画外音台词。台词经主角马丁·西恩的轻声朗读之后释放出的是让人久久难于忘怀的悲天悯人之情。

如果说画外音使用还有一定之规的话，那就是：不要用画外音去重述观众已经看到的事物（除非你是故意要制造喜剧的或讽刺的效果）。要知道，画外音只不过是给观众提供一个了解故事、人物和冲突的额外手段，完全重复画面将使它变得累赘多余。

《记忆》中的画外音增加了影片的怀旧感："我曾经在一个夜晚被送到森林，现在，我继承了这个传统，正将我的儿子也送到那里去。"《爱神》也用画外音的方式解释了主角是如何变成丘比特的。

### 让叙述更精炼

为了让画外音更好地融入影片，剪辑时你需要将画外音放置在一条临时的音轨上。初次录制的画外音只是为了帮助导演或者剪辑师寻找剪辑的感觉。即便原始脚本中有画外音的台词，在剪辑过程中也可以全部推倒进行重写。画外音一般都由演员在录音棚里采用ADR方式录制，但有时为了节约时间或寻找录音感觉，也可以户外进行。

> 在后期制作阶段审看影片时，声音特别重要。粗剪的画面是无声的，导演此时一方面要察看画面是如何叙事的，另一方面要注意该在什么地方加入声音以促进故事。对白澄清意义，音效增强真实，音乐丰富情感。
>
> ——卢克·马西尼

### 音效轨道

音效可以给画面增加一个全新的维度。对音效的处理也分为几个步骤。第一步是分离出那些与视觉相一致的声音，比如脚步声、敲门声等；第二步是挑选出那些与独特环境相关的声音，如《误餐》里中央车站的各种声音；第三步是再将各种声音组合起来，以此强化故事世界，增加画面所不具备的新信息，如《记忆》中森林里添加的鸟鸣声使它的寂静感得到了强化。

一旦画面剪辑得差不多的时候，声音设计师就要开始按照导演的要求设计各种声音了。各种声音的来源主要有：

- 在拍摄现场录制的户外音效；
- 在拍摄现场录制的同步音响；
- 主要镜头拍摄完成后再录制独特的户外音效；
- 音效实验室里预先录制的各种音效；
- 从网上下载的各种音效；
- 电子合成音效；
- 录音棚里加工出来的音效（拟音）。

所有声音录制好了以后，都要再转换为数字格式。

**在拍摄现场录制的户外音效。** 户外音效指的是不与画面保持同步的任何声音。除了要录制对白声和房屋环境声之外，录音师还应该录制一些户外音效以方便声音的后期制作。这些户外音效一般包括：浪潮声、蛙叫声、风穿过

树木的声音，以及其他任何能体现环境的独特性的声音。

**在拍摄现场录制的同步音响**。录音师有时候要录制一些伴随镜头一道的现场同步音响，即这些声音的声源在画面内是看得到的，比如脚步声或者敲门声。

**主要镜头拍摄完成后再录制独特的户外音效**。有一些音效，既不能在现场同步录制，也不能在录音棚通过拟音的方式获得，这时就需要录音师做单独的录制，如酷热夏天中有气无力的割草机的声音或者老旧的拖拉机的轰鸣声等。

**音效实验室里预先录制的各种音效**。许多独特音效其实可以从CD中得到。像鸟叫虫鸣声、枪炮声、汽车噪声等，都是预先录制好的。

**电子合成音效**。有一些音效可以通过电子合成器获得。有时候不同的现场声层叠在一起能产生意想不到的效果。

**从网上下载的各种音效**。许多网站也能提供各种音效和音乐，并且有一些是不用交版权税的。sounddogs.com和sonomic.com是其中两个较大的在线音效网站。soundsonline.com网站中有1000多种虚拟的乐器音效可供选择，而soundrangers.com则是一家通过新技术来满足人们的音效需求的专业性网站。soundFX.com则以介绍众多音效实验室和音效制作软件为特点。

**录音棚里加工出来的音效(拟音)**。如果声音要想与画面达到精确的同步，就需要在录音棚里进行细致的加工。像各种身体部位的动作，比如走路声、吃饭声都是通过拟音的方式来完成的。

> 我们在影片中使用了大量的音效实验室里预先录制的打保龄球的声音。那天雷蒙德赢了一场漂亮的保龄球比赛，我们以此来增强他的喜悦之情。
>
> ——吉姆·泰勒

> 我从来没用过ADR来替换对白。对白录好后我基本不用修改。我唯一要添加的只是一些小的音效声，它们都是我自己模拟制作出来。
>
> ——亚当·戴维森

拟音时要特别注意角色走路时地面的质地特征，如水泥地、硬木地、沙地和泥土地等。你也可以用一些古怪的道具来制造各种音效。

拟音的关键在于声音本不一定由画面当中看得到的物体或运动本身而产生。所有的音效目的都只是增强画面的视觉效果。一个拟音专家可以用咬苹果的咯吱声来模拟树枝断裂声，也可以通过摇动皮带扣来制造勒马的声音(图14.3是一个拟音表格样本)。

学生和初学者都希望能目睹拟音的制作过程。但拟音确实需要一定的天份。拟音师只需看一眼画面中的人物在大厅里来回地走几步，就能精确地复制出脚步声的节奏和轻重。

然而，拟音房和拟音师的费用都很贵。你可以自己在家里一边看视频，一边自己拟音。如果节奏对不太上，可以在后期制作时前后移动声音的位置以使声画同步。

## 独特的声音

由于某些原因，你要为画面制作一些不太常见的声音，这就可能需要在录制方法上下做一定的改进和创新。一些比较自然的声音经改造之后可能变得跟原来大不一样。比如经放大和变形处理的呼吸声可能听起来十分恐怖。将多种声音层叠在一起往往也能创造出比单个声音更有趣的效果。

声音剪辑师有时也可以到野外去录制一些特别的声音。如果你想得到一款1967年的大众甲壳虫汽车的马达声，那你就得亲自找到一辆这样的车才行。但要记住，制作音效之前最好别看同步的画面，等音效制作出来以后再考虑同步的问题。

## 音乐轨道

附加于画面之上的最后一个创造性元素是音乐。即便是在默片时代，人们就已经在银幕边上弹奏钢琴、风琴为电影进行伴奏。刚开始更多地是出于实用目的，即为掩盖放映机的噪声而弹奏音乐，到后来人们发现音乐可以为影片注入丰富的情感因素，还可以将零散的画面组为一个有机的整体。

| 脚步声1 | 脚步声2 | 脚步声3 | 特效拟音1 | 特效拟音2 | 特效拟音3 | 特效拟音4 | 沙沙声 |
|---|---|---|---|---|---|---|---|
| 提示表 | | 标题： | | 导演： | | | 第1页(共1页) |
| 01:00:00:00 | 01:00:00:00 | | | | | | 01:00:00:00 |
| 乔伊的靴子走在水泥地上 | 弗雷德的鞋走在水泥地上 | | | | | | 沙沙声 |
| | | | 01:00:04:15 | | | | |
| | | | 乔伊背上双肩包 | | | | |
| | | 01:00:00:00 | | | | | |
| | | 帕特的鞋走在水泥地上 | | 01:00:00:00 | | | |
| | | | | | | 01:00:14:00 | |
| | | | | | | 弗雷德用树枝敲打金属 | |
| | | | | 01:00:21:00 | | | |
| 01:00:27:00 | 01:00:26:10 | 01:00:26:00 | | 乔伊打开手电筒 | | 01:00:26:00 | |
| 01:00:28:00 | 01:00:28:00 | 01:00:28:00 | | | | | |
| 乔伊的靴子走在水泥地上 | 弗雷德的鞋走在草地上 | 帕特的鞋走在草地上 | | | 01:00:30:00 | | |
| | | | | 01:00:32:00 | 弗雷德用树枝敲打金属 | | |
| | | 01:00:40:00 | | | | | |
| | 01:00:42:00 | | | | 01:00:41:00 | | |
| 01:00:43:00 | | | | | | | 01:00:43:00 |

图14.3　拟音表格样本

早期的电影声音中，音乐只是零星地被使用，因为它只能在现场与对白声混到一块录制。直到1932年，一种声音混合技术的发明才使音乐的录制能够从对白声中分离出来，并能在后期制作时进行剪辑。

从1932年一直到现在，电影中的音乐丰富而多样，你可以为你的短片寻找到取之不竭的音乐创作灵感。然而，我们还是建议你应该更多地关注音乐在短片中的作用。如果你非常喜爱莫里斯·贾尔在《阿拉伯的劳伦斯》中情感充沛的配乐，你就应该理解配乐对一部影片影响的广度与深度。但对于你的10～20分钟的短片而言，华丽的音乐或许根本就用不上。

### 音乐的来源

影视音乐来源很广泛：
● 已有的音乐(需要得到版权使用许可)；
● 已有的歌曲(需要得到版权使用许可)；
● 录制已有的音乐或歌曲(需要得到版权使用许可)；

● 为影片专门创作音乐(你自己拥有版权)。

### 音乐的功能

电影中的音乐有两种使用方法：无源音乐与有源音乐。无源音乐伴随着剧情出现，但在画面之内看不到声源，也不存在暗示性声源。有源音乐也可称为背景音乐，它的声源可以直接在画面中看到或者有暗示性提示，比如收音机、CD机或者现场乐队演奏出来的音乐。

有源音乐实质是一种音效，或者说可以作为音效来使用，观众并不一定要看到声源。比如收音机的音乐声在另一间房间里继续响起，乐队在隔壁屋子里演奏，等等。简单地说，有源音乐是画面中人物也能听得到的音乐，而无源音乐是画面中人物听不到但观众却能听得到的音乐。

有源音乐可以从已有的音乐歌曲中选择，也可以专门为影片而创作。通常，使用有源音乐的想法始于编剧。他要在脚本中特别指出主角需要听某一首或某一类型的音乐以展示独特

的心境。如果歌曲的创作者有迹可寻，制片人必须设法获取使用许可。问题越早提出，就越有利于解决。

在阿尔弗雷德·希区柯克的影片《后窗》中并不存在任何传统意义上的配乐。我们所听到的、伴随剧情而出现的音乐都来自主角吉米·斯图尔特庭院内的各个公寓，特别是住在他对面的一位作曲家的房间内。这种有源音乐(当然也是为影片而专门谱写的)的表现力甚至要强过传统的配乐，因为一方面它并非强加于剧情之上，而是与剧情有机地融为一体；另一方面它是经过精心设计的，所以对观众的情绪影响也非常直接。

虽然有源音乐通常要直接出自画面的某一个声源，但还是有一些其他精妙的使用方法。沃特·默奇在迈克尔·翁达吉所著的《对话：沃特·默奇与剪辑艺术》一书中就有源音乐的作用表达过如下看法：

> 有源音乐具有强大的表现力。它在感染观众的同时又让观众不会产生被音乐操控的感觉，因为它直接来自场景内部。有源音乐的出现看起来好像是非常偶然的：哦，当观众看着影片的某一故事情节时，音乐碰巧正好响起。它不会被认为具有任何暗示性意义。实际上，这种暗示性意义是存在的，只是你没有意识到。它和音效的作用在道理上是一致的。
>
> ——沃特·默奇

## 音乐的作用

影片中音乐的作用绝不能被低估。它有助于你引导观众应该用何种情感去理解、评价你的故事和人物。它对观众的冲击是感性的，而没有什么又能比感性更影响人的心境。它即时又直接地抚慰着观众的心灵。当听到悲伤的歌曲，我们会变得无比悲伤。当听到欢快的节拍，我们又马上兴奋起来。当然，音乐情绪有时候可以和剧情内容反着来。奥里弗·斯通在影片《野战排》就使用塞缪尔·巴伯作曲的柔和音乐来表现大屠杀场面。

《爱神》《记忆》《疯狂的胶水》和《公民》等短片里音乐都扮演了重要的角色。它们为影片提供了感情性和戏剧性色彩。像《记忆》中的反讽意蕴更是由音乐而产生的。

构思巧妙的旋律将大大提升影片的情感氛围；而不恰当或者过多的音乐将对你的故事带来破坏作用。具体而言，音乐的作用如下：

- 激发观众的情感反应；
- 当镜头或场景转换比较突兀时可以作为平滑过渡的手段；
- 推动剧情向前发展，给剧情予动力和目标；
- 对剧情做补充或提示；
- 强化主角的出场；
- 带领观众进入另一时空，有时候一种乐器往往能代表一种文化，当听到风笛时我们便联想到了苏格兰，而某个时代的音乐也能带领我们进入那个时代；
- 创造故事所需要的情感氛围。

> 当某人被飞镖击中后，音乐是一个关键的暗示。这是一个不断重复的暗示。我们使用哈蒙德电子琴来制造这种音乐效果，这听起来有点浪漫感和超凡脱俗的意境，结合着画面你会觉得很搞笑。
>
> ——卢克·马西尼

为了更好地理解音乐的表现力，我们可以做一个实验。从一部著名影片中挑选出一段配有音乐的蒙太奇片断，然后用另外一段感觉完全不同的音乐替换掉原来的音乐。如果原来的音乐是轻松欢快的，新换上的音乐则可低沉哀伤一些。再看同样的画面，你会发现低沉哀伤的音乐完全改变了我们之前的情感想象。这一实验说明，当为你的短片挑选音乐时必须充分考虑音乐的表现力。

> 尽管音乐对观映过程有强大影响力，但作曲者才是最后的声音"把关人"。对作曲者而言，在脚本阶段就要进行音乐创作很不容易。我经常发现有些电影音乐过于夸张，以至于干扰到对剧情的欣赏。当音乐强迫我应该做何反应时，我有一种被冒犯的感觉。

> 这通常也意味着它是一部失败的影片。一般而言，剧情片音乐滥用的情况比纪录片更严重一些。我更倾向于影片当中应少用音乐。
>
> ——简·克劳维特兹

## 音乐团队

音乐团队通常由以下人员组成。

- **作曲者**。作曲者一般负责创作原创性音乐。有时候他也可参与编曲配器、指挥演奏和音乐合成等事务。
- **编曲/配器**。编曲/配器负责改编已写好的音乐并给它们配置上不同的演奏乐器。
- **抄谱员**。抄谱员将乐谱按照各个演奏乐器分门别类地整理好以供演奏者使用。
- **音乐监制/制作人**。音乐监制/制作人代表录音室或者制作公司，负责创作、演奏、录音、发行等全方位事务。
- **音乐剪辑**。音乐剪辑处理音乐与画面同步的细节性问题。
- **音乐统筹**。音乐统筹的职责是选聘、察看录音棚、协调商业事务和管理财务。
- **乐手**。乐手用乐器演奏已创作好的音乐。人数视影片要求而定。
- **指挥**。指挥负责解释音乐、指挥乐队演奏。作曲者一般很少亲自充当乐队指挥，特别是在学生短片当中。
- **混音师**。混音师负责将不同乐器的声音混合在一起，并使之成为一个整体。

## 原创音乐

影视音乐有两种来源：要么是为影片专门创作的音乐，要么是早就灌制好了的音乐。一般地，后者使用情况比较普遍，但也容易带来比较多的争议。

找到正确的作曲者很重要。不是任何一个作曲者都适合你的短片。他必须对短片故事有充足的兴趣。一些导演喜欢任用年轻人，因为一方面他们有新鲜的想法，另一方面他们也急需积累经验和名声。他们需要你就如你需要他们一样。确定了作曲人选之后，你应该给他提供一份精剪好了的短片DVD，以便让他进行音乐创作。

### 挑选作曲者

为短片寻找一位作曲者比想象中的情形更容易。那些想进入影视音乐市场的作曲者也急切地需要积累经验和名望，因此他们的收费会开得比较低。对音乐团队的所有职位，你都可以进行公开的招聘。如果你对某部短片的音乐印象不错，不妨直接与这部短片的制片人或者导演接触，问询他们与作曲者的相处经历，然后联系作曲者本人，并听听他的一些其他作品。

你也可以让作曲者试听一下你为短片临时配制的音乐，其好处在于可以令他洞悉你的音乐构思，以及就此展开讨论。但这样做也存在一定风险，即会令他受到已有的音乐束缚而无法产生新的突破。当然，还有一种方法就是只提供短片视频，然后让他依据短片视频自由地创作。

> 初剪时我们会使用临时音乐以便计算出画面的时间长度，但我不会让作曲者听到临时音乐，因为我不想就此束缚他的创作灵感。
>
> ——詹姆斯·达林

## 音乐定位

一旦选定了作曲者，接下来急切要做的就是确定画面的音乐起始点。这时你要和作曲者一道回看整个短片，然后一个情节一个情节地讨论音乐配制方案。

如果你对音乐不甚了解，那么交流起来会有一定困难。在没有临时音乐的情况下，你必须清晰告诉作曲者你需要什么样的音乐主题、乐器、节拍和风格等。

作曲者也可以给画面配上一些示范性音乐以帮助导演更加明确他的想法。但要注意的是，在作曲者看来是不错的选择，对导演未必就适合。

在与作曲者一道配制音乐方案时，导演必须标示出每个可能的冲突点，然后给它们配上相应的音乐以强化冲突。但如果有对白或者特别音效，需要让观众清晰地听到，这时音乐就

应该弱化，你可以建议作曲者在这个点上使用比较柔和的音乐，甚至不用音乐。

音乐定位还有一个办法就是让作曲者单独拷贝一份影片视频，然后独立作业，但这需要赋予作曲者极大的创作自由度。

> 对我而言，最大的好处就是认识了罗非·肯特，一个专业作曲家。他给影片增色不少。在开拍之前我就让他写了主题曲"保龄挽歌"。这首主题曲不仅符合影片的情境，而且推动了剧情的发展。
>
> ——吉姆·泰勒

## 音乐剪辑

导演和作曲者商定了音乐放置点和音乐类型之后，作曲者接下来要面临两项挑战：

- 谱写音乐旋律以促进剧情发展；
- 将音乐精确地嵌入在相应的画面上。

此时，音乐剪辑的任务是借助于节拍器，将音乐按照一定的节奏进行分解，从而使音乐与画面同步。节拍器的节奏是可以调整的，调整的目的是使音乐速度能适应画面节奏和故事节奏。尽管如此，作曲者如能在创作时就使音乐与画面精确同步还是最好(在学生短片中，作曲者有时候也要担当音乐编辑)。

电脑程序可以精确计算音乐和画面时间，这使得作曲者完全可以在家中工作。目前影视作曲普遍采用的是MIDI(音乐设备数字界面)标准。

过去为影片作曲，作曲者写谱，编曲师为乐谱编曲，并配上相应的乐器，抄谱员为不同的乐手抄写相应的乐谱，乐队指挥则指挥乐队按乐谱演奏。

今天这种方法还在使用，但作曲者越来越趋向于使用电子合成器配合着影片视频来完成整个流程。影片视频上都带有SMPTE时码，能够精确显示出每幅画面的时间点。当作曲者用电子合成器时，导演能够预察到作曲者的整个演奏进程。

## 与作曲者共事

如果想为短片取得最佳音乐效果，与作曲者保持良好的互动是必需的。你需要时不时地了解作曲者的音乐构思和创作进度。千万别让作曲者一个人埋头苦干，直至写好所有旋律。为画面谱写音乐无论对导演还是作曲者都是一个感情探索和尝试的过程。

找到一种能和作曲者实现交流的语言十分必要。以下几个方法可以帮助你与作曲者之间做有效的沟通。

- 告诉作曲者你想让观众产生怎样的感受。
- 与作曲者探讨相关故事情节。比如，影片是关于什么的？其主题怎样？导演想通过影片表达什么？每段情节之间的关系怎样？等等。
- 播放一些你所欣赏的音乐。给画面临时配制的音乐可以帮助作曲者了解你的音乐设想。
- 向作曲者阐述你想通过音乐来表达的情感氛围。是不是低沉的画面就一定要配制哀伤的音乐？或许你可以尝试与画面气氛相反的音乐？
- 为每个角色设计相应的乐器和主题。影片《彼得与狼》就为不同角色制订了不同的乐器演奏方案。在许多影视配乐中，主角的每一次出场都有相应主题和乐器演奏与之相匹配。
- 研究经典影片的作曲家。观察他们是如何用音乐辅之以画面的。
- 搜寻可以用音乐替代音效的地方。如果一块玻璃掉了下来并砸在摄像机上，你是想只单纯地使用玻璃破碎的声音，还是配上铜钹的模拟声？

当你准备按音乐索引将音乐切入影片之前，你仍有时间对乐谱做细微的修改。音乐索引也可以做一定的调整，以适应影片的需要。只有在混音阶段，音乐索引才能从影片中去除掉。这是因为导演往往会要求增加一些音乐。混音期间增加一些音乐有比较大的自由度，但到混音阶段再要求谱写新的音乐往往会为时过晚。

> 我聘用的作曲者叫艾利克·迪塞迭罗，是我的大学室友，他为我的上部影片也配过乐。在我做这部影片的时候他已经移居到洛杉矶。我们只能在网上进行交流。我发给他影片片断，然后他把制作好的音乐用MP3格式发回

给我，我再把它添加在画面上。《金甲部队》的配乐对我们的影响很大，我们曾讨论过这部电影，但我不想让艾利克照搬它的音乐。

我们只是试着模仿这部影片的军鼓声。主角最后离开高速公路的这个场面是整部影片的高潮。此时音乐响起，既充满了希望，又恰当地反映了主角的内心状态，观众在不知不觉中也与音乐融为了一体。

——詹姆斯·达林

## 现有的音乐

用现有的音乐有一些好处。比如观众比较熟悉，因此也特别容易接受它们。如果认为用现有的音乐会比找人创作更便宜的话，那也未必正确。只有一种情况例外，即这首曲子已经过了版权保护期限，从而可以无偿使用。

千万别选用披头士、辛纳特拉等人的歌曲，因为它们的版权费特别贵。因此，建议你们使用一些不太有名歌手的音乐。

现有音乐中有一种类型叫着"罐头音乐"，里面包含有很多曲子，专门用以打包出售。

现场播放是另一种形式的有源音乐。它应该提前录制好，然后在拍摄过程中做现场的播放，目的是给跳舞的人一定的节奏或者让唱歌的人好对嘴型。

> **学生**　影视当中音乐的泛滥很大程度上是对故事和画面缺乏信心。有些故事的确需要从头到尾的音乐，但还有些故事可能根本不需要任何音乐。你必须要敢于取舍。

## 声音合成

声音合成的任务是完成短片的所有听觉内容，使对白、音效和音乐等元素有机地结合为一个整体。在此阶段，导演和声音制作团队必须考虑音轨、均衡器、混响等的相对平衡。

成功的声音合成既取决于各音轨的质量，也依赖于混音师的个人能力。在进入混音室之前，你就应该想好如何对各种声音进行搭配与合成。这些音轨不但要能恰当地反映你的想象，同时要符合技术标准。

声轨一般分为旁白轨、对白轨、音效轨和音乐轨。各个音轨要互不干扰并且能独立更换，比如如果要将英语对白置换为另一种语言，只需更换掉对白而不会影响其他的声音效果。

导演在此期间的工作是指挥混响师调节各种声音音量的大小以达到有效平衡。你对某一个场景乃至整部影片可以有自己的想法，但一定要与混音师做充分的沟通，倾听他的一些有益建议。千万别把混响师只当作一名纯粹的技术人员。与此同时，如果觉得某个地方听起来让人不舒服，一定要让混响师不厌其烦地修改到你满意为止，即使它已经重做了很多遍也在所不惜。

音效与音乐之间的平衡需要导演在剪辑室里作出美学上的选择。混音时要避免过多的失误。大多数混音师能凭借良好的经验给出合理的建议。

许多混音设备都会备有一份完整的使用说明书。它能帮你避免错误的操作，并节省大量的时间。

初学者应该尽可能多地坐在混音设备前学习，以寻找节奏感觉。混音期间有大量的等待时间，你会特别担心时间问题，因为每一分钟都是要花钱的。但有些事是急不来的，对画面和音轨的熟悉必然有一个时间过程。当想到你已经花了几个月的时间而且马上可以看到成果的时候，一切也就释然了。混音师是第一次看到你的影片，因此他必须仔细体会才能找到感觉。

一套装备精良的数字音频工作站足以抵得上一个常规的录音棚——但是根据工作性质的差异，它也会带来一定的矛盾。因为声音剪辑师通常不会去做混音的工作，因此你也不能指望他能准确地控制音量平衡。要准备多少路音轨，应该在混音之前与混音师做详细的讨论(见图14.4)。但是最终是在音频工作站还是在传统的录音棚里完成混音，取决于影片的财务状况。只要应用得当，两种方式都能达到理想的结果。

制片人的准则是要根据影片的质量要求来挑选相应的设备。如果只是用家用录像带规格发行，那么一套小型的音频工作站就够用了。相反，如果打算在电影院放映，则应该在一个大一点的录音棚里制作，因为它的混音效果接近于影院。图14.5是声音后期制作流程图，可供读者参考。

| | Sc.1 | | | Sc.2 | |
|---|---|---|---|---|---|
| | 01:00:00:00 | 01:00:30:00 | 01:01:00:00 | 01:01:30:00 | 01:02:00:00 |
| 对白1 | 乔伊台词1 | 乔伊台词2 | | | |
| 对白2 | | 弗雷德台词1 | | | |
| 对白3 | | | | 史黛西台词1 | 史黛西台词2 |
| ADR1 | | | 弗雷德ADR台词1 | | |
| 帕特音效ADR | | | | 帕特在话筒另一端台词的ADR | |
| 背景音效1 | | | 开手电筒的声音 | 电话拨号声和响铃声 | |
| 背景音效2 | | | 两声来复枪声 | | |
| 背景音效3 | | | 鸟振翅飞逃声 | | |
| 背景音效4 | 石头撞在树干上 | | 雷声 | | |
| 房间音色 | ←———— 房间环境声 ————→ | | | ←———— 房间环境声 ————→ | |
| 环境音效1 | ←——— 森林中鸟鸣的环境声 ——→ | | | ←——— 闹钟滴答声 ———→ | |
| 环境音效2 | ←——— 远处的雷声 ———→ | | | | |
| 环境音效3 | | | | ←——— 雨打在屋顶的声音 ——→ | |
| 脚步声1 | 乔伊在水泥地上行走声 | 乔伊在草地上行走声 | 史黛西高跟鞋在硬木地板上行走声 | | |
| 脚步声2 | 弗雷德行走在水泥地上 | 弗雷德行走在草地上 | | | |
| 特效拟音1 | 乔伊打开双肩包 | 乔伊打开手电筒 | 史黛西坐在木椅上 | | |
| 特效拟音2 | 枪声和装子弹声 | | | 史黛西拿起电话拨号 | |
| 特效拟音3 | 树枝掉落在草地上 | | | 史黛西用酒杯划过桌面 | |
| 沙沙声 | ←——————————— 沙沙风声 ———————————→ | | | | |
| 音乐1 | ←——— 音乐1 ———→ | | | | |
| 音乐2 | | | | ←——— 音乐2 ———→ | |

图14.4　声音混合表格样本(包括三路对白，两路ADR，四路背景音效，六路拟音和两路音乐音轨)

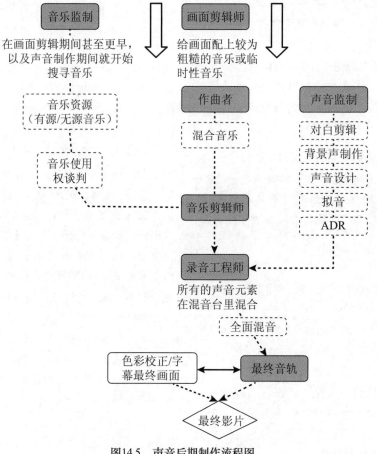

图14.5　声音后期制作流程图

## 不同的声音格式

现在大多数短片采用不只一种格式进行播映和发行。像影院、电视、家庭录像带、DVD、网络等，对声音的播放要求也不尽相同。这就要求在混音阶段就要事先和混音师商量好你想设定的声音格式。

## 学生和初学者的音乐制作技巧

在这部分内容中，学生影片作曲者加文·凯斯讲述了如何与作曲者一道为你的学生短片创作音乐。加文毕业于美国南加州大学的电影音乐专业和纽约大学的音乐作曲专业，曾获得多项作曲奖，并与众多短片导演和学生电影有过合作。

原创音乐对学生电影的剧情有很大的推进作用。如果掌握寻找优秀作曲者的途径事情，就比你想象的要容易得多。许多学生找不到好的作曲者是因为他们仅把眼光局限于朋友和同学之中。这或许有一定的帮助，但最好的办法还是应该把网撒开一些。

寻找作曲者的最佳地方是音乐学院的作曲系，那里的人们对学生电影通常会比较感兴趣。你可以直接和教学及行政人员联系，他们一般能满足你的要求。你也可以在音乐学院的布告栏前张贴招聘广告。

另外一种办法就是参加与电影音乐有关的各种活动。比如一些大的表演组织经常会举办电影音乐人聚会和讲座。电影节也是一条很好的途径。如果你对某部电影音乐印象深刻，不妨记下该作曲者的姓名或者从导演那里打听他的消息。大多数电影作曲者有自己的网站，简单地在网上搜索一下就能很快地找到他们的一些示范作品和联系方式。

你也可以在www.mandy.com或www.craigslist.org等专业网站上发布招聘信息。不过要注意的是，应聘者虽然云集，但要浪里淘沙也不是一件容易的事。

挑选作曲者的时候不仅要考虑他的谱曲能力，还要考虑他对你的故事有没有感觉。一个好的作曲者要能很好地理解音乐与画面之间的关系，并能依据情节进行创作。为了了解他的创作能力，可以看一看他以前写过的电影音乐，并且询问他将采用何种方法为你的影片谱曲。

除此之外，你还要察辨作曲者的创作态度。他是否热心于你的短片？能否出席会议并倾听你的意见？好的创作态度可以令你事半功倍。

为学生短片作曲的作曲者很少会提出额外的要求，因此当你中意某一位作曲者的时候，不用有过分的担心，而且电影作曲者往往多才多艺。

### 协议

很多影视制作人可能不太介意与学生影片签订协议。但协议有一定的用处，即便是和朋友一道工作，它也能确保每个人的权利平等，更重要的是它能将每个人的工作进程纳入计划。实际上，一到两页纸就足够了，主要条款如下。

1) 作曲者的服务承诺。

2) 费用或补偿。

3) 作曲进度表，包括最后期限。

最后期限一般包括以下三种：

● 将剪辑最终版交给作曲者的时间；

● 录音日期(如果需要用到现场乐队演奏)；

● 音乐完成日期。

4) 作曲者原创声明。

5) 音乐所有权。

人们对最后一项条款最容易产生疑问，因为学生短片中的音乐所有权比起主流长片而言还是有一定区别的。在一部成本低到几乎为零的短片中，作曲者很少是为了钱而去作曲。因此，将音乐所有权留给作曲者本人也就合情合理。短片制作者必须为短片中的音乐支付一定的使用费，只有在像电影节和非营利的网上展映，这样的情况下才不用支付报酬。

因为大多数短片是低成本的，也不参与商业发行，因此签订音乐使用授权协议对短片制作者是有利的。然而，如果你打算通过商业渠道发行你的短片，那么与作曲者签订一些特别的条款就有必要了。比如，利润的分成问题、商业发行后音乐授权展期的问题等都需要考虑到。还有一种情况是，如果你的预算中预留了作曲费这一项的话，那你在一开始就应该与作曲者签订一份支付薪水的合约。这样你就能自己拥有音乐所有权了。在这种情况下，你可以自行处理短片中的音乐问题。

### 费用

学生影片音乐制作费贵的可以达几千块，便宜的则一分钱也不要，它主要取决于你对音乐的品质要求。现代技术条件下大多数音乐人创作一首勉强可用的音乐几乎没什么成本。但要把音乐

制作出来就少不了花费。因此，在预算方面要给音乐制作留出一定的费用。

像长片一样，短片音乐费用主要有两部分：音乐制作费和作曲者的报酬。前者的费用主要是用于聘请乐手。乐手现场演奏的效果肯定要比电子合成器要好得多，但乐手的人数越多，制作费用就越高。

除了要支付乐手们的报酬之外，租用录音棚和聘用录音工程师的费用也是大头。因此，短片的音乐制作费从几百块飙升到几千块都有其合理之处。从另一个角度讲，如果使用电子音乐制作，你可能一分钱也不用花，它完全可以由作曲者在自己的个人音频工作室完成。

学生短片特别要关注音轨数量的多少。在长片中，音轨数量越多，越能提升音乐的效果。但对于学生短片而言，要花几百万美元在音乐上恐怕也不现实。不过如果你只想花几百块钱却想达到像《蜘蛛侠》或《星球大战》那样的音乐制作水准，恐怕就要失望了。

为了确保能承受得起你所希望的音乐制作，可以尽早与作曲者接触，甚至在前期准备阶段就着手进行。如果延迟到后期制作阶段才选定作曲者，你也应该计算出你将有多少预算来制作什么样的音乐。每个作曲者都有自己的个性和工作方法，音乐制作费用跟他们所拥有的资源直接相关。名牌音乐学院的作曲者可以联系到优秀的学生乐手，反之，在录音棚工作的作曲者可以为你提供免费的录音服务。所以如果能早一点接触作曲者，你就能提前预留好相应的预算。

作曲者能在预算范围之内帮你作出合适的音乐。有时候他写出的音乐甚至能给你意外的惊喜。

音乐制作费用的第二部分是付给作曲者的报酬。对小成本短片而言，这部分报酬有时候是零。作曲者之所以愿意无偿为短片作曲，一方面是想锻炼自己，另一方面是想积累一些作品以增加资历。另外，如果你的短片确实有吸引力，一些经验丰富的作曲者也愿意为你免费创作。

如果作曲者本身就硕果累累、不用再为名气去拼搏的话，他们就会为自己的劳动开出价码。这部分费用往往要占掉整个音乐制作费用的20%～40%。

即使作曲者愿意无偿创作，你还是应该有所回报。费用不用太多，但能显示你对他劳动成果的充分尊重。另一种回报的方式是电影节获奖后按一定比例给他分成。再有就是将短片做成一张DVD光碟赠送给他，对他而言这或许是最好的奖励了。

### 音乐创作与录制

学生影片制作者在音乐创作阶段通常会比较焦虑，因为他们觉得影片已经不在他们的可控范围之内。实际上，如果你积极地参与到这一过程之中，是可以得到更好的音乐的。

作为导演，对音乐创作所能提供的最大帮助就是与作曲者保持良好的沟通。你告诉作曲者有关的故事情节越详细，他就越能理解你的音乐构思，也越能朝你所需要的方向创作。换言之，你并不需要说出音乐的具体要求，你只需向作曲者交代清楚故事情节就行。比如，你希望强调故事的哪一方面？你想让影片更自然一些，还是更戏剧化一些？你愿意看到观众有什么样的体验？等等。

记住学生短片也是一个不断学习和积累的过程。如果对某段情节不知道要做何处理，你不妨诚实地说出来，这种坦诚反而有助于作曲者创作，因为他可以根据自己的经验作出正确的判断。

很少有影片音乐能一次成功的。但是如果有超过1/3的部分需要做重大的修改或者反复调整，这就说明导演与作曲者之间的沟通亟须改进。

催促作曲者跟上影片制作进程也很重要。如果作曲者落后于影片制作进程，可以马上提醒他。很多影片音乐是在画面素材一拍完便进入创作阶段。如果你的音乐从精剪结束以后才开始创作，也还不算太晚。

作曲者往往需要三至四周的时间来制作10分钟左右的音乐。如果要用到许多现场演奏乐手，时间则要翻倍，反之则可压缩至2周左右。值得注意的是，是音乐的长短而不是影片的长短决定影片的制作周期。一部处处是音乐的10分钟短片，其工作量甚至要大于一部很少有音乐的20分钟影片。

因为学生短片的音乐作曲通常较为简单，因此写曲时间往往不到整个音乐制作周期的一半。剩下的大量时间都是花在录制、剪辑和混音上面。如果要用到现场乐手演奏，准备工作就应做得更多，而且更加细致、充分。

现在绝大多数学生影片作曲者都使用电脑来创作音乐，所以QuickTime是较为常用的音乐文件格式。如果要用到立体声，WAV格式则用得比较多。在电视上播放的话，文件质量至少要达到16bit和48kHz。为了避免声画不同步的问题，导演和作曲者必须使用同样的帧频。

> **混音**
>
> 混音在学生影片制作当中可能最容易被忽视。如果音乐混合或者整个声音混合做得不好的话，那么即使作曲者能写出像《勇敢的心》那样的音乐也没用。打个比喻，画家花了几个月的时间创作出绝世之作，但展出的时候却用低劣的照片来替代，将会是怎样的效果？
>
> 如果你打算参展你的影片，就应该聘请高级混音师来做混音处理。很多电影音乐作曲者同时也擅长于声音设计和混音，因此他们有时候不仅能帮你做音乐，也能做最后的声音合成。另外一些录音师为了跨进影片制作的门槛，也是愿意为你提供积极的帮助的。
>
> 总之，在音乐创作上多花点心思，你的短片将不比专业影片逊色。

# 制片人

### 监督后期制作

后期制作阶段，制片人要一如继往地监控各项费用支出，并使之尽量不超出预算。但是不超支毕竟是少数，特别是后期制作超支会更加严重。有时候各项工作将不得不因为经费的短缺而陷于停滞。

在"好""快""便宜"三个要素当中你通常只能选择其中的两项，即：

- 工作执行得又好又便宜，但快不起来；
- 工作执行得又好又快，但不便宜。

而项目之所以会超支，主要有以下几个原因。

- **意外的制作费用**。意外的制作费用很常见，也不可避免，即便专业影视制作也是如此。当你拍得热火朝天的时候，制作费用也不知不觉地上去了。比如，你提高了影片的拍摄片比，在交通、饮食、布景上花了更多的钱，等等。对于初学者而言，最初的预算方案往往也制订得不切实际。而后期制作又是个漫长的过程，各种费用无形之中必然增加。
- **意外的重拍费用**。重拍有两种情况，一是没能按前期计划要求拍摄好所有镜头；二是后期剪辑时发现需要更多的镜头才能讲述好故事。如果有意外开支准备金的话，重拍的费用也可以从这里支出。
- **隐性的后期制作费用**。后期制作要不断地尝试各种剪辑效果，以及出现各种失误，因此有一部分费用是隐性的、难以预测的。

- **后期制作过程超期**。超期现象比较常见。你很难观测剪辑所需的精确时间，并且剪辑过程中会不断出现各种意外情况。另外，学生能无限制地使用设备的机会很少，有时候不得不在深更半夜的时候才有设备可用。

以下情况同样难于预测：

- 剪辑师对同一素材要使用两次或者两次以上，这就需要加印这些素材(如果采用胶片的方式剪辑制作)；
- 导演想要给画面加一些不同寻常的CGI效果，这也需要时间；
- 声音合成超期；
- 冲印室没有冲印出理想的或者合格的胶片。

超支固然不好，不过我们也可以反过来想，超支的钱用在了最需要的地方，这对你的短片成为优秀之作还是有好处的。

以下是后期制作阶段有可能超支的目录(虽然其中一些本身费用并不贵，但累积起来数量却很大)：

- 遮蔽部分画面；
- 胶片出现划痕；
- CGI动画；
- 色彩校正；
- 精心设计、制作的字幕；
- 格式转换时间；
- 重新冲印；
- 转换为视频。

以上各项费用都有可能使后期制作超期。一旦预算耗尽，你将不得不将手头上的活停下来。这时你只能接着去筹措资金才能使工作继续。不过此时的优势是你手头上已经有样片

了，这可以使本来对你影片没有投资兴趣的人在看了样片之后开始往你的剧组里投钱。

## 发行

现在你可以考虑筹措资金，准备发行的事了。但要记住，影片在声音方面一定要经得住考验。对大多数观众而言，听不完整的声音是不习惯的。你可能需要临时加入一些音乐和音效，以及做一些混音工作。粗略的混音并不代表影片最后的声音效果，但它至少能为画面提供一种专业感觉，以及弥补明显的声音缝隙，使影片能以最好的面目与观众见面。

你也可以用其他一些方法来筹集额外的资金，比如后期制作担保或者完成基金等，但最重要的是你有东西提供给别人观看了。你可以在当地、全国范围内甚至世界范围内寻求担保。许多电影电视机构是愿意为处于后期制作阶段的学生影片提供后续资金的。

## 经验教训

当后期制作完成后，你能从中得到不少教训，这样下次就不会再犯同样的错误了。特别要记住，做预算时一定要能大致计算出整个后期制作的费用是多少。还有就是做好拍摄期间的日记和文档工作，对每一阶段的时间进程有精确记录，这样方便回忆和做好以后的工作安排。

## 本章要点

- 要充分了解声音对于影片的作用。
- 音效可以采用拟音方式，但必须与环境保持一致。
- 一旦完成画面剪辑，就要考虑音效和音乐。
- 多花点时间与作曲者沟通，思考如何向作曲者表达你的构思。

# 发行与展映

《爱神》被圣丹斯、翠贝卡、西南等电影节拒绝了。18分钟的片长对电影节而言是一个尴尬的长度。冗长的短片生存不易。第一次突破发生在"学生学院电影奖",我的短片在这个"学生奥斯卡"评比中获得了金奖,这让我有资格报名参加奥斯卡。

——卢克·马西尼

## 制片人

### 试水影片市场

再也没什么比制作出一部有创意性的作品更棒的事了。一个简单的概念或者想法如今变成了实实在在的影片,无疑可喜可贺。

但接下来的问题是,你打算怎样处理你的作品?对这个问题的回答或许应该回到你的创作初衷。首先,你的处女作能令你在创作道路上积累有益的经验,使你能够使用画面来述说深奥的思想和情感;其次,如果想进一步从事导演或者制片人职业,它也是一张不错的"名片"。

你也许会认为作品一出来就必然会有观众和市场,收回投资也没什么难度,但实际情况可能并非如此。一部没有观众的影片就像森林中的一棵坏死的树,生与死都没人会关注到。所以作品要尽量与观众见面,如果观众能为此而付费观看那就更好。

这不光是钱的问题,它实际反映出来的是观众和市场对你的艺术作品的认可。

另外,有了愿意付费的观众,也可以形成良性循环,让你能快速收回投资,再投入更多的影片拍摄中。你也可以和你的投资人建立更紧密的商业关系。他们刚开始可能并不指望能从你的第一部影片中收回投资,但良好的回报可以令他们有兴趣做进一步的投资。

艺术家虽然总是希望他们的作品有尽可能多的观众,但作品与受众之间的关系却不尽相同。人们对一本书、一首诗、一幅画、一部影片的观赏总是主观的和个体化的。

影片比较独特的地方在于它的欣赏方式是集体式的,容易在观众之间形成共鸣。这一点在喜剧片的观映中体现得特别明显,因为笑声极易互相传染。

在观众面前做现场放映是一部影片价值能否得到体现的关键要素之一。如果你的理想是要让作品与观众见面,那么就一定得事先安排好这种见面的途径。换言之,你必须要制订一个明确的市场目标和发行方案。

传统的影片放映发行方式作用不可小觑,但互联网已崭露头角。像YouTube、Facebook和Myspace等网站都是初学者发出自己作品的最佳渠道。

不过如果要想在正规的发行渠道有所斩获,有几点是需要避免的,处置不当可能会吓走买家,如大量裸体或相当于裸体的画面,吸毒,过多的粗口等。

### 起初就应有规划

如果你志在发行你的短片,我们建议在前期准备阶段就应做一些相关工作。

**给发行、参加电影节和市场推广预留一部分资金。**如果你不打算做商业发行,这部分钱也需要用作参加电影节的巡演。参加的电影节越多,你需要冲印的影片拷贝数量也就越多,并要制作海报、出差等,这些都要耗费不少

钱财。

**让你的作品看起来更专业一些(特别是色温与色彩方面)。** 你可以为影片拍数码照片,然后放到网上,或者做成海报和DVD封面。

**研究电影节。** 即便预算比较紧张,还是应该对国内外的一些电影节有所了解,特别是那些会接受你的这种类型短片的电影节。只要在一家有点名气的电影节展映过,其他的就可能会蜂拥而至。每个电影节都会对一些影片实施报名优惠政策或者提供免费名额。

**尽可能多地接触不同的发行商。** 和发行商联系得越早越好。在与发行商联系的过程中,你能逐渐了解到影片的市场潜力到底有多大。

**可以考虑通过当地媒体来推广你的作品。** 可以挑出一些影片当中有新闻价值或者有冲突性的内容作为推广的重点,比如一部有关当地河流受污染的纪录片肯定能引起当地媒体的关注。很多学生都来自小城镇,这些小城镇一定有大量能引起人们普遍关注的故事。电影圈里流行的一句话是:"本地媒体报道中的英雄是好莱坞电影中英雄的原型。"相信这句话对你的短片推广是有益的。在前期准备阶段你就可以为短片提炼出精炼的故事梗概、着重介绍演员的经历和影片的背景信息。

**准备一些新闻发布材料。** 通过提供一些新闻发布材料来推销你自己和你的影片。新闻材料可以向公众和有意向的发行商陈述你的影片项目。这些新闻材料也应该放置在你的网站中。一般包括:

- 影片的长度和类型(喜剧,悲剧等);
- 故事梗概;
- 演职人员介绍;
- 宣传照片;
- 剧照;
- 你的简历和联系方式;
- 影片制作详情;
- 影片片断。

**制作预告片**。如果可能,可以在网站上发布一个预告片,长度在两分钟或两分半钟左右,可以让观看者对你的影片有一个大致的感觉或者有兴趣看下去。

**制作影片明信片。** 一些影片制作者可能会倾向于制作电影海报,但电影海报很容易被淹没在众多的海报之中。明信片是一个不错的选择,你可以用来邮寄或者当名片用。明信片的设计应该和影片风格一致,它实际上是用抢眼的单张图片来代表整部影片,关键信息可以印在明信片背面。

**是否为你的影片发行做好准备?** 在准备开拓市场(包括参加电影节)之前,你应该回答以下重要问题。

- 影片中的音乐是否获得在各种媒体上播放的永久性版权。如果想发行,这点特别重要。如果只是参加电影节,起码也要获得电影节参赛许可。
- 是否将影片中的所有影像(包括海报)的法律责任都授权给发行商?
- 是否雇用了演员公会的演员?如果有,则要提前和演员公会签订协议。
- 影片是否采用了国际声道?如果在海外发行,音乐和音效(不包括对白)必须单独使用一个声道。

## 网站呈现

在本书第1章我们就向你推荐做一个网站用以项目推广、筹集资金、招募演职人员等。本书每一章也都包含如何使用网站的内容。现在网站上又可以添加更多的影片信息,如上映时间安排、新闻发布材料等。如果想让更多的人访问网站,你还可以在YouTube或Vimeo上发布视频链接。像博客、脸书、推特等也都是很好的推广媒介。

## 市场

以下是短片的常规市场:

- 参加各类电影节的展映和竞赛;
- YouTube;
- iTunes;
- 网站(在线发行);
- 手机;

- DVD；
- 电视播出(国内与国外)；
- 影院放映；
- 非影院市场；
- 教育市场；
- 学术市场。

## 展映

展映是一个比较宽泛的词。只要影片制作者能在银幕或屏幕上播出自己的作品，都可以称为展映。一些常见的展映方式有：

- 国内外的电影、电视节；
- 艺术馆展映；
- 社区文化交流；
- 学生电影节；
- 各种社会团体。

参加各种展映可以让影片制作者借机了解观众的反应、公众的接受度、作品的市场价值等。

> 我认为短片市场还是比较健康的。通过参加各种电影电视节可以为短片（无论是纪录短片还是剧情短片）提供某种程度的增值。
>
> ——简·克劳维特兹

### 国内外电影节

电影节提供了一个将你的作品展现给观众的绝佳机会。公众也可以趁机观看到大量的新人新片。对发行商而言，电影节是搜寻新作品的好时机。对影片制作者而言，电影节能比家人和朋友提供更多更广泛的观众以提出批评性意见。影片制作者可以从中了解观众的不同想法和反应。因此，多参加一些电影节是有益处的。

很多电影节设有竞赛评比环节，并会提供一定的奖励和奖金。获奖能提高你的知名度和地位，也能更多地吸引发行商的注意力。

世界上比较大的电影节有圣丹斯电影节、纽约电影节、旧金山国际电影节、蒙特利尔世界电影节、多伦多国际电影节、柏林国际电影节、戛纳国际电影节等；还有一些比较有特色

的电影节，如汉普顿斯国际电影节、南塔基特电影节、洛杉矶独立电影节，以及洛杉矶短片节等；另外就是奥斯卡了，它是由美国电影艺术与科学学院主办，设有最佳短片奖，历年获奖的影片都可以在它的网站上查到，并且在不断更新之中。

### 纪录片电影节

纪录片节主要有热泉纪录片节、玛格利特·赫德影视节、山形国际纪录电影节等。另外，独立纪录片协会(IDA)作为一家支持纪录片创作的组织也会经常举办一些纪录片竞赛。

### 类型电影节

如果你的短片类型性特别强，可以考虑参加几个有代表性的类型电影节，比如拉美电影节、美洲土著电影节、亚裔美国人电影节等。它们相对而言都比较小众。

> 电影节如雨后春笋般在世界各地兴起。圣荷西就是新冒起来的一个。我最近还参加了科伦多的第五届洛基山脉女性电影节。我认为小的电影节提供给新人的机会反而会更多。
>
> ——简·克劳维特兹

### 短片节

短片节只接受短片，具有明显的针对性和吸引力。在这里你用不着与那些更易吸引眼球的长片竞争。如果幸运的话，你还有可能被出席短片节的星探们看中。比较有名的短片节主要有以下几个。

**克莱蒙费朗短片节**。根据观众人数和专业参赛影片数量，其是仅次于戛纳的法国第二大电影节。只要你的短片在该短片节上做过公映，就可以自动进入交易市场进行交易。买家来自全世界。短片的主要类型有剧情短片、纪录短片、实验性短片和动画短片。

**棕榈泉短片节**。北美最大的短片节。每年有超过2/3的参赛短片能找到买家或在网上发行。获胜者有资格参选奥斯卡。自创办以来，总共有超过80部短片被选参加奥斯卡或者获得奥斯卡奖提名。

　　**阿斯本短片节**。比较强调短片的艺术性，类型包括剧情、喜剧、动画和纪录片。在国际上和美国国内都具有广泛的名望，特别是它具有奥斯卡国际竞赛资质。

　　**奥伯豪森国际短片节(德国)**。其成立于1954年，是世界上最老的短片节和主要的国际短片交流平台，比较注重实验性短片和发掘新人。

　　**黑玛丽亚影视节(新泽西)**。其于1981年创立(以托马斯·爱迪生的第一个电影棚的名字命名)，面向全球，以1小时左右的独立短片为主，设有国际竞赛环节，并会在美国各地巡回展映。

---

### Withoutabox.com

　　Withoutabox.com是一家一站式影片交换所和在线短片发行机构。它可以帮助影片制作者将作品引进主流的推广和发行渠道，如在各种国际电影节上展映、通过IMDb点播视频在网络上播出、在Amazon.com上销售等。

　　Withoutabox.com也能为电影节提供流水化式管理，以及帮它们拉来更多的参赛者。参赛者只要通过网站即可报名参加各种电影节，这比以前的人工现场报名要方便得多。目前，Withoutabox大约拥有200 000万名活跃会员。

　　当影片制作者决定通过Withoutabox平台报名参加某个电影节时，他们能从中受到各种指导，如作品该送至何处、影片格式的要求是什么等。但目前电影节一般不接收电子格式的影片。影片制作者既可以通过Withoutabox的搜索引擎，也可以直接从电影节的网站上寻找适合自己的电影节。

　　除了电影节会收取一定的报名费之外，Withoutabox上所有的服务都是免费的。影片制作者只需填写一些基本的电子表格，即可完成在线注册。而电影节的代表也可以使用Withoutabox的在线管理工具对参赛者进行管理，所有参赛者的数据都可以按电影节自身的要求输入电影节自己的数据库中。

　　Withoutabox已经和2000多个电影节建立了伙伴关系，因此到Withoutabox.com上去试一试确实是个不错的想法。

---

### 申请

　　大多数电影节都建有专门的网站。你可以在网上进行申请。报名费一般在20～50美元。有些会要求你提供影片视频、宣传画报、故事梗概、演职人员表、最后成片时间、片长等内容。

### 艺术馆展映

　　艺术馆会定期展映一些新锐导演的作品。参加这类展映可以提高你的名望，以及有机会找到合适的发行商或买主。

### 社区文化交流

　　如果你的影片涉及种族问题，可以向相关机构寻求帮助以获得播映机会。

### 学生电影节

　　大部分电影电视学院每年都会组织公映学生作品。你可以借机让学院老师和业界人士认识你和你的作品。如果你的学院位于大城市，一些影片发行商也可能会参加。

> 　　以色列的山姆·斯皮尔格电影学院的短片往往会让人兴奋不已。我打算到那里去看一年的短片展映。它的展映一般分为5个不同的单元。所有的毕业作品都不错。因为缺乏制作长片的资金，所以那里的学生更倾向于拍摄短片。无论如何，这已经足够了。
>
> ——泰提亚·罗森塔尔

### 各种社会团体

　　你也可以向各种社会团体播映你的短片，比如教会、工会、研究机构、公司和电视台的青年栏目等。

> 　　最让我高兴和出乎意料的是，《误餐》被许多学校和教育机构拿去放映以讨论种族问题。能被教育机构关注我觉得是对这部影片的最大奖赏。
>
> ——亚当·戴维森

### YouTube

　　平均每天大约有40亿次的视频在YouTube上播放，每分钟有60小时的视频上传量。然而，初学者容易犯的一个错误就是，在未开拓其他市场之前就把整部影片放到YouTube上播放。以

下是YouTube的利弊分析。

**好处：**

- 你的短片能瞬间传遍全世界；
- 你能接收到观众的直接反馈；
- 你与观众之间能产生互动；
- 你的短片能被链接至其他网站；
- 你能从广告分成中赚钱。

**弊端：**

- 作品上线以后，你将失去对它的控制权，任何人都可以在不经你同意的情况下将其链接到其他网站；
- 电影节或者电视台可能就不会再展映、播放你的短片；
- 人们如果能在网上免费观看，他们将不会再购买你的DVD；
- 你的短片将失去奥斯卡奖项评选的资格，因为它不接受网站上播出过的作品。

## iTunes

苹果公司的iTunes每天也有数千次的下载量。虽然没有具体的视频下载统计，但影片制作者毕竟也可以从中分一杯羹。不过它并不直接与个人打交道，你只能通过与iTunes有合作关系的发行公司与iTunes发生联系。除了iTunes之外，像Amazon、Movielink、Jaman、GreenCine、CinemaNow等也提供类似的服务。

## DVD

DVD是编辑短片的最佳格式，因此很多短片是以DVD的形式来出版发行的。Wholphin和Cinema16是两家大的DVD发行商。Cinema16主要面向美国和欧洲。另外，全画幅纪录电影节每年都要发行一部最佳短纪录片合集的DVD。DVD公司也愿意与影片制作者们签订发行合约，但一般不是很赚钱，只为增加曝光率。

你也可以自己制作DVD，然后拿到Amazon的CreateSpace服务平台进行销售，因为CreateSpace是Amazon大家族的分支机构，所以

你的DVD必须首先得到IMDb.com的认可。

## 电视

如果你的短片找到了发行商或者在电影节获得足够的名气，你还可以让它在电视台播放，并从中盈利。欧洲电视台短片播放量比美国的大。LTD是一家在国内外都比较有实力的电视台发行商。在美国，像IFC和PBS这样的电视台经常会购买好的短片。在加拿大，Moviela电视台全天候播放短片。

## 影院

除了在电影节上临时放映，短片在影院上映的可能性比较小。即便是作为长片，放映前的加映也不太可能。

只有一种情形除外，即将获奖短片打包，然后拿到影院放映。像米高拉利亚影片公司就会将历年奥斯卡获奖短片作为一个合集进行发行。

从2003年开始，动画展公司也会每年搜集来自全世界的动画短片，然后重新编排，加工制作成一部长片的规模到影院放映。

像这类编辑手法也被称为"合集电影"。

## 非影院市场

短片的最大和最有利可图的市场其实是非影院市场。很多教育机构希望在他们的教育或训练项目中使用视频教学。比如一个九年级的生物老师可能会为上课的需要而购买相关的视频。非影院发行商既会发行剧情片，也会发行非剧情片。像剧情短片、纪录短片、动画短片和实验性短片等，只要能满足某类教学和研究需要，都会比较受欢迎。

非影院市场需求非常大。为了进入这一市场，你可以与对你有兴趣的发行商做周密的计划与协调。记住，纪录短片受欢迎的程度更广，因为它们能同时满足历史的和行为模式的双重需求。

剧情片，无论是故事片、动画片，还是先锋实验片，要进入教育市场还是需要动一番

脑筋。

它们一定要有部分内容能够适用于教育。比如故事能提供道德的或伦理的讨论，剧情最好有象征意义。如果你的短片能在人性关系上有所探索，那就再好不过了，这种短片生命周期会非常长。

非影院市场的关键还是在于影片的内容。如果想发行你的影片，你必须考虑图书馆或学校的需求，因为它们才是最主要的买主。如果你的短片过于艺术化，那可能就没人愿意发行了。有时候海外市场与国内市场有些差异，海外观众的欣赏口味更广泛，因此不妨考虑往海外电视机构发行。

非影院市场的区域主要有4个方面：教育的、学术的、商业训练的和健康保养类的。当然，教育类又可继续细分为学前教育、大学教育、一般教育、高等教育等。

## 海外市场

海外市场稍微有点不同。美国和加拿大制作的短片在海外比在国内更受欢迎，因为短片在欧洲和世界其他地方更多地被认为是一种艺术形式。不过要想进入海外市场，影片就必须更多地依赖于画面的叙事，即通过影像的而非对白的力量来推进故事的发展。喜剧通常卖得不是很好，因为各国对幽默的理解不太一样。

以BBC为例。BBC每天下午都会播放一些短片，一些学校会组织学生集体观看。看完以后，学生会围绕短片所反映的问题进行讨论，如语言技巧、社会研究、集体归属等。也就是说，BBC是把短片作为一种有效的教育手段来使用。除了下午，BBC有时候在晚上的黄金时段也会安排短片节目。

但如果打算海外发行，字幕问题是需要考虑的。有些发行商会自己配上字幕，但更多的则会在购买影片时就要求你必须制作字幕，有时候还需提供一份完整的文字稿本。此外，你还要考虑海外发行的版权问题。

随着近年来中东、亚洲、拉美和欧洲等地的有线电视、卫星电视的快速发展，短片的海外市场也在迅速扩展。你可以考虑多与一些海外发行商见面谈判。

## 发行选择

### 自己发行

自己发行的好处之一是你会全力以赴，没有人能比得上你对自己作品的关注。但自己发行需要全身心地投入，它需要你对影片市场有比较全面的了解，熟悉圈内人士，掌握谈判策略，能自我推销，有逆向思维能力等。换言之，发行只是众多环节中的最后一道。

自己发行的好处之二就是你有机会直接接触到那些想看你作品的机构和个人，倾听他们的评价和建议。

如果真能做到自己发行，你还可以省下可观的发行费用。发行商通常要拿走75%的销售额，只留给制片人25%的剩余。发行商提留的百分比通常为：

- 电视市场为销售总额的20%～30%；
- 教育市场为销售总额的60%～70%；
- 家庭影院市场为销售总额70%～80%。

> 我自己发行自己的短片。我希望确切了解我的短片的去向。有时候，我会免费送给某些教育机构使用，但要求它们给我提供一些反馈意见。因此，没有发行商对我感兴趣。
> ——亚当·戴维森

自己发行还有助于提升你的声望、建立自己的关系网。以下是自己发行的基本步骤。

#### 评估

- 了解、熟悉短片市场基本情况；
- 计算摄制成本；
- 回顾摄制过程中特别有意义的事件和经历；
- 在电影节上有好的表现。

#### 制作

- 拍摄剧照；
- 制作视频的剧情简介并刻录50张DVD；

- 制作DVD封面；
- 为短片制订一个合理的价格。

### 市场
- 取得一份联系对象的名单及地址；
- 邮寄短片宣传手册；
- 有一套系统来接收、处理订单问题；
- 做得专业一些。

## 发行商

大部分影片制作者还是愿意专注于影片的摄制，而把发行工作交由发行商处理，他们才是这方面的专家。

> 因为《镜子镜子》关注的是女性问题，我于是和一个名为"女性电影"的发行商联系。我送上的录影带他们很感兴趣。最后我跟他们签订了发行合约，因为我认为我的短片适合他们公司的目录，并且他们在这方面也有经验和人脉。
>
> 不过我保留了国内的电视版权。《镜子镜子》也在PBS频道的《视点》栏目里作为独立纪录片播出。它是在1991年播出的，当时是与4个短片一道打包成一档90分钟的节目。和《观点》签播出协议完全是按照PBS的格式合同来做的：三年内可以播出4次。遗憾的是，首播之后它就再也没重播过。但直到今年合同期满之前，我一直遵守协议没卖到其他电视台。
>
> 我认为在非影院发行市场上这部短片已经做得够好了。它已经买出了80盘家庭录影带，而且租金收入是这个数字的4倍。更值得一提的是，它的租赁市场前景仍然不错。
>
> ——简·克劳维特兹

### 寻找合适的发行商

许多发行商在国内、国外市场都做得不错。你可以向那些对你的短片比较有兴趣的发行商索要他们曾经代理过的影片目录，做全方位的了解之后再选择其中最适合你的一家作为发行商。

> 我从不会一开始就去找发行商，相反，我通常会参加一些电影节，看看人们的反响如何。如果大多数都能接受，那么再找发行商就比较容易，因为这说明影片是有市场的。
>
> ——简·克劳维特兹

判断某位发行商是否适合，你可以向他提出如下一些问题。

### 一般情况
1. 贵公司的市场目标主要在哪里？
   - 影院
   - 非影院
   - 电视
   - DVD
   - 国内或海外
2. 你们在哪个市场做得最成功？
3. 现在的技术是如何影响市场的？
4. 有什么短片发行的成功案例？
5. 有没有熟悉的影评专家？
6. 哪类主题最受市场欢迎？你们有没有特别去发掘如下影片类型：
   - 故事片
   - 纪录片
   - 动画片
   - 教学片
   - 体育片
   - 艺术片
   - 商业片
   - 医疗保健类
   - 普遍兴趣类
7. 你认为影片什么长度是合适的？影片时间长度会不会影响发行？
8. 你处理过哪方面的版权问题？
9. 在电视市场上还有没有其他发行途径？
10. 有没有在电影节上做过影片推广？你认为哪一个电影节对你特别重要？
11. 你将如何利用宣传片？
12. 你觉得影片制作者的发行方案怎样？还有什么好的建议？

13. 能否提出一个你的竞争对手也想不到的方案？

14. 有没有考虑过拷贝、复制成本？

15. 针对不同市场，有没有不同的发行方案？

16. 还有没有其他建议？

17. 合同期限一般是多少年？到期之后会不会自动续约？

18. 你希望用哪种格式来发行？

19. 还有没有其他方面的要求？

### 海外发行

1. 有没有处理过海外版权？

2. 对海外市场是否熟悉？

3. 你们比较专注哪个国家的市场？

4. 海外哪个电影节最重要？

5. 参加过哪个电影节的影片交易？

- 戛纳
- 柏林
- 奥伯豪森
- 克莱蒙费朗

6. 公司在海外是有自己的代表还是找次级发行商？

7. 如今哪个海外市场最好？

对这些问题的回答将有助于你判断签约哪家发行商。当所有问题都解决之后，绝大多数合约的内容都将大同小异，但具体由哪个人来执行却不一样，所以你还必须判断执行人的能力如何。

合约签订前再征询一下律师的意见。比如，你必须搞清楚毛利与纯利之间的差异，以及不同情况下影片延期所要付出的赔偿金额等问题。还有就是营利与非营利机构之间有什么样的区别。影片制作者大多不懂财务，因此你还必须在这方面多做些了解。

### 合约

为了拥有版权，影片制作者必须就有关影片的如下事宜获得授权或者订约，具体为：

- 故事改编权；
- 资料性素材镜头的使用权；
- 演员和群众演员的授权；
- 音乐使用权；

- 场地使用权(私人的或公共的)；
- 墙上、家具上或者建筑物的外表上任何涉及版权的事物。

### 短片销售

接下来是发行商开始在市场上销售你的短片了。你可以询问发行商将采用何种销售手段或者策略。销售就是用最合适的方法推销你的作品，给买方一个购买或者租看你作品的理由。你也可以给出自己的具体建议。一个良好的销售手段或策略可使你在短片市场上收获颇丰。

### 需要交付的物品

大多数短片发行商都会要求你为发行提供如下物品：

- 5张DVD光碟；
- 一整套数字视频素材的备份；
- 参加过的电影节目录和获奖清单；
- JPEG格式的剧照；
- 后期制作脚本(台词脚本)；
- 主要插图；
- 音乐索引表；
- 影片版权注册情况和保险情况说明；
- 应影院要求提供合适的发行拷贝；
- 冲印室的授权；
- 所有发行格式和合同的复印本。

# 导演

### 公共宣传

虽然说最好的销售手段是短片本身，但没有什么能比得上让导演亲自去做公共宣传更合适的了。对影片的赞美、电影节的获奖感言和最后的销售发行等都依赖于导演的能力和口才。

以下是《公民》(导演：詹姆斯·达林；制片人：杰赛琳·哈弗勒)《误餐》(亚当·戴维森)《疯狂的胶水》(泰提亚·罗森塔尔)和《镜子镜子》(简·克劳维特兹)等几位影片制作者讲述的有关参加电影节和发行的亲身经历。

## 《公民》

我向所有大型电影节(圣丹斯、斯兰丹斯、多伦多、翠贝卡、戛纳……)都递交了申请，但全部被拒。后来我选择参加纽约大学的"首映电影节"，以及一系列其他的学生电影节和类型电影节。这些电影节有的不错，但也有的比较让人讨厌。其实我最想参加的还是以色列特拉维夫大学的"国际学生电影节"。他们虽然不提供差旅费，但却能把我们捧为上宾。同样不错的还有密西西比的"十字路口电影节"和加州的"路边电影节"。

当你耗尽金钱用于报名和差旅以参加各种电影节而收获的却是失望时，你就要开始考虑转变思维方式了。经过了第一轮参赛，以及很多次的想当然之后，我逐渐学会了管理和控制。虽然比较缺乏人情味，但我仍然倾向于向大型电影节提交参赛申请，马不停蹄地奔波于各大电影节之间，我也习惯了利用各种桂冠和荣誉以赚得更广泛的关注与认可。我的一大感触是你要让你所碰到的人觉得你很有想法。另一感触则是短片要控制在10分钟以内，超过了10分钟人们可能就没耐心看下去。

——詹姆斯·达林

影片制作将近结束的时候，我和詹姆斯就开始考虑参加电影节。世界各地每年有上千个电影节，你必须要有所选择。这就有点像大学入学申请一样。我建议你首先了解你的影片市场，即你的目标观众是谁？你的影片是有关爱情，还是喜剧或者其他？一旦确定了目标观众，你就可以有针对性地选择参加相应的电影节。报名费对学生来讲还是比较贵的，所以我的意见是设定两类参赛目标。第一类是顶级电影节，它们往往是你的终极追求(比如日舞、戛纳、多伦多等)。第二类是更为专业和小众化的电影节，在那你更容易取得成功。但要记住，电影节的规模和声望不是主要的，主要的是它们是否适合于你的短片。你的短片可能在日舞被拒，而在其他地方取得意想不到的成功。

当进入电影节之后，迅速建立关系网非常重要。你可以为你的短片举办新闻发布会，并携带上足够的名片。很多人会主动跑过来跟你聊你的下一部作品是什么——这对启发你的下一部作品是有好处的。但你对此有充分的准备吗？你还可以在电影节上为你的短片寻找其他出路。全世界有无数电视频道都会播放短片，甚至在一些飞机上都能看到短片，网络也是一个不错的选择。

我从《公民》中了解短片在全世界都有广泛的关注。我们不太喜欢参加所谓的"大型电影节"，相反，《公民》在纽约大学举办的"第一轮电影节"得到了几个奖项。之后《公民》又参加了几个小范围的电影节和动漫展，并在动漫展上获得了意想不到的"最佳短片"奖。《公民》在动漫展上公映之前，詹姆斯又接到特拉维夫大学的联系电话，说他们已经看过了这部短片的DVD，并有兴趣在该校的年度电影节做展映。如果我们愿意去以色列参加该电影节的话，他们将提供住宿。这么好的事我们怎么会拒绝呢？几个同学立马帮我将《公民》的海报翻译成希伯来语。我们将与来自全世界的年轻电影制作者相聚，而电影则是最好的中介者。

——杰赛琳·哈弗勒(《公民》制片人)

## 《误餐》

《误餐》参加的头三个电影节都被拒。对此我有点沮丧。第一个真正接纳它的我想是旧金山电影节，之后情况突然好转起来，我报名的每个电影节它都能进入。我相信这部短片开始有了自己的生命，它已经完全不在你的掌控范围之内了。我也开始时来运转：先是在亚特兰大接着是在休斯敦赢得了大奖，最为幸运的是在戛纳电影节。

**戛纳电影节**

影片制作完了以后，我把它放映给我的老师沃伊切克·亚斯尼看。他跟我说了两件事。一件是我应该让这部短片参加戛纳电影节。当时我认为这个想法有点疯狂，犹豫了很久之后才抱着试试看的态度报了名。

另一件是他有一个朋友叫黛安·克里特登，是一名副导演，正在纽约为一部影片挑选演职人员，那正缺一个能操作摄像机的实习生，问我有没有兴趣去。我当然愿意，所以我马上跟黛安联系。她说已经从沃伊切克那里听说我的短片拍得不错，可不可以给她一份录像带？

我给她寄了过去。几周之后，她跟我说她那已经不需要实习生了，不过她看过我的短片，并且非常喜欢它。然后，她建议我们约个时间见面详谈。

按约定的时间我来到纽约的第11大道，她的办公大楼。之前她并没有具体告诉我她是干什么的。进入办公区，我发现到处都张贴有"绿卡"的标志，我当时也没想太多。上楼以后我发现这是一家电影制作公司，然后我恍然大悟："哦，这是《绿卡》，彼特·威尔的电影。"来到前台我说我是亚当·戴维森，是黛安女士的客人。前台人员说："哦，你就是那个短片的制作者，在中央车站拍摄的那个？"我赶紧说："是的，是的。"她接着说："黛安让我们每个人都看了你的短片，我们都挺喜欢的。"我不敢相信地说："真的？！"

我来到黛安的办公室并跟她见了面。她也给了我一个肯定的回答。她说把这部短片放给很多人看，包括彼特·威尔。并且彼特也很喜欢，他已经把录像带拿回家准备介绍给杰拉尔·德帕迪约。听到这里，我完全目瞪口呆了。

后来我接到一个电话，刚开始我还以为是有人跟我开玩笑。"我是安迪，彼特·威尔的助手。我想告诉你杰拉尔·德帕迪约先生已经向戛纳电影节推荐了你的短片，这是他留给你的一个电话号码，拨打这个号码你可以直接跟戛纳方面联系。"我当时想："天啊，这太不可思议了。"按照这个号码我拨了过去，对方是法国电影局驻纽约办事处。他们说："我们已经接到杰拉尔·德帕迪约先生的电话，我们还想看看你的短片。"我说："好的，不过三个月之前我已经向你们提交了报名申请。你们那有我的短片，可能现在正在法国吧。"

一周后，法国电影局的那名代表回了个电话："你的短片已经被戛纳电影节接纳了。"这太让人兴奋了，真是太兴奋了。

于是，我带着我这部有点天真的短片来到了世界上最早的电影节之一戛纳，这里一直被尊奉为艺术的国度！我仿佛和黑泽明一起走在大街上，"嗨，黑泽明，我们到咖啡馆喝一杯怎样？我们可以一块谈谈电影。"当然，这只是我的幻想。现实是，这里仍然是电影交易市场，到处张贴着电影海报，人们总是穿着笔挺的燕尾服谈生意。

展映的电影很多都是我心中的偶像拍摄的。我想当年黑泽明也是和我一样怀着梦想来到这里的吧。戈达尔带来了他的新浪潮电影，费里尼带来的是《月亮之声》。能看到这些大师们的作品真是一件幸福的事。

我希望能一头扎进电影里，但我每天还要为主办方撰写报告，晚上还要参加各种官方聚会。走红地毯也是少不掉的。人们整天在这等候，为的就是想看一眼明星们。但我是一个人走红地毯的，感觉很不好，像是全世界最大的失败者一样。

每次我去会务处要票的时候，总是得到相同的回答："不，先生，票已经没了。"于是我只好在旁边等。我不明白为什么会这样，好像法国人的第一句话永远是"不"一样。等了一会儿，你再去问有没有票，得到的回答则是："让我看看。"然后工作人员会说："哦，这儿还有一张。"这样我就拿到了一张票。但进到影院时，电影往往已经开映了。

在戛纳，短片通常要限制在15分钟之内，有时候是跟动画片、有时候是跟纪录片搭配在一起展映。大多数短片都用35毫米彩色胶片拍摄。看了一些短片之后，我认为我的短片不会有什么机会了，但能坐在那就是件令人高兴的事。

颁奖那天，也没有人通知我是否要参加，以及到哪里参加。我来到会务处问那个工作人员："你们打算怎么安排我？"她反问道："你想要票？""是的，有吗？""不，先生，票已经发完了。"我再问道："确定？"她只好打开抽屉，里面果然有一张票。

于是我进到颁奖现场，有人安排我坐下。居然是前排！两个小伙子坐在旁边。其中一个问我道："我的发型怎样？"我说："不错，看起来很好。"他回答道："这是我第三次参加颁奖仪式了。"我只好说："恭喜。"

颁奖开始了。现场看起来怪怪的，有点像相亲游戏，还夹杂着一些别的什么东西。整个过程行进得很快，不像奥斯卡颁奖典礼那么气氛隆重。主持人出来了，后门也打开了——真的像相亲游戏——8个嘉宾鱼贯而出，然后坐下。贝纳尔多·贝托鲁奇是今年的主嘉宾。几个单元过去了，但我只能听得懂一点点法语。轮到短片单元了。当宣布某个奖项的名单时坐在我旁边的两个小伙子几乎同时站了起来，然后上台领奖。当时我想："哇，解脱了，我再也没什么可担心的了。"两个小伙子下台以后，贝托鲁奇又开始在

说些什么，因为他是当晚的主嘉宾。他好像又提到了短片。他说："今年戛纳的金棕榈奖是……亚当·戴维森。"我一头雾水地走上了颁奖台，他像外交礼仪般地握住了我的手，而我一句话也不会说。

我记得接下来是站在麦克风前致词。我当时只想感谢所有的人。我说话时结结巴巴的。主持人，好像是强尼·卡尔森，也在旁边帮腔。我记得他好像在说："看这个美国佬吧，我们可不想听到他的名字，这可是最佳短片奖。"我不知道他还在说些什么，我只知道望着他并听到最后一句："就是它了。"

我的整个戛纳电影节之旅就像梦游一般。如果不是德帕迪约偶然看到它，我想我可能根本不会入围，甚至不会想到要来参赛。

——亚当·戴维森

## 《疯狂的胶水》

我只是希望做一部好影片，除此之外别无所求。我实现了我的目标。在一个接一个的电影节之后，我也得到了一些电视台的购买要求。我已经把发行权交给了原子电影发行公司，这是一个不以盈利为目的的公司。不过它也给我争取了几个奖项和一些销售量。因为这部影片太短了，所以也不太可能卖出高价，但至少我的2 000美元的摄制成本是早就收回来了。

——泰提亚·罗森塔尔

## 《镜子镜子》

《镜子镜子》第一次公映是在玛格丽特·梅德电影节上，当时人们非常喜爱这部短片，他们不断地就短片主题与身体类型的不同文化观点进行提问。在电影节上能引起类似争议其实也不错。紧接着，《镜子镜子》好运连连：在纽约电影博览会上赢得了最佳纪录片奖，在布莱克·玛丽亚电影节赢得了最佳导演奖，在穆迪电影节上赢得茉莉奖……

在发行方面，我和"女性电影制作者"发行公司进行了接触，他们对《镜子镜子》非常感兴趣。短片交给他们发行我也比较放心，因为他们在"媒体与女性"方面一直做得很好，人们只要谈及女性电影，首先想到的便是该发行公司。

我是在1990年秋季跟他们签约的。当时我只将非影院版权授给了他们，而将国内和国际电视版权留了下来，这使得这部纪录短片得以在PBS频道播出。后来发行公司对协议做了一个排他性补充，我就什么也不能做了。

总体来说，这个协议还算不错，我虽然没有因为这部短片而变得富有，但当看到公司关于它的所有账务报表之后，也就觉得差不多了。

——简·克劳维特兹

## 奥斯卡奖

奥斯卡奖是电影艺术家们所能到达的最高荣誉了。能荣获奥斯卡奖便意味着你获得了一张通往精英俱乐部的门票。

有些人可能对获奥斯卡奖不以为然，有些人则会把它当作职业生涯的一个里程碑，但不管怎样，能获奥斯卡奖总是一件好事。

奥斯卡奖主要关注长片，但是短故事片和短纪录片(不少于30分钟)有时候也能获奖。它们的获奖对电影制作者和电影圈还是有影响力的。

但这几年，奥斯卡奖也出了点麻烦。看过奥斯卡颁奖典礼电视转播的人都知道，整个过程太长了。众多的歌舞、冗长的致辞让人索然无味。电视转播者希望缩短典礼的长度。但1996年和1998年两届缩短版的奥斯卡颁奖典礼遭到了人们严厉的批评。

奥斯卡奖另外一个争论的焦点就是：凡要参加奥斯卡奖竞逐的影片至少要在影院里放映过一周。因为大多数短故事片和短纪录片不可能在影院里放映，因此影片制作者往往要跟院线方协商一定要圣诞节前后在影院里上映，这样才能获得参赛资格。

1996年，电影学院说由于短故事片在院线上映不了，还不如干脆取消这一单元的竞赛。两年后的1998年，同样的情况也发生在短纪录片上。此意见一出，立刻遭到电影圈内人士的强烈反对。潮水般的抗议使得电影学院只好重新恢复这两个单元的奖项。

我向学生奥斯卡奖递交了我的影片，并荣获了奖项。然后，我被告知有资格参加奥斯卡奖的评比。但我已经拿了太多的奖项和荣誉，所以我回绝了。但与朋友、家人和发行商一番商讨之后，特别是在学生奥斯卡奖主席理奇·米勒的坚持下，我还是决定参加。首先是提名，接着是出席洛杉矶的颁奖庆典。

我决定带上斯科特(片中主演)作为嘉宾，但她不敢坐飞机，因此只好像她在影片中扮演的角色一样一路坐着火车来到洛杉矶。颁奖庆典那天，她打电话给我："豪华轿车什么时候会来接我们？"我说："只有大众汽车在等我们。"我们一道来到庆典现场，并被安排坐在中间。我观察了一下提醒道："很明显，这样安排座位是有意的。那些有可能获奖的人被安排在走道边上，这样上台领奖时进出会很方便。我们没什么好担心的。"

这时我看到了我妈妈，她就坐在我后面。现场很安静，妈妈靠过来并用比较大的声音对我说："亚当，等你要上台领奖时出得来吗？"周围的人都转过头来看着我，大多带着轻蔑的眼神。

我参赛的单元到了，主席念出了获奖影片的名字，但我没听清。只听到周围爆发出欢呼声，特别是老爸的声音几乎穿透屋顶。我站了起来——希望没被绊倒——来到颁奖台。这是一种美丽的恐惧：你要突然面对6 000名观众和几百台摄像机。

整个过程真是值得一生回味。我想对学生们说的是：如果没能进入电影节，也千万别灰心。最重要的是要给影片一个机会。

——亚当·戴维森

我想我们被安排在第17项类别里，因此你不得不整晚坐在那里耐心地等待。然后是杰克·吉伦哈尔叫我的名字。我跑上台去并发表感言。几个小时以后，我们参加"名利场"举办的晚会，并和塔伦蒂诺、汤姆·汉克斯等人握手。耶，那真是一个疯狂的夜晚。

——卢克·马西尼